한국 시극사 연구

이상호 지음

국학자료원

이 저서는 2012년 정부(교육부)의 재원으로 한국연구재단의 지원을 받아 수행된 연구임(NRF-2012S1A6A4021472).

책머리에

　지금 돌이켜보면 나는 시극과 인연이 깊다. 한양대학교 국어국문학과에서 석사과정까지 마치고 1982년 3월에 동국대학교의 박사과정에 입학했을 때 김장호(시인 章湖) 선생님을 만난 것이 시극에 관련된 첫 경험이었다. 그때는 시극에 대하여 전혀 의식하지는 못하고 선생님을 모셨지만 지금 생각하면 참으로 중요한 인연이었다. 우리 시극사에서 그 분을 빼놓고 말하기가 불가능할 정도로 그분은 우리 시극의 中興에 누구보다도 큰 열의를 보였기 때문이다. 지금 생각하면 그때 그분께서 우리에게 시극에 대해서는 일언반구도 꺼내지 않은 것은 아마도 10여 년간 펼쳤던 시극 운동을 통해 입은 상처가 아직도 아물지 않았기 때문에 짐짓 속으로 감추고 있지 않았을까 싶다. 1992년 3월 22일, 당신께서 1960년대 후반에 기울어져 가던 '시극동인회'를 일으켜 세워 보겠다고 물심양면으로 헌신하여 무대에 올렸으나 소기의 성과를 거두지 못한 대작 <수리뫼>를 단행본으로 출간하고 서명을 해주시면서도 시극에 관해서는 아무 말씀이 없었던 것으로 기억되는데, 역시 속으로는 만감이 교차했으리라 짐작된다.

　또 한 가지는 1984년쯤으로 기억된다. 이건청 선생님을 따라 몇몇이 어울려 신촌의 '민예소극장'에서 공연한 시극을 보았다는 점이다. 그 뒤 그때 본 작품이나 경험이 전혀 마음에 남아 있지 않았는데, 이 연구를 수행하면서 따져보니 그것이 시극 동인회인 '현대시를 위한 실험무대'에서

펼친 시극 운동의 마지막 공연이었고, 작품은 이탄 선생님의 <꽃섬>이었다. 그때의 기억으로는 작품보다는 공연을 마치고 시인들과 '극단 민예극장' 단원들이 어울려 흥겹게 뒤풀이 하던 분위기만 어렴풋이 떠오르는데, <꽃섬>은 나의 유일한 시극 관람으로서 이제 와서 생각하니 나와 시극의 인연이 우연한 것이 아니었음을 일러주는 듯하다.

이 두 가지 경험이 시극과 나의 먼 인연을 말해주는 것이라면, 이 연구를 수행하게 된 직접적인 계기는 따로 있다. 대학원 제자인 강철수(필명 강수) 시인이 어느 날 시극으로 박사학위논문을 쓰겠다는 연구계획서를 보내왔다. 내가 시와 희곡을 함께 가르치고 있어서인지 그는 나를 지도교수로 선택했고, 나는 그의 시극 연구에 지도를 해야 했다. 시극이라면 『희곡원론』을 쓰면서 짧게 다룬 것뿐 구체적으로 연구한 경험이 없기 때문에 기본적인 것 외에는 사실 효과적으로 지도할 만한 지식은 나에게 없었다. 다행히 그의 연구범위가 1960년대의 '시극동인회' 회원 중 신동엽 · 장호 · 홍윤숙 세 분의 시극 3편뿐이어서 다소 안심이 되기는 하였다. 장호 선생님은 나의 은사이시고, 홍윤숙 선생님은 한국시인협회 회장을 하실 때 사무차장으로 가까이 모신 적이 있으며 계간 『시로 여는 세상』에서 마련한 특집 대담을 하면서 시극 운동에 대한 말씀을 들은 적도 있기 때문에 낯설지가 않아서인지 한결 마음이 가벼웠다.

그런데 지금 솔직히 말하면 그때 나는 부끄러운 마음을 갖고 있었다. 제자가 연구하는 분야에 대해 거의 문외한이라는 생각이 들었기 때문이다. 그래서 나름대로 자료 조사를 해보고 몇몇 작품을 비롯하여 관련 논문들도 읽어보았다. 그 과정에서 나는 놀라운 사실을 발견했다. 우리나라 시극 자산이 꽤 많은데 그것을 다룬 논문들의 연구 범위는 턱없이 좁다는 점이다. 말하자면 박사학위논문마저도 모두 기초 자료 조사가 제대로 되지 않았음을 알게 되었다. 이것은 학술 연구의 기본 태도에 관한 문제가 아닌가, 이런 비감이 나를 시극 연구로 끌어들였던 것이다.

나는 거의 1년 가까이 자료 조사를 하면서 더욱 많이 놀랐다. 예상보다 훨씬 더 많은 시극 작품들이 사장(死藏)된 채 어둠에 묻혀 있었기 때문이다. 물론 우리 문학사(희곡사 포함)나 연극사에 시극에 관한 기록들이 거의 없는 것처럼 소외된 양식이라는 사실을 감안하면 연구자들이 다룬 작품들이 거의 비슷한 것은 일면 수긍되기도 한다. 그러면서도 한편으로는 중요한 작품을 중심으로 다루더라도 기초 자료 조사는 어느 정도 되어야 하지 않을까? 이런 생각 끝에 나는 가능하면 자료 조사만이라도 한번 확실히 해보겠다는 심정으로 이 연구를 수행하였다.

관점에 따라서는 작품성을 따져서 연구할 가치가 있는 것들만 대상으로 연구해야 되지 않느냐는 의문을 제기할 사람도 있겠으나 예술 작품의 미학적 문제는 그야말로 관점의 문제이고, 또 작품 연구가 오로지 작품성만을 따지는 방향으로 이루어지는 것도 아니기 때문에 전혀 무의미하거나 헛된 일만은 아니라고 본다. 특히 시극은 워낙 자산이 적은데다가 단절의 고비마다 징검다리 구실을 하는 작품들이 있기 때문에 이것들을 오로지 작품성만으로 따질 수는 없다. 이러저런 생각 끝에 내가 최선을 다해 확보한 작품들을 모두 드러내놓고 기초 분석을 시행하여 우리 시극사의 기본 얼개를 마련하자는 결론에 이르렀다. 그러면 후학들이 좀 더 수월하게 시극에 접근하고, 관심도 늘어나 더 많은 연구가 축적됨으로써 미적 판단과 평가도 점차 더 구체적으로 이루어질 수 있을 테니까. 그러므로 기초 작업은 누군가는 반드시 한번쯤 해야 할 중요한 일이기 때문에 헛된 공사로만 치부할 수 없다.

지난 봄 대학원생들을 데리고 한 연극을 보러 갔다. 연극이 시작되자마자 남자 주인공의 대사가 무척 귀에 거슬렸다. 요즘 철부지 청소년들이 입버릇처럼 해대는 쌍욕을 스스럼없이 내뱉었기 때문이다. 나는 옆자리

에 앉은 학생들을 의식하면서 스스로 무안하고 민망하여 한참 속 얼굴이 붉어졌다. 희곡을 가르칠 때 사투리 하나도 극적 효과를 내기 위한 특별한 경우가 아니라면 함부로 구사해서는 안 된다고 강조하는데, 필요 이상으로 욕설을 해대도록 구성한 작자나 연출자, 또 그것을 다양한 계층의 관객들이 지켜보는 가운데 뻔뻔하게 내뱉는 배우도 의식이 없기는 모두 마찬 가지이다. 나는 그날 첫 장면에서 급습당한 것 같은 배신감 때문에 연극이 끝날 때까지 줄곧 좋지 않은 기분이 가시지 않은 채 찜찜하고 불편한 관객으로 앉아 있었다.

셰익스피어와 인도를 바꾸지 않겠다는 영국인들의 자부심은 셰익스피어가 당시 라틴어에 비해 지방 언어에 불과하던 영어의 위상을 반석 위에 올려놓을 정도로 모국어를 잘 활용하여 위대한 작품을 창조한 결과에서 생긴 것이다. 그의 극시들은 언제 누가 읽더라도 최상의 언어 구사와 빛나는 예술성(시적+극적 감수성)을 느낄 수 있다. 물론 그런 감각을 지니거나 능가하는 시인이 다시 나오기는 거의 불가능하다는 것은 예술사(문학사, 연극사)가 증명하지만, 어쨌든 언어를 통해 대중을 만나는 시인이나 작가들은 모름지기 한 마디 한 마디 다듬고 다듬어 최상의 언어 상태로 구사하려고 노력해야 마땅하다. 아리스토텔레스가 비극을 구성하는 여섯 가지 요소 가운데 말 다룸에 관한 '조사(措辭)'를 플롯과 성격 다음의 제3원리로 꼽은 것도 그만큼 극에서 언어를 중요하게 보았기 때문일 것이다. 이런 위대한 전통을 상기하면, 관객이 듣기조차 민망한 욕설을 남발한 그 연극은 참으로 보잘것없는 작품이 아닐 수 없다.

나는 우리 시극의 역사를 연구하면서 시극의 존재 의의를 많이 생각해 보았다. 양식상 시와 극의 심원한 경계점에 자리한 시극은 일반 극과는 달리 고도의 압축과 함축과 세련미를 지향하는 시적 언어 체계에 의지한다. 그러니까 일반 극에 비해 순수성과 예술성을 더 많이 간직한 것이 바

로 시극의 한 특성이다. 이런 시극이 지금 거의 사라질 위기에 처해 있다. 시와 극을 융합하여 시도 아니고 극도 아닌 제3의 양식으로서 시극이 굳건히 뿌리를 내리지 못한 채 늘 문학사나 연극사의 뒤안길을 걸으며 근근이 이어져왔는데 오늘날에는 그나마 화려하고 자극적인 대중예술의 무한 팽창에 밀려나 더욱 풀이 죽어가는 모양새다. 실험 차원을 온전히 벗어나지는 못했어도 문자로만 유통되는 시와 대중적 산문극의 일부 결함을 넘어설 수 있는 대안 양식으로 인식되며 일부 시인들의 사명감과 열정으로 이어져온 시극의 역사를 더듬어보면 현재의 단절 위기는 안타깝기 그지 없다. 특히 오늘날 창조경제시대를 선도할 수 있는 한 방안으로 융·복합, 또는 통섭 같은 형태를 지향하는 점을 고려하면 이 양식이야말로 일찍이 융합을 바탕으로 예술의 극치를 지향한 대표적인 예술 양식이라고 할 수 있는 바, 이런 역사적 의미를 생각하면 더욱 애잔한 느낌이 든다.

그러나 그럼에도 불구하고 시극사적으로 보면 위기마다 항상 열정을 가진 시인들이 나타났듯이 지금도 그런 남다른 시인들이 상존하여 다소 위안을 얻는다. 시와 극 어느 것으로도 온전히 만족할 수 없는 그 한계를 뛰어넘어 더 높은 예술적 가치를 실현하려는 그분들이야말로 진정한 시극인이자 예술인이라 할 수 있다. 날이 갈수록 숨 막히고 어지러워지는 현대사회와 그것을 닮아가기라도 하려는 듯이 난삽하거나 난잡해지는 일부 문예 작품(상품?)들의 일그러진 얼굴을 상기하면, 진정한 융합의 의미와 가치를 구현하여 예술의 극치에 도달하려는 시극의 정체성에 대해 재인식할 필요는 충분이 있다고 본다. 이런 의미가 이 책을 통해 아주 조금이라도 베어났으면 하는 부질없는 꿈을 꿔본다.

일 년 가까이 자료 수집을 위해 여러 도서관을 돌아다니고, 또 나와 함께 우리 대학 백남학술정보관의 보존서고를 들락거리며 먼지 쌓인 잡지들의 목차를 무작위로 뒤지면서 시극이라는 이름을 찾고 자료를 수집하

느라 애쓴 유준(당시 조교) 군과 여러 차례 교정을 위해 휴일을 반납한 강동우와 정갑준 박사를 비롯한 여러 제자들, 그리고 대중성이 약한 이 책을 기꺼이 간행하겠다고 허락해준 '국학자료원'의 정구형 사장님과 관계자 여러분께 고마운 뜻을 표한다. 고희를 넘어도 여전히 타의 추종을 불허하는 뜨거운 연구와 저술로 학자의 근본을 보여주시면서 우리에게 늘 깨어 앞서 나가기를 염려하시는 윤재근 선생님께도 이것이 작은 안심거리라도 되기를 바란다. 그리고 그 무엇으로도 갚을 길 없는 것이 부모님의 은혜임을 뒤늦게 먼지만큼이라도 알게 되어 천만 다행이기는 하지만 그야말로 갚을 능력도 시간도 너무나 부족한 것이 못내 아쉬운데, 보잘것없는 이 보람이 연로하신 부모님의 쓸쓸한 마음에 잠시나마 환한 웃음꽃이 피어나게 했으면 더 바랄 게 없겠다. 집안일에 무심함을 원망하지 않고 곁에서 묵묵히 지켜준 가족들, 그 밖에도 음으로 양으로 나에게 용기와 인내와 힘을 북돋아주며 상상력의 원천을 자극해주신 모든 분들께 이 책을 바친다.

을미(2015)년 이른 가을
안산벌에서 이상호 씀

목차

제4장 결론

제1장
서 론

1. 연구 목적

우리나라에서 '詩劇'(poetic drama)이라는 이름을 단 작품이 문예지에 처음 발표된 때는 1923년 9월이다. 이로 보면 우리나라 시극의 역사도 어느덧 1세기에 가까워진다. 90여 년간 전개된 우리 시극 역사를 검토하면 사실 본고장인 서구보다도 훨씬 더 활발하게 전개되어 지속 가능성을 실증해왔다. 이렇게 거시적으로 보면 시극이라는 새로운 樣式(genre)[1]이 오늘날에 이르기까지 면면이 이어져왔으나, 미시적으로 접근하면 우리나라 시극 역시 인접의 유사 양식인 시나 희곡(연극)에 비해 현저히 빈약한 작품 창출로 인해 항상 일부 특정 시인들의 전유물로 근근이 그 명맥만 이어져왔다. 시와 극을 아울러서[융·복합] 시도 아니고 극도 아닌 제3의 새로운 예술 양식으로 규정되기도 하는 이 양식의 낯섦 때문에 어느 시대나 대중적 관심을 크게 불러일으키지는 못한 것이 사실이다.

그러나 한편으로 생각하면 낯선 양식이라는 특성으로 인해 운명적으로 상반된 평가를 받을 수밖에 없는 시극임에도 그 동안 일부 시인들을 중심으로 시극의 의미와 가치를 적극으로 인정하면서 창작이나 공연을 통해 대중적 확산을 도모하며 오늘날까지 이어왔다는 것은 그만큼 더 의의가 있다고 보아야 한다. 말하자면 시극은 분명 우리나라 문화예술의 한

1) 서구의 'genre'를 우리말로 '갈래'로 번역하기도 하고 한자어로 樣式이나 形式 등으로 사용하기도 하여 다소 혼란스러운데, 본고에서 다루는 시극은 '양식' 개념이 적절하다고 보아 이 용어로 통일한다.

분야이자 양식으로서 일정한 의미를 갖는다. 특히 오늘날 각 분야에서 경계가 허물어지고 융·복합, 또는 통섭에 대한 관심이 고조되는 시대적 흐름을 고려할 때, 작자들이 시와 극을 변증법적으로 융합하여 각각의 장점을 최대화하고 대중적 확산을 극대화하려고 노력한 결과인 우리나라 시극 자산도 충분히 관심의 대상이 될 만한 가치가 있다고 하겠다.

또한 고대로부터 오늘날에 이르기까지 문학의 양식사를 검토할 때 새로운 양식의 탄생이 무척 어렵다는 점에서 시와 극을 융합한 제3의 형태를 추구하려고 애썼던 시극인들의 의지와 노력을 지나쳐볼 수 없다. 그것은 문학의 양식이 지극히 고착적인 특성을 지니기 때문이다. 가령, 역사적으로 보면 개별 양식으로 분화되기 이전의 원시종합예술 형태에서 아리스토텔레스 시대에 이르러 세 가지 양식(抒情·敍事·劇)이 인식된 이후 현대의 5분법(시·희곡·소설·수필·평론)으로 확장되기까지 무려 2000년 이상의 세월이 흐르는 동안 겨우 2개밖에 첨가되지 않았다는 것은 문학 양식의 전통 의존성과 완고성을 구체적으로 실증하는 좋은 사례이다. 이러한 양식사적 측면에서 볼 때 시(문학예술: 서정적 양식)도 아니고 극(공연예술: 극적 양식)도 아닌 제3의 새로운 양식2)을 실험한 우리나라 시인들의 시극 운동은 새로운 양식의 분화와 탄생 과정을 성찰할 수 있는 실증적인 한 사례로서도 주목 대상이 될 만하다.

시극 분야는 새로운 양식인 만큼 작품 창출도 다른 양식에 비해 상대적으로 열세이거니와 연구사도 아직까지 거의 황무지 상태인 실정이다. 우리나라 시극의 효시인 월탄 박종화의 작품 <'죽음'보다압흐다>가 1923년 9월에 문예동인지『백조』에 발표된 이후 60여 년 동안 일부 시인들의 창작을 위한 시극 운동이나 특성에 대한 단편적인 글들이 산발적으로 발

2) T. S. 엘리엇은 "시극은 극적 형식으로 구성된 우수한 시이어야 할 뿐만 아니라 그 자체가 극적으로 입증되어야 합니다."라고 정의하였다. T. S. Eliot, 「시와 극」, 이창배 역, 『T.S.엘리올문학론』, 정연사, 1970, 180쪽.

표되었을 뿐 작품에 대한 본격적인 연구물은 학계에 제출되지 않았다. 그러다가 1986년에 비로소 작품론 형식의 학술 논문[3] 한 편이 발표되고, 이어서 1988년에는 극시와 시극의 상관성에 대한 논의인 석사학위논문[4]이 나왔다. 그 이후 90년대에는 김홍우의 작가론을 포함하여 3편의 논문이 발표되어 시극에 대한 관심이 조금씩 늘어났다. 그리고 2000년에 이현원의 박사학위논문이 제출된 뒤부터는 학술논문의 발표 숫자가 증가하여 현재 무게 있는 평설들까지 더하면 시극 연구도 상당히 축적된 것으로 파악된다. 이처럼 근·현대문학(시·소설·희곡 등)에 대한 연구사적 측면에서 보면 다른 분야에 비해 시극 연구는 현저히 부진한 편이기는 하지만 근래에 이르러 시극에 대한 관심도 점차 높아지고 있는 것이 사실이다.

　이런 고무적인 현상에도 불구하고 연구 경향에 대해 그 내용을 구체적으로 들여다보면 아직까지도 연구의 폭이 매우 좁다는 문제점이 노출된다. 그 중에도 가장 큰 문제는 시극 자료에 관한 조사와 발굴에 대해 매우 소홀히 한 점이다. 이것은 주로 많이 연구된 작가나 작품에 주목하려는 안이하고 편의주의적인 발상, 새로운 작가와 작품에 대한 연구를 쉽게 받아들이지 않으려는 경직된 학계의 관행 등이 복합적으로 작용하여 굳어진 악습이 된 점과도 관련이 있다.[5] 이런 관행이 악순환하면서 일부 한정된 자료 안에서 같은 작가와 작품을 대상으로 접근하는 경우가 많은 반면, 새로운 자료를 추가하여 연구를 확장하는 경우가 드물어 결국 같은 작품에 대한 엇비슷한 논지의 글들이 재생 반복된다. 이런 연구 풍토에서

3) 강형철, 「신동엽 연구―그 입술에 파인 그늘 중심으로」, 『숭실어문』 3권, 숭실어문학회, 1986.
4) 이현원, 「1920년대 극시·시극 연구」, 계명대학교 대학원 석사학위논문, 1988.
5) 예술 작품이란 일견 우열이나 옥석을 가릴 수도 있으나 엄밀히 따지면 관점의 문제가 크게 작용할 수밖에 없다. 과학적 진실 여부를 따지는 것이 아닌 한 예술 작품은 다양한 관점이 부여될수록 완성도가 높아질 가능성이 커진다. 이런 점에서 다양한 작가와 작품에 대해 다양한 관점으로 고찰하고 연구하는 태도를 높이 평가하는 경향이 자리를 잡는 것이 바람직하다고 하겠다.

작품 수에서 현저히 열세인 시극 연구가 관심의 대상이 되기는 매우 어려울 수밖에 없다. 그러다 보니 거의 한 세기에 육박하는 기간에 이루어진 우리나라 시극 자산에 대해 아직까지도 20여 편 정도만 학계나 문단에 소개되었을 뿐, 많은 자료들이 사장된 채 탐사와 연구의 손길을 기다린다.

이 연구는 근본적으로 위와 같은 시극 연구사에 드러난 문제점 인식으로부터 개진되었다. 그래서 이 연구에서는 일차적으로 자료 확보에 심혈을 기울여 가능한 한 우리나라 시극 자산의 총량을 탐색하고 검토하는 데 초점을 맞추기로 하였다. 연구사의 기술에는 무엇보다도 각종 매체에 발표된 작품을 확인하고 수집하는 것이 일차적인 관건이기 때문이다. 그 다음 2차적으로는 수집된 작품들을 대상으로 기본 서지와 그 특성을 종합적으로 정리하는 작업을 수행하려고 한다. 이 작업 역시 시극의 역사를 가늠하는 데 반드시 거쳐야 할 기초적인 과제이다. 이상의 두 과정은 우리나라 시극사의 밑그림이라 할 수 있다. 그리하여 이 기초 작업은 우리나라 시극 자료들을 깊이 있게 연구할 수 있는 토대가 될 것이다.

이와 같은 기초 작업이 이루어진 다음에는 본격적인 연구를 수행한다. 첫째는 각 작품들의 특성을 분석하고, 둘째는 시극의 여러 현상에 대해 상호 관계를 파악하는 일이다. 그리고 셋째는 이 작업들을 종합 정리하여 사적 전개 양상을 통시적으로 재구성하는 일이다. 물론 작품은 적다고 할지라도 90년을 상회하는 우리나라 시극의 역사를 한 번의 작업으로 온전히 밝혀낼 수는 없다. 문학사 연구와 서술은 해당 양식의 최종 목표가 되는 만큼 많은 연구가 축적되어야 어느 정도 얼개가 그려질 수 있다. 본 연구는 이러한 관점에서 기존 연구 업적들의 도움을 받아 자료 발굴에 최선을 다한 다음, 좀 더 다양하고 종합적인 차원에서 우리나라 시극의 역사적 전개 양상을 고찰할 것이다. 이를 통해 우리나라 시극 자산의 총량을 구체적으로 확인하고, 이 작품들을 학계에 소개하여 시극의 역사적 맥락을 가늠하게 하는 데 조금이라도 이바지하려고 한다.

2. 연구사 검토

우리나라에서 시극 작품이 발표되어온 역사가 90년이 넘었음을 고려하면 그 연구사는 보잘 것이 없다고 해도 과언이 아니다. 시극 작품을 대상으로 한 학술적 연구가 발표된 것은 1980년대 중엽이다. 앞서 언급한 강형철의 논문(1986)을 필두로 1988년 이현원의 석사학위 논문이 제출되기 전인 80년대 전반기까지는 본격적인 학술논문은 없이 시극 운동 형식이나 시극 양식에 대한 단편적인 논의들만 더러 있는 정도였다.6) 그 이후 1990년대 들어 민병욱7), 허형만·김성진,8) 박정호9) 등에 의해 몇몇 관련 논문들이 발표되기는 했지만 역시 수적으로는 극히 회소하여 시극 연구에 대한 관심은 여전히 미미한 수준이었다. 그러다가 2000년에 이현원의 박사학위논문10)이 제출된 이후 10여 년간 시극에 대한 관심이 점차 고조되어 총 3편의 박사학위논문을 비롯하여 개별 작품을 다룬 논문과 평설 들이 속속 발표되어 지금까지 상당한 결실을 보여준다. 이는 우리나라 시극에 대한 인식과 연구가 상당히 심화되어 가는 추세임을 실증하는 것이다.

우리나라 시극계를 조망하면, 창작 부분에서는 장호의 애정과 활동이 가장 두드러진다고 한다면, 연구사 측면에서는 이현원의 업적이 돋보인다. 그는 석·박사 논문을 모두 한국 현대시극을 대상으로 연구하여 학계의 관심을 이끌어내는 데 공헌했다. 지금까지의 연구논문들을 검토하더

6) 장호, 「시극 운동의 필연성-창작 시극에 착수하면서」 상·중·하, 『조선일보』, 1957. 8. 2~3, 5. 최일수, 「현대시극과 종합예술」, 『현대문학』 제61~69호, 1960. 1, 3~9. 장호, 「시극의 가능성」, 『연극학보』, 동국대 연극영상학부, 1967.
7) 민병욱, 「한국 근대 시극 <인류의 여로>에 대하여」, 『문화전통논집』 창간호, 경성대향토문화연구소, 1993. 8.
8) 허형만·김성진, 「한국 시극 연구」, 『목포대학교논문집』 16-2, 1995. 12.
9) 박정호, 「극시 형성 및 장형화에 대한 일고찰」, 『한국어문학연구』 8, 한국외대 어문학연구회, 1997.
10) 이현원, 「한국 현대시극 연구」, 계명대학교 대학원 박사학위논문, 2000.

라도 연구 대상 작품의 숫자에서는 그의 논문을 넘어서는 것이 없을 정도로 그는 최초이면서도 연구 범위를 가장 넓힌 성실성을 보여주었다. 그 뒤 곽홍란과 강철수가 뒤를 이어 시극에 관한 박사학위논문을 제출하였다. 이 3편의 박사학위논문에서 다룬 작품들을 조망하면 우리 시극 연구의 현주소가 어느 정도인지 가늠할 수 있다.

○ 이현원(2000): 「한국 현대시극 연구」(12편 대상)
- 1920년대: 박종화의 <죽음보다 압흐다>, 오천석의 <인류의 여로>, 노자영의 <금정산의 반월야>
- 1930년대: 박아지의 <어머니와 딸>
- 1960년대: 이인석의 <고분>, 신동엽의 <그 입술에 파인 그늘>, 홍윤숙의 <여자의 공원>, 장호의 <수리뫼>
- 1970년대: 문정희의 <나비의 탄생>, 이승훈의 <계단>
- 1980년대: 강우식의 <벌거숭이의 방문>, 하종오의 <어미와 참꽃>

○ 곽홍란(2007): 「한국 현대시극의 형성과 전개양상에 관한 연구 – 1920~60년대를 중심으로」(5편 대상)
- 일제 강점기(1920~30년대): 박종화의 <'죽음'보다 아프다>, 오천석 <인류의 여로>, 박아지의 <어머니와 딸>
- 해방 이후의 시기: 장호의 <수리뫼>, 신동엽의 <그 입술에 파인 그늘>

○ 강철수(2010): 「1960년대 한국 현대 시극 연구–신동엽, 홍윤숙, 장호를 중심으로」(3편 대상)
 (박종화의 <'죽음'보다 아프다>와 오천석의 <인류의 여로>를 전 단계의 작품으로 약술)
- 신동엽의 <그 입술에 파인 그늘>, 홍윤숙의 <여자의 공원>, 장호의 <수리뫼>

위 3편의 박사학위논문을 검토하면, 첫 연구 업적인 이헌원의 논문에서 다룬 작품 12편을 기준으로 할 때 그 이후의 다른 연구자들의 논문에는 연구 대상으로 새로운 작품이 전혀 추가되지 않았다. 물론 논문의 성격과 연구 목적이 각각 다르기 때문에 어느 정도 그 편차를 이해하는 것이 마땅하다. 가령, 곽홍란의 경우 '한국 현대시극의 형성과 전개양상'에 초점을 맞추었고, 강철수는 '1960년대'의 시극 작품을 연구 범위로 한정하여 이헌원의 논문 제목에서 드러나는 포괄적인 의미보다는 그 폭이 좁을 수밖에 없다. 그럼에도 불구하고 두 논문을 검토하면 자료 조사와 확보 및 연구 대상의 범위가 연구자의 편의에 의해 너무 국한되었다는 혐의를 벗기 어렵다.

박사학위논문 외에는 2002년에 임승빈[11]이 이헌의 <독사>와 유도순의 <세 죽엄>을 추가하여 부분적으로 분석 소개하였다. 그 이후 김남석이 문예지『문학과창작』을 통해 평설과 작품 재수록 형식으로 소개하였다. 참고로 그 목록을 제시하면 <독사>·<세 죽음>·마춘서의 <처녀의 한>과 <님은 가더이다>·이근배의 <처음부터 하나가 아니었던 두 개의 섬>·이탄의 <꽃섬>·박제천과 이언호의 공동 구성 작품 <새타니>·박제천 시를 김창화가 각색한 <판각사의 노래>·이윤택의 <바보 각시>·황지우의 <오월의 신부>·황지우 시를 주인석이 각색한 <새들도 세상을 뜨는구나> 등이다. 이것들을 종합하면 현재까지 각종 글들을 통해 학계에 소개된 시극 작품들은 모두 23편이다. 이들을 창작 시기별로 구분하여 정리하면 다음과 같다.

- 1920년대(7편): 박종화의 <'죽음'보다 아프다>, 오천석의 <인류의 여로>, 이헌의 <독사>, 유도순의 <세 죽음>, 마춘서의 <처녀의 한>·<님은 가더이다>, 노자영의 <금정산의 반월야>

11) 임승빈, 「1920년대 시극 연구」, 『한국극예술연구』 제16집, 한국극예술연구회, 2002.

- 1930년대(1편): 박아지의 <어머니와 딸>
- 1960년대(4편): 장호의 <수리뫼>, 신동엽의 <그 입술에 파인 그늘>, 홍윤숙의 <여자의 공원>, 이인석의 <고분>
- 1970년대(4편): 문정희의 <나비의 탄생>, 이승훈의 <계단>, 박제천·이언호의 <새타니>, 박제천·김창화의 <판각사의 노래>
- 1980년대(4편): 강우식의 <벌거숭이의 방문>, 이근배의 <처음부터 하나가 아니었던 두 개의 섬>, 이탄의 <꽃섬>, 하종오의 <어미와 참꽃>
- 1980년대(3편); 이윤택의 <바보 각시>, 황지우의 <오월의 신부>, 황지우 시·주인석 각색 <새들도 세상을 뜨는구나>

위와 같이 우리나라 시극을 구체적으로 연구한 기존 연구사를 검토한 결과, 학위논문과 일반논문 및 비교적 수준이 높은 평설들까지 모두 망라해도 연구 대상으로 다룬 시극 작품은 23편밖에 되지 않는다. 이 가운데 전문학술지 이상의 논문에서는 14편이 연구 대상에 올랐다. 이 수치는 이현원의 박사학위논문에서 다룬 것이 전부일 정도로 새로운 작품에 대한 발굴이 거의 이루어지지 않았다. 이렇게 보면 지금까지 구체적으로 연구되거나 소개된 작품 23편은 본 연구 과정에서 조사하여 확보한 자료의 절반에도 미치지 못한다.

연구사 검토를 통해 드러나는 가장 큰 문제점은 자료 조사가 너무 부실한 점이다. 그나마 가장 많은 작품을 다루어 상대적으로 성실성이 드러나는 '한국 현대 시극 연구'라는 제목으로 이루어진 논문에서도 고작 12편밖에 다루지 않았다. 이들 논문이 우리나라 시극 연구에 본격적인 계기를 마련한 것은 중요한 업적으로 평가되어야 하겠지만, 그럼에도 불구하고 박사학위논문으로서 마땅히 갖추어야 할 기초 자료 조사에 너무 소홀하였다는 아쉬움이 남는다. 또 하나의 문제점은 연구 대상 작품에 대한 선택 기준도 명확하지 않다는 점이다. 서술 내용으로 보면 작품의 존재를 분명히

인지했음에도 불구하고 뚜렷한 기준과 연구 범위를 제시하지 않고 연구자가 임의로 제외한 채 일부 작품만을 다루었다.[12] 이런 연구 태도는 연구자의 편의대로 작품을 선택하고 연구했다는 비판을 벗어나기 어렵다.

본 연구에서는 위와 같은 기존 연구사에 드러난 가장 큰 문제점들을 극복하는 것을 우선순위로 두었다. 문학 연구에서는 연구 대상 작품을 확보하는 것이 가장 중요한 일임은 주지의 사실이다. 가장 기본적인 이 문제가 해결되지 않는 한 우리나라 시극 연구의 발전도 기대하기 어렵다. 양식의 특성상 작품이 회소한데 그나마 적극적인 발굴 작업을 등한히 한 채 안이하게 이미 알려진 작품들 몇 편을 중심으로 이루어지는 안타까운 연구 풍토에 변화의 바람을 불어넣기 위해 기초 자료 조사에 최대한의 노력을 기울여서 가능한 한 많은 작품을 확보하려는 것이 본고의 일차적인 목표이다. 따라서 이 연구를 통해 아직까지 초기 수준을 면치 못한 우리나라 시극 연구에 새로운 계기가 마련될 것으로 기대한다.

3. 시대구분

지금까지 한국 시극의 역사에 대한 본격적인 연구는 없다. 다만 몇몇 논문에서 부분적으로 통시적 인식에 따른 서술 형태가 보이기는 하지만, 대상 작품이 미미하여 시극사라고 규정할 수는 없다.[13] 이에 본고에서 구획하는 '한국 시극사'[14]의 시대구분은 처음으로 이루어지는 것으로서 試

12) 한 예로 곽홍란의 박사학위논문의 경우, '1920~1960년대를 중심으로'라고 범위를 설정하고 5편(20년대 2편, 30년대 1편, 60년대 2편)을 다루었는데, 논문 뒤에 부록으로 조사한 목록에는 12편의 이름이 올라 있다. 그리고 이 논문이 작성된 시기가 2007년이므로 이때는 이미 2000년에 발표된 이현원의 박사학위논문이 제출되었고, 이 논문에서는 12편의 작품이 언급되었는데 그 정보를 간과한 상태이다.
13) '연구사 검토' 참조.
14) '한국 시극사'에 '현대'라는 말을 넣지 않은 것은 우리나라에서 시극은, 고대 극시의

論 성격을 띤다. 그런 만큼 후속 연구의 진척과 심도에 따라서는 관점의 변화가 제기될 수도 있음을 배제할 수 없다.

문학사의 시대구분을 위해서 고려하는 조건은 크게 나누면 문학 외적인 것과 내적인 것으로 가름할 수 있다. 문학의 외적 조건이 정치 사회적인 변천에 관련된다면, 내적 조건은 문학의 흐름상 변화의 징후가 뚜렷이 드러나는 것을 근거로 하는 것이다. 이 가운데 문학의 외적 조건을 문학사의 시대구분을 구획하는 기준으로 삼으면 정치 사회적 변혁이 문학 현상에 영향을 준 점에 초점을 맞추게 된다. 이 방법은 우리의 경우 갑오경장, 경술국치, 3·1운동, 8·15광복, 6·25동란 등등에 따라 문학 현상이 변화된 것에 관심을 기울이는 것이다. 반면에 문학 내적 조건에 초점을 맞추는 방법론은 문학 자체의 특성에 의거하는 것이다.[15] 즉 양식이나 형태의 변화, 문예사조의 변천, 기법의 변화 등을 중심으로 문학 주류가 어떻게 달라져 새로운 전기를 마련하는지에 집중하는 방법이다. 표면적으로 대조적인 성격을 갖는 두 방법은 접근 형태상으로는 이원화할 수 있지만 실제 작업 과정에서는 명백하게 구분하기가 어렵다. 왜냐하면 문학이 사회를 반영하는 점을 완전히 도외시할 수는 없기 때문이다. 그래서 문학사들을 검토하면 오로지 어느 한 쪽만을 선택하는 경우는 없고 대체로 후자를 기본 바탕으로 하면서 전자를 고려하여 절충하는 경우가 보편적이다.

가령, 목차를 통해 볼 때 외형적으로는 비교적 문학 내적 요인을 시대구분의 척도로 삼았다고 파악되는 백철의 『신문학사조사』를 검토하면 "문학작품에서 사상적인 것이 그것을 이룩하는 원동력 같은 세력"임을

전통에 닿아 있는 서양과는 달리 우리나라 자체의 고전적 전통을 갖지 않고 근대에 이르러 서구의 영향으로 개진된 것이라고 보기 때문이다. 서양에서 극시와 시극은 연속성과 변별성이 공존하므로 구분할 필요가 있는 데 반해 우리나라에서는 그런 점이 없어 굳이 근대나 현대라는 말을 쓸 필요가 없다.

15) 이 연구 방법은 문학 작품을 그 자체로 자족적인 존재라고 본 미국의 신비평가들의 비평관에서 출발하였다.

고려하였다는 점, 그리고 "아시다시피 우리 신문학은 그것이 시작된 이래 일정시대 36년간도 그렇고 해방 뒤 오늘날까지도 그 주된 문학운동의 패턴이 무엇인가 하면……"16) 등에 따르면 결국엔 문학 외적인 문제로부터 접근하고 있음을 알 수 있다. 현대문학사 서술에 관한 한 전형을 보여준 조연현의 『한국현대문학사』 역시 저자는 문학 내적 요인을 중요하게 여기면서도 서술 과정에서 "갑오경장이 한국근대사의 그 첫 개막이라면 이 갑오경장을 전후한 一期間이 한국근대문학태동의 그 역사적인 배경일 수밖에 없다."17)고 접근함으로써 결국 문학 외적인 배경이 문학의 변화에 영향을 준 것으로 인식하였음을 알 수 있다. 정한모의 『한국 현대시문학사』에서도 저자는 "문학 그 자체의 방법"을 중심으로 "한국의 현대시가 전개되어 온 과정을 살펴보고자 한다."고 하고 실제 서술 과정에서 시인과 작품을 중심으로 접근하였지만 그 배경을 고려하였다. 예컨대, '제3장 새로운 시를 위한 태동'의 1절에 망라된 목차, "A. 근대적 신문의 간행·B. 기독교의 상륙과 그 영향·C. 신교육에 대한 자각과 의욕·D. 학회와 잡지의 簇出"18) 등을 검토하면 확연히 드러난다. 이렇게 문학 현상은 작자가 시대와 사회로부터 동떨어져 존재할 수 없다는 근원적 조건에서 완전히 자유로울 수 없기 때문에 어쩔 수 없이 시대와 사회가 작품의 배경으로 작용하기 마련이다.

문학 현상에 대해 접근하는 위와 같은 기본 인식은 문학사를 서술하는 과정에서도 그대로 적용될 수밖에 없다. 그러면서도 문학사는 과거로부터 어느 특정 시점까지 이행되고 전개되어 온 문학 현상의 특성을 밝히는 것이므로 더 복잡한 사정들이 얽힌다. "본래 문학사의 두 개 받침대 가운데 한쪽은 역사다. 그리고 이때 역사란 한 개인이나 집단 사회와 시대가

16) 백철, 『신문학사조사』, 신구문화사, 1980, 14~15쪽.
17) 조연현, 『한국현대문학사』, 성문각, 1980, 31쪽.
18) 정한모, 『한국 현대시문학사』, 일지사, 1978, 4쪽.

처한 상황 및 환경, 그것을 지키고 바라보는 마음의 눈길 등 여러 양상이 뒤엉킨 복합적 실체다. 그리고 당연한 논리의 귀결로 감동이라든가 반응의 도식도 이용하는 것이 문학사다."[19]라고 언급한 대목에 적절히 드러나듯이 역사와 문학, 집단과 개인 작품 양상과 그 반응 양태 등 문학을 둘러싸고 형성되는 다양한 관계망들을 고려해야 하는 것이 문학사 서술의 한 특성이다. 그러므로 시대구분의 기점을 구획하는 기준도 당연히 이러한 여러 가지 상황이나 조건들이 적용되어야 한다.

일반적인 사정을 염두에 두고 각종 문예사의 서술적 특성을 살피면 또하나 눈에 띄는 것은 10년 단위의 시대구분이 주류를 이룬다는 점이다. 물론 표면적으로는 문학 내적 변화에 초점을 맞춘 양상이지만 서술 과정을 구체적으로 들여다보면 대개 변화의 기점이 10년 내외로 구분되어 있다. 조연현은 신문학사 정리 방법에 대해 "① 정치 사회적 변천과정에 기초를 두는 방법, ② 문학 자체의 변천과정에 기초를 두는 방법, ③ 중요 작품 및 중요 작가에 기초를 두는 방법, ④ 문예사조에 기초를 두는 방법, ⑤ 각 분과(시·소설·희곡·평론 등)별 정리, ⑥ 종합적 방법 등" 여섯 가지를 상정한 뒤 다음과 같이 결론을 내렸다.

이상과 같은 방법에 의거해서 신문학사를 정리해 볼 때, 특히 ①과 ②의 방법에 의거해 볼 때, 우리의 신문학이 대개 10년의 기간을 전후해서 변모되어 가는 과정을 발견할 수 있다. 이것은 반세기의 우리의 역사가 대개 10년 사이에 큰 시대적 역사적 변천을 겪는 것과 일치된다. 가령 갑오개혁, 한·일합병, 3·1운동, 滿·日사변 등과 같은 대사건이 거의 10년의 간격을 두고 발생했고, 이러한 대사건을 전후로해서 시대적 역사적 전환과 변천이 있는 것과 같이 우리의 신문학도 그와 같은 변화와 전환을 보여 주고 있다.[20]

19) 김용직, 『한국근대시사』, 새문사, 1983, 26쪽.
20) 조연현, 앞의 책, 27쪽.

문학사들뿐만 아니라 문학의 하위 갈래인 희곡사 역시 이러한 우리나라의 역사적 특성을 완전히 외면할 수 없기 때문에 그것을 직간접으로 고려하게 되는데, 우리나라의 희곡사를 정리한 대표적인 두 업적으로 꼽히는 유민영의 『한국현대희곡사』[21]와 서연호의 『한국근대희곡사』[22]에서도 대동소이하게 기술되어 있다. 참고로 두 저서의 서술 '차례'를 대목차 중심으로 제시하면 다음과 같다.

① 유민영의 『한국현대희곡사』	② 서연호의 『한국근대희곡사』
서론	I. 서론
제1부 신파극의 수용과 그 변용	II. 개화기의 연극(19세기말~1909)
제2부 개인의 각성과 인습에의 항거	III. 1910년대의 희곡(1910~1919)
제3부 장르 확대를 통한 사회참여	IV. 1920년대의 희곡(1920~1929)
제4부 개인의 각성과 민족의 각성	V. 1930년대의 희곡(1930~1939)
제5부 민족해방과 극작가의 변모	VI. 일제말기의 국민연극(1940~1945)
제6부 전쟁체험과 생존양상의 변화	VII. 결론
결론	

위와 같이 두 저서는 겉으로는 상당한 차이가 드러난다. 우선 '현대'와 '근대'라는 시대 명칭이 다르고, 세부 내용에서도 ①은 계기별·특성별로 소제목을 정했으나 ②의 경우에는 연대기적 서술 양상임을 구체적으로 표명하였다. 그럼에도 불구하고 그 속을 들여다보면 고찰 대상이 개화기부터 일제말기까지는 동일하고 다만 ①에서 전쟁 직후까지 10년 정도의 기간까지 더 서술된 것 말고는 시대구분도 거의 10년 단위로 일치한다.[23]

21) 유민영, 『한국현대희곡사』, 기린원, 1991.
22) 서연호, 『한국근대희곡사』, 고대민족문화연구소출판부, 1982.
23) 이두현의 『한국신극사연구』에서도 1902~1945년까지의 한국신극사의 시대구분을 다음과 같이 10년 단위로 구획되었다.

제1기 협률사와 원각사(1902~1910)
제2기 혁신단과 문수성(1911~1920)

이 유사점들은 결국 우리나라 근·현대의 역사나 문예사의 변천이 다른 관점을 적용하기 어려울 정도로 확연하게 구획될 수 있음을 방증하는 것이라 하겠다.24)

그런데 이러한 특성이 조선 왕조의 말기로부터 일제강점기까지, 또는 중세에서 근대에 이르는 급격한 전환기적 상황에 처했던 우리나라의 역사적 특수성과 밀접한 관련이 있다면, 시극의 전개 양상도 그 범주에서 외따로 벗어날 수 없다는 점이 예상된다. 실제로 지금까지 우리 시극의 전개 과정을 검토한 결과, 위와 같이 대체로 연대가 바뀌면서 작품 발표나 작품의 성격들도 조금씩 변화되어 상당히 유사한 국면을 보여준다. 이에 시극의 변천 과정도 기본적으로는 10년 단위로 기술하는 것이 좋겠다고 판단했다. 그리하여 이 연구에서도 일단 10년을 기본 단위로 설정하되, 내적인 사정을 반영하여 필요에 따라서는 약간의 변수를 인정할 것이다.

제3기 토월회와 잔여극단(1921~1930)
제4기 극예술연구회와 동양극장(1931~1939)
제5기 조선연극문화협회(1940~1945)
이두현, 『한국신극사연구』, 서울대학교출판부, 1966. 1986(증보판 제4쇄), 1~2쪽.
24) 김윤식·김현 공저 『한국문학사』에서는 의식적으로 새로운 시각으로 근대문학의 골격을 잡으려고 하여 다음과 같이 근대의 기점을 많이 앞당기고 시대구분의 폭도 넓게 잡고 있다. 이들은 크게 '(1) 근대의식의 성장[1780~1880년에 이르는 英·正祖시대], (2) 계몽주의와 민족주의 시대[1880~1919년에 이르는, 개항에서 3·1운동에 이르는 시대], (3) 개인과 민족의 발견[1919~1945년에 이르는, 3·1운동 후에서부터 해방까지의 시대], (4) 민족의 재편성과 국가의 발견[1945~1960년에 이르는 해방 후에서 4·19에 이르는 시대]' 등과 같이 시대구분을 획정하고 그 전제 조건으로, "제일 중요한 것은 과거에 쓰인 잡다한 문학용어를 종합적으로 정리하여, 거기에 알맞은 새로운 어휘와 내용을 부여, 각 사항간의 의미망을 탄력있게 만들지 않으면 안 된다는 것을 지적했다. 즉 사조(백철의 것을 지칭하는 듯: 인용자) 중심이나 잡지 중심(조연현의 것을 지칭: 인용자)의 서술을 피하고, 의미의 연관이라는 측면에서 총괄적으로 한국문학사를 파악하지 않으면 안 된다."(김윤식·김현, 『한국문학사』, 민음사, 1973, 21~22쪽)는 점을 내세웠다. 그러나 이것은 새로운 관점으로 한국문학사를 바라보려는 의도는 엿보이나 지나치게 포괄적으로 긴 간격으로 시대구분을 시도하여 세부적인 특성이 잘 드러나지 않는다는 비판을 받을 여지가 있다.

가령, 1960년대 초에 결성되어 우리나라에서 처음으로 본격적인 시극 운동을 펼치기 시작한 단체인 '시극동인회'는 1950년대 말에 결성된 '시극연구회'가 바탕이 되었기 때문에 연대는 달라도 연속적인 차원에서 다루어야 한다. 또한 1980년대 중엽까지 시극 운동을 펼친 '현대시를 위한 실험무대'도 1979년 말에 이근배의 작품을 공연하면서 첫 활동이 이루어졌기 때문에 이는 1980년대의 활동상으로 취급하는 것이 바람직하다. 따라서 이 연구에서 설정할 시대구분의 형태는 잠정적으로 다음과 같이 구획할 수 있다.

1. 시극의 초창기(20년대), 읽는(낭송) 시극의 탄생
2. 시극의 지속성 위기기(30~40년대), 공백기를 잇는 유일한 시극
3. 시극 재건의 맹아기(50년대), 무대 시극의 탄생과 시극 운동의 태동
4. 시극 운동의 실현기(60년대), '시극동인회'의 활약과 공연 실현
5. 시극 전개의 절정기(70년대), 시극 운동의 잠재화와 세대교체기
6. 시극 운동 재인식기(80년대), 시의 대중화 노력과 공연의 절정기
7. 시극 창작의 침체기(90년대), 창작의 하강과 연구의 상승

위에 제시한 한국 시극사의 시대구분은 우리나라의 시대적 변천과 유관 분야인 문학사의 실상을 고려하고, 여기에 시극 양상의 특수성을 종합하여 구획한 것이다. 특히 작품의 총량이 현저히 적은 관계로 다른 분야와 같은 양상으로 접근하기는 어렵지만, 숫자는 적더라도 나름대로 시대에 따라 다른 특성들이 드러나는 점을 고려하면 일단 위와 같은 구획이 적절할 것으로 판단한다.

4. 연구 방법과 범위

　지금까지 종합된 각종 연구 자료와 문예지를 통해 시극 작품이 발표된 서지를 확인하여 작품을 수집한 결과 순수 시극을 비롯하여 유사 작품까지 50여 편을 확보하였다. 이 숫자는 앞서 연구사를 통해 확인했듯 기존의 시극에 관한 학술 논문이나 문예지에 발표된 평설들을 통해 소개되고 논의된 작품(23편)에 비하면 배가 넘는다. 이처럼 기존 연구사에서 자료 수집이 아주 미흡한 것은 기본적으로는 그 동안 시극에 대한 관심이 전반적으로 부족하였다는 점이 가장 큰 원인이라 할 수 있고, 일천한 연구사에다 연구자들이 자료 탐색을 소홀히 한 결과이기도 하다. 물론 거의 80년 동안 본격적인 연구 논문이 없었던 황무지에 그들이 연구의 싹을 틔우고 관심을 불러일으킨 공적은 결코 가볍게 평가할 수 없다. 그럼에도 특히 박사학위논문을 작성한 경에는 기초 자료 수집에 너무 등한했다는 비판을 면하기는 어렵다.

　이와 같은 시극 연구 상황을 고려할 때 본격적인 연구가 개진된 이후 10여 년이 지난 상태이더라도 시극연구사적으로는 여전히 초기 단계에 지나지 않는다. 이런 점에서 한국시극사 연구를 위해서는 무엇보다도 우리나라에서 시극 작품이 발표된 총량을 확인하고 작품을 확보하는 일이 최우선 작업이 되어야 한다는 과제가 도출된다. 그래서 본 연구에서는 일차적으로 시극 작품을 확보하기 위한 문헌 탐사에 심혈을 기울이고, 조사된 결과를 종합하여 작품들의 서지 작성 작업을 시도할 것이다. 이를 통해 우리나라 시극 자산의 총량을 일목요연하게 정리하여 시극 작품의 발표 현황을 한 눈에 들여다볼 수 있도록 한다. 이를 위해 각종 통계 작업을 시도하여 서지의 특성을 밝혀낼 것이다.

　다음으로, 연구 과정에서 확보한 작품들을 대상으로 기초적인 분석 작

업을 수행한다. 작품을 분석하는 과정에서 가장 중시할 덕목은 일단 내재적 접근 방법을 적용한다는 점이다. 이는 아직도 시극 연구의 초창기라는 점을 크게 고려한 결과이다. 즉 작품에 대한 평가보다는 먼저 그 실체를 분석하여 특성을 파악함으로써 평가의 원천을 만드는 작업이 우선되어야 한다고 보기 때문이다. 특히 작품에 대한 미적 평가는 평가자의 취향이나 기준 등 관점에 따라서는 얼마든지 달라질 수 있으므로 깊이 있는 평가는 일단 유보하는 입장에서 가능한 한 작품의 특성을 파악하는 데 중점을 둔다. 또한 문학과 역사의 관계가 매우 복잡 미묘한 점을 고려한 결과이다. 인간이 사회로부터 고립될 수 없듯 작자는 어떤 형태로든 사회에서 얻은 경험 안에서 문학 활동을 하게 된다. 실제 시극 작품을 검토하면 일제 강점기, 6・25동란, 4・19혁명 등의 정치 사회적인 제재는 물론이거니와 문예사조와 같은 예술사적 흐름까지 다양한 경향이 반영되어 있음을 확인할 수 있다. 이런 점에서 사회 반영론을 무시하지 못하겠지만 그렇다고 전적으로 반영론 차원에서만 기술하는 것도 문제가 있을 것이다. 따라서 어느 정도는 정치, 사회 현상을 고려하되 최소화하고 작품에 대한 내재적 접근을 통해 그 특성을 해명할 것이다.

분석 작업을 마친 다음에는 그 결과들을 종합하여 시대별로 작품의 연계성을 파악하고 전개 과정에서 드러나는 추이과정을 통시적으로 접근하여 그 연속성과 단절성, 진화와 퇴보 등의 여러 가지 현상들을 살펴본다. 이 작업이 체계적으로 마무리되면, 이 결과를 토대로 우리나라 시극 양식의 특질을 밝힐 것이다. 특히 초창기인 1920년대의 시극에서는 귀납적인 방법을 통해 그 특질을 추출할 것인데, 이는 서구의 영향 관계가 분명하게 파악될 수 있는 자료가 전무한 상태에서 먼저 작품으로 출현했다는 사실 관계를 중시한 결과이다. 그리고 1960년을 전후한 시기부터는 서구의 시극 이론을 수용한 자료들이 확보된 점을 고려하여 서구 시극의 양식적 특성을 참고할 것이다.

위와 같이 이 연구의 기본 태도는 외재적 접근방법과 내재적 접근방법을 적절히 융합하겠지만, 전체적으로는 각각의 작품들을 시극사적 맥락에서 그 내적 연관성을 엄격하게 따지기보다는 시간적 순서에 따라 시극의 전개 양상을 정리하는 것으로 볼 수 있는데, 이는 나름대로 정한 다음과 같은 몇 가지 사유에 근거한다.

첫째, 자료 수집의 한계 때문이다. 이 연구에서 한국 시극 자료를 완벽하게 확인하고 수집했다고 확신할 수 없다. 근 100년에 가까운 기간에 산출된 시극임에 비해, 그 동안 무관심한 채 거의 방치되다시피 했던 분야이기 때문에 자료 정리가 제대로 되어 있지 않다. 이제야 뒤늦게 자료를 탐색하다 보니 더러 새로운 자료가 나타나기도 한다. 따라서 앞으로 더 연구가 진행되는 과정에서 새로운 자료가 발굴될 가능성을 열어놓을 수밖에 없다.

둘째, 양식상의 모호성 때문이다. 시극은 그 성격상 시와 극의 융합이어서 문학과 연극의 융합형인 '희곡'의 개념보다 훨씬 더 미묘하여 분명한 정의를 내리기가 어렵다. 즉 문학과 연극은 비교적 포괄적이면서도 변별성이 강하고, 희곡은 문학의 5대 장르 중의 하나로 명백하게 장르 규정이 이루어져 있으나, 우리나라에서 시극은 시도 극도 아닌 제3의 양식으로 보면서도 시인들의 전유물로 인식되고 실현되어왔다는 점에서 극보다는 시의 양식쪽으로 기울어져 인식과 실제의 차이가 크다. 그래서 여러 논자들에 의해 많은 논의가 있었음에도 불구하고 여전히 개념과 변별성이 모호하다.

셋째, 연구자의 능력 한계 때문이다. 이것이 첫 작업이므로 '한국 시극사'가 완전하게 정립되기 어렵다는 점을 인정한다. 비록 자료가 많지 않은 분야이기는 하지만, 그렇더라도 어느 한 사람의 연구를 통해서 100년에 가까운 시극사를 온전히 서술한다는 것은 불가능한 일이다. 또한 예술은 무엇보다도 관점이 관건이기 때문에 작품 해석과 평가들은 아무래도

개인적 취향이나 입장이 개입될 가능성이 많다. 이런 생각에서 본 연구는 우리나라 시극사를 정립하는 데 기초 작업의 한 부분을 담당한다는 마음으로 진행될 것이다. 이를 통해 우리 시극 연구에 대한 토대 마련에 일조하고, 나아가서 앞으로 더 많은 연구자들의 관심 아래 시극 연구가 축적되면서 조금씩 더 완전한 한국 시극사가 정립되기를 기대한다.

한편, 연구의 기초 단계로서 작품의 수집 범위는 다음과 같이 설정한다. 첫째, 작품 탐사와 수집 대상은 기본적으로 작자의 창작 의도를 최대한 존중하여 발표 당시 작자가 '시극' 명칭을 명시한 것을 기본 대상으로하되, 다음과 같은 경우도 일단 자료 탐색 범위에 포함한다. 즉 현대 시극의 뿌리로 인식되는 '극시'라는 명칭을 사용한 작품,25) 1960년대 초 장호가 무대 시극의 실험 단계로 창작한 '라디오를 위한 시극', 그리고 낭송을위한 '吟唱 시극' 등이다. 둘째, 시대적 범위는 최초로 시극 작품이 발표된1923년 9월을 기점으로 하여 1999년 12월까지로 한다. 2000년 이후의 작품은 편수도 적지만 시극사 연구에 수용할 만한 시간적 거리가 짧음을 고려하여 참고만 할 뿐 연구 대상에서는 유보한다. 셋째, 작품의 질적 수준과 발표 당시의 수용자 계층의 호응 여부는 크게 고려하지 않는다. 다른분야에 비해 워낙 작품의 수가 적고 대중적 확산이 어려운 점을 고려한결과이다. 이렇게 수집 범위를 설정한 것은 일단 우리나라에 시극과 극시라는 이름으로 발표된 작품의 총량이 얼마나 되는지부터 확인하는 것이가장 필요한 선행 작업이라는 판단에 따른 것이다. 이런 기준으로 수집한작품들을 종합한 뒤에 연구 대상에 포함할지 여부를 검토하여 최종적으로 연구 범위를 확정하게 될 것이다.26)

25) 서양의 시극사로 보면 고대 극시와 현대 시극은 시대적인 차원에서 변별성이 있으나, 우리의 경우 '극시'라고 명시된 것이 시극과 구분하기 위해 작자가 의도한 것이라는 증거가 분명하지 않기 때문에 수집 과정에서는 일단 포함하였다.
26) 연구 텍스트를 확정하는 과정과 선정된 작품 목록은 다음 장 참조.

끝으로, 연구 대상으로 선정한 작품의 서술 범위와 분석 기준에 관한 문제이다. 시극사의 자료가 극히 제한된 점을 크게 고려하여 연구 대상으로 선정한 작품은 일단 모두 고찰하는 것을 원칙으로 한다. 다만, 작품의 수준과 가치 및 시극사적 의의 등을 고려하여 그 경중에 따라 분석과 서술의 강도를 조절한다. 물론 예술 작품의 가치를 재는 절대적인, 또는 합리적인 척도는 있을 수 없다. 무엇보다 관점이 중요하기 때문에 보기에 따라서는 가치 평가가 얼마든지 달라질 수 있다. 그럼에도 불구하고 경중을 따지고 서술의 강도를 조절하려는 것은 최소한이라도 옥석을 가려보는 것이 가치 있는 작품에 대한 작은 예의라도 표하는 일이라고 보기 때문이다. 이를 위해 여러 가지 사정을 감안하여 비교나 대비를 통해 상대적인 차원에서 작품의 가치를 가늠하여 분석의 질과 양을 적절히 조절할 것이다.

제2장

한국 시극의
발생 배경과 발표 현황

1. 시극의 양식적 개념

'시극'이란 말 그대로 '시로 된 극', 즉 시와 극이 융합된 양식이므로 엄밀히 말하면 시적 양식과 극적 양식 어느 쪽에도 소속되기 어려운 모호한 속성을 갖는다. 그래서 우리나라에서 시극에 대하여 본격적으로 개념 규정과 시극 운동이 전개되기 시작한 1960년대부터 이 양식에 대한 정체성 논의가 적잖이 이루어져왔다. 그럼에도 불구하고 현재 시극의 양식 개념은 여전히 명확한 정의를 내리기 어려운 상태로 남아 있다고 해도 과언이 아니다. 그래서 지금까지 시극을 정의한 다양한 논의들을 종합하면, 아주 명확하게 가름할 수는 없지만 대체로 다음 두 가지 정도는 거의 일치하는 것으로 보인다. 첫째는 고대 그리스 '劇詩'의 전통에 닿아 있다는 점, 둘째는 시도 아니고 극도 아닌 두 양식이 융합된 제3의 양식이라는 점이 바로 그것이다. 다만, 근대에 이르러 '극시'가 아닌 '시극'이라는 용어를 쓰게 됨으로써 그 진의를 해명하는 데 많은 노력을 기울였고, 이 과정에서 관점에 따라 다른 견해를 나타낸 경우도 적지 않다.

가령, "시극이란 시로 된 희곡의 무대화로 산문으로 된 희곡의 무대화나 마찬가지로 연극작용을 하는 연극"[1]이라는 견해에 드러나듯 대체로 '연극' 양식이라는 관점이 있는가 하면, "극시란 극을 시라고 보던 과거에는 운문극을 말하기도 했지만 그것은 부분적으로 시가 삽입된 것을 말하

1) 한노단, 『희곡론』, 정음사, 1965, 73쪽.

며 시극이란 이와 정반대로 작품 전체가 하나의 독립되고 완전한 시로서 이루어진 극을 말하는 것"2)이라는 주장도 있어 관점의 차이가 분명히 드러난다. 물론 여기서 '작품 전체가 하나의 독립되고 완전한 시로서 이루어진 극'이라는 표현은 모순성을 내포한다. 왜냐하면 '전체가 하나의 독립되고 완전한 시'='극'이라는 등식이 관념적으로는 성립될지 모르지만 현실적으로는 시와 극은 분명한 양식적 차이가 있기 때문이다.

극시와 시극의 관계, 또는 시극의 양식적 개념 등을 명확하게 정의하기 어려운 점은 시극에 관심을 가진 대부분의 논자들에게 항상 현안 문제로 인식되어왔다. 그 중에 우리나라에서 시극에 대해 가장 깊은 관심을 가졌던 장호의 견해를 참고하면, 그는 "시인이 시의 위기를 대중과의 괴리 관계에서 의식하면서 한편 그 고민을 극장이라는 도가니 속에 투척하여 풀어 보고자 하는 시극운동의 타당성은 여기서 비로소 납득할 만한 것입니다."3)라고 주장하여 시극을 시의 연장선상에서 바라보았다. 즉 그는 대중으로부터 멀어지는 시의 위기를 타개하기 위한 하나의 방편으로서 시의 극화와 공연에 관심을 가졌던 것이다. 그러면서도 그는 결과적으로는 시도 아니고 극도 아닌 "새로운 종합예술의 의식 위에 세워진 공동의 조작"4)이 된다고 하여 차원이 달라짐을 주장하였다. 여기에 이르면 장호의 견해는 "시극이란 극형식을 빌린 시라기보다는 시와 극이 합일된 전혀 새로운 '장르'"5)라고 규정한 최일수의 주장과 같은 맥락이다. 특히 최일수는 한국 시극이 완전히 새로운 것임을 누누이 지적한 바 있다. 그는 '시극동인회'에도 참여하여 한국 시극의 특성에 대해 "시와 극을 합쳐 놓은 것도 아니며 그렇다고 해서 시가 정체상태에 빠졌기 때문에 영화나 연극처

2) 최일수, 「현대시극과 종합예술」(2), 『현대문학』 1960년 3월호, 267쪽.
3) 장호, 「시극운동의 좌표」, 『심상』 1981년 11월호, 126쪽.
4) 장호, 「시극운동의 필연성―창작 시극에 착수하면서」, 앞의 글.
5) 최일수, 「현대시극과 종합예술」(2), 앞의 책, 268쪽.

럼 다른 '장르'의 예술의 도움을 받아 이를 타개해 보려는 궁여지책으로 조작해낸 것도 아니라는 것"을 강조하였다. 또한 그는 "종합예술로 자처하는 연극이나 영화에서는 여기에 참여하는 여러 예술이 하나의 효과적 위치밖에 차지하지 못하였던 것"에 비해, "시극에서는 그렇지가 않다. 시극에 참여하는 여러 예술들은 시극 작품이 가지는 하나의 주제 밑에 각기 따로 떨어져 놓아도 그것이 하나의 독립된 작품이 될 수 있는 그러한 독립된 성격을 완전히 갖추고 하나의 무대 위에 종합되는 것"으로 "예술상의 새롭고 고차적인 세계의 '장르'"라고 주장하였다.6) 이들의 시극에 대한 인식은 '시극동인회'의 이념과 거의 대동소이한 맥락임을 당시의 창립 공연 안내문을 참고하면 좀 더 구체적으로 확인할 수 있다.

> 시극은, 흔히 오해하듯이 '시로 쓴 극'도 아니고, '극형식에 의한 시'도 아니다. 그것은 '포에지'로 일관된 또 다른 예술양식이다. 활자로 보면 시를, 무대에서 보여지기만 하는 것이 아니라, 이미지를 무대공간에 집결시켜 거기 빚어지는 비전을 드높은 차원으로 동원하는 모든 예술가의 '새로운 손'이다. 따라서 시극은, 모든 통상적인 '장르'의 벽을 헐어서 예술이라는 이름의 새로운 구축을 의식화한다. 첫째 무대의 방법은 재래의 자연주의 무대가 빚어놓은 인습적인 偏側을 거부하고 시와 미술과 음악과 무용, 그리고 드라마가 그들의 공감의 영토를 넓힐 수 있는 전위정신으로서 대중의 인식이라는 주력부대의 전진을 다짐하면서 새로운 차원의 종합예술을 지향한다. 여기에는 정신의 높이를 무너뜨리는, 모든 불가리즘(속물근성)에 석연한 결별의 선언이 있다. 스스로의 비전을 자극하고 끊임없이 추격하여 방황하는 치열한 주도성을 예술의 이름으로 탈환하는 행동 그것이 시극이다.7)

6) 최일수, 「현대시극과 종합예술」(1), 『현대문학』, 1960년 1월호, 282쪽.
7) 김홍우, 「장호의 시극운동」, 『연극교육연구』, V.4, 한국교육연극학회, 1999, 101쪽. 재인용.

대중적으로 낯선 시극을 관람자들에게 소개한 이 글에는 시극의 특성
은 물론이거니와 탄생 배경과 지향점 및 전망까지 비교적 구체적으로 명
시되었다. 특히 이들이 의식한 가장 중요한 이념은 한마디로 '혁신'이라
할 수 있다. 즉 기존의 예술인식ᅳ시와 극의 비대중성과 전망 부재, 자연
주의 연극, 각 양식의 개별성, 속물근성으로 치닫는 부정적인 사회 등을
부정하고 개혁하려는 것이다. 그리하여 그들은 시극이란, 시와 극의 단순
한 종합이 아니라 '포에지'로 일관된 이미지를 무대공간에 집결시켜 거기
서 빚어지는 비전을 드높은 차원으로 동원하는 모든 예술가의 '새로운 손'
으로, 모든 통상적인 '장르'의 벽을 허물고 넘어서는 예술이라는 '새로운
구축'을 의식화한 것으로서, 재래의 자연주의적인 인습과 편협한 무대 경
향을 거부하고 시와 미술과 음악과 무용, 그리고 드라마 등 다양한 양식
들의 전위정신으로 대중을 적극 의식하는 '새로운 차원의 종합예술'을 통
해 정신의 높이를 무너뜨리는 모든 속물근성을 떨쳐 버리고, 스스로의 비
전을 자극하고 끊임없이 추격하여 치열한 주도성을 되찾으려는 예술적
행동을 의미하는 것으로 규정하고 합의하였던 것이다.

　　시극에 대한 이러한 양식적 인식은 시극을 직접 창작한 시인은 물론 연
출가들도 크게 다르지 않은 것으로 파악된다. 예컨대, 시와 극의 비중이
나 선후 문제를 따지는 것은 '어리석은 것'이라 하고, 그 이유에 대해 "왜
냐하면 시극에 있어서의 '포에지'와 '드라마'의 만남은 가장 근간적인 것
이며 숙명적인 것이라고 볼 때 오직 그것을 어떻게 수용하느냐는 문제만
이 중요한 것으로 남기 때문이다. 비중을 가진 그런 성질의 것은 아니라
고 본다. 오히려 등가의 위치에서 그것은 수용되고 하나의 승화의 정점을
이룩해야만 할 것이다."라고 주장한 정진규의 견해,8) "시극이라는 것이
바로 시를 무대 위에 올리는 것이 아닌 만큼 시의 확산을 위한 방법의 차

8) 정진규, 「시극에 있어서의 포에지와 드라마」, 『심상』 1981년 11월호, 130쪽.

용이 아닌 독립된 장르로 보는 것이 타당할 것이다."9)라고 주장한 이탄 등의 견해를 통해서 알 수 있다. 그리고 시극을 연출했던 손진책의 "현대시를 활자가 아닌 본래의 노래 소리로 해방시키고 근년의 각 장르의 예술이 모두 그러했듯이 지나친 난해성으로 멀어진 수용자와의 거리를 좁히는 동시에 각 장르마다의 배타적인 성향을 지양하고 시와 연극의 생산적인 만남으로 제3의 장르로 확대, 발전시키고자 현대시를 위한 실험무대를 8명의 시극상임시인들과 마련하게 된 것이다."10)라고 피력한 내용과, 시인이자 극작가이며 연출가이기도 한 이윤택의 "시+연극=시극식의 비빔밥적 접합은 사이비다.", 또는 "이 시와 연극의 독자적인 장르구조의 벽을 뚫고 들어왔을 때, 시와 연극은 너무나 자유롭게 만난다. 상호 비빔밥식 통합이 아니라 변증법적 종합의 에너지로 증폭될 수 있다. 내가 꿈꾸는 것 또한 이것이다."11)라고 주장한 대목에서도 거의 동일한 인식이 드러난다. 이렇듯 현대 시극에 대해서는 관점에 따라 다소 차이를 보이면서도 큰 틀에서는 유합된다. 결국 시와 극의 단순한 종합이 아니라 더 높은 차원에서 두 양식이 융합되어야 진정한 의미의 시극이 탄생한다고 인식한 점에 대해서는 거의 의견일치를 보여준다.

그런데 관념적으로는 현대 시극이 완전히 새로운 제3의 양식으로 규정될 수 있을지 모르지만 실제로는 그렇게 보기 어렵다. 그것은 이 용어를 처음 쓰기 시작한 서구에서도 이미 근대 시극의 전통은 그리스시대의 극시에 닿아 있는 것으로 보기 때문이다. 다만, 시극은 극시라는 용어와 다른 형태인 만큼 그에 상응하는 의미를 내포한다. 즉 고대의 극시로 회귀하는 것이 아니라 현대적 의미로 확장되어 있기 때문에 시극은 새로운 시대의 산물로서의 변별성을 지닌다.12) 역사적으로 볼 때, 시극이 지닌 이

9) 이탄, 「시·시극·드라마」, 위의 책, 134쪽.
10) 손진책, 「시극의 무대화 문제」, 위의 책, 136쪽.
11) 이윤택, 「시와 연극의 만남」, 『시와시학』 1991년 겨울호, 233~234쪽.
12) 문예사조의 관점에서 보면 '사실주의'를 '신고전주의'로 부르는 것과 비슷하다. 주

와 같은 복합적인 의미가 결국 시극의 운명에 큰 영향을 미쳤다고 하겠
다. 특히 산문 희곡에 맞선 운문 시극으로의 변화 방향은 서사시가 소설
로, 극시가 희곡으로 산문화되는 시대적 흐름에 역행하는 의미가 있는데,
이런 점도 몇몇 시인들과 연극인들에게만 관심의 대상이 되었을 뿐 희곡
(산문 희곡, 일반 연극)에 비해 소외의 길을 걸어온 원인이 된 것으로 볼
수 있다.13) 그럼에도 불구하고 비록 공연 실적은 상대적으로 미미하나마
현재도 한편에서는 계속 시극 양식이 공연되는 점, 그리고 무엇보다도 융
합의 가치를 크게 인식하는 현대사조에 입각할 때 '시적 질서와 극적 질
서의 통합'14)을 통해 두 양식의 균형을 꾀하는 시극의 가치는 재인식되어
야 마땅하리라고 본다.

2. 한국 시극의 발생 배경

현대 시극의 뿌리는 멀리 고대 그리스 극시이다. 고대 극시가 근세(19
세기 중반)에 이르러 사회 변천과 독자층의 변동에 따라 운문형의 문예양

지하듯이 프랑스에서 사실주의는 독일의 낭만주의가 쇠퇴하면서 대두된 새로운
문예사조인데 그 특성의 많은 부분이 고전주의 성향을 지녔기 때문에 다분히 고전
주의로 회귀한 의미를 담고 있지만 새로운 시대의 산물이므로 '신고전주의'로 부르
기도 하였다. 굳이 비유하자면 극시에 대응하는 시극이라는 이름 역시 그 이면에
는 이런 맥락의 의미가 담겨 있다.

13) 역사적으로 볼 때 우리나라에서 시극의 전개 양상이 지지부진한 것은 극시를 시적
방향에서 접근하려는 세력(시인, 시극작자)보다 연극적 특성을 극대화하는 방향으
로 접근한 세력(극작가, 연극인)이 훨씬 더 대중들의 관심을 이끌어냈음을 의미하
기도 한다. 이는 시와 극의 양식적 특성과도 관련이 있다. 즉 개인의 정적이고 고백
적 성향이 강한 시보다는 연극의 역동적이고 사회적 성격이 강한 점이 대중성 확보
에 더 수월하게 작용한 것으로 볼 수 있다.

14) 여기서 '통합'은 시와 극 두 요소의 상호 심화와 확장, 또는 강화를 의미한다. 엘리
엇은 이 경지를 '인간의 행동과 언어의 한 구도'로서 '시극의 극치'라고 규정하였다.
T. S. Eliot, 이창배 역, 「시와 극」, 앞의 책, 210쪽.

식이 전반적으로 산문화되는 경향으로 나아가면서 산문 희곡으로 문체 변화가 이루어졌다.[15) 산문 형태로의 변화는 극시가 사실주의 사조로 이행하는 것과 맞물려 있다. 주지하듯이 사실주의는 현실로부터 멀어지는 낭만주의의 한 맹점을 극복하기 위해 그 성격상 고전주의적 이상으로 회귀하는 의미를 내포해 신고전주의라는 이름으로 불리기도 했다.

그런데 무엇이든 영원한 것은 없듯이 현실을 있는 그대로 반영하는 것을 목표로 삼은 사실주의 극도 시간이 흐르면서 맹점이 드러나기 시작한다. 이를테면 "연극의 언어는 일상 너머에 존재하는 본질을 사유하면서 공연의 양식화나 예술성을 고조시키는 시적인 요소보다는 인물과 인물 사이의 일상적 대화를 통해 현실성을 구축하는 산문적인 표현으로 범위가 좁아"[16)져 버렸다. 그리하여 사회의 어두운 곳에 초점을 맞추어 부각하려는 목적에 너무 집착하다 보니 어쩔 수 없이 유용한 제재만 선택하여 필요 이상으로 과장하고 가식하여 오히려 실재로부터 멀어지는 폐단이 생기게 되었다. '눈 가리기식'[17) 연극이라는 표현에 잘 드러나듯이 사실주의 극에는 현실을 왜곡하는 경향이 많았다. 이런 문제점에 대한 비판적 인식이 바로 한편에서 산문체 연극에 반기를 들고 운문체 극으로 회귀하도록 만들었다. 그렇다고 고대 극시로 되돌아가는 것은 아니고 시대적 변천을 반영하여 시극이라는 이름으로 불렀던 것이다.

서구에서 시극 운동이 전개된 연유에 대해 한노단은 1차대전 이후 "표현주의연극의 일익(一翼)으로 1920~1930년 사이에 Jaques Copeau가 주간하는 파리의 Vieux Colombier극장을 중심으로 현대시극운동이 전개되었다. 시극으로 혹은 표현파적 무대예술로써 무대에서 시를 찾자는 운동이다. 근대 리얼리즘 연극에서 해방되어 연극을, 무대예술을 시화하자는

15) 서사시가 소설로 문체 변화가 이루어진 것과 같은 맥락이다.

16) 이혜경, 「현대 시극에 관한 연구-시극의 부활과 T. S. Eliot의 시극세계」, 『예술논총』 3, 국민대학교, 2001, 63쪽.

17) 미셀 리우르, 김찬자 역주, 『프랑스 희곡사』, 신아사, 1992, 222~223쪽.

것이다. Yeats, Eliot, Cocteau······ 등 시인들이 참여해서 시로써 희곡을
혹은 희곡 속에 시정신을 담아 놓은 희곡을 창작해 Copeau의 원조로 상연
하게 되었다."18)고 개관한 바 있다. 이에 따르면 내적 지향점은 다르더라도
시극의 대두 시기만은 우리나라와 서구가 거의 비슷함을 알 수 있다. 그리
하여 현대에는 산문극과 운문극이 공존하기에 이르렀다. 따라서 시극의 계
통을 따지면 고대 극시(운문) → 근대 희곡(산문) ⇄ 현대[희곡(산문)·시
극(운문)]의 형태가 된다.

그런데 서양에서는 시극 운동이나 탄생의 배경이 비교적 분명한 반면
에 우리나라에서는 아직도 그 연원이 명확하게 밝혀지지 않았다. 현재까
지 검토된 자료에 따르면, 우리나라에서 시극 용어가 처음 등장한 때는
1916년이다. 이광수가 문학을 정의하는 과정에서 희곡의 종류를 구분하
여 "산문극, 시극 二種이 유ᄒ니 현대에 最히 有勢力혼 것은 산문극이
라"19)고 서술한 대목에 언급되었다. 이에 따르면 우리나라에서 산문극과
운문극(시극)을 구분하여 인식된 것은 1910년대 중반이다. 다만 이 글에
서 지칭한 시극이 고대 극시인지 현대 시극인지 그 구분이 명확하지 않
고, 또 현대에 가장 세력을 넓혀가는 것으로 파악한 산문극을 중심으로
소설과의 차이와 연극을 위한 대본의 성격을 갖는다는 점에 초점을 맞추
어 시극의 양식적 특성에 대해 구체적으로 언급한 내용이 없어 그 실체를
확인할 수는 없다. 구체적인 자료는 없지만 문예사 일반의 경향을 고려하
면 현대 시극 양식도 우리나라에서 자생적으로 고안되고 창출된 결과로
보기는 어렵다. 이것 역시 서구 근대극→일본을 통한 수용→신파극→신
극 등의 경로를 거친 일반 극(희곡+연극)과 유사한 것으로 봐야 한다. 다
만 시극의 근원인 극시 계통으로 인식되는 셰익스피어의 작품을 수용한
기록은 1921년 5월 『개벽』 11호에 현철이 <햄릿>을 번역하여 처음으

18) 한노단, 앞의 책, 75쪽.
19) 춘원, 「문학이란何오」, 『매일신보』 1916. 11. 17.

로 연재하기 시작한 것으로 되어 있다.[20] 목차에 '각본 하믈레트'라고 명시한 것으로 보아 그 당시에는 극시와 희곡에 대한 구분이 명확하지 않은 것으로 보인다.[21]

이러한 배경 아래 우리나라에서 시극 작품이 처음으로 탄생한 것[22]은

20) "한국 연극에 셰익스피어가 도입된 것은 1920년대 초였다. 두드러지게 말하자면 현철(玄哲)이 당시의 대표적 문예지『개벽』(11호)에 <하믈레트>를 번역 연재하기 시작한 것이 1921년 5월부터이니까 20년대의 문이 열리면서 셰익스피어가 한국에 본격적으로 소개된 셈이다." 참조. 여석기,「셰익스피어와 한국연극-현철 이후 65년의 궤적」,『동서연극의 비교연구』, 고려대출판부, 1987, 195쪽.
21) 용어 인식의 엇갈림은 여러 예에서 확인된다. 가령, 초창기인 20년대에 발표된 8편 중 7편은 '시극'으로, 1편(<독사>)은 '극시'로 표시된 점을 들 수 있다. 다른 측면에서 시극으로 명시된 7편 중 마춘서의 <님은가더이다>는 연재 과정에서 2회 때는 '극시'로 표시되었고, 유도순의 <셰죽엄>의 경우에는 2회로 나누어 싣는 과정에서 1회 때는 목차와 본문에서 '詩劇'으로 명시하였으나, 완결편인 2회 연재 때에는 목차에 '셰죽엄(劇詩)'으로 명시하고 본문에서는 '셰죽엄-2-'로만 표시했다. 초회 연재 때 분명히 목차와 작품에서 '시극'이라고 구분한 점, 그리고 목차 구성은 전적으로 편집자의 몫임을 고려하면 이는 편집상의 착오나 오류로 볼 수 있고, 한편으로는 당시에 극시와 시극이 명확하게 인식되지 못한 결과로 볼 수도 있다. 이런 혼란은 조명희의 희곡 <婆娑>(『개벽』 41호, 1923. 11. 19~37쪽)에 대한 연구자들의 엇갈린 견해를 통해서도 드러난다. 이 작품에 대해 서연호는 "家의 시인적 기질을 최대로 반영시키려 한 시극으로 시도되었다."(서연호,『한국근대희곡사연구』, 고려대학교 민족문화연구소, 1984. 173쪽)고 규정한 반면에 허형만·김성진의 논문「한국 시극 연구」(앞의 논문, 16쪽)에서는 부분적으로 운문이 삽입되었으나 산문극으로 규정하여 극시와 시극의 관계보다 더 큰 간극이 있는 운문극과 산문극으로 대립되기도 한다. 이런 현상은 극시와 시극의 범주가 명확히 구분되기 어렵다는 점, 매체 편집자나 연구자들의 인식 부족, 또는 관점의 차이 등에 따른 것으로 볼 수 있다.
22) 서연호는 오천석의 <初春의 悲哀>(『女子界』1918년 9월호)를 '처음으로 씌어진 시극'으로 지목하고, 다시 제재의 성격상 '아동시극'이라 지칭하였다. 그런데 "이막으로 된 이 작품에는 '少女歌劇'이라는 장르 이름이 명시되어 있다"고 전제해 놓고 뒤에서는 '장르'를 시극으로 분류하였다.(서연호,『한국근대희곡사연구』, 앞의 책, 83~84쪽) 가극과 시극은 가사와 시적 표현의 유사성 및 극적 행위가 내포되어 있어 일면 공통점이 있기는 하지만, 가극은 음악 분야에서 취급하는 '장르'이므로 분별된다. 따라서 <초춘의 비애>를 우리 시극의 최초 작품으로 볼 수 없다. 이런 문제점 때문인지, 12년 뒤에 확대 개편한『한국근대희곡사』에서는 시극을 중심으로 다룬 '오천석' 부분을 모두 삭제하였다.

1923년 9월 월탄(박종화)에 의해 이루어졌다. 그는 『백조』 2호에 조선 문단의 창작품 부재의 황폐한 현실을 깊이 성찰한 평론(월평 첨부)[23]을 게재한 후 스스로 책임감을 느꼈던지 그 이듬해 『백조』 3호에 <'죽음'보다 압흐다>(全一幕)라는 창작 시극을 발표했다. 이 작품의 창작 배경에 대해 그는 "시극 하나를 起稿하였다. 이름을 <'죽음'보다압흐다>라 하였다. 재료는 夕影君과 高山玉에게 얻은 것이다. 조선에서 창작으로 시극을 쓴 사람은 아직 하나도 없다. 이러한 점이 퍽 어렵게 생각된다. 좌우간 성공 여부를 고사하고 한번 시험으로 써보자 하였다."[24]고 일기에 적어 놓았다. 여기서 '조선에서 창작으로 시극을 쓴 사람은 아직 하나도 없다.'는 말이 눈길을 끈다. 이를테면 우리나라에서는 최초로 창작되었다는 의미와 함께 다른 나라에서는 이미 창작된 양식이라는 의미도 내포하기 때문이다. 그렇다면 이 말은 그의 시극 창작 배경에 다른 나라의 시극에 대한 경

23) 내용의 일부를 인용하면 다음과 같다. "嗚呼라, 此文壇을 弔하는 者가 幾人이며, 此文壇을 哭하는 者가 幾人이뇨. 零落한 此文壇을 扶하여 起할 者가 幾人이며, 瀕死에 陷한 此文人이 無한지라 그 哭하여 痛치 않을 수 없으며, 人이 無한지라 그 悲하여 嘆치 않을 수 없도다./詩가 有하냐, 小說이 有하냐, 戲曲이 有하냐, 批判이 有하냐, 創作이 有하냐, 飜譯이 有하냐. 그 詩가 無한지라 어찌 그 萬衆에게 熱과 愛를 注하여 藝術을 歌하게 하고 …(중략)…/그 劇이 無한지라 어찌 써 萬衆으로 하여금 藝術을 肯定하고 人生을 理解할 여유를 갖게 하여 써 藝術의 偉大와 人生의 偉大 그 사이에 深刻한 覺醒을 喚起하고 沈痛한 思想을 注入하여 坦坦한 眞理에 萬衆으로 하여금 共存共榮의 域에 들게 할 수 있으랴." 박종화, 「嗚呼我文壇(附月評)」, 『백조』 2호, 1922. 5.(영인본)

24) 1923년 2월 7일 일기에서. 윤병로, 『박종화의 삶과 문학』, 서울신문사, 1993, 72쪽. 박영희의 회고에 따르면, 이 시기에 문인들이 요정 출입을 자주 하면서 알게 된 불운한 기생의 생활을 그대로 모델로 삼은 경우가 많았다. 그는 "월탄의 시극 <죽음보다 아프다>에의 여주인공도 김주란 기생이며, 『백조』 동인들의 퇴폐생활이 바로 '모델'로 되어 있다."고 하면서 "그때의 소설치고 기생이아니 나오는 것이 별로 없었다."고 당시의 문학 제재의 경향을 지적하였다. 그 원인을 그는 작가들이 "연령으로 보나 경력으로 보나 잡다한 인간형을 창조하기에는 아직도 부족한 점이 많았다."는 점을 꼽았다. 박영희, 「초창기의 문단측면사」, 『현대문학』 1959년 11월호. 영인본 『한국문단사』, 삼문사, 1982, 137~138쪽.

험이 작용했음을 암시하는 중요한 단서가 될 수 있다. 적어도 하나의 양식으로 구체화되어 문예지에 공식적으로 게재된 작품이라면 작자(문학작품 창작자)가 어떤 영감을 받아 어느 날 하루아침에 갑자기 고안하여 구상하고 창작한 것이라고 보기 어렵다.

> 우리 주변의 모든 현상들은 그것이 표면에 떠올라 형태화되기 전에 반드시 준비기간 같은 것을 갖기 마련이다. 더우기나 그것이 우리 자신의 내면세계와 함수관계를 가지고 다시 그 내면세계에 관습이라든가 제도, 양식과의 접촉, 교섭이 이루어져야 하는 경우 그 준비기간은 더욱 커다란 의의를 지닌다. 모든 문학활동은 내면세계와 상관관계를 가진다. 아울러 그것은 어휘와 문체, 양식을 선택하는 행위이므로 후자의 측면도 강하게 띠게 된다.[25]

이처럼 작자의 문학 활동은 자신의 내면적 열정만으로 결실이 이루어지지 않는다. 자신의 내면적 열정이 중요한 바탕이 되기는 하겠지만, 그것이 의미 있는 형태로 형상화되기 위해서는 반드시 자기 내면의 습관과 더불어 외면의 다양한 관습들이 서로 교섭하고 융합되어야 한다. 즉 내적으로는 문학에 대한 지속적인 관심과 탐구 의욕이 있어야 하고, 외적으로는 문학 제도와 양식 및 문체 등에 대한 다양한 정보를 고려하고 받아들이는 지혜를 발휘해야 한다. 엄밀히 말하면 자신의 작품이 사회적인 의미를 갖기 위해서는 오히려 후자의 관습에 관련된 경험과 지식과 지혜가 더 절실하게 필요하다. 아무리 천재적인 발상으로 새로운 것을 만들어낸다 하더라도, 인간이 하는 일로서 천하에 새로운 것이 없다고 하듯이, 거기에는 어떤 형태로든 기존 것들에 관한 경험들이 크게 작용하기 마련이다. 이런 점에서 보면 월탄의 시극 창작에 대한 경험담은 중요한 시사점을 던

25) 김용직, 『한국근대시사』, 새문사, 1983, 188쪽.

겨준다. 말하자면 우리나라에서 시극 양식이 창출된 것은 그 배경에 다양한 경험들이 작용했음을 분명하게 인식할 수 있는 자료가 된다.

그런데 문제는 현재까지 그 영향 관계나 수용 과정을 명확하게 밝힐 수 있는 자료가 전혀 없을 뿐만 아니라 그 연유를 분명하게 해명한 연구도 없다는 점이다. 물론, 우리나라 시극 탄생의 연원을 밝히려는 노력이 전혀 없는 것은 아니다. 언급한 자료들이 있기는 하되, 문제는 앞서 보았듯 확실한 자료가 없는 관계로 연구자들이 그야말로 짐작한 것에 불과하여 상당한 오류들이 엿보인다는 점이다. 이 사안에 대해 본격적인 견해를 처음 개진한 이현원의 관점을 비롯하여 모두가 추정을 할 뿐인 데다가 더 큰 문제는 인용 자료가 작품에 선행하는 것이 아니라는 점이다. 예컨대, 이현원의 경우, "1920년대의 한국 시극이 시의 극화 면에 있어서 판소리, 나아가서 총체극인 창극에 직·간접으로 영향을 받았으리라는 가정은 배제할 수 없다. 왜냐하면 1960년대 이후의 시극작가인 장호, 하종오는 판소리와 창극을 부분적으로 수용하여 시극론을 논하고 나아가서 작품화시켰는데 판소리와 창극을 일상적으로 접할 수 있었던 당시에 있어서 시의 무대화를 모색하던 작가들이 영향을 받았을 가능성은 매우 짙기 때문이라고 생각된다."[26]고 하였다. 또 곽홍란은 그것을 내적 요인과 외적 요인으로 구분하여 좀 더 구체적으로 언급하였다.[27] 내적 요인으로 판소리를 모태로 한 창극이 "시의 입체화, 시의 극화, 시극의 무대화를 가지게 될 현대시극의 형성에 큰 역할을 하게 된다"[28]고 언급하였으며, 외적 요인으로는 번역 시극을 첫째로 들고 중국 희곡과 현대시극의 영향관계를 설명하였다.

그러나 이들의 견해를 긍정적으로 보아 일말의 가능성이 있다고 하더라도 문제는 당시에 시극을 창작한 작자들과 작품의 특성을 통해서 그 상

26) 이현원, 앞의 논문, 23쪽.
27) 곽홍란, 앞의 논문, 8~33쪽.
28) 위의 논문, 18쪽.

관성을 논증할 만한 근거도 없거니와 논증도 전혀 하지 않았다는 점에서 모두 심각한 문제를 내포한다. 특히 이현원의 경우에는 1920년대의 시극의 발생 과정을 밝히기 위해 1960년대(장호)와 1980년대 말(하종오)의 견해를 참조한 점에서 타당성이 희박하고, 곽홍란의 주장에서도 판소리를 원형으로 한 창극의 영향설이 구체적인 자료의 뒷받침이나 결정적인 영향관계를 주장할 만한 논증 자료가 없을 뿐만 아니라 외국의 번역 작품들, 특히 오천석이 번역 소개한 일본 시극 <애락아>는 월탄의 창작 시극보다 늦게 소개되었다는 점에서 그 자체로 결정적인 결함을 내포한다.[29]

그렇다면 월탄이 시극을 실험한 까닭이나 계기는 무엇이었을까? 시도아니고 극도 아닌 그 융합형인 시극이라는 점, 그리하여 두 양식의 접점이나 경계에 위치함으로써 어떻게 보면 매우 모호한 형태를 지닌다고도볼 수 있는 시극 양식의 작품을 그는 왜 굳이 창작하려고 했을까. 현재1920년대의 시극 창작 배경에 관한 구체적인 자료가 전무한 상태이므로주변 자료를 통한 추정과 후대의 논의, 또는 시극의 근원지인 서구 이론가들의 견해를 참고하여 시극 실험의 계기와 그 장점이 무엇인지 가늠해볼 수는 있다.

먼저, 최초의 시극인 월탄 박종화의 작품이 발표된 시기의 문단 상황을검토하면 그가 시극 양식을 추구한 배경을 더듬어볼 수 있다. 특히 월탄

29) 임승빈도 "충분히 가능한 얘기일 수도 있다"고 소극적으로 수긍했다. 그러나 일본의 후꾸다 마사오(福田正夫)의 시극 <哀樂兒>가 발표된 시기는 1919년 6월이지만, 오천석의 번역으로 우리나라에 소개된 시기는 1924. 8~10(『靈臺』)이기 때문에 영향 관계를 따질 수 없다. 한편, 후꾸다 마사오는 예이츠의 시극에서 자극을받았다고 밝혔으나(福田正夫, 「自由詩を樣式とする敍事詩と詩劇の生れゐまで」, 『焰:福田正夫誕100年記念特輯号』, 福田正夫詩會, 1993. 春號, 19~20면. 임승빈, 앞의 논문, 148~149쪽 참조) 월탄은 조선에서 처음으로 시극을 쓰는 어려움만피력했을 뿐이다. 일본 유학의 경험이 없는 월탄이 후꾸다 마사오의 작품이나 일본 시극을 읽거나 인지했다는 증거나 그 영향관계를 밝힐 만한 자료도 없기 때문에 현재로서는 단정적인 논리를 펼칠 수 없다.

의 주요 활동 무대였던 『백조』 동인지는 중요한 정보를 제공한다. 백조는 한국근대문학사상 『창조』와 『폐허』에 이어 세 번째로 출간된 문예동인지로서 새로운 양식의 탄생을 가늠할 만한 요인을 찾아볼 수 있다. 시대적, 문화적 배경으로 보면 대체로 과도기적 현상으로 볼 수 있는데, 이것을 다소 도식화하면 크게 부정과 긍정적인 측면으로 나누어 생각해볼 수 있다.

먼저, 부정적인 측면에서 월탄이 양식 선택에 대하여 확고한 인식을 갖지 못했다는 관점으로 접근할 수 있다. 김윤식은 『백조』 2호에 실린 월탄의 시 <흑방비곡>의 장시 경향을 논하는 자리에서 '『백조』 동인의 정신구조'를 살펴 그 원인을 "장르 미형성의 중간단계로 규정된다"고 보았다. 즉 "『백조』 3권 속엔 월탄이 시, 소설, 희곡, 감상문 및 평론을 각각 시도하고 있으며, 회월 역시 소설과 想華(감상문, 수필: 인용자 주) 및 시를 썼고 홍사용도 같다. (...) 이러한 현상은 이 무렵 한국 문인들이 실상 '장르 미결정 상태'에 처해 있었음을 뜻하며 따라서 과도기적 현상을 드러낸 것으로 풀이된다. 이들의 시가 시적 이유도 없이 무턱대고 길어졌다는 것은 장르 결정을 하지 못한 과도기 상태임을 증거하는 것이다."30)라고 주장했다. 『백조』지의 필자 성향을 분석한 이 추론31)이 월탄의 시극 창작 계기를 확증해주는 것은 아니지만, 당시 월탄이 문학의 거의 모든 양식을 수용하여 작품을 창출해냈음을 고려하면 당연히 시극도 실험의 한 대상

30) 김윤식, 「1920년대 시 장르 선택의 조건」, 『한국현대문학사』, 서울대출판부, 1993, 228쪽.

31) 그는 시극을 간과했다. 『백조』에 대해 무려 62쪽(187~248)에 걸쳐 자세하게 분석한 김용직의 『한국근대시사』 '제1부'에서도 월탄의 시극에 대해서는 일언반구도 없다. 다만 일반적인 차원에서 "서사시나 극시 등은 시라는 측면에서 서정시와 동일양식에 속한다"(240쪽)고 언급하였는데, 여기서 극시는 월탄의 시극과는 별개의 것이다. 게다가 서정시와 극시를 같은 양식으로 보아 양식상의 혼동을 보여주기도 하였다. 문학사류를 살펴보면 시극에 대한 무관심은 거의 보편적인 현상이다. 희곡사나 연극사에서 극히 일부를 다룬 것을 제외하고 대부분의 문학사에서 시극에 대한 언급이 없다. 이는 그동안의 시극의 위상을 말해준다.

이었다고 볼 수 있다. 다만, 월탄이 그 과정을 거쳐 나중에 소설 분야로 정착한 사실에 주목하면 '장르 미결정 상태'의 '과도기'를 겪었다는 점도 완전히 부정하기는 어렵다. 과도기가 반드시 부정적 의미를 띠는 것은 아니겠지만 여러 가지 양식을 염두에 두고 선택 과정에서 망설인 것으로 보면 다소 부정성을 내포한다. 특히 "함양미달의 탄력감", "기법에 대한 인식의 천박성"[32] 등의 표현에 드러나듯이 비전문가적 애호가라는 의미로 치부될 수 있는 점에서 그렇다.

그러나 이러한 결론에 대해 긍정적인 측면에서 오히려 다양한 양식을 적극적으로 실험한 것이라는 관점으로 접근하면 그 결과는 상당히 달라질 수 있다. 특히 시극의 탄생 배경을 설명할 수 있는 중요한 관점이 된다. 이와 관련하여 백조파의 문학적 지향점이 '정신적 자유'를 추구한 것이라고 피력한 다음 글에서 시사점을 얻을 수 있다.

> (...) 어언 弱冠이 되어 스스로 3·1운동에 한 사람의 兵卒로 참가했던 이 무리들은 실로 모두 다 漢學의 조박이 있었을 뿐 풍파는 이들로 하여금 早達하고 熟成하게 만들었던 것이다. 우리들은 "우리 人爲로서 맨들어진 강제구속을 깨트리고 자유를 구하지 않으면 아니 된다. 이 자유를 발휘하는 것은 곧 美인 것이다"라고 부르짖은 시르레르를 발견하자 하나의 새로운 경이와 동경과 발달에 밤새지 않을 수 없었다. 이것은 모든 부자유에서 해방되는 희열과 도취와 몽상과 정열을 가질 수 있는 오직 하나인 위안과 동시에 모든 古典과 구속과 압박 속에서 정신적 자유를 가질 수 있는 것이었다.[33]

월탄의 이 회고에는 백조 동인들의 환경적, 정신적 배경이 잘 드러난다. 우선 그들은 비록 약관의 나이었지만 스스로 3·1만세운동에 참여하

32) 김용직, 앞의 책, 238·245쪽.
33) 박종화, 「백조시대 회고」, 『문예』 3호, 1959. 10, 123~124쪽.

여 몸소 민족적 시련을 겪으면서 조숙하였고, 한문에는 거친 반면 '시르 레르'로 대변되는 서구 문화에는 관심이 깊어 '새로운 경이와 동경과 발달'을 위해 밤을 새워 탐구하였다. 그로 하여 그들은 '고전과 구속과 억압'이라는 부자유에서 해방되어 '희열과 도취와 몽상과 정열'을 느껴 위안이 되었다고 한다. 여기서 특히 주목되는 것은 현실 사회와 전통적인 것이 구속과 억압의 굴레로 작용하지만 '美'(예술)는 모든 것으로부터 초월하여 '정신적 자유'를 갖게 했다는 점이다. 단적으로 말하면 그들에게 문학 활동은 현실적 구속과 억압으로부터 자유로워지기 위한 하나의 수단이었던 셈이다. 이와 같은 그들의 문학적 지향의식은 역시 동인의 한 사람으로 작품을 발표한 박영희의 회고를 통해 좀 더 구체적으로 드러난다.

> <무정>이나 <개척자>에서 보이는 것같은 민족적 의식의 계몽성에 만족하려 하지 않고 爛熟한 세계문학과 자기를 견주어 보려는 욕망이 급한 속도로 자라났다. 이것은 정치적으로 민족의식적 계몽성에 어떠한 억압과 제한을 받게 되는 부득이한 발전이 아니라 後進한 우리들의 문학적 성장을 위하여 당연한 발전 형태이었다. 예술을 위한 예술, 문학을 위한 문학에서 이때까지 풀어보지 못한 열정을 그대로 현실의 挾雜物없이 마음껏 불붙여 보고, 일찌기 가져보지 못했던 난숙한 문학의 상아탑을 쌓아보려 한 것이다.34)

이 글에 드러나는 백조파의 지향 방향은 크게 두 가지이다. 하나는 백조파 이전의 문학 경향으로 인식되는 계몽적 성격을 지양하여 '문학을 위한 문학', 즉 예술지상주의로서의 순수 예술을 지향하는 것이고, 다른 하나는 그것이 문학적 후진성을 면치 못하는 우리 문단을 발전케 하여 '난숙한 문학의 상아탑'을 쌓을 수 있다는 관점이다. 그들은 '현실적 협잡물' 차원에 머물러 있는 문학은 진정한 문학이 될 수 없다고 보았고, 그것을

34) 박영희, 「초창기의 문단측면사」, 『현대문학』 1959년 10월호, 162쪽.

우리나라 문학의 큰 한계로 인식하였던 것이다.[35] 문학이 현실로부터 유리될 수 없지만, 그렇다고 역사와 철학과 종교처럼 전달 내용을 우선시하면 문학 이전으로 돌아가는 형국이라는 점에서 당시 그들이 지녔던 문학관은 원론적인 측면에서 온당한 것이었다. 예술로서의 문학은 내용 이전에 먼저 문학다운 모습을 갖출 때 독자에게도 훌륭한 미적 체험의 대상으로 다가갈 수 있기 때문이다.

위의 두 회고에 드러나는 핵심, 즉 외래 지향·정신적 자유 추구·문학을 위한 문학·문학적 후진성 탈피 등을 관통하는 의미망을 찾으면 새로운 문학으로 나아갈 방향을 적극 모색한 것으로 집약된다. 그렇다면 "특히 시는 다른 양식과 달라서 월등하게 관습성이 강한 장르"이기 때문에 "그와 정비례되는 의미에서 창조적 차원의 개척이 문제가 된다."[36] 여기서 바로 『백조』를 시 전문 동인지로 볼 수 없을 정도로 다양한 양식의 작품들이 실려 있고,[37] 또 더러는 한 사람이 본명과 필명[號]으로 작자 이름

35) 물론 이러한 그들의 인식은 이상적인 차원의 것이지 실제와는 거리가 있다. 월탄 시 <흑방비곡>이나 시극 <'죽음'보다 아프다>에는 계몽성도 상당한 비중을 차지하기 때문이다. 가령, 시 <흑방비곡>은 '음탕'과 '醜陋'로부터 '聖潔'과 '진리'를 동경하는 내용을, 시극 <'죽음'보다 아프다>에서는 남자의 '육체적 사랑 갈망'에서 여자의 요구대로 '정신적 사랑 합일'로 귀결되는 내용을 다루어 제재와 주제가 거의 유사하다. 다만 형식적으로 시는 고백과 호소하는 형태로 정적인 반면, 시극은 대화와 극적 반전을 통해 역동적인 긴장감을 배가했다는 점에서 다르다.

36) 김용직, 앞의 책, 241~242쪽.

37) 김용직은 『백조』를 시 중심 문예지로 파악하고 순수 문학 지향성과 관련하여, "순문학에서 다시 '협잡물을 제거'한다면 그것은 서정시일 수밖에 없을 것이다. 소설, 수상류, 희곡 등 산문문학은 비록 거기에 민족의식, 계몽주의가 배제되었다고 해도 현실과의 상관관계가 지속된다. 현실과 역사는 예술이 아니라 그 테두리 밖에 있는 불순물이다. 그리고 서사시나 극시 등은 시라는 점에서 서정시와 동일양식에 속한다. 그러나 그 순도에 있어서는 서정시의 비가 되지 못하는 것이다"라고 보았다. 그런데 이 견해는 너무 단순화한 점이 있다. 그렇게 되면 그도 "실제에 있어서『백조』의 문학은 이런 의도에 반해 상당량의 산문이 혼입되어 있었다"고 언급한 것처럼 다양한 문학 양식들이 혼재하고, 심지어 한 사람이 여러 양식의 작품을 함께 발표한 점을 부정적으로 바라볼 수밖에 없기 때문이다. 그래서 그는 이 점에 대해 "이것

을 달리 하여 다른 양식의 작품을 함께 발표한 까닭을 이해할 수 있다. 그리고 그 중심에 바로 월탄이 서 있었다. 그가 시극을 발표하게 된 것에 대해 '조선에서 창작으로 시극을 쓴 사람은 아직 하나도 없다'는 자부심과 선구 의식을 가진 이유도 밝혀진다. 다시 말하면 앞서 본 우리 문학의 황폐화 경향을 성찰한 것에 이어진 대안으로서 외래 지향과 새로운 양식에 대한 호기심이 작용했을 것이며, 한편으로는 '연령상의 미성숙'한 상태임에도 불구하고 여러 문학 양식을 섭렵할 정도로 문학적 재능이 비범했다는 점도 한몫했을 것으로 파악된다.

한편, 서구의 맥락과 같은 측면에서 산문극의 문제점에 대한 성찰 결과라는 점도 생각해볼 수 있다. 가령, "근대극은 산문을 어든 대신에 시를 일헛다."[38]라는 견해를 참고하면 일단 문체적 측면인 운문성과 시적 정서의 결핍이 근대극(산문극)의 주요 문제로 대두했음을 알 수 있다. 뿐만 아니라 이어지는 글, "現代劇은 먼저 現代의精神과衣裳을 가추어야한다./現代劇은 먼저 詩와舞踊과音樂을 回收해야 한다. 이것을忘却한演劇은 綜合藝術이아니다. (...)/英米의젊은詩人들이 詩劇을쓰기시작한 것은偶然이아니다./現代劇의方向은 詩劇의 길이다./鄕愁가아니오. 發展"[39]이라고 설파한 대목에서는 시극에 대한 인식과 옹호가 더욱 강하게 드러난다. 필자는 현대극의 단점을 지나치게 산문화된 경향에서 찾고 단점을 지양 극복하기 위한 대안으로서 '시극의 길'로 나아가야 한다고 주장한다. 즉 현대

은 결과적으로 백조파가 스스로 뜻한 바에 멀리 미치지 못했음을 뜻한다"고 보고 "한국문학사상에서 차지할 그들의 몫은 『폐허』의 효과적인 지양, 극복으로 가능했다. 그럼에도 그들은 이런 일에서 성공적인 면보다는 미진한 구석을 더 많이 남겼다. 이 역시 그들의 한계로 볼 수밖에 없을 것이다."라고 장단점을 함께 지적하는 것으로 처리했다.(위의 책, 240쪽.) 이 관점은 『백조』지를 있는 그대로 보지 않고 시문학사의 관점에서 서술한 글이어서 시 위주로 범위를 좁혀 접근한 데서 오는 불가피한 결론이라 할 것이다.

38) 주영섭, 「시, 연극, 영화」, 『幕』 3호, 1939. 6, 10쪽.
39) 위의 책, 11~12쪽.

극은 그에 걸맞은 '현대의 정신과 의상'을 갖추어야 하는데, 그것은 바로 산문화로 인해 잃어버린 '시와 무용과 음악을 回收'하는 것이라고 그는 주장한다. 그래야만 현대극이 '종합예술'의 위상에 올라 '중극장으로 진출'할 수 있는 조건을 갖추게 된다는 것이다. 즉 가능하면 동시에 많은 관객을 수용할 수 있는 방안을 강구해야 한다는 것이다. 여기에는 대중화 시대에 걸맞은 연극의 공연 성격을 의식한 의미가 내포된 것으로 보인다. 즉 공적인 기능으로서 연극의 대중적 확산을 염두에 둔 것이라 하겠다. 그리고 '현대극의 방향은 시극의 길'이고, 그것은 '향수가 아니오. 발전'이라고 주장한 대목도 간과할 수 없다. 여기에는 산문극의 단점을 극복할 대안으로서의 시극이란 과거의 극시로 회귀하는 것이 아니라 극시→산문극→시극의 방향, 즉 현대적으로 발전하는 새로운 시대의 양식이라는 의미와 더불어 산문극보다는 시극이 종합예술의 성격이 더 강하다는 인식도 깔려 있기 때문이다.

장호는 이 관점에서 한 걸음 더 나아가 시와 연극 양쪽을 모두 성찰하였다. 그는 인쇄문화의 발달로 청각성에 의존하던 시가 시각적 차원으로 옮겨감으로써 '전달의 장'이 좁아져 "내용과 형식 양면에서 변모를 요구"하게 되었고, 연극 측면에서는 "연극이 그 언어에 소홀한 한에서는, 무대 양식이 필연적인 합리성에 대해서도 둔감할 밖에 없다"고 보아 "시극운동은 연극에 대해서도 분명히 자극제가 될 것을 압니다"라고 분석하였다.[40] 1920년대 시극이 작품 중심으로 이루어졌다면 1950년대 후반에는 서양 시극론(특히 T. S. 엘리엇)을 연구하고 직접 창작 및 공연을 도모하기 위해 노력하여 큰 차이를 보여주는데 그 중심에 바로 장호가 있었다. 이런 경험을 통해 그는 시극 운동의 필연성과 가능성을 모색했던 것이다.

장호는 시극 운동의 필연성에 대해, "고전시극이나 십구세기의 시극과

40) 장호, 「시극운동의 문제점」, 『한국연극』 1980. 5월호, 63~66쪽 참조.

달리 '레아리즘'의 무대를 극복해 나온 시극이란 어떤 것인가. 그것은 새로운 종합예술의 의식위에 세워진 공동의 조작이요 무대경영에 있어 고도의 휘발성 내포한 '씨추에이슌'의 전개일 것이다. 다시 말하면 관객이나 독자의 '뷔죤'을 숨쉴새없이 폭발시켜 나가는 연쇄반응의 조직적인 '스펙타클'이라야 할 것이다."[41]라고 주장한 바 있다. 이에 따르면 그는 고전 극시와 근대 및 현대의 운문극을 모두 시극으로 인식하고 명명했다. 그리고 현대의 시극에 대해 사실주의(산문 형태)를 극복한 운문체의 종합예술로서 무대에서 폭발적인 상황 전개가 이루어지는 것을 주요 특성으로 거론하였다. 즉 시극은 관객이나 독자에게 '비전'을 연쇄적이고도 폭발적으로 보여주는 '스펙타클'이어야 함을 강조하였다.

이들 견해는 서구의 대표적인 시극 창작자이자 이론가인 T. S. 엘리엇이 "산문으로 쓰는 것이 극적으로 적합한 극이 운문으로 쓰여져서는 안될 것"[42]이라고 하여 시극(운문체)과 산문극으로 쓸 것이 따로 있다고 두 양식을 분명히 구별한 점과 유사한 맥락을 갖는다. 그는 시극에서 시적 표현이 갖는 장점을 긴장감이나 강렬성을 고조케 하는 것으로 보고 강렬한 정서는 운문으로 표현해야 한다고 보았다.[43] 테니슨도 극 속의 시적 자질에 입각하여 시극의 가치를 높이 평가하였다.[44] 그는 시극의 지고한

41) 장호, 「시극운동의 필연성-창작 시극에 착수하면서」, 앞의 글.

42) T. S. Eliot, 「시와 극」, 앞의 책, 180쪽.

43) T. S. Eliot, *Selected Essays*, London; Faber and Faber, 1951, pp.46~50 참조. 이는 "시극은 극적 행위(action)로 관객을 흥분시킬 뿐만 아니라 시가 끌어내는 날카로운 지각(perception) 상태로 관객을 이끌어간다."고 엘리엇 작품의 장점을 피력한 것을 통해서 구체적으로 확인할 수 있다. D. E. Jones, *The Plays of T. S. Eliot*, Toronto; Univ. of Toronto Press, 1960, p.15.

44) 테니슨은 심상과 리듬 및 언어적 창의성 등에서 시극의 장점을 강조했다. "일단 시극을 읽고 감상하는 법을 이해하게 되면, 그는 보통 전적으로 그 형식에 끌리게 되어, 시극이야말로 인간이 창조한 극예술 중 가장 지고한 형식이라고 한 모든 시대의 대다수 비평가들과 기꺼이 동의하게 되기 때문이다." G. B. Tennyson, 오인철 역, 『희곡원론』, 학연사, 1988, 82쪽.

가치를 분명히 밝히는 일은 어렵다고 하면서도 결국은 "모든 심원한 것들은 노래"라는 점을 근거로 "리듬을 지닌 음악적 언어인 시는 그 본성이 정열적인 심원한 느낌을 발로함에 있어 가장 적절한 언어인 것"[45]이라고 규정하면서 시와 극의 만남에 따른 시극 양식의 장점을 설파했다.

이상에서 살핀 우리나라 시극 발생의 직전 배경과 그 이후의 인식을 종합하면, 시와 극의 융합을 꾀한[46] 시극은 기존의 시나 산문극 형태로는 실현하기 어려운 점을 고려한 결과라 할 수 있다. 바꾸어 말하면 영혼을 깊이 울릴 수 있는 시의 장점으로서의 리듬과 시적 정서를 살리고 상대적으로 전달력이 열세인 시의 단점을 극복하기 위해 대중적 확산 가능성이 높은 극의 장점을 아울러 역동적으로 표현하려고 주로 시인들 중심으로 시극이라는 양식을 선택하게 된 것으로 볼 수 있다.

3. 한국 시극 작품의 발표 현황과 연구 대상 확정

앞서 연구 범위에서 설정한 시극에 관한 기준을 적용하여 본 연구 과정에서 현재까지 각종 문헌 자료를 탐색하여 수집한 우리나라 시극 관련 작품들을 발표 순서대로 종합 정리하면 [표 · 1]과 같다.

[표 · 1] 한국 시극 작품 발표 총 연표 (1923. 9. 23~2015. 2. 28)

	발표 시기	작품	작자	발표 매체	출판사/극장
1	1923.9	<'죽음'보다압흐다>	月灘	『白潮』3호	동인지
2	1924	<'죽음'보다압흐다>	月灘	≪黑房秘曲≫	조선도서주식회사

45) 위의 책, 83쪽.
46) 시극을 극적 질서와 시적 질서가 통합된 것이라고 할 때, 이것은 시와 극의 단순한 통합이 아니라 이들 두 요소의 상호 심화 · 확장 · 혹은 강화이다. 엘리엇은 이 경지를 '시극의 극치'라 하였다. T. S. 엘리엇, 이창배 역, 앞의 책, 34~35쪽 참조.

3	1925.5	<人類의 旅路>	吳天錫	『朝鮮文壇』8호	문예지
4	1926.5~6	<셰죽음>	柳道順	『朝鮮文壇』16~17호	문예지
5	1926.5.	<毒蛇>(극시)	李軒	『學之光』27호	문예지
6	1927.1.3,5	<處女의恨>	馬春曙	『每日申報』(2회분재)	일간신문
7	1927.1.23,25~27	<님은가더이다>	馬春曙	『每日申報』(4회분재)	일간신문
8	1929.9	<黃昏의草笛>	春城	≪漂泊의悲嘆≫	彰文堂書店
9	1929.9	<金井山의半月夜>	春城	≪漂泊의悲嘆≫	彰文堂書店
10	1937.1~3	<어머니와딸>	朴芽枝	『朝鮮文學』1~3호	문예지
11	1958.8	<바다가 없는 港口>	章湖	『現代詩』2집	正音社
12	1960.8	<잃어버린 얼굴>	李仁石	『自由文學』41호	문예지
13	1961.6	<사다리 위의 人形>	李仁石	『現代文學』78호	문예지
14	1962.9	<모란농장>	李仁石	『新思潮』8호	문예지
15	1963.6	<古墳>	李仁石	『自由文學』70호	문예지
16	1963.6	<얼굴>	李仁石	『新思潮』16호	문예지
17	1963.10	<바다가 없는 港口>	章湖	시극동인회1회공연	국립극장
18	1966.2.26~27	<그 입술에 파인 그늘>	申東燁	시극동인회2회공연	국립극장
19	1966.2.26~27	<女子의 公園>	洪允淑	시극동인회2회공연	국립극장
20	1966.2.26~27	<사다리 위의 人形>	李仁石	시극동인회2회공연	국립극장
21	1966.4	<女子의 公園>	洪允淑	『現代文學』137호	문예지
22	1967.12	<사냥꾼의 日記>(방송시극)	章湖	『경대문학』2호	문예지
23	1967.12	<에덴, 그 後의 都市>	洪允淑	≪현대한국신작전집·5≫	을유문화사
24	1968.7	<수리뫼>	章湖	시극동인회3회공연	국립극장
25	1968.10	<모래와 酸素>	全鳳健	『現代文學』166호	문예지
26	1970.7	<땅 아래 소리 있어>	章湖	≪단막희곡28인선≫	성문각
27	1970.12	<굳어진 얼굴>	李仁石	『月刊文學』12월호	문예지
28	1972.4~6	<수리뫼>	章湖	『詩文學』4~6월호	문예지

29	1972.7	<애너벨 리이>	洪允基	『詩文學』7월호	문예지
30	1972.2	<빼앗긴 봄>	李仁石	『漢陽』2월호	문예지
31	1972.12	*<빼앗긴 봄>*	李仁石	『狀況』겨울호	문예지
32	1973.2	<곧은 소리>	李仁石	『詩文學』2월호	문예지
33	1974.1	<宮庭에서의 殺人>(극시)	姜鏞訖	『文學思想』16호	문예지
34	1974.3.1~5	*<宮庭에서의 殺人>*	姜鏞訖	민예극단	예술극장
35	1974.3	<罰>	李仁石	『월간문학』3월호	문예지
36	1974.5	<나비의 탄생>	文貞姬	『현대문학』243호	문예지
37	1974.5	<이파리무늬 오금바리>	章湖	『현대문학』243호	문예지
38	1974.7.4~8	*<나비의 탄생>*	文貞姬	여인극장	예술극장
39	1974.8	*<나비의 탄생>*	文貞姬	≪신한국문학전집·42≫	어문각
40	1975.2	<階段>	李昇薰	『심상』2월호	문예지
41	1975.3	<새타니>	朴堤千·李彦鎬	『월간문학』3월호	문예지
42	1975.4	<망나니의 봄>	李昇薰	『현대문학』244호	문예지
43	1975.5.28~6.5	*<새타니>*	朴堤千·李彦鎬	극단 에저또	창고극장
44	1975.6	*<그 입술에 파인 그늘>*	申東燁	≪신동엽전집≫	창작과비평사
45	1975.1	<봄의 章>	文貞姬	시집 ≪새 떼≫	민학사
46	1975.1	*<나비의 탄생>*	文貞姬	시집 ≪새 떼≫	민학사
47	1975.12	<내일은 오늘 안에서 동튼다-花郎 金庾信>	章湖	≪민족문학대계·6≫	동화출판공사
48	1979	<판각사의 노래>	朴堤千·金昌和	극단76단	76소극장
49	1979.7.17~23	*<새타니>*	朴堤千·李彦鎬	극단 거론	소극장 공간사랑
50	1979.12	<빛이여 빛이여>	鄭鎭圭	『한국문학』75호	문예지
51	1979.12.14~20	*<빛이여 빛이여>*	鄭鎭圭	현대시를 위한 실험무대	민예소극장
52	1980.3.18~24	<벌거숭이의 訪問>	姜禹植	현대시를 위한 실험무대	민예소극장
53	1980.4	*<벌거숭이의 訪問>*	姜禹植	『한국문학』79호	문예지

54	1980.6	<都彌>	文貞姫	『현대문학』306호	문예지
55	1980.9.17~21	<처음부터 하나가 아니었던 두 개의 섬>	李根培	현대시를 위한 실험무대	민예소극장
56	1980.10	*<처음부터 하나가 아니었던 두 개의 섬>*	李根培	『한국문학』85호	문예지
57	1981.1	<비단끈의 노래>	金后蘭	『한국문학』88호	문예지
58	1981.1.28~2.2	*<비단끈의 노래>*	金后蘭	현대시를 위한 실험무대	민예소극장
59	1981.9	<廢港의 밤>	李健淸	『한국문학』96호	문예지
60	1981.9.24~30	*<廢港의 밤>*	李健淸	현대시를 위한 실험무대	민예소극장
61	1982.2	<체온 이야기>	申世勳	『희곡문학』창간호	문예지
62	1983.6	*<사냥꾼의 日記>*	장호	『학교연극』	동국대학교출판부
63	1983.9	<들入날出>	강우식	≪벌거숭이 방문≫	문장
64	1984.9	<꽃섬>	李炭	『한국문학』132호	문예지
65	1984.10.23.~28	*<꽃섬>*	이탄	현대시를 위한 실험무대	민예전용극장
66	1986.7.5~25	<도미>	문정희	극단 가교	쌀롱,떼아뜨르秋
67	1986.11.29.~12.12	<눈먼도미>	문정희	극단 가교	문예회관 소극장
68	1988.4	<어미와 참꽃>	하종오	『월간중앙』4월호	월간잡지
69	1988.4.2~30	*<어미와 참꽃>*	하종오	극단 마당세실	마당세실극장
70	1989.5	*<어미와 참꽃>*	하종오	≪어미와 참꽃≫	도서출판 황토
71	1989.5	<서울의 끝>	하종오	≪어미와 참꽃≫	도서출판 황토
72	1989.5	<집 없다 부엉>	하종오	≪어미와참꽃≫	도서출판황토
73	1992.3	*<수리뫼>*	장호	≪수리뫼≫	인문당
74	1993.8	<바보 각시>	이윤택	연희단거리패	부산 문화회관
75	1993.10.13.~11.14	*<바보 각시>*	이윤택	연희단거리패	산울림 소극장
76	1994.1	*<나바의 탄생>*	문정희	≪구운몽≫	도서출판 둥지

77	1994.1	<도미>	문정희	≪구운몽≫	도서출판 둥지
78	1994.1	<일어서는 돌>	陳東奎	≪일어서는 돌≫	신아출판사
79	1997.1	<大審問官>(극시형)	金春洙	≪들림,도스토예프스키≫	민음사
80	1998.11	<체온 이야기>	申世薰	≪체온 이야기≫	도서출판 천산
81	1998.12.17.~99.1.17	<바보 각시>	이윤택	연희단거리패	가마골 소극장
82	1999.3	<바보 각시>	이윤택	연희단거리패	가마골 소극장
83	1999.4.18~5.3	<바보 각시>	이윤택	연희단거리패	예술극장 소극장
84	1999.9.2~15	<바보 각시>	이윤택	연희단거리패	예술극장 소극장
85	1999.9	<오월의 신부>	황지우	『실천문학』가을호	문예지
86	1999.1	<바보 각시>	이윤택	연희단거리패	거창국제연극제
87	1999.1	<바보 각시>	이윤택	연희단거리패	서울연극제
88	1999.12	<바보 각시>	이윤택	연희단거리패	구로공단 가산문화센터
89	2000.5	<오월의 신부>	황지우	≪오월의 신부≫	문학과지성사
90	2000.5.18	<오월의 신부>	황지우	극단이다.	예술의전당 야외무대
91	2000.1	<이파리무늬오금바리>	장호	≪장호시전집1≫	베틀·북
92	2000.1	<수리푀>	장호	≪장호시전집2≫	베틀·북
93	2001.11.1	<바다로 간 기차>	곽홍란	공연	국채보상기념공원
94	2002.1	<여자의 공원>	홍윤숙	≪홍윤숙작품집≫	서울문학포럼
95	2002.1	<에덴, 그후의 도시>	홍윤숙	≪홍윤숙작품집≫	서울문학포럼
96	2002.6.15	<빼앗긴들, 다시 피는 봄>	곽홍란	공연	대구시민회관
97	2005.5.19~20	<오월의 신부>	황지우	연희단거리패	광주문화예술회관 대극장
98	2005.5.26	<오월의 신부>	황지우	연희단거리패	부경대학교 대학극장
99	2005.5.31~6.1	<오월의 신부>	황지우	연희단거리패	국립극장 하늘극장
100	2005.6.3	<오월의 신부>	황지우	연희단거리패	마산 MBC홀

101	2005.6	<새타니>	朴堤千・李彦鎬	≪박제천시전집3≫	문학아카데미
102	2005.6	<관각사의 노래>	박제천・金昌和	≪박제천시전집3≫	문학아카데미
103	2006.2.11.~3.11	<바보 각시>	李潤澤	연희단거리패	밀양연극촌스튜디오극장
104	2006.3	<바보 각시>	이윤택	≪이윤택공연대본집3≫	연극과인간
105	2006.4.4~9	<바보 각시>	이윤택	연희단거리패	부산 가마골 소극장
106	2006.5.19.~6.11	<바보 각시>	이윤택	연희단거리패	서울 게릴라극장
107	2007.2	<벌거숭이의 방문>	강우식	≪강우식시전집I≫	고요아침
108	2007.2.28	<대구의 빛>	곽홍란	공연	국채보상기념공원
109	2010.9.24~28	<바보 각시>	이윤택	연희단거리패	국립극장 달오름극장
110	2010.10.8~17	<바보 각시>	이윤택	연희단거리패	서울 게릴라극장
111	2013.9.19~29	<서울의 혼―나비잠>	김경주	서울시극단	세종문화회관 M씨어터
112	2015.1	<내가 가장 아름다울 때 내 곁엔 사랑하는 이가 없었다>47)	김경주	(동일 제목의 단행본)	열림원

위의 총 연표48)는 이 연구 과정에서 확인된 것49)으로, 우리나라에서 시극(극시 포함)이라는 이름으로 발표된 모든 사례들을 망라한 것이다.50)

47) 공연 대본의 제목은 <그런 말 말어>(오세혁 연출, 5월 공연)이다.
48) 작품명의 *이탤릭체* 표기는 이미 발표되었던 초간본이 공연・재공연・재수록 등에 의해 다시 발표되거나 무대에 오른 경우를 나타낸다. 아울러 이 목록에 제시된 원문 형식은 앞으로 재인용할 때는 꼭 필요한 경우를 제외하고는 한글 전환 및 현대맞춤법을 적용하여 표기하는 것을 원칙으로 한다.
49) 이 연구 과정에서 많은 작품을 발굴한 사례를 감안하면, 앞으로도 새로운 자료가 더 발굴될 가능성을 배제할 수 없으므로 이 연구에서 밝힌 작품 편수와 발표 사례들은 잠정적인 수치일 뿐이다.
50) 이윤택의 <바보 각시>는 1993년 9월 일본 후쿠오카와 동경에서도 공연된 바 있는데 이 표에서는 제외하였다.

기간은 우리나라에서 시극 작품이 최초로 발표된 1923년 9월부터 2015년 2월까지로 만 91년 5개월이다. 자료 범위는 시극 작품에 관련된 모든 발표 기록들―일차 발표·재수록·초연·재공연 등을 모두 포함한 것이다. 그리하여 개창기로부터 2015년 2월까지 시극 작품에 관한 총 발표 사례는 112건으로 집계되었다.[51] 이것을 연평균으로 따지면 불과 1.22건 남짓하니 수치상으로는 그야말로 극히 미미하다. 물론 여기에는 1930년대부터 1950년대까지 약 30년간 2편밖에 산출되지 않은 것이 큰 원인으로 작용하였다.[52] 이 발표 사례들을 각 연대별로 나누어 발표 추이를 알아보면 [표·2]와 같다.

[표·2] 시극 발표 총 사례의 연대별 추이

연대	1920	1930	1940	1950	1960	1970	1980	1990	2000	2010	계
건수	9	1	0	1	14	26	21	16	20	4	112

이 표에서 보면 91여 년간에 이루어진 우리나라 시극의 전개 추이가 잘 드러난다. 초창기에는 비교적 여러 편의 시극이 발표되어 한때 작은 유행을 이룬 다음, 무려 30년이 넘는 오랜 세월 동안 거의 공백기나 다름없는 상태가 지속되었다. 그러다가 60년대 들어 시극동인회가 결성되면서 갑자기 늘어나기 시작하여 1970년대에 26건으로 정점을 찍는다. 80년대부터 다소 줄어들다가 2010년대에 들어서는 급격히 감소한 양상을 보인다. 이 통계표에서 보듯이 우리 시극사상 작품이 왕성하게 발표된 시기로 보면 1960년대부터 2000년대까지로, 이 50년 동안에 112건 중에 97건

51) 『문학과창작』에서 2003년 9월부터 기획 연재한 '한국의 詩劇'편에서 김남석의 평설과 함께 재수록 된 작품들 19편은 이 통계에서 제외한다.
52) 참고로 공백기 30년을 제외하면 61년간 112건이 산출되어 연평균 약 1.84건으로 다소 늘어난다.

(86.61%)이 이루어져 거의 대부분을 차지한다. 여기서 한 가지 주의할 것은 90년대와 2000년대의 통계 수치에는 재발표 건수가 대부분을 차지한다는 점이다. 그래서 재발표된 작품을 제외하고 새로 창작된 작품만을 대상으로 하면 90년대부터는 순수 창작 시극의 발표가 전반적으로 하강곡선을 그린다. 따라서 우리나라의 시극에 관한 모든 발표 건수는 물론이거니와 처음 발표된 작품의 숫자로만 보더라도 모두 1970~80년대가 시극의 황금기였음을 알 수 있다.

위 표에 나타난 특성 몇 가지를 더 알아보면 다음과 같다. 먼저 발표 경로는 문예지(동인지 포함)를 통해 발표된 경우가 34건으로 가장 많다. 각종 재발표 사례를 제외하고 처음 발표된 것만을 기준으로 따지면 49편(뒤의 [표·1-2] 참조)이다. 이 가운데 문예지에 발표된 것이 34편(69%)으로 태반을 차지한다. 이로 보면 시극은 공연을 전제로 하는 연극과는 달리 서재극의 성향이 강함을 알 수 있다. 다음으로 동일한 작품이 재공연·재발표·재수록 등을 합하여 가장 많은 발표 횟수를 차지한 것은 이윤택의 <바보 각시>이다. 이 작품은 초연과 공연대본집 수록 각 1회 및 재공연 13건을 합해 총 15회를 기록하여 단연 돋보인다. 다음이 황지우의 <오월의 신부>로, 이 작품은 문예지·단행본·공연·재공연 4회 등 모두 7차례를 기록하였다. 3위는 문정희의 <나비의 탄생>으로 문예지·공연·공동전집·시집·시극집 등을 통해 5차례 발표되었다. 그리고 장호의 <수리뫼>는 공연·문예지·단행본·전집을 통해 4차례 발표가 이루어졌다. 발표 경로가 가장 다양한 작품은 장호의 <바다가 없는 항구>로 문예지(문자)·라디오(방송)·공연(무대) 등 3가지 형태로 발표되었다.

한편, 전체 112건 가운데 동일 작품이 각종 유형의 재발표 사례(이탤릭체 표기)를 제외하고 맨 처음 발표된 것만을 중심으로 다시 집계하면 시극 작품은 모두 57편이다. 여기에는 극시 3편(번역한 것 1편)이 포함되었

으므로 작품 발표 과정에서 '시극'으로 명시된 작품은 다시 54편으로 줄어든다. 이 밖에 이 표에 명시하지 않은 작품으로 자료 탐사 과정에서 작자의 회고 내용 등을 통해 제목이 확인된 것들이 있으나 방송 시극 등 일부 작품의 경우 발표 여부가 불확실하여 작품을 확보할 수 없었다. 대표적인 것들을 들면, 장호의 '라디오를 위한 시극'(방송 시극)인 <모음의 탄생>·<유리의 소풍>·<고목과 바람의 대화>·<그림자>·<열쇠 장수> 등 5편과 이인석의 <달밤>이 있다. 발표 여부가 불분명한 이 작품들까지 고려하면 우리나라에서 발표된 시극 작품은 적어도 60편을 상회할 것으로 추정된다.

그런데 수집된 작품들 중에는 일부 논란이 될 만한 요인들이 있어 한국 시극사에 편입하기에 어려움이 따르는 경우가 있다. 특히 한국문학의 개념 규정상[53] 문제가 제기될 소지가 있는 홍윤기·강용흘·김춘수의 작품이 바로 그것이다. 홍윤기의 <애너벨 리이>(全六場)는 '시극'으로 명시되었으나 미국 시인 E. A. 포우의 생애[54]를 다루어 한국문학의 범주에 드는 요건 중 내용적 조건에 결격 사유가 있다. 강용흘의 <궁정에서의 살인>(4막극시)은 작자가 같은 제목의 영어로 쓴 단편을 아일랜드에서 공연한 후 장막극으로 개작하여 보관하던 미발표 작품인데, 이근삼이 미국에서 직접 받아서(1967년 봄) 번역 소개했고 허규 연출로 공연까지 이루어진 것이다. 이 작품은 제재가 고려 공민왕에 관련된 서사극(Epic drama)

53) 이에 대해서는 조연현이 규정한 다음과 같은 '한국문학의 개념'을 적용한다. "한국 문학에 대한 정의를 내린다는 것은 간단한 것이 아닐지 모르나, 대체로 '한국 사람이 한국의 언어와 문자를 통하여 한국 사람의 생활과 사상'을 표현한 문학이라고 할 수 있을 것이다. 여기에서 '한국 사람'이란 것이 주체적 조건이 된다면, '한국의 언어와 문자'는 그 형식적 조건이 되며, '한국 사람의 생활과 사상'이라는 것은 그 내용적 조건이 된다고 볼 수 있을 것이다." 조연현, 앞의 책, 20쪽.

54) 제목 아래 "―詩魂을 불살랐던 시인/E·A·포우의 생애를 상상하며―"라고 부기하였다. 홍윤기, <애너벨 리이>, 『시문학』 1972년 7월호(통권 제12호), 현대문학사, 1972. 7, 100쪽.

으로 내용에는 문제가 없으나 원작이 영어로 된 것이므로 한국어로 이루어져야 한다는 형식적 조건에 결함이 있다. 또한 극시로 명시했듯이 고대 극시의 유형을 인식하여 쓴 것으로 현대 시극의 범주에 넣기 어려운 점이 있다.55) 김춘수의 <大審問官>(1997)은 시집 ≪들림, 도스토예프스키≫에 실린 작품으로 '극시를 위한 데생'이라는 부제가 달려 있다. '책 뒤에'에서 저자가 "제4부의 <대심문관>은 도스토예프스키의 소설 <카라마조프가의 형제들>에 나오는 한 장을 나대로 또한 극화시킨 것이다. 극시를 시도해 봄으로써 대심문관의 처지(모습)을 나대로 부각시켜 보려고 했다."56)고 밝혀 놓은 것을 참고하면 이 작품은 각색의 성격을 지닐 뿐만 아니라 내용적 조건에도 결격 사유가 있어 우리 시극의 범주에 넣기 어렵다.

위에 제시한 작품 외에도 자료 탐사 과정에서 확인한 작품들 중에 아래의 11편도 논란의 여지가 있어 이 연구의 대상 범주에서 유보하였다. 이 작품들은 더 심층적인 연구와 여러 연구자들의 다양한 담론을 수렴하면 결과가 달라질지 모르나 현재까지는 본 연구 과정에서 검토하고 설정한 우리나라 창작 시극의 범주에 넣는 것은 부적절한 것으로 판단되기 때문이다. 이 연구에서 유보할 11편의 작품과 그 사유를 밝히면 다음과 같다.

① 홍초 작 <저 달이 지기 전에>(발표 시기 미상): 김남석이 발굴하여 작품을 『문학과창작』(2009년 여름호)에 재수록: 작품 발표의 서지가 불분명하고 작품의 내용도 독창과 합창 등으로 이루어져 시극으로 보기에는 다소 무리가 따른다.

② 최인훈 작 <어디서 무엇이 되어 만나랴> 외 5편(1970년대): 극적 구성, 전통적 제재의 변용, 시적인 행 갈음 등 시극으로 볼 만한 자질들을 지녔으며 시극으로 연구한 사례도 있다.57) 그러나 작자가 시극을 분명히

55) 이근삼, 「공연이 기대되는 집념의 대작」, 『문학사상』 통권 16호, 1974. 1, 252~253쪽 참조.
56) 김춘수, ≪들림, 도스토예프스키≫, 민음사, 1997, 93쪽.

의식하지 않고 일반 극(희곡)으로 창작했으며, 작품 밖의 글에서도 일반 극 차원에서 언급했기 때문에 온전히 시극으로 보기에는 무리가 따른다.

③ 문정희 작 <날개를 가진 아내>(1975): 처음 발표할 당시 잡지의 목차에는 '희곡'으로 명시되어 있고 본문에는 아무 표시가 없다. 다만 무대 지시문의 '작가 노우트'에서 "나는 이 연극이 현대극이기를 바란다."[58]고 언급해놓았다. 그 뒤에 '문정희 시·시극집' ≪새 떼≫(민학사, 1975.10)의 '제3부·극시'(표지에는 '시극'인데 목차에는 '극시'로 표기)에 수정 없이 그대로 다시 수록하였다. 그래서 본고에서는 처음 발표 때의 분류에 따르는 것이 적절한 것으로 판단했다.

④ 박재식 작 <울과 알, 얼의 이야기>(1988): 창작집 표지에 '장편 대연작시(극시형)'이라고 명시했으나 시극으로서의 구성 요건이 매우 미흡하다.

⑤ 최현묵 작 <상화(想華)와 상화(尙火)>(1993. 9. 문예회관 대극장 공연): 이상화의 시를 중심으로 창작한 작품으로 시 인용, '무용과 음악에 특별한 배려가 있었으면 좋겠다.'는 작자의 요청, 시인의 활동을 주요 내용으로 구성한 점 등 시극의 요소가 많으나 '시극'으로 명시하지는 않았다.

⑥ 문정희 작 <구운몽>(1994): '문정희 시극집'이라 한 창작집 ≪구운몽≫에 실려 있으나 애초에 "국립극장의 의뢰로" 쓴 '창극'이다. 작자는 '머리말'에서 "이 작품은 창극 100년사에 처음의 시도였고 나는 아울러 창과 극의 만남에 대해 고통해 본 계기가 되었다. 이 <구운몽>은 대전 엑스포와 예술의 전당에서 우리나라 최고의 명창들에 의해 공연되었다. 이어서 국립극장에서 가진 창극 <구운몽> 세미나에서 '풍부한 문학적 예술적 상상력과 뛰어난 시적 감각 및 재능이 만난 역작이요 수작이다'라는 격려를 받았다."[59]고 밝혔다. 따라서 이 작품은 뛰어난 시적 감각을 내

57) 김동현, 『한국 현대 시극의 세계』, 국학자료원, 2013.
58) 『현대문학』 1975년 3월호, 245쪽.

포하고 있기는 하지만 시극의 범주에 넣기는 어렵다. 창극과 시극은 분명히 다른 양식이기 때문이다.

　㉣ 황지우 시, 주인석 각색 <새들도 세상을 뜨는구나>: 1986년 1월 황지우의 제1시집과 제2시집을 가지고 <버라이어티쇼>라는 제목으로 희곡을 만들어 1986년 3월 신촌 연우소극장에서 공연한 것을, 1987년 12월에 캐스팅을 바꾸고 제목을 '새들도 세상을 뜨는구나'로 변경한 작품이다.[60] 시를 저본으로 하여 각색하였고 시극의 성격도 부분적으로 지니기는 한다.[61] 그렇지만 창작 시극이 아니라 시를 각색하였을 뿐만 아니라 각색자가 '희곡'으로 명시하여 시극으로 다루기에는 문제가 있다.

59) 문정희, ≪구운몽≫, 도서출판 둥지, 1994.

60) <새들도 세상을 뜨는구나>에 대한 '작자의 말' 참고. 「1988년 2월 연우무대의 공연에 부쳐」, 한국문화예술진흥원, 「연극대본 FULL-TEXT DB」 NO. 02184.

61) 김남석은 계간 『문학과창작』에 '한국의 시극'에 대해 연재하는 과정에서 이 작품을 다루어 시극 측면에서 접근했다고 보아야 한다. 그런데 그는 글 제목을 '역사적 놀이로서의 연극'이라 하고 본문에서도 "주인석은 이러한 황지우 시의 특질을 활용하여 일련의 연속적인 이야기는 아닐지언정, 각 장별로는 나름대로 일관된 플롯을 상정할 수 있는 희곡(연극)을 창조했다. 시의 연극화는 그 자체로 시극의 조건이 아닐 수 없다. 비록 운문으로 이루어진 시극과는 차이가 있지만, 황지우의 시가 전통적인 서정시가 아니라고 할 때 이러한 시의 조합은 시극의 변화 가능성을 예비한다고 할 수 있다./이 글은 연극 작품으로 상연된 <새들도 세상을 뜨는구나>의 희곡 대본을 분석하여, 원재료가 된 시와의 연접 가능성을 타진할 것이다."(2006년 겨울호, 303쪽. 밑줄: 인용자)라고 서술하여 시극과 희곡의 경계를 다소 모호하게 처리하였다. 이는 '시의 조합', '시와의 연접 가능성' 등의 표현에 따르면 시를 원재료로 사용한 출발점과 각색의 결실인 희곡 사이에서 "주인석이 각색하여 공연한 연극"(301쪽) <새들도 세상을 뜨는구나>를 바라보려 한 것으로 파악된다. 다만, 이 '각색한 연극'이 '시극의 변화 가능성을 예비한다고 할 수 있다'는 견해는 그 전후의 우리 시극사를 고려할 때 그리 적절하지 않은 것으로 판단된다. 그 이전에는 70년대에 이인석이 다른 시인의 시를 토대로 하여 시극으로 창작한 기록이 있고, 또 박제천의 시를 원작자와 극작가가 공동으로 시극으로 구성하기도 한 전례가 있으며, 그 후에는 90년대에 이윤택이 자작시를 토대로 <바보 각시>를 창작한 예도 있는데, 이것들은 모두 시극이라는 용어를 의식하고 재창작한 반면에 <새들도 세상을 뜨는구나>는 황지우 시를 희곡으로 '각색'하여 '시극의 변화 가능성을 예비한' 것과는 매우 다르고 영향 관계를 따질 만한 요인도 없기 때문이다. 그러니까 그것이 시극계에 변화를 줄 만한 가치를 지니지 못한 셈이다.

이상과 같은 여러 가지 조건들을 고려하고, 다시 이 연구의 범주로 설정한 시기인 1923. 9~1999. 12월까지로 범위를 압축하면 약 76년 동안 발표된 시극 작품은 총 49편으로 확정할 수 있다. 즉 이 숫자는 연구 대상 시기와 한국 문학의 범주에 들 수 있는 조건을 제대로 갖춘 것만을 가려낸 것이다. 이 작품들은 질적 여하를 따지지 않고 일단 시극(극시)이라는 이름으로 지면에 발표되거나 공연된 기록을 확인하고 텍스트를 확보한 것들이다. 따라서 이들 작품들이 본 연구의 기본 대상이 된다.

이 연구의 대상에서 제외하는 작품 기준을 최소화한 것은 무엇보다도 우리 시극 자산이 매우 적음을 고려한 결과이다. 또한 연구사적으로 볼 때 한국 시극 연구는 아직도 초기 단계에 지나지 않기 때문에 작품의 질을 평가하기보다는 우선 작품의 특성을 구체적으로 파악하여 학계에 알리는 것이 더 중요하다는 인식에서 먼저 기초 작업에 충실하려고 했기 때문이다. 위의 조건들을 충족하여 이 연구에서 다룰 대상으로 확정한 49편의 목록을 다시 정리하여 제시하면 [표·1-2]와 같다.

[표·1-2] 연구 대상 작품 목록(1923.3~1999.12)

번호	연대	작품 명	작자
1		<'죽음'보다 아프다>	박종화
2		<인류의 여로>	오천석
3	6	<세 죽음>	유도순
4	0	<독사>(극시)	이헌구
5	년	<처녀의 한>	마춘서
6	대	<임은 가더이다>	마춘서
7		<황혼의 초적>	노자영
8		<금정산의 반월야>	노자영
9	30년대	<어머니와 딸>	박아지
10	50년대	<바다가 없는 항구>	장호

11		<잃어버린 얼굴>	이인석
12		<사다리 위의 인형>	이인석
13		<모란농장>	이인석
14	6 0 년 대	<고분>	이인석
15		<얼굴>	이인석
16		<그 입술에 파인 그늘>	신동엽
17		<여자의 공원>	홍윤숙
18		<사냥꾼의 일기>	장호
19		<에덴, 그 후의 도시>	홍윤숙
20		<수리뫼>	장호
21		<모래와 산소>	전봉건
22		<땅 아래 소리 있어>	장호
23		<군어진 얼굴>	이인석
24		<빼앗긴 봄>	이인석
25		<곧은 소리>	이인석
26		<罰>	이인석
27	7 0 년 대	<나비의 탄생>	문정희
28		<이파리무늬 오금바리>	장호
29		<계단>	이승훈
30		<새타니>	박제천·이언호
31		<망나니의 봄>	이승훈
32		<봄의 장>	문정희
33		<내일은 오늘 안에서 동튼다―화랑 김유신>	장호
34		<판각사의 노래>	박제천·김창화
35		<빛이여 빛이여>	정진규
36		<벌거숭이의 방문>	강우식
37		<도미>	문정희
38		<처음부터 하나가 아니었던 두 개의 섬>	이근배
39	8 0 년 대	<비단끈의 노래>	김후란
40		<폐항의 밤>	이건청
41		<체온 이야기>	신세훈
42		<들入날出>	강우식
43		<꽃섬>	이탄

44		<어미와 참꽃>	하종오
45		<서울의 끝>	하종오
46		<집 없다 부엉>	하종오
47		<바보 각시>	이윤택
48	90년대	<일어서는 돌>	진동규
49		<오월의 신부>	황지우

위와 같이 연구 대상 작품으로 확정한 것들을 중심으로 하여 [표·1]과 [표·1-2]에 나타난 특성을 몇 가지 분석해 보기로 한다.

첫째, 각 시대별 작품 발표 상황이다. 작품이 처음 발표된 시점을 중심으로 시대별 추이를 살펴보면 다음과 같다.

[표·3] 연대별 시극 작품 발표와 공연 현황

구분	1920	1930	1940	1950	1960	1970	1980	1990	계
작품	8	1	0	1	11	14	11	3	49
공연	0	0	0	0	5	4	7	2	18

먼저 작품 발표 기간을 10년 단위로 구분할 때, 처음 발표된 1920년대부터 1990년대까지 유일하게 한 편도 확인되지 않는 1940년대를 제외하고는 매 시기마다 1편 이상의 시극 작품이 발표되었다. 가장 많은 작품이 발표되어 숫자상 전성기를 이룬 시기는 1970년대로 모두 14편이 발표되었다. 그리고 1960년대와 1980년대에 각각 11편, 1920년대에는 8편이 발표되었다. 이렇게 보면 1970년대를 정점으로 앞뒤 30년 사이에 모두 36편의 시극이 발표되어 우리 시극사상 황금기를 이루었음을 알 수 있다. 또 통계로 볼 때 초창기에도 8편이라는 적지 않은 작품이 발표되어 상당한 관심의 대상이었음이 확인된다.

둘째, 작품이 발표된 연도를 중심으로 집계하여 그 추이를 살펴보면 [표·4]와 같다.

[표 · 4] 시극 작품 발표의 연도별 추이

연대	연도	건수
1920년대	1923	1
	1925	1
	1926	2
	1927	2
	1929	2
1930년대	1937	1
1950년대	1958	1
1960년대	1960	1
	1961	1
	1962	1
	1963	2
	1966	2
	1967	2
	1968	2
1970년대	1970	2
	1972	1
	1973	1
	1974	3
	1975	5
	1979	2
1980년대	1980	3
	1981	2
	1982	1
	1983	1
	1984	1
	1988	1
	1989	2
1990년대	1993	1
	1994	1
	1999	1
계	30년	49편

이 통계표에 따르면 우리나라의 시극 역사 91년 중에 약 1/3인 30년만 작품이 발표된 기록이 있고 그 나머지 61년은 전혀 없다. 이렇게 시극 발표 연도를 따지면 공백기가 참으로 길다. 이것은 시극이 띄엄띄엄 발표되었기 때문인데, 가장 긴 공백기는 1937년 3월부터 1958년 8월까지로 무려 21년 5개월 동안 한 편도 발표된 기록이 없다. 그 다음 1929년 10월부터 1936년 12월까지는 7년 3개월, 1994년 10월부터 1999년 9월까지는 5년의 공백기가 있다. 이 밖에 60~80년대에 3년가량의 공백기가 각각 1회씩 있으나, 그래도 이 시기에는 거르는 해가 적어 비교적 촘촘하게 명맥이 이어졌다. 그러다가 1990년대에 들어서는 급격하게 줄어들어 3편이 발표되는 데 그쳤다. 이런 중에도 1975년에는 5편이 발표되어 성황을 이루었고, 1974년과 1980년은 각각 3편으로 그 다음을 차지한다. 2편씩 발표된 해는 9회(1926~1927, 1929, 1963, 1966~1968, 1970, 1981)이고 그 나머지는 1편씩 발표되었다.

셋째, 작자에 관한 분석이다. 시극 49편에서 중복된 경우를 제외하면 시극을 발표한 작자는 27명이다. 이 중에 2인 공동 구성이 2편 포함되어 있으므로 단독으로 작품을 창작하고 발표한 작자는 25명으로 줄어든다. 49편의 작품을 27명(공동 구성 포함)이 발표했으므로 1인당 평균 1.8편을 창작한 것으로 집계된다. 남녀 성비로 보면 남성이 85.2%를 차지하여 주로 남성들 중심으로 이루어졌고 여성은 4명에 그친다. 반면에 작품 숫자는 여성 작품이 9편으로 1인당 평균 2.25편씩 발표하여 평균 1.74편인 남자보다 높은 수치를 보인다. 그리고 평생 1편만 발표한 작자가 과반을 상회하는 16명(59.3%)이다. 시극 분야에서는 지속적으로 관심을 갖기보다는 단발성, 또는 실험적인 작업으로 끝낸 작자가 많음을 뜻한다. 이는 시극이라는 양식이 그만큼 창작하기 어렵다는 점과 함께 지속적인 애착을 가질 만큼 대중적 관심을 끌지 못했음을 나타내는 것으로도 볼 수 있다.

이런 가운데도 작품 발표 서지가 확인된 것만을 중심으로 할 때 40.7%에 이르는 작자가 2편 이상의 작품을 발표하여 어느 정도 지속 가능성이 있음을 보여주기도 한다. 가장 많은 시극을 발표한 작자는 이인석으로 확인된 작품만 9편에 이른다.[62] 1편만 실험적으로 발표하고 그만둔 작자가 태반인 상황임을 감안하면 이인석의 시극 사랑은 남달랐다. 그 다음이 장호로 확인된 작품은 6편이다. 장호는 작품 창작 외에 시극 운동을 비롯해 이론에도 상당한 관심을 기울여 이 분야에서 지금까지 가장 널리 알려진 작자이다. 그리고 3편을 발표한 작자는 2명으로 문정희·하종오이고, 2편을 발표한 작자는 마춘서·노자영·홍윤숙·이승훈·강우식·박제천(발표 시기 순) 등 6명이다.

넷째, 전체 작품 49편 가운데 공연된 작품은 모두 18편이다. 이 작품들만 따로 정리하면 [표·5]와 같다.

[표·5] 공연된 시극 현황

번호	작품	공연 시기	동인, 또는 극단	극장
1	<바다가 없는 항구>	1963.10	시극동인회 1회 공연	국립극장
2	<그 입술에 파인 그늘>	1966.2.26~27	시극동인회 2회 공연	국립극장
3	<여자의 공원>	1966.2.26~27	시극동인회 2회 공연	국립극장
4	<사다리 위의 인형>	1966.2.26~27	시극동인회 2회 공연	국립극장
5	<수리뫼>	1968.7	시극동인회 3회 공연	국립극장
6	<나비의 탄생>	1974.7.4~8	여인극장	명동예술극장
7	<새타니>	1975.5.28~6.5	극단 에저또	창고극장
8	<판각사의 노래>	1979	극단 76단	76소극장
9	<빛이여 빛이여>	1979.12.14~20	현대시를 위한 실험무대1회 민예극장(6회까지 동일)	민예소극장

62) 작자는 박정만과의 대담에서 15~6편 가량 발표했다고 술회하였으나 현재까지 확인된 것은 9편이다. 박정만, 「나의 인생 나의 문학-이인석」, 『월간문학』 1978년 1월호, 19쪽.

10	<벌거숭이의 방문>	1980.3.18~24	현대시를 위한 실험무대2회	민예소극장
11	<처음부터 하나가 아니었던 두 개의 섬>	1980.9.17~21	현대시를 위한 실험무대3회	민예소극장
12	<비단끈의 노래>	1981.1.28~2.2	현대시를 위한 실험무대4회	민예소극장
13	<폐항의 밤>	1981.9.24~30	현대시를 위한 실험무대5회	민예소극장
14	<꽃섬>	1984.10.23	현대시를 위한 실험무대6회	민예전용극장
15	<도미>	1986.7.5~25	극단 가교	쌀롱, 떼아뜨르秋
16	<어미와 참꽃>	1988.4.2~30	극단 마당세실	마당 세실극장
17	<바보 각시>	1993.8	연희단거리패	부산 문화회관
18	<오월의 신부>	1999	극단 이다	예술의전당 야외무대

공연 비율은 총 49편중에 18편이 공연되어 36.7% 정도이다. 연대별로는 1980년대에 7편이 공연되어 가장 활발했다. 공연 현황을 구체적으로 살펴보면, 우리나라 최초의 시극 공연은 1963년 10월에 이루어진 장호의 <바다가 없는 항구>이다. 이 공연을 필두로 하여 1960년대에는 11편 중 방송 시극 1편을 제외하면 5편이 공연되어 50%의 공연 비율을 보였고, 1970년대에는 14편 중 4편(28.6%), 1980년대는 11편 중 7편이 무대에 올라(63.6%) 가장 많은 작품이 공연되었다. 1990년대에는 3편 중 2편(66.7%)이 공연되어 상대적으로 작품 편수는 적지만 공연 중심으로 작품이 창작되는 연극계의 경향과 비슷한 양상을 보인다. 작품 발표 상황에서는 1970년대가 14편으로 가장 활발하여 절정을 이루었다면, 공연은 1980년대에 7편으로 가장 높은 빈도수를 보인다. 이 가운데 재공연이 이루어진 작품은 <새타니>·<도미>·<바보 각시>·<오월의 신부> 등 4편(22.2%)으로 재공연 비율이 저조한 편이다. 그런 중에도 <바보 각시>는 90년대에만 8회의 재공연이 이루어져 가장 많은 관심을 끈 작품으로 기록된다. 이 밖에 1회 발표에 그친 작품이 31편(63.3%)이고, 공연 등 재발표 이상이 이루어진 작품은 18편(36.7%)으로 집계된다. 이 결과는 시

극 운동에 참여하지 않은 작자의 경우 서재극(레제드라마)의 성격을 지닌 작품을 많이 창작하여 공연 비율이 저조한 것과 관련이 있다.

이상과 같이 우리나라의 시극은 비록 작품의 숫자는 다른 분야에 비해 적다고 할지라도 상당한 역사적 의미를 갖는다. 1920년대 초반에 최초로 시극이 탄생하여 하나의 작은 유행을 이룬 다음, 1960년대에 이르러 汎예술적 차원에서 조직적인 단체가 결성되어 본격적으로 이론 연구와 작품 합평회가 이루어지고, 이를 통해 작품의 완성도를 높여 최초로 시극을 무대에 올리기 시작하여 5편의 작품이 공연되었다. 이를 바탕으로 1970년대에는 가장 활발하게 시극 작품이 발표되고 일부 공연을 이어갔으며, 1980년대에는 60년대에 등단한 시인들이 민예극단과 연대하여 현대시의 무대화를 통해 대중적 확산의 한 방법을 실험하는 등 시극 중흥에 힘을 모으기도 하였다. 이와 같이 우리나라 시극 양식도 오랜 역사 속에 뚜렷한 현상을 이루어 왔기 때문에 분명히 우리 문화예술 자산으로서 일정한 의의를 지니는 것으로 평가되어야 할 것이다.

제3장

한국 시극의
사적 전개 양상

1. 시극의 초창기(20년대), 읽는(낭송) 시극의 탄생

앞서 밝힌 대로 이 땅에 시극이 처음 탄생한 시기는 1923년 9월로 동인 지『백조』를 통해서였다. 월탄의 <'죽음'보다 아프다>가 발표된 이후 두 사람의 작품 두 편이 동시에 다른 문예지를 통해 발표된 경우도 있지만 길게는 2년 8개월이라는 간극으로 띄엄띄엄 발표되면서 20년대 말까지 그 명맥이 이어져 하나의 예술 양식으로 자리를 잡아갔다. 그리하여 현재 까지 <'죽음'보다 아프다>를 효시로 하여 이 시기에 모두 8편의 시극(극 시 1편 포함)이 발표된 것으로 확인되었다. 이들을 대상으로 먼저 서지 사 항을 점검한 다음, 개별 작품에 대하여 기초적 분석을 시도하고, 분석 결 과를 다시 종합하여 1920년대 시극의 흐름을 파악한다.

1) 작품 발표 현황과 서지 개관

1920년대에 발표된 시극들 8편 가운데 7편은 '시극'으로, 1편은 '극시' 로 명시되었다. 극시로 명시된 <독사>는 유일하게 띄어쓰기를 하지 않 아 다른 작품들과 차이를 보이지만 그것을 극시와 시극의 변별적 자질로 볼 수는 없다. 이 작품도 띄어쓰기만 하지 않았을 뿐 행갈이를 통한 시적 분절과 정서를 반영하고 있으며, 작자가 의식적으로 시극과의 차별화를 꾀하기 위해 굳이 '극시'라는 명칭을 사용한 것으로 볼 수 없기 때문에 시

극의 범주로 다루고자 한다. 또한 앞선 연구자들도 별다른 이의 없이 시극으로 다룬 점을 고려하였다.[1] 1920년대에 창작된 시극들을 발표 순서대로 서지 관계를 밝히면 다음과 같다.

1920년대에 발표된 시극 작품 현황

작품	작자	발표년월(일)	발표지면(號)/분량	비고
<'죽음'보다 아프다>	박종화	1923.9	『백조』(3)/32쪽	동인지
<인류의 여로>	오천석	1925.5	『조선문단』(8)/9쪽	문예지
<독사>(극시)	이헌	1926.5	『학지광』(27)/3.2쪽	문예지
<세 죽음>	유도순	1926.5~6	『조선문단』(16~17)/10쪽	문예지
<처녀의 한>	마춘서	1927.1(3,5)	『매일신보』/2회 분재	일간신문
<임은 가더이다>	마춘서	1927.1(23,25~27)	『매일신보』/4회 분재	일간신문
<황혼의 초적>	노자영	1929.9	≪표박의 비탄≫/13쪽	창문당 서점
<금정산의 반월야>	노자영	1929.9	≪표박의 비탄≫/15.3쪽	창문당 서점

작품 발표 기간은 1923년 9월을 시작점으로 하여 1929년 9월까지 6년 정도이다. 그런데 이 가운데 노자영의 두 작품은 각각 1926년 9월 8일과 10일에 '釋王寺'에서 연이어 탈고한 것으로 작품 끝에 명시되어 있다. 이 사실을 참조하면 1920년대의 작품 전체가 1923년 9월부터 1927년 1월 사이에 창작되었다. 말하자면 3년 반이 채 안 되는 기간에 8편이 창작된 셈이다. 특히 박종화와 오천석[2]의 작품 두 편을 제외하면 8편중에 6편이

1) 현재까지 이 작품은 두 사람이 다루었다. 임승빈은 '극시'임을 확인했으나 서술 과정에서는 시극으로, 김남석은 아무 언급 없이 시극으로 서술하였다.
2) 오천석(1901~1987)은 평안남도 강서 출생으로, 17세 때 <소녀가곡>(1918)을 발표한 이후 일본 시극 <哀樂兒>를 번역하고 직접 시극을 창작하기도 하였으나 주로 교육학자로 활동하였다. 보성전문학교 교수, 미군정청 시절 문교부 부장, 국립 서울대학교 창설 주도, 대한교육연합회장, 한국교육학회장, 이화여자대학교 교수, 문교부장관, 멕시코대사, 대한민국학술원 회원 등을 역임하였다. 저서로는 『민주주의

1926~7년 사이에 창작된 것으로 나타난다. 그러므로 창작 시기로 따지면 1920년대 중엽에 이르러 시극에 대한 관심이 부쩍 높아져 한때 유행을 이루었음을 알 수 있다.

작자 중심으로 특성을 분석하면 다음과 같다. 먼저 창작 편수로 보면 6명이 8편을 발표하여 2편씩 발표한 작자가 2명이고 나머지 4명은 각각 1편씩 발표하였다. 작자 유형으로는 8편 가운데 4편이 시인(박종화·유도순·노자영)의 작품이고, 1편은 시인에 준하는 작자(오천석)의 작품이다. 나머지 3편은 극작가(마춘서) 2편, 평론가(이헌) 1편 등이다. 이로 보면 전체 작자 6명 중 시인이나 그에 준하는 작자가 과반을 상회한다. 이 비중은 초기 현상일 뿐 본격적으로 시극 운동이 펼쳐진 60년대 이후에는 시인의 작품이 90%에 육박할 정도로 절대다수가 시인들이 창작한 것으로 집계된다. 이 현상은 T. S. 엘리엇이 "우리가 한 편의 시극을 기대한다면, 그것은 시작을 배우는 능숙한 산문작가에서보다는, 극작을 배우는 시인에게서 나올 가능성이 더 많습니다."[3]라고 한 견해와 일치한다. 이처럼 시극의 작자 계층이 주로 시인들이라는 점은 시극의 작품 성향과 관련이 있다고 볼 수 있다. 즉 시극은 가장 감성적이고 섬세하며 함축적인 詩性을 바탕으로 하기 때문이다. 그래서 산문극작가보다는 시인들이 창작하기가 더 수월한 것으로 인식된다고 하겠다.

발표 지면별로는 동인지를 포함한 문예지에 4편,[4] 일간 신문에 2편, 단행본(창작집)에 2편이 게재된 것으로 집계되어 문예지가 절반을 차지하면서도 대체로 다양한 경로로 발표되었음을 보여준다. 발표 형태로 보면 <세 죽음>은 문예지에 2회 연재되었고, <처녀의 한>과 <임은 가더이

교육의 건설』·『스승』 등이 있다.
3) T. S. Eliot, <시와 극>, 앞의 책, 203쪽.
4) <'죽음'보다 아프다>는 이듬해 간행된 시집 ≪黑房悲曲≫(조선도서주식회사, 1924)에 수록되었다.

다>는 일간신문에 각각 2회와 4회 연재되어 역시 과반 이상(62.5%)의 작품이 全作 형식보다는 分載로 발표되었다.

작품의 규모면5)에서는 1막5장으로 이루어진 <'죽음'보다 아프다>가 32쪽으로 가장 길고 구성도 비교적 체계적이다. 다음으로 유일하게 2막으로 구성된 <금정산의 반월야>가 15.3쪽으로 둘째로 길고, 나머지 6편은 모두 13쪽을 넘지 못하는 단편이다. 그 중에도 <독사>는 겨우 3.2쪽밖에 되지 않아 극단적으로 짧다. 이처럼 작품 구성상 단막극이 주류를 이루고 규모가 작아서 사건 전개도 모두 단일구성 형태로 되어 있다.6)

2) 개별 작품에 대한 기초적 분석

(1) 박종화의 시극 세계: 참사랑 탐색과 근대적 인간관

월탄 박종화7)의 <'죽음'보다 아프다>(全1幕)8)는 '시극'이라는 이름으로 발표된 최초의 작품이라는 점에서 우리나라 시극의 역사에서 큰 의의를 지닌다. 관점에 따라 시극(희곡)다운 면모를 갖추지 못했다고 비판하는 경우도 있는데,9) 엄밀히 말하면 이 언급들은 가장 중요한 평가 잣대가

5) 지면·조판 형태·글자 크기 등의 차이로 단순 비교는 어렵고 어림으로 가늠해볼 수 있다.

6) 앞으로 원문을 직접 인용하는 경우가 아니거나 특별한 표현 의도가 없다고 판단될 경우, 이해의 편의를 위해 분석적으로 서술하는 과정에서는 작품명과 내용을 현대 맞춤법으로 표기한다. 텍스트는 기본적으로 [표·1]의 연표에 밝힌 최초로 발표된 작품을 사용하고, 그렇지 않은 경우는 따로 명시한다.

7) 박종화(1901. 10~1981. 1)는 서울 출생으로 1921년 『장미촌』에 시 <오뇌의 청춘>을 발표하면서 등단하였고, 1923년에는 단편소설 <목매이는 여자>를 발표하여 소설가로도 활동하기 시작했다. 시집으로 ≪흑방비곡≫·≪청자부≫가 있고, 소설로는 ≪錦衫의 피≫를 비롯한 많은 장편이 있다. 한국문학가협회장·서울신문사 사장·서울시문화위원장·한국문인협회 이사장·대한민국예술원장·성균관대학교 교수 등을 역임하였다.

8) 텍스트는 영인본 『白潮·廢墟·廢墟以後』(태학사, 1980)에 실린 것을 사용한다.

되어야 할 시극이라는 양식적 특성을 충분히 고려하지 않은 것으로 보인다. 뿐만 아니라 새로운 양식을 창출하기 위한 실험정신에 입각하여 이 땅에 전혀 존재하지 않았던 시극 작품을 최초로 창작하고 발표한 것만으로도 일정한 의의와 가치를 지니는 것으로 평가해야 하는데 이마저 간과해 버렸다. 더욱이 당시가 신파극에서 신극으로 넘어가는 전환기였음을 감안하면 작품성에서도 크게 뒤지지 않는다고 볼 때 비판적 견해만 표방한 언급에는 다소 문제가 있다고 판단된다. 이 작품은 깊이 읽기를 시도하면, 시적 감수성을 바탕으로 나름대로 갈등을 얽고, 반전을 통해 이상적 차원에서 참사랑을 실현하는 주제를 풀어나간 점에서 작품에 시와 극의 조화를 꾀하려는 작자의 의지가 충만하다고 하겠다. 구조도 외형상으로는 1막5장의 단막극 형식이나 내면적으로는 장막극에 해당할 만큼 일정한 구성 체계로 이루어졌을 뿐만 아니라 분량도 많아 8편 가운데 가장 길어 실험 작품 치고는 비교적 장점을 많이 갖추었다.

작품의 내용은 화가인 方台翰과 화류계 여성인 金珠를 중심으로 전개된다. 두 사람은 처지가 달라 서로 사랑하기 어렵지만 방태한의 적극적인 구애가 주효하여 결국 사랑하는 사이로 화합한다. 두 사람의 사랑에 걸림돌이 되어 갈등을 부가하는 주요인은, 방태한의 경우 육체적 사랑에 연연하는 탐욕심이라면 김주의 경우에는 화류계(명시되지는 않았으나 짐작할 수 있음) 여성으로 매독이라는 무서운 병이 걸려 있는 점이다. 그래서 일방적으로 구애에 집착하는 방태한의 설득에 그녀는 때로 마음이 조금씩 흔들리다가도 자격지심에 선뜻 구애를 받아들이지 못한다. 김주가 고민

9) 이 작품에 대하여 민병욱은 "죽음보다 아픈 정신적 사랑을 노래한 멜로드라마 변형 구조로 극 전체가 운문으로 쓰여 있을 뿐이다"라고 비판하였고(민병욱, 「한국 근대 시극 <인류의 여로>>에 대하여」, 『문화전통논집』, 창간호, 경성대학교 향토문화연구소, 1993. 8, 215쪽), 조동일은 "인물의 배역을 나누어 적었지만 희곡다운 긴장은 없는 장편 서정시에 지나지 않는다."(조동일, 『한국문학통사』 5권, 지식산업사, 1997, 204쪽)고 낮게 평가했다.

과 갈등을 거듭하다가 그야말로 '죽음보다 아픈 사랑'임을 인식하게 된 상황(정점)에서 정신적 사랑이라도 하자고 제안하여 그것으로 만족하겠다는 방태한의 태도 변화를 이끌어냄으로써 두 사람의 갈등이 해소된다. 그리하여 참사랑이란 肉慾보다는 정신적인 것임을 강조한다. 이 내용은 다음과 같은 과정으로 구성되어 있다.

1장: 김주의 절망적인 신세타령과 방태한이 연모의 정을 하소연하는 독백으로 시작된다.

2장: 방태한 혼자 고민하자 친구들이 그의 마음을 알아차리고 적극적으로 마음을 전하라고 설득하자 용기를 갖는다.

3장: 김주가 사랑을 염원하다가 병든 몸을 한탄하는 갈등 국면이 드러난다. 김주의 갈등하는 마음을 알고 방태한의 친구가 찾아가 방태한의 마음을 알리자 거절한다. 다시 방태한이 찾아가 구애하자 병든 몸으로 받아들일 수 없다고 거절한다. 다만 죽는 날까지 마음만 간직하겠다며 마음이 조금 열리는 것을 간파한 방태한이 키스를 원하자 김주가 응한다. 두 사람의 관계가 좋은 방향으로 전개될 가능성이 암시된다.(사전암시)

4장: 김주가 방태한의 화실로 찾아가 그림에 대한 대화를 나누며 속마음을 조금씩 드러낸다. 그러자 방태한은 靈肉을 달라 애원하고 김주는 '매독이란 병'으로 사랑할 수 없음을 하소연하면서 긴장과 이완이 거듭된다.

5장: 김주가 죽으려 해도 죽을 수 없고 살려 해도 살 수 없는 진퇴양난의 고통스런 마음을 드러낸다. 방태한은 영과 육을 달라고 계속 하소연하고, 김주는 그 마음을 알지만 이승에서는 더러운 몸으로 '깨끗하고 거룩한 당신의 몸'을 더럽힐 수 없다고 완강하게 거절하며 저승에나 돌아가 풀자고 한다. 그러자 친구들이 '죽음보다 아픈' 참사랑을 실현하라고 적극적으로 자꾸 설득하자 김주의 마음이 흔들린다. 방태한이 더욱 강력하게 저승에 가서라도 나머지 한을 풀어보자고 한다. 그래도 김주가 육체적 사

랑을 포기하라고 요구하자, 방태한이 그 제의를 받아들이기로 하면서 드디어 사랑의 화합이 이루어져 대단원의 막이 내린다.[10]

위와 같은 과정으로 전개되는 이 작품은 두 가지 관점으로 주제를 파악할 수 있다. 우선 표면적으로 참사랑이란 정신적인 것임을 강조하는 것이라면, 그것을 실현하기 위해서는 육체적 욕망을 억제할 수 있어야 한다는 것이다. 그리고 심층적으로는 사회의식이 내재된 것으로 볼 수 있다. 즉 당대가 봉건적 잔재가 남아 있는 근대 초기라는 점에서 이 작품에 구사된 중심 서사인 화가와 화류계 여성의 사랑 실현은 신분 차이를 극복하는 것이며, 또한 사랑하기에는 치명적인 병일 수 있는 매독에 걸린 여인을 끝까지 사랑하겠다는 방태한은 현실적으로 극악한 조건을 초월한 남자의 순애보를 보여주는 행동이다. 즉 봉건적이고 가부장적인 남성중심주의를 불식하고 서로 평등한 관계로 인식하려는 근대적 인간관을 표방한 것으로 볼 수 있다.

형식적으로 보면 이 작품은 무대지시문을 제외하고는 모두 시적 분절을 통한 운문체[11]로 이루어졌다. 즉 의미나 이미지에 따라 행을 나누고 간혹 연으로 구분하기도 하였다. 리듬의 형태를 구체적으로 살펴보면 3음보격의 빈도가 가장 많은 가운데 띄어쓰기를 하지 않은 것, 2음보, 4음보 등 다양한 형태가 드러난다. 이러한 다양성은 불안전하고 불완전한 형태라고 할 수 있으나 전체적으로 보면 극적 리듬에 관련된 의도적(미적)인 결과라는 점을 확인할 수 있다. 가령, 다음 예들을 통해서 보면 작자가 音步(meter) 단위의 율격을 의식하였음이 분명하게 드러난다.

10) "方台翰: (金珠를 抱擁하고 微笑하며)/그리하리라/당신의 말슴 그대로 그리하리라/깨끗한 귀여운 靈으로만/쓰거웁게쓰거웁게사랑하리라./(金珠와 方은다시키쓰하며 微笑한다)" (5장 끝 장면)

11) '운문체'란 외형률 차원의 운율적 관점이 아니라 포괄적으로 행과 연의 가름을 포함한 시적 분절 형태로 이루어진 것을, '산문체'는 리듬이나 이미지 등을 고려한 분절이 없이 외형상 산문처럼 줄글로 이어 쓴 것을 의미한다.

① 잠겨진 푸른門을 두드려봐라

　가만한 웃음소리 세이지안나,

　지낸날 좁긔롭든 여린숨길엔

　褪色된 낡은노래 그것쁜이다. ―제1장 金珠의 대사 (468)

② 이몸은 病든몸,

　사랑에 病든몸,

　사랑을 찾다가病든몸,

　지금내마음을 쓰다듬어준다하면,

　지금사랑의 달듸단 아지랑이가

　내病든몸을 목욕시켜준다하면,

　하늘과쌍이 쌔질째까지

　이몸의목숨이 연긔가티슬어질째까지,

　붉은염통이 허여케될째까지,

　쓰거운 정성으로

　그사랑에 몸바치련마는,

　아-어찌하랴 病든이몸은, ―제3장 金珠의 대사 (477)

③ 홀로 짝사랑하는 내마음은

　길이길이사나회원망

　변하지아니하고,

　당신의검은머리를咀呪하리라.

　당신의붉은입술을咀呪하리라.

　당신의華麗한靑春을咀呪하리라.

　내마음 비록强하지못하나

　사나회마음! ―제3장 방태한의 대사 (479~480)

띄어쓰기 단위로만 파악하면, ①에서는 엄격한 3음보,[12] ②에서는 2음

12) 3음보격을 음수율로 나타내면 3·4·5, 또는 7·5조의 체계가 된다. 이 체계는 신
　체시나 근대시에서 흔히 발견되는 것으로 당시의 시적 분위기를 반영한 것으로 볼

보, ③에서는 1음보를 중심으로 2~3음보가 각각 하나씩 들어 있다. 작품에 구사된 분절 형태는 전체적으로 ①과 ②가 주류를 이루는데, 위의 세 유형을 참고하면 이것은 작자가 음보 단위를 의식한 것으로 파악된다. 이 형태의 띄어쓰기는 시적 자질과 극적 리듬을 아우르려는 의도적인 결과라고 해야 한다. 특히 ③에서 사랑하는 마음이 받아들여지지 않자 답답한 마음에서 돌변하여 김주를 원망하며 저주하는 방태한의 숨 가쁜 대사를 통해서도 감지할 수 있듯이 2음보와 3음보가 주류를 이루는 것은 두 사람의 내·외적 갈등과 사랑의 줄다리기 형국과 깊은 관련이 있다. 즉 빠른 호흡과 속도를 통해 긴장감을 조성하기 위한 것으로 풀이할 수 있다. 이밖에도 "여름날 구름 같은 사나이 마음/가을의 하늘 같은 사나이 마음", "마음의 한 끝은 東으로 달리고,/마음의 한 끝은 南으로 달린다"와 같은 동일 구문의 반복을 통해 의미를 강조하는 것을 비롯하여,

> 달님이 웁다다
> 달님이 웁다다,
> 사랑타는 염통우에 달님이 웁다다.

와 같은 이른바 전통적인 리듬 구조의 하나인 'aaba'의 형태를 구사하여 답답하고 서러운 마음을 리듬을 통해 반영하는 경우도 빈번하게 반복된다. 그리고 시적 자질과 관련한 내성적인 독백, 일일이 예를 들 필요도 없을 정도로 많은 비유와 상징 등을 통해서 인물의 정서와 심리를 구체화하는 것 등은 일반 극과의 차별성을 확보하는 중요한 요소이다.

수 있다. 그런데 이 작품의 일부를 음수율로 분석하여 "김주의 독백은 4·3·2, 3·2·5, 3·4·5, 3·3·5 등의 운율을 중심으로 낭송되고 있다."(이현원, 앞의 논문, 28~29쪽)는 견해도 있으나 이 분석 형태는 음수율의 체계로 보기 어렵다. 왜냐하면 반복성이나 규칙성으로 보면 음수율의 성격은 희박하고 3마디 형식의 음보가 규칙적으로 반복되기 때문이다.

한편, 극형식 측면에서 보면 등장인물과 배경 제시, 대화 형식과 장면 분할을 통한 구성, 갈등과 반전을 통한 긴장 조성 등의 요소들이 적절하게 구사되었다. 특히 플롯 설정에서 발단으로부터 상승행동(갈등-위기)을 거쳐 절정에 이른 뒤 곧 파국에 도달하여, 주로 상승행동에 초점을 맞추는 현대극적 구조를 지니게 한 점도 주목된다. 그리고 사랑의 줄다리기를 통해 극적 긴장과 이완을 거듭하는 과정, 김주의 두 마음—사랑하고 싶으나 병든 몸을 의식하면서 자격지심으로 물러서고 마는 과정이 거듭되면서 극적 긴장감이 지속되게 한 점, 또한 3장의 끝에 김주가 방태한의 키스 요구에 응하면서 마음이 돌아설 수도 있음을 내비치는 '사전암시'를 설정한 점 등도 극적 특성을 고려한 결과이다. 여기에 이 작품이 우리나라 최초의 시극이라는 점을 고려하면 이 작품은 결코 수준 미달로 취급될 수 없다. 그러므로 이 작품에 대해 '장편 서정시'라고 규정한 것과 같은 일부 폄하한 평가들은 작품의 본질을 간과했거나 시극과 희곡의 변별성을 이해하지 못한 결과라는 비판을 면하기 어려울 수밖에 없다.

(2) 오천석의 시극 세계: 인류의 공존공영에 대한 염원

천원 오천석[13]의 <인류의 여로>는 작자가 일본 시인 후꾸다 마사오(福田正夫)의 시극 <哀樂兒>를 번역해서 3회에 걸쳐 『영대』[14]에 소개한 이후 약 9개월이 지난 1925년 5월에 『조선문단』에 발표된 창작 시극이다. 월탄의 <'죽음'보다 아프다>를 기점으로 하면 1년 9개월이라는 시

13) 오천석은 엄밀히 말하면 시인으로 분류할 수 없다. 그러나 본격적으로 교육자의 길로 들어서기 이전인 20대 전후에 시인으로 등단하지 않은 채 소녀가극을 창작하여 발표하는 것을 시작으로, 시극 번역, 시극 창작 등의 활동을 펼쳐 주로 시적 기량을 바탕으로 한 작업을 하였다. 이에 굳이 따지자면 시인에 준하는 작자로 구분할 수 있다.

14) 1924년 8~10월호. 오천석은 번역 소감에서 "譯文 비록 拙하나, 나는 큰 기대를 가지고, 우리 사회에 이 한 편을 소개한다."고 밝혀 시극에 대한 관심을 불러일으키고자 하는 자신의 의지를 표방했다.

차가 있다. 이 작품에 대해 서연호는 "주제의식뿐만 아니라 작품의 구성 방법, 시적 언어까지도 흡사한 측면을 반영하고 있다."[15]고 하여 <애락 아>와의 유사성을 지적하고 '종교적인 시극'으로 규정하였다. 그리고 민 병욱은 "최초의 근대 시극"[16]으로 단정한 반면, 이현원은 "이러한 것은 종합적 고찰이 배제된 데서 도출된 단정적 제시라고 생각된다"고 하면서 "박종화의 시극—<죽음보다 압흐다>에 비해 매우 단조로운 극형식을 취하고"[17] 있는 것으로 보아 민병욱의 주장을 반박하였다.

이렇듯 <인류의 여로>에 대한 견해는 관점에 따라 대립된다. 특히 월 탄의 <'죽음'보다 아프다>를 '멜로드라마의 변형 구조'로 보고 <인류의 여로>는 그와는 달리 "중세 도덕극 <만인(Every man)>의 형식을 취하 여 (…) 극작가가 '시극'이라는 장르명을 사용하고 있다는 의미에서 (…) 동 시대 여느 희곡작품들과는 일단 구별되므로 주목할 필요가 있다."[18]고 평가한 민병욱의 관점은 비판받을 여지가 있다. 왜냐하면 비록 중세 도덕 극인 <만인(Every man)>과 일부 유사성이 있다고 하더라도 그것이 현대 시극의 모태나 전형이 아니라는 점[19], 그리고 박종화가 '조선에서는 처음 시도한 것'이라는 의미를 부여하여 분명하게 새로운 양식으로 인식하고 창작하여 작품에 '시극'이라는 양식 명칭을 명시해서 발표하였다는 사실 을 부정할 수 없기 때문이다.[20]

15) 서연호, 『한국근대희곡사연구』, 고려대학교 민족문화연구소, 1984, 85쪽.
16) 민병욱, 앞의 논문, 224쪽.
17) 이현원, 앞의 논문, 39~40쪽. 다른 연구자들도 대체로 발표 시기를 존중하여 월탄 작품을 최초의 현대 시극으로 규정한다.
18) 위의 논문, 215~216쪽.
19) 서양의 관점으로 보면 현대 시극은 산문 희곡인 사실주의극의 한 맹점인 '눈 가리기 식'(현실에 대한 과장, 가식, 왜곡 등) 표현을 비판하면서 운문으로 회귀하려는 운동 의 일환으로 대두했기 때문에 오히려 고대 극시의 현대화로 보는 것이 더 타당하다.
20) 이런 점에서 주관적 취향이나 관념이 개입될 여지가 있는 작품의 질적 차원에 대한 관점 문제를 떠나 발표 시기가 2년 가까이나 앞선 <'죽음'보다 아프다>가 당연히 한국 시극의 효시가 되어야 한다.

당대의 시극 중에 논란이 가장 분분한 <인류의 여로>는 구성에서도 특이한 점이 있다. 등장인물 설정에서 주인공 이외에는 사람이 아닌 관념을 의인화하여 우리 시극사상 유일한 형태로 이루어졌다. 주인공도 구체적인 개인이 아니라 '인류'로 통칭하여 범인류적 차원에서 이상을 실현할 수 있는 길을 제시하려는 작의를 직접 나타내고 우화적 성격이 강화되도록 하였다. 참고로 이 작품에 설정된 등장인물들은 다음과 같다.

> 人類
> 憎惡 싀긔 偏見 武力
> 哲學 文學 藝術 科學
> 國際心 正義 自由 平等 悌愛 (60)

위와 같이 주인공격인 '인류'만 인간 전체를 지칭하는 유형이고 나머지는 감정과 태도·학술과 예술·정서와 도덕관념 등에 관련된 추상명사들을 등장인물로 설정하고 계열별로 유형화하여 나타냈다. 이것은 전형성을 표상하도록 하기 위한 수단인 것으로 보인다. 그리고 무대는 '서시'를 전제한 다음에 개막하는 것으로 구성하였다. 내용은 태초의 상황에서부터 인류의 수난사를 집약한 것으로 이루어져 있다. 이 줄거리를 다음과 같이 서시 형식으로 앞부분에 전제하였다.

> 太初에 쏸-얀 太初에
> 人類는 自由안에 나다
> 에덴동산에 무르닉는 열매를 먹고
> 기름지어 넘어흐르는 숧을 마시며
> 사랑하는 짝으로 더브러
> 온갖 生活의 아름다음을 享樂하다.

그러나 쏘한 人類는
意志의 自由를 가지고 나다,
自己의 갈길을 스스로 斷決하는,
自己의 運命을 스스로 開拓하는,
그러한 意志의 自由를 가지고 나다
이는 마츰내 人類의 旅路를 作定하다.

人類는 不幸히 길을 헛 밝(밟:인용자 주)다,
憎惡 싀긔 偏見--
이모든것은 그의 生活을 얼ㅅ(얽:인용자 주)고
武力은 이를 奴隷 만들어
삶의 온갓 아름다음은
無識에 짓발핀바 되다.

人類는 이에 쓰린 가슴을 안고
傷한 生命을 슬퍼하다,
싸홈의 핏마당을 버서나
平和의 樂園에 들기를 憧憬하다
깃버할지어다 마츰내 國際心은
人類를 憎惡의 쇠사슬에서 自由로히하다.

이제 人類歷史의 실ㅅ구리로 하여곰 스스로 풀리게 할지어다
그의 쓰라린 經驗을 니야기케 할지어다. (60~61)

　극의 내용은 이 서시에 제시된 내용을 구체화한 것이나 다름없다. 극은
인류가 고통에 처한 상태에서 "자유와 복락 안에 생을 즐기던" 그 시절을
그리워 울면서 갈등하는 장면으로 시작된다. 인류가 겪는 고통의 심도는
'추움도 주림도' '아픔도 어둠도' 없이 '오직 길이 흐르는 복락의 샘'과 '영
원히 꺼지지 않는 광명'만 있었던 그 시절을 "불러도 불러도 이제는 안 오

는 시절/잊으려도 잊으려도 안 잊기는 추억!"이라고 되뇌는 장면에서 절절이 드러난다. 이러한 인류의 고통과 방황은 물론 '무력·증오·시기·편견'에 의해 자초한 것이다. 그래서 '철학·문학·예술·과학' 등을 통해 자유를 회복하는 길을 모색하지만 뜻을 이루지 못하자 결국 '국제심'만이 인류를 증오의 쇠사슬에서 구원하여 자유롭게 할 것임을 강조한다. 이 과정을 등장인물의 등장 순서로 나타내면 다음과 같다.

서시−인류−증오−쇠긔·편견−인류−무력−인류−철학−인류−
무력·증오·쇠긔·편견−문학−인류−무력·증오·쇠긔·편견−
예술−인류−무력·증오·쇠긔·편견−과학−인류−무력·증오·
쇠긔·편견−인류−국제심−정의−편견−국제심−자유−무력−국제
심−평등−쇠긔−국제심−제애−증오−국제심−인류−일동

대체로 등장인물들의 극적 위치는 등장과 대사의 빈도에 깊이 관련되어 있다. 즉 자주 등장하고 대사가 많을수록 극적 비중이 커진다. 이 조건에 비추어보면 주인공인 '인류'와 대립각을 세우는 '증오·시기·편견·무력'의 등장 빈도가 높은 것이 주목된다. 위의 대사 순서에 따르면 주인공격인 '인류'가 9차례 등장하는데, '증오·쇠긔·편견·무력'도 동시에 등장하거나 개별적으로 등장하는 것을 합하면 9번(이 가운데 무력이 가장 많이 등장)이나 되어 동수로 되어 있다. 그 다음에 '국제심'이 5번인데 반해, 철학·문학·예술·과학, 정의·자유·평등·제애 등은 각각 1회만 등장한다. 이 통계 결과를 분석하면, '인류'의 앞길을 가로막은 해악 요소들(모두 인간들 마음속에서 촉발되는 것임)이 너무 많은 데 반해, 그것을 제압할 수 있는 요소들과 그 기능은 극소화되어 있다. 이러한 불균형 구조는 인류의 여로가 그만큼 험난하다는 것을 암시하기 위한 극적 기호로 작용한다. 그리하여 작자는 불균형 현상을 극복할 수 있는 방안으로서 '국제

심'의 중요성을 부각한다. 극 후반부에 등장하는 '국제심'은 인류의 생활을 "오늘의 비참에서 건져/평화와 행복이 샘솟는 가나안복지로 인도키 위하여" "정의와 자유와 평등과 제애" '네 가지 보배'를 선물한다고 하면서 다음과 같은 대사들을 반복하며 인류의 적들을 차례로 쓰러뜨린다.

- 활을 쏘는 쟈는/마츰내 활로써 亡할지어다/(偏見 활로더브러쓰러짐)
- 釰을 쓰는 쟈는/釰으로써 마츰내 亡할지어다./(武力, 釰을 안고 쓰러짐)
- 槍을 쓰는 쟈는/槍으로써 마츰내 亡할지어다./(싀긔, 槍을 안고 쓰러짐)
- 고랑21)을 쓰는 쟈는/고랑으로써 마츰내 亡할지어다./(憎惡, 고랑으로부터 쓰러짐)

위에서 보듯 '국제심'이 '인류'에게 준 네 가지 선물은 '편견 · 무력 · 시기 · 증오'를 각각 물리쳐 주는 것이다. '국제심'의 활약으로 인류는 다시 일어서고 인류를 구원하다 넘어진 '철학 · 문학 · 예술 · 과학'도 다시 살아난다. 그리고 인류와 모든 등장인물들(一同)이 "지극히 높은 데 계신 하나님"을 찬양하고, "땅에서는 기뻐함을 입은 사람들이/평안할지어다!"라고 기원하며 극이 끝난다.

이상에서 보면 이 작품에서 '국제심'의 기능이 크게 강조된다. 서연호는 이에 대해 "기독교적인 하나님(전지전능의) 상징으로, 예수와 같은 인물로 설정되었다"22)고 하였고, 김남석은 "1920년대 상황으로 보았을 때, 조선의 보다 확대된 개항과 국제적인 교류를 장려하기 위함이 아니었을까 한다. 그리고 그 중심에 기독교 사상이 있었을 것으로 보인다. 사해동포주의와 기독교 사상의 수용, 사해동포주의의 일종으로 종교를 중심으로 한 세계사적 질서의 재편을 꿈꾸는 것으로 생각된다(철학, 문학, 예술,

21) '고랑'은 쇠고랑, 쇠사슬로 억압과 구속의 의미로 읽힌다.
22) 서연호, 앞의 책, 87쪽.

과학을 언급하면서, 종교를 언급하지 않은 것도 그 이유 때문으로 여겨진다)."23)고 하여 대동소이한 평가를 보여준다. 물론 서시와 종결부의 장면을 연결하면 '국제심'은 종교적 색채가 짙은 것이 사실이므로 그러한 평가는 일면 타당하다고 볼 수 있다. 그러면서도 한편으로 그 이상의 의미가 함축되어 있음을 간과해서는 안 된다. 당시 우리나라의 어두운 현실을 감안할 때 거기에는 국제적 폭력을 비판하고 조국 광복을 염원하는 의미가 내포되어 있다고 볼 수 있다. 즉 무력 사용의 말로를 예단함으로써 일제의 야욕과 만행이 머지않아 종식되어 무너진 국제 질서가 회복되기를 염원하는 동시에 우리의 억압적 현실이 결코 오래 가지 않을 것임을 기원하는 의미도 깔려 있다. 이는 당대 독자들에게 시대적인 성찰과 희망을 주는 요소이다.

그러나 그럼에도 불구하고 이 작품은 시극—시적 질서와 극적 질서 양면에서 모두 매우 거칠다는 평가를 피하기 어렵다. 등장인물 설정, 무대 지시문을 통한 인물의 행동 설명, 선악의 갈등, 파국에서 전통적인 구성 형식인 시적 정의 구현 등이 설정되어 있으나 무대 상황은 등장인물들이 시낭송 형태로 발성하도록 하여 대화적 성격이 약해서 정적이고 관념적이다. 그래서 대체로 극성보다는 시성이 우세한 반면, 사회적 정의와 종교적 관념을 매우 직설적으로 다루어 사회적 의미가 강화되는 측면에서는 오히려 극적 의미가 강하다. 특히 마지막에 종교적 관념을 생경하게 노출하여 작품성을 훼손한 점이 단점으로 지적된다.24)

23) 김남석, 「인생의 비유와 폐쇄적 세계관」, 앞의 책, 263쪽.
24) 김남석은 "<인류의 여로>가 서시를 앞에 주고, 행갈이의 모양이 시에 가까우며, 낭송 투의 대사 어법을 의도함으로써 시극의 외형에 근접했다고는 하지만, 실제적으로 그 본질은 중세 도덕극의 입장과 흡사하기 때문에, 우리는 이 작품이 완성도를 지닌 시극인가를 떠나, 과연 시극의 요건을 제대로 갖추고 있는가에 대해 심사숙고해 볼 필요가 있다."고 의문을 제기하였다. 위의 글, 265쪽.

(3) 유도순의 시극 세계: 삶의 세 가지 양태의 대비와 낙원 회복 갈망

유도순[25]의 <세 죽음>은 기독교 사상을 바탕으로 이루어진 시극이다.[26] 구성은 막 표시가 없어 단막극 형태이나 중간에 '기독'과 '강도 2인'이 십자가에 못 박히는 대목에서 잠시 막이 닫혔다가 열린다. 등장인물은 '基督'을 주인공으로 하여 '요한(기독의 제자)·마리아(기독의 母)·강도 2인·병졸 5인'이고, 배경은 1900여 년 전 '칼보리(kalveary)산'으로 되어 있다. 줄거리는 다음과 같다.

막이 열리면 '기독'과 '강도 2인'이 사방 '구경꾼의 떼'로 둘러싸인 상황에서 하소연을 한다. '기독'은 처음에는 십자가를 지라는 '검님'('나의 아버지')의 말씀을 이해하지 못하다가 결국 "사람에게 소생의 화문석을 주기 위하여/아버지의 진리의 화환을/이 몸의 뜨거운 적혈로/더욱 빛나게 하"기 위하여 받아들인다. 강도 두 사람도 나름대로 억울함을 토로하면서 구원을 염원한다. 그러나 세 사람은 모두 십자가에 매달려 쇠못이 박히고 '기독'이 강도들을 설득하거나 서로 설전을 벌이기도 한다. 그 과정에서 '강도 갑'은 오히려 '기독'을 조롱하는 반면에 '강도 을'은 설득되어 참회와 회개를 한다. 기독이 어머니에게 "속죄의 길을 다-닦고/끝없는 안식/내 아버지의 나라로" 간다고 고하자, 마리아와 요한이 "해와 달처럼/거룩하게 돌아가거라 미지의 천국으로"라고 응답한다. 그러자 '기독'은 마지막으로 "성경대로 그 뜻대로//다─이루었다"고 하면서 운명한다. 이처럼 작품상으로는 '기독'만 운명하고 '강도' 둘은 죽음 여부가 불투명하다.

25) 유도순(1904~1938)은 평안북도 신의주 출생으로, 1925년 1월 『조선문단』(4호)에 '추천시집-갈닙밋헤숨은노래'라는 제목 아래 <나의마음을>과 <금은밤>을 발표(1924. 11. 3일 작)하면서 시인으로 등단하여 아동문학가로 활동하였고 유행가 가사도 50여 편 작사한 것으로 알려졌다. 시집 ≪血痕의 墨畵≫와 아동소설집 ≪아동 심청전≫ 등이 있다.

26) 김남석이 2007년에 문예지를 통해 처음 소개하였다. 김남석, 「교화를 위한 언어들」, 앞의 책, 292~303쪽.

그러나 제목 '세 죽음'에 비추어 보면 기독과 함께 강도 갑과 을도 처형된 것으로 볼 수 있다. 그렇다면 세 사람은 각각 다른 모습으로 죽음을 맞이하였다. 즉 죄는 없으나 다른 사람을 위해 희생하는(희생양, 代贖) 존재, 죄를 지었으나 참회와 회개를 통해 속죄하는 존재, 죄를 짓고도 아무런 뉘우침 없이 뻔뻔하게 버티는 존재 등의 세 유형으로 구분된다. 작품에 형상화된 이 세 유형은 결국 삶의 경중을 나타내는 것인데, 여기서 주목되는 것은 강도 을인 제3의 인간형이다. 하나님의 말씀을 믿지 않는 이 사람은 하나님의 큰 뜻[大志]인 참회를 통해 '영혼의 逸樂鄕', 즉 낙원27)이 실현되기가 어렵다는 것을 암시하기 위한 극적 기호인 동시에 종교적 영향력의 한계를 나타내기 위한 것일 수도 있다. 역설적으로 또 그만큼 교리 전파를 위한 노력이 적극적으로 이루어져야 함을 나타내기도 한다.

형식적으로 등장인물들의 대사는 기독과의 관계에서는 표면적으로 비아냥거림과 반론 등 서로 연관성을 지니기도 하지만 내적으로는 독백적인 형태가 더 많다. 독백이 주로 내면의식을 반영하는 것임을 고려하면 이것은 시적 정서를 불러일으키는 기능을 한다. 특히 이 작품에는 행과 연을 분절하면서도 뚜렷한 규칙성을 보이지 않아 자유시처럼 내재율이 중심을 이룬다. 그러면서도 동일한 문장의 반복이나 同位의 어휘와 구문을 반복하는 형태인 對句 형태, 또는 전통적 리듬과 그 변주 형태를 종종 구사하여 리듬감을 잘 살려낸다. 가령, 뒷부분 2쪽에서 리듬이 강하게 드러나는 부분을 인용하면 다음과 같다.

　　① 懺悔의 背後에는
　　　 懺悔의 背後에는

27) '강도 을'을 향해 설득하는 다음과 같은 '기독'의 대사에 참회의 중요성과 하나님의 뜻이 드러난다. "懺悔의 背後에는/懺悔의 背後에는/永遠不朽의 生命의 極光이/萬福의 幸福을 가지고/靈魂의 逸樂鄕을 빛쵸인담은/萬古前붓허 未來의 오는긋까지/달으지안을 하나님의/高潔한 大志의 하나이다"

② 밋으라 兄弟여
　그저그저 믿으라

③ 할넬누야 아—멘
　할넬누야 아—멘
　할넬누야 아—멘

④ 감니다 어머니
　나는 감니다

⑤ 이것이 하나님의 쯧일가
　이것이 하나님의 부름일가

⑥ 일우웟다 일우웟다
　다—일우웟다

　위의 예시를 유형별로 보면 네 가지로 구분된다. 첫째는 1행과 2행(＋3행)이 동일한 시어와 구조로 단순 반복하는 ab/ab의 형태(①, ③)이고, 둘째는 ab/ca의 형태(②, ④), 셋째는 abc/abd의 형태(⑤), 그리고 넷째는 전통적인 리듬 구조인 aaba의 형태(⑥)이다. 이렇게 다양한 방법으로 시적 리듬을 구현하여 지속(정격, 기대)과 변화(파격, 배반)라는 리듬의 원리를 잘 활용하고 있다. 물론 인용한 장면은 절정이자 대단원에 해당하는 지점이라 감정을 고조하기 위한 효과와 맞물려 있어 리듬감이 더욱 짙게 드러나지만, 전체적으로도 작자가 시를 쓰듯 율독감을 의식하여 대사를 구사하고 행을 배열한 감각이 뚜렷하게 드러난다. 이것은 독백 형태와 어울려 시극다운 면모를 갖게 하는 데 중요한 역할을 한다.[28] 그리하여 이 작품은 다른 작품

28) 이 작품의 시적 분위기를 높이 평가한 김남석은 다음과 같이 언급하였다. "유도순의 시극 「셰죽엄」은 1920년대 시극의 고민을 함축하고 있다. 그 고민은 일단 시어

들과는 달리 음보격을 고려한 흔적이 드러나지 않으면서도 당대의 시극 작품 중에 가장 吟誦하기 좋은 리듬 자질을 갖추었다는 특징을 지닌다.

(4) 이헌의 시극 세계: 개인적 사랑에서 공동체 의식으로의 확장

이헌[29]의 <독사>는 8편 가운데 유일하게 '극시'로 명시된 작품이다. 앞서 살핀 대로 다른 작품들과 차이를 굳이 따진다면 띄어쓰기를 하지 않은 점 외에는 별다른 특징을 찾기 어렵다. 작품 형식은 단막극이고 지문(산문), 배경 설정, 등장인물의 대화체 형식 등이 비교적 강화되어 있으며, 시적 분절을 하였고 각 행의 길이도 크게 차이가 나지는 않아 상당히 신경을 쓴 것으로 보인다. 작품 규모는 8편 가운데 가장 짧은 소품이자 掌篇 수준이다. 등장인물은 '열정에 타는 청년 金바위'와 '김의 애인 丁샛별'로 이루어졌다.

줄거리는 크게 둘로 구분된다. 金의 열렬한 구애와 사랑의 진정성을 의심하는 丁의 실랑이를 통해 서로 갈등하는 장면이 대부분을 차지하고, 절정과 함께 대단원의 막이 내리기 직전에 丁이 희구하는 참사랑이 공동체적 사랑임을 확인하고 金이 개인적인 사랑을 초월하여 정의로운 삶을 통해 '사랑의 왕국'을 건설하겠다는 결심을 보여주면서 두 사람이 화해하는 장면으로 이루어져 있다.

이 작품의 핵심은 두 가지이다. 하나는 남녀 사이의 인식 차이에 따라

의 형식과 구조에서 찾을 수 있다. 시인은 극 대사를 시적 비유와 표현으로 재조명하려고 했다. 단순히 이야기를 연결하기 위한 대사가 아니라, 대사 자체의 시적 표현을 강화하고자 했다는 의미이다. 가령 대구법이나 반복, 혹은 리듬감의 제고는 이러한 시적 표현을 위한 모색이었다고 할 수 있다." 김남석, 위의 글, 292쪽.

29) 이헌(본명 이헌구: 1905. 5~1983. 1)은 함경북도 명천 출생으로, 1926년 해외문학연구회, 1931년 극예술연구회 등에 참여해 평론가와 극작가로 활동하였다. 나중에는 '리헌구'라는 본명으로 희곡 <鋤光>을 『학지광』 29호(1930. 4)에 발표하였고, 예술원 공로상을 수상했다. 조선일보사 기자, 민중일보사 편집인, 공보처 차장, 이화여자대학교 교수, 대한민국 예술원 회원을 역임하였다.

의사소통이 지연되면서 갈등과 긴장이 고조되는 점이고, 다른 하나는 그들의 사랑의 합치에 장애로 인식되는 '독사'에 대한 문제이다. 김바위가 정샛별에게 열정적으로 구애하지만 그녀는 그의 진정성을 의심하고 두려워하면서 선뜻 받아들이지 않는데, 그것은 두 사람이 생각하는 참사랑의 의미가 다르기 때문이다. 그리고 '독사'에 대해 남자는 외부적 요인이라 생각하는 반면에 여자는 남자의 마음과 태도에 달려 있다고 믿는다. 이러한 차이가 구체적으로 어떤 것인지는 상황에 대한 두 사람의 인식이 합치되어가는 과정을 따라가면 알 수 있다.

구조	남(김바위)	여(정샛별)
도입부	전나무 대나무로 '사랑의 전당'을 짓겠노라며 구애의 마음을 우회적으로 표시함	'사랑의 전당'을 에워싸고 있는 우리 사랑을 짓밟으려는 '무서운 그림자'를 본다고 하면서 두려움과 불안감을 가짐
상승 행동	사랑하는 마음과 힘을 과시하며 '무서운 그림자'를 퇴치하겠다고 장담함	사랑과 힘과 거룩함은 알지만 남자의 사랑이 얼마나 굳센지 의심스럽다고 함
	사랑의 힘을 시험하고 보여주겠다고 함	사랑을 위해 미치는 가슴을 볼수록 눈물이 난다고 하면서 약한 이의 가슴에 혀끝을 박고 농락하며 도리어 사랑을 해치는 '무서운 독사'를 걱정함30)
	여자가 계속 의심하며 믿지 않자 목숨을 바치겠다고 맹세함	사랑을 주고도 못 사는 소중한 목숨을 아끼라 함. 에워싸는 독사의 떼를 사랑을 위해 물리치라 하고, 그날이 우리가 기다리는 날인 '사랑의 왕국'에 개선하는 날이라고 함(사전 암시)
	소통이 되지 않아 안타까운 마음에 더욱 감언이설로 설득함	말귀를 알아듣지 못하는 남자를 어두운 밤같이 '캄캄한 님'이라 하며 앞뒤도 안 보고 사랑에 미치는

		것의 말로는 곧 '사랑의 무덤'뿐이라며 답답해 함
	여전히 여자의 말뜻을 알아듣지 못하고 신경질적으로 '헛소리 말라'고 하며 사랑은 광명이고 죽음도 없다고 강조함	남자의 마음을 떨어져서 가는 가을 해를 노래하는 것, 낙엽 속에 묻히는 죽음을 찬미하는 것이라 비판하고, 눈멀고 취한 헛된 사랑을 슬퍼하며, 깨어서 노래하는 뜨겁고 힘 있는 참사랑을, 무서운 독사를 물리치고 새로운 '사랑의 왕국'을 기다린다고 함
전환점	지문: 丁이 가슴을 붙안고 데굴데굴 구르자, 金은 잠깐 침묵 후 여자를 일으킴	
정점	드디어 여자의 속뜻이 무엇인지 깨달음. 즉 그녀의 뜻이 '다 같이 살라는 위대한 물음'이자, 정의로운 삶을 통해 우리를 해치는 모든 독사를 몰아내고 '우리의 동산'에 '사랑의 왕국'을 건설하라는 것임을 알았다고 하면서 여자를 '사랑의 왕이여 나의 님이여!'라고 극존칭을 사용함[31]	
대단원	지문: 기쁨에 넘치는 두 사람은 손을 맞잡고 노래하면서 멀리 여명의 하늘을 바라봄. 승리의 음악과 함께 만세소리가 은은히 퍼짐	

　　남자는 감정적이고 열정적인 반면에 여자는 냉정하고 이성적이다. 남자는 눈앞의 사랑에 눈이 멀어 여자가 갈망하는 참사랑이 어떤 것인지 전

30) "丁: 오!님이여/弱한이의가슴에혀끗을박고/맘대로弄絡하는저毒蛇를!/우리의無罪한목숨을노리고잇는/奸凶한毒蛇의갈귀진혀를/님의가슴에사랑이탈수록/우리를害치랴는무서운毒蛇를!" (밑줄: 인용자)

31) "金: 오!님이여!黎明의鍾소래를--/다갓치살나는偉大한물음이여!/오!잘아나고움트는새生命이여!宇宙를美化할참사랑이여!/아나는노래하노라讚美하노라!/그리고님이여正義의칼을들엇노라!/우리를害치랴는모든毒蛇를/우리의동산에서모라냅시다/오!거룩한나의님이여!/사랑의王國을建設하랴는/사랑의王이여나의님이여!"

혀 눈치를 채지 못하고 정점에 이를 때까지 계속 동문서답으로 일관한다. 그러다가 여자가 답답한 마음을 더 이상 견디지 못하고 땅바닥에 데굴데굴 구르자 그때서야 여자의 진심을 알아차리고 그에 응답한다. 즉 남자는 계속 이성간의 사랑에 집착한 반면에 여자는 참사랑이란 그것을 초월하여 '다 같이 사는 것'이 새로운 생명을 움트고 자라나게 하는 길이라고 믿는다. 이 지향성의 차이가 '독사'에 대한 인식도 달라지게 한다. 즉 남자는 그들의 사랑을 방해하는 것이 외적인 문제라고 생각하지만 여자는 약한 여자의 가슴을 녹이려 말만 간사스럽고 번지르르하게 할 뿐 사리 분별도 없고 앞뒤가 꽉 막혀 이성간의 사랑에만 도취되어 집착하는 헛된 욕심이 문제라고 꼬집는다.

이러한 전개 과정에 따르면 이 작품은 개인적 사랑을 초월하여 공동체적 사랑으로 확장되는 것이 참사랑이라는 점을 강조한다. 다시 말하면 박애정신을 회복하는 것과 밀접한 관련이 있다. 이 점에서 기독교 사상과의 연계성을 따져볼 수도 있다. 물론 텍스트의 표면에만 주목하면 남녀 사이에 벌어지는 '사랑의 실랑이'[32]와 그 합일의 과정을 그린 것으로 볼 수 있지만, 상호텍스트적 차원에서 함축적 의미를 추적하면 聖書的 서사인 태초의 한 장면을 연상할 수도 있다. 특히 작품에 선택된 독사·동산·여자의 의심 등 주요 대사와 정황이 그런 유추를 가능하게 한다. 김남석은 "시극 <독사>는 성서의 이야기를 시적 오브제로 재구성한 작품이 될 수 있다. 거꾸로 성서의 창세기가 사실은 사랑의 기원과 그 성사 과정에 대한 비유일 수 있다는 주장도 성립된다."[33]고 하였는데, 그러면서도 남녀의 사랑을 주로 異性 차원에서만 보아 심층적 의미를 깊이 고려하지 않았다.

그러나 논리적으로 어긋나지 않는 범위에서 심층 의미에 접근하면 이

32) 김남석은 "사랑의 과정과 그 성사의 어려움을 그린 작품"으로 규정하였다. 김남석,「사랑의 실랑이」, 앞의 책, 313쪽.
33) 위의 글, 312쪽.

작품은 성서의 창세기적 이야기를 적극적으로 패러디한 것으로 볼 수 있다. 특히 이브의 사고방식과 행태에 대한 비판적 인식이 이 작품의 핵심으로 작용한다. 주지하듯이 태초의 낙원인 에덴동산에서 이브는 뱀의 유혹에 넘어가 하나님의 시험에 들고 만다. 그녀는 선악과를 따먹으면 단죄한다는 하나님의 말씀을 의심하여 금기사항을 위반한다. 이 사건은 개인적 호기심의 발현이자 위반에 대한 쾌감을 즐기고 자기만족에 급급한 행위로 해석된다. 이로 인해 결국 이브는 물론이고 아담까지도 함께 낙원에서 추방되는 징벌을 받는다. 그러니까 여자의 의심과 일탈이 두 사람 모두(공동체)에게 화를 불러들인 셈이다. 이렇게 보면 여자의 의심이 성서와 <독사>의 주요 모티프가 된다는 점은 일맥상통하지만, 그 결과는 완전히 다르다. 즉 성서에서는 그 의심이 죄업으로 이어져 공동체가 불행으로 전락하는 실마리가 되는 반면, <독사>에서는 그것이 남자를 깨우치게 하여 참사랑을 인식하고 '사랑의 왕국'을 건설하는 실마리로 작용함으로써 완전히 대조적인 양상을 띤다. 그래서 분명히 패러디의 성격을 갖는다고 할 수 있는데, 그 간극을 좀 더 구체적으로 들여다보면 이렇다.

이브의 현대적 분신으로 볼 때, 여자(丁)가 갖은 노력으로 남자를 각성시키고 '사랑의 왕국'을 건설케 하여 '여명의 하늘'(희망의 징조)을 바라볼 수 있게 한 것은 태초에 이브가 저지른 실수를 만회하여 잃어버린 낙원을 회복하는 의미로 통할 수 있다. 즉 태초의 원죄를 갚는 모양새가 된다. 태초에 이브가 개인의 욕망과 호기심을 자제하지 못하고 신의 금기사항을 위반함으로써 결과적으로 두 사람이 함께 고통의 나락으로 떨어졌다면, 그 실수를 반복하지 않는 길은 철저한 공동체('다 같이 살라는') 의식에 입각한 사랑의 실천이라고 할 수 있다. 丁이 이런 행태를 '참사랑'이라고 굳게 믿으며 끝끝내 남자를 각성의 길로 이끌어 간 것은 곧 원죄를 씻어내려는 강렬한 의지로 확장될 수 있다.

그런데 남자는 그것도 모르고 계속 개인적·감정적·異性의 사랑에 눈이 멀어 사리 판단을 하지 못하고 자기중심적인 사랑에 집착하고 있었던 것이다.[34] 여기서 다시 두 텍스트 사이에 간극이 생긴다. 즉 태초에는 이브(여자)가 어리석었으나 여기서는 김바위(남자)가 어리석어 위치가 전도되었기 때문이다.[35] 이상과 같이 성서 이야기와 일부 유사성이 있음에도 불구하고 이 작품은 주요 핵심이 달라진 점이 많으므로 단순한 재구성 이상의 비판적 의미가 강한 패러디 형태라 할 수 있다.

한편, 형식 차원에서 이 작품은 비록 소품이지만 시극 자질이 비교적 잘 갖춰진 것으로 평가할 수 있다. 우선 시적으로 행갈이를 하여 운문체를 구현하였고 비유와 상징 등을 통해 구체화와 암시 및 함축성에 의해 심층적 의미가 형성되도록 하였다. 또한 극적으로도 대화 형식을 중심으로 하면서 도입부에서 대단원에 이르는 극적 구성이 비교적 잘 갖추어져 있고, 갈등·사전암시·반전·아이러니 등의 기법을 다양하게 동원하여 극적 분위기를 북돋우려고 했다. 또한 주제도 인류의 영원한 염원이자 숙제인 '참사랑'의 정체를 시극으로 탐색하여 구원의 길을 모색하였다는 점에서 시극의 특성을 잘 살렸다고 하겠다.

(5) 마춘서의 시극 세계: 회자정리와 인생무상

마춘서[36]의 시극 두 편 가운데 <처녀의 한>은 단막 2景(場)으로 구성된 단편이다. 등장인물은 유랑하는 청년 화가와 양치는 처녀 두 사람으로

34) 남자의 어리석음은 극적 의미로 사건이 지연되고 긴장을 고조시키는 기능도 한다.
35) 이런 극적 관계로 보면 '김바위'와 '정샛별'은 이른바 이름을 통한 성격 암시의 방법 (appellation)에 입각한 명명으로 보인다. 즉 남자는 바위처럼 딱딱하고 우둔한 존재인 반면, 여자는 샛별처럼 새롭고 총명하며 이정표의 구실을 하는 존재임을 암시한다.
36) 마춘서는 극단 '조선연극사'의 단원으로 1930년대 초반에 희가극 <신혼생활 이상 없다>·<의학박사>, 희가극 <파는 집>·<몸은한안데> 등을 창작했다. 김남석, <애상의 정감 위에서>, 앞의 책, 325~328쪽 참조.

이루어졌다. 등장인물의 무대지시문에 제시해놓은 것처럼 이 작품은 남자의 방랑성과 여자의 정착·안주 지향성을 대립 갈등의 매개 요소로 설정하여 만남과 헤어짐을 기본 줄거리로 구성되어 있다. 줄거리를 장별로 요약하면 다음과 같다.

1경: 양치는 처녀의 목장에 유랑하는 청년 화가가 들어와서 어릴 적부터 가졌다는 '한 가지의 어여쁜 공상'-'아름다운 이야기'를 처녀에게 들려준다. 이야기의 내용은 '백화가 만발한 언덕'에서 '선녀같이 아름답고 자유로운 처녀' '그 처녀의 장미 같은 고운 태도'와 '그 꽃핀 언덕을 한없이 부러워하고 마음껏 사모'하여 꽃다발을 들고 그 처녀의 집 문 앞에서 이름을 부르자 그 처녀가 바로 나왔다는 것이다. 이 이야기에 빠져든 처녀가 다음 장면에 호기심을 보이자 청년은 '그 아름다운 환상의 처녀 미녀는 곧 그대입니다'라고 말을 바꾸면서 처녀의 마음을 사로잡는다. 그 순간 공상과 현실이 일체가 되고 두 남녀는 사랑에 빠진다. 그리하여 처녀는 정조를 바치며 행복의 늪으로 빠져들고[37] 청년은 영원한 사랑을 맹세한다.

2경: 1년 뒤 청년이 떠나버린 상태에서 시작된다. 처녀가 '방랑 화가'-'그림자처럼 왔다가 꿈같이 사라진 화가'와 한때 서로 사랑하며 즐거워하던 시절을 회상하며 그리움과 기다림, 체념과 슬픔 등 복잡한 심정을 절절한 독백으로 드러낸다. 이 과정에서 결국 처녀는 사랑의 무상함을 느끼고 인간관계에 드리워진 진실을 깨닫기도 한다. 그러나 기쁨을 맛본 뒤의 아픔이란 엄청난 상처를 동반하는 것이기에 처녀는 "아 내 몸과 마음은 시들었다"는 자각과 함께 "아아 이 눈물이 언제 마를 것이냐"라는 절망감으로 인해 끝내 기절하고 만다.

위와 같은 줄거리를 지닌 이 작품은 주인공인 처녀가 사랑(삶)의 진실

37) "處女: 저는 아모릿도 놋치지안켓서요! 저의귀중한정조여!/너는날녀가면안된다/오 정조야! 행복의늪에나를너쥬렴으나…/靑年: 이러케저를영원히잡어서요저는벌서 장(墻)이엄서도 날러가는새는안임니다" (<處女의恨>(二), 『매일신보』 1927. 1. 5.)

이 무엇인지 깨닫게 되면서도 그 깨달음이 슬픔을 극복할 수 있는 힘으로 작용하지 못한다는 한계를 드러내기도 한다. 이를테면 처녀가 쓰라린 이별을 경험한 뒤에 '기쁨을 주는 동시에 어느 틈엔지 눈물 흘리는 것까지 알려주었다'(사랑의 모순성, 이율배반), '꿈이 아닌 것이 어디 있으랴'(인생무상), '상봉의 회열에는 이별의 눈물이 숨어 있는 것이다'[會者定離] 등의 의미(삶의 진실)를 절실히 깨닫기는 하지만 현실적으로 이별의 고통을 이겨내지는 못하고 마지막에 기절한다는 점에서 그렇다. 따라서 이 작품에는 이성적인 관념보다는 현실적인 감정이 우선한다는 작의가 깔려 있다고 하겠다.

이 작품은 띄어쓰기를 거의 하지 않았다고 할 정도로 최소화되어 있으며 그나마 무원칙한 형태인데, 같은 지면의 다른 글을 참조할 때 비슷하게 되어 있다. 그렇다면 이러한 표기 형태는 당시 『매일신보』의 편집 경향에 관련되었다고도 할 수 있다. 그리고 말미에 서로 행복할 때를 회상하는 장면에서 청년이 불러주었던 노래 한 편을 삽입한 것 외에는 거의 전부 산문체로 되었다. 본문 편집 형태를 "**청년**: 저 푸른 언덕을 보셔요"와 같은 형태로 하여 일반 희곡의 형식을 따랐다. 즉 당시 대부분의 시극 작품들이 시적 편집(등장인물을 표시한 다음 행을 바꾸어 대사를 배열함) 형태를 취한 것과는 달리 산문 희곡처럼 자연스럽게 대화를 주고받는 모습을 보여준다. 이에 따라 산문적 리듬과 느낌을 더욱 강하게 풍긴다.

그럼에도 불구하고 이 작품을 시극이라고 명시하였듯 일반 산문극과는 다른 시적 감수성이 드러난다. 이는 주로 다수 비유와 修飾 등을 통해서 변별성을 갖게 하려고 한 것으로 보인다. 가령, "그대는 장미처럼 예쁘고 향기롭습니다", "장미 같은 고은 태", "향기로운 이름" 등과 같은 것이 주류를 이룬다. 그리고 2경 전체를 처녀의 회상과 성찰적 독백으로 처리한 것도 일종의 시적 표현과 관련이 있다.

극적 구성 측면에서는 다음과 같은 것을 들 수 있다. 만남과 헤어짐이라는 사랑의 이중성을 청년과 처녀의 행동을 통해 보여주는 점, 도입부에서 공상적 이야기와 현실을 오가면서 처녀를 유혹하는 '유랑 청년'의 태도가 소박하나마 일종의 극중극 형식을 취한 점, 그리고 1경에서 만남과 사랑의 깊이에 이르는 과정을 그린 다음 2경에서는 헤어진 뒤 혼자 남은 처녀의 독백을 통해 한탄과 자각과 극한적 절망감을 그려 서로 대조를 이루어 극적 반전을 꾀한 점 등을 들 수 있다.

한편, <임은 가더이다>도 단막 2경의 구조로 되어 있다. 다만 등장인물이 한 명 더 추가되어 세 사람(李哲鎬: 청년 문인, 張英淑: 이철호의 애인, 白天祐: 젊은 귀족)으로 설정하고 삼각관계를 형성함으로써 극적 구성이 다소 복잡해졌다. 줄거리는 다음과 같다.

1경: 공원에서 이철호와 장영숙이 온갖 감언이설을 주고받으며 서로 사랑을 나누다가 영원한 사랑이 되기를 맹세하면서 다음날 다시 만나기로 굳게 약속하고 헤어진다,

2경: 다음날 공원에 먼저 나온 영숙이 철호를 기다리는데 백천우라는 젊은 귀족이 자신의 높은 신분을 과시하며 영숙의 마음을 빼앗는다. 철호가 뒤늦게 등장하여 영숙의 마음을 돌리려고 설득하지만 영숙은 철호의 결점[38]을 들며 거부하고 천우를 따라간다. 그러자 철호는 스스로 역부족임을 시인하고 비탄에 빠져 여자라는 존재를 재인식하면서 원망과 저주를 한다.

이 전개 과정을 통해 보듯이 이 작품도 남녀 사이의 사랑과 이별, 즉 사랑이란 영원하지 않고 꿈 같은 것임을 다루어 <처녀의 한>의 연장선상에 있다. 그러면서도 남자의 변심을 여자의 변심으로 바꾼 것과 같이 두 작품이 거울(상호텍스트적인) 관계로 짝을 이루면서 몇 가지 구체적으로

38) 英淑: (…) 당신은 세자기의不足한것이잇서요――/첫째로 資産이업고/둘째로 地位가업고/셋째로 美男子가아니여요/넷째로 知識은잇스나――/그것만으로는/이세가지缺點을감출수가업서요 (<님은 가더이다>[四], 『매일신보』 1927. 1. 27)

심화된 점도 있다. 첫째, 남녀 두 사람 사이의 사랑과 이별이 삼각관계로 바뀌어 갈등이 심화됨. 둘째, 변심의 주체가 남자에서 여자로 바뀜. 셋째, 변심 요인이 남자의 방랑벽에서 여자의 허영심과 변덕으로 변화. 넷째, 남자가 떠난 이유와 과정이 생략된 반면 여자가 물질과 지위 및 외모 같은 것에 이끌려 변심하는 것으로 구체화된 점 등이 바로 그것이다. 이에 따라 이별의 근원이 내적인 순수 본능에 의한 것이 아니라 외적인 것에 결부된 욕망임을 강조함으로써 이른바 자본주의적 속물근성에 대한 비판적 인식을 보여준다. 가령, 이것은

> 哲鎬 : (...)
> 돈만잇스면 여자는
> 그몸과 그貞操까지
> 競賣부처가며 살수잇다……
> (...)
> 아!녀자는虛無다
> 내가마음의黃金궤속에 상어열쇠로잠거서 너어두엇든
> 나의님은갓고나
> 아!님은마음의黃金탑이싫여라고……
> 虛榮의그곳으로 다름질하여 가더이다
> 아아 님은 가더이다
> (몸을던질듯이쓸어지며
> 고요히幕이나린다) (1927. 1. 27)

라고 못 믿을 것이 여자임을 한탄하며 철호가 쓰러지는 마지막 장면에 구체적으로 드러난다. 철호는 마음을 가장 고귀한 '황금'이라고 여기는데, 영숙은 허영에 빠져 돈의 행방을 좇는 것으로 되어 있다. 그래서 순정한 정신을 옹호하는 철호와 물신주의에 사로잡혀 있는 영숙의 가치관은 서로 대립된다.

정신과 물질의 가치관 차이를 나타내려는 것이 이 작품의 주된 내용이라면 형식에서도 변화가 이루어진다. 특히 개막직후 노래를 배경으로 깔고, 대사도 대부분 시적 분절을 통해 운문 형태로 바꾸는 한편 반복적 표현을 많이 구사하여 리듬과 속도감이 드러나게 함으로써 시극성이 강화되었다. 다만, 쉽게 사랑하고 쉽게 헤어지는 청춘남녀를 그려 갈등이 약화되고 멜로드라마적인 성향이 강하다는 점이 비판적 요인으로 제기될 수 있다.

(6) 노자영의 시극 세계: 낙관주의와 비관주의의 대조

춘성 노자영39)의 두 작품 <황혼의 초적>40)과 <금정산의 반월야>는 창작집 ≪표박의 비탄≫을 통해 동시에 발표되었다.41) 발표 시기는 1929년이지만 작품 말미에 1926년 9월에 탈고했다고 명시한 것을 보면 창작 시기는 1926년 12월과 1927년 1월에 쓴 마춘서의 두 작품에 앞선다. 두 작품 가운데 <금정산의 반월야>는 이현원과 임승빈의 논문을 통해 소개된 바 있으나 <황혼의 초적>은 작품 내용과 특성이 아직 학계에 알려지지 않았으므로 본고에서 처음 소개된다.

먼저, <황혼의 초적>('젊은이의 설음'이라는 부제가 달려 있음)은 단막극으로 장 구분도 없는 소품에 불과하다. 세 청년(ABC)을 등장인물로 한 이 작품은 청년 셋이 강가에서 풀피리[草笛]를 불며 희망을 가질 수 없는 서글픈 현실[黃昏]을 한탄하다가 문득 절망감을 딛고 희망을 갖는다

39) 노자영(1898~1940)은 황해남도 장연(또는 송화군) 출생으로, 1919년 8월 『매일신보』에 시 <月下의 夢>, 11월에 <破夢>과 <落木>이 각각 당선되어 등단하였다. 시집으로 ≪처녀의 화환≫·≪내 혼이 불탈 때≫·≪白孔雀≫, 소설집 ≪無限愛의 金像≫·≪영원의 夢想≫, 그리고 시극을 포함한 여러 장르(시극 2편, 감상 3편, 기행 1편, 담론 1편, 동화극 1편, 소설 1편)를 망라한 ≪漂泊의 悲嘆≫ 등이 있다.
40) 같은 작품집에 실려 있는데 <황혼의 초적>은 모두 아무 설명도 없이 다루지 않았다.
41) 작품집 서두에 "한만흔 괴론몸 더질곳 업서서/표박의 적은배에 실어가지고/눈물의 바다로 흘녀감니다."-Selpon의 노래-를 인용하여 당시 작자의 정서를 암시하였다.

는 줄거리로 이루어졌다. 이처럼 이 작품은 내용상 두 개의 상반된 상황으로 구분되는데, 몇몇 중요한 장면을 구체적으로 살펴보면 다음과 같다.

먼저, 세 청년이 차례로 불행한 처지를 토로하면서 풀피리를 부는데 그들의 현실인식이 얼마나 처절한지 다음 장면에 여실히 드러난다.

> 아 남업는不幸을 우리혼자 가지고
> 남만은 幸福을 우리만모차저
> 이러케 풀피리만 불고잇서라! (8쪽)

> 모든것은 가버럿다 그모든것이
> 달도꼿도 幸福도 그리고팡까지……. (11)

작품 내용에 따르면 이들은 대학을 졸업한 뒤 대학생 때 가졌던 부푼 꿈이 현실에서 전혀 이루어지지 않아서 극단적인 절망감에 빠져 있다. 인용된 장면에서 보듯이 그들은 '남'과 대비하여 자신들만 소외된 채 모든 것이 상실되었음을 한탄한다. '달도 꽃도 행복'은 말할 것도 없고 '빵', 즉 먹을 것조차 없는 궁핍한 상황으로 인해 그들은 참으로 견디기 어려운 지경에 처해 있다. 대학생 때의 포부가 물거품처럼 터져 버리자 그들은 이상과 현실의 크나큰 차이를 실감하며, 기껏 풀피리나 불며 아픈 마음을 달랜다. 작자는 젊은이들의 절망적 상황을 '황혼'이라는 상징적 이미지로 표현하여 밝음(학창시절의 희망)에서 어둠[餓死]으로 넘어가기 직전의 상황을 암시하였다.

위에서 '달도 꽃도'라는 구절에서 보이듯이 청년들은 자연을 통해서 자신들의 처지를 환기하곤 하는데, 이것은 중의적인 기능을 한다. 즉 현실적 눈으로 목격하는 자연은 기울어지거나(달) 지는(꽃) 상황이지만, 그것들은 다시 뜨거나 피는 재생의 과정을 무한 반복하는 섭리 안에 존재한

다. 이것은 청년들이 절망에 빠져 아주 주저앉지는 않을 것이라는 낙관적 전망을 암시하는 기능을 하기도 한다. 즉 반전의 기미를 예비하는 구실을 하는데, 그 장면은 이렇게 전개된다.

집흘니고 쌍써진후 혼자안저서
흘너가는 구름보고 살니랴는 네마음—
쏫은임이 젓나니 달은임이 갓나니…….
(暫間沈黙이繼續된다)
A靑年 (다시피리를불며)
쓸쏫도 저녁날에 웃고잇서요
붉은놀이 흐를째 가는바람 지날째,
쏫입파리 송이마다 푸른입 입새마다……

그쏫입 웃을째 나도노래 하리라
沙漠우에 써도는 날개부신 새로되
그래도 쏫피고 풀돗는'오아씨스'차지러
날면서 날면서 마즈막 째까지……. (12)

'잠깐 침묵이 계속된' 이후 청년들은 갑자기 절망적 인식에서 낙관적 인식으로 바뀌어 분위기가 돌변한다. 반전의 계기—극적 인과관계나 개연성이 전혀 없이 비약적으로 반전이 일어난다. 이것을 어떻게 보아야 할까? 극적 차원에서 보면 이른바 '튀는 갈등'의 유형에 해당하는 미숙한 극작술의 결과라고 볼 수 있을 것이다. 반면 이것을 시극 양식이라는 점을 감안해서 이해하면 외적(상식적)으로는 이해하기 어려우나(nonsense) 내적(본질적)으로는 논리가 닿는 시적 비약이라고 할 수 있다. 무대지시문 앞뒤로 표현된 자연에 대한 청년들의 인식이 달라진 모습을 통해서 보면 그 점을 알 수 있다. 즉 잠깐 사이에 '꽃은 이미 졌나니 달은 이미 갔나니' (無=절망)라 하고는 금방 '꽃 이파리 송이마다 푸른 잎 잎새마다'(有=이

상)로 바뀐 것은 비논리적이지만, 이것을 절망적 현실에서 그것을 딛고 일어서려는 의지가 발동된 것으로 보면 수긍할 수 있다. 이는 '흘러가는 구름 보고 살리라는 네 마음'이라는 구절에 드러나듯이 흘러가는 구름이 절망에 빠진[停滯] 그들의 마음을 변화[動]하게 하는 동인이 되었다.

이렇게 낙관적인 희망을 품는 방향으로 마음을 바꾸자, 그들은 먼 세계로까지 눈을 돌려 "'브라질' 신대륙 '아마존'강가에/괭이 메는 개척사업 나에게 할 일/羊 먹이고 씨 뿌리고 가나안복지를" 내다보는 원대한 꿈에 젖는다. 이제 세 청년은 의기투합하여 좌절의 긴 동굴을 벗어나 적극적으로 삶의 의지를 다지면서 희망가를 부르기에 이른다. 그리하여 극은 다음과 같이 마무리된다.

> (ABC靑年은 一齊히피리를높혀)
> 살아지이다 살아지이다
> 숨질째 오기까지 살아지이다
>
> 쓸못갓치 곱게피며 살아지이다
> 구름과가치 흘너가며 살아지이다
> 새들과갓치 노래하며 살아지이다
>
> 힘이잇서지이다 힘이잇서지이다
> 하날을 태우려는 저해빗 갓치요
> 千里萬里 흘너가는 저물결 갓치요
> 그래서 못과갓치 새갓치 잘살아지이다 (15)

이처럼 분위기가 완전히 달라진다. 마음이 순식간에 대극 방향으로 변한다는 것은 현실적으로 매우 어려운 것이겠지만, 세상만사 마음먹기에 달렸다는 속담을 연상하면 이와 같은 시적 정의는 어느 정도 이해할 수 있다. 물론 비판적으로 바라보면 반전 과정이 사건 전개를 통한 개연성

없이 너무 비약적으로 이루어져 작의가 너무 노출되고 극적 감흥도 떨어진다고 할 수 있지만, 한편으로는 초창기의 시극이라는 점을 감안하면 그 약점은 다소 감소될 수 있다.

형식적으로 보면, 이 작품은 시적 분절로 행과 연을 나누고 음보율을 의식한 띄어쓰기의 형태가 많이 드러난다. 음보는 4음보 중심에서 절망감이 깊어질 때와 희망을 노래할 때에는 3음보가 증가하여 리듬이 빨라지도록 처리하였다. 그리고 표현상 시적 자질은 위의 인용에서 보듯이 주로 자연물에 빗대어 표현하는 방법이 주종을 이룬다. 이와 같이 이 작품은 시극이지만 극적 요소는 상당히 빈약한 반면 시적 요소가 두드러진다. 감상성과 서정성이 짙고, 특히 풀피리 부는 소리를 지문으로 간단히 처리하지 않고 'XXXX XXX XXXXXX……' 같은 형태로 일일이 적시하여 리듬을 고려한 부분에서도 그 점이 잘 드러난다.

한편, <금정산의 반월야>(부제: '青春과 愛의 讚美')도 <황혼의 초적>처럼 리듬의 운용과 자연을 통해 자아를 인식하는 점 등은 비슷하게 구성되었다.[42] 반면에 등장인물의 행동과 사건 전개는 대조적으로 그려져 있다. 즉 두 남녀가 산꼭대기에 이르러 사랑의 환희를 느끼는 절정 순간에 염세주의로 급전하여 情死하는 것으로 구성되어 있다. 플롯의 구조도 단막에서 2막극으로 바뀌어 길이가 늘어났고, 반전의 계기도 다소 구체적으로 설정되었으며, 대사는 무대지시문에 "시를 읊는다."로 명시하여 낭송 형태로 구사하라고 지정해놓았다. 각 막의 중심 내용은 다음과 같다.

1막: 한 쌍의 남녀는 부산의 동래에 위치한 금정산에 오른다. 남녀가 산 허리쯤에 오른 상태에서 개막되어 산꼭대기로 올라가면서 주변의 경관을 통해 서로 사랑하는 마음을 읊는다.

42) 작품 끝에 명시된 창작 날짜에 따르면 첫 작품인 <황혼의 초적>을 쓴 이후 불과 이틀 사이에 이 작품이 완성되었다. 매우 짧은 기간에 두 작품이 거의 동시에 이루어졌는데, 두 작품이 비슷한 시적 정서와 분위기를 보여주는 것도 이와 관련이 있지 않을까 짐작된다.

2막: '금정산 봉우리'에 올라 차고 기우는 우주의 섭리를 인식하면서 점점 비관적, 염세적 인식으로 치닫다가 행복한 순간에 정지함으로써 영원히 행복에 들 수 있다는 결론에 이르러 결국 반달이 지는 순간 두 남녀는 함께 절벽 아래 폭포에 몸을 던져 자결하면서 막이 내린다.

작품의 전개 과정은 형식적으로 남자와 여자가 차례로 말하는 형태로 이루어졌지만, 대화의 질로 보면 대화라기보다는 작자가 처음부터 "시를 읊는다"고 명시한 대로 각자 자연을 바라보고 음미하면서 자신의 심정이나 두 사람의 관계를 표현한 聯詩의 형태로 구성되었다. 그리고 내용은 두 사람이 산을 오르면서 자연에 심취해 사랑의 기쁨을 노래하면서도 한편으로는 다음과 같이 生滅意識도 가져 1막에서 이미 위기의식이 싹트고 있음을 보여준다.

둥글든달이 이지러지고
피든꽃이 스러지면은
물흐르듯 모든것은 가고마나니 (29)

인용 부분은 여자의 대사인데, 여기서 보듯이 둥근 달은 이지러지고 핀 꽃은 스러지게 되어 있다는, 즉 자연의 섭리를 의식하고 있다. 그것은 '물흐르듯 모든 것은 가고마나니'라는 구절에 암시된 바대로 멈추지 않는 시간에 대한 인식에 기인한다. 주지하듯이 과학적 시간은 가역성이 전혀 불가능한 채 오직 미래를 향하여 달려가지만, 그 시간 안에 든 존재들은 다양한 양태를 보여준다. 예컨대, 동물처럼 生滅이 오직 한 번뿐인 경우가 있는가 하면, 식물처럼 다년간 해마다 피고 지는 과정이 반복되는 경우도 있고, 또한 우리가 경험하는 천체 현상과 같이 눈앞에 나타났다 사라지기를 거듭하며 순환하는 경우도 있다. 그러니까 시간은 존재를 태어나게 하지만(창조성) 사라지게도 하는(폭력성) 이중성(또는 모순성)을 지닌다. 그

래서 이러한 시간의 특성을 깊이 의식하게 되면 불안감과 위기의식으로부터 벗어나기가 어렵다. 이런 점에 비추어보면 "저 달이 영원히 지지 않으면/내 맘도 그같이 꽃 피렵니다"(28쪽)라고 말하는 여자의 심중에는 이미 사랑의 유한성에 대한 불안감과 위기의식으로 가득 차 있다. 문제는 이 갈등을 풀어가는 방법이라 할 수 있는데, 그것은 사람들의 인식과 관점의 차이에 따라 천차만별로 달라질 수 있을 것이다.

이와 같은 시간과 자연의 상관관계 및 인간들의 인식과 대응태도에 대한 상반성이 바로 <황혼의 초적>과 <금정산의 반월야>가 대조적(작자의 두 관점)으로 갈라지는 주된 요인으로 작용한다. 이를테면 앞의 작품에서는 등장인물들이 자연을 '재생(식물)과 순환(천체=달)'을 거듭하는 것으로 인식하는 반면, 이 작품에서는 모든 것은 사라지고 만다는 유한성 인식으로 인해 두 남녀가 점차 염세적이고 비관적인 상황으로 빠져든다. 앞날이 창창한 젊은이들이 미래를 위한 꿈을 설계하고 긍정적이고 건설적인 의식을 가져야 정상이라 할 수 있는데, 이 작품에서는 단지 한 때의 사랑을 위해 온 인생마저 포기하는 비정상적인 길을 선택한다. 부제로 '청춘과 애의 찬미'라고 하였지만 이것은 표면적인 의미일 뿐 실제 작자가 의도하는 것은 철부지 젊은이들의 행동이 과연 옳은지 토론하는 아이러니를 보여주는 것이라 하겠다. 그것은 다음과 같은 그들의 잘못된 인식과 태도를 통해서 확인할 수 있다.

첫째는 젊은이들의 생각이 충동적이고 엉뚱하다는 점이다. 가령, "달을 보내고 혼자서 우느니보다/달과 함께 가는 것 滋味있지요"라고 말하는 '남자'의 대사에서 드러난다. 달이 지는 상황을 보고 우는 것도 문제가 있지만 '달과 함께 가는 것'을 '자미'(재미) 있다고 하는 사고도 엉뚱하다 못해 너무 철없고 장난스러워 보인다. 무엇보다 소중한 삶을 재미로 생각한다는 것은 참으로 미성숙한 태도이자 충동적인 사고방식이라 할 수 있다.

둘째, 소심하고 부정적인 삶의 태도를 갖는 점이다. "행복을 보내고 옛날을 찾느니보다./행복과 함께 사라(消)지이다./저 달과 함께 이 밤 속에서"(30~31)라고 읊는 대사에서 드러나듯이 그들은 현재의 행복이 영원하지 않을 것을 예상하고 행복이 사라진 다음에 옛날을 그리워하느니 차라리 행복한 순간에 멈추어 버리겠다는 것이다. 여기서 문제가 되는 것은 현재의 행복이 진정한 것인지도 알 수 없지만 행복이 사라진다고 단정하는 것은 더 큰 문제이다. 너무나 소심하고 미래를 부정적으로만 내다보기 때문이다. 이는 다음과 같이 이어지는 대사를 통해서 더욱 구체화된다.

> 우리몸이 늙어서 버섯 돗으면
> 눈에는 안개끼고 허리는 굽어서
> 시커먼 흙덩이로 변하고 말이니
>
> 꽃피는 이몸을 진흙으로 밧고리
> 幸福위 오날에 살아지면은
> 永遠의 幸福속에 싸혀지나니 (32)

'남자'의 대사인 인용 부분에서 보듯이 그들은 한창 이상에 젖어 큰 포부를 가져야 할 나이에 어울리지 않게 존재의 끝을 생각한다. 그리고 더 이상한 것은 죽은 뒤의 자아의 모습에 대하여 두려워하고 걱정한다. 그래서 '꽃피는 이 몸'의 순간에 죽음을 선택함으로써 '영원의 행복 속에' 들면 "늙음을 보지 못한 영원의 청년"으로 멈추어 있을 것이라고 생각한다. 이러한 '남자'의 착각에 '여자'도 동조하여 두 사람은 결국 비극적 파국을 맞는다.[43]

43) 작품의 마지막 장면은 다음과 같은 지문으로 되어 있다. "(두男女는 손을부여잡고 쑤러질듯이 마진편 봉아리에 걸린 金井山 반달을 바라본다. 그러자 달이山을넘어 슬어지매 그들은떨면서 몸을부여안고 絶壁의瀑布로 써러진다). ― (幕) ―"

젊음과함께 멀니간 우리몸들은
젊음과함께 길이산 젊음의몸!

아 金井山 반달은 길이빗나고
靑春의 우리몸은 솟피여지이다 (33)

　이처럼 '여자'의 생각은 '남자'와 조금도 다르지 않다. 그러니까 하나라도
좀 나으면 잘못된 판단을 고쳐주거나 억제하여 바른 길을 찾아갈 수 있을
텐데 두 사람이 똑같으니 함께 나락으로 추락하고 만다. 자신들은 행복의
정점에서 영원히 산다고 생각하지만 생명의 존엄성을 부정한다는 점에서
그들의 선택은 잘못된 것이요, 비극적 결말을 자초한 일일 따름이다. 그렇
다면 그들이 최상이라고 생각하여 선택한 情死는 사랑에 눈이 멀어 착각에
의한 치명적인 오류에 불과하다. 또한 그들이 자연 현상에 대해서도 시들
어 죽어가는 한 면만 보고 순환하는 그 이면의 섭리를 성찰하지 못하는 것
으로 그려진 점도 성숙하지 못한 젊은이들의 한계를 보여주기 위한 作意의
결과로 판단된다. 결국 독자/관객의 관점에서 보면 이 작품은 미성숙한 청
년들의 설익은 사랑에 대한 집착이 낳는 비극을 저주하는 의미로 다가오므
로 '청춘과 애의 찬미'라는 부제는 반어적이 의미를 띤다.
　이러한 의미로 읽을 때 <금정산의 반월야>는 <황혼의 초적>과는 대
조적인 관계에 놓인다. 즉 <황혼의 초적>이 낙관주의적인 청년들의 긍
정적인 삶의 태도를 그렸다면, <금정산의 반월야>는 비관주의에 빠진
청춘 남녀의 부정적인 삶의 태도를 보여준다. 따라서 춘성의 시극 두 작
품은 낙관주의와 비관주의(염세적)라는 두 개의 대조적인 인간 태도를 시
극으로 구성하여, 마춘서의 두 작품의 관계처럼 서로 짝을 이루는 자매편
의 성격을 갖는다.
　형식적 측면에서도 거의 비슷하여 3~4음보가 주류를 이룬다. 그러면
서도 1막에서는 4음보 중심에 3음보를 가미한 형태를 보이는 반면, 2막은

반대로 3음보 중심에 간혹 4음보를 가미한 것으로 분석된다. 이로 보면 비극적 존재인식이 강화되는 것에 비례하여 극적 박자(리듬)가 빨라지도록 구성하였음을 알 수 있다. 그리고 앞서 인용한 장면들을 통해서 드러나듯이 작품 전체가 극성보다는 시적 분위기가 압도하고, 등장인물의 정서도 지나치게 감상적이고 비관적이어서 1920년대의 이른바 병적 우울과 감상적 경향을 그대로 보여준다.

3) 작품의 특성 종합

여기서는 앞서 작품별로 분석한 결과를 집약적으로 도표화하여 우리나라 초창기 시극 작품의 특성이 일목요연하게 대비되도록 한 다음, 그 특성을 종합적으로 정리한다. 먼저 작품의 형식적 특성을 집약하여 대비하면 다음과 같다.

작품별 형식적 특성

작품	띄어쓰기/ 음보율성	행/연 분절	시적 질서	극적 분할	극적 질서 (갈등+반전)
<'죽음'보다 아프다>	O(강)/O(강)	O/O	강	1막5장	중강
<인류의 여로>	O(강)/O(강)	O/O	중	단막	중강
<독사>	X/X	O/X	중	단막	중
<세 죽음>	O(강)/X	O/O	강	단막	중강
<처녀의 한>	△(약)/X	X/X	약	2경(장)	중약
<임은 가더이다>	△(약)/X	O/X	중	2경	중중
<황혼의 초적>	O(강)/O(강)	O/O	강	단막	약
<금정산의 반월야>	O(강)/O(강)	O/O	강	2막	약

이제 앞에서 분석한 결과를 대비적으로 집약한 위의 표를 중심으로 초창기 시극 8편의 특성을 종합적으로 살펴보기로 한다.

(1) 시적 질서

연극과 시극의 변별적 자질은 우선 운율에서 찾을 수 있다. 그리고 운율은 전통으로 시의 으뜸 요소이다. 즉 언어의 운율적 운용에 따라 시(운문)와 산문이 갈라진다. 시에서 운율의 구현은 표음문자인 한글에서는 띄어쓰기와 밀접한 관련이 있다. 그래서 이 점을 척도로 1920년대의 시극 작품들을 살피면 <독사> 1편을 제외한 나머지 7편에서 띄어쓰기를 의식한 편집을 보여준다. 물론 띄어쓰기를 한 작품들도 경중은 다르다. 제목은 모두 띄어쓰기를 하지 않은 공통점을 보이는 반면, 본문에서는 차이가 있다. 신문 매체를 통해 발표된 마춘서의 두 작품 <처녀의 한>과 <임은 가더이다>의 경우에는 띄어쓰기가 아주 약화되어 있다.44) 다만 <임은 가더이다>의 1회분 도입부에는 프롤로그 부분인 '노래'의 경우 3음보 형식으로 띄어쓰기를 규칙적으로 하였다.45) 이 예로 보면 당시 작가와 편집진 모두 띄어쓰기에 대한 인식을 가진 것으로 보이기는 하는데, 그 반면에 본문과 번안소설 <愛의 凱歌>를 비롯하여 일반 기사의 편집 형태는 띄어쓰기를 거의 하지 않은 것으로 보일 정도로 극소화되어 있다. 이로 보면 그것은 신문 편집상의 교열 방침과 관련된 것으로 짐작된다.

띄어쓰기가 이루어진 작품을 중심으로 시적 리듬 차원에서 분석하면, 음보율의 자질이 뚜렷한 작품과 약한 작품으로 구별된다.46) 작자가 음보율을 의식한 것으로 파악되는 작품은 <'죽음'보다 아프다>를 비롯하여

44) 시적 분절이 상대적으로 약화된 마춘서 작품의 시극사적 의의에 대해 김남석은 "아무래도 영탄조의 대사들, 혹은 애상적 정조를 표출하기 위해서였을 것이다. 사랑을 잃은 이들의 슬픔을 주관적인 감정의 차원에서 극대화시키는 것, 그것이 시의 기능이라고 마춘서는 이해한 것이 아닐까."라고 짐작하고, 이것은 당시 우리 시의 특성과 맞물려 있는 것이기 때문에 "마춘서는 우리가 절대로 간과해서는 안 될 시극의 전대 모습을 알려준 사람이라고 할 수 있겠다."고 평가하였다. 김남석, <애상의 정감 위에서>, 앞의 책, 337쪽.
45) 『매일신보』 1916년도의 지면에 실린 글은 대부분 띄어쓰기를 하지 않았다. 그러나 10년 뒤 1927년 1월 23일자 지면에는 다음과 같이 약간의 띄어쓰기가 실행되었다.

<인류의 여로>·<황혼의 초적>·<임은 가더이다> 등 4편으로 절반에 이른다. 그 형태는 작품에 따라 조금씩 차이를 보이나 대체로 2~4음보가 주류를 이룬다. <'죽음'보다 아프다>와 <세 죽음>에는 비율은 낮지만 1음보 형태가 더러 있고, <인류의 여로>와 <황혼의 초적>은 3~4음보 중심이며,[47] <임은 가더이다>는 부분적으로 3음보에 2음보와 4음보가 약간 가미되었다. 이렇게 보면 행의 길이가 짧고 분절이 빈번하여 대체로 낭독이나 대사의 호흡도 빨라질 수밖에 없음을 알 수 있다. 이것은 극적 긴장감을 조성하는 데도 크게 기여한다. 이에 비해 <세 죽음>은 행과 연을 분절하면서도 운율 형태상으로는 뚜렷한 규칙성을 보이지 않

「매일신보」, 1929. 1. 23.

46) 이현원은 3장의 한 대목 중 김주의 독백, "사랑 사랑 울지를 말아/나른한 봄날 잠고대로다./깨어진 옛 사랑을 생각해보면/술깬 뒤 쓸쓸한 그맛 갓고나. (...)"에 대해 "4·3·2, 3·2·5, 3·4·5, 3·3·5 등의 운율을 중심으로 낭독되고 있다"(이현원, 「한국 현대 시극 연구」, 앞의 논문, 28~29쪽 참조)고 음수율로 분석했으나 적절하지 않은 것으로 보인다. 율격이란 전통성, 반복성, 규칙성, 보편성, 정격과 파격 등의 여러 가지 요인들을 고려해야 하는데, 이런 점을 고려하지 않은 채 단순하게 각 행에 배치된 어절의 음절수만을 계량하는 것은 보편타당성이 적다.

47) 전체적으로는 정형성이 뚜렷하지 않지만 대체로 음보를 의식한 띄어쓰기를 하였다. 아래 예는 3음보 단위가 엄격하게 이루어져 있다.

　　쓸꼿갓치 곱게피며 살아지이다
　　구름과가치 흘녀가며 살아지이다
　　새들과갓치 노래하며 살아지이다

아 자유시처럼 내재율이 중심을 이룬다. 그럼에도 동일한 문장의 반복이나 동위의 어휘와 구문을 반복하는 형태인 대구 형태, 또는 전통적 리듬과 그 변주 형태를 종종 구사하여 리듬감을 잘 살려낸다. 전체적으로도 작자가 시를 쓰듯 율격을 의식하여 시어를 구사하고 행을 배열한 감각이 뚜렷하게 드러난다. 이러한 시적 자질과 관련한 내성적인 독백, 일일이 예를 들 필요도 없을 정도로 많은 비유와 상징 등을 통해서 인물의 정서와 심리를 구체화하는 것 등은 일반 극과의 차별성을 확보하는 중요한 요소다.

(2) 극적 질서

극적 질서와 관련해서는 주로 극적 체계 중심으로 그 특성을 살펴본다. 우선 극적 분할 단위로 보면 <금정산의 반월야>만 2막극 형식을 취했고 나머지 7편은 모두 단막극이다. 구성 과정을 좀 더 구체적으로 보면, <'죽음'보다 아프다>는 단막극이면서도 5장으로 구분하여 극적 체계가 가장 잘 갖추어졌고 길이도 공연이 가능할 정도로 가장 길다. 이 외의 6편 중 마춘서의 <처녀의 한>과 <임은 가더이다>는 만남과 이별을 2경으로 구분하였고, <인류의 여로>·<세 죽음>·<독사>·<황혼의 초적> 등 4편은 장 구분마저 없는 단막극으로 소품 수준이다. 그 반면에 사건 전개는 플롯의 핵심인 갈등과 반전을 적절히 구사하여 극적 긴장이 이루어지도록 하였다. 사회 진출이 막막한 현실 앞에서 고뇌하는 세 청년의 내적 갈등을 그려낸 <황혼의 초적>을 제외한 나머지 7편에는 등장인물들이 가치관 차이로 서로 갈등을 겪다가 해소되는 과정이 뚜렷하게 설정되었다.

극적 구조 측면에서는 모두 정점(전환점)과 파국이 거의 맞물려 있어 시적 정의가 이루어지고 갈등이 해소되는 순간에 폐막되는 형태를 취했다. 그러니까 기독교 사상을 바탕으로 한 <세 죽음>이나 <독사>처럼 이미 알려진 제재를 수용했든 생소한 창의적 제재이든 구분 없이 모두 상승행동

에 초점이 맞추어져 있어 현대극 구조의 특성을 보여준다.[48] 8편 가운데 상대적으로 극적 완성도가 높게 분석되는 <'죽음'보다 아프다>와 <독사>의 경우에는 두 인물의 가치관 대립으로 갈등하면서 서로 밀고 당기는 과정에서 '사전암시'라는 극적 장치를 효과적으로 설정하여 결말에 대한 호기심과 긴장감을 유도함으로써 작자의 극적 감각이 상대적으로 높은 것으로 평가할 수 있다. 특히 8편 중 길이로는 제일 짧은 형태임에도 불구하고 <독사>의 경우는 탄탄한 극적 구조를 보여주어 짜임새가 가장 세련되었다. 도입부에서 파국에 이르는 과정에서 남녀의 가치관 차이에 따른 갈등과 긴장이 지속되도록 구성한 점, 갈등이 고조되는 상승국면에서 '사랑의 왕국에 개선하는 날'이라는 여자의 대사를 통해 사전암시를 배치함으로써 독자에게 갈등 해소의 방향을 내다보게 하는 점 등이 돋보인다. 이렇게 불과 3.2쪽밖에 안 되는 단편에서 필요한 극적 구성 요소들을 적절히 배치한 것은 당시로서는 작자의 구성 능력이 상당함을 입증한다.

극적 체계와 관련하여 또 한 가지 특이한 것은 한 작자가 두 편씩 발표한 경우 두 작품이 서로 자매편의 성격을 갖는다는 공통점을 보여준다. 마춘서의 작품 가운데 <처녀의 한>은 남자의 변심으로 여자가 비극적 결말에 이르는 과정을 그린 반면에 <임은 가더이다>는 여자가 부유한 남자의 유혹에 넘어가 사랑의 언약을 굳게 맺었던 남자에게 버림을 주는 형태로 그려 단순하지만 다소 구조를 확장하면서 변심 주체를 바꾸어 서로 짝을 이루게 하였다. 이와는 달리 춘성의 두 작품의 경우에는 결말이 희극적/비극적으로 엇갈리게 구성하여 짝을 이룬다. 즉 <황혼의 초적>은 세 청년이 사회 진로가 막힌 상태에서 좌절감에 몸부림치다가 용기를 내어 큰 이상을 품고 세계로 진출할 뜻을 다짐하면서 희극적으로 반전되는 반면, <금정산의 반월야>는

48) 고전극들은 대개 신화와 같이 이미 알려진 제재를 극화하였기 때문에 주로 하강 행동의 전개에 주력하였다. G. B. Tennyson, 앞의 책, 60쪽.

열애에 빠진 청춘 남녀가 피고 지는 꽃처럼 반드시 죽음에 이를 것임을 내다
보면서 허무하고 추한 미래에 대한 두려움으로 염세주의에 빠져 정사로 끝
나는 비극성을 보여준다. 이렇게 보면 비슷한 시기에 2편씩 발표한 작자들
은 두 작품을 통하여 남성/여성, 이상주의/염세주의 등 상반된 존재(성)나 이
념의 양면성을 함께 성찰하는 의미를 추구했음을 알 수 있다. 말하자면 인간
의 총체적 의미를 성찰하려는 의지와 맞물려 있다고 할 수 있다.[49]

한편, 종합적으로 시성과 극성의 상관성으로 볼 때 극성보다는 모든 작
품에서 시성이 상대적으로 좀 더 우세한 것으로 드러난다. 특히 1920년대
의 시단의 감상적이고 낭만적인 경향이 그대로 반영되어 애상과 영탄조
가 두드러진다. 시대적 특성이기는 하지만 이런 주관적 요소가 다소 두드
러지기 때문에 인물의 행위에 대한 객관적 전개를 중심으로 하는 극성은
상대적으로 약화된 것으로 보일 수 있다. 그래서 모두 최소한의 극적 체
계를 갖추었음에도 불구하고 극적 완성도가 부족하다는 비판을 받을 수
도 있다. 물론 이런 현상은 시극 작자들이 작시 능력에 비해 극적 구성에
대한 경험이나 소양이 부족했던 결과라 할 수 있다. 이에 따라 시극의 궁
극적 이상이자 가장 큰 숙제인 시와 극의 완전한 융합이라는 차원에서는
미흡할 수밖에 없다.

49) 이러한 특성은 다음과 같은 셰익스피어 작품에 대한 평가를 통해서 알 수 있듯이
 작자들이 갖고 있는 하나의 보편적 창작심리라 할 수 있다. "<햄릿> <오셀로>
 <맥베스>는 같은 시기(1601~1603)에 계속해서 지어졌기 때문에 차이성과 동시
 에 현저한 유사성을 갖는다. 이들은 모두 격정이 인간적 질서를 파괴하여 일어나
 는 비극을 그리는데, 격정이 <햄릿>과 <오셀로>에서는 性慾이고, <맥베스>에
 서는 권력욕이다. 다음에 주인공의 성격을 본다면, 햄릿과 맥베스는 왕성한 상상
 에 있어 유사하지만, 과감한 실천력에 있어 정반대다. 오셀로는 상상력을 결여하
 는 점에서 햄릿이나 맥베스와 다르지만, 실천력에 있어 맥베스와 비슷하다. 셰익
 스피어는 이와 같이 모티브와 성격적 특질을 여러 모로 결합함으로써 다양한 효과
 를 냈는데, 그것은 동일한 문제─도덕적 질서와의 화해─에 다양한 표현을 주려는
 그의 의도를 말한다. 그런 의도는 물론 각본의 구조에도 나타난다." 최재서, 『셰익
 스피어예술론』, 을유문화사, 1963, 103쪽.

그러나 이러한 평가는 이상적인 척도를 적용할 때 그렇다는 것이지 내재적으로 접근할 때는 다소 달라진다. 즉 당대는 사회사적으로나 문예사적으로 모든 분야에서 전반적으로 근대 초기였을 뿐만 아니라, 더욱이 시극 분야에서는 이제 겨우 싹이 튼 개창기적 양상이라는 점을 고려하면 시극 양식의 자질을 어느 정도 갖춘 것만으로도 상당한 수준에 이르렀다고 할 수 있다. 가령, 시극보다는 상대적으로 진전되고 활발했던 일반 극계에 견주어 보면 그 사정을 십분 이해할 수 있다. 1920년대에 "희곡장르에 대한 인식의 확대와 함께 창작희곡이 급증하는 현상이 나타"나기는 했지만, 20년대를 대표하는 극작가들의 "작품들은 아직도 습작 단계의 미숙성이나 종래의 상투적인 멜로드라머적 요소를 완전히 탈피하지는 못하였"50)다는 평가를 참조하면, 일반 극계의 사정도 초창기 시극 양상과 다를 바가 없다. 이런 시대적·문화사적인 정황을 감안하면 당시 시극 양상이 대체로 감상적·낭만적 경향을 탈피하지 못했음에도 불구하고 작자들이 굳이 시나 극이 아닌 '시극' 양식을 선택한 까닭을 인지할 만한 극적 자질은 어느 정도 갖추었다는 평가를 내릴 수 있다.

(3) 주제의 특성

주제의 측면에서 보면 8편의 작품을 다음과 같은 세 유형으로 대별할 수 있다. ① 사랑을 제재로 한 작품 4편: 참사랑의 성취와 근대적 인간관-<'죽음'보다 아프다>, 회자정리라는 사랑의 속성-<처녀의 한>·<임은 가더이다>, 사랑의 유한성에 대한 염세적 인식과 비극적 파국-<금정산의 반월야>, ② 기독교 사상을 바탕으로 한 사회의식의 중층적 구조 3편: 인류의 공존공영에 대한 염원-<인류의 여로>, 기독교의 代贖儀式을 통한 민중 교화-<세 죽음>, 개인적 욕망에서 공동체 의식으로 확장

50) 서연호, 『한국근대회곡사연구』, 앞의 책, 99쪽.

된 참사랑(박애정신) 구현−<독사>, ③ 젊은이들의 좌절감과 극복 의지−<황혼의 초적> 등으로 구분된다. 이들 중 남녀의 순정한 사랑을 다룬 작품들은 감상적·낭만적 성향이 강한 반면, 기독교 사상을 바탕으로 한 작품들은 종교적 경향을 반영하여 인류의 구원 문제를 암시하면서 도덕적·계몽적 기능이 강화되어 있다. 그리고 <황혼의 초적>은 세 청년이 현실적 고통과 미래에 대한 불안감으로 방황과 좌절감에 젖다가 반전되어 낙관적 미래의식을 통해 절망감을 극복하는 것으로 구성되어 감상성과 건전성이 교차하도록 구성되었다.

제재 측면에서 보면 사회의식을 적극적으로 반영한 작품은 없다. 다만 <인류의 여로>에서 '무력'을 쓰는 자의 비극적 말로와 '국제심'을 강조하여 인류의 공존공영을 염원하는 것, 그리고 <독사>에서 '다 같이 살라는 위대한 물음'과 정의로운 삶을 통한 '사랑의 왕국'을 건설하는 것을 지상 목표로 다루어 당시 일본 강점기로 핍박 받는 우리 겨레에 대한 미래의식이 우회적으로 암시되는데 두 작품 모두 기독교 사상이 바탕에 깔려 있다는 공통점을 지닌다. 그러니까 이들 작품의 사회의식은 박애정신과 맞물려 있다.

당대의 암울한 식민지 현실을 적극 수용하지 않은 이런 특성은 시단이나 극계와도 비슷하여 일반적 양상이었다. 가령, 시단의 경우, 1918년경부터 시에 현실이 배제되다가 1922, 23년도부터 그에 대한 반성의 기운이 일기 시작하면서 현실 지향의 경향이 대두되기 시작하였다.[51] 그리고 일반 극계도 '멜로드라마'의 요소를 완전히 탈피하지 못하여 시대적 고통 문제를 적극 수용하지 못했다. 이러한 경향은 당시 일제가 3·1운동 이후 문화정치를 표방하기는 했지만 위장된 식민지 경영책에 지나지 않았다[52]는 것을 반증하는 한 예이기도 하다. 따라서 당대 시극의 제재나 주제가 대체

51) 김용직, 『한국근대시사』, 앞의 책, 418~423쪽 참조.
52) 위의 책, 406~407쪽.

로 탐미적이거나 존재론적 차원 및 기독교적 구원 문제에 집중된 것은 표현의 자유가 억압된 식민지적 현실과도 어느 정도 관련이 있다고 하겠다.

4) 초창기 시극의 의의와 한계

1920년대 초에 발생된 우리나라 초창기 시극은 시나 희곡 등 다른 양식에 비해 비록 작품 편수는 적더라도 그런대로 분명히 한 현상을 이루었다. 그리고 이 양식이 시대적으로 더러 우여곡절을 겪으면서도 현재까지 그 명맥이 이어져온 점에서 우리의 문화예술 자산으로 다루는 것이 마땅하다.[53] 동서양을 막론하고 시극이 시나 일반 산문극(희곡, 연극)에 비해 항상 열세인 것은 시와 극을 완벽하게 융합하려는 창작 의도를 실현하기가 매우 어렵기 때문이다. 이 현상은 새로운 양식의 탄생이 그만큼 지난함을 방증하는 동시에 문학 양식의 완고한 성격을 입증하는 것이기도 하다. 그럼에도 그 명맥을 꾸준히 이어오는 시극의 의의는 적지 않다고 하겠다. 이와 같은 양식사적 현실을 고려할 때 우리나라 시극의 초창기인 1920년대에 발표된 8편의 작품은 매우 소중한 예술적 자산으로 다루어야 한다.

우리나라 시극의 초창기 양상을 일별할 때, 가장 두드러진 특성은 시성이 더 우세하다는 점이다. 이것은 외형상으로 보면 작자가 6명 중에 4명이 시인이거나 시인에 준하는 작자(오천석)라는 점과도 관련이 있지만, 사실 시극사적으로 보면 오히려 시인의 비율이 낮은 편이다. 즉 초창기 이후에는 거의 대부분 시인들이 창작하였다. 이렇듯 시극은 시인들 중심

53) 시극사적으로 살피면, 1920년대 초창기를 지나 1930~1950년 사이(30년대: 1편, 40년대: 0편, 50년대: 1편)에는 거의 단절이나 다름없는 긴 공백기를 겪는다. 그러다가 1950년대 말에 시극 운동이 점화되어 60년대까지 조직적인 연구와 창작 및 공연이 활성화되었고, 이후 70~80년대에도 개별적 또는 조직적인 시극운동이 펼쳐졌다. 다만 90년대부터 뮤지컬 같은 상업극의 팽창에 반비례하여 시극에 대한 관심이 현저히 줄어들기는 했지만 그 명맥만은 계속 이어진다.

으로 이루어져 시적 소양을 바탕으로 극화 과정을 수행한 예술 양식이라는 의미를 부여할 수 있다. 이런 점에서 평론가 이헌의 작품 <독사>와 극작가 마춘서의 작품 <처녀의 한>·<임은 가더이다> 등에서 율격 자질이 가장 약하게 드러나는 것은 우연이 아니다. 앞의 경우는 띄어쓰기를 하지 않았고, 뒤의 두 작품은 띄어쓰기가 극소화되어 산문체이거나 산문체에 가까운 형태로 이루어져 있다. 또한 시극에서 시적 자질이 우세하다는 특성은 내면적 측면에서도 하나의 보편적인 현상이라고 할 수 있다. 가령, 이 점은 다음과 같은 진술들을 통해 확인할 수 있다.

① 최현대파 비평가들에게 있어 극은 詩이고 그 밖의 아무것도 아니다. 그리고 시라고 말할 때에 그들은 일종의 愚意的인 花草무늬를 의미하는데, 그 속에서 셰익스피어의 각본들의 이메지들은 인물들보다 더 중요하게 간주된다. 이 비평가들에게 성격묘사는 극의 본질적 요소라기보다는 우발적인 요소이다. 진실로 중요한 것은 청각적·시각적 형식을 갖는 신비로운 상징적 모형화이다.[54]

② 셰익스피어는 시인이다. 드라마티스트 이전에 우선 시인이다. 그의 온 극은 이른바 詩劇이다. 상연된 셰익스피어극에 익지 않았던 필자 따위의 관객에게도 <맥베드>의 히스테릭한 시적 템포나 <햄릿>의 심사숙고의 톤, 그리고 <오델로>의 혼인에 대하여 저주하는 시적 이모션 같은 것이 쉬 느껴졌던 것이다. 작품마다 유독한 어떤 리듬 혹은 톤이 얼마나 중요한가를 새삼스럽게 느꼈었다. 셰익스피어극을 시극이라고 하는 이유가 바로 그것이다.
그러나 이 시극은 차분한 구성의 드라마를 시로 치장한 것이 아니라 언제나 시가 우선한다. <로미오와 줄리엣>에 이르기까지는 셰익스피어는 오히려 언어의 시적 실험을 위하여 드라마의 구성을 희생하였다는 정평이다.[55]

54) 최재서, 위의 책, 11쪽.
55) 박태진, 「셰익스피어극의 이해―본고장 무대에서 보고 느낀 것」, 『현대시와 그 주변』, 정우사, 1978, 209쪽.

①은 최재서가 서양의 최현대파 비평가들의 극에 대한 관점을 제시한 것이고, ②는 우리나라 시인이 영국에 가서 셰익스피어 극을 관람한 소감을 피력한 것이다.[56] 두 자료의 관점에서 보듯이 시극(극시)은 시적 요소가 우위를 차지한다. 그 판단의 근거가 되는 시적 자질로 보면 두 자료가 다소 차이가 난다. 즉 ①에서는 '우의적인 화초무늬', '이미지들', '청각적·시각적 형식을 갖는 신비로운 상징적 모형'을 강조하여 극적 구성 체계보다는 시적 기법들을 중시하였고, ②에서는 '리듬 혹은 톤'을 시적 정조로 강조하였다. 여기서 주목되는 것은 관점의 차이에도 불구하고 리듬만은 이견이 없다는 점이다. 그만큼 극시에서는 리듬[57]이 뚜렷하게 형성되어 있고 중요하다는 것을 의미하는데, 이는 엘리엇이 시극에서 운문체를 강조하는 것과 직결되는 것이다. 물론 리듬을 제외하면 시적 자질에 대한 지적에서 관점의 차이를 보여주지만 그것은 어디까지나 관점의 문제일 뿐 엄밀히 말하면 두 견해의 전체가 바로 극시(시극)의 중요한 요소가 되는 것이고, 이런 전통에 입각하면 시극에서는 아무래도 극적 질서보다는 시적 질서가 상대적으로 더 강하고 우선되는 자질이라고 할 수 있다.

한편, 극적 분할 단위로 보면 대부분 단막극(유일하게 2막 구성인 <금정산의 반월야>도 내적으로는 단막극 수준임) 형식으로 이루어졌고, 그에 따라 사건 전개도 단일 구성으로 짜여 있다. 그런 가운데도 대체로 갈등과 반전 등의 극적 체계를 모두 갖추었는데, 다만 시성에 비해 극적 구성력은 상대적으로 다소 부족한 것으로 평가된다. 그래서 당시의 일반 극이 대체로 공연을 전제로 이루어진 반면 시극은 공연하기에는 미흡한 양상을 보여준다. 특히 작품의 길이가 짧은 소품이라 낭송이나 읽는 극(書齋劇, lese drama)의 범주에 든다고 할 수 있다.

56) 이 두 자료에서 모두 셰익스피어 극을 '시극'으로 지칭하였는데, 서술자들은 극시와 시극이 시대상을 반영한 변별적인 명칭이라는 사실을 구분 인식하지 못한 결과이다.

57) 셰익스피어 극은 無韻詩(blank verse)의 리듬을 바탕으로 한다. 여석기, 『동서연극의 비교연구』, 고려대학교 출판부, 1987, 226쪽.

이러한 우리나라 시극의 초창기적 특성은 처음 시도된 실험양식으로서 과도기적 현상에 기인한다. 이 관점으로 접근하면 비판적 인식은 상당히 회석되거나 유보될 수 있다. 김남석이 시극의 효시인 월탄의 <'죽음'보다 아프다>를 살핀 결과, "분명 이 작품은 시의 연극화, 개인 서정의 분절화를 개척하였고, 참고해야 할 선례로 남았다. 이것은 시사와 연극사에서 이 작품이 갖는 공적이다."58)라고 평가했듯이, 이 작품을 필두로 연이어 시극 작품이 발표되어 하나의 뚜렷한 문화현상을 이룬 점, 그리고 그 전통이 지금까지도 이어지는 점에서 우리나라 시극의 초창기적 양상은 분명 문예사적으로 최소한 開創의 의의를 갖는다.

또한 작품이 발표된 숫자가 다른 분야에 비해 현저히 적지만, 시극이라는 예술 자산은 문학예술과 공연예술이 융합된 희곡과 유사하면서도 변별되는,59) 시와 극의 융합으로서 양식의 분화와 통합 및 생성에 관한 실증적 자료가 된다는 점도 관심의 대상이 된다. 특히 오늘날 모더니즘의 특성인 분화와 단순화 및 전문화의 역방향, 즉 통합·복합·융합·융복합·통섭 등등 이질적인 것들을 아울러서 상승효과를 극대화하려는 현대문화의 흐름을 염두에 둘 때, 시와 극의 융합체인 시극의 현대적 의미도 도출될 수 있다. 헤겔은 주관적인 서정과 객관적인 서사의 변증법적 합일체인 희곡을 형식과 내용이 완성된, 즉 전체성으로 구성됨으로써 문학예술의 최고 단계로 평가했는데,60) 시적 질서와 극적 질서를 융합하려는 실험적 의도의 소산인 시극도 그에 상응하는 의미와 현대성을 갖는다고 할 수 있다. 이에 시극으로서의 완성도 여부를 떠나 이미 보편화된 현대시나 희곡이 아닌 시극 양식을 굳이 선택한 당시의 시극 작자들의 예술가적 용기와 실험 정신에 대해 더 많은 관심을 가질 필요가 있다.61)

58) 김남석, 「낭만적 사랑의 분절화」, 앞의 책, 291쪽.
59) 희곡과 연극은 문학예술(대본, 독서)과 공연예술(공연, 관람)로 양식이 분명히 구분되지만, 시극은 이 구분이 모호하다.
60) 김종대, 『독일 희곡이론사』, 문학과지성사, 1990, 18쪽.
61) 엘리엇은 시극의 이상은 도달할 가망이 없는 이상이지만 이 점이 오히려 흥미를 돋

요컨대, 시와 극, 또는 제재와 양식의 적절한 상관성을 깊이 의식한 시극 작자들의 예술적 호기심에 의해 개창된 우리나라 시극의 역사가 어느덧 한 세기에 육박하고 있음을 상기할 때, 그들의 공적이 결코 간과되어서는 안 될 것이다. 그리고 1920년대에 창출된 8편의 시극 작품은 바로 우리 시극사의 기원이자 원천으로서 소중한 문화예술 자산으로 취급되어야 마땅하다고 본다.

2. 시극의 지속성 위기기(30~40년대), 공백기를 잇는 유일한 시극

1) 대중극의 범람과 시극의 지속 가능성 위기

1930년대는 일제가 식민통치를 더욱 강화한 시기이다. 일제에 의해 전반기는 경제권 통합이 강제로 이루어지고 후반기에는 민족문화 말살 정책과 정치적 통합이 시도되기 시작하였다. 우리나라를 완전히 말살하여 일본화하기 위한 정책인 이른바 '同化 정치'를 통해 우리 민족에게 가혹한 희생을 강요하였다. 그리하여 우리는 정신적 억압으로 인한 피폐화와 함께 경제적으로도 궁핍화 현상이 더욱 극심해져갔다.

이런 가운데도 연극계에서는 극예술연구회, 조선연극舍, 황금좌 등 30여 개의 단체가 설립되어 성황을 이루었다.[62] 당시에 극 양식이 얼마나

운다고 하였다. 왜냐하면 그것은 도달할 가망이 있는 어느 한계 너머까지 더욱 실험하고 탐구하도록 우리에게 한 자극을 주기 때문이라는 것이다. T. S. Eliot, 「시와 극」, 앞의 책, 209쪽.
62) 서연호, 『한국근대희곡사연구』, 앞의 책, 203쪽.

성행했는지는 한 자료를 통해서 극명하게 드러난다. 유민영의 『한국현대희곡사』에 부록으로 실린 '작품 연보'를 참고하여 1930년대에 발표된 희곡(연극)의 숫자를 계량하면 10년 동안 112명의 극작가가 총 968편(1인당 평균 8.6편)을 발표한 것으로 집계되었다.[63] 이 자료가 완벽한 것이 아님을 감안하면[64] 10년 동안 발표된 작품이 거의 1,000편에 육박할 정도이니 당시 극에 대한 대중적 인기가 상당했음을 짐작할 수 있다. 이는 동양극장을 중심으로 신파극을 계승한 상업주의 연극이 번성한 것과 밀접한 관련이 있다. "그들은 연극을 대중의 비위에 맞도록 만들어 가지고 그저 오락물로서 그들을 즐겁게 해주면서 대다수의 대중을 그들에게로 끌어넣어 가지고서 금전상의 이익을 많이 보자는 것이 목적이다."[65]라고 비판한 대목에서 그 실상을 짐작할 수 있다.

연극이 대중 오락물의 수준으로 전락하는 상업주의에 대항하기 위해 극예술연구회에서 스스로 회비를 갹출하는 등 순수 연극을 지키려고 자구책을 마련하기도 하였다.[66] 그럼에도 워낙 거센 대중극의 위력에 밀려 결국 그들도 서구 근대극의 수용과 확장을 통해 우리 연극의 질적 향상을 도모하려 한 애초의 목적을 제대로 구현하지 못한 채 무기력하게 상업극과 타협하면서 매너리즘에 빠져 버렸다. 그리하여 결국 그들마저 "한국 연극사상에서 가장 확고한 근대극운동의 기본적인 방향을 제시해 주었다"[67]는 평가에도 불구하고 "劇硏은 실로 원망스러우리만치 무능"[68]하여 비판의 대상으로 전락하고 말았다.

63) 유민영, 『한국현대희곡사』, 앞의 책, 545~589쪽.
64) 한 예로 시극의 경우에는 극히 일부만 취급되어 조사의 한계가 노출된다.
65) 이운곡, 「연극과 관객에 潮하야」, 『사해공론』, 1937. 1, 104쪽.
66) 서항석, 「조선 연극의 거러온 길」, 『조광』, 1940. 2, 104쪽.
67) 서연호, 위의 책, 214~215쪽.
68) 임화, 「신극론」, 『청색지』 제3집, 1938. 11, 21쪽. 임화는 이러한 극연에 대해 "예술성의확보 '레아리즘'에의길!을 만일 그때 劇硏이 선명하게 선언하고 실행할수있었다면 극연은 조선신극사상 가장 俊銳한 '파이롯트'가 될수있었을것이다."라고 가정하며 기회를 놓친 아쉬움을 나타냈다.

한편, 시단의 사정은 좀 다르다. 1930년대 벽두에 발행된『시문학』지가 주축이 되어 펼친 순수시 운동을 시작으로 하여 모더니즘 지향성이 강하게 대두하였고 중기 이후에는 더 다양한 경향의 시인들이 활동을 펼쳤다. 주로 언어에 대한 새로운 자각을 중심으로 펼친 순수시 운동은 1920년대 중반 이후에 문단의 주도권을 잡았던 KAPF계열의 사회주의 이념을 지닌 문인들이 日帝의 검열과 압력, 그리고 형식과 내용의 갈등으로 인한 내부의 분열로 인해 와해되기 시작하면서 그 반대편에 문학적 지향 지표를 설정한 결과로 나타난 현상이었다. 또한 서구 모더니즘의 수용은 이념보다는 형식으로 기울어지는 경향이 강한 만큼 전통 서정성으로부터 새로운 시적 형태를 실험하려는 시인들로 하여 다양한 경향의 작품들이 나오게 되었다. 그러니까 극계가 상업주의적 대중성으로 기울어진 반면에 시단에서는 오히려 대중으로부터 다소 거리를 두는 순수 예술(시) 지향 운동이 자리를 잡게 되었던 것이다.

위와 같이 1930년대는 정치 사회적으로 위기가 더욱 심화된 시기이지만, 시단과 극계로 보면 그럼에도 불구하고 나름대로 활로를 개척한 시기이기도 하다. 그러면서도 극계는 애초의 의도와는 달리 오락적 흥행물이라는 다소 부정적인 방향으로 흘러간 반면에 시단에서는 이념으로부터 일탈하여 예술로서의 시에 대한 지향점이 뚜렷하게 드러난다. 이러한 외적 배경을 고려하면 1930년대의 시극 분야는 상대적으로 극한기에 들어 대조를 이룬다. 즉 1929년 9월에 발표된 춘성의 두 작품을 끝으로 1930년대 중반까지 한 편의 작품도 더 이상 발표되지 않기 때문이다. 현재로서는 그 원인을 구체적으로 파악할 만한 자료가 전무하기 때문에 어떻게 해서 적으나마 한때 명맥이 이어지며 발표되던 시극 작품이 갑자기 완전히 자취를 감추게 되었는지 그 단초마저 도저히 가늠할 수 없다. 특히 왕성한 발표가 이루어진 극(희곡, 연극) 분야에 비추어볼 때 전혀 상반된 경향을 보이는 까닭을 전혀 알 길이 없다.

다만, 그 원인에 대해 조심스럽게 짐작해볼 수는 있다. 첫째는 1920년 대에 젊은 혈기로 시극에 도전하고 실험했던 작자들이 이 시기로 접어들면서 연륜과 정신적으로 어느 정도 성숙되면서 문학적 지향점을 선택과 집중으로 바꾸었다는 점이다. 그리하여 30년대로 넘어오면서 '전문 작가'의 개념이 뚜렷해져 복수 이상의 양식으로 작품을 발표하는 작자가 현저히 사라지게 되었다. 이 과정에서 뿌리가 얕고 대중적 관심도 적은 시극에 계속 마음을 붙잡아두기는 어려웠으리라 생각된다. 이와 관련하여 당시 신파극이 대중들에게 큰 인기를 끌고 흥행을 이룬 것도 어떤 영향을 미쳤을 것으로 본다. 대중적 인기를 크게 누리는 신파극류에 비하면 시도 아니고 극도 아닌, 그 융합체인 시극이라는 낯선 양식에 대해 관심을 가질 만한 작자를 기대할 수는 없다. 그래서 나름대로 번창하는 극과 새로운 모색기로 접어든 시단과는 달리 시극은 한때의 실험에 그치고 지속 가능성으로부터 멀어지는 것 같은 위기에 직면하게 되었다고 하겠다.

2) 시극 단절의 위기를 넘어서는 〈어머니와 딸〉

8년이라는 긴 공백기를 깨고 1937년 벽두에 시극 한 편이 발표된다. 박아지[69]의 〈어머니와 딸〉(全三幕)이 바로 그것이다. 당시 새로 창간된 『조선문학』 1월호부터 3월호까지 3회에 걸쳐 분재된 이 작품은 일단 상당 기간의 시극 공백기를 이어준다는 점에서 큰 의미를 지닌다.[70] 이 작

69) 박아지(본명 朴一: 1905~1959)는 함경북도 명천 출생으로, 1927년 조선프롤레타리아예술가동맹(KAPF)에 가담하였다. 인천 문예지 『습작시대』에 시 〈흰 나라〉 등을 발표하며 등단했다는 기록이 있다. 1946년에 월북해서 조선작가동맹 출판사의 『조선문학』 편집부에서 근무한 것으로 전해진다. 박아지의 시 〈가을 밤〉이 교과서에 올랐으나 1951년 10월 5일 공보당국에 의하여 '월북 작가 작품 판매 및 문필 활동 금지 방침'으로 삭제되었다.

70) 박아지는 같은 시기에 '서사시극'이라는 양식으로 〈晚香〉을 『風林』(1937. 1)에

품이 발표되지 않았다면 1929년 10월부터 장호의 <바다가 없는 항구>가 발표된 1958년 8월까지 장장 30년이라는 긴 세월 동안 이 땅에 시극의 자취가 사라진 것으로 기록될 수 있었다. 이런 사정을 감안하면 단 한 편에 불과하지만 이 작품의 의미는 매우 크다. 긴 공백기를 건너가는 한 징검다리 구실을 해준 것만으로도 그 가치는 충분히 인정될 만하다.

그런데 이 작품이 더욱 큰 가치를 발하는 것은 단순히 공백기를 이어주는 구실을 하는 것 이상의 의미를 갖기 때문이다. 즉 작품의 존재 자체도 상당한 의미를 갖지만 그와 더불어 작품성 측면에서도 1920년대의 초창기 시극의 과도기적 성격과 미숙성이 상당히 희석된 양상을 보여준다는 점이다. 우선 사건 전개에 짜임새가 있고 최초로 3막극 구조로서 단독 공연도 가능한 길이와 극적 체계가 갖추어졌다. 특히 구성력―무대 배경 설정, 갈등과 반전, 대화의 현실성, 극적 아이러니, 분량 등에서 큰 진전을 보인 것으로 평가할 수 있다. 그러니까 초창기 시극과 8년이라는 시간적 간극에 버금가는 질적 향상이 이루어져 현대성을 부여해도 좋을 정도로 진일보하였다.

또 하나 주목할 것은 굳이 시극 양식을 선택한 당위성이 작품에 잘 드러난다는 점이다. 다시 말하면 위와 같은 극적 질서와 시극으로서의 중요한 자질인 시적 정서가 잘 어우러져 시와 극의 융합 의미를 비교적 잘 살렸다. 이를테면 작품의 핵심이 될 만한 내용을 독백으로 길게 낭송하게 하고, 비유와 상징, 대조와 對句 등을 적절히 구사하여 운문체 중심으로 전

발표했는데, 서사시극은 '서사시적 수법'에 의존하여 시극과는 구별된다.(한노단, 앞의 책, 76쪽) 한편, 허드슨은 상연을 목적으로 하지 않는 극시(현대시극)를 서정극시(개인의 주관을 표현)와 서사극시(현대서사시극)로 나누었다. 이 중에 서사극시는 그 효시인 피스카토르의 <旗>가 1924년에 상연되면서 생긴 용어로 브레히트에게 영향을 주어 서사극으로 발전되었다고 규정했다.(W. H. 허드슨, *An Introduction to the study of Literature*, 김용호 역, 『문학원론』, 대문사, 1958. 130~135쪽) 따라서 시극과 서사시극은 구별되므로 여기서는 논외로 한다. 이외에 박아지는 희곡 <명일의 정서>를 『조선문학』 14~16호(1937. 8~1939. 1, 3)에, <官村>을 『비판』 67호(1938. 11)에 발표하여 비슷한 시기에 극적 형식에 대한 관심이 높았음을 알 수 있다.

개하면서도 무대지시문은 산문체로 하고 일부 대사는 필요에 따라 약간의 산문체를 혼용하여 탄력적으로 구성하였다. 이런 문체적 특성은 이 작품의 주제인 황금만능주의를 비판하고 순수성을 강조하는 미적 모더니티와 관련을 맺음으로써 그 형식과 내용의 유기성을 강화하는 데 일조한다. 이렇게 이 작품은 시극 차원에서 1920년대로부터 진일보한 성과를 보여주었다.

그런데 현재까지 자료상 확인된 것으로는 1930~40년대를 통틀어 이 작품 단 1편뿐이어서 이 작품으로 1930년대 시극의 일반적인 특성을 논의하는 데는 무리가 따른다. 그래서 1920년대의 작품에 대비하여 차별성을 인지할 수밖에 없다. 뿐만 아니라 우리 시극이 1920년대에 탄생과 실험 및 추종 등 적지 않은 성과를 거두었음에도 불구하고 1930년대에 이르러 갑자기 퇴조한 이유가 불분명하고, 이 작품을 끝으로 다시 단절되어 1940년대를 거쳐 1950년대 말까지 긴 공백기를 겪는 원인도 구체적으로 밝힐 수 없다. 물론 1930년대 말부터 1950년대 말까지 우리 역사가 큰 격동기여서 어느 정도 짐작되는 바는 있다. 이를테면 1930년대 말부터 1945년 광복까지는 일제의 황국신민화 정책과 한국어 말살 정책이 더욱 강화되어 문화적으로도 위축될 수밖에 없었으며, 또 광복 뒤에는 좌우 대립이라는 사회적 혼란이 극심해지는가 하면, 1950년대에는 동족상잔의 비극이 지속되었기 때문에 항상 낯설고 희귀한 양식인 시극에 대한 관심과 실험이 지속될 수 있는 문화적·문학적 토양을 상실한 결과라 할 수 있다.

이와 같이 1920년대 한때 반짝하고 사라질 뻔했던 시극이었음을 고려할 때 1930~40년대 전 기간 동안에 유일하게 기록되는 박아지의 <어머니와 딸>은 참으로 귀중한 존재가 아닐 수 없다. 게다가 유일한 작품이면서도 이전의 작품에 비해 훨씬 진전된 모습까지 보여주어 그 가치가 더 높은데, 그러면 어떤 점이 한층 진전된 것인지 그 특성을 살펴보기로 한다. 본격적인 분석에 앞서 먼저 전체 3막 구조로 이루어진 이 작품의 줄거리를 제시하면 다음과 같다.

제1막: 어머니[母]와 친정아버지의 갈등이 중심이고, 딸[子女]은 주로 관찰자의 역할을 한다. 신구세대의 갈등이 드러난다. 전통적인 가치관을 지키다가 희생된 것을 알게 된 어머니가 주체성을 깨닫고 철저하게 황금만능주의로 돌변하여 인색한 사람이 된다. 친정아버지가 집과 땅 살 돈을 마련해주면 양자라도 얻어서 가계를 이어가려고 딸[母]에게 도움을 청하나 매몰차게 거절당해 족보를 다 태워버려 딸의 의지에 굴복한다.

제2막: 농촌이 무대 배경, 어머니와 임호(딸의 애인)+구(딸의 오빠)를 통해 都農간의 대립, 구세대와 신세대의 대립 등의 상황이 제시된다. 딸은 어머니와 임호 사이에서 갈등한다. 데릴사위를 원하는 어머니의 뜻을 따르려 하지만 임호가 동의하지 않는다.

제3막: 어머니와 딸의 갈등이 지속된다. 결국 딸이 어머니의 비정한 태도를 비판하며 농촌 운동을 전개하는 임호에게 가서 어머니의 뜻을 거역한다. 여기서 딸은 관찰자에서 주체자로 바뀐다.

이상과 같은 줄거리를 통해서 보면 이 작품은 2대에 걸친 신구 갈등이 중심 사건이다. 이것을 구조적으로 재구성하면 1막은 문제 제기(起: 부녀의 세대간 갈등), 2막은 부연(承: 도시와 농촌간의 공간적 갈등), 3막은 반전과 정점(轉-結: 모녀의 갈등, 파국)으로 이루어져, 3막에 와서 세대간, 공간간의 갈등이 어머니의 손을 뿌리치고 애인을 찾아 시골로 내려가는 딸의 행위를 통해 모두 해소된다. 이와 같은 사건의 전개 과정을 고려하면 이 작품이 3막으로 구성되어야 할 당위성을 지닌다.

이렇게 보면 작품의 제목을 '어머니와 딸'로 지은 까닭과 함께 주인공도 당연히 어머니와 딸이 되어야 한다는 것을 알게 된다. 이 작품에 대해 이현원은 '딸(옥이)'을 중심으로 펼쳐지는 것으로 보았고,[71] 이에 반론을 제기한 김남석은 '어머니'를 주인공으로 규정하였는데, 두 견해 모두 작품 전체를 포괄하는 의미를 놓치고 있다. 즉 제목을 통해 이미 드러나기도

71) 이현원, 「한국 현대 시극 연구」, 앞의 논문, 75쪽.

하지만, 사건 전개 과정을 검토해도 어머니와 딸을 공동 주인공으로 보는 것이 더 온당하고 본다. 등장 비중으로 보면 어머니는 1막과 3막에, 딸은 전 막에 다 등장하기 때문에 딸을 주인공으로 볼 수 있다. 또한 작품이 딸의 독백으로 시작되고, 모녀 사이에 갈등을 빚다가 결정적으로 반전을 일으키는 주체가 딸이라는 점에서도 주인공을 딸로 볼 수 있다.

반면에 플롯의 핵심인 갈등의 중심을 차지한다는 점에서는 어머니로 볼 수도 있다. 김남석은 "딸이 관찰자이고, 어머니(모친)가 피관찰자"[72] 라는 점에서 그 이유를 찾고 있는데, 그보다 중요한 것은 어머니의 삶을 관찰한 딸이 어머니의 매정한 삶을 강하게 비판하면서도 결국엔 그녀 역시 어머니가 제 아버지(딸의 조부)에게 등을 돌린 것처럼 어머니의 간곡한 뜻을 뿌리치고 농촌의 애인에게로 돌아선다는 점이다. 즉 어머니처럼 살지 않을 것이라 하면서도 일부분 똑같은 삶을 되풀이하는 아이러니한 현상에 이 작품의 궁극적 의미가 깔려 있다고 할 수 있다. 이 점을 좀 더 구체적으로 분석하면 다음과 같다.

이 작품에 투영된 작의의 핵심은 크게 두 개의 아이러니 구조로 분석할 수 있다. 그 중 제1구조는 반복되는 유사한 삶의 태도(순환적 역사성에 따라 시간적 의미도 내포됨)에 드러나는 극적 아이러니이다. 어머니는 아버지와 남편을 위해 희생한(개막전 사건으로 암시됨) 것이 억울하여 그 한을 풀기 위해 고리대금업을 하여 악착같이 돈을 버는 모습으로 전환하여 속물근성에 젖어 몰인정하고 잔인한 태도로 일관한다.[73] 특히 딸은 어머

72) 김남석, 「상징화된 인간들 1」, 『문학과창작』 2007년 가을호, 318쪽.
73) 아래 대사에 어머니가 돈의 위력에 매몰되는 까닭이 구체적으로 드러난다.
　　母: (갑작이 매서운 말씨로)
　　　　철없는 계집애야 돈, 돈이 제일이다
　　　　인정이 무엇이냐
　　　　이십년 가깝게 그림자도 안하든 너의아버지가
　　　　돈앞에는 머리를숙이고 오지않었느냐
　　　　돈을 모아야! 더많이 모아야 한다

니가 외할아버지에게 대하는 몰인정하고 인색한 태도를 성찰하고 돈만
아는 어머니를 못 마땅하게 여기면서 인정을 강조한다.

> 玉伊: (절망한사람처럼 주저앉어 어머니무릎에 엎드리며)
> 　　　어머니 너머나 인색하십니다
> 　　　너머나 인정이 없으십니다
> 　　　너머나 잔인하십니다
> 　　　　　　　　　　　　　　　　　　－ (제1막, 『조선문학』 1호, 145)

> 玉伊: (...)
> 　　　어머니는 너무나 무정하였어요
> 　　　할아버지의 그같은 간청도 물리치시고
> 　　　돈 돈만알으시니 인색하고 잔인하시지
> 　　　　　　　　　　　　　　　　　　－ (제2막, 『조선문학』 2호, 109)

위의 대사는 외할아버지가 대가 끊어질 위기를 한탄하면서[74] 어떻게 하

母 : (또렷한 말로)
　　아버지 그들은 돈을주고 양반을사려고
　　아버지는 양반을팔어 돈을어드려고
　　그사이에 무참히 희생된것은 이딸뿐이외다
　　그러나 그들은 양반도 소용이 없을때엔 나를버렸습니다
　　나는양반의 체면으로해서 원한을품은채 나의청춘을 희생했습니다
　　그때까지도 집안의명예를 존중하였습니다
　　그러나 지금은?
　　양반도 집안의명예도 나의원통한가슴을 씻어주지는 못했습니다
　　그러나 돈, 오직 돈만은
　　나의가슴에 쌓이고 쌓였든 원한을 깨끗이 씻어주려합니다
　　돈앞에는 모다 머리를 숙입니다
　　아버지는 자식을위하여 당신의시대 고요히 도라가소서 (이상 제1막)
74) 祖: (...)
　　나의딸아 나는 인제 죽을 것이다
　　나의소원을 너는 못들어준단말이냐
　　수십대 혁혁하든 양반의집안이
　　나의대에와서 이같이 몰낙하다니

든 양반의 체면을 살리기 위해 양자라도 들여 족보를 이어가려고 어머니에게 돈을 좀 달라고 간청하는 데도 짐짓 매정하게 뿌리치는 어머니를 비판하는 옥이의 마음을 표현한 것이다. 외할아버지가 매정한 딸의 태도에 어쩌지 못하고 결국 "아! 우리집안도 끝났다 나의 시대도 끝났다."고 탄식하면서 1막이 끝나는 것처럼, 이제 시대는 크게 바뀌었다. 즉 양반의 체면을 중요시하던 시대에서 돈이 우선인 시대로 바뀌었다. 이렇게 어머니가 매정하게 된 연유는 '양반의 체면으로 해서 원한을 품은 채 나의 청춘을 희생'한 것이 억울하다고 생각하기 때문이다. 아무리 그렇더라도 옥이로서는 어머니가 오로지 돈에 함몰되어 '인색하고 잔인'하게 외할아버지의 애원을 외면하는 태도를 이해할 수가 없다. 모녀의 갈등은 구조적으로 현대 자본주의적 속물근성/전통적 인간적 온정주의로 대립된다. 그리고 외할아버지의 전통적이고 보수적인 태도에 저항하는 어머니에 대하여 반감을 갖는 딸의 입장에서는 결국 다시 전통으로 돌아가는 의미가 된다. 이런 옥이의 입장은 농촌에 사는 그녀의 남자친구의 생각과 기대를 통해 더 구체화된다.

> 林: 적어도 돈은 돈이지요(호걸스럽게 허허우서제치다가 다시정색하고)
> 　　그러나 어머니의아들은 돈에팔여가지는 않을겝니다.
> 　　玉伊 어머니는 돈의힘으로 人間의全部를 支配하려하나
> 　　나는 굽히지 않을 겝니다.
> 　　나는 나의意志로 돈의위력을 정복할것입니다.
> 　　보십시오
> 　　玉伊가 저의어머니의 돈의힘에 붙잡히고 마는가
> 　　나의意志의힘에 끌려오고 마는가를——
> 　　　　　　　　　　　　　- 제2막, 『조선문학』 2호, 103~104

　　저 대대로 전하여오든 수십권의 족보를
　　어떻게 처치하고 죽는단말이냐 (제1막)

이 장면에는 모녀의 갈등이 해결되는 방향을 암시된다. 즉 결국에는 옥이가 어머니를 부정하고 떠날 것이라는 확신을 갖게 한다. 이는 어머니가 지고 옥이의 입장이 옳은 것임을 암시한다. 이를테면 작자는 돈의 위력을 적극적으로 믿으며 돈으로 인간을 지배하려는 비인간적인 어머니의 태도를 비정상적인 것이라 비판하면서 돈의 위력에 끌려가지 않는 옥이의 태도가 바람직한 것임을 강조한다.

그런데 옥이의 태도에는 이중적, 또는 모순된 의미가 들어 있음을 간과해서는 안 된다. 즉 돈에 매몰되어 할아버지를 매몰차게 내치는 어머니의 몰인정을 증오하는 것이기는 하지만, 그녀도 어머니의 간절한 소망을 들어주지 않고 매정하게 돌아선다는 점에서 결과적으로는 어머니와 같은 길을 걷기 때문이다. 어머니를 비판하는 태도에는 어머니처럼 살지 않겠다는 저항적 의미가 깔려 있음에도 불구하고 결국 한 부분에서는 어머니처럼 되어 버리고 만다. 다음 장면에서 보면 매정한 어머니를 비판하던 딸 역시 애원하는 어머니의 손을 매정하게 거부함으로써 미워하며 학습하고 닮아간다는 말을 실증한다.

> 父: 九야 집에가자 아버지를 배반하느냐
>
> (...)
>
> 母: (몸을 간신히 일으키며 동정을갈망하는듯한 눈으로 멀거니 바라보며)
>
> 아아! 우리는?
>
> 우리들은?(다시 쓰러진다 풍경소리뎅그랑)--
>
> — 제3막, 『조선문학』 3호, 62

작품의 마지막 장면인 위의 대사에서 드러나듯이 딸뿐만 아니라 그 동안 옥이와는 달리 어머니의 삶을 옹호하던 구(아들)[75]마저 동생과 같은

75) 어머니를 비판하던 옥이에게 타이르던 다음 대사를 통해서 어머니의 삶과 태도를

길을 선택한다. 이에 따라 어머니는 남편과는 재결합하는 반면에 자식들과는 유리되어 부모자식간의 세대가 분리되고 단절된다. 이 세대간의 갈등이 소통으로 해소되지 않은 채 억지로 분리된다는 점, 어머니의 소망을 들어주지 않고 배반한다는 점에서 딸은 어머니와 같은 길을 걷는데 이 점은 이 작품의 중요한 의미로 해석된다. 즉 어머니와 딸의 단절이 그 앞 세대인 할아버지와 어머니의 갈등과 같은 맥락을 지니는 것은 시대와 사회가 변해도 신구세대의 갈등은 변함이 없다는 세태를 부각하기 위한 구성이다. 다시 말하면 세월의 흐름에 따라 세태가 변할 수밖에 없지만 변하지 않는 것도 있기 마련이라는 것이다. 위의 3막 마지막 장면은 어머니의 배신으로 조부가 "아! 우리집안도 끝났다 나의 시대도 끝났다"고 한탄하면서 족보를 태워 버리는 장면과 겹치면서도, 한편으로는 할아버지가 시대적 한계를 순순히 인정하고 물러서는 반면, 어머니는 '우리는? 우리는?' 부르짖으면서 당황하여 다소 차이를 보여주기도 한다. 이런 차이에도 불구하고 결국 자식 이기는 부모 없다는 옛말이 틀림없다는 것을 다시 확인하게 된다.

　신구세대의 갈등을 통해서 또 한 가지 생각할 수 있는 것은 매정한 어머니를 증오하면서 매몰차게 배신하는 것은 못마땅한 어머니에 대해 자식들이 부가하는 형벌의 의미를 지닌다는 점이다.76) 여기에는 일차적으

　　인정하려고 애를 쓰는 김구의 마음이 드러난다.
　　　金: (玉伊 어깨에 손을얹으며 곁에앉아서)
　　　　玉伊야! 어머니는 위대하셨다
　　　　무정도 잔인도 아니다
　　　　우리어머니는 참으로 위대하셨다
　　　　당신의짓밟힌과거를 완전히 회복하셨다
　　　　당당히 승전한 장수와 같으셨다 (제2막)
76) 옥이의 대사와 어머니 편에 서던 구(2막까지는 '金'으로 3막에서는 '金九'와 '구'로 혼용함)가 갈등 끝에 마음을 정리하고 옥이에게 동조하는 대사에 어머니의 이기주의에 대한 보복적 의미가 드러난다.
　　玉伊: (더욱 냉정하여지며 침착하게 어머니를 꼭바로보며)

로 부모자식 사이는 모름지기 가장 친밀한 유대감을 갖는 것이 가족윤리라는 심층적 의미가 깔려 있다. 특히 조부가 굳이 양자를 통해서라도 대를 이어 보려고 강한 의지를 보여주는 장면에 드러나듯이 구세대는 가장 강력한 전통윤리인 유교적 가치관에 집착한다. 이에 반해 어머니는 그런 아버지를 인정하지 않고 배신한다. 유교의 핵심이 仁이고, 또 仁의 근본은 孝行이라는 점에서 부녀간의 갈등에서 매정한 어머니의 승리로 귀결되는 것은, 현실적으로는 가족윤리가 무너져가는 세태를 보여주는 사실적 차원의 문제이지만 전통적이고 이상적 차원에서는 비인간적인 처사이기 때문에 비판하고 징벌해야 할 행태이다. 그럼에도 불구하고 다른 측면에서는 비판의 대상인 어머니와 똑같은 행태를 되풀이하는 딸의 행위에는 또 다시 벌을 받아야 할 의미가 내포되어 있다. 이를테면 어느 한쪽으로 기울어지면 다른 쪽에 문제가 생기게 된다는 것이다. 여기서 이상과 현실의 괴리가 드러난다. 따라서 이 중층적 의미는 이상과 현실의 괴리가 인간의 영원한 딜레마이자 숙제라는 의미를 나타낸다.

> 그러면 나는 어머니의 노리개가 되기위하야
> 나의 청춘, 나의 시대를 희생하란 말슴입니까.
> 그러나 나도 어머니를 배반하여야 하겠습니다.
> 어머니가 어머니의 시대를 살리기 위하야
> 하라버지께 잔인하게 반역하였듯이--
> 그래야 나를 살릴수있을것입니다.
> 나의시대, 나의청춘을 빛나게할것입니다.
>
> 九: (받어서 대문쪽으로집어던지며 여전히 빈정거리는말로)
> 이제 소용이 없습니다.
> 나는임이 어머니를 배반한 아들이오.
> 玉伊는 玉伊로서의 자유가있으니 나의 알배아닙니다.
> 우리들은 우리들의 시대에 살것뿐입니다.
> 어머니가 어머니의 시대에 사신것과같이
> 어머니가 할아버지를 배반한것과 같이
> 우리들도 우리들의 시대를 살릴것입니다. (이상 제3막)

제2구조는 순환하는 공간을 통해 구현된 극적 아이러니이다. 전통적인 농촌 사회가 붕괴되고 도시화가 이루어지는 과정은 인구의 팽창이 주요 원인으로 작용한 것이다. 폭발적으로 늘어나는 인구의 생계수단을 강구하는 과정에서 도시화, 산업화, 상업화가 가속된다. 이를 통해 경제적 부흥을 꾀하여 삶의 환경이 개선되고 질적인 향상을 가져온다. 그 반면에 현재 우리가 절실하게 겪고 느끼고 있듯이 황금만능주의로 인한 속물근성이 만연하여 인간의 순수성이 파괴되고 타락하여 비인간적인 모습으로 심화되는 부작용이 발생함으로써 이상향으로 인식되던 도시가 도리어 비판적 공간으로 전락한다. 그리하여 다시 농촌에 대한 환상이 커져 오히려 그곳이 구원 공간으로 인식되는 역전 현상이 일어난다.

> 林: 할 일이 있네 (반가운 듯이)
> (...)
> 캄캄한 발길에 길잃은 이나라사람들!
> 그들의 앞잡이가될 각오만 있다면
> 한줌흙이 우리의생명을 축여주는 기름의원천일세
> (...)
> 그리고 영롱한 전등빛이 유란히빛나는
> 좀먹어가는 저자의 살임을 부러워마세
> 곰팡내나는 인습이짜내인 호화로운 향락의살임을 꿈꾸지마세
> 우리는 오직 우리의마음과자유로 창조하고 생산하세
> 그리하야 우리는 이창조와 생산가운데 희망을 굳게뻗히고
> 이희망으로 우리의생명을 새롭게하세
> 우리는 새로운생명을 사랑하고 사랑가운데 평화를찾세
> 거리에는 높고큰 벽돌집이있고 전등이있고 노래가있네
> 비행기가있고 대포가있고 군대가있고 라팔이있네
> (...)
> 그것이 인류의생명을 새롭게 하지못하고

오히려 사람의 삶에 괴로운 좀을 칠뿐일세
우리마을에는 높은메가 있고
맑은시내가 있고 청초한 초가가있네
농부의 서름을 어렸으나 꾸밈없는 노래가락이있고
　　　　　　　　　　　－ 제2막,『조선문학』2호, 105~106

　위 대사에서 보듯이 도시와 농촌은 정면으로 대조된다. 도시는 '영롱한 전등빛이 유난히 빛나는/좀먹어가는 저자'로 '곰팡내 나는 인습이 짜낸 호화로운 향락'이 있고, '거리에는 높고 큰 벽돌집 전등 노래/비행기 대포 군대 나팔'이 있다. 즉 인간 삶을 호화롭게 하는 찬란한 현대문명이 있고 그것을 지키기 위해 대포와 군대 나팔로 대변되는 신식 무기로 무장한 군대가 들어서기도 한다. 그러나 '그것이 인류의 생명을 새롭게 하지 못하고/오히려 사람의 삶에 괴로운 좀을 칠 뿐'이므로 부러워하거나 꿈꾸지 말자고 한다. 그것이 진정한 '자유'를 구가하고 '새로운 생명 평화'를 누리게 하는 것이 아니라고 보기 때문이다. 그렇다면 그들의 꿈은 자연스럽게 도시의 반대편에서 찾을 수밖에 없다. 즉 '높은 뫼가 있고/맑은 시내 청초한 초가가 있'는 시골의 '우리 마을'이 바로 그들이 지향하는 희망의 공간이다. 그래서 사람들이 삶의 길을 찾아 도시로 떠나야만 했던 시골로 다시 돌아가고자 하는 아이러니가 발생한다.

　위와 같이 이 작품은 기본적으로 신구세대를 둘러싸고 펼쳐지는 물질과 인정 사이의 갈등이 사건전개의 핵심을 이룬다. 작자는 이 갈등을 두 세대에 걸쳐 변화와 지속이라는 두 개의 명제를 통해 보여줌으로써 시간적으로 현재성과 영원성이이라는 의미를 부각한다. 다시 말하면 시간의 흐름에 따라 변하는 것이 있는 반면에 전혀 변화하지 않고 대물림되는 것도 있음을 보여준다. 이 문제를 근본 주제로 형상화하기 위해 작자는 개막과 동시에 옥이의 독백 형식으로 전제하면서 이 작품의 전개 방향을 제시한다.

玉伊: 黃金의 威力으로 人間의 意志를 征服하려는慾望
　　　人間의意志로 黃金의威力을 征服하려는意志
　　　나는 相反한이慾望과 意志의 사이에서
　　　永遠히 방황하며 괴롭지않으면 안될 것인가?[77]

　　　　　　　　　　　　　　　　　　　　　－ 제1막, 『조선문학』1호, 127

　여기에는 황금의 위력에 굴복할 것인지 그것을 인간의 의지로 극복할
것인지의 여부와 함께, 그것은 쉽게 결론지을 수 없는 것이라는 점이 드러
난다. 이는 '영원히 방황하며 괴롭지 않으면 안 될 것인가'라고 반문하는
대사를 통해 암시된다. 이렇게 보면 이 작품은 이른바 과학적 모더니티와
예술적 모더니티의 대립성에 관한 극적 토론이라 할 수 있는데, 파국에 이
르러 신세대의 입장으로 극적 갈등을 풀어가는 것을 통해서 보면 결국 작
자는 물질적 발전보다는 인간의 순수성에 초점을 맞추었음을 알 수 있다.
　주제를 심화하기 위해 작자는 다양한 측면에서 대립적 가치를 배치하
였다. 이를테면 황금만능주의/순수 의지, 형식/본질, 권리/의무, 이타적 희
생/이기적 주체, 억압/자유, 전통/변화, 인습/창조, 구세대/신세대, 무의식/
자각, 명예/실리, 殘忍/人情, 무시/이해 등등의 다양한 대조적 인식과 태도
및 형태를 통해 극적 갈등이 심화되고 긴장이 지속되도록 하였다. 이와
같은 구성의 복합성과 주제의 구현 양상을 통해서 보면 이 작품이 단순히
계몽적 성격[78]만을 갖는 것으로 보기는 어렵다. 딸의 입장에서 철저히 속
물근성에 물든 어머니를 비판하고 단절하여 새로운 농촌 건설을 지향하
는 애인에게 동조하는 극적 상황에서는 다소 그런 측면을 내포한다. 반면
에 부녀의 갈등에 전통과 현대라는 시대성이 맞물려 있다면, 모녀의 갈등

77) 거의 완전한 국한혼용체로 된 이 부분은 사건 전개 과정에서는 꼭 필요한 경우에만
　　한자를 사용하여 최소화한 것과 대비된다. 이는 주제에 관련된 관념임을 암시하기
　　위한 수단인 것으로 보인다.
78) 이현원, 「한국 현대시극 연구」, 76쪽. 김남석도 계몽성을 강조하였다. 김남석은 특히
　　"2막에서 사용된 열거법은 자연의 가치와 안분지족의 삶 그리고 강력한 계몽의식의
　　전거"로 보았다. 김남석, 「상징화된 인간들 2」, 『문학과창작』 2007년 겨울호, 320쪽.

은 인정에 대한 문제와 반현대적인 공간적 의미가 핵심을 차지한다. 그리고 두 세대의 공통점을 변화와 지속, 즉 변화하는 세태에도 불구하고 자식은 부모 세대에 저항하는 반면에 부모의 입장에서는 자식 이기는 부모 없다는 인지상정을 보여준다는 점에서 계몽적인 문제보다는 인간의 근원적인 문제를 다루었다고 할 수 있다.

이렇듯 두 세대 사이의 대립과 갈등 및 반전을 통해 극적 구성의 밀도가 조밀해지고 주제의 설득력이 높아졌다면, 대사 처리 역시 일반 극에 버금갈 만큼 간명하게 주고받는 형식이 강화되어 현대극적 면모를 상당히 지니고 있다. 1920년대의 시극은 형식상으로 대화 형태를 취하고 있으나 내면적으로는 거의 독백 형태로 낭송 성격이 강한 반면, 여기서는 감탄사가 사라지고 감상적 분위기가 거의 제거됨으로써 극성이 한층 강화되었다. 여기에 시적 질서 측면에서도 많이 배려되어 시극성이 한층 높아졌다. 우선 기본적인 형식으로서 앞의 여러 인용문에 드러나는 것처럼 대화를 운문체 중심으로 표현하여 산문극과 차별화하였다는 점이다. 대화는 주로 운문 중심에 약간의 산문체가 혼용되어 있는 반면, 무대지시문은 거의 산문체로 처리되었다. 운문체의 경우는 띄어쓰기가 매우 불안정하여 특정한 음보 단위로 분석하기 어렵게 이루어졌다. 띄어쓰기를 단위로 볼 때 1어절에서부터 많게는 8어절까지 다양하다. 그런 가운데도 그 중간인 4음보가 주류를 이루어 우리 정서에 가장 안정적인 리듬을 보여준다. 가령, 다음과 같은 예를 통해 그 점을 확인할 수 있다.

그질식할듯한 무거운공기를 나는참아 못견디겠읍니다
나는 시원한 새공기가 그리워졌읍니다
조롱에 가친 새가 허공을 그리우듯이
연못에 가친고기가 바다를 그리우듯이
시언한 넓은세상과 새공기가 그리워졌읍니다

그래서 나는 집을 나왔읍니다
그래도 아버지는 나를 찾어단이십니다
나를 그 조롱속에 잡어 가두시려고——

<div align="right">— 제1막, 『조선문학』 1호, 134</div>

김구의 대사인 위의 인용문에서 시적 질서를 의식한 표현을 볼 수 있
다. 전체적으로 보면 이 작품의 띄어쓰기 형태가 리듬을 형성하도록 의식
적으로 처리된 것이라는 판단을 가질 수 없을 정도로 어떤 규칙성을 찾기
는 어렵지만, 인용문에서는 4음보로 계량해도 좋을 만큼 매우 뚜렷한 체
계를 보여준다. 3행에서는 다섯 마디로 이루어졌는데 4행을 기준으로 하
면 '가친 새가'를 한 호흡으로 처리할 수 있다. 특히 1행과 5행에서 보면 4
음보가 형성되도록 의도적으로 띄어쓰기를 조정한 느낌이 든다. 그리고
'무거운 공기/새 공기', '기성세대의 구속/신세대의 자유 추구' 등의 대조
와 비유, '황금의 위력으로 인간의 의지를 정복하려는 욕망/인간의 의지
로 황금의 위력을 정복하려는 의지'와 같은 對句 형식79) 등의 빈번한 구
사도 시적 질서를 형성하는 중요한 요인으로 작용한다. 또한 주제를 강조
할 때는 긴 독백 형태를 사용하고, 설득력을 높이기 위해 열거법을 많이
사용한 것도 시적 분위기를 조성하는 데 기여한다.

이상에서 보았듯이 박아지의 <어머니와 딸>은 1920년대의 시극과는
상당한 간극이 있는 것으로 파악된다. 1920년대 작품이 詩性 쪽에 무게가
실려 관념적인 성격이 강하다면, 이 작품에서는 구체적인 장면 설정과 인
물들 사이의 대립 갈등과 긴장 등이 심화되어 극적 구성력이 한층 강화된
모습을 보여준다. 플롯의 구조도 상대적으로 짜임새가 있는 3막으로 이
루어져 낭송형에서 벗어나 공연 가능성이 큰 시극으로 격상됨으로써 그
완성도가 매우 높아졌다.

주인공의 현실 대응태도가 1930년대의 일반 극과 뚜렷이 구분되는 점

79) 김남석, 「상징화된 인간들 1」, 앞의 책, 322쪽 참조.

도 간과할 수 없다. 유민영의 개관에 따르면 "30년대 신파희곡의 경우, 주인공은 거의가 선량하고 핍박받는 여자들이고 그들을 불행하게 하는 것은 가난과 구도덕이다. 여기서 주인공은 두 말할 것도 없이 당시 대중의 상징적 인물이며, 그들을 좌절, 패배, 이별시키는 것은 식민지 치하의 사회 환경"[80]이었다. 이에 비해 이 작품의 주인공은 '여자'라는 점만 일치하고 나머지는 다르다. 어머니가 구도덕을 고수하려는 아버지에 맞서는 것은 일부 맞지만 가정을 돌보지 않는 남편도 불행의 원인으로 작용할 뿐만 아니라 더 중요한 것은 그 불행과 역경을 극복하는 강인한 성격을 가졌기 때문에 전혀 다른 여인상을 보여준다. 또한 딸의 경우도 구도덕과 관련이 없는, 돈에 매몰되어 인간의 근본을 상실한 어머니의 몰인정에 저항하는 것이므로 그것이 꼭 구도덕이라고 볼 수 없으며, 부모와의 이별도 불행이기보다는 적극적으로 새로운 삶을 개척하는 길을 지향한다는 점에서 신파극의 여주인공들과는 다르다.

끝으로, 이 극에서 또 하나 주목되는 것은 자본주의적 속물근성과 순수성의 가치를 대비한 점이다. 이는 1960년대의 '시극동인회'가 시극 운동의 동기와 목적으로 '속물근성'에 대한 비판과 일탈을 제기한 것과 같은 맥락인데, 여기서 굳이 시극이라는 새로운 양식을 지향하는 근본 이유의 하나를 짐작할 수 있다. 어떻게 보면 8년간의 시간적 간극이 시극을 숙성하게 하는 원인으로 작용한 것이라고 볼 수도 있으며, 궁극적으로는 시와 극을 함께 창작한 박아지의 시와 극에 대한 복합적 사고와 경험이 크게 반영된 결과라고도 할 수 있다.

80) 유민영, 『한국현대희곡사』, 앞의 책, 92쪽.

3. 시극 재건의 맹아기(50년대), 무대 시극의 탄생과 시극 운동의 태동

1) 시극에 대한 관심 재생

1937년 3월 박아지의 <어머니와 딸>이 3회 분재로 종결된 이후 우리나라에서 시극은 다시 자취를 감추고 긴 공백기로 접어든다. 이때까지 우리나라에서 시극은 오직 작품으로만 발표되었을 뿐 이외의 다른 사정에 대해서는 전혀 언급이 없던 터라 시극이 단절된 자세한 까닭에 대해서는 알 길이 없다. 다만 1940년을 전후로 한 일제 말기에는, 시대적으로 일제의 황국신민화 운동이 심화되고 우리말로 된 출판물에 대한 검열과 탄압이 강화되어[81] 문화예술계의 활동도 크게 위축되어 이른바 암흑기로 규정되는 바 그 영향이 시극에도 미쳤을 것이라고 짐작되기는 한다. 그리고 광복 후에는 이념적으로 좌우 진영의 대립과 갈등이 심화되었고, 또 1950년대에는 전쟁과 그로 인한 폐허 등 사회적으로 큰 시련과 혼란이 이어졌으므로 우리나라에서는 여전히 낯선 장르였던 시극이 자리를 잡고 뿌리를 내릴 여지는 더욱 희박했다고 할 수 있다.

이렇듯 사회적 혼란기 과정에서 완전히 자취를 감추었던 시극에 대한 관심은 50년대 후반기에 다시 대두한다. 장호[82]가 1957년 8월에 「시극운

81) 일제의 출판계 탄압으로 1941년 1월까지 발매와 반포가 금지된 도서가 342종에 이른다. 『조선일보』 2015. 1. 15.

82) 장호(본명 金長好: 1929. 3~1999. 4)는 부산 출생으로, 1951년 피난지 부산에서 간행된 『신생공론』에 시 <하수도의 생리> 등을 발표하면서 등단하였다. 시집으로 《시간표 없는 정거장》(공저) · 《파충류의 합창》 · 《돌아보지 말라》 · 《너에게 이르기 위하여》 · 《나는 아무래도 산으로 가야겠다》 · 《동경 까마귀》 · 《신발이 있는 풍경》 · 《신발산》 등을 비롯하여 시극 《수리뫼》 등이 있다. 한국시협상 · 영랑문학상 · 펜문학상 등을 수상하였고, 한국시인협회 심의위원장 · 동국대학교 교

동의 필연성-창작 시극에 착수하면서」라는 글을 『조선일보』 지면에 게재하여 긴 공백기를 깬다. 이 글은 우리나라에서 시극이라는 양식과 그 지향점에 대해 최초이자 공식적으로 언급한 자료이다. 동시에 비록 작품은 아니지만 시극에 관심을 표명한 것으로 보면 박아지의 <어머니와 딸>이 발표된 이후 무려 20년 5개월이라는 긴 시간적 거리를 이어주는 획기적인 글이다. 참으로 기나긴 단절과 공백기를 거치고 신문 지상을 통해 발표된 이 글은 그만큼 시극사에서 중요한 의미와 가치를 갖는다. 그는 이 글에서 현대 시극이 지향해야 할 길에 대해 다음과 같이 그 핵심을 피력하였다.

> 고전시극이나 십구세기의 시극과 달리 '레아리즘'의 무대를 극복해 나온 시극이란 어떤 것인가. 그것은 새로운 종합예술의 의식위에 세워진 공동의 조작이요 무대경영에 있어 고도의 휘발성 내포한 '씨추에이슌'의 전개일 것이다. 다시 말하면 관객이나 독자의 '뷔죤'을 숨쉴새없이 폭발시켜 나가는 연쇄반응의 조직적인 '스펙타클'이라야 할 것이다.[83]

이 글에 따르면 장호는 고대 그리스 극시와 19세기에 태동한 현대 시극을 용어상 구별하지 않고 모두 시극으로 보았다. 다만 그 성격은 다른 것으로 파악하고 있다. 즉 그것은 첫째 사실주의를 극복하기 위한 것으로 새로운 종합예술이라는 의식으로 탄생한 '공동 조작'이라는 것이다. 말하자면 현대 시극을 조직적인 운동 형태로 출발한 것으로 파악한다. 그리고 무대 공연 형태는 극에 대한 독자들의 관심과 집중을 유도할 수 있도록 역동성을 극대화하여 휘황찬란한 볼거리('spectacle')로 형상화되어야 한다고 해서 특히 연극성을 강조한다. 이 글에 따르면 장호는 그 당시 시극

수를 역임했다.
83) 『조선일보』, 1957. 8. 3.

에 대하여 상당한 관심과 지식을 갖고 있었음을 알 수 있다. 이것은 그가 같은 해 12월에 출간한 제2시집 ≪파충류의 합창≫ 서문에서 "다음엔詩劇을뵈드리겠읍니다"[84]라고 시극 발표에 대한 예고를 직접 표명한 사실, 또 이듬해 9월에 <바다가 없는 항구>[85]라는 시극 작품을 발표한 것을 통해서도 뒷받침된다. 그러니까 그는 『조선일보』에 '시극운동의 필연성'을 발표한 이후 꼭 1년 뒤, 그리고 시집 서문에서 시극 작품을 선뵐 것을 밝힌 이후 약 8개월 만에 그 약속을 지킨 셈이다.

그런데 장호는 나중에 이 사실에 대해 혼동하였다. 1980년 『심상』에 발표한 글에서는 "58년 엠비시가 개국한 지 얼마 안 되어 내놓은 <바다가 없는 항구>는, 처음 내게 음의 조작에 관한 눈을 뜨게 해주었다."[86]고 술회한 반면, 1991년에 발간한 ≪수리뫼≫ '후기'에서는 "1959년 몇몇 뜻 있는 친구들이 어울려 '시극연구회'라는 것을 두어 공부하다가 마침내 '라디오'에서 그 실험장을 찾아내었다. 현대시가 잃어가고 있는 그 청각성부터 회복해야겠다는 생각에서였다. 첫 작품 <모음의 탄생>[87]이 그때 막 문을 연 문화방송(HLKV)에서 1961년 12월 28일에 김종삼 연출로 나가고, 이어 1962년 6월 5일에 역시 HLKV에서 <바다가 없는 항구>가 박용구 연출로 흘러나갔다."[88]고 술회하였다. 이에 따르면 <바다가 없는 항구>가 문화방송의 전파를 탔다는 언급이 1958년과 1962년으로 엇갈린다. 한국시인협회 기관지인 『현대시』 2집(1958. 8)에 실린 작품에 분명히 '시극'이라는 이름이 명시된 사실과 또 문화방송 라디오의 개국 시기가 1961년 12월 2일이었음을 참고할 때[89] 1958년이라고 언급한 것은 장호

84) 김장호, '章湖詩集' ≪爬蟲類의 合唱≫, 詩作社, 1957. 12.
85) 한국시인협회, 『現代詩』 2집, 정음사, 1958. 8, 66~86쪽.
86) 장호, 「시극운동의 전후」, 『심상』 1980년 2월호, 110쪽.
87) 작품의 소재는 현재 확인할 수 없다.
88) 장호, 「<수리뫼> 언저리」, ≪수리뫼≫, 인문당, 1992, 102쪽.
89) 문화방송 30년사 편찬위원회, 『문화방송30년사』, 문화방송, 1992.

의 착오에 의한 오류임이 분명하다. 그는 아마도 <바다가 없는 항구>를 『현대시』 2집에 게재한 사실을 깜빡 잊은 것으로 짐작된다. 이에 본고에 서는 ≪수리뫼≫에서 회고한 내용을 바른 것으로 확정한다.

비록 시간적으로 거리가 있는 사실을 회고하는 과정에서 일부 오류가 있기는 하지만, 장호의 시극 창작에 대한 열의와 집념은 대단하였다. 이 는 그 이후 지속적으로 우리나라 시극 발전에 대해 노심초사한 흔적들을 통해서도 구체적으로 증명된다. 결과적으로 시극은 그에게 꿈과 시련을 함께 안겨주었지만 작고할 때까지 미련을 버리지 못할 만큼 매력적인 양 식으로 인식되었던 것이다.

장호의 글이 발표된 그 이듬해에 최일수[90] 역시 시극 운동의 필요성을 주장하는 글을 한 편 발표하여 시극에 대한 관심을 이어간다. 그는 「시극 과 종합적 영상(上)-시극운동의 필요성을 주장하면서」라는 글을 통해 장호와 같이 시극 운동의 필요성을 제기하였다.[91] 제목에서 이미 구체적 으로 드러나듯이 두 사람의 견해에는 동질성과 이질성을 공유한다. 즉 시 극을 '종합예술'적 성격을 갖는 것으로 본 점은 일치하는 반면, 장호가 극 적 차원의 역동성과 긴장에 주목하였다면 최일수는 '영상'화의 방향에서 바라보아 인식을 달리하였다. 그는 이 글에서 "시극이란 현대시가 도달한 종합적 차원위에서 형성된 새로운 '장르'의 예술"이라 규정하고 다음과 같이 주장한다.

90) 최일수(본명 최용남: 1924. 6~1995)는 전라남도 목포 출생으로, 조선일보사 등에 서 신문기자로 재직하며 문학평론가로도 활동하였다. 그는 시극동인회에 참여하 여 연출을 맡기도 하였으며, 종합예술의 한 분야로서 시극과 더불어 영상시에 대 한 글을 발표하고, 실제 작품으로 시네·포엠 <線>(『월간문학』 1980년 7월호)을 발표하기도 했다. 저서로는 『현실의 문학』이 있고, 한국문학평론가협회·예술평 론가협회 회장을 역임했다.

91) 최일수, 「시극과 종합적 영상(上)-시극운동의 필요성을 주장하면서」, 『자유문학』, 한국자유문학자협회, 1958년 4월호, 213쪽. 제목에 '(上)'을 명시한 것으로 보아 이 글이 1회로 완결되는 것이 아님을 예고했는데 실제로는 그 다음 호에 발표된 기록 은 없어 더 이상의 진전이나 마무리를 하지 못했다.

오늘날 우리 문학에서 이 새로운 '장르'를 구현시키기 위한 운동을 일으킨다는 것은 비단 시문학의 분야에서 뿐만 아니라 '오페라'를 비롯하여 '라디오' 입체낭송 영화무용(특히 바레) 심지어는 연극 자체의 예술분야에 이르기까지 한결같이 긴요한 문제인 것이다.

그리고 이 운동은 시극에 참여하게 되는 음악 연기 그리고 조명 의식 화장 무대미술 등 이러한 모든 예술을 새로운 것으로 향상시키기 위해서도 가장 필요한 계기적 요소를 띄우고 있는 것이다.

왜냐하면 그것은 모든 문학과 예술이 종합예술의 시대에 들어섰기 때문인 것이다.[92]

이 글에서 볼 수 있듯이 최일수가 주장하는 시극 운동은 상당히 폭이 넓다. 그의 시극관은 단순히 시극에만 국한된 것이 아니라 시극에 동원되는 인접 분야까지 발전을 꾀할 수 있는 모체 구실을 하는 것으로까지 확장된다. 그리고 그것은 세상의 변화와 관계가 깊은 시대적 산물임을 강조한 점도 주목된다. 말하자면 시극 운동은 선진 문화 실현의 한 방향으로서 필연적인 것이다. 이는 "이 시극이라는 새로운 '쟝르'를 창현하기 위한 운동이 영국에서는 벌써 30년전부터 일어났고, 이미 세계 각국에서는 앞을 다투어 가며 활발히 전개되고 있다"[93]는 그의 세계문화사적 성찰을 통해서 알 수 있다. 그는 이러한 외국의 실정에 견주어 우리나라를 문화적 '지각생'으로 규정하였다. 그래서 그는 시극 운동을 선진 문화로 들어가는 통로를 마련하는 일로 인식하였던 것이다.

한편, 두 사람과 비슷한 시기에 시극에 대해 큰 관심을 가졌던 시인으로 이인석[94]이 있다. 그는 1957년에 개최된 제21차 국제 펜클럽 회의에

92) 위와 같음.
93) 위와 같음.
94) 이인석(1917. 12~1979. 7)은 황해도 해주 출생으로, 평안남도 도립도서관장으로 재직하다가 광복 후에 월남하여 1948년 『白民』을 통해 시인으로 등단하였다. 시집으로 ≪사랑≫ · ≪종이집과 하늘≫과 유고시집 ≪우짖는 새여, 태양이여≫가 있다.

우리나라 대표단의 일원으로 외국(나라 이름은 구체적으로 밝히지 않았음) 출장 중 시극을 만난 뒤 창작에 관심을 가지게 되었다고 다음과 같이 술회하였다.

> 1957년 제21차 국제 펜클럽 회의에서 우리나라 대표단의 일원으로 참석한 일이 있어요. 아시다시피 그때만 해도 (지금도 마찬가지지만) 우리나라에서 시극운동이란 생각조차 못하던 땐데 외국에서는 꽤 활발하게 전개되고 있더군요. 어떤 사명감을 가지고 시극에 손을 대기 시작했는데, 글쎄 그 성패보다도 우리나라에서 시극이란 문학형태를 개척했다고나 할까 시도했다고나 할까, 아무튼 그 점만은 지금도 자부심을 가지고 있지요.[95]

이 내용은 박정만과의 대담을 통해서 피력한 것이다. 실제 경험한 날과 회고 시기가 20년쯤 거리가 있으므로 기억의 정확성 여부는 확인할 수 없지만 여기서 몇 가지 의미 있는 정보를 얻을 수 있다. 첫째는 '우리나라에서 시극운동이란 생각조차 못하던 땐데'라는 말을 통해 당시 우리나라에서는 시극에 대해서는 생각조차도 할 수 없을 정도로 사회(문인)에서 완전히 잊힌 양식이었다는 점, 둘째는 시극을 만나고 창작 의지를 가진 때가 1957년경으로 장호와 같은 시기라는 점에서 이때부터 우리나라에서 다시 시극에 대한 관심이 조금씩 일기 시작했다는 점, 셋째는 시극 개척에 대한 그의 사명감과 열의를 엿볼 수 있다는 점 등이 그것이다. 그러니

자유문학자협회 문학상을 수상하였다. 1957년 제21차 국제펜클럽회의에 한국대표단원으로 참석하였고. 전국문화단체총연합회 인천지부 창립 회원이었으며 한국문인협회 부이사장, 한국방송작가협회 이사장을 역임했다. 『노자공보』 편집국장과 『경인일보』 논설위원을 지내고, 『세계일보』 문화부장, 국제펜클럽 한국본부 사무국장 등을 역임하였다. 자료에는 1957년 외국 출장 중에 시극을 만나 1959년 무렵부터 시극 작품을 발표하기 시작한 것으로 되어 있는데, 그의 첫 작품인 <잃어버린 얼굴>은 1960년 8월에 발표되었다. 1970년 전후에는 희곡도 발표하였다.

95) 박정만, 「나의 인생 나의 문학―이인석」, 『월간문학』 1978년 1월호, 19쪽.

까 그의 회고담은 <어머니와 딸>에 이어 두 번째로 시극의 공백기를 깨고 세간에 다시 출현하는 계기를 구체적으로 살필 수 있는 또 하나의 자료적 가치를 갖는다. 그리고 현재까지 확인된 바로는 우리나라에서 시극 작품을 가장 많이 발표한(9편) 작자가 바로 그라는 점(후술 참조)에서 그가 시극에 대해 '어떤 사명감'을 가졌다고 피력한 말도 사실임을 입증한다. 그러므로 그의 시극에 대한 열정과 실천력은 그의 말대로 '성패'를 떠나(그의 시극 개척자적 업적에 대한 문단이나 학계의 무관심을 의식한 말로 이해할 수 있음) 시극사적으로 일정한 의미를 부여받아 마땅하리라고 본다.

그러나 공개된 자료의 약력에서도 드러나듯이 그는 직업뿐만 아니라 문학 분야에서도 시와 시극은 물론이고 희곡과 서사시96)까지 발표하였고, 문단과 문화 방면에서도 적극적으로 활동하여 회장과 사무국장 등 집행부의 핵심 자리를 맡기도 하였다. 특히 우리 시극사적으로 보면 가장 많은 작품을 발표한 작가로 주목받을 만하지만 아직까지 그는 詩史는 물론이거니와 시극사적 차원에서도 구체적으로 연구된 바가 없는 소외인으로 남아 있다. 그 이유는 피상적으로는 작품성과 관련이 있다고 간단히 치부할 수도 있겠으나, 시는 그렇다 치고 시극 분야로 국한하면 그보다는 이 양식에 대한 전반적인 무관심에다가 간혹 연구되는 것도 몇몇 특정 작자와 작품에 편향된 경향에 기인하는 것으로 보아야 할 것이다. 그런데 뒤에 살피겠지만 그의 시극은 무관심의 대상이 될 만큼 그리 허술하지만은 않다.

2) 현대 시극의 시발점, 장호의 무대 시극 〈바다가 없는 항구〉

장호는 시집 서문에서 공언한 대로 첫 시극 작품인 <바다가 없는 항구>

96) <찬란한 생명-東明聖王>, 한국문화예술진흥원 편, ≪민족문학대계·6≫, 동화출판공사, 1975.

를 지면에 발표한다. 그가 약속을 지킬 수 있었음은 시집 서문에 공언할 당시에 이미 시극에 대하여 상당히 많은 고심과 공부를 하고 있었음을 암시한다.97) 이론적 접근이 아니라 구체적인 작품을 쓰기 위해서는 적어도 이론에 대하여 상당한 지식을 쌓아야 함은 물론이고 창작 재능까지 겸비해야 하기 때문이다. 어떻든 그의 시극 <바다가 없는 항구>는 작품으로 보면 <어머니와 딸> 이후 21년 반이라는 긴 단절기를 이어주는, 시극사적으로는 매우 중요한 가치를 지닌다. 작품의 형식이나 질적 차원에서도 <어머니와 딸>을 능가한다. 특히 극적 긴장을 유도하기 위해 세심하게 구성한 것을 통해 고전 극시에 대한 지식을 반영한 흔적이 뚜렷하게 드러난다.

이 작품은 일본 강점기 시대를 배경으로 하여 일본 군국주의의 부조리와 우리나라 한 청년의 항일 정신을 그린 3막 구조의 무대 시극이다. 무대 배경은 '일본제정 아래'(시간), '어느 남쪽 항구'(공간)로 설정되었고, 극적 사건은 항구에 정박한 화물선에서 하역하는 선원들의 삶의 애환을 중심으로 전개된다. 줄거리는 다음과 같다.

개막전 사건(작품 모티프): 하역회사에서 석달치 임금을 주지 않자 화물선에서 하역작업을 하던 선원들이 '사보따쥬'를 벌인다. 이 과정에서 주인공 '복이'가 파업에 대해 부당한 질책을 가하는 '왜놈 서기'에게 항거하다가 그를 물에 빠뜨려 버렸다.

개막후 사건(무대 실연): 죽은 것으로 알았던 '왜놈 서기'가 살아 있다는 소식과 선장이 '복이'를 살인미수 혐의로 고발했다는 소문이 들려오고(1막: 도입부), 파업에 대하여 친일 변절자인 '항수'와 '복이'의 편에 선 '돌

97) 그의 글 가운데 그 이전에 우리나라에 시극이라는 양식의 작품이 존재했음을 의식한 내용은 전혀 없다. 그러니까 그가 시극을 연구하고 창작한 계기가 앞서 발표된 시극 작품을 읽은 경험에 의한 것인지, 아니면 그가 희랍 비극에 대한 연구서를 낼 만큼 조예가 깊었음을 고려하면 그리스 극시(시극이라고 했음)를 연구하는 과정에서 결심하게 된 것인지는 분명하지 않다.

이'의 언쟁과 갈등을 통해 '항수'의 불의가 드러나며(2막: 분규부), 결국 '복이'는 도주하기로 결심하고 연인인 '수나'를 찾아가서 이별을 종용한다. 그러나 수나는 함께 도망가자고 한사코 떼를 쓰지만 '복이'는 '수나'의 손을 뿌리치고 혼자 도망간다. 그 직후 파업도 끝이 났다는 소식과 함께 막이 내린다.(3막: 종결부)

이 작품은, "이 항구에서는 善이래야 할 아름다움조차 惡이 되듯이 사랑한다는 것이 죄가 된다."는 주인공인 '복이'의 한탄에 드러나듯이, 일제의 부당한 처우에 항거하다가 사랑마저 포기하고 도망을 가야 하는 기구한 운명을 지닌 한 청년의 비극성을 그려낸다. 이를 통해 작자는 '바다가 없는 항구', 즉 바다로 들고 나는 편의를 위해 만든 것이 항구라면 당연히 바다가 있어야 제 구실을 할 수 있는데 바다가 없으니 항구도 무의미한 것이 되어 버리는 것처럼, 모순된 사회(일제의 억압이라는 역사적 의미 중첩)의 일면을 고발한다. 이는 다음과 같은 등장인물들의 대립 갈등 관계를 통해서 극적으로 구체화된다.

- • 부정적 세력: 일제(선원들을 부당하게 대우하며 억압함)
- - 동조자: 항수(친일 배신자, 기회주의자로서 당당히 행세함)
- • 긍정적 세력: 복이(부당한 대우에 항거하는 정의로운 자, 의로운
 일을 했지만 사랑까지 포기해야 하는 대가를 치름)
- - 동조자: 돌이(복이를 적극 옹호함), 수나(복이의 연인)

이 작품의 의미를 형성하는 중심인물 네 사람(복이·항수·돌이·수나)의 성격과 이들의 관계를 통해 드러나는 시극성은 다음 장면을 통해 확인된다.

돌이: 복이가 왜 들어간단 말이요

복이는 떳떳한 일을 했소 순조로운 이야길 했소,
이야길 안알아 먹어준건 書記놈이었소 書記가 먼저 손짓을
했소 이 항구에 먹구름을 뿌리는 놈은 누구란 말요 書記놈이
요 會社놈이요

항수: 너는 모른다.

복이는 갇혀도 일은 시작해야 한다
너이들이 주려죽어 상어가 배부르고
너이놈들 머리 석자위까지 바닷물이 넘치더라도

일은 시작해야 한다

돌이: 안될 말이요
한번 더 말해보오
당신은 항수요
우리들이 주려죽고
복이가 갇혀도
어쩔수 없다니

이 항구가 온통 상어잇발에 짓씹히운 목선이래서
느닷없이 떠내려만 갈 밤바다래야
시원하단 말이요

항수: 나도 그렇다 너도 그렇다
복이가 그렇다 書記가 그렇다
이 항구의 어드메 봄소식이 왔든

수나: 웨들 이러세요
싸워야 할 곳은 따로 두고
여기서 웨들 이러세요 (II, 73~74)

위의 갈등 장면에는 의로운 일을 한 '복이', 친일 배신자인 '항수'의 모진 성격, '복이'의 편에서 공동체의 안위를 걱정하는 '돌이'의 온건한 성격, 그리고 두 사람의 다툼이 정작 싸워야 할 대상(일제)에서 빗나간 짓임을 분별하는 냉철한 '수나'의 성격이 잘 드러난다. 최일수는 이 장면에 대하여 "산문으로 된 이 시극이 여기서는 그 극적 필연성을 훌륭하게 나타내고 있는 것을 볼 수 있다."고 전제한 다음, "일제에 저항해야 할 일을 앞두고 위기에 직면했는데 여기서 희생을 무릅쓰고 감행해야 하느냐 포기해야 하느냐의 한계선상에서 갈등되어 일어나는 내면적인 대결 속에 있는 것"을 '극적 의미'로 보고 "어떠한 의미든 시가 이러한 한계상황을 설정할 때 그 시는 하나의 극적 필연성을 갖게 되는 것이며 이러한 상황을 표현하는 데 있어서 절박한 내적 필연성을 密感力 있게 포착하는 언어를 선택해야 하는 것이다. 여기에 시어가 극적으로 입증될 수 있는 계기가 있다."[98]고 분석하여 자신의 시극관, 즉 한계상황에서 일어나는 내면적 갈등을 밀도 있는 언어로 포착하는 것이라는 관점을 집약적으로 보여준다.

그런데 최일수의 언급 내용 중에 대사를 처리한 형태에 대해 '산문'으로 규정한 점은 문제가 있다. 우선 위에 인용한 대목에서도 확인할 수 있는 바와 같이 무대지시문을 제외하고는 대부분의 대사가 시적 분절(행과 연 갈음: 율문)로 이루어졌다는 점은 물론이거니와, '나도 그렇다 너도 그렇다/복이가 그렇다 서기가 그렇다'와 같은 반복과 운문 형식으로 이루어진 점 등을 통해 운문적 리듬이 분명하게 드러나는데도 이 작품의 문체를 산문체로 규정한 것은 잘못된 판단이다. 그의 판단 기준이 무엇인지는 확인할 수 없지만 무엇보다도 작가가 전달 의미를 강조하기 위해 시적 리듬을 적절히 수용한 점을 작품 자체가 증명하고 있음을 그는 간과하였기 때문이다.

한편, 이 작품의 특성으로 지적할 것은 착하고 의로운 사람이 도리어

98) 최일수, 「현대시극과 종합예술」(4), 『현대문학』 1960년 5월호, 281쪽.

억압을 받고 도피하는 인물로 전락한 반면, 부당한 억압을 가하는 일제에 동조하는 기회주의자가 버젓이 행세하는 부조리한 현실을 그대로 보여주기만 할 뿐 이른바 '시적 정의'를 작품상 구현하지는 않는다는 점이다. 이를테면 의로운 일을 한 대가로 행복한 결말에 이르는 파국 형태를 취하지 않았다. 이는 결국 선=행복, 악=불행이라는 고전적 권선징악의 구조를 버리고 부조리한 현실(정의가 악한 결과로 돌아오는 것) 자체만을 극적으로 토론하여 보여주는 부조리극과 같은 현대극의 특성을 강화하기 위한 의도인 것으로 풀이된다.

또한 이 작품은 장호가 시극이라는 이름으로 처음 시도한 결실인 만큼 시극의 특성을 구현하기 위해 노력한 작의가 잘 드러난다. 가령, 고대 그리스 극시처럼 합창(코러스)을 극의 앞뒤(같은 내용)로 배치했으며, 중심 사건의 원인 즉 부당하게 억압하는 '왜놈 서기'를 '복이'가 물에 빠뜨리는 행동을 개막전 사건으로 처리하고 개막 이후에는 이에 관한 구체적인 정보가 차츰 밝혀지는 한편, 그 일로 하여 '복이'는 결국 살인미수범이 되어 사랑마저 포기한 채 도망을 가야 하는 비극적인 신세로 전락하는 점 등이 주요한 극적 기법에 해당한다면, 합창의 가사와 시적 분절로 이루어진 대사 처리 및 비유와 상징 등을 통해 궁극적 의미를 암시한 것들은 시적 요소로 작용한다.

3) 시극 운동의 필요성 인식과 '시극연구회'의 탄생

장호가 시극에 대한 견해를 밝히면서 '시극 운동의 필요성'을 제기하였듯이 그는 처음부터 '운동'의 개념을 의식했다. 즉 혼자의 힘이 아니라 공동의 인식과 노력이 매우 필요하다고 생각하였다. 이는 그만큼 널리 확산될 필요가 있다는 판단에 따른 것이라 할 수 있다. 그런 인식 아래 그는 먼

저 그 터를 닦는 심정으로 시극 운동의 필요성을 제기하고 그 실천적 노력의 하나로서 자신이 직접 작품을 창작하여 발표함으로써 자신의 의지를 문단에 널리 알렸던 것이다. 이를테면 동지를 규합하는 실마리를 스스로 마련한 격이다. 그리하여 <바다가 없는 항구>를 지면에 발표한 뒤 약 1년 뒤에 그는 뜻 있는 사람들을 규합하여 '시극연구회'라는 모임을 만들게 된다. 현재 이 모임에 대해 언급한 자료들에 따르면 일부 일치하지 않는 점들이 있는데, 그것을 확인하기 위해 주요 글들을 발표된 순서대로 인용하면 다음과 같다.

① <u>1959년 가을</u>에 '시극연구회'라는 것이 발족된 바 있었으나 공연 활동은 전혀 갖지 않고 흐지부지되었다.99)

② 장호는 <u>1959년 9월</u> 몇몇 뜻있는 분들과 어울려 '시극연구회(詩劇研究會)'를 만들었다. 그 가운데는 고원(高遠), 최근용(崔槿鏞), 최창봉(崔彰鳳), 민구(閔九), 김정옥(金正鈺), 박항섭(朴恒燮), 최일수(崔一秀), 김경(金耕), 최상현(崔相鉉), 이영일(李英一) 등이 뜻을 같이 하여 수차례 모임을 갖고 연구해 나가다가 현대시가 잃어가고 있는 청각성부터 회복해야겠다는 생각에서 우선 '라디오를 통한 시극'을 시도하였다.100)

③ <u>1961년</u> 국내 최초로 '시극연구회'를 결성, 회장직을 맡음과 동시에 활발한 창작 활동을 시작함.101)

④ <u>1959년 9월</u> 고원(高遠), 최창봉(崔彰鳳), 민구(閔九), 김정옥(金正鈺), 최일수(崔一秀), 최상현(崔想鉉), 이영일(李英一), 장호(章湖) 등이 <u>시극연구소</u>를 만들어 연구적인 모임을 가지다가……102)

99) 유민영, 『우리시대 연극운동사』, 단국대학교출판부, 1990, 316쪽.(밑줄: 인용자)
100) 김홍우, 「장호의 시극운동」, 앞의 책, 100쪽.
101) 장호, 「장호 연보」, ≪장호시전집 2≫, 배틀·북, 2000, 418쪽.
102) 한국근·현대연극100년사편찬위원회, 『한국근·현대연극100년사』, 집문당, 2009,

인용된 네 글에서 차이가 나는 것은 명칭, 결성 시기, 구성원, 대표, 활동 양상 등이다. 첫째, 모임의 명칭은 '시극연구회'(① ② ③)와 '시극연구소'(④)의 두 가지 경우가 있다. 앞의 세 경우가 일치하는 것에 따르면 '시극연구회'가 맞는 것으로 볼 수 있다. 둘째, 결성 시기에 대해서는 1959년 가을(①), 1959년 9월(② ④), 1961년(③) 등 세 가지로 구분된다. 이 가운데 ③은 장호가 작고한 이후에 출간된 것이고 시기에도 큰 차이가 있어 장호 본인의 착오이거나 편집과정의 오류로 보이고 나머지는 거의 일치하므로 결성 시기는 '1959년 9월'로 확정해도 좋을 듯하다. 셋째, 구성원에 대해서는 ②의 11명과 그 중 최근용 · 박항섭 · 김경 등 3명이 빠진 8명으로 기록된 ④의 경우 등 두 가지가 있다. 정확한 구성원에 대해서는 현재 확인할 만한 자료가 없기 때문에 ④가 약술된 것으로 보여 최소한 ②에 거론된 11명 이상이었을 것으로 추정할 수 있다. 넷째, 모임의 대표는 ②와 ③이 일치하는데 ②의 내용은 장호의 술회를 참고한 것으로 보이므로 장호의 언급을 객관적으로 증명할 수 있는 자료가 되지는 못하지만, 자료상 시극에 대한 관심은 장호가 독보적인 위치에 있었음을 고려하여 장호가 맡은 것으로 확정해도 무리가 없을 듯하다. 끝으로, 활동 양상에 대해서는 '수차례 모임을 갖고 연구함'(②), '연구적인 모임을 가짐'(④) 등에 따르면 여러 차례 모임을 가진 것으로 확인된다. 다만 유민영은 '공연 활동은 전혀 갖지 않고 흐지부지되었다'고 서술하여 별다른 활동을 하지 못한 것으로 파악하였는데, 이 경우 공연 중심으로 다룬 저서의 성격상 공연이 전혀 없었다는 점을 고려한 것으로 보인다. 장호는 회장을 맡았다는 것 외에는 자신의 개인 활동에 대해서만 언급하였을 뿐 '시극연구회'에 관련된 구체적인 활동 양상에 대해서는 밝힌 것이 없다.

'시극연구회'의 존재는 1963년 9월에 '시극동인회'가 발족될 때까지 공

393쪽.

식적으로는 해체된 기록이 없기 때문에 명목상으로는 만 4년 동안 지속된 것으로 되어 있다. '시극동인회'는 '시극연구회'를 발전적으로 확대 재편성한 단체라고 기록되어 있으므로 그 연장선상에 있는 것이었다. 그렇다면 비록 명칭은 좀 달라지기는 해도 활동 내용에는 큰 차이가 없었을 것으로 보이나, '시극연구회'라는 이름으로 4년 동안 어떤 활동을 했는지 현재로서는 알려진 자료가 없어 구체적으로 확인할 수는 없다. 다만 주요 회원으로 알려진 11명 중 시극에 관한 활동을 펼친 장호와 최일수의 경우를 통해 당시의 시극에 관한 몇몇 정보를 살펴볼 수 있다.

그런데 이들 자료 가운데 1960년대 벽두에 문예지를 통해 발표된 최일수의 글이 주목된다. 특히 "지금 우리가 여기서 창현하고저 하는 시극"103)이라고 기술한 부분에 대해 그 진의를 생각해볼 필요가 있다. 주어(주체)를 '우리'로 나타낸 것이 모호하기 때문이다. 즉 이는 서술 맥락상 '시극연구회'라는 단체의 입장을 대변한 것으로 볼 여지가 있는 반면에 '나'도 '우리'로 표현하기 좋아하는 우리말의 통상적인 표현으로 보면 단순히 개인적인 차원일 수도 있다. 이렇게 두 가지 측면에서 한번 고민해볼 필요가 있으나, 이 글의 전체 논지로 보거나 그의 다른 글들을 참조하더라도 최일수의 독단적인 견해라는 의미가 더 강하다. 장호가 남긴 자료들 역시 '시극연구회'의 이름 아래 이루어졌다기보다는 개인적으로 견해를 밝히거나 작품 활동을 한 성격이 더 강한 것으로 파악된다. 이와 같은 사정을 감안하면 '시극연구회'의 위상은 다소 낮아질 수 있다. 시극 양식의 가치를 인정하고 새로운 차원에서 그 성격을 규정하는 한편, 조직적인 운동을 펼칠 필요성을 인식한 점은 큰 의의로 평가할 수 있지만, '시극연구회'의 이름으로 조직적인 활동을 전개한 구체적인 자료를 확보하지 못한 상태에서는 그 모임의 공적을 거론할 수 없는 까닭에 그렇다. 그렇다

103) 최일수, 「현대시극과 종합예술」, 『현대문학』 1960년 1월호, 233쪽.

면 '시극연구회'는 자료상으로는 일단 결성된 것이라 할 수 있지만 실질적으로는 태동 차원에 머문 것으로 규정해도 무방하다고 판단된다. 그래서 위와 같은 사정과 연대기적 측면을 고려하여 두 사람의 활동 내용은 자료가 생성된 1960년대로 넘겨 서술하기로 한다.

4. 시극 운동의 실현기(60년대), '시극동인회'의 활약과 공연 실현

1) 시극에 대한 새로운 인식과 방송 시극 실험

현재 확인된 자료를 통해서 확인된 바로는 '시극연구회'의 일원으로 시극에 대한 견해를 밝힌 사람으로는 장호와 최일수이다. 이들의 활동상이 '시극연구회'의 일원으로 이루어진 것이라는 점을 구체적으로 확인할 수 없기 때문에 단순히 연대기적 차원에서 1960년대의 범주에 넣어 개별적인 활동으로 다루기로 한다.

먼저, 1960년 벽두에 최일수는 「현대시극과 종합예술」[104]이라는 글을 발표한다. 8회에 걸쳐 연재한 이 글은 제목에 '종합예술'이라는 표현을 사용했듯이 앞서 발표한 글에 비해 분량도 많고 성격도 다르다. 즉 영상 문제보다는 시극 자체의 양식적 성격을 정의하고 그 특성을 설명하는 데 상당한 노력을 기울였다. 그가 주장하는 내용을 집약하면 대체로 우리나라 시극이 서구 시극과는 구별되는 것으로서 시와 극의 완전한 융합체로서 전혀 새로운 양식이라는 점이다. 그래서 그는 기존의 시극과는 완전히 변별되는 것임을 누누이 강조하였다. 가령, 그것은 "'시극'이란 말은 이제까

104) 최일수, 「현대시극과 종합예술」, 『현대문학』 1960년 1월호, 3~9월호.

지 우리 문예사상에서 처음 논의되는 새로운 문학예술의 '쟝르'에 속한 다."105), "지금 우리들이 말하는 시극은 우리 문예사상에서만 처음으로 등장되는 새로운 '쟝르'일 뿐 아니라 서구의 현대시극에 입각해 있으면서 도 그보다 새로운 종합적인 '이메이지'로서 이루어지는 고도한 차원의 세 계를 찾는다는 점에 있어서 '엘리옷'의 시극관보다 비판적이며 선진적인 요소를 지녔다고 본다."106)라고 한 대목에 잘 드러난다. 여기서 '서구의 현대시극에 입각해 있으면서도 그보다 새로운 종합적인 이메이지로서 이 루어지는' 것이라는 설명은 다소 모순적이다. 말하자면 '서구의 현대시극 에 입각해' 있는 것이라면 그것이 온전히 새로운 시극이 될 수는 없기 때 문이다. 이런 입장에서 우리 시극을 바라보기 때문에 그의 주장은 일견 새로운 점이 있는 반면, 현실성이 떨어지기도 한다. 특히 다음 글들을 통 해서 보면 그의 관점이 잘 드러난다.

① 그런데 지금 우리가 여기서 創現하고저 하는 시극이란 단순히 시와 극을 합쳐놓은 옛날의 극시와 같이 시어로 엮어진 그러한 극이 아니라 모든 예술(음악, 미술. 시, 문학, 무용, 연극, 연기, 연출, 조명, 의상 등등)이 완전히 종합적인 상황을 형성하여 새로운 차원을 개시 해 내는 그러한 역사적인 役能을 지니고 있는 것이다.107)

② 알고 보면 '셰익스피어' 역시 자기의 운문극 <함렡>에다 철학 적 箴言을 접종시켰지 결코 시어를 접종시키지는 못했던 것이다.
그것이 비단 부분적으로 시를 접종시켰다 가정하더라도 그 자체는 이미 극시조차 될 수 없는 것이다. 왜냐하면 엄밀히 따져서 시를 부분 적으로 삽입한다 하여도 그 삽입된 것이 시가 되지는 못하기 때문이다.
만일에 부분적인 것이 아니고 전부가 시로 된 극이라고 할 것같으

105) 위의 책 1월호, 229쪽.
106) 위의 책 1월호, 230쪽.
107) 위의 책 1월호, 233쪽.

면 그것은 이미 극도 극시도 아닌 그거야말로 시극이 되는 것이다. 참으로 시극과 극시와의 차질은 여기에 있다. 즉 극시란 극을 시라고 보던 과거에는 운문극을 말하기도 했지만 그것은 부분적으로 시가 삽입된 것을 말하며 시극이란 이와 정반대로 작품 전체가 하나의 독립되고 완전한 시로써 이루어진 극을 말하는 것이다.

그런데 '셰익스피어'는 이러한 극시의 '장르'에 속하는 것이지 결코 시극은 아닌 것이다.[108]

③ 우리가 지금 創現하고저 하는 시극은 물론 이 운문형태의 시극이 아니라 2. 30년대의 영국의 '엘리옷'이나 또는 4, 50년대의 '딜란 · 토마스' 등이 시도했던 산문적 형태의 시극에 입각한 것이다. 그러나 여기서 재창현하려는 현대의 시극은 그보다 한 걸음 더 나아가서 새로운 결합적인 '이메이지'로서의 시극을 모색하는 데 있는 것이다.[109]

먼저, ①에서는 시극에 대한 특성이 잘 드러난다. 그들이 새롭게 추구하려는 시극은 시와 극을 합쳐 놓은 형태가 아니라 '모든 예술'을 '완전히 종합적인 상황을 형성하여 새로운 차원을 개시해내는' 것이라는 것이다. 그런데 여기서 이 진술을 조금만 숙고하면 그렇게 새로운 점이 있는 것은 아니다. 즉 '시와 극'을 합쳐 놓은 것이라는 표현 속에 이미 종합적 의미가 담겨 있다. 비록 시는 단순하게 문자로 이루어진다고 하더라도 극(괄호 안에 연극을 따로 명시한 것을 보면 희곡 차원을 지칭한 것으로 보임)은 연극으로 공연될 것을 전제로 하므로 괄호 안에 따로 구체적으로 적시한 요소들을 내포한다. 그러니까 표현과 인식의 차이에 불과할 따름이지 엄밀하게 말하면 그가 주장하는 시극은 '새로운 차원을 개시해내는 그러한 역사적인 役能을 지니고 있는 것'은 아니다.

②에서도 극시와 시극의 차이를 언급하였다. 그는 극시가 극중에 시적

108) 위의 책 3월호, 267쪽.
109) 위의 책 1월호, 229쪽.

인 요소가 있는 것이라면, 반대로 시극은 '작품 전체가 하나의 독립된 완전한 시로써 이루어진 극'이라고 규정하였다. 여기서 극시와 시극을 반대적인 것으로 규정한 것은 문제가 있다. 둘의 차이는 반대라기보다는 주로 시대적인 변별성을 갖는 것이기 때문이다. 즉 고대 그리스에서 중세까지의 극은 극시이고, 시극은 근대 산문희곡에 반기를 들고 운문체로 회귀하려는 의도에서 탄생된 것이다. 여기에 더러는 공연을 전제로 하느냐 여부도 고대와 현대로 갈라지는 요소가 된다. 특히 셰익스피어의 <햄릿>에 대해 시라기보다는 시를 부분적으로 삽입한 것에 불과하기 때문에 극시조차 되기 어렵다는 비판은 재고의 여지가 있다. 엘리엇이 시극의 훌륭한 예로 <햄릿>의 구절을 인용했듯이[110] <햄릿>이야말로 운문체로 된 완전한 시로 이루어진 극의 전형적 예라고 할 수 있기 때문이다. 다만, 이것이 산문극 이전의 작품이므로 그 명칭을 극시로 명명했을 따름이다. 이는 "1930년대에 노자영이 극시란 형식의 작품을 지상에 발표했지만, 그것은 어디까지나 극으로 된 시에 불과했고 또 극장에서 공연이란 엄두도 내지 못하였다."[111]는 지적에서도 드러난다. 노자영의 작품이 구성과 성격상 비록 '극으로 된 시에 불과'한 것일 수는 있지만 분명히 '시극'이라는 이름으로 발표되었기 때문이다. 따라서 이 인용문에 드러난 최일수의 견해는 <햄릿>을 극시로 명명한 것 외에는 적절한 관점으로 보기 어렵다.

③에서는 '시극연구회'에서 추구한 시극의 형태에 대해 언급하고 있다. '創現'이라는 조어는 전례가 없는 완전히 새로운 시극임을 강조하기 위한 것이다. 여기서도 오류가 드러나는데 "2. 30년대의 영국의 '엘리엇'이 '시도했던 산문적 형태의 시극"이라는 주장은 사실과 다르다. 엘리엇은 운문체의 시극을 썼을 뿐만 아니라 시극을 논의하는 자리에서 주로 시극=운

110) T. S. 엘리엇, 「시와 극」, 앞의 책, 186~191쪽 참조.
111) 최일수, 「시극의 가능성」, 『사상계』 1966년 5월호. 『현실의 문학』, 형설출판사, 1976, 433쪽.

문체라는 등식관계를 주장했기 때문이다. 더욱 중요한 것은 그는 운문체와 산문체 같은 문체 형식(style)은 내용과 불가분의 관계를 맺기 때문에 상호관계에 따라 적절하게 선택해야 하는 것임을 분명하게 피력하였다. 그렇다면 그가 엘리엇의 시극 작품을 제대로 보지 않았거나 산문체로 번역한 것을 본 것은 아닌지 의구심이 든다.[112] 또 하나 새로운 시극의 특성으로 '이메이지'를 강조하였는데 '작품 전체가 하나의 독립되고 완전한 시로써 이루어진 극'이라는 개념에 대비하면 너무 지엽적인 관점이라고 볼 수 있다. 완전한 시는 단순히 이미지에 의해서만 이루어지는 것이 아니라 다양한 기법들이 어우러져야 하는 것이기 때문이다.

이 글에 이어 그는 「시극과 씨네포엠-새로운 문학예술의 상황」[113]이라는 글을 발표한다. 제목에 드러나듯이 이 글은 「시극과 종합적 영상(上)-시극운동의 필요성을 주장하면서」(1958.4)의 연장선상에 있다. 이에 따르면 그는 주로 시극을 영상화하는 방향에 관심을 갖고 있었다. 다만 처음 발표한 글이 시극을 '종합적 영상'으로 구현하는 토대(대본)로 본 것이라면, 여기서는 폭을 좁혀 '씨네포엠', 즉 시를 문자로만 발표하는 형태를 넘어 영상기술을 이용하여 종합화하고 입체화하는 방향을 제기하였다. 우리나라에서 실제로 이 형식이 등장한 시기가 영상문화가 크게 발달한 1990년대[114]임을 감안하면 이미 30년 전에 보여준 그의 발상은 상당히 앞선 것이었다.

한편, 시극 이론에 관한 글만 발표한 최일수와는 달리 장호는 실제 작

112) 실제로 극시의 운문체적 특성을 인식하지 못한 채 그리스 극시나 셰익스피어의 극시를 산문체로 번역한 것들이 있다.

113) 최일수, 「시극과 씨네포엠-새로운 문학예술의 상황」, 『조선일보』, 1961. 3. 24. 시극동인회의 활동 자료에 따르면 1965년 2월 5일 '연구발표회 및 합평'을 가질 때 신기선이 씨네포엠이라는 이름으로 <손>을 발표한 것으로 되어 있는데, 작품은 전하지 않는다.

114) 월간 『현대시』 1998년 1월 혁신호 특별부록으로 장경기 시집 ≪夢想의 피≫를 씨네포엠으로 제작 배포한 적이 있다.

품을 창작하면서 시극에 대한 양식적 차원의 실험을 지속한다. 그는 무대 시극인 <바다가 없는 항구>를 지면에 발표한 이후 이번에는 라디오로 방송할 수 있는 시극을 시도한다. 이에 관련된 장호의 활동 양상을 먼저 요약적으로 제시하면 다음과 같다. 1961년 12월 28일, 방송 시극 <모음의 탄생>을 김종삼 연출로 당시 개국(1961. 12. 2)한지 얼마 되지 않은 문화방송(HLKV)을 통해 방송하였다. 1962년 6월 5일에는 이미 1958년 8월에 『현대시』 2집에 발표했던 <바다가 없는 항구>를 다시 박용구 연출로 문화방송을 통해 방송하였다. 이후 <유리의 소풍>·<사냥꾼의 일기>[115]·<그림자> 등 이른바 '라디오를 위한 시극' 20여 편을 문화방송·중앙방송(HAKA)·동아방송(DBS) 등에서 방송했다고 술회하였다.[116]

이렇듯 장호가 초창기에 시극을 모색하는 과정에서 주로 라디오를 위한 시극에 몰두한 것은 시의 '전달의 장'에 대한 관심이 깊었기 때문이다. 그래서 그는 무엇보다도 시적 응축력을 무너뜨리지 않고 '청각에 견뎌낼 수 있는 언어패턴'을 탐색하는 작업에 집중하였다. 그가 이 부분에 대해 얼마나 고심했는지는 "<바다가 없는 항구>는 처음 내게 음의 조작에 관한 눈을 뜨게 해주었다. '바다가'의 세 개의 모음은 그 자체로서 가장 에너지가 강한 음으로, 그 새에 끼는 ㄷ이나 ㄱ자음은 거의 파묻혀버리고 마는 것을 체험한 것이다. 소리의 명료도에 있어서 한, 그 첫소리 '바'음은 남성보다 여성쪽이 더 높아, 그 작품에 출연한 고명한 여성성우의 그 미성으로서도 결국은 이 '소리의 물리'에서 시를 살려내지 못하고 만 것이다."[117]라고 피력한 대목에 잘 드러난다.

장호가 시극의 청각성에 깊은 관심을 가진 것은 한편으로 '현대 어법에

115) 김장호, 『학교연극』(동국대출판부, 1983)에 작품의 원문이 수록되어 있는데, 본 고에서는 이 작품을 텍스트로 사용한다.
116) 장호, 「<수리뫼> 언저리」, ≪수리뫼≫, 인문당, 1992, 102쪽.
117) 장호, 「시극 운동 전후」, 『심상』 1980년 2월호, 110쪽.

맞는 새로운 리듬'에 대해 고민한 결과이다. 이 문제는 그가 시극의 가능성을 피력하는 자리에서 상당 부분을 리듬에 대한 논의에 할애한 점을 통해서 알 수 있다. 그는 여기서 희랍과 중세 셰익스피어 작품의 운율 특성을 제시한 뒤 엘리엇을 예로 들어 리듬의 중요성을 강조하였다.

> T. S. 엘리옷트의 詩劇에 대한 평생의 과제는 말하자면 '現代語法에 맞는 새로운 리듬'의 창조에 있었다.
> 그는, 現代詩가 舞臺言語로서 부자연스러운 것은 그만큼 現代詩 자체가 現代語에서 멀고, 또 그 리듬이 현대어의 그것에서 멀기 때문이라는 일관된 지론의 위에 서서 그렇게 말한 것이다.
> 이 엘리옷트의 논리를 수용하면, 쉑스피어의 관객이 쉑스피어의 詩를 극장에서 환영한 것이 그 쉑스피어의 詩가 그 시대인의 일상회화의 리듬에 가장 가까웠다는 것이고 따라서 희랍인이 희랍비극의 애호가였다는 것도 희랍극의 리듬에 가장 가까웠기 때문이라는 것이 된다.118)

셰익스피어의 극시를 시의 차원에서 본 장호는 엘리엇이 셰익스피어를 찬양한 것도 "그 詩가 그 劇을 더욱 劇的이게 하고 빛내" 주었기 때문이라고 강조한 다음 위와 같은 주장을 펼쳤다. 그는 엘리엇의 입장을 옹호하면서 시극을 '시로 된 극'119)이라는 관점으로 접근했다. 즉 그는 시와 극이 별개가 아니므로 관객에게 환영을 받을 수 있는 시(시극)는 궁극적으로 당대 일상회화의 리듬을 잘 살려내는 것이 관건이라는 것이다. 그래서 그는 현대시의 문제점을 시극 방향에서 모색하려고 하였다.

> 1950년대 말부터 이 <수리뫼>까지 꼬박 10년간을 나는 시극에 미쳐 있었다. 시를 쓰노라 붓방아만 찧다가 드라마를 깨치게 되면서 현대시가 그 현대를 감당해 낼 수 있는 길을 시극에서 찾고자 나선 것이다.120)

118) 장호, 「시극의 가능성」, 『연극학보』 창간호, 동국대학교 연극학과, 1967, 29쪽.
119) 장호, 「시극의 가능성」, ≪수리뫼≫, 앞의 책, 3쪽.
120) 장호, 「<수리뫼> 언저리」, 위의 책, 102쪽.

운문극 대신 산문극이 주류를 이루어오고 있는 20세기에 들어 유독
시극운동이 고개를 쳐들게 된 데에는 시와 극 양쪽에 모두 그 나름의 이
유가 있습니다만, 특히 현대시의 경우, 그것이 '이야기'를 잃은 서정시
일변도의 고답성에 젖어 있다가, 자신이 어느새 격동하는 시대에 유적
자가 된 것을 문득 깨달아내게 된 것에 그 발상의 연원이 있습니다.[121]

인용된 두 글에는 많은 정보가 들어 있다. 시극에 관심을 갖게 된 동기와
시기 및 당시 현대시의 위상과 시극의 과제 등이 망라되어 있다. 특히 '시를
쓰노라 붓방아만 찧다가'라는 표현이 눈길을 끈다. 이는 '현대시가 그 현대
를 감당해 낼 수 있는 길을 시극에서 찾고자 나선 것'이라는 의지에 따르면
사회적 공공성이 약할 수밖에 없는 시의 생리, 이를테면 '이야기를 잃은 서
정시 일변도의 고답성'에 대한 회의이자 자괴감의 표현이라 할 수 있다. 이
와 같은 그의 인식은 "연극은 시의 사회적 효용의 직접적인 중매 역할을 해
준다."[122]고 믿은 엘리엇과 같은 입장이다. 그는 "시가 활자에만 의존하여
주로 책 속에, 그리하여 방안에만 갇혀 지내는 동안에 그만큼 움직이는 민
중사회라는 '전달의 장'을 빼앗기게 된 것은, 현대시의 중대한 불행이라 아
니할 수 없습니다."[123]라고 하여 생리적으로 전달과 소통이 상대적으로 미
약한 시의 돌파구를 시극을 통해 모색하려 했던 것이다.

이러한 그의 인식을 더 구체적으로 확인할 수 있는 것은 사르트르가
1959년 9월에 <아르뜨나의 隱者>를 초연할 때 익스프레스지와의 대담
에서 밝힌 말을 인용한 대목 "대극장에서 공연회수가 100이면 10만 명의
대중과 만나는 셈이다. 문학에서 10만의 독자란 좀 어려운 것이다. 하기
야 저서의 성공이 꼭 발행부수에 비례하는 것은 아니다."[124]라는 주장에

121) 장호, 「시극의 가능성」, ≪수리뫼≫, 3~4쪽.
122) T. S. Eliot, 'Conclusion', The Use of Poetry and The Use of Criticism, London: Faber and
　　　Faber Limited, 1964, p.153.
123) 장호, 「시극운동의 문제점」, 앞의 책, 63쪽.

서도 확인된다. 여기서 대중을 만나는 차원에서 문학이 연극에 비해 훨씬 열세라고 본 사르트르의 생각에 장호도 동의했던 셈이다. 그리하여 그는 대중들과 소통하는 시의 한 방편으로서 시극의 연구와 창작을 겸하여 전개하였던 것이다.

그런데 정적이고 시각적 차원에 머물 수밖에 없는 서정시적 경향으로 인해 전달의 위기(또는 독자와의 괴리)에 봉착한 현대시의 위기를 극복하려는 의지에서 비롯된 장호의 시극에 대한 탐닉과 활동은 단순히 현대시라는 양식적 문제에만 기인하는 것은 아니었다. 양식이 시의 형식에 관련된 문제라면 장호는 거기에 담는 인간의 문제도 매우 심각하게 고민했을 뿐만 아니라 현대극의 위기의식도 가졌음을 다음 인용문을 통해 알 수 있다.

> 현대의 고민의 상징은 언어 속에 있다.
> 현대의 인간관계를 가리켜 흔히 유형적이며 또 배타적이라고 하지만 그 유형적이며 배타적인 이율배반 속에 현대의 본질의 한 모퉁이가 그 언어의 모습을 통하여 드러나 보인다.
> 오늘날 언어는, 범람하는 저널리즘만큼 속도감이 있고 또 매스·커뮤니케이션만큼 그 촉수가 감각적이다.
> 그런 언어 속에 현대인의 사상과 감정과 생명이 놀림을 당하며 있다.
> 이 밤낮을 가리지 않고 분류(奔流)하는 언어의 홍수에 개인의 존재는 떠밀려 내려가는 한 잎의 조각배에 지나지 않는다.
> 그럼에도 불구하고 언어는 여전히 그 언어가 결과하는 현상들에 대해서 무책임하다.
> 이런 사태 속에 시가 있고 극이 있다.
> 현대에 있어서 모놀로그 A는, 모놀로그 B에 대해서 무감각하다. 서로 얼굴을 맞대어 놓고서도 정신 내용의 교류가 없다. 악수를 하고 이야기를 나누고는 있으나 그것이 상대에 대해서 겉돌 뿐, 표현자 한 쪽만의 배설에 그치고 만다.

124) 장호, 「시극의 가능성」, 앞의 책, 5쪽.

시와 극의 위기가 여기에 있듯이, 그 시와 극의 새로운 가능성도 여기에 잉태한다."[125]

　장호는 시와 극의 위기를 진정성을 상실해가는 위기의 현대 언어와 그 현대어를 질료로 사용할 수밖에 없는 시와 극의 생리에 연관되어 있음을 주장했다. 속도감과 감각적인 차원에 의존하는 대중 전달 매체들의 영향으로 인해 현대 언어가 '현대인의 사상과 감정과 생명'을 농락하는 형국이라는 것, 그리고 진정성을 상실한 언어이므로 그런 표피적이고 가식적인 언어를 사용하는 현대인들 역시 서로 배타적이고 단절될 수밖에 없는데, 시와 극의 위기도 바로 그 연장선상에 있다는 것이다. 즉 시와 극도 '현대인의 사상과 감정과 생명'을 제대로 담지하지 못한 채 겉돌고 있기 때문에 대중들로부터 단절되어 소외될 수밖에 없다는 것이다. 이런 점이 현대 시와 극에 위기를 초래한 근본 원인이라고 진단했으니 처방전은 당연히 그 위기를 극복할 수 있는 가능성으로서의 언어에 대한 새로운 인식―진정성을 담아낼 수 있는 방법을 찾는 것이 되는데, '시극' 양식이 바로 그 돌파구를 마련할 수 있다는 것이다. 그러니까 시극은 표피적이고 파편화되는 현대 언어의 위기와 그런 언어를 사용하는 시와 극의 위기를 동시에 넘어설 수 있는 현대적인 양식이 되는 셈이다.

　이러한 인식 아래 장호는 시와 극을 융합한 시극의 형태를 정립하고 구체화하는 노력을 펼치기 시작하였다. 그 과정에서 그는 먼저 시의 청각성 회복에 깊은 관심을 가졌는데 그것이 바로 '라디오를 위한 시극'을 쓰고 방송하는 일이었다. "나는 그 전 57년의 시집 ≪파충류의 합창≫ 이후 바로 시작한 '라디오를 위한 시극' 작품들을 통하여 시의 '전달의 장'을 꾸준히 모색해 왔었다. 그것은 무엇보다 시적 응축력을 무너뜨림이 없이 '청각에

125) 장호, 「시극의 가능성―희랍극을 통해서 본 극과 언어와의 문제」, 『연극학보』 창간호, 동국대학교 연극학과, 1967, 25쪽.

견뎌날 수 있는 언어패턴의 탐색' 작업으로 집중되었다."126)고 피력한 대목에서 그의 실험의식의 일단을 살필 수 있다. 그가 시의 청각성을 크게 인식한 것은 시가 활자화되어 문예지나 시집의 형태에 의해 시각적으로 전달되는 과정에서 드러나는 한계를 자각한 결과이다. 즉 그는 시인의 육성이 사라짐으로써 정감과 역동성이 희석되는 문제점을 깊이 의식하였다.

그런데 문제는 '전달의 장'을 모색하기 위해 '청각에 견뎌날 수 있는 언어패턴의 탐색'을 꾀하는 것만으로는 그가 추구하는 현안 문제, 즉 시와 극을 비롯한 현대인에게 드리워진 위기를 동시에 해결할 수는 없었다는 점이다. 그가 언어의 효과적인 전달 방법을 탐구하는 데 몰두할수록 그 안에 담아야 할 내용에 대해서는 상대적으로 소홀해질 가능성이 높아지기 때문이다.

> 저는 거기서 뜻하지 않았던 많은 새 국면에 부딪치게 되었습니다. 그것은 대체로 시의 몸짓에 관한 것입니다. 말하자면 해학이라든가 풍자라든가 그때까지 산문으로 능숙하게 표현되고 있는 생활인의 논리와 감정의 표출이, 그 무렵 심각일변도의 주제만을 다루어오던 손으로 영 부자유했었다는 것을 고백하지 않을 수 없습니다. 말하자면 그 때까지의 제 표현양식의 경직성이 단번에 드러나고 만 것입니다. (...) 주제에서부터 관념성이 짙은데다가 대사마저 정서적인 언어이다뿐, 생명의 구체적인 패턴을 그것은 거의 외면하고 있었던 것입니다.
> 그리고 호흡이 짧아, 고양된 감정을 필요한 대사의 길이에 적용해내는 데 여간 힘이 들지 않았다는 것이 또 두 번째 곤욕이었습니다. 한국 현대시의 일반적인 꼴이라 할 그 단시형에 저도 어쩔 수 없이 물들어 있었던 것입니다.127)

이에 따르면 라디오를 위한 시극128)이 소기의 목적을 달성하지 못한

126) 장호, 「시극운동의 전후」, 『심상』 1980년 2월호, 110쪽.
127) 장호, 「시극운동의 문제점」, 앞의 책, 66~67쪽.
128) 라디오를 위한 시극 작품은 현재 <사냥꾼의 일기>와 <바다가 없는 항구> 등

것은 '이야기를 잃은 서정시 일변도'의 문제점을 극복하려는 그의 의지와 노력이 실효성을 거두지 못한 탓이다. 이는 그만큼 관념과 실제 사이에 괴리가 컸다는 점과, 서정시에 길들여진 시인의 습관을 일탈하기 어려웠음을 나타내는 것이기도 하다. 엘리엇은 詩作을 배우는 산문극작가보다는 극작을 배우는 시인이 더 훌륭한 시극을 쓸 수 있을 것이라고 주장했지만,[129] 사실 짧은 서정시 쓰기가 몸에 밴 시인에게 극적 기법을 효과적으로 사용하여 시와 극을 높은 차원에서 융합하기란 그리 쉽지 않았을 것이다. 따라서 라디오를 위한 그의 시극이 의욕에 비해 큰 성과를 거두지는 못했지만 대중 전달 방식에 대해 깊이 고민하고 실천적으로 모색했다는 점에서는 상당한 의의를 지닌다고 하겠다.

이상에서 보면 최일수의 견해는 장호와는 매우 다른 점이 드러난다. 장호의 견해에는 현실적이고 구체적인 의미가 내포된 반면, 최일수의 견해에는 관념적이면서 비현실적인 오류가 개재되어 있다. 이는 장호가 실제로 창작을 통해 시극의 이상을 실험한 경험을 가지고 논의를 펼친 반면, 최일수는 창작 경험이 뒷받침되지 않은 상태에서 관념적으로 접근하였을 뿐만 아니라 그가 계속 중요한 것으로 강조하였듯 시적 관점에서 '종합예술'로 확장되어야 하는 점을 주장한 결과에서 오는 차이라 할 수 있다.

2) 방송 시극의 실제, 장호의 〈사냥꾼의 일기〉

장호가 '라디오를 위한 시극'이라고 명명한 〈사냥꾼의 일기〉[130]는 사

두 편의 원문이 확인되었다. 이 가운데 〈바다가 없는 항구〉는 문예지에 처음 발표된 무대 시극의 형태이기 때문에 라디오로 방송했다는 것과는 다를 수 있다. 현재 확보된 두 작품을 대조하면 〈사냥꾼의 일기〉는 방송 대본 형태로 되어 있는 반면에 앞서 보았듯 〈바다가 없는 항구〉는 방송용 기호들이 전혀 없는 상태이다.

129) T. S. Eliot, 「시와 극」, 앞의 책, 208쪽.

130) 이 작품에 대해 장호는 1960년대 초반에 방송된 것으로 술회하였으나 방송에 관

냥꾼, 즉 짐승을 잡는 일을 직업으로 가진 인물의 행위를 통해 생명의 존엄성, 또는 귀중함을 다른 작품이다. 이 작품의 배경은 '현대·두메산골'이고, 주인공은 평생을 사냥꾼으로 늙은 '사나이'로 설정되었다. 작품의 시간적 구조는 현재→과거(회상: 소년 시절 꿈)→현재(꿈/현실)로 조직되어 대부분의 내용이 회상과 꿈 장면으로 이루어져 있다. 줄거리는 다음과 같다.

도입: 36년을 사냥꾼으로 살아온 '사나이'가 늘그막에 지난날을 되돌아보며 "어쩌면, 평생을 산을 짓밟은 죄로 산의 보복을 받는 듯이 나는 내 사냥길의 끝에 와서, 어떤 알지 못할 괴로움을 맛보게 되었다."고 하면서 평생 사냥꾼으로 짐승을 잡으며(생명을 살상하며) 살아온 삶을 반추하고 회한에 젖는다.

전개: (반전) 그러면서도 그는 한편으로 사냥을 그만 두기로 작정하면서 마지막으로 "언젠가는 내 손주같이 귀여운 사슴 새끼 한 마리가 내 손 안에 들어오리라 믿고 있었다."고 하여 사슴을 잡으려는 욕망을 깨끗이 단념하지 못한다. (반전) 그러자 메아리(해설자 역할)가 이런 사나이도 '소년' 시절에는 그러지 않았다고 하면서 회상 장면으로 돌입하고, 사나이가 소년 시절에 꾸었던 꿈의 내용이 전개된다, 이를 통해 욕망에 사로잡힌 사나이(성인)와 순진무구한 소년이 대조된다. 즉 사나이는 사슴을 소유하려는 욕망에 사로잡힌 반면 소년은 사슴과 교유하는 관계를 갖는다.

파국: 꿈을 깨고 현실로 돌아온 사나이는 길몽처럼 행운이 있을 것이라 생각한 대로 산에 오르자 사슴이 덫에 걸려 있는 것을 발견하고 잡아온다. 그는 사슴을 갖고 서울로 떠날 차비를 차리다가 늦게 잠이 들어 꿈=錯亂에 빠진다. 즉 소년이 사슴을 구하러 오고, 사나이는 종로거리에서

련된 구체적인 정보는 더 이상 밝히지 않았다. 그리고 1967년 2월에 발행된 『경대문학』 2호에 게재되었다는 서지 사항이 알려져 있는데 현재 이 문예지는 확인되지 않는다. 그 후 1983년에 출간된 그의 저서 『학교연극』(동국대출판부)에 수록되어 작품의 원문이 전해진다. 여기서는 이 작품을 텍스트로 삼았다.

사슴 떼를 만나기도 한다. 그때 안 보이던 자기 사슴이 갑자기 전차 앞을 가로 지르는 것을 목격하고 바퀴 밑으로 뛰어든다. 다시 자신이 가두어 두었던 사슴을 소년이 구해주는 것을 사나이가 목격하면서 놀란다. 이렇게 비몽사몽 속에 여러 가지 상황이 뒤섞이고 결국 사나이는 사슴을 놓친 뒤 그것이 현실인지 꿈인지 분명히 구분하지 못한다. 그래서 사나이는 작품의 대단원에서 다음과 같이 토로한다.

> 사나이: 나는 바람과 같이 빠른 그 그림자가 내 사슴을 뺏어 뒷산
> 숲속으로 사라져 가는 것을, 입을 벌리고 바라볼 뿐이었다.
> 꿈이었을까?
> 아니 사슴우리는 분명히
> 부서져 있었다.
> 지금도 종로 거리의 자동차가 모두 사슴떼로만 보인다고 하
> 면, 내 늙은 친구들은 그저 빙그레 웃고들만 있는 것이다. (202)

이렇게 사나이의 욕망(사슴=소망 대상에 대한 집착)이 끝없음을 암시하면서 극은 끝난다. 이 작품은 라디오를 통해서 방송되는 시극인 만큼 그에 따르는 특성을 구현하려는 작자의 노력을 엿볼 수 있다. 그 중에도 특히 청취자에게 상상력을 요구하는 장면 구성과 음향 및 음악 효과를 적절히 이용한 점이 두드러진다. 이 가운데 먼저 청취자에게 상상과 사색을 요구하는 주요 내용(작품의 진의)을 정리하면 다음과 같다.

첫째, 사나이와 사슴의 관계이다. 사슴은 현실적으로 사냥꾼이 추구하는 구체적인 목표물이면서 소년 시절에 동경하던 이상향을 상징하기도 한다. 즉 사슴은 아래 독백에서 '별빛'과 같은 구실을 한다.

> 少年: 왜 그럴까?
> 나도 몰라!

밤이 물러가고 새벽별이 빛을 잃어 갈 때면, 꼭 이렇게 산길
을 달리지 않고선 못 견디겠는걸.
　　달리고 있으면, 무엇인가
　　저 별빛 같은 아득한 그 무엇을 만날 것만 같거든……
　　내 다리가 그 그리운 것을 향해, 나보다 먼저 뛰기 시작하는
걸. (193)

둘째, 그러나 그가 욕망하는 사슴을 한 순간에 잡기는 했지만 결국 놓
쳐 버리는 것으로 파국이 설정되어 이 작품의 주제는 남가일몽 같은 인생
무상으로 파악된다. 그리고 여기서 더욱 중요한 것은 그 사슴에 대한 꿈
이 욕망인 동시에 금기 사항이기도 하다는 이중성(모순성)을 띤다는 점이
다. 현실적 자아(성인: 욕망)가 잡은 사슴을 소년(아동: 순수)이 구원해주
고 함께 달아나는 장면에 그 의미가 들어 있다. 사나이가 뜻한 대로 사슴
을 온전히 소유하지 못하고 놓쳐 버리는 결말을 통해서 작자는 욕망의 실
현보다는 살생의 부정적 의미를 더 중요하게 여기는 태도를 보여준다. 따
라서 이 작품에서 시인의 창작 의도의 핵심은 자연과 인간의 공존에 초점
이 맞춰져 있다고 하겠다. 즉 그는 사냥꾼(욕망, 억압과 공격, 살육)→소년
(순수, 조화와 협력, 생명 존중)이라는 대조를 통해 소년의 심성을 존재의
이상적 가치로 암시한다.

한편, 라디오 드라마적 성격과 시적 성격이 조합된 특성은 다음처럼 요
약할 수 있다; 작품이 소품이기도 하지만 무대극이 아니기 때문에 막의
구분이나 분절이 없이 전체가 한 토막(단편)으로 이루어져 있다. 작품의
대부분을 차지하는 꿈의 장면은 주인공인 '사나이'의 현재(사냥꾼으로서
의 부정적인 모습)와 과거(소년 시절의 순수한 긍정적인 모습)을 대조하
기 위한 극적 장치이자 현실적 존재와는 다른 내면의식(죄의식, 강박관
념)을 암시하기 위한 수단이기도 하다. 또한 음악과 음향 효과를 자주 사

용하는 것 역시 다리오 드라마의 청취자가 장면 상황을 실감나게 상상할 수 있도록 유도하는 데 기여한다. 가령, "Ｍ Ｉ · Ｎ ········ Ｂ · Ｇ", "Ｍ (회상적인 것으로) Ｓ · Ｉ", "Ｓ (소년이 또 달려가는 소리)" 등과 같이 해당 장면마다 적절한 Ｍ(음악)이나 Ｓ(소리, 음향 효과) 등을 삽입하여 사실감을 강화하고 시적 분위기도 고조시키는 기능을 수행하도록 하였다.131)

3) '시극동인회'의 출범과 본격적인 시극 운동 전개

'시극동인회'는 그 전신인 '시극연구회'를 확대 재편성한 시극 운동 단체이다. 장호의 기억에 따르면 첫 모임인 결성식은 1963년 6월 29일 중앙공보관에서 거행되었다. '시극동인회'를 결성하게 된 목적에 대해서는 창립공연 안내문에 잘 드러난다.

> 시극은, 흔히 오해하듯이 '시로 쓴 극'도 아니고, '극형식에 의한 시'도 아니다. 그것은 '포에지'로 일관된 또 다른 예술양식이다. 활자로 보면 시를, 무대에서 보여지기만 하는 것이 아니라, 이미지를 무대공간에 집결시켜 거기 빚어지는 비전을 드높은 차원으로 동원하는 모든 예술가의 '새로운 손'이다. 따라서 시극은 모든 통상적인 '장르'의 벽을 헐어서 예술이라는 이름의 새로운 구축을 의식화한다. 첫째, 무대상의 방법은 재래의 자연주의 무대가 빚어놓은 인습적인 편측(偏側)을 거부하고 시와 미술과 음악과 무용, 그리고 드라마가 그들의 공감의 영토를 넓힐 수 있는 전위정신으로서 대중의 인식이라는 주력부대의 전진을 다짐하면서 새로운 차원의 종합예술을 지향한다. 여기에는 정신의 높이를 무너뜨리는, 모든 불가리즘(속물근성)에 석연한 결별의 선언이 있다.

131) 음향 효과는 대사에서 표현되는 시의 서정성을 강화해주는 것으로 평가된다.(김광규, 『퀸터 아이히 연구』, 문학과지성사, 1989, 109~110쪽) 따라서 일반 라디오 드라마가 아닌 시극의 형식을 취한 이 작품에서 배경 음악이나 음향 효과는 시극의 분위기를 위해 효과적으로 구사되어 있다.

스스로의 비전을 자극하고 끊임없이 추격하여 방황하는 치열한 주도
성을 예술의 이름으로 탈환하는 행동 그것이 시극이다.132)

'시극동인회' 제1회 공연을 위한 관객용 안내문에서 창립 목적이 잘 드
러난다. 여기에는 시극 운동의 배경에서부터 목적에 이르기까지 중요한
정보들이 담겨 있다. 정리해 보면 이렇다. 첫째, 시극 운동을 전개한 배경
으로 그들은 자연주의 무대가 인습적인 측면으로 기울어져 이른바 자본
주의적 속물근성에 젖는 것에 대하여 성찰한 결과로서 그러한 경향을 거
부한다는 입장을 명확히 표명하였다. 이 점은 서구에서 사실주의 극을
'눈 가리기식'이라 비판한 대목과 일치한다. 둘째, 시극의 작품적 성격과
표현 특성에 대한 규정이다. 즉 시극은 기존의 활자 중심의 전달매체에서
벗어나 이미지를 중심으로 시각화하며, 이를 위해 다양한 분야의 벽을 허
물어 종합화하는 과정을 겪는다는 점이다. 그리하여 시극은 기존의 각 예
술 양식 측면에서는 확장의 의미가 있고, 그 작업에 참여하는 예술인들의
입장에서는 전위정신이 충만하며, 그 결과로 태어나는 작품은 완전히 새
로운 종합예술의 형태를 띠게 된다는 것이다. 셋째, 시극 운동의 목표와
지향 방향은 대중의 관심을 끌어내어 소외된 시의 위상을 높이고 예술성
을 확보하는 것이다. 여기서 대중적 확장과 예술성 제고는 표면적으로는
대립적인 것처럼 보이지만, 이것을 시극의 공연성과 관련해 보면 이해할
수 있다. 즉 시의 전달과 수용 측면에서 개별 독서 차원을 다수의 관객 차
원으로 확대하려는 노력을 의미한다. 그러면서도 대중적 흥미만을 추구
하지 않고 오히려 그 반대로 정신의 높이를 추구하는 시적 특성을 간직하
면서 행동 양식으로 표현함으로써 그 목표에 도달한다는 것이다. 그리하
여 그들은 자본주의적 속물근성의 팽창으로 소외의 길로 접어든 시의 '치
열한 주도성을 예술의 이름으로 탈환'할 수 있다고 믿었다. 이렇게 '시극

132) '창립공연 팜플렛'에서, 김홍우, 앞의 논문, 101쪽. 재인용.

동인회'의 결성과 출범 배경에는 시단 상황에 대한 치열한 성찰과 예술적 지향의지가 작용하였다. 다만, 그들의 활동 내용에 대해 제대로 정리된 자료가 없이 오랜 세월이 흐르는 바람에 많이 잊히어 활동상을 체계적으로 살피기 어려운 점이 있다. 현재 단편적으로 언급된 몇몇 내용들을 검토하면 발족 시기와 본격적인 시극 운동을 펼친 부분에 대해서는 일치하지만 일부 내용에서는 차이를 보인다.

① 1959년 9월 고원(高遠), 최창봉(崔彰鳳), 민구(閔九), 김정옥(金正鈺), 최일수(崔一秀), 최상현(崔想鉉), 이영일(李英一), 장호(章湖) 등이 시극연구소를 만들어 연구적인 모임을 가지다가 1963년 6월에 재결성한 동인극단이다.

본격적인 시극운동을 지향하며, 전위적인 시인, 비평가, 연극인, 음악가, 무용가의 공동참여를 주장했다.

김원태(金元泰) 작 <부활>, 신기선(申基宣) 작 <사랑의 원색>, 최일수 작 <분신>, 장호 작 <바다가 없는 항구>, 신동엽(申東曄) 작, 최일수 연출 <그 입술에 파인 그늘> 등을 공연했다.

창립공연은 비록 실패했으나, 시극의 존립여부를 우리나라 극계에 타진하게 되었다는 데 의의가 있다.133)

② 이런 때에 또 하나 특이한 극단이 생겨났는데, 그것이 곧 우리 연극사상 최초의 시극인들의 모임인 '시극동인회'(詩劇同人會)의 출범이었다. 물론 1959년 가을 '시극연구회'라는 것이 발족된 바 있었으나 공연활동은 전혀 갖지 않고 흐지부지되었다. 그렇기 때문에 1963년 6월에 '시극동인회'가 결성된 것은 근대문예사상 처음의 일로서 문학·연극이 만났다는 의미 외에도 무대예술의 폭을 넓히는 계기를 마련해준 경우라 하겠다.

구성원만 하더라도 매우 다양해서 시인·평론가·무용가·화가·연극인·음악가 등 33명이나 되었다. 즉 음악평론가 박용구(朴容九)

133) 한국근·현대연극100년사편찬위원회 편, 앞의 책, 393~394쪽.

를 대표로 하여 최재복·장호·고원·김정옥·최명수·이인석·김원태·김요섭·오학영·최창봉·차범석·김종삼·임성남·박항섭·박창돈·김열규·장국진 등이 회원이었다.134)

　두 자료의 차이점은 먼저 모임의 성격 규정에서 드러난다. ①에서는 '시극연구소를 만들어 연구적인 모임을 가지다가 1963년 6월에 재결성한 동인극단'이라 하여 '시극연구회'와의 연속성을 인정하고 '동인극단'으로 규정했다. 반면에 ②에서는 '시극연구회'는 공연활동을 전혀 하지 않았기 때문에 '우리 연극사상 최초의 시극인들의 모임'이라고 규정하여 활동 여부에 초점을 맞추어 사실상 이 단체를 '최초'로 이루어진 것으로 판단하였다. 물론 최종 판단은 차이가 있지만 내적 의미로 볼 때는 연속성을 지녀 유사한 측면이 있다. 다만 각각 '동인극단'과 '시극인들의 모임'이라고 표현한 것은 큰 차이를 보인다. '시극동인회'라는 명칭과 구체적인 활동 내용을 보면 극단이라기보다는 시극 이론 연구와 창작을 중심으로 하면서 공연까지 도모하였기 때문에 시극인들의 모임으로 본 후자의 규정이 더 적절한 것으로 판단한다.

　둘째, 구성원에 대한 언급도 다르다. ①에서는 '시극연구회'에 참여한 사람에 더 이상 추가하지 않은 채 '전위적인 시인, 비평가, 연극인, 음악가, 무용가의 공동참여를 주장했다'고 하여 여러 분야가 망라된 것만 밝힌 반면, ②에서는 '시인·평론가·무용가·화가·연극인·음악가 등 33명'이라고 인원을 구체적으로 명시하고 그중에 17명의 이름을 거론하여 더 상세하게 다루었다.135)

134) 유민영, 『우리시대 연극운동사』, 앞의 책, 316쪽.
135) 제2회 공연 팜플렛에는 다음과 같은 조직으로 이루어졌다. 대표간사: 박용구, 사무간사: 신동엽, 창작간사: 이인석, 위원: 신기선·이홍우, 연출간사: 한재수, 위원: 정일몽·최재복, 연기간사: 최명수, 위원: 김성원·나옥주, 기획간사: 黃輝, 위원: 최일수, 연구간사: 장호, 위원: 김열규·김원태. 장호, 「시극운동의 문제점」,

셋째, 활동 내용 중 공연 작품을 거론한 것 역시 차이가 있다. ①에서는 구체적으로 몇몇 작품을 밝힌 반면 ②에서는 종합적으로 언급하지는 않았다. 그런데 ①에서 '김원태 작 <부활>, 신기선 작 <사랑의 원색>, 최일수 작 <분신>, 장호 작 <바다가 없는 항구>, 신동엽 작·최일수 연출 <그 입술에 파인 그늘> 등을 공연'한 것으로 밝힌 작품들은 성격상 구분된다. 즉 그 중에 장호와 신동엽의 작품만 시극 작품이고 김원태의 <부활>과 신기선의 <사랑의 원색>은 낭송된 시이고 최일수의 <분신>은 무용시로 분류된다. 이렇게 조금씩 차이를 보이는 부분도 있지만, 이 단체는 1963년 6월에 융합적인 시극의 양식적 성격에 맞게 다양한 분야의 예술인들이 모여 '시극연구회'를 확대 재편성한 것으로서, 우리 시극 사상 본격적으로 시극 운동을 펼치기 시작하여 일정한 공적을 남긴 것으로 평가한다는 점에서는 이의가 없다.

'시극동인회'의 본격적인 활동은 1963년 9월 28일에 중앙공보관에서 연구발표회와 합평회를 여는 것으로 시작되었다. 이때 장호가 방송 시극 <열쇠장수>를 발표하였다. 곧 이어 한 달이 채 안 된 1963년 10월 21~22일, 이틀간 국립극장에서 제1회 공연이 이루어진다. 공연 내용은 ① 연출 있는 시: <부활>(김원태 작·김정옥 연출)·<사랑의 원색>(신기선 작·최재복 연출)·<凝結>(송혁 작·최재복 연출), ② 무용시: <分身>(최일수 작·최재복 연출), ③ 시극: <바다가 없는 항구>(장호 작·박용구 연출)[136] 등 크게 3개의 형식으로 이루어졌다. 세 형식 모두 무대 공연에 맞추어 시적인 것을 토대로 시각화한 것이라는 특징이 있다. '시극동인회'의 첫 공연이자 우리나라에서 처음으로 시를 중심으로 한 작

앞의 글, 68쪽.

136) '시극동인회'의 제1회 공연 내용 중 현재 유일하게 장호의 시극 <바다가 없는 항구>만 확인된다. 물론 『현대시』 2집에 발표되어 현전하는 작품이 공연된 것과 동일한지는 확인되지 않는다. 제목이 같으므로 아마도 같은 작품이 아닐까 짐작된다.

품을 공연 형식으로 무대에 올리는 것인 만큼 세간의 관심을 끌었던지 "보통수준의 관객동원"[137]은 되었다고 한다. 이에 비해 작품의 내용이나 수준에서는 기대에 미치지 못한 것으로 평가된다. 당시 한 관극평을 통해서 이 공연의 특성과 성과를 가늠해볼 수 있다.

> 이번 '시극동인회' 창립공연은 이땅에서 처음으로 시도되었다는데 의의가 클뿐, 왜 이렇게 무모한 짓을 했을까 할 정도로 관중을 불안케 하고 있다. '연출있는 시'로 이름이 붙여져 있는 입체(?)낭독은 대체로 연습부족인 것 같다.
>
> 김원태 작 <부활>과 송혁 작 <응결>의 경우, 시로 쓰여진 서사가 거의 전달이 안되는 것은 웬일일까? 이땅에 낭독시가 제대로 자리잡고 있지 못한 때문인지 모르겠다. 낭독과 연기가 조화를 이루지 못해서 무드조성이 엉망이었다. 신기선 작 <사랑의 원색>은 시의 대사가 산문조로 되어 있어서 고언(苦言)할 정도까지는 아니었지만 도시 활자로 봐서도 제대로 전달이 될까 말까 한 것을 출연자 자신들이 얼마나 이해하고 나섰는가 의심스러울 정도이다.
>
> 그런대로 최일수 작 무용시 <분신>은 시각이 주는 무드 때문에 호감이 간다. 대사가 적고 액션이 많은 탓인지도 모른다. 장호 작 <바다가 없는 항구>는 연극에 가깝다. 신파조의 액션이 눈에 거슬리긴 했지만 감동을 안느끼게 하는 바는 아니다. 시극에 대한 좀 더 신중하고 진지한 연구가 아쉽다.[138]

우리나라에서 처음 시도된 의의를 제외하면 전반적으로 부정적인 평가를 내렸지만, 그런 중에도 의미 있는 대목들이 있다. '연출 있는 시'는 '입체낭독'의 성격이라는 점(괄호 안에 의문부호를 단 것은 세련미 부족을 지적한 것인 듯함), 무용시는 행위 중심으로 하여 시적 대사도 가미하

137) 김흥우, 「장호의 시극운동」, 앞의 논문, 102쪽.
138) 김광림, 공연평, 『서울신문』, 1963. 10. 23.

였다는 점, 그리고 시극은 연극에 가까운 신파조로 공연되었고 부족하나마 감동적인 면도 있었다는 점 등을 통해서 당시 공연의 특성을 대략 짐작할 수 있다. 그러니까 세 형식은 연계적인 측면에서 보면 언어적 차원의 시로부터 행위적인 차원의 연극으로 심화되는 의미를 갖도록 기획한 것으로 보인다. 다만, 실험적으로 처음 시도하는 것이기 때문에 참고 자료가 없을 뿐만 아니라 연습 부족까지 겹쳐 세련미가 결여된 점이 문제라 할 수 있다. 당시 창립공연을 관람한 기자가 쓴 기사도 부정적인 평가라는 점에서는 비슷한데, 여기에는 다른 측면에서 생각해볼 여지가 있다.

> 애당초 우리나라에서 시극이 가능하냐 않으냐에 대해서는 시인들 사이에서도 이견이 분분한 모양이다. 우리말이 가지는 운이나 뉘앙스가 시극하기에 적합지 않다고 보는 측은 섣불리 손을 대려고 하지 않으려 하고, 엄연한 시의 장르로서 생각하는 측은 서툰 대로 손을 대고 있다. 그러나 아직은 이렇다 할 만한 작품도 성공을 거두지 못한 채 실험과정인 것 같다. 더욱이 시극을 무대에까지 끌고 간 데는 어지간히 의욕이 앞섰던 걸로 알고 있다. 이번 '시극동인회' 창립공연은 이 땅에서 처음으로 시도되었다는 데 의의가 클 뿐 왜 이렇게 무모한 짓을 했을까 할 정도로 관중을 불안케 했다.139)

신문기사는 결론적으로 '무모한 짓'을 하여 '관중을 불안케 했다'고 평가하여 역시 실패한 것으로 다루었지만, 이 글은 시극과 관련하여 몇 가지 측면에서 주목된다. 우리나라에서 시극의 가능성 여부 제기, 우리말의 특성상 '운이나 뉘앙스가 시극하기에 적합하지 않다'는 점에 대한 자각, '엄연한 시의 장르로 생각하는 측은 서툰 대로 손을 대고 있다'는 지적을 통해 시극을 '시의 장르'로 인식하고 있다는 점, 성공보다는 실험과정이라는 점, 어지간히 의욕이 앞섰던 걸로 본다는 점 등 여러 가지 의미가 망라

139)『서울신문』 1963. 10. 23.

되어 있다. 말하자면 공연 측면에서 보면 시극은 아직도 초창기적 상황을 면치 못하고 있음을 여실히 보여준다.

그렇다면 이 관점은 다소 감안해서 접근할 필요가 있다. 우리에게는 여전히 낯선 시극이라는 양식이 단 한 번의 공연에서 성공을 거둘 것으로 기대한다는 것은 거의 불가능한 일이므로 실험과정의 시행착오와 미숙성은 어느 정도 예견된 일이기 때문이다. 이 점은 유민영의 평가를 통해서도 잘 드러난다. 그는 "물론 매우 어려운 예술장르인 시극이 단 한 번에 성공할 수는 없다. 실험과정의 시행착오와 미숙성은 당연하다. 그럼에도 불구하고 시극공연은 문화계에 커다란 반향을 불러일으켰다."140)고 허와 실을 동시에 지적하였다.

그 이후 1964년 4월 27일에 연구발표와 합평회를 열어 박용구가 '시극운동의 전망'을, 김열규가 '시와 시극'에 대하여 발표한다. 그리고 이듬해인 1965년 2월 5일에는 최일수가 '시극과 종합예술'을, 장호가 시극 <오징어가 된 사나이>를, 신기선이 씨네포엠 <손>을 발표한다. 여기서 주목되는 것은 신기선이 발표했다는 씨네포엠인데, 앞서 글을 통해 개진한 최일수의 관점과 어떤 관계가 있고 그 형태가 구체적으로 어떤 것인지 궁금하지만 현재 작품을 확인할 수 없어 아쉽다.

주로 이론적 차원의 연구발표와 작품에 대한 합평회 형식으로 이루어진 '시극동인회'의 활동은 1965년에 접어들어 부쩍 활동이 많아진다. 말하자면 어느 정도 자리가 잡혔음을 보여준다. 이 해의 첫 모임은 3월 7일에 열린다. 오학영이 '희곡의 대사와 시극의 대사'라는 글을 발표하고, 합평회 작품으로는 신동엽의 <그 입술에 파인 그늘>과 이인석의 <사다리 위의 인형>이 상정되었다. 이어서 4월 7일에는 오학영 작 <시인의 혼>, 5월 8일에는 홍윤숙 작 <여자의 공원> 등 두 편의 시극이 합평회의 대상

140) 유민영, 『우리시대 연극운동사』, 앞의 책, 317쪽.

에 올랐다. 그리고 8월 7일에는 이홍우가 '시극의 대사와 국어의 억양'에 대하여 발표하고 최청이 모노드라마 <죽음>을 합평회에 올렸으며, 9월 7일에는 '시의 낭독법'에 대한 연구 발표(발표자 미상)가 있은 다음에 신동엽의 <그 가을>과 홍윤숙의 <고요한 방문>이 합평 대상으로 상정되었다. 역시 9월(날짜 미상)에는 장호가 '시극의 운율'에 대해 발표하고 유종춘이 모노드라마 <도적의 하루>를 합평 대상으로 올렸다.

1966년에 들어 1월 21일, '시극동인회'의 제2회 공연을 준비 중인 연출자들이 '연출플랜'을 발표하였다. 이 발표가 공연을 준비하는 도중에 이루어져 중간 점검의 성격을 띤 것임을 고려하면 제2회 공연 계획은 이미 그 이전에 이루어졌음을 알 수 있다. 공연 예정 작품은 3편으로 <여자의 공원>(홍윤숙 작·한재수 연출)[141]·<그 입술에 파인 그늘>(신동엽 작·최일수 연출)·<사다리 위의 인형>(이인석 작·최재복 연출) 등이다. 합평회에 상정된 8편 가운데 이 세 편을 선정한 것은 합평회 과정에서 가장 우수한 작품으로 지목된 결과로 짐작된다. 공연은 연출 계획을 발표한 약 한 달 뒤인 1966년 2월 26~27일(토·일) 이틀간 국립극장에서 실시하였다. 공연은 오후 3시와 7시 하루 2회 실시하였으므로 총 4회 이루어졌다. 그리고 이 공연을 위해 '아세아재단'에서 후원을 받아 최초로 시극 공연에 후원문화를 도입하였다.

141) 홍윤숙은 '예술가의 삶'에 관한 내용으로 엮은 수필집 ≪라벤다의 향기≫ 말미에 수록한 자신의 연보인 '발자취'에서 "1966년 '시극동인회' 입회./1967년 시극 <女子의 公園>을 이인석 씨, 신동엽 씨의 작품과 함께 '시극동인회' 주최 아세아재단 후원으로 국립극장에서 공연"(혜화당, 1994, 234쪽)이라고 기록했으나 착각에 의한 것이다. '시극동인회' 활동상으로 보면 <여자의 공원>이 합평회에 오른 날짜가 1965년 5월 8일이므로 입회는 늦어도 1965년 5월 이전이고, 이 작품의 공연은 1966년 2월에 올린 것이 정확하다. 단적인 증거로 '시극·희곡·장시'만 따로 묶은 ≪홍윤숙 작품집≫(서울문학포럼, 2002)에 시극 <여자의 공원>이 시작되는 바로 앞쪽에 자료로 게재한 '시극동인회 제2회 공연' 포스터에 "66. 2. 26-27. 3.00, 7.00"라고 명시된 것을 통해 확인할 수 있다.

그런데 시극 이외에 유사 공연을 겸비한 창립공연과는 달리 시극 3편만으로 무대를 꾸민 제2회 공연도 창단공연의 수준을 넘지 못한 채[142] 아쉬움 속에 막을 내려 '시극동인회'의 존립에도 영향을 미쳤다. 1966년 8월 30일자로 새로운 시극 단체인 '시인극장'이 창단되었다는 기사를 통해서 보면, '시극동인회'는 제2회 공연을 끝으로 활동이 중단된 것으로 보인다. 이 점은 다음의 신문 기사를 비롯하여 1968년에 장호가 '시극동인회'를 부활하는 데 주도적인 역할을 했다는 기록들을 통해 알 수 있다. 먼저 새로운 시극 단체의 탄생을 알린 신문 기사의 내용은 다음과 같다.

> 본격적인 시극 운동을 지향하는 극단으로 8월 30일 '시인극장'이 창단을 보았다. '재래극의 산문적인 인습과 재래식의 고독한 한계를 지양함으로써 시극을 창조하기 위한 전위적인 시인들과 이와 의식을 같이하는 여러 예술인들의 집단'이라고 선언하고 나섰으며, 또한 극장을 중심으로 실험 본위의 시극 운동을 지향하며 전위적인 시인·비평가·연극인·음악가·무용가의 공동참여 등을 내세웠다.
>
> 대표: 김용호, 동인: 신동엽(총무), 권용태(섭외), 최일수(기획), 신기선, 임성남, 최현, 박현숙, 김남조, 송혁, 김소영, 안장현, 강태열, 김포천, 강선영, 조순, 박봉우, 박경창, 최불암, 주성윤, 김구덕, 노문천, 허연 등[143]

회원들의 면면에는 새로운 인물들이 많이 들어 있으나 구성원들의 다양한 활동 분야나 창립 취지 등에서는 '시극동인회'의 연장선상에 있어 유사점이 많다. 김홍우는 '시인극장'의 창립을 장호가 주도하였고 단체는 창립만 했을 뿐 뚜렷한 활동을 하지는 못했다고 언급했는데,[144] 기사에 열거된 회원 명단에는 장호의 이름이 빠져 있어 그의 견해가 사실인지는 의

142) 김홍우, 앞의 글, 103쪽.
143) 『서울신문』 1966. 9. 3.
144) 김홍우, 「장호의 시세계」, 『문예운동』 2008년 봄호, 54쪽.

문스럽다. 이 점은 장호가 시극에 관한 경험담을 피력한 글을 많이 남겼음에도 불구하고 이 단체에 대해 언급한 기록이 전혀 없는 점에서도 어느 정도 뒷받침된다. 만약 그가 '시인극장'의 창립에 참여하지 않은 것이 사실이라면, 그 까닭은 무엇이었을까? 그는 새로운 단체를 만드는 것보다는 '시극동인회'의 활동이 중단되는 것을 아쉬워하면서 그 지속성에 대해 더 큰 관심을 가졌다고 할 수 있다. 이 점은 '시극동인회'의 활동이 중단된 뒤 약 2년 후인 1968년에 그가 주도하여 '시극동인회'를 부활시킨 기록을 통해 확인된다.

> 장호는 1968년 '시극동인회'를 다시 부활 김한서(金漢瑞)·김일부(金一夫)·이형배(李亨培)·이은경(李銀京)·송성한(宋聖漢)·맹후빈(孟厚彬)·오학영(吳學榮)·한재수(韓在壽)·석민(石敏)·윤미림(尹美林) 등으로 연극협회에 가입하고 직접 대표직(3대)을 맡아 본격적인 시극 공연을 갖게 되니 이때의 작품이 <수리뫼>란 장막극이다. 이 작품은 한재수 연출에 의해 7월 1일부터 3일까지 국립극장에서 공연을 갖게 됐는데, 연습 부진으로 크게 빛나는 공연은 못 되었지만 이 땅에 시극의 가능성을 다분히 보여준 작품이 된 것만은 확실하다.[145]

위의 내용에서 중요한 정보를 간추리면 다음과 같다. 장호가 '시극동인회'의 부활을 주도하고 제3대 대표를 맡았다는 점, 회원으로는 오학영과 한재수를 제외하고는 모두 새로운 인물이라는 점, 연극협회에 가입하여 성격을 시보다 연극 장르 방향으로 선회하였다는 점, 장막극 <수리뫼>를 직접 창작하고 공연했다는 점, 그리고 공연 정보와 공과 등에 대한 것들이 요약적으로 제시되어 있다.

장호가 '시극동인회'의 부활을 꾀하기 위해 직접 창작한 <수리뫼>는 비록 공연 결과는 기대 이하였지만 시극사상 최초의 장막극으로서 의의

145) 위의 책, 54쪽.

를 갖는다. 앞서 두 번에 걸친 공연에서 보았듯이 문학 형태로 발표하는 것과는 달리 무대 공연은 일정한 시간을 충족할 수 있는 내용을 가져야 한다. 1회 때 '연출 있는 시 3편, 무용시 1편, 시극 1편 등으로 공연 내용을 다양하게 짠 것이나 2회 때 시극 3편을 함께 무대에 올린 것은 바로 공연 시간을 고려한 결과로도 볼 수 있다. 그런데 <수리뢰>는 장막시극이어서 이 작품 한 편만으로도 공연 시간을 다 채울 수가 있기 때문에 단독 공연이 가능했던 것이다. 이렇게 작품을 대형화하여 시극의 위상을 격상시키는 등 이 공연을 위해 장호가 많은 심혈을 기울였음에도 불구하고 공연 결과는 실패로 돌아왔다.146) 열정과 노력의 크기만큼 실패로 인한 실망과 안타까움도 크기 마련인데, 그 여파가 장호에게 시극에 대해서는 더 이상 엄두도 내지 못하도록 만듦으로써 결과적으로 '시극동인회'마저 영영 역사의 뒤안길로 사라지는 결정적인 실마리가 되고 말았다.

　많은 우여곡절을 겪은 '시극동인회'는 1963년 6월부터 1968년 7월까지 햇수로 6년, 중간에 2년 가까이의 공백기를 제외하면 약 4년 동안 존속하면서 우리나라 시극 발전에 큰 획을 그었다. 약 4년간 활동한 '시극동인회'의 업적을 종합적으로 간추리면 다음과 같다. 연구 발표회와 합평회: 8회(이론 발표 7건, 작품 검토 11편). 주제: 시극 운동의 전망, 시극의 성격과 운율, 시와 시극의 관계, 시극과 희곡의 관계(대사), 시극의 대사와 국어의 억양 관계, 낭독법 등. 상정된 작품의 형식: 시극(8편), 씨네 포임(1편), 모노드라마(희곡, 2편). 작품 발표자 수: 8명(2편 발표 3명, 1편 발표 5명. 발표자 분야별 분포: 시인 5명, 극작가 3명). 합평회에 상정된 시극 11

146) 시극 공연이 실패한 것은 사실 시극이라는 양식상의 문제만은 아니다. 당시에 "연극 = 빈곤이라는 서글픈 등식이 성립되어 있었다. 엄연한 사실이었다."(유민영, 『우리시대 연극운동사』, 앞의 책, 327쪽)는 신문 기사가 나올 정도였음을 참조하면 일반 연극계도 어려움을 겪기는 마찬가지였다. 이런 분위기에서 대중에게 아주 생소한 시극 공연은 더욱 성공 가능성이 낮을 수밖에 없었다.

편 가운데 현재 텍스트가 확인된 작품 3편(제2회 공연작들): 신동엽의 <그 입술에 파인 그늘>, 이인석의 <사다리 위의 인형>, 홍윤숙의 <여자의 공원>. 동인에 참여한 인원과 활동 기간 등을 고려하면 이 업적들이 많다고 보기는 어렵고, 또 비록 일부 애착심을 가진 동인들에게는 큰 아쉬움과 미련을 남긴 채 막을 내리기는 했지만, 대중들에게는 매우 낯선 분야임에도 불구하고 그 뿌리의 정착을 위해 어려움을 무릅쓰고 상당한 기간에 걸쳐 적극적으로 시극 운동을 전개하면서 시극의 가능성을 현실화한 점에 대해서는 높이 평가해야 할 것이다. 이 단체의 공적에 대해 유민영은 다음과 같이 평가하였다.

> 그러나 떠들썩한 출발과는 달리 다음 활동은 부진했다. 왜냐하면 시극이 대중에게 생경했던 것은 너무나 당연한 일이었고 따라서 다음 활동비를 염출하기가 지극히 어려웠기 때문이다. 우리나라의 상당수 예술단체들이 출발할 때는 떠들썩했다가 흐지부지되는 경우가 많았는데 '시극동인회'도 예외가 아니었다. 그 점은 '시극동인회'가 창립공연 뒤 3년만인 1966년에야 비로소 두 번째 공연을 가진 사실에서도 확인된다. 그것도 신동엽과 홍윤숙 등 소장시인들이 가담함으로써 가능했다. 이처럼 부진한 활동에도 불구하고 '시극동인회'의 활동으로 말미암아 시단에 세 가지의 가능성을 던졌는데, 자유시의 시극화·내재율의 시각화·종합적 이미지의 구축 등이 바로 그것이다.147)

유민영의 견해에서 보듯이 '시극동인회'의 부진은 예견된 것이기도 하다. 여기에는 적어도 네 가지 이상의 문제점이 복합되어 있다. 즉 첫째는 시극 자체에 내재한 문제로 '대중에게 생경'한 양식이었다는 점이고, 둘째로는 그에 따라 흥행이 어려워 공연만으로는 활동비를 충당할 수 없었다는 점이며, 셋째는 그렇다면 외부 지원책을 마련하거나 동인 스스로 활동

147) 위의 책, 317~318쪽.

비를 염출해야 하는데 그마저 실현하기 어려웠고, 넷째는 우리나라의 상당수 예술단체들이 그랬던 것처럼 지속 가능성이 매우 낮다는 점[148] 등등이 바로 그것이다. '시극동인회'의 비극적인 운명은 바로 이런 여러 가지 요인들이 복합적으로 영향을 미친 탓이라고 할 수 있다. 그렇다면 유민영의 평가는 상당히 일리 있는 분석이라 할 수 있다.

다만 일견 시극을 연극 차원에서 바라보아 그 의미를 다소 축소한 점이 있음을 부정하기는 어렵다. 가령, 그것은 "부진한 활동에도 불구하고 '시극동인회'의 활동으로 말미암아 시단에 세 가지의 가능성을 던졌는데, 자유시의 시극화·내재율의 시각화·종합적 이미지의 구축 등이 바로 그것이다"라는 결론을 통해 엿볼 수 있다. 여기서 보듯이 그가 지적한 세 가지 공적은 시도 아니고 극도 아닌, 그 융합인 시극의 측면이기보다는 시의 확장이라는 의미가 더 강하게 풍긴다. 이렇게 보면 유민영이 공적으로 지적한 내용은 엄밀히 따지면 '시극동인회'의 한계일 수 있다. 다른 한편으로는 그들이 설정하고 지향한 시극이라는 양식의 정체성을 제대로 구현하기가 그만큼 어렵다는 의미로도 받아들일 수도 있다.

4) 시극 발전에 대한 장호의 열정과 시련

장호는 '시극동인회'에 참여하여 대중에게 시극을 인식시키기 위한 방안 모색과 작품 창작을 병행하면서 누구보다도 활발하게 시극 진흥에 정

148) 이는 예술에 대한 일반 대중들의 관심 부족에 연관된다고 할 수 있는데, 그 정황은 지금도 여전하다. 아니 자본주의가 심화되고 팽창함에 따라 그 경향도 비례하여 더 심화되어 왔다. 그래서 예술가들이 예술의 정도라 할 수 있는 예술성에 치중할수록 반비례하여 자립 가능성은 점점 낮아진다. 그만큼 순수 예술 분야는 활동이 위축될 수밖에 없다. 이런 문제점을 다소라도 해소하기 위해 정부에서 다방면의 지원책을 마련하고 있지만, 그것이 근본적인 해결책이 되지 못해 늘 한계가 있음은 주지의 사실이다. 그러니 예술계의 위기는 어느 시대나 상존해왔다.

성을 기울였다. 첫 연구발표회의 합평회에 그는 방송 시극 <열쇠장수>를 출품하여 계속 방송 시극에 관심을 가지는 동시에 본격적으로 시극을 무대에 올리는 작업을 하였다. 그는 '시극동인회' 제1회 공연작으로 무대 시극 <바다가 없는 항구>149)를 출품하여 국립극장에서 공연(1963년 10. 21~22)함으로써 무대 시극에 대한 그의 꿈을 처음으로 실현하기에 이른다. 이 공연은 우리나라에서 시극이라는 양식이 처음으로 무대에서 공연된 의의뿐만 아니라 이 양식의 특성이 구체적으로 관객들에게 알려지는 효시가 된 점에서도 큰 의미가 있다.

그러나 우리나라에서 처음으로 시극을 무대에 올렸다는 쾌거에도 불구하고 처음 실험한 공연인 만큼 그 평판은 기대에 미치지 못했다. 장호는 처음 시도한 <바다가 없는 항구>가 소기의 성과를 거두지 못한 것이 사뭇 마음에 걸렸던지 3년쯤 후에 이어진 제2회 공연(1966. 2. 26~27) 때에는 작품을 출품하지 않았다. 그러다가 자신이 제3대 회장을 맡은 후인 1968년 7월 1~3일에 한재수 연출로 <수리뫼>를 국립극장 무대에 올렸다. 이 작품은 우리나라 최초의 장막(4막14장) 시극으로서 제1회 때와는 달리 시극 한 편만으로 무대를 채울 수 있는 가능성을 보여준 것으로 평가될150) 뿐만 아니라 이미 앞서의 공연 부진을 한 번 경험한 뒤에 창작한 것인 만큼 작품의 규모는 물론 구성과 표현에서도 완성도를 상당히 높였다. 즉 극적 구성과 시적 표현의 특성을 한껏 강화하여 많은 정성을 기울였음을 확인할 수 있다.

이와 같은 장호의 정성에도 불구하고 <수리뫼> 역시 그가 계획하고

149) 이 작품은 1차로 지면에 발표되고, 2차로 라디오 방송으로 전파를 탄 이후 3번째로 무대에서 공연되어 시극사상 희귀한 기록을 세웠다. 세 개의 매체는 그 특성이 다르지만 현전하는 작품은 지면에 발표된 것뿐이기 때문에 각각 실현 상황에 맞게 손질을 했는지 여부를 확인할 수 없다. 작품 특성은 앞 절 참조.

150) 임승빈, 「시극 <수리뫼> 연구」, 『한국극예술연구』 제20집, 한국극예술학회, 2004, 50쪽.

예상한 만큼의 성공을 거두지는 못했다. <바다가 없는 항구>는 최초의 시극 공연이라는 점에서 일정한 한계가 있을 수밖에 없다는 점을 어느 정도 예상할 수 있지만, 물심양면으로 오랜 준비 끝에 심혈을 기울여151) 무대에 올린 <수리뫼>마저 그의 기대와는 전혀 다른 결과를 낳아 그에게 크나큰 실망과 좌절을 안겨 주었다. 그는 그 공연이 실패한 까닭에 대해 일차적으로는 우리 문화에서 매우 낯선 시극의 특성을 들고, 이차적으로는 시극의 대사를 적절히 소화하지 못하는 연극계의 후진성을 지적하였다.

그것은 무엇보다 내가 보기에는, 배우가 지니는 언어예술가로서의 자질의 문제로 돌아가는 성싶다. 주어진 말을 제 개성적인 목소리로 담아 실어낼 수 있는 기술, 말하자면 *Art de Dire*가 바로 배우가 지녀야 할 첫째 요건이라는 사실을 이 땅 배우 몇 사람이 과연 뼈저리게 알고 있는가 모를 일이다. 게다가 리얼리스틱한 산문극 대사에만 몸이 베어 이미 태가 굳어버린 언어감각에 대어놓고 시적 표현을 요구하기란 참 어려운 노릇이요, 그만큼 또 연출가의 고충도 이해가 안갈 일은 아닌 것이다.152)

이제 와서 생각하면 극장이라는 방대한 전달체계가 가지는 메커니즘에 미흡했던 몇 가지 일들도 떠오르지 않는 것은 아니지만, 그 실패의 원인을 한 마디로 해서 대사처리와 배우의 움직임, 그 의상, 장치 등 눈에 보이는 것들과의 불필요한 알력이었습니다. 무대경영에 있어 남다른 식견을 가진 연출가도 끝내 그 배우를 데리고 시를 자연스런 것으로 가져가지 못하고, 무대구성도 결국은 초점을 맞추지 못한 채

151) 그는 이 작품의 공연이 "퇴직금을 털어 계동에 사무실을 구해 들고, 내게 주어졌던 팬클럽의 작가기금이며 아세아재단의 지원금, 나를 아는 친지들의 참 눈물겨운 격려금까지, 그리고 무엇보다 품삯 한 푼 없이 무대를 꾸며준 이, 그 무대에 나서준 이들의 희생적인 협력할 것 없이 몽땅 털어바친" 것이라고 술회하였다. 장호, 「<수리뫼> 언저리」, 앞의 책, 103쪽.

152) 장호, 「시극운동의 전후」, 앞의 책, 109~110쪽.

인상을 흐려놓고 만 셈입니다. 라디오시극에서 그만큼 다듬었다고 자부했던 대사도 여기 와서는 전혀 때깔을 벗지 못했습니다. 시극이라는 신기한 이름에 빨려들었던 관객에게 저는 끝내 시를 안겨주지 못한 셈입니다.153)

장호의 술회를 통해서 보듯이 작품 창작자인 시인의 극장과 공연에 대한 인식에서부터 작품의 대사 처리, 그리고 연출가와 배우 및 스텝에 이르기까지 그야말로 총체적으로 시행착오를 겪었다. 한 편의 종합예술이 성공을 거두기 위해서는 기본적으로 거기에 참여하는 각종 요소들이 저마다 제 기능을 완벽하게 수행함은 물론이고 궁극적으로는 그것들이 다른 요소들과 얼마나 잘 조화가 되느냐 하는 것이 관건인데 당시의 상황은 전혀 그렇지 못했다. 한마디로 '한국연극의 한계성'을 보여주었다고 했지만, 사실은 모두 생소한 시극 양식에 걸맞은 공연 기법을 터득하지 못한 결과라고 해야 할 것이다. 시극 공연 기법에 대한 구체적인 방법을 갖지 않았으므로 그 공연은 성공보다는 실패할 확률이 훨씬 높은 상태에서 출발한 셈이다. 그렇다면 그 결과는 이미 처음부터 결정된 것이나 마찬가지였는데 장호는 공연 전에는 그 점을 미처 분명히 깨닫지 못했던 것으로 보인다. 이런 미숙성은 당시 연출을 맡았던 한재수의 술회에도 잘 드러난다.

그러나 이 연극은 실패하고 말았다. 문오장 씨와 또 다른 KBS 탤런트는 연습을 하는 동안 내가 하는 연출 방향에 잘 따라 왔지만 연극이 상연되자 대중들을 위한 상식적인 그런 스타일의 연극연기를 일부러 전개했다. 그 이유는 그들이 기성인이며, 아마추어 스타일의 연기를 하면 대중에 환영받는 TV Talent로서 자격을 상실한다는 것이다. 그리하여 연극은 상식적인 것으로 떨어지고 말았다. 젊은 연극도와 기성에 물든 이들의 연기에 커다란 균열이 생긴 것이다. 이런 의미에서

153) 장호, 「시극운동의 문제점」, 앞의 책, 67~68쪽.

도 한국에선 젊은 연극인이 기성에 굽히지 않고 자라기란 기실 어려
운 일이다.[154]

공연 당시에 쓴 글이 아니라 30년이나 지난 뒤에 술회한 것이기는 하지
만, 시극을 공연한 연출가가 '연극'이라 표현한 것만 보더라도 그가 시극
에 대한 인식을 깊이 갖지 못했음을 알 수 있다. 그보다 더 중요한 것은 연
출가와 배우들의 인식의 괴리였다. 논조로 볼 때 연출가는 배우들에게 시
극의 특성을 드러내도록 지도한 것으로 보이는데, 막상 무대에 올라간 배
우는 연습한 대로 하지 않고 '대중들을 위한 상식적인 그런 스타일의 연
극 연기를 일부러 전개했다'는 것이다. 배우들이 연출가가 요구한 대로
하면 '아마추어 스타일의 연기'라고 폄하한 것을 보면, 그들은 대사를 시
적인 어조로 읊는 것을 세련되지 못하거나 신파조적인 것쯤으로 여긴 듯
하다. 한재수는 이것을 기성 배우와 신예 배우의 관점에서 연극계의 문제
점으로 비판했지만, 배우들이 한 말의 뉘앙스로 볼 때 서로가 시극을 제
대로 이해하지 못했거나 작자와 연출가, 또는 연출가와 배우들 사이에 소
통이 부족했던 것으로 보인다. 그리하여 시극을 일반 연극과 같은 것으로
취급함으로써 시극도 연극도 아닌 모호한 결과를 초래하고 이 점이 바로
실패의 큰 요인으로 작용했던 것이다. 시낭송의 경우, 어조가 신파조와
흡사한 측면이 있음을 상기하면 그 당시 배우들의 돌발적이고 자의적인
행태를 어느 정도 짐작할 수 있다.

이상의 술회들을 참조하면 시극 공연이 실패로 돌아간 가장 큰 원인은
전반적으로 이 분야에 대한 경험 부족이라 할 수 있다. 경험이 전혀 없어
완전히 생소한 시극을 무대에 올린다는 것은 그만큼 성공할 확률이 떨어
지기 때문이다. 한편으로 생각하면, 공연 주체들에게 일차적인 책임이 있

154) 한재수, 「연극을 넘어서서」, 『낱말 없는 경전』, 고글, 2007, 159~160쪽.

음은 분명하겠지만, 시극이 당시의 대중들에게는 더더욱 낯선 양식이었음을 고려하면 관객의 낮은 인식도도 흥행 실패의 큰 원인으로 작용했으리라는 점을 짐작하기 어렵지 않다. 아무리 열심히 만들어도 관객이 외면하면 모두 허사로 돌아가 버리는 까닭에 그렇다. 어떻든 일차적인 책임은 작품 창작자가 져야 하는데 장호가 누구보다 깊은 좌절에 빠진 것은 바로 그 때문일 것이다. 따라서 그 당시 시극 공연이 실패로 돌아간 것은 결국 시극 공연에 관한 경험이 거의 없는 상태에서 주로 관념과 패기와 열정에 의존하여 구체적인 현실성이 부족한 운동의 결과라 해도 과언이 아니다.155)

이렇듯 여러 요인들이 중첩되어 시극 정립과 대중화를 위한 노력의 일환인 '라디오를 위한 시극'의 창작과 방송 활동, 그리고 시극 연구와 확산의 극대화를 위해 집단적이고 조직적인 운동을 도입한 '시극동인회'의 활동도 장호의 치열한 노력에 상응하는 결실에는 이르지 못하고 말았다. 애초의 이상과 열정과는 달리 현실적으로 우여곡절을 겪은 장호의 시극 진흥 운동은 1969년을 끝으로, 지면에 작품을 발표한 것은 1975년을 마지막으로 대단원의 막을 내렸지만, 시극에 대한 그의 열정마저 식은 것은 결코 아니었다. 그가 1992년 3월에 새삼스레 <수리뫼>를 단행본으로 묶어낸 것은 시극에 대한 미련을 버리지 못함을 증명하는 것인데, 그는 이 작품집의 '책 끝에'에서 그 공연이 실패했음을 자인한 다음,

여기서 그 이유를 드러내놓을 생각은 없다. 아직도 21년전 그때 실

155) 이 점은 서구와 매우 흡사함을 다음 인용문을 통해서 알 수 있다. "시극을 부활시키려는 시도가 바로 최초의 필요조건에서 실패했고, 사용된 시적 관용어는 충분하게 살아 있지 않았다. 그것은 엘리자베스 시대 무운시의 힘없는 모방이었고 그 결과로서 살아있는 언어의 관용어와 리듬 속에서 기초 없는 하나의 전적으로 인공적인 언어였다. 19세기의 위대한 시인들의 극작들의 실패가 보통 그들의 연극의 경험 부족에 의한 것으로 되고 있다." 김성민, 「T. S. Eliot의 시극과 연극이론」, 『Athenaeum』 vol.4, 단국대 영어영문학회, 1988, 214쪽.

패의 이유를 밝히지 않고 있는 것 자체가 그 일을 설욕하고자 하는, 남
모르는 불덩이가 내게 여태 살아 있다는 증거인지 모른다. 누구는 무
대를 가리켜 하루밤새에 모든 것을 잃을 수도 있는 도박에 비유했지
만, 그때 호되게 당한 탓인지 나는 여태 시극을 쓸망정 무대를 생각 못
하고 있다. 그러나 <수리뫼>의 주제가 예술과 자유라 집어 말한다
면, 그것은 그대로 내게 있어 내 생명 있을 때까지의 과제일 시 분명하
고, 시극에 대한 야심 또한 그에서 벗어남이 없을 것이다.156)

라고 하여 그럼에도 불구하고 시극에 대한 열정과 야심은 전혀 줄어들지
않았음을 밝혔다. 실제 공연 과정에서 그의 예상과는 다른 문제점들이 노
출되고 제반 여건마저 따라주지 않아 잠정적으로 꿈을 접기는 했지만,
'예술과 자유'를 추구하는 것은 '그대로 내게 있어 내 생명 있을 때까지의
과제일 시 분명'한 것임을 뼈저리게 인식했기에 시극에 대한 미련만은 끝
끝내 버릴 수 없었던 것이다. 이러한 그의 집념과 태도는 곧 예술가에게
'예술과 자유'는 생명과 같은 것이라고 생각하는 동시에, 그것을 추구하는
것은 큰 사명임을 잊지 않으려는 노력이라고도 할 수 있다.

비록 장호의 시극에 대한 꿈은 미완에 그치고 말았지만, 그의 이상과
집념과 치열한 노력만은 결코 헛되지 않았다고 평가해야 한다. 일찍이 엘
리엇은 시와 극의 두 가지 면을 동시에 나타낼 수 있는 '시극의 극치'(인간
의 행동과 언어의 한 구도)를 기대하면서도 그 경지는 '도달할 가망 없는
이상'이라 규정했다. 또한 그러기에 그는 "그 점이 나의 흥미를 돋웁니다.
왜냐하면 그것은 도달할 가망 있는 어느 한계 너머까지 더욱 실험하고 더
욱 탐구하도록 우리에게 한 자극을 주기 때문입니다."157)라고 주장하여
시극에 관한 이상 실현의 불가능성과 좌절보다는 도전정신에 초점을 맞
추었다. 이런 점에서 장호의 이상이 좌절로 귀결된 것도 그리 놀랄 일만

156) 장호, 「<수리뫼> 언저리」, 앞의 책, 103쪽.
157) T. S. Eliot, 「시와 극」, 앞의 책, 209쪽.

은 아니며, 또 그가 실패와 좌절을 거듭하면서도 끝까지 시극 진흥의 꿈을 접지 않으려 한 사실도 이해할 수 있다. 특히 그의 예술가적 호기심과 상상력 및 사명감은 후배들도 본받아야 할 중요한 가치이며, 그로 하여 어쩌면 우리나라에서 한때 반짝했다가 소멸될 수도 있었던 시극의 명맥이 이어지게 한 점도 높이 평가되어야 마땅하다. 역사적으로 시극이 일반 시나 극 양식에 비해 항상 대중적 관심권에서 먼 거리에 위치해왔음을 부인할 수는 없지만, 그래도 여전히 시단 일부 행사에서는 그 전통이 꾸준히 이어져 가는 점에 비추어볼 때158) 시극에 바친 장호의 집념과 치열한 노력은 결코 적은 것이 아니다. 그리고 무엇보다도 융합이나 통섭의 가치를 크게 인식하는 현대사조에 입각할 때, 시적 질서와 극적 질서의 변증법적 융합을 통한 새로운 예술양식인 시극의 가치는 재인식될 필요가 있다고 하겠다.

5) 무대 시극의 작품 세계

1960년대에 발표된 시극 작품들 가운데 텍스트가 확인된 것을 중심으로 서지 사항과 공연 정보를 따로 재정리하면 다음과 같다.

번호	작품	작자	발표 매체	발표 시기	출판사/극장
1	<잃어버린 얼굴>	이인석	『자유문학』 41호	1960.8	자유문학사
2	<사다리 위의 인형>	이인석	『현대문학』 78호	1961.6	현대문학사
3	<모란 농장>	이인석	『신사조』 8호	1962.9	신사조사
4	<古墳>	이인석	『자유문학』 70호	1963.6	자유문학사

158) 1960년대 '시극동인회'의 조직적인 활동을 시발점으로 하여 1980년대 '현대시를 위한 실험무대'를 거쳐 1990년대부터 현재까지는 시인들의 개별 활동으로 그 명맥이 이어져 간다.

5	<얼굴>	이인석	『신사조』16호	1963.6	신사조사
6	*<바다가 없는 항구>*	장호	시극동인회 1회 공연	1963.10	**국립극장**
7	<그 입술에 파인 그늘>	신동엽	시극동인회 2회 공연	1966.2.26~27	**국립극장**
8	<여자의 공원>	홍윤숙	시극동인회 2회 공연	1966.2.26~27	**국립극장**
9	*<사다리 위의 인형>*	이인석	시극동인회 2회 공연	1966.2.26~27	**국립극장**
10	*<여자의 공원>*	홍윤숙	『현대문학』137호	1966.4	현대문학사
11	*<사냥꾼의 일기>*	장호	『경대문학』2호	1967.12	방송 시극
12	<에덴, 그 후의 도시>	홍윤숙	《현대한국신작전집·5》	1967.12	을유문화사
13	<수리뫼>	장호	시극동인회 3회 공연	1968.7	**국립극장**
14	<모래와 酸素>	전봉건	『현대문학』166호	1968.10	현대문학사

위의 표는 1960년대에 지면과 공연을 통해 발표된 시극을 모두 망라한
것이다. 총 14건 중에 4건(*<바다가 없는 항구>*·*<사다리 위의 인형>*·
<여자의 공원>·*<사냥꾼의 일기>*)은 기존에 이미 발표되었던 것이다.
위의 표에 중복 표시된 <사다리 위의 인형>과 <여자의 공원> 2편을 제
외하면 1960년대에 발표된 작품은 방송 시극 2편과 무대 시극 10편을 합
쳐 모두 12편이다. 이 가운데 장호의 <바다가 없는 항구>는 이미 지면과
방송 시극으로 발표된 것이므로 세 번째로 무대 공연 형식으로 발표되었
고, <사냥꾼의 일기>는 방송으로 발표된 것을 문예지에 다시 게재한 것
이다. 이인석의 <사다리 위의 인형>과 홍윤숙의 <여자의 공원>은 '시
극동인회'에 합평회 작품으로 상정된 것을 먼저 문예지에 발표한 다음에
무대에 올린 경우이며, 장호의 <수리뫼>는 공연 이후 1972년 4~6월에
『시문학』지에 3회 분할로 게재되었고, 1992년에는 단행본(《수리뫼》,
인문당)으로 다시 간행되었다.159) 그만큼 그는 <수리뫼>에 대해 애착심
을 가졌다. 신동엽의 <그 입술에 파인 그늘>은 '시극동인회'의 합평회에
상정되어 평가를 받아 공연된 이후 1975년에 발간된 《신동엽전집》(창
작과비평사)에 수록되어 전한다.

159) 작고 후에 《장호 시 전집·2》(베틀·북, 2000)에 재수록이 되었다.

무대 시극의 공연 비율은 10편 중 5편으로 50%에 이르러 처음부터 공연에 대한 의지가 높았음을 알 수 있다. 시극 작품을 통틀어 발표 건수로 보면 이인석이 1960년 6월부터 1963년 6월까지 4년 동안 연속 4편을 발표하여 가장 열심히 작품 창작에 임한 것으로 나타난다. 장호와 홍윤숙이 2편씩, 신동엽과 전봉건이 1편씩 발표했다. 이들 중 전봉건만 유일하게 '시극동인회'의 회원이 아니다. 그리고 장호는 지면·방송·무대 등 다양한 매체를 활용하여 작품을 발표함으로써 시극에 대해 남다른 관심과 열정을 보여주었다.

(1) 이인석의 시극 세계: 이산가족의 고통과 존재론적 성찰

앞서 약력을 통해 보았듯이 이인석은 1950년대 말경에 국제펜클럽 행사 참석차 외국에 갔을 때 시극을 접하고, 그것을 선진 문화의 한 측면으로 보았다. 그리하여 스스로 우리나라 시극 예술의 창달이라는 사명감을 인식하면서 창작에 열정을 쏟기 시작하였다고 했다. 이는 현재까지 확인된 결과 이인석이 가장 많은 작품을 창작하여 발표한 것으로도 증명이 된다. 그 당시에도 그의 창작 열기가 높이 평가된 덕분이었는지 그는 '시극동인회'의 조직 중 창작 간사의 직책을 맡았다. 그는 한 대담에서 15~6편에 달하는 시극 작품을 창작했다고 술회했으나 현재까지 확인된 작품은 9편으로 집계되었다. 그는 1958년에 발표한 장호에 이어 두 번째로 1960년 8월에 시극을 발표한 이후 1962년까지는 매년 1편씩 발표하였고 1963년 6월에는 두 개의 문예지를 통해 동시에 2편을 발표하여 시극에 대한 뜨거운 관심을 보여주었다. 이제 이 시기에 발표한 작품들을 구체적으로 살펴본다.

첫 작품인 <잃어버린 얼굴>은 단막 시극이다. 문체는 운문체 중심인 반면 무대지시문은 산문체이다. 극중 시대 배경은 '1960년 6월'이다. 등장

인물은 주인공 呂先生(老人)을 비롯하여 河英(詩人), 明久(政客), 可南(女教師) 등 4명이다. 이들은 성격상 노인과 젊은이들로 대비된다. 즉 呂선생은 6·25전쟁 통에 월남하는 과정에서 가족을 잃고 혼자 그 후유증을 앓는 반면, 젊은이들은 4·19혁명 직후의 혼란한 사회 현상을 비판하는 데 주로 관심을 갖는다. '남대문 근처 2층 사무실'이라는 같은 공간에 존재하면서 전혀 다른 입장을 가짐으로써 아이러니한 현상이 일어난다. 즉 표면적으로 파국에 이르기까지 노인의 정체가 드러나지 않은 채 젊은이들의 대화를 중심으로 4·19직후의 사회적으로 부조리한 혼란상을 비판하는 것처럼 보이지만, 작품의 궁극적 의미는 주인공인 여선생의 이산가족으로서의 뼈저린 아픔을 부각하여 전쟁의 후유증을 그린 것으로 볼 수 있다. 이는 다음과 같은 줄거리를 통해 알 수 있다.

呂선생은 2층 사무실에서 습관적으로 창밖을 멍하니 바라본다. 창밖에는 창녀들이 웃고 떠드는 소리가 들린다. 하영과 명구는 여선생이 그런 행동을 하는 이유를 알지 못한 채 매춘부를 화제로 삼으며 혁명 직후의 혼란한 나라 정세에 대해 비판한다. 특히 정치적, 직업적으로 부패와 부조리가 횡행하는 것에 대해 근심스러워한다. 그래서 부패를 척결하고 새로운 시대를 맞이해야 한다고 격론을 벌인다. 그러다가 마지막 장면에 이르러 노인의 정체가 드러난다. 그가 창밖을 하염없이 바라보면서 시간을 자꾸 물어본 까닭은 결국 피난길에 아내와 아들을 폭격에 잃어버리고 하나 남은 딸마저 놓쳐 버린 뒤, 그 딸에 대한 절절한 그리움 때문임이 밝혀진다. 이제 노인이 되어 남은 시간도 많지 않다는 강박관념이 그에게 습관처럼 창밖을 내다보며 시간의 흐름에 관심을 갖도록 하였던 것이다.

위와 같이 이 작품은 전체가 극적 아이러니로 이루어졌다고 해도 과언이 아니다. 즉 젊은이들은 노인의 절박한 심정을 눈치 채지 못한 채 자기들끼리 부정과 부패로 혼란에 빠진 사회를 비판하면서 새로운 시대의 도

래를 꿈꾼다. 또한 노인은 노인대로 자기 고민에 젖어 젊은이들과의 대화
가 겉돈다. 그리하여 젊은이들은 부정적인 현실로부터 관념적이고 이상
적인 이념에 사로잡혀 미래를 향하고 있는 반면, 노인은 고립된 존재로서
구체적이고 현실적이고 개인적인 갈망으로 딸과 고향에 대한 그리움에
젖어 있다. 그들의 대화는 다음처럼 동문서답으로 이루어져 아이러니한
국면을 연출한다.

 (멀리서 電車와 自動車가 질주하는 소리. 窓밖에서 賣春婦들의 嬌聲
과 웃음소리가 들릴뿐.)
 河英: 歷史가 돌아가는 소리
 살아 있다는 소리죠
 呂先生: 그렇지, 그렇고 말구
 분명 살아 있다는 소리지
 어디서 어떻게?
 그런건 아무래도 좋아
 분명 살아있다는 소리지
 살아서 날 부르고 있을텐데
 누구일까 얼굴을 알아야지
 時間이 얼굴을 모르게 했을텐데
 時間이 자꾸만 날 몰아내고 있는데
 明久: 무슨 얘긴가
 體面이라는게 사람 죽이눈
 河英: 자기 소리지
 明久: 새소리군
 河英: 부엉이 소리지
 呂先生: 아무리 봐도 모르겠어
 모두 그 애 비슷하지만 모르겠어
 눈을 부릅떠도 보이질 않은걸
 밤이면 꿈길속에 만나지만

해가 뜨면 아무것도 볼 수 없어

분명 어디에 있을텐데

지금 몇시일까 (183)

위 장면에서 보면 여선생과 하영-명구는 전혀 다른 세계에 들어 있다. 여선생이 혼잣말처럼 중얼거리는 대사의 내용은 극의 파국에 가서야 구체적으로 그 의미가 밝혀지듯이 모두 딸에 대한 상념이다. 혹시 창녀들 틈에 자신의 딸도 끼여 있지나 않을까 하는 마음에 날마다 그들을 유심히 바라보고 있는 것이다. 마지막 장면에 따르면 딸을 잃어버린 때는 전쟁이 일어나던 해인 1950년이다. 그때 아홉 살이었으니 10년이 지난 지금은 열아홉 살이다. 크는 아이들에게 10년 세월은 그야말로 몰라보게 달라질 수 있는 시간이다. 여선생이 딸을 간절히 그리워하면서 줄곧 걱정하는 것은 그 때문이다. 설령 만난다고 해도 얼굴이 변해 모를 수도 있을 텐데 시간만 자꾸 흐르니 더더욱 안타까워지는 것이다.160)

이런 노인의 마음을 알 까닭이 없는 젊은이들은 마치 비아냥거리듯이 엉뚱한 소리나 해댄다. 심지어 "참 모를 일이야/향수에 젖을 나이인데/창녀에게 관심이 깊거든"이라고 하며 명구는 노인이 창녀들을 유심히 바라보는 것을 이상하게 생각하기까지 한다. 외형상 남에게 그런 오해를 불러일으킬 만한 행동이기는 하지만 노인은 조금도 개의치 않고 날마다 창녀

160) 도입부의 이 아이러니는 마지막 장면에서 여선생의 회고를 통해 해소된다.

　　呂先生: 그때가 아홉 살이었으니

　　　　　　지금은 벌써 열아홉살이겠군

　　　　　　국군을 따라 남하해 오다

　　　　　　폭격을 만났오. 三八線까지 다 와서

　　　　　　아내와 아들 둘을 잃고

　　　　　　남은 것은 어린 딸 하나

　　　　　　쏟아져 내려오는 피난민 속에 끼어

　　　　　　마치 거센 물결에 떠내려 오듯 했오

　　　　　　꿈에도 그리던 서울에 와서 잃어버릴 줄이야…

들을 바라보는 일로 시간을 다 보낸다. 노인의 입장에서 더 안타까운 것은 젊은이들이 '창녀'를 부패하고 타락한 사회를 상징하는 것으로 생각한다는 점이다.161) 이해할 수 없는 노인의 행동에 대한 궁금증이 노인과 창녀 문제로 번지자 극적 사건은 사회 정치 전반으로 확대된다. 특히 4 · 19직후의 사회상에 대해 비판하는 얘기에 몰두한다. 명구는 정객의 입장에서 부정선거의 주모자들과 부패정치의 원흉들과 변호사를 비판하면서 혁명정신을 더럽히고 학생들이 흘린 피를 모독하는 반혁명 세력이므로 그들에게 철추를 내려야 하며, 나아가서 "모든 걸 갈아 버려야 해/벼슬자리에 앉아 잘 살던 놈도/기업체를 타고 앉았던 놈도/금융계를 쥐고 있던 놈도/御用이 붙은 모든 것을/깡그리 쫓아내야" 한다고 강하게 주장한다. 하영은 시인답게 시적인 정서를 담아 현재보다는 미래 지향적인 관념을 토로한다.

> 河英: 규탄 받는 자는
> 규탄 받을 자일 거라
> 규탄 하는 자는
> 규탄 할 자일 거라
> 그러나 第二共和國의 새 人間型은
> 규탄하는 자도
> 규탄받는 자도 아닐거라

161) 하영의 대사에 잘 드러난다.
> 河英: 창녀 역시 아무데나 있지
> 정계에도 문화계에도
> 뒷골목이나 돼지우리 안에도

> 河英: '애국'과 '반공'이란 두마디 구호로
> 백성들을 개 돼지처럼 다스리던
> 바로 어제 일이죠
> 검은 장막 속에서 온갖 못된 짓이
> 네활개 치며 통하는
> 창녀란 그런 것이죠

이 순간에도 돌고 있는
저 역사의 수레바퀴 소리

河英: 혁명이란 하나의 정열
　　　때로는 창조이지. 이를테면
　　　혁명정신은 시정신이야
　　　낡은 세력을 물리치고
　　　새로운 것을 이룩하려는 의욕이지
　　　누가 몰락하고 미찌건
　　　누가 다시 해먹건, 덕을 보건
　　　그런건 아무래도 좋아
　　　새로운 창조가 이루어 지는가
　　　이것만이 문제지 (185)

　　이렇듯 하영의 대사는 명구와 대조를 이룬다. 그녀는 잘잘못을 가리려는 의지보다는 '역사의 수레바퀴'라는 대사에 암시되듯 누구든 규탄 받을 짓을 할 수 있고 규탄할 수 있는 존재도 될 수 있다고 생각한다. 이른바 존재의 역전 현상을 믿는다. 그래서 그녀는 '누가 몰락하고 밀지건/누가 다시 해먹건, 덕을 보건/그런 건 아무래도 좋'고 문제는 '새로운 창조가 이루어지는가'의 여부에 달려 있다고 주장한다. 이에 고무된 명구도 결국, "(…) 萬民이 높이 손들어 외치는/새 아침의 환호 소리를 들어보게/어둠과 눈물을 거두고/희망과 행복의 새날을 마련하는 일은/우리의 성스러운 任務일세/(窓밖에서 賣春婦들이 간드러지게 웃어댄다. 아울러 嬌聲)/거지와 娼女와 浮浪兒는 없애야 하고/의지할 데 없는 老人은 養老院으로/孤兒는 保育院으로/이 얼마나 명랑한 社會인가"라고 외친다. 이때 창밖을 내다보던 몸선생이 다시 대화에 끼어들어 자신의 전후 사정을 토로 하면서 그의 정체가 드러난다. 그는 딸을 잃어버린 뒤 대전·대구·부산 등으로 고아원을 찾아 헤매고 식모살이를 하지 않나 싶어 남의 문전을 기웃거리다가 봉변을 당하기도 하였다고 털어놓은 뒤 다음과 같이 대사를 이어간다.

呂先生: (...)

　　　　그러나 이제 나는 지쳐버렸오

　　　　저 골목에 나타나는 (창밖을 가리키며)

　　　　창녀가 되었을지도 모르오

　　　　살아 있기만 하다면야

　　　　그보다 더한거라도 무방하오

　　　　당신들이 저주하는 어떠한 사람이라도 좋소

　　　　나에게 아들과 딸을 돌려주오

　　　　나에게 혈육을 찾어주오

　　　　북녘 하늘 아래에는

　　　　이웃들이 살고 있소

　　　　함께 묻히게 하여주오

　　　　시간이 촉박하오

　　　　얼마 남지 않은 시간이요

　　　　무슨 일이 있어야겠는데

　　　　무슨 일이 꼬옥 일어나야겠는데

　　　　……………………

　　　　지금 몇시오? (192)

　　呂선생이 창밖의 창녀들을 유심히 바라본 일, 시간의 흐름을 민감하게 의식하면서 무슨 일이든 일어나기를 염원하는 것 등이 모두 헤어진 딸에 대한 그리움이었다는 것이 드러난다. 이렇듯 간절하게 혈육을 찾는 심정을 알 까닭이 없었으니 젊은이들은 노인을 이상한 사람으로 오해하였던 것이다. 창녀보다 더한 모습이라도 살아 있기만 하면 무방하다고 하소연하는 그의 말을 통해 딸의 생존을 염원하는 그의 마음이 얼마나 절절한 것인지 알 수 있다.

　　이 작품은 당대 현실을 시대적 배경으로 전쟁의 후유증과 이산가족의 뼈저린 고통을 그려냈다. 그러면서도 한편으로는 4·19직후의 정치 사회

적 혼란상과 부정부패를 비판하고 혁명의 선봉에 섰던 학생들의 희생이 헛되지 않도록 사회가 제자리를 잡아 안정되기를 바라는 작자의 소망을 담아내기도 하였다. 서술 분량으로 보면 정치적인 현실 문제에 대한 젊은 이들의 토론 성격의 대사가 상당량을 차지하지만, 이는 몸선생 개인의 절박한 처지에 비하면 무게가 떨어진다. 그러니까 잃어버린 자식을 그리워하는 부모의 애절한 마음을 부각하기 위한 배경 구실을 하는 것으로 볼 수도 있다. 이는 몸선생을 주인공으로 내세우고 작품의 시작과 결말이 몸선생을 중심으로 이루어졌다는 점을 통해서 알 수 있다.

한편, 이 작품은 극적 질서 차원에서 보면 구성상 인물간의 대립 갈등은 약화된 반면 극적 아이러니를 통해 호기심과 긴장이 조성되도록 한 점이 돋보인다. 그리고 시적 질서 측면에서는 기본적으로 운문체 리듬으로 사건을 전개하고 시인을 등장인물로 설정하여 주로 그의 대사를 통해 시적 정조를 담아내려고 노력한 점이 두드러진다. 앞서 인용한 하영의 대사에 드러나는 비유 형태, '규탄'을 두운으로 하는 행의 배치를 비롯하여, '죽어야 할 자는 살고/살아야 할 자는 죽고', '革命은 反抗이나/戰爭은 征服이지', '죽은 자는 누구며/죽인 자는 누군가' 등에 드러나는 대구 형식 등에 시적 질서를 구현하기 위해 애쓴 흔적이 뚜렷이 드러난다.

이인석의 두 번째 작품 <사다리 위의 인형>은 '시극동인회'에 출품하여 검증을 받고 공연까지 이루어진 유일한 작품이다. 공연을 전제한 만큼 그의 작품 가운데 유일하게 복합 구성 형태를 취하여 분량도 가장 길다.[162] 문체는 운문체를 중심으로 하여 약간의 산문체가 가미되었다. 구조는 단막 형태이지만 6경으로 분할하여 다섯 번에 걸쳐 배경 교체가 이루어진다. 즉 1경: 무성한 대나무 숲→2경: 간이역이 있는 농촌(회상)→3

[162] 1960년대에 발표한 5편에 대해 지면의 특성을 고려하지 않고 쪽수만 따지면, <잃어버린 얼굴>: 12쪽, <사다리 위의 인형>: 13쪽, <모란농장>: 10쪽, <고분>: 9쪽, <얼굴>: 9쪽이다.

경: 회상에서 다시 1경으로 회귀 하여 대나무 숲→4경: 남숙의 집→5경: 2
경의 시골 문순의 집→6경: 3경의 마지막 장면으로 회귀 등으로 교차된다.
1·3·6경은 대나무 숲으로 동일한 장소이고 2·5경은 농촌(문순의 집),
4경은 남숙의 집으로 설정되어 크게 3개의 공간으로 구분된다. 주인공은
南俊과 文順이고, 이들이 남녀의 성격 차이로 인하여 현실(사랑)과 이상에
대한 인식이 달라 서로 갈등하는 것을 근간으로 줄거리가 전개된다. 이에
따라 주제도 인간의 욕망을 성찰하고 속물근성에 물든 세태를 비판하는
데 초점이 맞추어져 있다. 그럼에도 불구하고 파국에 이르러서는 남준이
문순을 포옹하면서 문순의 물량 공세에 넘어가는 듯한 모습을 보여주어
이상과 현실의 괴리와 더불어 현실을 무시할 수 없는 인간의 고뇌를 노정
하기도 한다. 극은 이런 인간적 갈등과 혼란을 구체적으로 확인하기 위해
문순의 오빠(文濟)와 아버지(文老人), 남준의 누이동생(南淑)과 그녀의 남
편(郭周)을 동원하고 그들의 다양한 입장을 반영하여 결말에 이른다. 이
과정을 극적 분할 단위로 분석하여 그 의미를 살펴보면 이렇다.

먼저 1경에서는 문순과 남준이 표면적으로는 사랑하는 사이로 비치지
만, 실제로는 인식의 차이에 의해 겉돌고 있음이 드러난다. 여자는 개인
적인 외로움을 슬퍼하며 기댈 곳을 찾지만, 남자는 외로움을 혼자 달래면
서도 '연대책임'과 '공동운명'을 의식해야 하기 때문에 "비극이 일어나고/
오해가 생길 수밖에" 없다고 토로한다. 그래서 두 사람은 서로를 이해하
기 어려워 간극이 벌어진다.

> 文順: 모르겠어요
> 그런 훌륭한 이유들이
> 소용없는 걸요, 제겐
> 허전하기만 해요
> 기댈 곳이 안타깝게 그리워요
> 南俊: 그래서 노래를 부른다니까 (40)

여자로서 문순은 기댈 곳, 즉 사랑에 집착하는 반면, 남자인 남준은 초월적으로 자기 세계에 빠져 든다. 그래서 문순은 남준의 사고방식과 삶의 태도를 이해할 수 없다고 한다. 2경은 문순의 답답한 심정에 답을 구하는 의미를 띤다. 문순은 남준의 '노래'에 귀를 기울이면서 고향 상념에 젖어든다. 남순의 회상에 해당하는 장면이므로 2경은 극중의 극 형식이다. 여기서는 시집 안 간다고 걱정하는 아버지와 다리 한 쪽을 잃은 오빠에게 얽힌 기억들이 재생된다. 특히 기타나 치면서 세월을 보내는 오빠(문제)에게 장가가라고 권하는 문순의 말에 다리를 자르게 된 연유를 밝히는 과정에서 세상과 사랑에 대한 오빠의 관념이 잘 드러난다. 문제는 결혼하기를 권하는 문순의 말에 자신이 사랑할 수 없는 이유를 밝힌다. 그는 서울 대학병원에서 자르지 않아도 되는 다리를 잘랐다는 충격적인 말을 들었다고 한다. 그 이후 그는 세상의 모든 일이 '착오와 실수' '착각과 오해'로 이루어지는 것으로 믿고 사랑할 엄두도 내지 못하게 되었다는 것이다. 이런 말을 듣고도 문순은 역시 이해를 못하고 자기 생각에만 빠져 있다.

> 文順: 너무 외로워요, 허전해요
> 文濟: 아니
> 그런 거치장스러운 악세사리는
> 필요없게 된지 오래다
> 내게는 노래가 있다 (42~43)

다 같이 남자이고, 노래를 통해 위안을 삼는다는 점에서 문제와 남준은 통한다. 또 그들에게 노래는 힘겨운 세상일을 초월하고 자신을 달래는 도구의 일종이다. 이렇게 두 사람의 공통점을 확인한 문순은 남준이 노래를 부르면서 외로움을 잊는다는 말에 의문이 생긴다. 혹시 자신의 오빠처럼 어떤 깊은 상처에 기인하는 것이 아닌가 하고.

3경은 문순의 의문을 풀려는 질문으로 시작된다. 그녀는 남준에게 "선생님, 무슨 상처를 입으셨어요?"라고 묻는다. 남준의 대답은 의외로 사회문제에 관한 것이다. 그는 상처가 '보이지 않는 데' 있기 때문에 쉽게 치유될 수 없는 것이라고 하면서 대나무에 비유하여 남순을 이해시키려 한다. "그런데 텅 비었거든/이 대나무들처럼 말야/싱싱하게 뻗어나가고 있는/이 대나무 속 같은 거지/줄기차게 이루어지는 문명에는/찬란한 빛이 감돌고 있지만/속안엔 구멍이 커가고 있어/크면 클수록 구멍도 크지"라고 하면서, 문명 발달과 그 역기능에 대해 비판한다. 문순은 남준의 말을 듣고 더욱 거리가 멀다고 느끼지만 남준은 오히려 "우린 지금 함께 있는데/더 이상 거리를 좁힐 수 있을까"라고 반문하여 시각 차이를 보여준다. 다시 문순이가 3년 반 동안 만났으나 만나는 이유도 모른 채 만나왔고, 싸우기 위해, 미워하기 위해 만났다고 하면서 보기도 싫다고 하자 참 다행이라며 남준도 역시 그랬다고 어깃장을 놓는다. 이에 남순은 더욱 화가 나서 마음에 담아두었던 불만을 토해낸다.

> 文順: 지금까지 절 뭘로 알았어요
> 　　네? 사람취급 않았죠
> 　　인형으로 알았죠
> 　　그게 분해요
> 南俊: 고통스런 人形이지
> 文順: 알았어요 선생님 마음
> 　　책상 위에 놓인 人形을
> 　　무료할 때마다 바라보듯이
> 　　심심풀이로 절 만나는 거죠
> 　　공허를 메꾸기 위해서죠
> 　　안될 말씀
> 　　전 그런 장난감이 아녜요.
> 文俊: 사랑을 바란다는 거지

그리고 사랑하는척 하는 거지, 순이는
불안한 마음을 의지하기 위해
마치 어지러운 사람이
흔들리는 작은 나무에라도 기댈려고 하듯이 (44)

문순은 자신이 남준에게 한낱 노리갯감에 지나지 않다고 분개하고, 남준은 '고통스런 인형'이라고 하면서 반쯤 시인을 한다. 이렇게 서로 옥신각신 싸우다가 헤어지자 하고는, 문순이 "춰요"(추워요) 하며 꼬옥 안아달라고 하자 남준이 말없이 바라보다가 문순의 어깨를 감싸 안으며 그녀의 마음을 받아들이는 모습을 보인다.

그러나 두 사람은 다시 제각기 지난 날로 돌아간다고 하여 사랑싸움이 지속됨을 드러낸다. 말하자면 아직도 진정한 사랑이 무엇인지 탐색 과정에 들어 있는 셈이다. 4경은 그런 탐색 과정에 든 두 사람에게 다른 예를 보여준다. 2경에서는 혼자 사는 문제를 통해서 사랑에 대한 한 관념을 보여주었다면, 4경에서는 그와 달리 결혼을 한 부부의 경우를 통해 사랑의 의미를 탐색하여 차원이 다르다.

4경의 배경은 남준의 여동생인 남숙의 집이다. 그녀는 오빠보다 먼저 결혼하여 곽주라는 남편과 가정을 이루었다. 여기서는 남숙과 곽주의 부부싸움이 화제에 오르고, 남준의 어머니가 사랑을 좇아 집을 나간 뒤 가정이 파탄에 이른 사정, 그리고 남준이 문순을 만나면서도 헤어진 여자를 잊지 못하는 것들이 밝혀진다. 이 사례들 역시 모두 진정한 사랑이란 무엇인지 회의하게 하는 것들이다.

南淑: 사랑이 없는데 어떻게 행복해요
南俊: 흥, 사랑이라…… 夫婦가 사랑만으로 사는 건 아니겠지, 義務
　　　같은 거 奉仕같은 거랄까, 그 말이 더 實感이 난다, 사랑만을 찾
　　　는다면 불에 뛰어드는 부나비의 운명일 거라

南淑: 여자에겐 사랑이 생명인걸요

南俊: 그렇겠지, 그러나 어머니의 경우를 생각해봐라, 사랑을 쫓아
　　서 간 어머니를⋯⋯남편을 파멸시키고 자식들의 가슴에 상처
　　를 입히고, 그리고 어떻게 되었나를

南淑: 결혼하세요 그럼 달라질 거예요

南俊: 난 너무나 많은 것과 결혼하고 있다, 내 가슴에 살고 있는 벌
　　레와 같은거지, 어느날 아침 깨어보니 비인 가슴일 뿐이야, 그
　　로부터 나와 결혼하는건 모두 내 가슴을 파먹고 살았고, 비인
　　곳이 점점 넓어 갈 뿐이다 (46)

　남매의 대화 역시 기본적으로는 사랑에 대한 남녀의 가치관 차이를 보
여준다. 앞서 보여준 남준과 문순의 경우와 크게 다르지 않지만, 어머니
에 대한 정보는 새로운 것이다. 이것은 문제가 의사의 착각과 실수로 인
한 충격과 상처 때문에 사랑을 할 수 없게 된 것과 같은 맥락을 갖는다. 즉
문준은 어머니의 외도와 가출, 이를테면 가정을 돌아보지 않고 오직 사랑
만을 추구하여 연인을 쫓아 떠난 어머니로 하여 마음에 큰 상처를 입고
사랑에 대하여 회의하게 된 것임이 드러난다.

　한편, 5경에서는 다시 문순의 집으로 돌아간다. 문제를 통해 부정적인
세태에 대한 비판과 문순의 문제점이 드러난다.

文濟: 내 꼴이 우스웠겠지, 다리가 하나밖에 없는 놈이 도적질을 하
　　니까 허, 허, 허
　　　그러나 精神不具者들보다는 얼마나 正直하고 良心的이냐, 그
　　들은 버젓이 要求하고 强奪한다, 合理的으로 合法的으로 말이
　　다, 심지어는 結婚까지 미끼로 삼는다, 돈 있는 여자를 택하는
　　것도 그거지, 좀더 심하면 사랑보다도 돈을 택하고⋯⋯

文順: 그건 여성에 대한 모독에요, 여자의 돈을 탐내는 따위 남자는

人間의 쓰레기가 아니고 뭐에요, 그런 너절한 사내는 거들떠
보기도 싫어요

文濟: 넌 너무 영리한 여자다, 우리 家庭은 파멸됐지만 네 재산은 거
기에 있다

그렇지만 너무 영리한게 한편 걱정이구나, 사랑하는 사람들
끼리는 서로 속아야 한다 (47)

앞의 장면은 문제가 파출소에서 땔 나무를 그냥 가져오는 것을 보고 문
순이 뭐라고 하자, 그에 대해 대꾸하는 말이다. 여기서 돈에 경도되면서
타락한 세태를 바라보는 문제의 시각이 잘 드러난다. 그는 세상 사람들을
'정신불구자'로 규정하고, 그것이 모두 돈 때문이라고 일갈한다. 여기서
'돈 있는 여자를 택하는 것', '좀 더 심하면 사랑보다도 돈을 택하고'라고
비판하는 문제의 말에 대응하는 문순의 태도에 주목할 필요가 있다. 그건
여자를 모독하는 것이고, 여자의 돈을 탐내는 따위 남자는 인간의 쓰레기
이므로 그런 너절한 사내는 거들떠보기도 싫다고 하면서 자신은 결코 그
렇지 않음을 강하게 주장하던 그녀가 문준의 마음을 끌어당기는 마지막
수단으로 물질 공세를 펼치기 때문이다. 이는 문제가 문순에게 '넌 너무
영리한 여자'라는 암시가 현실로 나타나는 대목이다.

이 작품의 파국인 6경은 3경의 마지막 장면으로 돌아가서 남준과 문순
이 우여곡절 끝에 사랑의 결실을 맺는 부분이다.

文順: 행복해지세요, 네, 선생님
어쩜 행복하실 수 있어요
행복케 해드리고 싶어요
제 마음을 드릴게요
生活도 마련해 드릴게요
시골에는 土地가 있어요
팔면 一億五千萬환은 된대요

제3장 한국 시극의 사적 전개 양상 215

정말예요 垈地예요
結婚하면 제게 준댔어요, 아버지가
고모님이, 아녜요, 이모님이
집을 사준댔어요, 서울에서 아담한 집을
거짓말 아녜요

南俊: 어쩌면 인간과 인간 사이에 가로 놓인
 공백을 메꿀 수 있는 건지
 그런데 저마다 올라가는 사다리가 달라
文順: 사다리는 왜 올라가요
南俊: 나무가 위로 뻗듯이
 인간은 사다리를 오르지
 너무나 많은 발판을 밟으며 오르고 있어
 빛나는 욕망과 어두운 희망을
 또 전통이니 관습이니 하는 발판을
 오르다 보면 위태롭고 초조해지지
 높이 오르면 오를수록
 현기증이 나고 불안해지거든
文順: 어지러워요
 붙들어 주세요
南俊: 소용없는 일이야
文順: 그래도 붙들어 주세요, 꼬옥……
 어지러워요
南俊: 위험할 뿐인데
 그러나 어쩔 수 없지……
 (남준과 문순 포옹한다) (48~49)

　　앞의 장면은 문순이가 남준에게 이젠 단념하겠다고 하면서 "떠나주세
요, 제 領土에서"라고 이별을 고하자 남준이 "떠날 시간은 이미 늦었는데"
라는 답을 얻어낸 뒤 마음이 돌변하는 대목이다. 남준의 마음을 확실하게

잡기 위한 수단으로 대지와 집을 거론하는 그녀의 태도는 오빠가 걱정하던 '영리'함을 넘어 영악한 모습으로서 어두운 빛을 발하는 순간이다. 그녀가 아버지와 이모와 고모를 들먹이면서 거짓말이 아님을 증명하려고 하지만 그런 구차한 나열이 오히려 진정성이 결여된 것으로 보이게 한다. 이런 그녀는 사랑보다 돈을 더 탐내는 남자를 쓰레기라고 강하게 말하던 것과는 전혀 다른 모습이다. 그러니까 오빠의 말을 들으며 겉으로는 비판하는 척하면서 속으로는 그 방법이 효과적이라고 암시를 받고 배운 셈이 되었다. 따라서 그녀의 이중적인 태도는 모순적인 동시에 극적 아이러니의 형태가 된다.

그런데 여기서 또 하나 생각해볼 것은 사랑을 쟁취하기 위해 문순이 갖은 애를 쓰는 것은 이해되지만, 그렇다고 스스로를 속이며 거짓말까지 동원하는 것은 동의할 수 없다는 점이다. 그렇다면 사회적 이상에 상반된 장면을 굳이 설정한 까닭이 있을 것이다. 그 이유는 무엇일까. 그것은 바로 남준 어머니의 애정 행각을 통해서 드러났듯이 사랑을 최상의 가치로 여기는 여자의 속성을 제기하기 위한 것이라고 판단된다. 다시 말하면 여자들은 사랑에 빠지면 그것을 쟁취하기 위해 수단과 방법을 가리지 않게 된다는 점을 부각하기 위한 것이다. 그러니 그 욕망을 채우고 실현하기 위해서는 어쩔 수 없이 위태로움을 감내해야 한다. 둘째 장면에서는 그런 본능과 그로 인해 어쩔 수 없이 드리워지는 명암이 더 선명하게 드러난다.

이 작품의 마지막 장면인 인용 대목에서 '사다리 위의 인형'이란 무엇을 의미하는지 구체적으로 확인된다. 즉 사다리는 인간의 상승하고자 하는 욕망의 본능을, 인형은 그런 본능에만 사로잡혀 있는 것이 사람의 형상처럼 보이지만 실제는 생명이 부재하는 것이므로 참다운 사람의 모습이 아니라는 것을 의미한다. 이를테면 '빛나는 욕망과 어두운 희망'을 대조하고, '오르다 보면 위태롭고 초조해지'며 '높이 오르면 오를수록/현기

증이 나고 불안해지'게 된다는 부작용을 나열한 것은, 지나치게 상승 욕망에 사로잡히면 자칫 인간의 본성을 저버리고 욕망의 노예, 또는 인형 같은 꼭두각시가 될 수 있음을 경계하는 것이라 할 수 있다. 그럼에도 불구하고 사랑에 회의하던 남준이도 마지막엔 문순의 말에 일언반구도 시비를 걸지 않고 화해하는 모습을 보이는 것으로 파국을 맞게 함으로써 작자는 이상과 현실은 별개라는 점을 부각시킨다. 남준이 그 위험성을 분명히 알면서도 '그러나 어쩔 수 없지……'라고 하면서 남순을 껴안아 그녀의 마음을 받아들이는 것으로 마무리되는 장면에서 그 점이 확인된다.

이 작품에 전개된 사랑에 대한 극적 토론 과정을 종합하면 다음과 같이 정리할 수 있다. 첫째는 싸우면서 사랑하고 사랑하면서 미워하는 것, 이른바 밀고 당기는 사랑의 속성을 보여주는 것이다. 둘째는 돈의 위력에 경도되는 현대 자본주의의 영향으로 인해 사랑마저 물질로 유혹하려는 속물근성을 비판하면서도 결국엔 그것으로부터 완전히 벗어날 수 없는 비극적 현실을 제시하였다. 셋째는 상승 본능의 인간 심리와 그 위험성에 대한 성찰이다. 작품의 제목에 비추어 보면 작자는 이 문제를 가장 심각한 주제로 설정한 것으로 보인다. 즉 상승 본능이라는 '사다리'에 오르면 '인형'처럼 인간적인 생명을 상실한 허상으로 전락할 가능성이 높다는 점을 경고한 셈이다. 작자는 이러한 인간 심리와 태도에 내재한 모순성과 아이러니 현상을 남녀 사이의 사랑놀음을 통해 표현하려 한 것으로 결론지을 수 있다.

이인석의 세 번째 작품 <모란농장>은 단일구성의 운문체 중심으로 이루어진 단막 시극이다. 이 작품의 특성은 해설자를 내세워 서사극 기법을 원용하고 효과 음악과 음향(약자로 표시)을 많이 사용하여 시적 분위기를 자아내게 하였다는 점이다. 줄거리는 전쟁 후, 군에서 제대한 예비역 대령 金昌淑이라는 주인공이 허술한 젊은이들을 인솔하고 황무지를

개척하는 과정에서 겪는 애환으로 이루어졌다. '모란농장'이라는 이름은 실향민의 한 사람인 김창숙이 잃어버린 고향을 새로 세워 고향 사람들이 찾아오기를 기대하며 고향 이름을 따서 지은 것이라고 한다. 그의 설명에 암시되어 있듯이 이 작품에는 실향민을 배경으로 하여 고향에 대한 그리움뿐만 아니라 실향민으로서 절망을 딛고 일어서야 한다는 개척 정신을 선양하려는 목적의식이 뚜렷하게 드러난다.

작품의 갈등은 먼저 김창숙이 모란농장을 개척하는 과정에서 젊은이들과의 의견 차이에서 발생한다. 창숙은 "우리의 피와 땀이 스며든 곳만이/(……)/모든 소망과 보람이 깃든 곳/그러한 바탕에 뿌리를 밝(박: 인용자 주)고 설 때/비로서(소: 인용자 주) 우리는 자라날 수 있겠지"라고 하여 피와 땀으로 황무지를 개척할 때 보람을 얻을 수 있다고 주장하는 반면, 英一은 너무나 엄청나게 많은 피를 흘려왔기 때문에 이제는 "우리가 개척하고 가꾸는 땅은/길이 기름진 땅이어야 합니다"라고 한다. 고생을 덜 하게 수월한 곳으로 가자고 주장한다. 그는 그 이유로 땅이야 뼛골이 부서지도록 팔 수 있지만 우리 손으로 탄천강을 다스리는 것은 의문이라고 내세운다. 이에 대해 창숙은 "언제부터 그처럼/쉽게 살려고 마음 했던가/소득만을 노리는/약삭빠른 인간이 되었던가"라고 질책하며 "만일 여기가 황무지가 아니었던들/이곳으로 오지 않았을걸세/자네는 문전옥답이 탐나던가?"라고 되묻는다. 그러자 영일은 수그러들고 만다. 그리고 다음과 같은 해설을 통해 두 사람에 대한 정보와 행동 방향을 소개한다.

> **나레이션**: 이 허술한 젊은이들은 제대군인들이었으며, 인솔해온 사나이는 예비역 대령 김창숙이었다.
> 그로부터 그들은 살이 부서지라, 뼈가 부서지라 돌밭과 모래밭에 삽질과 곡괭이질을 하며, 대자연과의 싸움을 시작하였다. (386)

위와 같이 해설자를 설정하여 인물에 대한 정보를 제공하고 그들이 앞으로 해나가야 하는 일의 방향에 대해서 사전에 제시한다. 주지하듯이 이 방법은 서사극에서 고안된 것으로 소외효과를 통해 관객의 비판적 인식을 높일 수 있는 반면에 非劇性을 노출하여 전통적인 차원에서는 좋지 않은 것으로 보일 수 있다. 그럼에도 작자가 굳이 이 작품에서 유일하게 이 방법을 구사한 것은 두 가지 측면에서 접근할 수 있다. 하나는 극적 실험의 소산이라는 점이다. 이인석의 시극에서 공통적으로 많이 사용된 기법이 극적 아이러니인데, 이것을 제외하고는 작품마다 조금씩 특성을 달리하는 요소를 가미하였음이 드러난다. 이 작품에서 해설 기능을 첨가하고 음악과 음향 효과를 적극적으로 사용한 것은 바로 그런 극적 실험정신과 관련이 있는 것으로 볼 수 있다. 그리고 다른 하나는 절망과 슬픔에 빠지기 쉬운 실향민을 의식한 작품으로서 그들에게 적극적으로 삶의 의욕을 다지고 희망찬 미래를 개척하도록 격려하는 교육적 효과를 드높이기 위한 수단으로 규정할 수 있다. 서사극이 사회주의 이념의 소산이듯이 작자가 '모란농장'이라는 공동체의 삶을 극적으로 선양하고 고취하는 데 그 방법이 효용성을 가질 수 있다고 보지 않았을까 생각된다.

두 사람이 의기투합하여 탄천강을 다스려 25만 평이라는 황무지를 개척하여 옥토로 바꾸고 거대한 농장을 일구어 놓자 "그들의 가족은 새살림의 아름다운 꿈을 안고 모여들었다"(해설). 그런데 호사다마라고 하듯이 그들의 '아름다운 꿈'과는 달리 새로운 갈등으로 반전이 일어난다. 즉 부부간에 의견이 일치되지 않아 갈등을 겪는다. 창숙은 농장 사람들을 위한 건물들을 짓자고 주장하는 반면, 아내(南順)는 움막을 벗어나기 위해 집을 먼저 짓자고 하고 아이들을 위한 걱정을 앞세운다. 창숙은 아내의 성화에 "먼저 매 世帶마다 닭 백마리를 칠 수 있는 鷄舍를 지어야겠고, 염소우리, 사료창고, 養豚場, 퇴비장을 지어야 하고"라고 대꾸하면서 그녀의

소망을 외면한다. 두 사람의 갈등은 사회적 이상 실현을 먼저 생각하는 남자와 가정의 안정을 먼저 헤아리는 여자의 성격과 인식의 차이에 기인한다. 이러한 남녀의 차이는 이미 <사다리 위의 인형>에서도 설정된 것으로 이인석 작품의 한 특징이기도 하다.

또 하나의 반전은 전쟁 중에 동생과 생이별한 영일이가 심한 갈등 끝에 농장을 떠나는 것이다. 그는 "무시로 나타나는 동생의 소리를 들을 때마다 꼬옥 미칠 것만 같습니다. 분명 어디서 나를 찾으며 울부짖고 있을텐데…… 어쨌든 찾아 나서야겠습니다", "감당할 수 없는 힘이 끌어내고 있읍니다"라고 하며, 갑자기 떠난다는 말에 의아해하는 창숙을 설득한다. 창숙도 "핏줄이란 참으로 무서운 것"임을 인정하고, 다만 "동생을 찾거들랑 돌아와 준다는 것"을 약속하고 보내준다. 그러나 여기서 다시 반전이 일어난다. 서울에서 새로 들어온 근로대원 중에 영일을 닮은 사람을 발견하고 창숙이 확인을 하자 신기하게도 "이름이 영식이라는 것도, 一·四후퇴 때 인천서 영일이라는 형과 헤어졌다는 것도 딱 맞아" 떨어졌기 때문이다. 그리하여 영일의 동생임이 확인되고 두 사람의 운명은 다시 엇갈려 극적 아이러니의 국면을 보여준다.

두 사람의 엇갈린 운명을 확인하고 창숙 부부는 잠시 근심하다가, 창숙이 '핏줄은 그를 당겨 올' 것을 믿으며, 그 기적 같은 얘기처럼 "이 겨레는 奇蹟 속에서 사는 사람들 아니오"라고 반문하자 그의 아내가 동조하면서 부부 사이의 갈등도 동시에 해소된다. 남편이 고마운 마음을 표하자 아내는 "아녜요. 이곳에서 땀과 사랑으로 이루어지는 새로운 세계를 보았어요. 참다운 기쁨과 행복을 느꼈어요."라고 화답한다. 그리고 창숙은 조용한 배경 음악이 깔리는 분위기에서 그 동안의 감회를 읊는다.

세월은 이제 이땅을 위해 흐르는가
이 강산에도 이전 봄이 왔나 보다

아름다운 금수강산이라 했지만
너무나 거칠고 황량한 세월 속에
매말르고 시달려 왔었다
이제부턴 꽃이 피어나야 겠다

(...)

굳은 결의와 더부러
不死身의 긍지는
부푸른 가슴마다 소용돌이 치나니
무너지고 흩어진 터전
다시 가꾸기 위해
민족부흥의 기빨은
여기 드높이 나부끼고 있다. (393)

　　위와 같은 독백 형식으로 막을 내리는 이 작품은 전후의 황폐한 상황을 극복해야 하는 민족적 소임을 시극화한 것이다. 그러니까 창숙이 힘써 개척한 '모란농장'은 개인을 넘어 폐허가 된 나라를 다시 일으켜 세워 '민족중흥'의 미래가 열릴 것을 확신하는 의미로 확장된다. 이산가족의 아픔을 겪는 영일 형제도 핏줄이 당겨 다시 만날 수 있으리라 믿는 것 역시 이의 연장선상에 있다. 이와 같은 거대 서사적 의미를 주제로 설정한 점을 고려하면 이 작품에 서사극의 한 기법인 해설 기능을 삽입한 이유와 그 타당성을 확인할 수 있다.

　　이인석의 네 번째 작품 <古墳> 역시 운문체 중심의 단막극으로 단순 구성을 취한 단편이다. 줄거리는 주인공인 종수와 기만이라는 두 사람의 도굴꾼이 도굴 작업에 임하면서 가치관 차이로 서로 갈등하는 과정으로 전개된다. 즉 도굴꾼으로서 일종의 동업자이지만 종수는 죄의식에 사로잡히는 반면, 기만은 철저히 속물근성과 한탕주의에 젖어 있다. 그래서

종수가 일말의 죄의식을 떨쳐 버리지 못하고 선뜻 도굴 작업에 들어가지 못하고 머뭇거리자 기만은 그에게 학문이 많은 사람들의 특징이라고 비판하면서 한탕 해서 큰 돈을 벌자고 설득하고 그를 고분으로 들여보낸다. 그리하여 종수는 고분 속으로 들어가서 유물을 훔쳐 나오는 역할을 맡고 기만은 고분 밖에서 망을 보는 일을 하면서 다시 갈등이 일어난다. 종수가 고분 속의 유물들을 바라보면서 훔칠 생각을 잊어버리고 과거를 회상하며 독백으로 일관하는 반면, 기만은 그런 종수의 태도를 알지 못한 채 무엇이 들어 있느냐고 계속 묻는다. 이 과정에서 극적 아이러니가 발생한다. 즉 종수가 기만의 물음에 아랑곳하지 않고 자기만의 세계에 빠져들기 때문이다. 가령 다음과 같은 방식이다.

> 기만: (무덤 밖에서) 한 사람은 고분속에서 옛 보물을 뒤지고 있고, 나는 이렇게 무덤 밖에서 망을 본다……. 이 사실을 아는 자는 이 세상에 아무도 없다……. 황금은 비밀한 속에서 얻어지는 것인가, <u>흐흐흐흐흐</u>.
> 　그런데 하늘에는 왜 저다지도 별들이 많을가……. 그리고 어째서 저렇게들 반짝거리고 있담……. 설마 우리를 지켜 보는 것은 아니겠지……. 기분이 나쁘지만…… 그러나 별에게도 좋은 점이 하나 있단말야…… 그건 황금빛이라는 사실이다. 저 별들은 황금 덩어리가 아닐가…… 그렇다면 이밤에 나에게로 은밀히 떠러져라. <u>흐흐흐흐흐</u>
> 　(무덤 안에 대고) 여보게, 종수, 다 찾아냈으면 이젠 밖으로 내밀게…… 내 받음세
>
> 종수: (모놀로그)
> 　오, 이건 祭器로구나
> 　휘황한 동로 촛불 아래
> 　제 지내던 자손들 모습이
> 　여기 아로삭여져 있다

또한 애절한 器聲이
서리서리 감돌고 있구나
눈 날리듯 첩첩 쌓인 세월 속에
한 모양 白骨을 지켜
어둠을 지켜
몇천년을 보냈는가 (161)

이 장면에 이 작품의 특성과 두 사람의 성격 차이가 고스란히 드러난다. 먼저 두 사람의 대사의 차이다. 기만의 경우는 산문체이고 종수는 운문체이다. 이 구분은 두 사람의 가치관 차이를 문체적으로 드러내기 위한 것이다. 기만은 별마저 황금으로 바라보면서 자기에게 떨어지기를 바랄 정도로 현실적, 속물적 가치관에 매몰되어 있어 철저히 산문적인 존재임에 반해,163) 종수는 유물 앞에서 현실을 까맣게 잊어버리고 오로지 그 유물의 시대로 거슬러 올라간다. 그러니까 문체적 차이는 순수/타락, 현재/과거, 욕망/무심 등을 대조하는 기능을 한다. 엘리엇이 "산문으로 쓰는 것이 극적으로 적합한 극이 운문으로 쓰여져서는 안 될 것"164)이라고 한 주장, 즉 산문체의 선택은 산문체로 이루어져야 할 타당성이 있어야 한다고 주장한 까닭을 이 장면을 통해 이해할 수 있다.

기만은 목적 지향적인 성격으로 목적을 달성하기 위해 계속 소통을 추구하지만, 종수는 전혀 못들은 체 하며 자기 세계에 빠져들어 독백만 하면서 소통을 거부한다. 말하자면 기만의 가치관을 부정하는 셈이다. 또한 '한 모양 白骨을 지켜/어둠을 지켜/몇천년을 보냈는가'라는 종수의 독백에는 종수의 마음이 향할 방향을 암시한다. 즉 그는 백골처럼 어둠 속에서

163) 물론 기만에게도 일말의 양심의 가책이 있음은 '설마 우리를 지켜보는 것은 아니겠지……. 기분이 나쁘지만'이라고 중얼거리는 대목에서 제시된다. 그러나 그것은 한 순간뿐이고 곧 그는 제 깜냥대로 황금을 욕망하는 존재로 돌아간다.
164) T. S. 엘리엇, 이창배 역, 앞의 책, 180쪽.

도 변하지는 않는 존재로 거듭나고자 한다. 반면에 기만은 부정한 방법을 통해서라도 한탕 하여 물질적 풍요를 누리는 쪽으로 향하고 있다. 이렇게 보면 두 사람이 변화를 꿈꾸는 것은 같지만 그 방향은 대조적이다. 이와 같은 성격 차이는 이름에 이미 부여되어 있다. 종수는 인간적 본심을 지키고 따르려고 한다는 의미에서 '從守'인 반면, 기만은 계속해서 자신의 양심을 속이려 한다는 점에서 '欺瞞' 행위를 멈추지 않고 있다. 이런 의미로 보면 두 사람의 이름이 우연한, 편의상 지어진 것이 아니라 일정한 효과를 노리는 의도적인 결과로 볼 수 있다. 따라서 두 사람의 호칭 기호는 이름을 통한 성격 부여 방식(appellation)의 일종으로 볼 수 있다.[165]

고분에 들어간 종수는 유물을 통해 환상에 사로잡혀 존재론적 성찰에 이른다. 그는 한 쌍의 '髑髏' 앞에서 신라인 남녀의 목소리를 듣는다. 그들의 말은 "新羅人男: (...) 이천년이란 짧은 세월 속에/어떠한 사람들이 살다가 떠나 갔는지/무엇때문에 눈물과 웃음을 지었는지/짐승들과 새들은/무슨 노래와 울음을 지녔는지/나무와 풀잎과 열매는/어떻게 자라나며 익는 것인지를/나는 보고 깨다르며/오늘에 이르렀노라", "新羅人女: 한떨기 들꽃처럼/덧없이 피었다 지는 것만이 인생의 모두는 아니어라/그것은 푸른 하늘과 바람 속에/흘러 떠도는/민들레 꽃씨와도 같은 것/우리는 여기에 뿌리를 박고/루 천년을 살아왔노라"라고 하는 대목에서 알 수 있듯이 자연의 이치에 관련된 깨달음을 주는 것이다. 물론 이것은 종수 스스로 자기 암시에 빠지는 것을 의미한다. 그리하여 그는 "나는 잠깐 떠돌고 있는/민들레 꽃과 같단 말인가"라고 반문하면서 자기성찰을 지속한다. 인간에게 가장 필요한 것, 그리고 살아 있다는 증거는 육신이 아니라 가슴 안에 소용돌이치는 생명의 불꽃이요 아득한 옛날부터 겨레를 지켜 빛내 온 불멸의 용기이자 아름다운 행동이었고, 그것이 바로 오늘날 자신을 있게 한

165) 베른하르트 아스무트, 송전 역, 『드라마 분석론』, 한남대출판부, 1986, 127쪽.

것이며 자손을 영원히 살아남게 할 것(新羅人男)이라 생각하면서 도굴에 대해 회의를 느끼게 된다. 이는 新羅人女의 목소리를 통해 암시된다.

新羅人女: 그대 홀로 오늘에 산다 하지마라
아득한 역사는
그대와 더불어 살고 있는 것이어니
어찌타 옛시대를
오늘과 무관한 것이라 할것이뇨

생명의 근원을 모르고
어찌 내일을 기약할 수 있으랴
나의 패물을 탐내기 앞서
창조의 기록
피나는 노력의 흔적을 이어받으라 (163)

이런 생각에 이르러 종수는 "심장을 치는 소리", "내 가슴이 화안히 밝아지는 소리"라고 혼자 중얼거리고는, 고분 밖에서 어아해하며 기다리던 기만이 "여보게, 종수, 다 찾아냈으면 이전 가세", "어서 보물을 챙겨가지고 가야잖겠나, 들키면 어쩔려구 그러나"라고 채근을 하자 "난 가지 않겠네", "난 여기서 살기로 했네"라고 엉뚱한 대답을 한다. 그 말을 들은 기만은 종수를 미친 사람으로 취급하면서 무덤 속에 살겠다고 고집하는 그를 두고 갈 수도 없고 그렇다고 누구에게 알릴 수도 없는 난감한 처지에 빠진다.

그러나 종수는 참다운 존재로 거듭나는 성찰과 각성 과정을 겪으므로, 사회적 이상으로 볼 때는 정작 미친 사람은 종수가 아니라 속물근성에 젖어 도적질을 단념하지 못하는 기만이라는 점에서 아이러니 현상을 보여준다. 고분에서 혼자 긴 성찰 과정을 겪은 종수는 드디어 결단을 내린다. 그는 기만과 세상(속세)을 단절하고 스스로 고분 안에 갇히는 것이 자신을 보호하는 것이며, 그것이 또한 속죄의 길이라고 생각한다.

종수: (모놀로그)

　　　(…)

　　　내 육신 안에 머물러 좀먹고 있는

　　　모순과 욕망과 죄악의 씨를 몰아 내게 하라

　　　봄에 새싹이 돋게 하기 위하여

　　　나무뿌리가 한겨울 동안

　　　언 땅에서 차비를 차리듯이

　　　나로 하여금 이 어둠 속에 묻히어

　　　새로운 탄생을 마련케 하라 (164)

　종수의 독백은 이 작품의 주제를 나타내는 부분이다. 여기에는 또 다른 아이러니가 깔려 있다. 유물을 훔치기 위해 들어간 고분이 종수에게 과거의 죄를 뉘우치고 새로운 존재로 거듭나게 하는 탄생의 동굴이라는 점, 그리고 도굴이라는 죄업을 통해 자신의 육신을 좀먹던 '모순과 욕망과 죄악의 씨'를 인식할 수 있는 성찰의 눈이 밝아졌다는 점에서 극적 아이러니의 구조와 의미를 갖는다. 따라서 이런 과정을 겪지 않은 기만이 끝내 "(울음 섞인 절망적인 목소리로) 여보게, 어쩌면 좋은가, 응? 난 어쩌란 말야"라고 하며 당황스런 상황에 빠지는 것은 형벌의 의미를 갖는다. 종수가 그것을 보고 "핫핫핫핫핫" 통쾌한 웃음을 짓는 것은 바로 그런 의미를 강화하는 행동이다.

　이상에서 본 것처럼 이 작품의 특징은 깨달음의 의미를 강조하기 위한 수단으로 독백을 많이 사용하였다는 점이다. 그만큼 주제가 강력하게 드러나는 반면에 시적 형상화의 분위기도 짙게 드러난다. 특히 여기 사용된 독백이 모두 內省的 차원이라는 점, 그리고 관념을 구체화하기 위해 비유 등의 기법을 동원하였다는 점에서 시적 질서가 상당히 뚜렷하게 드러난다. 독백을 주된 대사 형식으로 구성한 점을 이 작품의 큰 특성으로 본다면 여기에는 이인석의 극적 실험의식이 반영되었다고 하겠다.

끝으로, <얼굴>은 1960년대의 마지막 작품으로 <고분>과 비슷하게 길이가 짧고 구성도 가장 단순한 단편이다. 또 앞의 네 작품이 운문체 중심인 데 비해 산문체 대사가 더 많아 대조적이다. 이 작품은 6·25전쟁의 후유증을 주제로 하여 이산가족의 한 사람으로서 혈육에 대한 짙은 그리움을 그렸다는 점에서 <잃어버린 얼굴>의 연장선상에 놓인다. 다만 <잃어버린 얼굴>이 딸을 잃어버린 아버지의 한과 그리움을 핵심 주제로 한다면, 이 작품은 부모를 잃은 아들이 어버이를 간절히 그리워하면서 어렴풋한 기억을 더듬어 어린 시절의 마을을 찾아 서성거린다는 점에서 대조적이다. 또한 앞의 작품에 비해 소품이다.

줄거리는 이렇다. 주인공 동준이가 전쟁 중에 헤어진 부모를 찾아 어린 시절 고향으로 추측되는 한 마을을 계속 서성거리다가 마침 같은 회사 동료인 신옥이를 만난다. 동준이에게 부모를 잃고 고아로 보육원에서 자랐다는 말을 듣고 신옥이도 전쟁 때 오빠를 잃어버렸다고 하면서 혹시 그 오빠가 아닐까 확인하기 위해 집으로 초청한다. 신옥의 어머니는 동준에게서 뚜렷한 단서를 찾지 못한다. 핏줄이 당기는 혈육의 정도 느끼지 못해 아들이 아닐 가능성 쪽으로 결론을 내린다. 결국 동준은 부모에 대한 간절한 그리움을 떨쳐 버릴 수 없어 다시 그 마을을 서성거리면서 다음과 같은 독백으로 막을 내린다.

동준: (모놀로그)
아버지와 어머니가 나타나도
알아보지 못할 이 아들은
아들이 나타나도 알아보지 못할
어머니와 아버지를 찾아
오늘도 이 동네를 서성거린다.
분명 어딘가 살아계실텐데……
그러나 드넓은 이 하늘 아래
나를 알아볼 사람은 없다.

이제는 어버이를 만나지 못해도 좋다,
한번만 그 얼굴을……
환상 속에서라도 좋다.
한번만 그 얼굴을 보고 싶구나.
이 단 하나의 소망을 위해
언제까지나 나는
이 골목과 골목을 헤매어야만 한다. (381)

위의 마지막 장면을 통해서 보면 <잃어버린 얼굴>과 동질성이 많다. 간절히 그리워하지만 서로 만날 가능성이 희박하다는 점, 또 시간이 많이 흘러 설령 만나더라도 알아보기 어려울 것을 염려한다는 점, 또 어딘가에 는 살아 있을 것이라는 믿음 등이 유사하다. 그 반면에 몸선생은 딸을 만날 가능성이 희박함을 알고 마지막에 어떤 형태로든 살아 있기만을 간절히 바랄 뿐이었는데, 동준은 어차피 만나도 알아볼 수 없다는 생각에서 환상 속에서라도 한번만 어버이 얼굴을 만나보고 싶어서 그 단 하나의 소망을 위해 그 골목을 헤맬 것을 다짐하여 차이를 보여준다.

동준이 환상 속에라도 한번 만나기 위해 끝까지 그 마을을 떠나지 못하겠다고 결심하는 것에 대해서는 주의를 요한다. 즉 그것은 표면적으로는 어버이를 만날 가능성이 없음을 인정하고 포기하는 의미를 나타내지만, 내면적으로는 어버이가 살아 계실 것이라고 확신하고 있는 만큼 환상을 통해서라도 어버이의 모습을 본다면 혹시 스쳐 지나갈 때 알아볼 가능성이 높아진다는 의미가 있다. 그러니까 결국 어떻게라도 어버이를 찾아 만나고 싶은 간절한 마음에는 변함이 없는 셈이다. 이렇듯 혈육의 정은 끈끈한 것인데, 동족상잔이 그 정을 끊어 놓았으니 그 고통과 한이 얼마나 골수에 깊이 스미는지 짐작할 수 있다. 이인석이 부모자식간의 처지를 바꾸어 가며 그것을 일종의 자매편 형식으로 거듭 시극으로 창작한 이면에는 그와 같은 의미가 들어 있다고 하겠다.

이상에서 이인석이 1960년대에 발표한 시극 다섯 편을 살펴보았다. 이 작품들은 모두 1960년 8월부터 1963년 6월 사이에 문예지를 통해 발표된 것이다. 그 중 <사다리 위의 인형>은 유일하게 '시극동인회' 제2회 공연 작품으로 선정되어 1966년 2월에 무대에 오르기도 했다. 이로 보면 그의 초창기 작품 활동은 '시극동인회'의 2대 회장까지에만 이루어져 장호가 3대 회장을 맡아 '시극동인회'를 재건하기 위해 노력하던 시기에는 전혀 작품을 발표하지 않았다. 앞서 분석한 결과를 토대로 몇 가지 특성을 종합하면 다음과 같다.

작품	구성/구조	문체	배경	제재	기타
<잃어버린 얼굴>	단일/단막	운문체 중심	1960년대, 도시	이산가족의 비애	
<사다리 위의 인형>	복합/6경	운문체 중심	대숲-농촌	남녀의 성격 차이	무대 배경의 다변화
<모란농장>	단일/단막	운문체 중심	1961년 봄	실향민과 이산가족의 애환	해설, 음악과 음향 효과 사용
<고분>	단일/단막	운문체 중심	현대, 밤, 산속	도굴꾼들의 갈등	독백 위주
<얼굴>	단일/단막	산문체 중심	도시, 골목	이산가족의 비애	<잃어버린 얼굴>의 자매편 성격

먼저 구성 측면에서 구조로 볼 때 <사다리 위의 인형>을 제외한 4편은 모두 단일구성에 의한 단막극 구조로 이루어졌다. <사다리 위의 인형>은 6경으로 분할하였고 무대 배경도 3개의 공간 중 두 개의 공간은 오락가락하는 형식을 취하여 다른 작품들과 구별된다. 다소 단순한 편이지만 복합 구성을 취하여 그런 대로 장편의 성격을 갖추었다. 이는 공연을 염두에 두고 지은 결과로 짐작된다. 문체는 4편이 비슷한 형태로 운문체 중

심으로 이루어 진 반면 <얼굴>은 산문체를 중심으로 하여 부분적으로 운문체가 가미되었다. 시극=운문체라는 인식이 지배적이었음을 보여준다. 제재와 배경은 모두 현대이다. 그리고 5편 중 3편이 전쟁의 상흔과 관련된 이산가족이나 실향민 문제이다. 이는 그 자신이 황해도 해주 출신으로 실향민이라는 점에서 절실한 체험이 바탕이 되었다고 할 수 있고,[166] 한편으로는 6·25전쟁이 휴전된 지 얼마 안 된 비극적 사회 현실에 많은 관심을 기울인 결과로 보인다. 나머지 2편은 성격과 관점의 차이를 대비하여 참된 존재와 삶의 문제에 대한 성찰을 핵심 사건으로 다루었다.

이인석이 즐겨 다룬 극적 질서로는 극적 아이러니이다. 그는 극적 아이러니를 통해 갈등과 반전을 구사하고 이를 통해 극적 긴장이 지속되도록 하였다. 특히 이산가족의 비애를 다룬 작품에서는 분석극적 기법을 사용하여 의문의 정체가 극의 종말에 이르러 드러나도록 함으로써 독자(관객)의 호기심과 긴장감을 끝까지 유지하도록 하였다. 이 밖에도 <모란농장>에서는 해설자를 등장시켜 서사극적 형식을 원용함과 더불어 효과 음악과 음향을 적극 사용하였고, <고분>에서는 주인공의 대사를 대부분 독백으로 처리하여 성찰과 각성이라는 주제를 적절히 구현하였다. 이는 나름대로 시극의 특성을 실험한 결과로 보인다. 시적 질서에 해당하는 요소로는 운문체 중심으로 문체를 구성한 것을 비롯하여 대구, 나열, 비유, 상징 등의 기법을 통해 서정적 분위기를 조성한 것을 들 수 있다.

요컨대, 장호가 시극 이론의 정립과 작품으로 실험하려는 의지가 강했다면 이인석은 오로지 작품으로 시극에 대한 관심과 열정을 보여주었다는 점에서 차이가 난다. 작품 창작에 대한 열의가 높았던 만큼 극적 구성력도 상당히 탄탄한 편이다. 특히 갈등과 반전 등의 극적 아이러니를 적

166) 그가 1917년생이므로 전쟁이 발발할 때는 30대 초반으로 전쟁의 참상과 비극을 생생하게 목격할 수 있는 나이였고, 또 시극에 관심을 기울인 1960년대는 40대 초반으로 전쟁의 상흔을 깊이 의식할 수 있는 나이였다.

절히 활용하여 극적 재미를 높인 점은 이전의 작품들과 많이 차별화될 수 있어 높이 평가되어야 한다.

(2) 신동엽의 시극 세계: 비극적 역사인식의 종합예술화

신동엽[167]의 <그 입술에 파인 그늘>[168]은 '시극동인회'에 상정하여 합평회를 거친 작품으로 1966년 2월[169] 26~27일 이틀 동안 최일수 연출로 국립극장에서 제2회 '시극동인회' 공연작으로 무대에 올랐다. 작품의 배경은 전쟁 중의 어느 봄날 대낮, 육박전이 한바탕 휩쓸고 지나간 어느 산중 계곡이다. 주인공은 30세쯤 되는 남자(ㄱ 측)와 25세쯤 되는 여자(ㄴ 측)이다. 두 사람은 서로 적군이 되는 관계이나 부상병으로 낙오된 점은 동일하다. 이 밖에 노인·유아·시대 불명의 부상병 하나·청나라 군인 하나·일본 군인 하나·동학군 하나 등이 등장하여 중심 사건이 역사적 맥락을 형성하게 하는 데 도움을 준다. 문체는 대사와 지문 모두 산문체 중심으로 이루어졌고, 다만 서시(프롤로그)와 <청산별곡>을 인용한 부분만 운문체이다. 구조는 단막 형태인데 체계는 비교적 치밀하게 짜여 있다. 참고로 5막극 구조에 대입해 보면 다음과 같다. 전쟁의 소용돌이 중에 두 진영에서 남녀 병사 한 명이 부상을 입고 낙오된 상태(개막전 사건)에서 막이 열려, 개막 후에는 두 사람의 애증으로부터 시작하여(발단), 귀환

167) 신동엽(1930. 8~1969. 4)은 충청남도 부여 출생으로, 1959년 장시 <이야기하는 쟁기꾼의 大地>가 『조선일보』 신춘문예에 입선되어 등단하였다. 시극 <그 입술에 파인 그늘>을 공연한 이듬해인 1967년에는 펜클럽 창작기금을 받아 장편서사시 <錦江>(≪현대한국신작전집·5≫, 을유문화사)을 발표하고, 1968년 5월에는 오페레타 <석가탑>을 드라마센터 무대에 올렸다. 그는 장시·시극·서사시·오페레타 등 장시, 또는 그 바탕 위에 변용하는 형식을 실험하는 데 관심이 많았다.

168) 텍스트는 ≪신동엽전집≫(창작과비평사, 2006, 326~340쪽)에 수록된 것을 사용한다.

169) 전집 연보에는 6월로 되어 있으나, 이것은 앞에 수록된 작품에 명시된 것뿐만 아니라 다른 자료들에는 모두 2월로 되어 있기 때문에 연보 정리 과정에서 생긴 오류이다.

과 일탈에 대한 갈등을 겪다가(상승행동), 잔인한 전쟁에 대해 성찰하며 비판하는 과정에서 서로 의기투합하여 미래의 이상향을 꿈꾸는 중(절정)에 폭격기의 포격에 맞아 모두 비극적인 최후를 맞는다.(반전, 파국) 좀 더 구체적인 줄거리는 다음과 같다.

전쟁 중(6·25전쟁임을 구체적으로 밝히지는 않았으나 정황을 통해 추정할 수 있음) 산속 계곡에서 상처를 입은 두 진영의 남자 병사(ㄱ측)와 여자 병사(ㄴ측)가 각각 낙오된 상태에서 만난다. 이들은 서로 치열하게 싸운 적군의 입장이지만 적대감으로 증오하기보다는 부상으로 낙오된 동질성에 의해 연민과 사랑의 정을 느끼면서 오히려 의기투합하게 된다. 그들은 헛된 인간들(껍데기)의 욕망으로 인한 전쟁의 폐해를 적극 비판, 부정하고 진정한 인간, 즉 순수한 존재로 거듭남으로써 인간들이 전쟁에서 벗어나 평화와 자유를 찾을 수 있음을 확신하고 염원하면서 산 속 동굴에서 그들이 동경하는 세계를 실현하려고 한다. 그때 갑자기 나타난 폭격기의 난사에 포탄을 맞고 함께 죽는다.

위의 줄거리를 통해서 보듯이 이 작품은 표면적으로는 비록 단편에 해당하는 구조이지만 내적으로는 전쟁이 진행되는 과정의 한 단면을 제재로 하여 전쟁의 참상, 인간 심리와 理想에 관련된 명암, 그리고 이념과 역사적 맥락까지 다양한 문제를 다루었다. 이런 것들을 중심으로 이 작품의 특성을 분석적으로 살펴본다.

먼저 플롯의 핵심인 극적 갈등에 관한 문제이다. 작품의 갈등은 외형적으로 남녀 병사가 적대관계라는 사실에서 발생한다. 남자가 처음에 여자를 적군으로 증오하는 대목에 그 점이 드러난다. 그러다 함께 생활하면서 곧 변화가 일어난다. 여자의 말투가 同鄕—어머니와 누님이 쓰는 것과 같음을 느끼면서 남자의 마음에 동지애가 싹튼다. 그 이후 외형적 갈등이 내면적 갈등으로 전이되어 애증 관계로 바뀌고 남자는 정과 현실 사이에

서 마음이 흔들린다. 이에 비해 여자의 경우는 이념·목표·의지·이상
이 있었으나 전장에서 전사자의 눈동자를 목격한 뒤 '인생의 바퀴'이 바뀐
다는 점에서 남자의 경우와 다르다. "저는 그만 끝내고 싶어요." "만세"
등의 말을 통해 그녀가 이미 투항할 의지가 있었음이 암시된다. 이렇게
하여 두 사람은 전쟁 중에 서로 적대적 관계라는 심각한 상황을 잠시 잊
어버리고 자연스럽게 의기투합하여 오히려 전쟁의 문제점에 대해 같은
인식을 갖고 비판하게 된다.

그러나 그들의 의기투합은 갈등이 해소되는 것이 아니라 오히려 또 다
른 갈등을 유발하는 원인으로 작용한다. 즉 남자는 여자의 동향 말투를
느끼면서 정에 이끌렸고 여자는 동지의 죽음을 목격한 이후 전쟁에 대한
혐오감이 생겨 잠시 전쟁 중인 상황을 잊고 남자와 동지애를 느끼지만,
그들은 곧 현실 상황을 직시하는 방향으로 돌아오면서 두려움에 쫓기 시
작한다.

> 남: 우린 중간지대에 둘다 떠 있소. 지금은 떠 있소. (329)

> 여: (...) 껍데기끼리의 몇(멱: 인용자 주)살잡이가 끝나지 않는 한
> 아무 쪽에도 살고 싶지 않아요. 전 공동우물 바닥에 가서 살겠어
> 요. 이 산 속에서 살겠어요.
> 남: 우리에겐 그런 선택권이 없어. 이 답답한 반도를 벗어나지 않
> 는 한 (332)

위의 대화에는 남자의 현실인식과 여자의 염원이 드러난다. 남자는 자
신들이 처한 상황을 의식하면서 내심 두려움을 가지면서도 다소 낭만적
이상에 젖어 있다. 남자가 파악한 '중간지대에 둘 다 떠 있소'라는 인식은
두 사람이 자신들의 소속이었던 ㄱ측과 ㄴ측을 부정하고 일탈하여 그 경
계점에 위치하고 있음을 나타낸다. 그러면서 '지금은'이라고 한정하여 강

조한 것은 미래에는 이루어질 수도 있다는 가능성을 내포하는 한편, 한창 전쟁 중인 현재로서는 어느 쪽에도 소속되지 않은 것으로 인한 위험성과 두려움을 안고 있음을 예감하는 것이기도 하다. 남자는 편을 갈라 전쟁을 일으키는 사람들을 '껍데기', 즉 진정한 인간이 아니라고 보기 때문에 그런 대립이 종식되지 않는다면 '공동우물 바닥에 가서' 살겠다는 여자의 꿈이 실현될 수 없음을 분명히 알고 있다. 그래서 여자의 말을 받아 그것은 '반도'를 떠나지 않는 한 자신들에겐 선택권이 없으므로 불가능한 일이라고 분명히 일러주며 현실을 직시할 것을 일깨운다. 그럼에도 불구하고 그들은 전쟁에 대한 폐해와 참상을 적극 부정하는 입장에서 중간지대를 염원한다. 여기서 대립과 모순이 발생한다. 말하자면 이상과 현실은 엄연히 다르다는 것을 강조한다. 결과적으로 작자는 이상보다는 현실 쪽에 무게를 두어 이상 실현의 어려움을 암시한다. 이는 결말에서 그들이 어느 쪽으로도 가지 않고 지금과 같은 '중간지대'를 낙원으로 구축하고 실현하려던 순간에 포격에 맞아 몰살당하는 상황 설정을 통해서 구체적으로 확인된다. 이런 파국을 고려하면 남자의 두려움이 현실화되므로, 이 장면은 일종의 사전암시의 기능을 한다. 이렇듯 결과적으로는 그들이 중간지대에 떠 있는 것은 현실이 허락하지 않아 실현 불가능하고 매우 위험천만한 일이지만, 그럼에도 불구하고 그것은 전쟁을 종식시킬 수 있는 최상의 가치이기 때문에 포기할 수도 없는 일이다. 그래서 그들은 적에서 동지로 바뀐 뒤 불안에 떨면서도 전쟁을 일으키는 조직을 공동의 적으로 규정한다.

> **여**: 그러나 선생님의 적은, 지금은 제가 안……우리를 둘러싼 이 그늘 밖의 모든 쇳소리예요……그 눈먼 조직들이에요. 그 콧구멍도 없는 장님들의 눈깜 땡깜이에요. 지금 이럴 때 아니에요. 잘못하다간 이 햇빛 영 못 봐요…… (330)

여자의 대사에는 몇 가지 주목되는 정보가 들어 있다. 우선 '우리'(안)와 '밖'을 대립관계로 규정하여 밖의 세계를 부정적으로 인식한다는 점, 우리의 세계를 '그늘'로 인식하는 반면에 우리를 둘러싼 밖의 세계를 '쇳소리=눈먼 조직=콧구멍도 없는 장님들의 눈깜 땡깜'으로 파악한다는 점이 주목된다. 물론 이것은 선악의 대립관계를 나타낸다. 여기서 특히 '그늘'이 상징하는 의미에 세심한 주의를 기울일 필요가 있다. 일반적 의미로 그늘은 빛에 대립되는 부정성을 띠는데, 여기서는 '쇳소리'에 대비되는 것으로 보면 부정적 의미로만 사용되지 않았다. 즉 쇳소리가 문명·무기·非情·죽음·무질서·소음·무차별·낙망(전망 부재) 등등의 의미를 거느린다면, 그늘은 그에 대립되는 상징적 의미로서 오히려 '햇빛'과 동의어에 가깝다. 그럼에도 불구하고 굳이 그늘로 표현한 까닭은 밝음(문명)을 지향하는 인간 욕망이 전쟁이라는 참혹한 결과를 초래한다는 점을 상기하면 이해할 수 있다. 또한 이것은 욕망과 인위에 대립되는 무위자연의 의미를 띠기도 하고, 빛과 어둠의 경계점(중간지대)을 나타내는가 하면, 현실적으로는 존재하기 어려울 뿐만 아니라 '우리를 둘러싼'이라는 표현에 따르면 외부세력에 포위되어 고립된 상태이므로 위험성과 근심이 함유된 상태를 암시하기도 한다.[170]

이렇듯 두 사람의 심중은 매우 복잡하고 불안하다. 다시 말하면 현실과 이상 사이에서 갈등이 깊어질 수밖에 없다. 특히 조직에서 이탈되어 적과 함께 있는 것에 대한 불안감은 쉽게 떨쳐 버리기 어렵다. 이것이 조직과 개인 사이에서 흔들리는 이유이다. 조직은 전쟁을 지속하여 적을 정복하는 것을 궁극적 목표로 삼는다면, 개인은 헛된 욕심의 산물인 전쟁을 종

170) 일단 이 대사는 문맥상 이런 복합적인 해석이 가능하다. 이 작품의 제목에도 '그늘'이 사용된 것처럼 이것은 매우 중요하다. 상징적으로 사용된 만큼 기본적으로 복합적인 의미를 거느릴 뿐만 아니라 조금씩 다른 의미로 사용되기도 하여 종합적으로 살펴볼 필요가 있어 뒤에서 다시 정리할 것이다.

식하고 사랑을 나누며 평화와 자유를 누리고 싶어 한다. 이 사이에서 두 사람은 조직으로부터 이탈한 것을 두려워하며 점점 강박관념에 젖는다. 그래서 남자는 불안감을 이기지 못하고 결단을 내린다.

> 남: 우리, 서로의 인연과 의리를 위해서.
> 여: 사랑은?
> 남: 그래, 보다 큰 사랑,
> 여: 어서 말씀하세요.
> 남: 당신은 당신 고향으로 돌아 가시오.
> 나는 내 부대로 돌아 가겠어.
> 여: 그, 사무적인 사랑 말씀이군요.
> 남: 우린 불안하오, 지금, 그건 서로가 자기들 집단을 이탈했기 때문이오.
> 나도 지아씰 내 주머니 속에 넣고 가진 않겠어, 지아씨도 나를 포로로 삼을 욕심은 내지 말아요. (333)

인용한 대사에 따르면 두 사람의 마음은 사뭇 다르다. 남자는 현실을 깊이 의식하는 반면, 여자는 낭만적이다. 진지한 사랑을 느끼는 여자는 사랑을 빙자하여 고향으로 돌아가라고 하니 남자의 사무적인 말을 못마땅하게 생각한다. 그러자 남자가 솔직히 말한다. '서로가 자기들 집단을 이탈'한 것에 대한 불안감을 떨쳐 버릴 수 없다고. 말하자면 개인적 사랑보다 조직('보다 큰 사랑')을 우선시한다. 그토록 남자는 조직 이탈로 돌아올지도 모를 무거운 징계를 의식하며 두려움에 떤다. 이상적으로 말하면 인정과 사랑에 이끌려 잠시 놓아버렸던 군인정신을 되찾는 것이기도 하다. 이렇게 일단 남자는 사랑을 포기하고 여자와 헤어져 부대로 복귀하기로 결심한다. 이는 남자가 잠시 전쟁의 소용돌이에서 벗어나 적군 여병사와 사적 관계에 빠져 있었지만, 그 심중에는 조직의 일원이라는 무거운 책임감으로부터 자유롭지 못하였음을 나타낸다.

그러나 거대한 국가 조직(군대)의 일원으로서 의식적, 무의식적으로 군율의 강한 압력에 굴복하는 듯한 모습을 보여주던 남자는 조직에 복귀하지 않고 극은 반전된다. 말과 행동이 달라진 까닭은 앞서 인용한 대목에서 '나도 지아씰 내 주머니 속에 넣고 가진 않겠어. 지아씨도 나를 포로로 삼을 욕심은 내지 말아요'라는 남자의 말에 암시되어 있다. 이를테면 여병사의 호칭이 '지아씨'로 바뀐 것은 조직의 전쟁용 병사에서 개인적이며 실존적인 존재로 인식된다는 것을 뜻한다. 그만큼 이제 두 사람은 '심리적 거리'가 가까워져[171] 헤어지기 어려운 관계로 묶였음을 나타낸다. 이에 따라 남자의 결심은 금방 허사로 돌아가고 두 사람의 공동체는 여전히 갈등과 불안감을 안은 채 지속된다.

두 사람은 처음에는 이념 갈등의 첨예한 현장인 전장에서 부상을 당하여 본의 아니게 이탈되었지만, 이제는 자의적으로 일탈의 꿈을 실현하려는 공동체를 만들고 그것을 지속하기 위해 구체적인 행동에 돌입한다. 그것은 무엇보다 전쟁의 도구로서의 병사의 모습을 벗는 일이다. 이를 위해 가장 먼저 할 일은 총을 버리는 일이다. 총은 적군의 위협과 위험을 막고 자신을 지키는 가장 유용하고 현실적인 무기이기 때문이다. 그래서 총을 소지하고 있는 상태는 갈등과 전쟁의 이념이 존속됨을 의미한다. 그렇다면 총을 버리는 행위는 이념의 갈등을 종식하고 화해(통일)와 평화를 추구하는 의미를 갖는다. 관념적으로는 쉽게 이해하고 설명할 수 있지만, 그러나 현실적으로 총을 버리는 일은 그리 쉽지 않다. 특히 남자의 마음에 짙게 드리워진 불안감이 그 일을 선뜻 실행에 옮기지 못하게 가로막아 자꾸 망설이게 한다.

　① **여**: 전 도대체, 이 쇠붙이들의 의지를 모르겠어요. 내 가슴에 무

171) 강철수, 앞의 논문, 68쪽.

 슨 적의가 있다고. 기어코 이 흰 가슴을 겨냥해야만 할까. 그
 눈먼 의지.
 남: <u>그렇지만, 인류의 역사를, 좋든 나쁘든 이곳까지 이끌어 온 것도
 바로 그 의지의 공로였으니까.</u>(밑줄 강조: 인용자. 이하 같음)
 여: 기껏, 이거냔 말에요. 이 장난감같은, 일전짜리도 안되는 납
 덩어리에게 내가 왜 쩔쩔매야 되느냐 말에요.
 남 : 그 총알 이리 줘봐요. (335)

② 여: 버리세요, 그런 걸 뭘하려 가지고 계세요.
 남: <u>생명의 상징인 걸.</u> (335)

③ 남: (총을 집어들고 만지면서 무대를 이리저리 돌아다닌다)
 <u>그럴까⋯⋯? 그럴까⋯⋯? 그러니, 그러나 버리는 건 아냐.
 묻어 두겠어. 토끼굴 속에.</u>
 여: 문명병적 위선이에요. 이 순간의 예술성을 위해서라도, '버린
 다'고 말씀하세요. (336)

④ 남: 이젠 끝냈구료⋯⋯<u>그렇지만, 역사가 우릴, 용서해 줄까?</u>
 여: 그래요. 내일의 역사가 우릴 용서 안해줄지도 몰라요. (338~339)

 위에서 보면 남자가 총을 쉽게 버리지 못하는 까닭이 적나라하게 표현
되어 있다. 먼저 ①과 ②에서는 '쇠붙이'(총, 무기)에 대한 남자의 이중적
인식이 드러난다. ①에서 여자가 그것을 '눈먼 의지', 즉 무기에 내포된 의
미를 맹목적이고 무분별하고 무차별적인 공격성을 지닌 것으로 인식하고
그 위험성을 비판하자 남자는 '그렇지만, 인류의 역사를, 좋든 나쁘든 이
곳까지 이끌어 온 것도 바로 그 의지의 공로였으니까'라고 반응하여 오히
려 장점 쪽으로 기울어진 대답을 한다. 인류의 역사가 지속되는 것은 무
기를 동원해서라도 생존에 닥치는 위협과 위험을 극복하고 생명을 지켜
가려는 인간들의 '의지'가 있기 때문임을 그는 강조한다. 물론 역사의 '지

속'에는 문명의 발전 같은 좋은 점도 있고 전쟁과 타락 같은 나쁜 점도 있지만, 어떻든 그 이면에는 역사를 이어가려는 인간들의 의지가 바탕이 되었기 때문에 가능하다는 것이다. 그렇다면 '쇠붙이'의 의미는 지속을 가능하게 하는 지킴의 한 수단이 된다고 할 수 있다. 이는 ②에서 '생명의 상징'이라고 강변하는 남자의 말을 통해 확인된다. 그의 인식에는 무기의 근본 속성, 즉 외부의 위험으로부터 생명을 지키기 위한 수단으로 무기를 발명하고 사용해왔다는 의미가 깔려 있다. 이 측면에서 보면 무기는 인간의 생명을 보호해주는 아주 유용한 기구이다. 즉 '쇠붙이'는 '눈먼 의지'가 아니라 오히려 '눈 밝은' 문명의 이기가 된다. 그러니 그것에 대한 미련을 선뜻 내려놓기가 어렵다.

그러나 문제는 인간들이 그것을 남용한다는 점이다. 즉 利器로서의 가치를 넘어 인간의 의지와 탐욕을 실현하는 도구로 사용하여 그 가치를 흉기로 전도시킨다는 점이 문제이다.[172] 전쟁이 지킴의 수단이기도 하지만 영토를 확장하기 위한 공격과 침략의 수단도 될 수 있다. 이럴 때 무기는 비인간적인, 이른바 '껍데기들'의 욕망의 산물이요, 억압과 파괴와 정복의 수단이 되어 버린다. 어떤 경우든 전쟁은 무차별적이고 대량적인 인명 살상이 불가피하므로 생명의 존엄성과 평화와 자유를 파괴할 수밖에 없다. 여자가 '눈먼 의지'라고 하는 까닭이 바로 여기에 있다. 무기에 대한 장단의 상반된 가치를 분별할 수 없는 지경이라면 그것은 눈이 먼 것일 수밖에 없다. 이렇게 보면 현실보다는 이상적 차원에서 비판하는 여자의 인식을 강하게 부정하기도 어렵다. ③에서 남자가 여자의 말을 절충적으로 수용하려는 것은 바로 그 때문이다. 남자는 '그럴까……? 그럴까……? 그러니, 그러나 버리는 건 아냐. 묻어 두겠어. 토끼굴 속에'라고 하여 우물쭈

172) 이것은 다음 대사에서 드러나는 것처럼 인간 혐오증으로 이어지게도 한다.
노인: 늑대란 놈도, 이, 산중에서 만나면 반갑기만 하던데……사람이란 가죽을 뒤집어 쓴 놈들은, 딱 질색이야, 헝, 헝. (330)

물 한참 망설이며 궁리한 끝에 중간점을 선택한다. 즉 '생명의 상징'을 완전히 버릴 수도 없고, 그렇다고 평화와 자유도 포기할 수 없는 중요한 가치이기 때문이다. 그리하여 만일의 사태에 대비할 수 있도록 잠시 묻어두는(유보하는) 방법을 선택하여 상반된 가치를 동시에 해결하려고 한다.

그런데 남자의 행동은 임시방편적인 의미가 있다. 남자가 총을 버린 뒤 "이제 끝났어. 내가 할 일은. 이 상황에서의 순수성을 위한 내 행동은 끝났어."(336)라고 하는 말에 드러나듯이 그는 '이 상황', 이를테면 "문명병적 위선이에요. 이 순간의 예술성을 위해서라도, '버린다'고 말씀하세요"라고 채근하는 여자의 비아냥거림에서 벗어나려고만 할 뿐이다. 그토록 총의 중요한 가치를 선뜻 포기할 수 없다는 뜻이다. 남자의 어중간한 선택에는 여러 가지 의미가 있다. 하나는 자신들이 위험에 처해 있음을 인식한다는 점이다. 한창 전쟁 중이니 앞으로 어떤 상황이 벌어질지 전혀 예측할 수 없기 때문이다. 다른 측면에서는 "총을 버리는 행위가 순수성을 지키려는 행동의 끝"[173]이라고 보는 관점이다. 바로 이어 나오는 환상 장면에서 청나라군사와 일본군에 동학군이 능욕당하는 상황은 무장해제의 무서운 결과를 암시한다. 무장해제는 무방비한 상태가 되는 것을 의미하니까 순수성을 지킬 수 없는 상황에 이를 수 있다는 것이다. 또한 두 사람이 전쟁을 혐오하고 평화와 자유의 길을 염원하는 맥락에서 보면 총을 버리는 행위는 순수성으로 돌아가는 것을 의미한다. 무장을 갖추었다는 것은 방어든 공격이든 전쟁 가능성을 함유하고 있으므로 인간으로서 순수하지 못한 행위이기 때문이다. 이러한 상반된 의미를 종합하면 인간은 총을 버릴 수도 없고 간직할 수도 없는, 진퇴양난의 국면에서 벗어날 수 없다. 이를테면 인간은 관념적으로는 순수한 존재로 돌아가는 것을 늘 이상으로 여기지만 현실적으로는 언제나 순수성을 지키기가 거의 불가능한 상황에 처

173) 김남석, 앞의 글, 263쪽.

해 있다. 따라서 역사적으로 보면 전쟁은 끝없이 되풀이될 수밖에 없으므로 인간들에게 총을 버리는 것에 대한 불안감과 강박관념을 심어준다.

이런 맥락에서 보면 남자에게 '문명적인 위선'에서 벗어나 '이 순간의 예술성'을 추구하라고 비판하는 여자의 말에는 그녀 역시 무기를 완전히 버리는 일을 온전히 이행할 수 없음을 의식하는 의미가 깔려 있다. 그래서 그녀는 남자가 총을 버리는 것이 아니라 다만 '토끼굴에 묻어두겠어'라고 한 '말'에 시비를 걸 뿐이다. 남자의 말은 총을 완전히 버리는 것이 아니라 잠시 다른 곳에 보관해둔다는 의미이므로 편법에 불과하다고 생각한 나머지, 그녀는 그 말에 대해 '문명적인 위선', 즉 이성과 지성을 동원하여 얕은꾀를 부리는 것이라고 조롱하면서 '버린다'는 '말씀'으로 바꾸라고 종용한다. 다시 말하면 그녀는 설령 현실은 그럴지언정 '말씀'—관념만이라도 버리겠다는 의지를 간직하기를 바라는 셈이다.

한편, ④에서는 결과적으로는 비록 어정쩡한 상태가 되고 말았지만, 총을 버린 것으로 생각하는 두 사람의 마음이 드러난다. 남자는 '그렇지만, 역사가 우릴, 용서해 줄까?'라고 반문하고 여자는 '역사가 우릴 용서 안 해 줄지도 몰라요.'라고 추측하여 둘 다 반신반의한다. 그들이 역사라는 거대서사를 들먹이듯이 심중에는 과거처럼 미래도 결코 인간들에게서 무기가 사라지지 않으리라는 불길하고 불안한 전망이 자리를 잡고 있다. '용서'라는 말을 선택한 것으로 보면 그들의 행위가 잘못된 판단일 수도 있음을 암시한다. 이것은 남자가 토끼굴에 묻어 두었던 총을 꺼내 마을 대장간에 가져가서 호미를 만들겠다고 하자 여자가 "총으로 호미를. 사상최대, 아니, 인류역사의 대전환기가 되겠어요."(338)라고 크게 환영하는 대목을 통해 뒷받침된다. 인류의 무장해제가 '사상 최대', 아니, '인류의 대전환기'를 맞이하는 계기가 될 것이라고 놀라는 것에는, 그것이 한 번도 실현된 역사가 없다는 점에서 미래도 실현 불가능함을 단정하는 의미가

내포되어 있다. 그러므로 총을 버리고 중간지대를 선택하는 그들의 행위는 그야말로 순진한 행위에 불과한, 역사적 차원에서 보면 비현실적인 만용에 지나지 않는다.

앞서 잠시 언급했듯 그들이 꿈꾸는 공간이 포격으로 파괴되고 두 사람도 함께 죽음을 맞이하는 것은 어떻게 보면 역사적 심판일 수 있다. 물론 이것은 작자의 가치관을 투영한 것이겠지만 사건의 논리상 등장인물들(인간)의 잘못된 선택과 행위에 따르는 죄과이다. 우선 가장 큰 죄과는 비록 부상을 당한 결과이겠지만 전쟁 중이라는 사실을 망각하고 적과 화합하면서 귀대하지 않아 군율을 어겼다는 점이다. 둘째는 두 진영으로 분열되어 치열하게 격전을 벌이고 있는데 그들은 어느 쪽에도 가담하지 않고 (현실적 이념을 따르지 않고) 자기들만의 세계로 도피했다는 점이다. 그러니까 다소 비약하자면 그들의 죽음은 남쪽도 아니고 북쪽도 아닌 제3의 길을 선택한 대가일 수 있다. 이 결과는 앞서 '공동우물'에 살겠다는 여자의 소망보다 '반도를 떠나지 않는 한' 불가능하다고 보았던 남자의 판단(사전암시)이 더 현실적인 것이었음을 확인하는 의미를 갖는다. 다시 말하면 그들의 행위는 이상적으로 보면 이념으로 분열된 두 진영을 부정하고 하나로 통합(통일)되는 의미를 갖는 반면, 현실적으로는 반도를 떠나지 않는 한 어느 진영에 소속되어야 하는데 그것을 부정함으로써 허공에 떠 있는 허상에 불과하다. 따라서 이상세계를 건설하려던 그들이 죽음으로 삶을 마치도록 파국을 설정한 것은 작자의 관점으로 보면 그들의 행위가 용납될 수 없는 비현실적인 것이라고 규정하는 것이라 할 수 있다.[174]

174) 최인훈의 소설 <광장>에서 명준이 남과 북 어느 한 쪽을 선택할 수 없어(그것은 한 쪽을 버리는 부정적인 일이 되므로 다른 측면에서는 둘 다 인정하지 않는 것이기도 함) 제3의 중립지대인 인도로 가다가 선상에서 바다에 투신하여 죽음에 이르는 것과 같은 맥락이다. 그의 행위는 어떻든 결과적으로는 조국을 버리고 도피하는 것이기 때문에 작가는 그것을 인정하지 않은 의미가 있다. 따라서 두 작품에서 파국에 이르는 발상이 매우 흡사하다.

위와 같이 작자는 대립 갈등으로 전쟁을 유발하는 현실을 부정하면서 남북 어느 지대에도 속하지 않고 자기들만의 세계에 들어 안주하려는 남녀의 태도를 부정한다. 다시 말하면 남과 북의 중간지대에 이상세계가 있다고 믿는 그들의 이념은 성립 불가능한 것으로 규정한다. 이는 이 작품의 제목은 물론이거니와 개막과 동시에 프롤로그로 전제되는 시 "세월은 가도 햇빛은 남듯이 우리는 가도/그늘은 빛나리"(326)를 비롯하여 본문의 곳곳에 나오는 '그늘'의 의미를 종합하면 더욱 구체적으로 확인된다. 우선 도입부에 전제된 '그늘'은 작품의 전체 방향을 유도하고 주제를 암시하는 것이라는 점에서 유의할 필요가 있다. 이 시에 암시된 '그늘'은 복합적인 의미를 거느린다. 자연현상으로 보면 '햇빛'에 대조되면서, ['햇빛↔세월'='그늘↔우리']의 구조로 보면 '영원성'이라는 측면에서는 유사성을 지니기도 한다. 즉 불변하는 '햇빛'(자연)에 반해 '세월'(인간적 시간)은 변화하는 것처럼, 허물(부정적 요소)을 짓는 주체인 '우리'는 유한한 반면 '그늘'(비극적인 역사)은 영원하다는 것이다. 그러니까 역사의 명암 가운데 부정적인 양상인 그늘도 영원히 지워지지 않는다는 것이다. '그늘은 빛나리'라는 역설적 표현이 그것을 암시한다. 이는 '밝은 역사'가 분명히 기록되고 기억되는 것처럼 '어두운 역사'도 인간들이 영원히 기억하고 되비추어 역사의 교훈으로 삼아야 함을 의미한다. 이렇듯 '그늘'은 비극적인 역사인식과 밀접한 관련이 있다. 따라서 앞서 분석했던 '우리를 둘러싼 이 그늘 밖은 모두 쇳소리에요.'에 투영된 그늘의 양면성 내지 복합성(모호성)은 특이한 경우이고, 전체적으로 보면 부정적인 방향으로 기울어진다. 이는 다음 인용문들에 확연히 드러난다.

① **여**: 그늘이야. 이 산맥 전체가 그늘이야. 웬일일까. 어떻게 할까. 소속이 없어진다. (327)

② 남: 그 총알 이리 줘봐요.

　여: 싫어요. (하며 총알을 입술가에 대고 지긋이 누른다) 이 <u>그늘</u>
　　을 보세요.

　남: <u>그늘</u>?

　여: 이 <u>그늘</u> 좀 보세요. 호호호. 이거 제 체온으로 녹히겠어요. 다
　　행히 녹지 않으면, 이 다음 평화가 와서, 또각또각 구둣소리 빛
　　내며, 오월의 가로수밑, 여인과 더불어 걷게 되었을 때, 제 서
　　재 책상 앞, 유리 그릇 속에 깍듯이 넣어 두고 가보로 만들래
　　요. (남을 보며) 그 총 버리세요. (335～336)

③ 남: 난 쇠붙이를 버렸어. 당신은 껍데기를 벗겨요.(여의 곁으로
　　가 모자에 손댄다)

　여: 호호호, 그래요 저도 이 <u>그늘</u>이 싫어요. 제가 벗겠어요.(벗는
　　다) (338)

　세 장면을 인용했는데 모두 부정적인 의미가 강하다. ①에서는 '산맥
전체가 그늘'이라 하여 두 사람이 낙오되어 처한 상황이 온통 비극적이라
는 인식을 드러낸다. 그것은 '소속이 없어'지는 것에 대한 당혹감과 두려
움에 연관된다. 두 병사가 부상을 당하기 전까지는 서로 치열하게 전투를
벌이던 적군 사이였음을 생각하면 갑자기 소속이 없어진 상태(명암이 사
라진 회색의 공간), 이를테면 아군도 적군도 아닌 모호한 처지가 되어 당
혹감에 빠지는 것은 당연하다.

　②에서는 총알 자국을 뜻한다. 작품 제목에 들어 있는 의미를 노출하는
이 장면에 따르면 '그늘'은 총알(무기)로 인해 드리워지는 비극적인 흔적
을 의미한다. 여자가 그것을 체온으로 녹이겠다고 하였으니 비정함이 지
어내는 그늘은 체온, 즉 따뜻한 정(포용)을 통해서 지울 수 있다고 믿는다.
그런데 '다행히 녹지 않으면'이라는 표현이 거슬린다. 부정적인 것을 없애
려고 하는데 안 지워지는 것을 '다행히'라고 말하는 것은 이해하기 어렵

다. 하지만 그 다음에 연결되는 대사들을 참조하면 그것은 수긍할 수 있
는 것으로 바뀐다. 말하자면 '그늘'이 사라질 수는 없겠지만, 만약 사라진
다면 할 일이 없어지게 되므로 불행한 사태가 벌어질 수도 있다는 것이
다. 이에 이 표현은 아이러니의 의미를 내포하는 것으로 읽어야 한다. 이
렇게 보면 '그 입술에 파인 그늘'의 의미가 선명해진다. 즉 총알에 의한 상
처는 영원히 지워지지 않는다는 것, 특히 '입술'의 의미를 적극적으로 새
기면 말(관념·이상·허상 등)로만 이루어질 수 있는 이상세계를 좇다 보
면 지울 수 없는 상처만 만들어낼 수 있을 뿐만 아니라 결말에 따르면 심
지어 죽음에 이를 수도 있음을 의미한다.

③에서 '그늘'은 구체적으로 물질을 지칭한다. 즉 남자에게는 '쇠붙이'
(총)이고, 여자에게는 '껍데기'(모자, 군복)가 된다. 두 가지 모두 전쟁을
수행하는 병사와 관련되므로 그것을 버리는 것은 집단 소속의 병사에서
순수한 개인으로 돌아오는 의미를 갖는다. 병사의 굴레를 벗어버림으로
써 전쟁의 도구 역할에서 해방되고, 그러면 전쟁으로 인한 그늘도 더 이
상 만들지 않게 된다. 따라서 쇠붙이를 버리고 껍데기를 벗기는 그들의
행위는 화해와 평화의 길로 들어서는 출발 신호가 된다.

위와 같이 이 작품에서 '그늘'은 대부분 부정적인 의미를 상징하는 말
이다.[175] 그래서 두 사람은 이 그늘을 지우는 방향으로 의기투합한다. 그
런데 같은 민족으로서 이념으로 갈라져 서로 죽이고 죽는 살벌한 전쟁의
그늘에서 벗어나 평화와 자유라는 밝은 세계를 갈구하는 그들의 의지와
노력은 참으로 이상적이고 아름다운 것이지만, 그것이 그야말로 꿈에 지
나지 않는다는 점에 문제가 있다. 이 문제를 작자는 두 사람이 손을 잡고

175) 김남석은 주로 긍정적인 측면에서만 분석하였다. 그는 "그들에게 기댈 곳은 웅덩,
즉 그늘뿐이다. 그들이 꿈꾸는 그늘은 피난처이자 갈등이 사라진 곳이다. 곧 이상
향인 셈이다."(앞의 글, 266쪽)라고 결론지었는데, 이는 일부 긍정적 의미를 함유
한 대상만 참조하여 생긴 결과이다.

화해하여 평화에 들기를 염원하지만, 손끝이 떨어진 채로 전투기의 폭격을 맞아 죽는 상황으로 최종 파국을 설정함으로써 그것이 실현 불가능한 꿈임을 암시한다. 이 결말은 크게 두 가지 의미로 해석할 수 있다.[176) 하나는 표면적(현실적) 의미로, 인류 역사가 실증하듯이 전쟁은 끝없이 되풀이되고 비극적 역사도 종식되기 어려울 것이라는 비관적 전망이다. 다른 하나는 심층적(궁극적) 의미로, 그렇기 때문에 또한 꿈을 버릴 수 없는 인간으로서 비극적인 역사의 그늘을 지우고 더 이상 만들지 않기 위한 노력도 영원히 지속되어야 한다는 이상적 가치관이다. 외세(청나라군사, 왜군)의 침략과 전쟁의 폐해 등을 직접 제시한 삽입 장면(336)이 비극적 역사의 되풀이를 암시하는 대목이라면, 다음 장면에서 삽입된 고려가요 <청산별곡>은 갈등과 전쟁을 지우기 위한 인간들의 의지와 염원을 암시하기 위한 장치이다.

> **여**: 껍데기는, 곧, 가요. 껍데기는 껍데기끼리, 껍데기만 스치고, 병신
> 스럽게, 춤추며 흘러가요, 기다리면 돼요, 땅 속 깊이, 지하 백 미터
> 깊이에 우리의 씨를 묻어 두면, 이 난장판은 금세 흘러가요.
> **남**: (무엇을 생각하며 무대 앞으로 걸어 나온다.)
> 　살어리, 살어리랐다.
> 　청산에 살어리랐다.
> 　(…) (332)

176) 그들이 몰살당한 직후의 장면에 설정된 음향 효과와 음악, 즉 "평화로운 산새들 소리"와 "밝고 가벼운 음악"도 복합적인 의미를 띤다. 인간과 자연의 대비를 통해 비극적 인간을 더욱 비극적이게 하는 효과를 부여하는 동시에 존재론적으로는 죽음을 통해 비극적인(어둡고 무거운) 역사로부터 일탈되어 평화로운(밝고 가벼운) 자연의 품으로 들어간다는 의미를 갖는다. 이는, 인간들은 생전에는 도저히 도달할 수 없는 이상세계에 죽어서야 비로소 도달할 수 있다는 비극적 아이러니의 의미를 함유하고 있으니 결과적으로는 결코 벗을 수 없는 인간의 영원한 비극성을 암시한다.

이 장면은 역사의 지속성을 보여주기 위해 설정된 것으로 이해할 수 있다. 이를테면 껍데기는 갈 것이라는 기대감, '우리의 씨'('통일과 자유'가 실현되는 새로운 시대를 염원하는 것)를 심고 기다리되 '지하 백 미터 깊이'라고 표현한 바 그 씨앗이 싹트기는 거의 불가능하거나 혹시 싹이 트더라도 상당한 시간이 걸릴 것이라는 것, 그럼에도 불구하고 그런 염원을 갖는 것 자체가 '난장판은 금세 흘러'가게 할 수도 있다는 것, 그리고 남자가 <청산별곡>을 읊는 대목 등을 통해서 보면 세상은 바뀌어도 크게 변하지 않는다는 사실 등을 알게 된다. 결국 인간의 탐욕이 비극적인 그늘을 만들어내는 근원으로 작용한다면, 예나 지금이나 청산에서 자연과 더불어 살기를 꿈꾸는 일이 조금이나마 그것을 줄일 수 있는 일이 된다는 것이다.

이러한 의미는 신동엽이 쓴 「시인정신론」이라는 글을 참고하면 구체적으로 이해할 수 있다. 그는 이 글에서 세계를 크게 原數性·次數性·歸數性으로 나누었다. 원수성은 땅에 누워 있는 씨앗의 마음을 뜻하는 세계이고, 차수성은 무성한 가지 끝마다 열린 잎의 세계이며, 귀수성은 열매가 여물어 땅으로 돌아가는 씨앗의 마음을 나타내는 세계이다. 그는 현대라는 시대에 대해 에덴동산과 같은 원수성 세계를 지나와서 "인위적 건축 위에 세워진 작소(作巢)되어진 차수성적 생명이 되었다" 하고 그 결과 "인간은 교활하고 극성스러운 어중띤 존재자로서 하늘과 땅 사이에 등록이 되었다"고 규정하였다.177) 이에 따르면 세상에 그늘이 점점 넓어지는 까닭과, 그 그늘을 지우는 길도 알 수 있다. 그러니까 그늘을 줄이는 방법은 '인위적 건축'을 해체하고 귀수성을 거쳐 다시 원수성으로 회귀하는 것이다. 말하자면 '청산'으로 상징되는 무위자연, 또는 원초적 순수성(원점)으로 되돌아가는 길밖에 없다는 것이다.

신동엽은 온갖 갈등과 분쟁으로 얼룩진 현대사회에서 그것이 매우 절

177) 신동엽, 「시인정신론」, 『자유문학』 1961년 2월호. 《신동엽전집》(재수록), 362~363쪽.

실한 과제임을 <청산별곡>의 삽입을 통해서 우회적으로 표현한다. 먼저 남자가 시작하고 이어서 여자가 받은 다음 남녀가 함께 읊도록 구성한 것은 청산을 지향하는 마음이 점점 번져나가 결국엔 공동체의 이상이 실현되기를 바란다는 의미를 구조화한 것이라 할 수 있다. 또 두 사람이 함께 읊는 "가던 새 가던 새 본다./물 아래 가던 새 본다./잉 묻은 장글란 가지고/물 아래 가던 새 본다"(333)라는 구절도 깊은 의미가 들어 있다. 주지하듯이 이 구절은 전쟁에 참여하느라 오랫동안 농사일을 할 수 없어 쟁기에 녹이 슬었으나, 드디어 전쟁이 끝나고 농사일을 다시 시작하기 위해 쟁기를 챙기면서 농부가 물 아래로 날아가던 새처럼 자유로운 존재를 부러워한다는 의미를 갖는다. 즉 다시는 전쟁이 일어나지 않기를 바란다. 고려조 이후 몇 백 년이 흘렀는데도 여전히 이 노래를 절실하게 부르는 것은 아무리 세월이 흘러도 전쟁은 끊이지 않고 평화와 자유를 그리워하는 마음도 변함이 없음을 나타낸다.178) 이렇듯 이 작품에는 옛 노래와 더불어 역사적 사건들이 종종 삽입되는데,179) 이것은 모두 역사적 의미, 특히 '되풀이'(지속성)와 순환성을 보여주기 위한 것이다. 다시 말하면 시대는 바뀌어도 변하지 않는 것이 있음을 실증하기 위한 장치이다. 특히 인간들의 탐욕으로 인한 이념의 갈등과 다툼, 그에 의해 세상에 짙게 드리워지는 '그늘'은 사라지지 않는다는 점에서 그렇다. 남자가 "되풀이가 돼도 할 수 없어. 아마 인간역사의 숙명일께요."(334)라고 하는 말에서 드러

178) 다음 장면은 청산에 살고 싶은 소망을 노래한 고려인의 마음과 흡사하다.

 남: (……) 전쟁이 끝난 다음, 우리가 자유롭게 저 새들이나 벌들처럼, 콧노래 부르며 꽃바구니 들고, 약초구럭을 메고,

 여: 색동저고리 입고, 꽃바구니 끼고……

 남: 콧노래 부르며 이 산 속에 올 수 있게 되었을 때…… (337)

179) 임진왜란, 동학란 때 청나라 군인과 일본군의 만행, 분단, 시대불분명한 병사, 노인 등의 장면을 삽입한 것은 비극적인 역사의 편재성과 지속성을 방증하기 위한 수단이다. 과거 장면의 현재화는 일종의 극중의 극 형식이므로 세월은 흘러도 끊이지 않는 전쟁과 그 그늘을 강조하는 의미가 있다.

나듯이 그들은 '그늘'을 숙명으로 받아들인다. 그러면서도 한편으로는 또 이상 지향의 꿈을 저버릴 수 없는 것도 인간의 숙명이므로 그 그늘을 지우려는 노력 또한 영속될 수밖에 없다.

지금까지 주로 작품의 극적 질서와 궁극적인 주제에 대해서 살펴보았다. 이 과정에서 드러나는 시적 질서에 관련된 특성들, 이를테면 빈번하게 구사된 상징과 비유 등의 기법들은 당연히 시적 분위기(시극성)를 심화하기 위한 作意에 관련되지만 따로 분석하지는 않았다. 그것은 일일이 거론할 필요를 느끼지 않을 만큼 시적 표현성이 작품 전체에 편재하기 때문이다. 이는 시극에 대한 작자의 인식 방향을 가늠하는 요소라 할 수 있다. 다시 말하면 신동엽은 시극의 특성은 문체(운문체)보다는 상징과 비유 등의 표현 기법에 무게를 둔 것으로 규정할 수 있다. 그러면서도 부분적으로 그가 문체에 대해 의식한 대목들을 엿볼 수 있는데, 그에 대해 잠시 살펴본다.

<그 입술에 파인 그늘>은 대부분 산문체 중심으로 이루어졌으나, 막이 오르면서 '고요한 음악'이 깔리는 가운데 낭송되는 프롤로그 형태의 서시를 비롯하여 <청산별곡>을 읊을 때 시적 리듬을 살린 것들이 주목된다. 가령, 작품의 모티프로 제시되는 서시를 보면 시적 리듬을 고려하였음이 분명히 드러난다.

세월은 가도 햇빛은 남듯이 우리는 가도[180]
그늘은 빛나리
우리는 가도 산천은 남듯이
역사는 가도 이야기는 남으리
우리는 가도 입술은 빛나리 (326~327)

180) '우리는 가도'는 3~5행을 참조하면 구조상 2행의 앞으로 가야 균형이 이루어지는데 어떤 과정에서 오류가 생긴 것으로 보인다. 이현원은 이 부분을 설명 없이 임의로 고쳐서 인용하고 "4행 모두 3 · 2 · 3 · 3의 정형률을 이루고 있으며 가창을 위해 작시된 것임을 알 수 있다"(이현원, 앞의 논문, 106쪽)고 지적했다.

도입부를 장식하는 이 서시는 여러 가지 기능을 한다. 상징적 이미지로 이루어진 제목에 내포된 의미를 구체화하여 작품의 방향과 주제를 암시하고, 시극의 분위기를 두드러지게 하기도 한다. 4음보로 규격화하여 가장 안정적인 전통 리듬을 수용하였다. 이뿐만 아니라 산문체도 때로는 리듬감이 상당히 느껴질 만큼 고심한 흔적이 드러난다. 가령, 앞서 인용한 '껍데기는, 곧, 가요. 껍데기는 껍데기끼리, 껍데기만 스치고'라는 대사에 드러나는 '껍데기'의 반복이라든가, 또 전쟁 부정의 의미를 암시하기 위해 斷片的으로 삽입된 다음 대사에 드러나는 낯익은 리듬은 분명 일반 산문극과는 다른 분위기를 자아낸다.

> **부상병**: 어쩐다? 어쩐다? 이 구름을 어쩐다? 이 행복을 어쩐다? 마
> 렵긴 하고 땅은 넓고 누구 얼굴에다 쏟는다? 많아도 걱정이
> 야. 헌데 이 쓸개 빠진 산천은 어쩌자고 하필이면, 내 눈앞을
> 탐낸다?(퇴장) (329~330)

위의 대사를 전통 리듬의 한 형식에 맞추어 분절하면, '어쩐다?(a)/어쩐다?(a)/이 구름을(b)/어쩐다?(a)'의 형태로 분석되어 민요에서 흔히 드러나는 이른바 aaba형으로 구성되었음을 알 수 있다. 여기에 '구름'을 변주한 형태로 '이 행복을/어쩐다?'를 한 번 더 반복하여 '구름'의 범주를 긍정적인 의미로 한정하는 동시에 행복에 겨워 어쩔 줄 모르는 부상병의 마음을 효과적으로 반영한다. 물론 군인으로서 부상을 당한 것이 오히려 행복하다고 느끼는 이 아이러니의 상황은 부상을 당해서 이제 더 이상 이념의 갈등으로 인한 무서운 전쟁에 참여하지 않고 구름처럼 자유로운 몸이 될 수 있다는 기대감 때문이다. 나머지 문장도 일반 산문체와는 다른 리듬감이 느껴진다.

이 작품에 표현된 '시적 모호함'을 비판적으로 접근하여 "작가의 무대 컨벤션에 대한 명확한 인식을 체득하지 못한 상태에서의 드라마투르기 상의

미숙"181)함을 지적한 경우도 있는데, 이것은 시극 양식의 특성에 기인하는 것으로 보아야 한다. 즉 시적 정조를 북돋우기 위한 표현 의지가 실현된 결과라 할 수 있다. 또한 "무대 어두워지면서, 여자에게만 스폿트"라고 하는 대목과 같이 조명에 관한 무대 효과를 세심하게 지시하는 등 공연에 적합하도록 구성한 부분도 당시로서는 진일보한 시극으로 평가할 만하다.

끝으로, 이 작품에 매우 다양한 소재들을 수용하여 융합한 점도 중요한 특성으로 지적할 수 있다. 이것은 종합예술로서의 시극의 존재 가치를 확인할 수 있는 요점일 뿐만 아니라 아래 인용문에서 보듯이, "시인은 선지자여야 하며 우주지인이어야 하며 인류발전의 선창자가 되어야 할 것이다"라고 생각하는 신동엽이 평소에 간직하고 있던 시정신의 실현으로 보이기 때문이다.

> 여름철의 장구한 세월을 살아온 우리 인류, 차수성세계 문명수 가지 나무 위에 피어난 난만한 백화를 충분히 거름으로 썩히울 수 있는 우리 가을철의 지성은 우리대로의 인생인식과 사회인식과 우주인식과 우리들의 정신과 우리들의 이야기를 우리스런 몸짓으로 창조해 내야 할 것이다. 산간과 들녘과 도시와 중세와 고대와 문명과 연구실 속에 흩어져 저대로의 실험을 체득했던 뭇 기능, 정치, 과학, 철학, 예술, 전쟁 등, 이 인류의 손과 발들이었던 분과들을 우리들은 우리의 정신 속으로 불러들여 하나의 全耕人的인 歸數的인 知性으로서 합일시켜야 한다.182)

인용문의 핵심은 인간들이 차수성의 세계, 즉 비극적인 현대라는 그늘을 극복하고 귀수성의 세계—고요한 열매(씨앗)의 마음으로 돌아가서 궁극적으로는 원수성의 세계에 다시 도달하기 위해 통시적이고 공시적인

181) 김동현, 「신동엽 시극의 세계—<그 입술에 파인 그늘>의 이데올로기」, 앞의 책, 246쪽.
182) 신동엽, 「시인정신론」, 앞의 책, 371쪽.

모든 분야에 대한 체험을 정신 속에서 종합하고 다루는 일에 전심전력을 다 기울여야 한다는 것이다. 이것이 시정신 차원에서 논한 것이므로 반드시 시극을 전제로 하거나 염두에 둔 발언이라 단정할 수는 없다. 그럼에도 불구하고 다양한 시적 확장 양식을 실험한 그의 예술의지로 보면, 그가 강조하는 '全耕人的인 歸數的인 知性으로서 합일'할 수 있는 양식은, 시극을 옹호하는 시인들이 누구이 강조하듯이 이른바 '종합예술'이라는 그 특성상 시나 극보다는 시극이 더 적합하다고 볼 수도 있다. 따라서 시극 <그 입술에 파인 그늘>은 신동엽의 '시인정신론'이 적절히 구현된 맞춤 작품이라 하겠다.

(3) 홍윤숙의 시극 세계: 중년의 존재론적 성찰과 위기의식

홍윤숙[183]의 <女子의 公園>[184]도 '시극동인회'의 2회 공연작이다. 1966년 2월 26~27일 이틀간 국립극장에서 신동엽의 <그 입술에 파인 그늘>에 이어 두 번째로 공연되었다. 시극 전체로 보면 우리나라 시극사 상 세 번째로 공연된 작품이자, 여성 작자(시인)로는 최초로 창작되고 공

183) 홍윤숙(1925. 8~2015. 10)은 평안북도 정주 출생으로, 1947년 『文藝新報』에 시 <가을>이 당선되어 시인으로 등단하고, 1958년에는 『조선일보』 신춘문예에 희곡 <園丁>이 당선되었다. 시집으로 ≪장식론≫, ≪하지제≫, ≪사는 법≫, ≪태양의 건넛마을≫, ≪경의선 보통열차≫, ≪실낙원의 아침≫, ≪조선의 꽃≫, ≪마지막 공부≫, ≪내 안의 광야≫, ≪지상의 그 집≫ 등과 ≪홍윤숙 시전집≫, 시극·희곡·장시를 묶은 ≪홍윤숙작품집≫과 다수의 수필집이 있다. 한국시협상, 대한민국문화예술상, 공초문학상, 서울시문화상, 대한민국예술상, 3·1문화상, 구상문학상 등을 수상하였고, 한국시인협회와 한국여성문학인회 회장 및 대한민국예술원 회원 등을 역임하였다.

184) ≪홍윤숙 작품집≫(2002)에 실린 것은 부분적으로 수정이 가해졌다. 특히 일부 산문체 대사들을 분절하여 리듬을 고려한 점을 참조하면 후자를 결정판으로 보아야 하지만, 대사의 경우 들여쓰기를 전혀 하지 않아 앞 행에 이어지는 것인지 분절된 것인지 모호한 부분이 많고, 또 일부 편집상의 오류와 오자 등이 발견되어 초간본을 텍스트로 삼는다.

연된 작품이라는 의의를 갖는다. 작품의 구조는 全4景의 단막극 형태이고, 문체는 운문체 중심으로 최소화된 무대지시문만 산문체 형식으로 이루어졌다. 배경은 현대·서울로 설정되었고, 등장인물은 여자를 주인공으로 하여 남자 1(남편)·2(옛 애인), 소년과 소녀(자식들), 꽃장수 영감, 노파, 소리의 사나이 등으로 구성된다. 등장인물 중에 꽃장수 영감, 노파, 소리의 사나이 등은 초자연적 존재이거나 여자의 내면 목소리일 수도 있다. 이 점에서 표현주의적 기법이 가미된 것으로 볼 수 있다. 답답한 일상에 염증을 느낀 중년 여인의 자기성찰을 모티프로 이루어진 이 작품을 분할 단위별로 요약하면 다음과 같다.

1경: 여자가 일상에 얽매어 타성에 젖어 있는 자신을 인식하고 일탈을 꿈꾼다. 남편은 여자의 마음을 이해하지 못하고 엉뚱한 소리만 한다. '새장에 갇힌 새'를 방생하는 일로 여자와 남자가 실랑이를 벌이고 여자는 새를 놓아주며 자유를 갈망하는 자신의 마음을 상징적으로 보여준다. 그러나 놓아준 새가 멀리 날아가지 못하고 꽃장수에게 잡혀 있는 것을 보면서 후회하는 마음을 보여주기도 한다. 갈등의 발단과 내면의 망설임이 주된 내용이다.

2경: 소년과 소녀(자식들)가 어머니에게 일방적으로 독립을 통보한다. 여자가 그들을 설득해보지만 독립의 당위성을 강변하여 오히려 허무와 좌절감만 심화된다. 가족에게 모든 것을 다 바친 결과가 빈손으로 돌아온 것이 억울해 '마지막 날개'를 펴보겠다고 강한 의지를 보인다.

3경: 현실과 이상의 괴리를 느끼며 현실에 대한 불만과 미래에 대한 불안감이 복합적으로 작용하여 행복했다고 기억되는 남자2(옛 애인)에게 구원의 손길을 뻗는다. 그도 수용과 거부의 복합적인 감정을 보인다. 여자가 비상을 갈망하는 것을 알고 관심을 보이기도 하나 곧 일탈에 대한 두려움을 떨쳐 버리지 못하고 거절한다. 남자2의 태도에 실망한 여자는

집 안팎에서 모두 소외되고 버림받아 절망감이 최고조에 달한다. 여자는 모두들 기다리는 사람들의 가슴으로 돌아가라고 하면서 '나는 내 안으로' 돌아가겠다고 한다.

4경: 모두 떠나버린 뒤 괴로움에 처한 여자가 개인적 욕망과 저항할 수 없는 세계의 본질(내면의 소리) 사이에서 갈등을 겪는다. 결국 여자는 시간의 본질(생성과 소멸)과 자연의 섭리를 인식하고 순응하면서 가랑잎처럼 떨어져야 할 존재를 받아들인다.

위와 같은 분할된 구조 단위로 요약한 줄거리를 통해서 보면 주인공인 여자는 끝까지 갈등만 겪는다. 갈등을 해소하기 위해 가족 안팎에서 구원의 대상을 만나보지만 그 누구도 도움이 되지 않는다.[185] 마지막에 이르러 소멸할 수밖에 없는 존재임을 받아들이는 것으로 갈등이 해소되는 것처럼 보이지만, 사실 이는 결국 이승에서는 갈등으로부터 벗어날 수 없음을 뜻한다. 인간이란 살아 있는 한 현실에서는 갈등으로부터 자유로울 수 없다는 숙명을 지녔다는 것이다. 이렇게 보면 여자의 갈등은 일단 근원적이고 피할 수 없는 것이라는 의미를 지니는데, 이 점은 개막과 함께 시낭송으로 시작되는 내용에 전제된다.

> 소리: 새벽 노을은 출발의 예언,
> 　　　그대로 영롱한 생명의 환희,
> 　　　이제 온 누리에 빛을 뿌리며
> 　　　역력히 그 맥박을 울려 오거니
> 　　　어제는 가고 또 새날이
> 　　　드높은 걸음으로 다가오는데
> 　　　누가 아는가!

185) 강철수는 여자가 갈등을 해소하기 위해 만나는 대상의 성격에 따라 의미상 기승전결의 구조가 A-A'-B-A'식으로 전개된다고 분석하였다. 여기서 A는 가족 구성원이고, B는 외부인을 뜻한다. 강철수, 앞의 논문, 91쪽.

이 육중한 수레바퀴의
소리없이 굴러가는 우주의 싯점과 종점을······
아침 하늘의 작은 구름 한조각인들 그 오가는 행방을 또 누가
아는가······
지상에 뿌려진 한 줌 모래알 같은 목숨, 인간이란 이름의 架
橋란 무엇일까······
짧은 시간의 다리에 춤추는 허망한 아우성······
삭막한 실낙원의 설화······186) (102~103, 밑줄: 인용자)

프롤로그에 해당하는 이 시는 작품의 핵심을 짐작케 하는 정보를 제공
하는 기능을 한다. 즉 이 작품은 시간에 대한 인식을 바탕으로 인간의 존
재론적 성찰을 통해 존재의 유한성과 무상함에 관한 이야기임을 알려준
다. '짧은 시간의 다리에 춤추는 허망한/아우성을 삭막한 실낙원의 설화
를'이라는 마지막 구절에 드러나듯이 삶은 애환이라는 상반된 속성으로
이루어지지만 결국엔 비극적인 결말로 끝날 수밖에 없는 것으로 규정된
다. 작자는 이러한 존재의 본질을 구체적으로 표현하기 위해 특히 중년
여성을 주인공으로 설정하여 고독과 일탈의 꿈꾸기-자아 찾기 사이에서
몸부림치다가 마지막에 이르러 존재의 본질을 인식하고 시간의 작용에
순응하는 결말에 이르도록 구성하였다.

186) 참고로 밑줄 친 부분이 재수록본에는 다음과 같이 수정 및 조정되었다. 여기서 3
행은 2행에 연속되는 것인데 지면의 한계 때문에 다음 행으로 넘어갔는지 의도적
인 분절 형태인지 파악할 수 없다.

소리없이 굴러가는 우주의 시점과 종점을
아침 하늘의 작은 구름 한조각인들 그 오가는
행방을 또 누가 아는가
지상에 뿌려진 한줌모래알 같은 목숨,
인간이란 이름의 지상의 약속
그 짧은 시간의 다리에 춤추는 허망한
아우성을 삭막한 실낙원의 설화를

그렇다면 왜 굳이 여성을 주인공으로 설정했을까? 작자가 '설화'라고 지칭하듯이 전통적으로 여성은 그 역할이 가정이라는 울타리 안에 얽매여 있기 때문에 소소한 일상의 굴레에서 벗어나기 어렵다. 바쁘게 살다보면 그것이 얼마나 답답한 노릇인지 미처 깨달을 여유도 없이 일상에 젖어버리지만 세월이 흘러 자기 역할이 거의 끝날 쯤에 이르면 남편과 자식들로부터 거리감을 느끼고 문득 나는 누구인가라는 허망한 질문에 이르게 된다. 이것이 공교롭게도 남성보다 상대적으로 더 심하게 앓는 갱년기 증상과 겹쳐짐으로써 또래라도 여성에게 삶의 무상감과 갈등은 더욱 심각하게 다가오게 마련이다. 말하자면 일상에서 흔히 볼 수 있는 낯익은 제재라는 점에서 쉽게 공감대를 형성할 수 있는 조건을 갖추고 있는 셈이다. 이런 점에서 주인공인 '여자'의 갈등 발생 요인과 갈등을 해소하기 위한 노력은 어느 정도 예상할 수 있는 일이기도 하다. 가령, 그것은 갈등 요인에서부터 드러난다.

女子: 갑갑하겠죠? 이 새
 허구헌날 이렇게 갇혀서 사니?
男子: 습성엔 의식이 없어
 마치 하루 세끼 밥을 먹듯이
女子: 때로 회의는 있을 거예요
 이따금 식욕을 잃듯이
男子: 사치한 얘기지
女子: (새장에서 물러나며) 사치한 얘기?!
 그래요 사치한 얘기 하나 할까요?
 나, 예전엔 이렇게 하로해가 무의미하진 않았어요
 아침이 와도 그전처럼 맑은 여울같은 기쁨이 없어요
男子: 속이 비었군 가을뜰의 쑥대처럼
女子: 속으로 바람이 휘몰아쳐 와요
男子: 넘어지겠군

女子: 때론 참을수 없이 흔들려요
男子: 병이군 가슴에 물이 말라갈 때
　　　나뭇잎에 단풍이 들 듯 번져오는 병 (103)

　　이 장면은 여자가 갈등하는 근원을 보여준다. 여자가 자신의 심정을 새장에 갇힌 새를 빙자하여 에둘러 털어놓는데 남편은 눈치를 채지 못한 것인지 짐짓 모른 체 하는지 동문서답을 한다. 여자는 자신의 마음을 알아달라는 뜻이지만 남자는 단순하게 새의 처지를 거론하는 것으로만 알아듣는다. 여자는 답답한 나머지 실토를 한다. 예전과는 달리 삶에 의욕과 기쁨이 없다고. 드디어 남자가 여자의 말을 알아들었으나 역시 대수롭지 않게 생각하며 속이 비었다고 비아냥거리기까지 한다. 여자가 답답하여 더 구체적으로 말을 하자 남자는 병이라고 일갈해 버린다. 여기서 보면 남녀의 인식 차이가 선명하게 드러난다. 여자는 심각하게 실존의 위기를 의식하는 반면, 남자는 현실적인 인식을 가져 서로 소통이 되지 않는다.

　　그런데 '남자에겐 그런 병이 없느냐'는 여자의 물음에 대한 남자의 대답, 즉 "왜⋯⋯남자에게도 있지", 고치는 약은 "별로 없지, 시간이 씻어가는 길밖엔", 남자들은 "대개 술을 마시지 취하도록 술을"이라고 하는 말에 따르면 남자가 특별히 둔감한 것이 아니라 현실을 인정하고 시간에 맡기며 때로는 술과 같은 것을 통해 임시방편으로라도 잠시 해소하는 노력을 할 뿐이다. 이렇게 인식과 노력하는 강도가 서로 다르므로 남자는 여자의 갈등을 해소해줄 수 있는 대상이 되지 못한다. 그리하여 여자는 남자와 옥신각신 실랑이를 더 벌이다가 남자의 몰이해에 화가 나서 "잔인하군요 하지만 난 꽃이 아니예요/살아 있는 목숨, 이 새처럼 이 새처럼, 다만 갇혀있을 뿐이예요/문만 열어 주면 어디든지 자유롭게/나를 수 있어요! (⋯⋯)"(15)라고 항변한다. 그리고 새를 날려 보내려고 하며 자신도 새처럼 일탈하고 싶은 강한 욕망을 표시하자, 남자가 오랫동안 갇혔던 새는

나는 법을 잊어버려서 멀리 가지도 못하고 이내 길을 잃은 들새가 된다고 적극 만류한다. 그래도 여자는 뜻한 대로 새를 날려 보내면서 더 이상 견디기 어렵다는 신호를 보낸다.

그러나 여자는 조롱에 갇힌 새를 날려 보내자마자 "날아가는 새의 不安한 모습을 망연히 지켜보다 다음 순간 자신도 모르게 닥쳐오는 후회에 허둥대며 새를 잡으러 쫓아간다." 이 지문은 여자가 일탈하기로 결심한 후 막상 실행하려고 하는 과정에서 망설이고 있음을 암시한다. 여자의 마음이 흔들리는 과정은 꽃장수 영감과 노파에 의해 더 확실하게 드러난다. 꽃장수는 '보기 흉한 죽은 나무'를 통해 가출 후의 여자 모습을 상징적으로 보여주면서 가출 유혹을 제어하는 구실을 하고, 노파는 "바로 방황하는 당신의 그림자"라고 일깨우는 대사에 드러나듯 여자의 내면을 성찰하는 분신 구실을 한다. 말하자면 여자가 이리저리 궁리를 하면서 가출 이후의 자신을 비극적인 모습으로 상상한다는 것은 체념하는 쪽으로 마음이 기울어지는 것을 의미한다. 여자가 마음을 다잡으려고 남자에게 견딜 수 없어 무섭다고 좀 잡아 달라고 하자, 남자는 "안 돼 난 내 자신도 가누기 어려워"라고 하며 거부한다. 그래도 여자가 "혼자 가지 말아요 날 데리고 가요"라고 애원을 해 보지만 남자도 지지 않고 "날 붙잡지 말라니까/나까지 넘어져버려"라고 냉정하게 뿌리친다. 그리고 "그처럼 하나의 운명이면서도/하나일 수 없는 운명……뭐 누구에게 미안할 것두 없지"라고 중얼거리며 무거운 발걸음으로 나간다. 이러한 남자의 태도에 절망감이 깊어진데다가 노파(자신의 상상)를 통해 '허물어진 몰골'과 '끝없는 공허'에 더욱 경악하면서 여자는 체념하려던 마음을 단념하고 오히려 자신감에 불을 지핀다.

> 女子: 그런 말 말아요 난 아직 젊어,
> 이렇게 뜨거운 가슴과 빛나는 눈을 가졌어, 나를 그 죽음같은
> 울안에 가두지 말아요 (109)

이렇게 여자는 아직 젊다고 생각하기에 무기력하게 죽음이나 기다릴 수 없다고 스스로를 일깨운다. 그러면서도 한편으로는 "고독이란 문은 마치 바늘구멍과 같은 것, 맑은 이지와 순수한 靜寂으로 들어서는 자만이, 그 문을 통과하는 가장 '좁은 문' 광활한 천지 자재로운 임의의 언덕으로 열리는 빛나는 '예지의 문'"이라는 노파의 말, 즉 자신의 내면의 목소리에 귀를 기울인다. 다시 말하면 늙음과 고독은 피할 수 없는 것이라는 생각을 떨쳐 버리지 못한다. 그리하여 여자는 일탈을 감행하지 못하고 다시 망설임 끝에 매정한 남편에게 기대를 접는 대신 아이들에게 위안을 받는 것으로 절충한다.

그런데 아이들(소년·소녀) 역시 남편과 다를 바 없다. 광적인 율동에 열중하는 아이들에게 여자가 그만 두라고 하자 아이들은 '이건 우리들의 발돋움' '미지에의 날개짓' '출발의 신호'라고 대꾸하면서 여자의 마음을 전혀 이해하려고 들지 않는다. 여자는 안타까운 마음에 "너희들에게 모든 걸 주었어, 내 젊음을……,/꿈을……, 온갖 정성을 다……" 바쳤다고 하소연해 보나 아이들은 '신파'라고 비아냥거리거나 오히려 더 반발하여 여자의 속을 긁어놓는다.

> 少年: 살아있다는건 움직인다는 뜻, 움직인다는 건 어디론지 가고
> 있다는 뜻, 막지 마세요 어머니…, 우린 어머니의 의지도 꿈도
> 아닌, 우리자신의 의지, 우리자신의 꿈이 있어요.
> (…)
> 女子: 가만! 가만있어 그럼 난 무엇이지? 난 모든걸 주고 모든걸 잃
> 고, 빈손으로 하늘을 바라보는 난 무엇이지? (112)

아이들에게도 기대할 것이 없어 허망한 심정을 다시 확인하는 순간, 다시 노파가 나타나서 "이리로 오라, 기댈곳 없는 등을 망각의 숲으로,/잡을 것 없는 팔을 바람에 맡기고,/빈가슴 그대로 오라"라고 하며 당신을 데리

러 왔다고 하자, 여자는 "싫어요 난 아직 단념하지 않아요,/아직 해는 남
았어, 내 남은 날을 위해 마지막 날개를 펴보겠어요"라고 맞받아친다. 그
러니까 양자택일의 기로에서 남은 시간 동안 새로운 길을 찾아보려는 방
향으로 나아간다. 3경은 바로 그 새로운 방향에서 갈등을 해소할 수 있는
길을 찾아나서는 것이다.

여자는 자신을 이해하고 위로해줄 대상이 집에는 없음을 재차 확인하
고 드디어 가정 밖으로 일탈한다. 여자는 옛 애인인 俊을 만나고 그를 통
해 행복했던 기억을 떠올리며 환상에 젖어 잠시 현재의 고통을 잊으려 한
다. 이렇게 과거로 회귀하는 시간은 여자가 가족들로부터 단절되고 소외
된 외로움과 아픔에서 벗어날 수 있을 뿐만 아니라 자신을 늙음과 죽음으
로 이끌어가는 미래 시간의 반대 방향에 있기 때문이다. 두 사람은 행복
했던 '아득한 옛일'로 돌아가 무의식중에 포옹을 하면서 오랜만에 다시 일
치된 감정의 순간에 든다. 상황이 여자가 바라는 대로 돌아간다고 느낀
그녀는 드디어 자기 마음을 드러낸다.

> 女子: 俊!(두 사람 무의식중에 포옹)
> 준! 힘껏 더 힘껏 안아줘요, 옛날 그 밤처럼, 허전한 가슴이 가
> 득 차도록, 슬픔이 봄비처럼 흘러내리도록, 젊음이 꿈이 다시
> 한번 五월의 하늘처럼 피어나도록, 저 무서운 시간의 발자욱을
> 잊어버리도록, 당신의 미더운 가슴에 날 안아줘요,
> 俊: (이제까지의 환상에서 깨어나듯이)
> 현이! 그만! (뜨겁게 감겨오는 女子를 조용히 제지하며) 나에게
> 가까이 오지 말아요 난 마른 잎, 뜨거운 손길에 부서지고 말 것
> 같군 (114)

여자가, 옛 애인이 자신의 허전한 가슴을 가득 채우고 슬픔이 봄비처럼
사라져 젊음이 다시 피어나 무서운 시간의 발자국을 잊어버리도록 하는

'미더운 가슴'이라고 믿고 무작정 빨려드는 순간, 남자는 반대로 환상에서 깨어난다. 너무 뜨겁게 달려드는 여자가 왜 그러는지 궁금했기 때문이다. 그는 여자에게 "정념의 불인가 고독의 불인가"라고 그 이유가 무엇인지 묻는다. 여자는 다 떠나고 무너져 버린 '빈터'에 혼자 남아 아무 것도 할 수 없어 참을 수 없이 무섭다고 대답한다. 게다가 '지금은 빈 공원'에 찾아 올 사람마저 없는 '황혼'이라고 재차 자신의 서러운 심정을 토로한다. 지금은 '빈터' '빈 공원'임을 강조하듯이 여자는 지난날과 대조되는 현실을 이해하지 못해 참을 수 없는 무서움에 빠져드는 것이다.

俊은 여자가 무섭게 달려드는 까닭을 알고 나서 오히려 한 걸음씩 물러 나며 여자를 안정시키려는 듯 설득하기 시작한다. 예의 남자(남편)가 하 던 말버릇과 다를 바 없는 말투로. 여자가 "막막하군요 시간은 내 머리위 에 함박눈처럼 쌓여가는데, 머지않아 나는 시간의 발밑에, 썩어가는 한장 가랑잎이 되고 말거에요"라고 하며 시간에 대한 강박증과 불안감을 나타 내자, 俊은 "모두가 그렇게 살아가는거지/예외자는 없어"라고 하면서 담 담하게 현실을 일깨운다. 여자가 더욱 안달을 부리며 집요하게 달려들자 그도 잠시 마음이 흔들려 포옹을 하다가 다시 속을 차려 "피곤해…… 그 지없이 피곤할 거야,/무모한 방황이"라고 신경질적인 반응을 보이며 여자 의 마음을 식히려고 한다. 남자는 현실을 인정하라 하고 여자는 사회의 계율에 얽매는 것을 소심한 태도라고 비판하다가 결국 물러난다.

> **女子**: 그만두세요, 무기력한 체념,
> 　　　더 이상 그 줄을 붙잡지 않겠어요. (114)

이 때 영감이 등장하여 꽃나무를 사라고 하고 여자는 외곬으로 긴 세월 심고 가꾼 나무가 다 죽었다고 거절한다. 그러자 영감이

모르는 말씀, 겨울에 죽었던 나무들도, 봄이 오면 다시 새 움을 트
는 법, 긴 밤의 휴식이 있어야 새벽의 광명을 보지 않습니까 잠들었다
깨어나고, 죽었다 살아나고, 떠나갔다 돌아오고, 헤어졌다 다시 만나
는, 모든 인연은 돌고 도는 것, 빙글 빙글 돌아가다, 제자리로 돌아오
는, 그 왜 순환이라 하지 않습니까 (115)

라고 하면서 순환하는 자연의 섭리를 장황하게 늘어놓고, 俊이도 어린놈
들(손자손녀)을 보러 갈 시간이 되었다고 우물쭈물하자, 여자는 모두 천직
에 충실한 필부라고 비꼬며 "행복한 분들! 자—돌아가 주세요, 모두들 기
다리는 사람들의 가슴으로, 나는 내 안으로, 이만치서 희극을 끝내버리죠
아하하"라고 '공허한 자학의 웃음을 웃는다. 여기서 보면 영감은 단순한
꽃장수가 아니라 全知的인 지혜를 소유한 존재이다. 그는 주로 여자를 설
득하고 일깨우는 구실을 하지만, 한편으로는 갈등하는 여자의 마음 한 축
을 암시하는 내면의 소리를 나타내기도 한다. 밖에서 구원의 길을 찾던 여
자가 결국엔 내면으로 침잠하겠다고 자신을 누그러뜨리는 것도 영감이 말
한 순환하는 자연의 이치를 받아들이는 모양새라 할 수 있다.

이렇게 2~3경을 통해 드러나는 것처럼 가족도 옛 애인도 여자의 고민
과 갈등을 해소해주지 못한다. 다만 그들은 여자로 하여금 조금씩 자아를
찾아가고 자연(시간)의 섭리에 눈을 뜨게 하는 작은 계기를 마련해줄 뿐
이다. 무슨 뜻이냐 하면 여자가 심각하게 고민하는 그 문제는 인간의 힘
으로 해결하거나 극복할 수 없는 자연의 섭리에 관한 것이기 때문이다.
그러니까 그것은 근본적으로 해결될 수 있는 문제가 아니다. 오직 마음먹
기에 따라 아픔을 인식하는 강도를 다소 줄일 수 있는 여지만 있을 따름
이다. 3경의 말미에서 여자가 '내 안으로' 들어가겠다고 선언한 것은 바로
그 이치를 의식하고 있음을 뜻한다.

그러나 그 마음먹기가 손바닥 뒤집듯이 단순한 일이 아님은 쉽게 예상

할 수 있는 일이다. 4경은 여자가 자문자답을 통해 마음에 남아 있는 번민을 털어내고 정리하면서 파국에 이르는 장면으로 이루어졌다.

> 女子: 그래 누가 빼앗어갔지? 내 그 많은 날들을
> 소리: 그건 시간이다
> 女子: 누가 빼앗어갔지? 내 귀한 노래들을……
> 소리: 그것도 시간이다 (116)

여자는 모든 것은 시간이 빼앗아갔음을 인식한다. 그리고 "인간의 지혜, 천체의 영원, 우주의 신비까지도 마지막 붕괴로 이끄는 시간은 신의 대역(代役)"이라는 내면의 소리를 들으면서도 여자는 일말의 미련을 버리지 못한다. 늙음과 죽음에 대한 두려움 때문이다. 특히 여자에게 외모의 변화는 더욱 민감한 것이어서 저항감은 더 클 수밖에 없다. 그래서 여자는 자연의 섭리(시간)에 대한 순응과 저항 사이에서 오락가락하다가, 더욱 강력한 내면의 소리에 어쩌지 못하고 굴복한다.

> 老婆: (의식에서 흘러나오는 듯한 모노로그) 어서 오라 이리로……
> 안주할 길 없는 영혼의 쉼터는 바로 내 가슴, 고독이란 이름의
> 공원, 오며 가며
> 목 축이는 샘물도 있거니,
> 지친 새여 날개를 접고,
> 긴 날을 쉬어서 가라.
> 女子: (서서히 의식속에 가라앉아가는 저항없는 몸짓으로)
> 아, 가랑잎, 가랑잎 저 노을 속에 한장 가랑잎 지네……
> 소리: 그 문을 지나면 평온이 온다,
> 진통이 지나면 고요가 오고,
> 잔잔한 불을 밝힌 초원의 빛,
> 바로 지금은 황혼, 기다리는 시간,

저녁노을 붉은 빛은 회기의 신호,
돌아가는 발아래 지는 꽃잎,
먼 마을 가득히 발갛게 불 밝혀 기다리는 시간. (117)

　인용 부분은 작품의 마지막 장면이다. 4경의 초입에서 시간에 저항하
는 여자의 모습이 비극의 구조에서 이른바 '마지막 긴장의 계기'에 해당하
는 것이라면 위의 장면은 파국에 해당한다. 여자가 '서서히 의식 속에 가
라앉아가는 저항 없는 몸짓으로' '아, 가랑잎, 가랑잎'을 되뇌는 것은 관점
에 따라 두 가지 의미로 풀이된다. 하나는 긍정적인 차원으로서 자연의
섭리에 순응하여 헛된 욕망에서 벗어나 마음에 평정을 얻는다는 의미를
나타낸다. 다른 하나는 죽음을 받아들이는 자세는 삶의 의지와 의욕마저
완전히 포기한다는 것이니 비극적인 결말을 의미한다. 다시 말하면 노파
와 소리의 대사는 순환하는 자연의 섭리를 형용하여 새로운 희망을 통해
마음의 평정을 얻을 수 있음을 뜻하지만, 저항 없는 몸짓으로 의식 속으
로 가라앉는 여자의 모습은 매우 측은한 연민의 정을 불러일으킨다. 이는
관념과 실제의 차이라 할 수 있다.

　작자는 사건을 전개하는 과정에서 계속 실제(현실)와 관념을 대립적으
로 구성하여 인간의 정체성을 성찰한다. 현실적 문제는 여자와 주변인들
의 대립 갈등을 통해서 보여주고, 말미에는 대체로 영감·노파·소리 등
을 통해서 여자의 욕망에 대립되는 이상적 관념이나 자연의 섭리를 성찰
하도록 한다. 그것들은 자아의 내면의식, 즉 내적 갈등을 장면화하거나
신이나 초자연의 소리에 귀를 기울이는 형식 등을 통해 여자의 현실적 자
아의 헛된 욕망을 비판하기도 한다. 이 부차적 플롯에 의해 본질적으로는
인정을 해야 한다고 생각하나 현실적으로는 저항하는 욕망을 가진 인간
의 이중성이 드러난다. 따라서 이는 사실주의극의 관점에서 보면 작위적
인 성격이 강해 자연스러움을 헤치는 결과를 가져오지만, 시극 차원에서

접근하면 오히려 환상적인 분위기를 자아내는 동시에 잦은 비유나 상징 등으로 인해 모호할 수 있는 주제가 선명하게 드러나게 하는 효과를 지닐 수 있다.

이상에서 살펴본 대로 <여자의 공원>은 중년 여성의 자기 찾기를 중심으로 사건이 전개된다. 그 과정에서 펼쳐지는 사건들은 낯이 익은 것들이어서 쉽게 공감할 수 있는 장점이 있다. 반면에 공감 요인인 낯익음은 단점이 될 수도 있어 생각해볼 여지가 있다. 여성의 자기 찾기와 일탈의 꿈은, 김남석도 이 작품에 접근하는 실마리를 입센의 <인형의 집>에서부터 풀어갔듯이,[187] 그 전통이 한 세기를 넘어설 만큼 이미 오래되었다. 그래서 웬만큼 새로운 제재와 사건 전개가 아니면 성공하기 어렵다. 특히 결말 부분에서 자연의 섭리를 인식하고 순응하도록 유도한 대목은 평이하여 긴장감을 갖기 어렵다.[188] 그래서 "가능하면 여자의 정신의 분명한 현주소까지 밝혀보고 싶었다"는 그의 창작 의도가 제대로 실현되지 못하고 서둘러 파국에 이르렀다는 단점이 노출된다. 정작 이 작품이 변별성을 지닐 만한 대목에서 힘을 발휘하지 못하고 말았다. 작자가 나중에 이 작품에 대한 아쉬움을 털어놓은 것도 바로 이 점 때문이 아닐까 생각된다. 작자는 이 작품에 대하여 "그러나 내 힘은 거기에 미치지 못하였고 따라서 絃伊(주인공 여자의 이름)는 저무는 공원에서 별수 없이 방황하는 수밖에 없고 나 또한 현이 곁에서 함께 흔들리며 기다릴 수밖에 없었다. 언젠가 분명한 종지부 하나를 찍어주기까지 나와 시극 속의 현이는 기다려야 한다."[189]라고 하여 아쉬움과 기대를 동시에 피력하였다. 중요한 것은

187) 김남석, 「바람과 소리의 폐원(廢園)」, 앞의 책, 281쪽.
188) 김남석은 <여자의 공원>은 여성 문제를 내면의 세계로 이끌어내었다는 점에서 호의적인 시선을 끌 수 있지만," "결말 부분에서 보여주는 여자와 작가의 태도는 불만스럽다"고 하였다. 그것은 '지나치게 추상적'이거나 '본질을 호도할 가능성이 높기 때문'이라는 것이다. 위의 글, 282·293쪽.
189) 홍윤숙, 「내가 쓰고 싶은 소재」, 『심상』 1975년 1월호, 86~87쪽.

이 아쉬움과 기대가 바로 홍윤숙에게 잇따라 후속 작품을 구상하게 하는 창작의지를 불러일으킨 것으로 보여 또 다른 의미를 갖는다.

홍윤숙의 두 번째 작품 <에덴, 그 後의 都市>는 '국제P.E.N.클럽 한국 본부의 작가기금에 의하여 집필된 작품'으로 '장시·시극·서사시'를 묶은 ≪현대한국신작전집·5≫190)에 발표되었다. 발표시기로 보면 <여자의 공원>을 발표한 이듬해이고, 창작 시기로는 <여자의 공원>을 1965년에 '시극동인회' 합평회에 상정했으므로 약2년의 거리가 있지만 거의 연속해서 창작한 것이나 다름이 없다. 그것은 이 작품이 <여자의 공원>의 연장선상에 놓이는 것으로 짐작할 수 있는 이질성과 동질성을 공유하기 때문이다. 우선 <여자의 공원>이 여주인공을 중심으로 중년 여성의 존재론적 위기의식과 자기성찰을 탐구한 데 비해, <에덴, 그 후의 도시>는 중년 남주인공을 통해 삶의 榮辱과 정체성을 탐색하여 주인공이 대칭적인 관계를 갖는다. 다 같이 연령적으로 중년의 나이라는 동질성을 지니는 반면, 위기와 갈등이 발생하는 과정과 그 질은 전혀 다르다. 즉 여성의 경우 그것이 가정이라는 울타리 안에서 발생하지만 남성은 가정 밖의 직업에 관련된 사회활동 과정에서 발생한다. 또 질에서도 여성은 가정이라는 굴레에 갇혀서 살다가 내면 성찰을 통해 위기의식에 직면하여 매우 개인적인 속성을 지니지만 남성은 사회적, 법적으로 문제가 되는 위선과 불법을 저지른 일로 위기에 직면한다는 점에서 비교가 안 된다.

작품의 구조도 구체적으로 프롤로그와 에필로그를 따로 설정하여 서장, 1~4장, 종장으로 크게 3분하였고 발단-상승행동-전환-하강행동-결말이라는 5막극 구조에 상응할 만큼 비교적 탄탄하게 조직되어 있다. 또한 같은 내용의 코러스를 시작과 종말에 배치하여 수미상관식 구조를 이룬

190) 을유문화사, 1967. 12. 연보에는 6권으로 기록되어 있으나 오류임. 그리고 이 책에는 김종문의 장시 <서울·베트남 詩抄>와 신동엽의 <錦江> 등 세 편이 실려 있다.

것도 다르다. 문체는 모두 운문체로서 행의 분절이 잦아 호흡이 매우 빠르게 진행되도록 하여 별 차이가 없다. 등장인물은 주인공인 남자를 중심으로 그를 둘러싸고 있는 인물들―'처, 비서, 의사, 신부, 女客, 하녀, 나무의 정 1・2・3・4・5' 등으로 구성된다. 여기서 '나무의 정'들은 환상이자 내면의 목소리로서 역시 표현주의 기법에 해당한다. 그리고 남자의 행위는 부조리한 양상을 많이 보여주어 일종의 희비극(블랙코미디)이나 부조리극의 특성을 보여준다. 줄거리는 다음과 같다.

독선적이고 위선적이고 부정적인, 그러나 가정을 위해 열정적이고 헌신적으로 최선을 다 하던 남자가 마약 밀수와 국보 밀매의 죄업이 신문 호외로 백일하에 드러나면서부터 '나는 아니라'는 신경증적 강박증에 시달린다. 남자를 치유하기 위해 주변인(처, 비서, 하인 등)들이 적극 노력하며 그 원인을 분석하지만 역부족이다. 남자는 내면 성찰을 통해 순수하던 시절을 회상하면서 스스로 노력도 해보지만 역시 실패한다. 주변의 도움과 자기 내면 성찰을 통한 치유가 불가능하자 외부 의사의 도움을 받기로 한다. 그러나 의사도 다를 바 없는 속물일 뿐 남자의 병을 치유하지는 못한다. 마지막으로 신부를 통해 종교적 힘을 빌려보지만 역시 종교를 회화하는 남자의 장난스런 반응에 의해 허사로 돌아간다. 이 과정에서 남자는 더욱 외골수에 빠져 오만한 독불장군의 성격을 드러낸다. 그러다가 남자는 나무 정령들의 설득에 항복한다. 그는 쫓김과 도피, 혼자이며 전부라는 모순된 인식 끝에 결국 잃어버린 신의 말씀과 인간적 이성의 길을 따라가야만 한다는 것을 자각한다.

이 작품은 막이 열리면서 서장(프롤로그)에서 코러스를 통해 다음과 같이 극의 진행 방향을 개괄적으로 전제한다;

都市의 지붕 밑
그늘진 곳에

잃어버린 옛날의
나무의 꿈
戰爭이 묻고 간
彈皮 속에선
산쑥 질경이
돋아나건만
가슴을 쓸고 간
時間 속에선
참혹한 四月마저
죽어버렸네
차디찬 濕地에
바른 벼랑에
끊어진 뿌리 밑의
가는 꿈들은
來日 모를 목마름에
죽어간다네
來日 모를 발돋움에
죽어간다네
都市의 지붕 밑
그늘 진 곳에
잃어버린 나무의
옛날의 꿈[191] (33)

노래의 내용은 시간적으로 옛날과 현재, 공간적으로 자연과 도시(인위), 존재론적으로 재생(순환)하는 자연물과 소멸(단절)하는 인간 등 두 개의 상황을 대조하는 것으로 이루어졌다. 말하자면 에덴동산에서 추방된 후의 세상을 적나라하게 요약적으로 보여준다. 자연은 무한하고 희망적인 상태

191) 옛날의 꿈이 사라진 도시의 그늘을 표현한 이 노래는 서장의 시작과 끝, 종장의 끝 등 세 번 불려진다. 이는 현대의 도시사회가 낙원인 에덴의 대척점, 즉 실낙원 임을 강조하기 위한 것이다.

로 변함이 없지만 인간은 유한하고 꿈이 상실된 존재임을 강조한다. 이런 무거운 내용에 비해 노래의 형태는 2음보를 중심으로 가끔 1음보를 가미하여 경쾌한 흐름으로 이루어져 형식과 내용이 대조를 이룬다. 일종의 아이러니한 형상을 보여준다. 여기에는 어떤 암시가 들어 있는데 이는 이 시극의 기본 형식과 관련이 있는 것으로 보인다. 앞으로 전개될 본문의 4개의 장은 위의 내용을 다양한 장면으로 접근하면서 과연 위기에 직면한 인간을 구원할 수 있는가, 그 길을 탐색하는 방향으로 전개된다.

먼저, 작품의 발단(제1장)은 위기 상황에 직면한 주인공 남자에 대한 정보를 제공하는 것으로 이루어졌다. 되풀이되는 일상, 배신, "사는 것은 하나의 채찍"이라는 것—인간은 잘못을 저지르고 벌을 받을 수밖에 없는 숙명을 지녔다는 점 등 위기에 처하게 되는 다양한 문제를 제시한다. 남자도 이런 굴레를 쓰고 榮辱의 길을 걷는데, 작품에서는 주로 욕(慾, 辱)의 세계에 관한 내용으로 전개된다. 그는 위선적이며, 마약을 수입하고 국보를 수출하는 등의 불법을 저지르며 재산을 축적하고, 비서가 '각하'로 부를 만큼 절대적인 권력도 가진 존재이다. 또한 "세관원이 銀三十에, 아니 새파란 보증수표/몇 장에 눈 감고 갔나이다"(46)라는 남자의 대사에 드러나듯이 타락하고 부조리한 세태를 고발하기도 한다. 이렇게 곡예를 하듯이 반전을 거듭하는 그의 타락한 삶은 오래 가지 못한다. 다음날 신문사에서 호외를 발행할 만큼 중대한 범죄로 취급되어 세상에 널리 알려지고만다. 불법을 저지르고도 떵떵거리며 살던 남자의 부조리한 삶은 끝이 나고 큰 위기가 닥친다. 남자는 이 위기에서 벗어나기 위해 갖은 방법을 다동원한다. 그 방법들 역시 부조리하다. 그러니까 그의 삶은 전부가 부조리하고 아이러니하다. 결국 나머지 3장도 아이러니의 연속으로 이루어진 남자의 위기 탈출에 대한 집념과 실패의 기록일 뿐이다. 그가 갈등에 대처하는 과정은 이렇게 전개된다.

남자는 일단 부정하고 잡아떼는 방식을 선택한다. "아니야! 안돼! 난 아니야!/(……)/아니야! 난 몰라! 난 아니야! 아——"라고 강력하게 부정한다. 영화로운 길이 끝나고 고난의 길로 들어서는 남자는 당황하며 극구 부인을 하지만, 자신의 양심마저 속일 수 없다는 사실을 잘 안다. 그나마 아직 일말의 양심은 있는 셈이다. 그런데 아이러니하게도 그 양심에 의해 그는 더 큰 고통에 시달린다. 세상의 눈이자 역사의 눈이며 자신의 양심의 눈이기도 한 '소리의 사나이'가 남자를 집요하게 추궁하기 때문이다.

> **소리의 사나이**: 그대는 세상을 멋있게 속인 줄 알지만
> 세상은 그대에게 속지 않는다
> 그대의 양심도 속이지 못한다
> 언젠가는 역사가 증명하리라 (48)

남자는 겉으로는 태연한 척하며 자신이 잘못한 것이 없노라고 부정할 수 있을지 모르지만 양심의 가책마저 떨쳐 버리지는 못한다. 그래서 그는 내면의 소리를 차단하지 못하고 강박증과 악몽에 시달린다. 그의 妻가 남편의 이상한 낌새를 눈치 채고 더 이상 욕심 부리지 말고 이제 좀 쉬어야 한다고 권한다. 아내도 욕심이 화근이 될 줄 짐작하고 살아왔던 것이다. 그녀는 남자에게 "무슨 일이 있었군요"라고 묻는다. 남자는 아무 일도 없었다고 대답해 놓고는 다시 "내가 판 무덤에 나를/묻어야 하는 것뿐"이라고 말한다. 그는 아마도 지금까지 이런 아이러니의 형국이 자신에게 닥쳐 올 줄 몰랐기 때문에 태연히 부정을 저질렀을 것이다. 그러니까 그의 고통은 어리석음에 대한 대가이자 벌이기도 하다.

남자는 계속해서 자신에게 다가오는 타인의 무서운 눈, 회오리 같은 채찍, 스며드는 그림자의 눈초리를 의식하면서 혼자 가슴을 조이며 애를 태운다. 더 이상 부정할 수 없는 지경에 이르렀다고 판단한 남자는 다른 핑

계를 찾아낸다. 부정과 자책으로는 문제가 해결되지 않을 것임을 알고 강박중에서 벗어나는 길을 자신의 외부에서 찾는다. 그 대상이 바로 가장 가까운 아내이다. 남자는 "당신이 오르는 욕망의 벼랑에/위태로운 사다리를 지키느라고/이렇게 늙어버렸어요"라고 아내를 원망한다. 갑자기 자신에게로 파편이 날아오자 아내는 의아해하며 나가버린다. 남자는 계속 강박중에 시달리면서 책임을 전가할 수 있는 또 다른 길을 찾아낸다. 그는 하녀가 약 먹을 시간이 되었다고 알리러 들어왔다 나간 후 다음과 같이 중얼거린다.

> 男子: (쫓아가듯) 저 소리, 저 얼굴
> 무심한 얼굴 속에 숨은 눈초리
> 문을 잠가야지 저 문을
> (달려가 門을 잠그고 돌아서며)
> 男子: 이제 없겠지 정말 없겠지
> 아무도 타인은 다시 없겠지(사이)
> 타인이란 시끄러운 모기떼다
> 쫓아오는 발자국이다
> 어쩌면 무서운 債鬼의 눈초리다
> (잠시 사이 마음을 수습한다)
> 언제부턴가, 내가 이러한 참혹한
> 위장을 하게 된 것이
> 어머니의 뱃속 어두운 골짜기에
> 핏줄을 물고 하나의 생명이 숨쉴 때
> 이미 위장의 기능을 물려받았던가
> 아니 태양의 검붉은 광선이
> 빗발치는 광란의 싸움터에서……?
> 죽이지 않으면 죽어야 하는
> 살륙의 나루터에서……?
> 어느때부터일까, 저 까마득한

벼랑을 기어오르기 위해
몇 개의 심장을 가져야만 했던 게
욕망은 욕망을 낳고
죄악은 죄악을 먹고
눈도 없이 커가던 한 바다의 밤 (57)

　장황한 남자의 독백에는 복잡한 심정이 그대로 드러난다. 즉 남을 의심하는 강박증, 피해망상증, '참혹한 위장'을 하며 살았다는 자책감, 위장의 근원에 대한 궁금증—그것이 유전적인 것인지 사회적인 것인지 알고 싶은 분별의식 등 남자는 심각한 분열증에 빠져 있다. 결론적으로 그는 생존경쟁, 아니 전쟁의 소용돌이 속에서 살아남기 위해서는 수단과 방법을 가릴 수 없었다는 방향으로 생각의 가닥을 잡아간다. 이를테면 '빗발치는 광란의 싸움터에서' '죽이지 않으면 죽어야 하는/살륙의 나루터에서' 오로지 출세의 욕망을 채우기 위해서는 '몇 개의 심장'을 가져야만 하는 강인한 존재가 될 수밖에 없었고, 그리하여 '욕망은 욕망을 낳고/죄악은 죄악을 먹고/눈도 없이 커가던 한 바다의 밤'에 빠지는 신세가 되었다고 한다. 비극의 씨앗은 '까마득한 벼랑'을 정복하고 싶은 욕망에서 비롯되었다는 것이다. 욕망이 점점 팽창하여 뻔뻔한 인간으로 전락함으로써 그는 결국 선악마저 분별하지 못하게 되어 죄업이 악순환하는 무한궤도에 올라타게 되었다고 실토한다.

　이러한 남자의 기구하고도 어두운 편력을 자세히 알 수 없는 주변 사람들은 의아할 수밖에 없다. 잘 나가던 사람이 갑자기 이상한 행동을 하니 도무지 이해할 수가 없다. 그래서 아이러니한 상황은 지속된다. 남자의 중죄가 발각되어 신문 호외까지 뿌려졌는데 주변인물들은 아무도 보지 못한 것도 아이러니한 상황이다. 남자의 주변은 온통 세상물정에 어두운 사람들로 이루어져 있다. 어떻게 보면 오로지 절대적인 권위에 사로잡혀

있는 남자만 떠받드느라고 모두가 눈이 어두워졌는지도 모른다. 그런데 이제 그 어두웠던 눈이 조금씩 밝아지기 시작한다. 그것은 처와 비서가 남자의 이상한 행동을 의아해하며 저마다 이리저리 추측하면서 진단을 내리는 장면에 드러난다.

> 妻: (…) 그 강인하던 눈빛은 불안에 떨고/盛夏의 綠炎처럼 왕성하던 의욕은/서리맞은 딸기처럼 무너져가고 있어/그이는 지금 무서운 자기 붕괴를/하고 있는 거야/무서운 자기 붕괴를……
>
> 秘書: 아니, 최초의 각성, 빛과 소리에/눈뜨는 최초의 각성 (독백)/쫓기는 새처럼, 흔들리는 나뭇잎처럼/(…)/그것은 마치 처음으로 눈뜬/어린아이의 의지할 바 없는/공포와도 흡사한 것
>
> 妻: (역시 자기 생각에 잠겨 독백)/어찌된 일일까, 한 가지 욕망 앞에/불덩어리 같던 사람이
>
> 秘書: 목적을 위해 질풍 같았던 사람
>
> 妻: 지금 시든 풀잎처럼 생기를 잃고
>
> 秘書: 지금은 말라버린 강줄기처럼 황막하고
>
> 妻: 왜 그럴까, 무엇이 그를 변하게 했을까/일을 위해선 과오에 대담하고/비난에 태연하던 그 바위 같은 가슴이/세월의 나이가 약하게 했을까/쌓이는 일이 피곤하게 했을까
>
> 秘書: 아니, 욕망일 겁니다, 또 하나의 욕망/밖으로 향하는 욕망이 아니라/안으로 파고드는 자신에의 욕망/처음으로 발견하는 인간 내면의/이룰 수 없는 욕망
>
> 妻: 또 하나의 욕망이라고!/무슨 욕망이 그처럼 끝이 없단 말이지
>
> 秘書: 얻고도 잃는 인간 원죄의 대결/분열하는 내면의 반기/눈뜨는 의식에의 항거/찬란한 승리에의 허무와 회의/그 모든 괴로운 자기 발견의/암담한 기로에서/각하는 지금 출구를 찾아/몸부림치고 계십니다 (64~66)

두 사람이 진단한 내용은 맞는 부분도 있고, 오해하는 부분도 있다. 한

여름의 綠炎처럼 왕성하던 의욕을 상실한 채 시든 풀잎처럼 생기를 잃고 불안에 떠는 모습을 확인하는 것은 거의 일치하고 맞다. 그리고 아무래도 남자와 가장 가까운 아내의 관찰이 더 정확하고, 비서는 비서답게 상전을 받드는 입장에서 바라보려는 마음이 더 강해 낭만적인 진단을 내린다. 비서는 뭔가 이상하다는 느낌을 갖기는 하지만 긍정적인 방향으로 해석하려고 노력한다. 특히 '밖으로 향하는 욕망이 아니라/안으로 파고드는 자신에의 욕망', '언고도 잃는 인간 원죄의 대결/분열하는 내면의 반기/눈뜨는 의식에의 항거/찬란한 승리에의 허무와 회의/그 모든 괴로운 자기 발견의/암담한 기로에서/각하는 지금 출구를 찾아/몸부림치고 계십니다'라고 생각하는 부분이 그렇다. 역설적이고 철학적이고 심리적인 비서의 진단에 대해 처가 "구름 속을 휘젓는 것 같은 이야기"라고 말한 것처럼 비서의 진단은 그야말로 뜬구름 잡는 이야기에 불과하다. 역시 그들은 남자의 진정한 속내를 알아차릴 수가 없다.

남자는 내면의 소리에 의해 계속 강박증에 시달리면서도 지난날의 습성에 젖어 위선의 탈을 벗어버리지 못한다. 그래서 그를 일깨우기 위한 주변의 노력도 계속된다. "먹고 배설하는 입장에선 짐승이나/다를게 없는 거죠"(68)라고 비판하는 하녀, "벌거벗은, 진실로 티없는 동심으로"(70) 돌아가야 하며 "세상이 변해도 사람의 가슴은/변하지 않았어요/얼어붙은 여울물은 따뜻한 햇빛이 녹여야 하고/인간의 가슴은 피가 도는 심장으로 열어야" 한다고 말하는 女客이 바로 그들이다. 그래도 남자는 "미안하지만 인간의 가슴은/지폐의 무게로도 열 수 있더군"(71), "힘과 돈으로 불가능은 없지!"라고 대꾸한다. 도무지 속물근성에서 헤어나지 못한다. 그만큼 그는 힘과 돈의 위력에 중독되어 치유하기 어려운 중병을 앓고 있는 셈이다. 그래서 작자는 계속 처방전을 쓴다. 하녀와 코러스를 동원하여 남자의 변화를 촉구한다.

下女: 오 주인어른, 그동안 신세 많았어요
　　　 이제 어른께 팔아버린 제 시간을
　　　 물러주세요
　　　 기뻐요 주인어른, 축하해 주시죠
　　　 그리고 이것은 주인님 금고 속의
　　　 비밀서류!
　　　 잠깐 소녀가 보관하겠어요
　　　 언짢게는 생각 마시어요
　　　 필요할 땐 언제든지 돌려드려요
　　　 조건은 간단하죠 돈이면 되죠
　　　 욕하지는 마시어요 어디 나쁜인가요
　　　 돈으로 도는 세상
　　　 진실도 이성도 사카린도 정치도
　　　 돈으로 도는 세상 나쁜인가요
　　　 그럼 안녕히 계셔요 또 만나요!

코러스: 위장을 벗으세요
　　　　 눈을 뜨세요
　　　　 세상이 환히
　　　　 보일 거에요
　　　　 슬프지도 두렵지도
　　　　 않을 거에요
　　　　 수풀 속의 침실처럼
　　　　 고요할걸요 (81~82)

　하녀는 주인과의 결별을 고하면서 잘못 살아온 주인을 비아냥거리며 놀려준다. 돈에 사로잡힌 주인을 일깨우기 위해 주인의 비밀문서를 가져 가면서 필요하면 돈을 갖고 오라고 한다. 세상이 온통 돈으로 돌고 도니 자신의 행동이 잘못된 것이 아니라고 한다. 돈의 노예가 된 주인을 비판 하면서 자신도 똑같은 행동을 따라하고 있으므로 아이러니의 형국이다.

코러스를 통해서는 위장을 벗고 진실에 눈을 뜨라고 강조한다. 그러면 오히려 '수풀 속의 침실처럼 고요할' 것이라고. 말하자면 '돈'(욕망, 인위, 세속)에 연연하는 마음을 버리고 숲속의 침실(무심, 무위, 순수)로 돌아가면 슬픔과 두려움에서 해방되어 고요한 경지에 들 수 있다는 것이다. 남자를 순수한 길로 인도하기 위해 모두('일제히')가 허세도 위장도 벗어버린 벌거숭이 인간의 순박한 얼굴을 보고 싶어 운다고 감정에 호소하여 남자가 변화되기를 바란다. 그래도 남자는 변할 기미를 보이지 않아 한계에 부딪친다.

내부의 힘으로는 치유할 수가 없음을 확인하자 이번에는 외부의 전문가를 통해 본격적인 치유를 도모한다. 먼저 의사가 왕진한다. 하지만 의사도 남자의 마음의 병을 제대로 밝혀내지 못한다. 건성으로 진찰을 할 뿐만 아니라, 심지어 남자와 별로 다르지 않다는 것만 확인될 뿐이다. 즉 그는 서로 대화를 나누는 과정에서 이기는 자만이 살아남는다고, 수단과 방법을 가리지 않고 싸우면 이길 거라며 남자와 같은 족속임이 드러난다. 무슨 뜻이냐 하면 남자의 병이 치유 불가능할 정도로 심각하거나, 거꾸로 의술을 동원할 성격이 아니라 동감을 표시하고 위로하는 정도로 좋아질 것이라 믿었거나, 의사의 실력이 형편없는 수준일 수도 있다. 그도 아니면 남자의 병은 남자가 잘 알고 있기 때문에 처음부터 의사를 믿지 않았다는 의미를 나타내기도 한다. 이는 남자와 의사의 위치가 역전되고 남자의 놀림을 알아듣지 못하고 진지하게 대응하는 의사의 태도에 의해 발생하는 중첩된 아이러니 국면을 통해 뒷받침된다.

가령, 그 장면은 이렇게 전개된다. 남자가 대놓고 의사에게 "그런데 난 지금 누가 환자인 걸/모르겠읍니다"[192]라며 헷갈린다고 비아냥거리자,

192) 이 텍스트에는 종결어미 '~읍니다'와 '~습니다'가 함께 쓰여 통일되어 있지 않다. 이 구분이 의도적인 것으로 볼 여지는 없다. 1967년도 판이라면 아직 '~읍니다'로 쓰던 시기인데, 원고 자체가 그랬는지 편집 과정에서 생긴 오류인지 확인할 수 없다. 참고로 2002년에 간행한 ≪홍윤숙 작품집≫(서울문학포럼)에는 현대맞

의사는 "물론 당신이 환자죠"라고 담담하게 대답한다. 그러자 이제 거꾸로 남자가 의사에게 질문을 한다. '소리의 사나이'가 압박하는 그 양심의 소리―"난 눈이다, 세상의 눈, 진실의 눈, 역사의 눈, / 그대 자신의 마음의 눈"이라고 부르짖는, 밤마다 자신의 '가슴을 에어내는' 이 소리가 들리지 않느냐고, 어떠한 불안도 회의도 없으시냐고 묻는다. 그러자 의사는 지극히 사무적으로 "있을 수 없읍니다, 난 지극히/심신이 건강하니까/주인께선 쉬셔야 하겠읍니다/아주 푹 쉬셔야 하겠읍니다"라고 진지한 대답과 함께 상식적인 처방을 내리고 서둘러 나간다. 남자는 그 등 뒤에 대고 "감사합니다 박사님, 아주 푹/쉬십시오!"라고 의사의 말을 되돌려준다. 즉 나는 괜찮으니 당신이나 푹 쉬어 병을 고치라고 비아냥거린다.

의사를 통해서 과학적인 방법으로 해결해 보려는 노력도 허사로 돌아가자 처는 다른 방도를 강구한다. "당신의 병은 마음의 병/발가벗고 매를 맞은 영혼의 병/의사의 힘으로는 안 될" 것을 파악하고 마지막으로 '주님의 은총만이 남아' 있다고 하면서 신부님의 기도를 통해 남편의 '병든 영혼'을 고쳐 보려고 한다. 물론 마지막 처방도 효과를 기대하기는 어렵다. 앞서 겪어온 대로 남자가 완고하게 자기 세계에 빠져 있어 성경의 말씀이나 신부의 설득을 순순히 받아들일 가능성이 매우 낮기 때문이다. 예상과 같이 남자는 성경 말씀에 감화되기는커녕 '우스꽝스럽게' 아무 때나 불쑥 '아―멘'하면서 장난을 치거나, 때로는 자기 생각을 내세워 비판하면서 거꾸로 신부를 각성시키려 한다.

> 男子: 용서하십시오 신부님, 하오나/천주의 뜻대로 하온다면 하나님은/인간을 그의 원조 아담과 애와를/마귀의 시험에 들게 하시어/원죄를 짓게 하고 그로부터 인류는/오직 죄를 補贖키 위해서만 세상에/태어나고 있다는 말, 마치/하나님은 인간고뇌의 창조자 같지 않습니까, 신부님

춤법인 '-습니다'로 통일되었다

神父: 무엄합니다, 천주 무한하신 자비로/구세주를 보내시어 예수 그리스도로/하여금 인류를 구속 구령케 하였거늘(남자 얼른 말을 받는다)

男子: 오 들립니다 들립니다/병주고 약주고 사랑주고 미움주는/천주님의 목소리/아니 그리스도의 목소리/'엘리 엘리 라마 사박다니, 라마/사박다니' 주여 어찌하여 나를/버리시나이까 버리시나이까 아-멘 (...)/피흘리는 十字架는 그대로 처절한/요셉의 귀여운 아들/원시인다운 수많은 이적을 남기고/신념 속에 불멸의 교리를 펴고/마지막 적대자 바리세인에게/처참한 죽음을 당하기까지/이 또한 인간과 인간의 넘을 수 없는/애증과 갈등과 전쟁의 역사/그것이 아닙니까/나는 그리스도를 한 인간으로서/고난과 수도의 피어린 생을 마친/위대한 신념의 인간으로서 진실로/사랑하고 존경하고 그리워합니다/신이라는. 신이라는 이름 아래 너무도/멀고 아득한 우상화는 싫습니다!/싫습니다! 신부님! (95~96)

인용문에 따르면 남자는 '그리스도(천주님)'에 대하여 많은 생각을 갖고 있다. 특히 회의하면서 비판적인 방향으로 인식한다. '원죄'를 짓게 하고 그것을 속죄하라고 하는 말씀을 이중적인 태도라 비판한다. 또한 그는 그리스도의 희생과 이적 같은 것들은 '인간과 인간의 넘을 수 없는/애증과 갈등과 전쟁의 역사', 즉 인간들의 극복할 수 없는 근원적인 한계이지 그리스도를 신격화하여 우상으로 신봉할 일이 아니라고 한다. 부정적인 측면에서만 바라보면 남자의 말도 일견 일리가 있는 듯이 보인다. 생각의 차이가 그만큼 큰 간극을 생기게 한다.[193] 결국 신부는 남자의 확고한 신념과 장황한 궤변에 놀라 더 이상 할 일이 없다고 판단한다. 그리하여 신

193) 물론 그리스도에 대한 남자의 지식과 비판의식은 작자의 인식(작자는 독실한 천주교 신자임)을 대변하는 것이다. 그리고 이것은 특정 종교를 폄하거나 부정하기 위한 의도가 아니라 남자의 부조리한 성격을 강조하고 그 다음 장면을 유도하기 위한 형식적 장치이다.

부는 "오, 진실로 무엄한, 무엄한……/주여 이 그릇된 죄에 빠져서/허덕이는 길 잃은 양을 용서하소서"라고 기도하고 황급히 나가버린다.

지금까지 전개된 과정에서 보았듯이 어떤 처방을 내려도 남자의 닫힌 마음을 열고 마음의 병을 치유할 수 없다. 오직 백약이 무효라는 사실만 확인한 꼴이니 처도 이제는 지칠 대로 지쳐 그저 놀랄 따름 더 이상 어찌할 바를 모른다. 다만 아주 조금이라도 얻은 것이 있다면 미약하게나마 성찰하는 태도를 보이면서 자신의 병은 자신밖에 고칠 수 없는 것이라는 생각을 하기 시작했다는 점이다.

> 남자: 더 이상 나를 흔들지 마라
> 그 어떤 완전한 힘과 구원의
> 손길이 있다 한들
> 내 목소리, 내 목소리, 내 아픈 목소리
> 밤마다 파고드는 내 아픈 목소리를
> 멈출 수 없다
> 쫓아오는 눈초리도 번져오는 고뇌도
> 그 어느 것 하나도 막을 수는 없다
> 나는 혼자다 영원히 혼자다
> 채찍도 내게 있고 해결도 내게 있다
> 나는 혼자다, 혼자이며 또 전부이다
> 나를 붙잡지 마라 (98)

위와 같이 남자는 백약이 무효라는 것을 잘 알고 있다. 처음부터 그의 병은 치유될 수 있는 성격이 아니다. 왜냐하면 남자의 병은 법률적으로 중대한 죄를 저지른 것이기 때문에 법의 단죄를 받아야만 최소한이라도 치유될 수 있다. 즉 '내 목소리, 내 목소리, 내 아픈 목소리/밤마다 파고드는 내 아픈 목소리를/멈출 수 없다'고 되뇌며 양심의 가책을 떨쳐 버리지

못하여 고통스러워하는 남자의 강박증은 죗값을 치러야 멈출 수 있다. 그래서 그는 정당하게 죗값을 치르지 않는 한 외부에서 '쫓아오는 눈초리'와 자신의 내면에서 '번져오는 고뇌' '그 어느 것 하나도 막을 수는 없다'. 그러니까 자수하지 않고 계속 사회와 가족과 주변을 속이면서 양심의 가책에서 벗어나지 않으면 그는 '영원히 혼자'일 수밖에 없다. 이 사실을 그는 분명히 알고 있다. '채찍도 내게 있고 해결도 내게 있다'는 그의 말은 정확한 진단인 셈이다. 또한 그러면서도 남자는 자신을 '혼자이며 또 전부'라 하면서 '나를 붙잡지 마라'고 주장하므로 여전히 오만에 사로잡혀 있다. 그의 처가 "저 버려진 영혼을 어쩝니까/(……)/살이 시리도록 외롭습니다/가슴이 저리도록 외롭습니다/어이한 한 일입니까, 어이한 일입니까/알게 하소서"라고 간절히 기도하는 것도 바로 그의 증상에 변함이 없다고 보기 때문이다.

이렇듯 남자는 자신의 병을 이미 처음부터 알고 있었고, 치유 방법도 정해져 있었으며, 독자(관객)도 다 알고 있는 것이다. 다만 남자와 가장 가까운 처를 비롯한 나머지 인물들만 모르고 있을 뿐이다. 무슨 말이냐 하면 이 작품은 처음부터 아이러니한 현상으로 시작하여 아이러니한 국면으로 전개된다는 점이다. 우선 위선과 불법을 저지르며 부를 축적하고 권세를 누리는 것도 일반상식과 법적으로 이해할 수 없는 부조리한 사회현상이고, 또 죄과가 신문의 호외를 통해 백일하에 명백히 드러났음에도 불구하고 잡혀 가지 않은 채 스스로 양심의 가책을 못 이겨 강박증에만 시달리고 있는 것도 부조리한 현상이며, 그리고 그 사실을 아무도 모른 채 병이라고 생각하며 온갖 치유 수단을 동원하는 것이라든지, 그 과정에서 내막을 분명히 알고 있는 남자가 장난으로 대응하는 것, 또한 남자가 해결 방법을 알고 있다고 하면서 변화할 기미를 보이다가 다시 오만하게 자신을 구속하지 말라고 항변하는 것 등 모든 장면이 아이러니로 엮여져 있

다. 말하자면 온통 이해할 수 없는 부조리한 사태로 점철되어 있다.

이상의 본문에서 전개된 갈등 장면에 따르면 종장이 어떻게 이루어질까 궁금증을 자아내게 한다. 과연 남자가 아이러니 현상에서 벗어나면서 파국에 이를 것인지, 아니면 끝내 아무런 변함없이 그대로 견고한 자기 세계에 머물러 있을 것인지. 전통적인 구성 방식에 기대어 짐작하면 대오각성하고 새로운 존재로 거듭나서 사회적 이상을 실현하는 방향으로 전개될 것으로 기대할 수 있다. "언덕 위, 바위에 걸터앉아 잠든 듯 고요한 남자"에게 '나무의 精'들이 어지러운 세상은 "마음과 마음이/너와 나의 거리가/(...)/잡히지 않기 때문"이라 하고, 그는 이제 "막다른 골목에 쫓기는 그림자/바람에 쓰러지는 都市의 갈대"라고 규정하듯이 그는 변하지 않으면 안 되는 막다른 골목에 서 있다. 그렇다면 그가 가야 할 길은 어디일까?

> 男子: 태초? 태초에 말씀이 있었나니 (사이)
> 　　암흑의 광야에 한 줄기 純銀으로
> 　　빛나던 光芒
> 　　창세의 혼돈을 한 떨기 꽃으로
> 　　빚어올리던 무궁한 말씀
> 　　그 말씀의 아픈 질서와 역사 (사이)
> 　　'세상은 아무래도 좀 희극적이군' (사이)
> 　　말씀은 굴러서 말똥구리가 되고
> 　　말똥구리 넘쳐나는 세상은 지금
> 　　뒤죽박죽이다 쓰레기더미마다 (사이)
> 　　인간은 죄를 짓고 쫓기고 집을 잃고
> 　　달나라의 토끼처럼 갈 곳이 없다
> 　　갈 곳이 없다, 이렇게 쫓겨간다
> 　　나는 쫓겨간다, 세상의 눈을 피해
> 　　내 마음의 눈을 피해 쫓겨간다 (사이)
> 　　'아무래도 좀 희극적이군' (사이)

어디로 갈까 나는 어디로 갈까

모든 것이 사라지고 나만 남았다

나는 혼자다, 영원히 혼자다

채찍도 내게 있고, 해결도 내게 있고

나는 혼자다

혼자이며 전부이다

나는 어디로 갈까 (사이)

'아주 희극적이군' (사이)

아무려나 나는 가야 한다

잃어버린 말씀의 길을 따라

잃어버린 이성의 길을 따라

나는 가야만 한다, 가야만 한다

'영 희극적이군' (100~101)

위와 같이 남자의 태도는 크게 변한 것이 없다. 태초의 말씀(성경의 말씀)을 '희극적'이라고 비아냥거리는 모습에 암시된다. '암흑의 광야에 한 줄기 순은으로' 빛나고, '창세의 혼돈을 한 떨기 꽃'으로 빚어냈다는 그 말씀을 남자는 오히려 '아픈 질서와 역사'라고 비판하면서 믿지 않는다. 그래서 그는 말씀을 '말똥구리'로 폄하하여 세상을 '뒤죽박죽'인 '쓰레기더미'로 만들게 했을 뿐이라고 저주한다. 이렇게 남자는 세상을 쓰레기더미로 전락케 한 장본인이 바로 자신임을 깨닫지 못하고 엉뚱하게 말씀과 세상의 괴리를 '희극적'이라고 비판하여 오히려 자신이 희극적인 존재가 된다. 이런 남자의 아이러니한 태도는 그칠 줄 모른다. 죄를 지었으니 죗값을 달게 받겠다는 반성과 책임감은 전혀 보여주지 않고, 도리어 세상의 눈을 피해 도망가는 것도 모자라 심지어 이제는 제 마음의 눈까지 속이겠다고 하여 양심의 가책마저 느끼지 않겠다는 것이다. 철면피 같은 비인간적인 뻔뻔스러움이 스스로 생각해도 너무 가소로운지 그는 '아무래도 좀 희극적이군' 하며 다소 반성하는 기미를 드러낸다.

거의 뻔뻔한 자세로 일관해오던 그가 왜 이렇게 스스로 조소하며 전혀 다른 태도를 보일까? 그것은 모든 것이 사라지고 완전히 고립된 상태에서 더 이상 도망 갈 곳을 찾을 수 없음을 인식한 결과라 할 수 있다. 그래서 남자는 다시 '채찍도 내게 있고, 해결도 내게 있고'라는 말을 확인한다. 이는 도저히 출구를 가늠할 수 없는 극한 상황에서 어떻게든 살아남으려는 자구책이다. 이를테면 그는 막다른 골목에서 살아남을 수 있는 길이란 스스로 자신을 징벌하고 문제 해결의 실마리를 찾는 일밖에 없음을 심각하게 의식하고 있다. 그러므로

> 아무려나 나는 가야 한다
> 잃어버린 말씀의 길을 따라
> 잃어버린 이성의 길을 따라
> 나는 가야만 한다, 가야만 한다

는 남자의 독백은 어쩔 수 없는 상황에서 오직 이 길만이 자신을 구원할 수 있다는 대오각성의 의미를 갖는다. 그렇다면 그가 마지막으로 선택한 이 길은 앞서 태초의 말씀을 비아냥거리던 태도와는 정면으로 대립된다. 여기서 또 아이러니가 드러나는데, 남자의 이 말은 이 작품이 갖는 궁극적인 주제가 된다. 말하자면 쓰레기더미를 만들어온 인류의 역사를 다시 순은으로 빛나게 하고 한 떨기 꽃으로 빚어내기 위해서는 잊어버린 말씀과 이성을 되찾아 그 길을 따라가야만 한다는 것이다. 작자는 이것이 역사를 아름답게 장식하여 진정한 희극으로 전환할 할 수 있다고 믿는다. 남자가 미약하나마 인류의 영원한 소망인 참다운 길을 선택하여 비극적인 존재에서 희극적인 존재로 바뀌는 것 같은 상황을 보여주면서 파국에 이르는 것은 그러한 작의의 결과라 할 수 있다. 이를 통해 작자는 인류가 가야 할 기본 방향, 즉 사회적 이상을 제시한 셈이다.

그러나 작자는 인류가 모두 갈망하는 사회적 이상이 정말 실현될 수 있느냐는 물음에 긍정적인 대답을 할 수 없다고 확신한다. '에덴' 시절이 끝난 이후 현재까지 흘러온 역사가 웅변으로 증명하듯이, 무엇보다 절실한 인류의 그 갈망은 늘 꿈의 테두리를 넘어서지 못했기 때문이다. 이는 일말의 양심이 있음을 내비치며 반성의 기미를 보이는 남자의 태도를 미덥지 못하게 횡설수설하는 형태로 대사를 처리한 점, 또는 자조하는 의미가 섞인 '희극적'이라는 말을 다음과 같이 조금씩 바꾸어 되뇌는 모양을 통해서 암시된다.

'세상은 아무래도 좀 희극적이군'
'아무래도 좀 희극적이군'
'아주 희극적이군'
'영 희극적이군'

'희극적이군'을 네 번에 걸쳐 반복하는 과정에서 점점 말이 줄어드는 반면에 그 강도는 조금씩 높아지는데 여기에 남자의 속내가 드러난다. 처음에는 태초의 말씀과 반대로 전개되는 아픈 역사를 생각하며 그 말씀을 비꼬면서 세상이 희극적이라고 하다가 다음부터는 세상이라는 주어를 빼버림으로써 이제는 자신이 희극적인 존재로 바뀐다. 말하자면 말씀을 비웃다가 자신을 조소한다. 하고 싶지 않은 짓을 할 수밖에 없는 자신의 처지가 기막히다는 것이다. 즉 '아무래도—아주—영'으로 점점 강한 의미로 말이 바뀌는 이 변화는 진심에서는 받아들이고 싶지 않은데 현실적으로는 받아들이지 않을 수 없는 상황을 뜻한다. 따라서 남자의 태도는 완전히 아이러니한 것이고, 더불어 자신마저 속이는 그런 남자가 사회를 어지럽게 하는 한 세상도 영원히 희극적인, 아이러니한 형국이 될 수밖에 없다.

이러한 비관적인 전망은 작품의 최종 결말인 종장에서 코러스를 통해 다시 확인된다. 즉 서장에서 노래로 읊었던 내용을 그대로 반복하는 장면

은 비극적인 역사가 지속될 것임을 구조적으로 보여주기 위한 것이다.194) 남자의 비뚤어지고 오만한 태도가 거의 변함없이 끝까지 이어가도록 구성한 것도 같은 맥락이다. 서두에서 잠시 내비친, 코러스가 읊는 노래에 무거운 내용과 가벼운 형식을 대조적으로 처리하여 아이러니가 발생하도록 하였다고 한 말은 그 이면에 이 작품 전체가 아이러니로 점철되어 있는 것과 연결된다는 점을 지적하기 위한 것이다. 이렇듯 이 작품은 전체가 온통 아이러니로 형성되었다고 해도 과언이 아니다. 이를 통해 작자는 가치관이 전도되어 모든 것이 뒤죽박죽인 채로 흘러가는 현대 도시의 이지러진 난맥상을 보여주려 하였던 것이다.

이상에서 보듯, 이 시극은 이해할 수 없는 부조리한 사태가 만연하는 세상을 성찰한 의미를 갖는다. 예나 지금이나 비정상적인 불법이 버젓이 통하는 사회, 갈수록 점점 더 부패가 만연하는 사회, 자기만의 세계에 고정되어 있는 병적인 존재 방식, 그리고 하인이나 비서가 주인보다 더 지혜롭고 도덕적이며, 의사와 신부를 희롱하거나 역전되는 현상 등은 아이러니한 현상이자 희극적인 장면이다. 이들 장면들은 '희극적인 비극'을 지향한 작자의 의도가 어느 정도 효과를 거두었음을 나타낸다.195) 다만 시적 질서와 극적 질서를 적절히 배려하여 융합해야 하는 시극 양식이라는 점에서 희극성을 제대로 살려내기 어려워 그 효과가 의도한 만큼 이루어졌다고 보기는 어렵다.196) 그래서 이 작품은 상대적으로 비극성이 좀 더 강하게 노출된다.

194) 욕망을 먹고 사는 인간이란 원초적으로 비극적인 존재일 수밖에 없다는 작자의 인식은 제1장의 도입부에 제시된 "날을 수도 숨을 수도 없는 싸움터/발판도 손잡이도 없는 사닥다리/오르지 않으면 죽음이 있고/올라간 끝에도 죽음이 있다"(40) 고 표현한 대목에 직접 드러난다. 말하자면 현대인들은 숙명적으로 이러한 진퇴양난(딜레마)과 아이러니 현상에서 벗어날 수 없다는 것이다.

195) 여기서 '희극적인 비극', 즉 희비극은 오늘날 블랙 코미디, 부조리극 등으로 대체된다.

196) 작자는 이 작품에 대해 다음과 같이 회고한 바 있다. "기실 누군가의 말처럼 인생은 일종의 연극인지 모른다. 막이 열리면 싫건 좋건 나가야 하는 연극, 그들은 거의가 현대의학으로도 종교로도 치유할 길 없는 정신 분열자들이다. 야망의 피에

홍윤숙의 두 작품 <여자의 공원>과 <에덴, 그 후의 도시>는 자매편의 성격을 갖는다. 창작 시기로 보면 2년 정도의 거리가 있지만 거의 연이어 썼다고 해도 과언이 아니다. 다시 말하면 두 작품은 다른 특성을 가짐에도 불구하고 유사성이 많아 상호텍스트적인 면모가 뚜렷이 드러난다. 가령, 상동성 측면에서 보면 구조를 분할하고, 운문체 중심의 빠른 호흡(4음보 이내에서 행을 분절한 경우가 많은데, 굳이 경중을 따지면 <여자의 공원>은 뒷부분에서 행이 다소 길어지는 경우가 있어 조금 차이가 있음)을 보여주는 점,197) 주인공의 갈등을 풀어가는 과정의 유사성, 고독한 존재 인식, 비관적 미래 인식, 강박증, 팽창된 욕망, 성찰, 소리(초자연적, 내면의식 등)의 역할을 가미한 표현주의 기법의 원용 등은 매우 흡사한 요소들이다.

이에 비해 차이를 보이는 점도 많아 각각 개성을 지닌다. 가령, 주인공이 남/여로 갈라지는 것을 비롯하여, 가정(내)/사회(외), 가족관계/사회관계, 존재/생존, 시간의 흐름(미래)에 순응하려는 의지/과거 낙원으로의 회

로이며 상식의 피해자들. 나는 여기서 그러한 피해자들의 희극적인 비극을 잡아보려 했다. 그러나 역시 능력 부족의 미숙성을 노정한 채 다음 기회로 미룰 수밖에 없었다." 홍윤숙, 「내가 쓰고 싶은 소재」, 『심상』 1975년 1월호, 87쪽.

197) 예를 들면 다음과 같이 대체로 행의 길이를 짧게 분절한 형태가 거의 비슷하다.

女子: 지금 당신이 원하는 것은?
男子: 역시 한모금 물, 아니 불이지
　　　활활 목숨을 태워버릴 의욕의 불
　　　아니면 아주 까맣게 잊어버릴
　　　망각의 불 ― <여자의 공원>

秘書: 그, 글쎄 올시다, 각하
男子: 어쩌면 인간은 의식없이
　　　서로를 침식하는 바이러스균일까
　　　그래서 항상 감기에 걸려 있는
　　　계절병 환자일까
　　　번번이 알면서 다시 옹하고
　　　번번이 알면서 또 속는다 ― <에덴, 그 후의 도시>

귀 의지 등은 변별적 요소들이다. 특히 <여자의 공원>에 비해 <에덴, 그 후의 도시>는 사건 전개가 좀 더 다채롭고 흥미롭게 이루어져 한층 발전된 모습을 보여준다. 이는 앞선 작품의 창작 경험이 작용한 결과일 것이다. 말하자면 전자는 후자의 거울이 되는 셈이다.

그럼에도 불구하고 작자가 두 작품에 대해 모두 아쉬움을 표명하였듯이 작품의 제재나 파국에 이르는 과정이 다소 평범하다. <여자의 공원>은 중년 여성의 갈등 국면이 상식 수준을 크게 벗어나지 못할 뿐만 아니라 갈등을 해소하는 것도 자아실현의 방향으로 삶을 개척해가지 못하고 자연의 섭리에 순응하는 것으로 처리하여 너무 관념적이다. <에덴, 그 후의 도시>는 상대적으로 갈등 국면을 해소하려는 장면들이 좀 더 다양하고 흥미로운 부분이 있기는 하지만, 모티프와 주제가 현대 도시의 비극성에 대한 성찰과 비판으로부터 원초적이고 순수한 과거 시점에 대한 그리움과 회귀라는 이항대립 구조가 그리 참신하다고 보기는 어렵다. 물론 이 작품이 1960년대 중엽에 창작된 점, 낯선 시극 양식으로 표현한 점, 무대 공연을 고려한 점 등을 감안하면 비판의 강도는 다소 줄어들 수 있다. 또한 여류 시인으로 '시극동인회'에 참여하여 여성으로서 최초로 시극을 발표하였다는 기원적 의미가 같은 것은 시극사적으로 의미 있는 기록으로 남을 수 있다.

(4) 장호의 시극 세계: 최초의 장막 시극 <수리뫼>와 경계인의 비극성

<수리뫼>[198]는 장호가 해산의 위기를 맞은 '시극동인회'를 추슬러 부활시키고자 하는 의지에 맞물려 있다. 앞서 살펴보았듯이 '시극동인회'는 1966년에 이루어진 제2회 공연이 큰 반응을 얻지 못한 탓인지 그 공연을 끝으로 더 이상의 활동을 보여주지 않았다. 그리고 1966년 8월 30일자로 새로운 시극 단체인 '시인극장'이 설립되었다는 신문기사는 '시극동인회'의

198) 텍스트는 ≪수리뫼≫(1992)를 사용한다.

존재가 소멸되었음을 증명한다. 기록상 장호는 새로운 단체에 가입하지 않았다. 그는 '시극동인회'에 대한 미련을 갖고 있었다고 볼 수 있다. 이것은 1968년에 '시극동인회'의 부활에 주도적인 역할을 하고 스스로 회장직을 맡았다는 사실로 뒷받침된다. 그는 '시극동인회'를 되살려야 할 중책을 짊어지고 많은 고심을 하였다. <수리뫼>의 창작과 공연은 바로 그 중책을 구체적으로 실현하는 가장 대표적인 작업이었다. 그는 직접 작품을 쓰고 공연비용을 마련하는 등 중요한 일을 도맡았다. 결과적으로는 성공을 거두지 못하고 마음의 상처와 빚더미만 남겼지만, '시극동인회'를 되살리는 일이 그에게는 절실한 문제였고, 시극이 존속되어야 한다는 집념이 컸다. 다시 말하면 시극의 존재 가치를 확신하고 열정을 쏟아 부었던 것이다.

장호의 큰 꿈과 의지가 탄생시킨 <수리뫼>는 그만큼 남달랐다. 우선 현재까지도 이 작품을 능가하는 것이 없을 정도로 대작이라는 점이다. 그래서 이 작품은 총 4막14장의 구조를 가진 장막 시극으로서 단독 공연의 가능성을 열어준 대표적인 작품으로 평가된다.[199] 또한 "예술과 자유"[200]를 주제로 다루려는 작자의 의도를 극적으로 구현하기 위해 현실과 이상을 대립시켜 갈등과 긴장을 조성하고 여기에 운문체와 비유 및 상징 등의 시적 정조를 투여하여 세심하게 그려냄으로써 섬세한 구성력까지 겸비한 점도 평가될 만한 요소이다. 작품의 뼈대는 조선 초기 봉건적 신분사회에서 억압과 고통 속에 사는 천민을 주인공(돌쇠)으로 설정하여, 그가 세속(마을, 욕망, 억압, 갈등)과 초월(수리뫼, 순수, 예술, 자유) 사이에서 갈등하다가 결국 어느 쪽도 선택하지 못하고 비극적인 죽음을 맞이하는 과정으로 이루어졌다. 이 작품 역시 개막전 사건이 작품의 모티프가 되고 개막 이후에는 그 실상이 밝혀지면서 극적 갈등이 고조되고 해결되는 과정으로 전개된다. 줄거리를 막 단위로 분할하여 정리하면 다음과 같다.

199) 임승빈, 앞의 글, 50쪽.
200) 장호, 「<수리뫼> 언저리」, 앞의 책, 103쪽.

제1막: 돌쇠가 마을에서 수리뫼 가마터로 도망쳐 들어오고, 점놈(마을에서 천민으로 살다가 산 속으로 도망쳐 도자기를 만들어 팔며 생계를 유지하는 사람들) 돌곰(우두머리)이 돌쇠를 점놈의 일원으로 받아들인다.

제2막: 마을에 가뭄이 들어 자연의 異現象이 발생하자 마을사람들은 그 원인으로 돌쇠의 탄생 비밀과 비행을 지목한다. 천민인 돌쇠어미가 굴뚝 옆에서 빗자루를 깔고 앉아 낳았는데 그 돌쇠가 최판관의 딸 달례를 겁탈하고 수리뫼로 도망친 탓이라는 결론을 내린다. 이 과정에서 최판관과 부인, 달례를 단죄하려는 마을사람들과 부인이 갈등한다.

제3막: 수리뫼 가마터로 달례가 돌곰을 찾아오고, 달례와 함께 떠나라는 돌곰과 점놈으로 남겠다는 돌쇠가 다투는 와중에 돌곰이 벼랑에 떨어져서 죽는다.

제4막: 보경사에서 진홍화상이 달례에게는 돌쇠를 수리뫼 점놈으로 살게 놔두라고 하고, 돌쇠에게는 수리뫼를 떠나라고 충고하면서 이중적인 태도를 취한다. 아기 때문에 자결할 수 없는 달례는 돌쇠에게 같이 도망가자고 종용하고, 마을에서 온 군중들은 돌쇠와 달례를 죽이려고 한다. 마을사람들에게 쫓기던 돌쇠가 막다른 골목에서 그들에 맞서 주제넘은 짓인 줄 알면서도 그들의 어리석음을 질책하고 이웃 사이의 화해와 사랑을 강조한 뒤 바위에서 떨어져 자결하자, 곧 비가 내린다.

위와 같은 줄거리로 이루어진 이 작품은 합창과 노래, 행과 연의 분절, 비유와 상징 등의 기법을 동원하여 시적 자질을 강화하는 한편, 극적 기법을 통해 사건 전개 과정에서 갈등과 긴장이 고조되도록 하였다. 그리고 이 작품의 모티프는 개막전 사건, 즉 돌쇠가 천민 신분임에도 불구하고 양반집 규수인 달례를 겁탈한(부분적으로 통정한 의미도 내포함) 행위가 작품 전체를 끌고 가는 핵심 사건이 된다. 그런 만큼 이 사건은 많은 의미를 함축한다.

첫째, 조선 초기 봉건적 신분사회에서 천민이 양반집 규수를 넘본다는 것은 당대로 볼 때 사회적 금기사항을 위반한 중대 사건인데, 이것은 보기에 따라서 다시 몇 가지 의미로 나눌 수 있다. 우선 그것은 돌쇠가 남성적 욕망(성욕)을 다스리지 못한 결과이고,[201] 마지막에 마을사람들에게 몰려 결국 자살로 비극적 결말에 이르는 것은 금기를 위반한 것에 대한 사회적 형벌을 받는 것으로 규정할 수 있다. 다음으로 그의 돌발적 행위는 신분상승의 욕구와도 관련이 있는 한편, 신분적 제약을 뛰어넘어 인간의 존엄성에 반하는 불합리한 사회적 억압에 용감하게 저항함으로써 평등한 사회를 염원하는 의미도 있다. 그럼에도 불구하고 돌쇠가 사건 후 마을을 떠나 수리뫼로 도피하는 것은 사회적 금기사항을 어긴 죄책감으로 인한 위기의식의 발로와 더불어 사회적 한계를 벗어날 수 없음을 자인하는 의미를 갖는다.

개막 이후 사건으로서 돌쇠의 비리가 전면에 드러나게 되는 원인은 가뭄이라는 자연의 이현상이다. 기우제를 지내려는 마을사람들이 가뭄의 원인이 돌쇠의 부정(不淨, 不正) 때문이라는 것[202]을 알고 가뭄 해소를 위해 돌쇠를 단죄해야 한다고 강조한다. 여기서 돌쇠를 '희생양'으로 접근한 관점이 있으나,[203] 본고에서는 견해를 달리한다. 희생양(속죄양)이란 인

201) 이 점을 강조하면 주인공의 비극적 결말은 「햄릿」에 상응한다. 즉 이것은 「햄릿」에서 개막전에 숙부의 탐욕(성욕)이 사회 윤리적 금기 사항인 형수를 범한 뒤 형(왕)을 죽이고 형수(왕비)와 결혼하는 요인이 되는 것처럼 비극의 자극적 계기(모티프)로 작용하고, 개막 후에는 이 사건이 그의 조카이자 의붓아들인 햄릿에게도 비극의 씨앗으로 작용하여 결국 비극적 결말에 이르게 하는 것과 같은 맥락을 지닌다. 그러니까 사회적 윤리보다 개인의 욕망(햄릿의 숙부와 어머니)에 사로잡히고 그것은 결국 모두가 절망의 나락으로 떨어지게 하는 원인이 되는 것임을 이 작품은 보여준다.

202) 그리스 고대 비극 「오이디푸스 왕」에서 오이디푸스가 자신의 아버지를 죽이고 어머니와 결혼한 패륜적 행위를 저질러 테바이시에 가뭄과 질병이 만연하는 재앙이 내리는 것과 유사하다.

203) 김남석, 앞의 글. 181~184쪽. 임승빈, 앞의 글, 57쪽.

간 대신에 양을 신에게 바치는 속죄의식에서 유래한 것으로서 인간의 생명을 더 중시하는, 즉 인간 중심의 가치 인식과 욕망이 개입되어 있다. 그러므로 양의 입장에서 바라보면 인간의 구원을 위해 제물로 희생된 억울함이 있다.

그런데 이 시극에서 돌쇠는 양반집 규수를 겁탈한 부정을 저질렀다. 작품의 전체 의미로 보면 양반과 천민의 신분 차이로 인한 인간의 존엄성과 평등(자유) 문제가 중심 갈등이 되지만, 사실 돌쇠의 행위는 신분 사회의 금기사항을 어기기 전에 먼저 남의 집 딸을 겁탈한 범법자이자 비인간적 행위를 저지른 사람이다. 마을사람들은 돌쇠의 패륜 행위 때문에 하늘(신)이 노하여 가뭄이라는 자연 이현상이 지속되는 것으로 규정하고 돌쇠를 단죄하고 신의 노여움을 풀어드림으로써 가뭄 해갈의 구원을 받으려 하므로 돌쇠가 억울한 입장이 될 수가 없다.[204] 즉 돌쇠는 희생양이라기보다는 사회적 금기사항을 어긴 죗값을 치러야 할 존재이다. 그렇다면 그가 자살한 직후에 드디어 비가 내려 자연의 이현상이 사라지고 마을사람들의 큰 근심도 해소되는 것은 그의 희생의 대가 때문이 아니라 마을에서 부정한 짓을 한 근원이 정화/소멸되었기 때문에 平常이 회복된 것을 의미한다. 따라서 돌쇠의 죽음은, 사회적 질서를 파괴한 자신의 잘못된 행위를 시인하여 스스로에게 형벌을 가한 자살 행위의 결과인 동시에 마을사람들의 입장에서 보면 그의 불의를 단죄한 정당한 사회적 형벌의 결과인 셈이다.

한편, 이 작품의 핵심이 되는 '자유와 예술'의 문제에 대한 관점 역시 미묘한 의미를 띄므로 주의를 요한다. 첫째로는 천민 계급들의 이중적 태도

204) 작품의 뒤에 겁탈이 아니라 통정이라는 의미가 살짝 비춰지므로 억울한 누명을 쓴 것으로 볼 수도 있다. 그러나 달례가 어린 생명을 위해서라도 함께 도망을 가자고 극구 애원함에도 불구하고 돌쇠가 일말의 책임감을 갖기보다는 마을사람들의 분노에 맞서 자살이라는 최악의 개인적 도피행위를 선택한 것은 통정의 의미가 약화되고 겁탈의 의미가 강화되므로, 그는 억울한 누명을 쓴 것이 아니라 죗값을 치러야 할 부정적 존재라는 극적 기호의 의미를 갖는다.

가 자유에 대한 진정한 의미를 생각하게 한다. 먼저 종놈의 인식을 보여
주는 독백부터 보기로 한다.

> **갑동이**: 자알 탄다!
> 불이 불속에 있으면 큰 불이 되거든.
> 바람이 바람속에 있어 큰 바람이 되고, 산이 산속에 있어
> 큰 산이 되듯이.
> 나도 사람속에 있으면 큰 사람이 되는건데……
> (가지 위를 쳐다보며 부지깽이로 땅바닥을 치며)
> 새가 나뭇가지에 있듯이, 나무는 산속에 있어야 하고, 자갈들
> 이 자갈밭에 있어야 하듯, 사람은 마을에 있어야 하는 건데……
> 나는 왜 산속에 있는 걸까? (1막1장, 15~16)

이 독백에 따르면 마을사람들의 인간적 억압을 피해 산속으로 도피해
육체적으로는 자유를 누리지만 그들은 그것이 비정상이라고 인식한다.
즉 그들은 이른바 '디아스포라'[205] 같은 존재인식을 갖는다. 자의든 타의
든 마을에서 일탈한 점놈들이 몸은 수리뫼라는 초월적 공간에 거처하면
서도 마음은 '사람 속'(마을사람들)에서 함께 살기를 갈구하는 대목에서
그 의미가 드러난다. 불과 바람과 산과 새와 나무와 자갈들—자연물들이
서로 어우러지는 것이 바람직하듯 사람도 '사람 속에 있으면 큰 사람이
되는 건데' 현실은 사람 속에서 이탈되었기 때문에 그들은 작은 사람—진
정성을 상실한 소외인으로 살아간다는 것이다. 여기서 바로 이상과 실제
의 괴리가 생긴다. 그들이 양반들의 억압을 벗어나 사람다운 사람으로 살

205) '디아스포라(diaspora)'는 그리스어로서 '흩어짐'의 뜻이 있는데, 팔레스타인 이외
　　의 지역에 살면서 猶太의 종교 규범과 생활 관습을 유지하는 유태인을 이르는 말
　　이다. 요즘에는 의미가 확장되어 제 뜻과 상관없이 대대로 살아온 공동체에서 밀
　　려나 있으면서도 항상 고향에 대한 그리움을 떨쳐 버리지 못하고 고독과 고통 속
　　에 살아가는 신세들을 일컫기도 한다.

기 위해 자유를 찾아 들어간 곳이 수리뫼인데, 정작 거기에 살면서도 자유를 누리고 행복감에 젖기보다는 오히려 '사람 속'을 그리워하고 있으니, 과연 진정한 자유란 무엇인가라는 의문에 봉착할 수밖에 없다. 이는 결국 인간이란 모순된 존재라는 정의를 통해서만 해결되는데, 돌쇠와 진홍대사의 대화에 드러나는 예술 인식과 돌쇠의 모호한 태도를 통해서 그것을 확인할 수 있다.

> 진홍: 돌곰의 예술에는 힘이 있었네. 저 무지한 인간에게 애써 쫓기는 힘이 있었네.
> 　모든 점놈들의 재주가 그렇듯이, 그들 점놈들의 사람됨 보다야 위에 있는데, 자네 재주는 어떤가?
> 　자네 사람됨 보다 아래에 있잖은가?
> 　엊그제 자네가 구웠다는 그 용머리 연적만 해도 그게 어디 용이던가? 사람이지.
> 　이맛살을 잔뜩 찌푸린, 무엇을 노리는 굶주린 사람의 형상이 아니고 무엇이던가?
> 　훨훨 집착을 버려야 그 사람을 벗어나는데, 자네는 그 사람을 고집하더군! 재주가 사람을 넘어서서 작품이 나올까만, 재주를 높여 주기 위해선 사람이 본시 낮았어야지……
> 자넨 종놈이라면서 웬 사람이 그리도 센가?
> 돌쇠: 사람이 아니라는데두요! (4막3장, 81)

위의 대화에서 진홍이 돌쇠의 작품에 대하여 '사람'을 넘어서지 못한 한계를 비판하는 것과 '재주가 사람을 넘어서서 작품이 나올까만'이라고 하는 부분에서 모순이 생긴다. 사람을 넘어서야 진정한 예술이 나온다고 믿으면서도 결국 재주도 사람의 범주를 초월할 수 없음을 인정함으로써 사람과 불가분의 관계를 맺는 예술의 의미를 강조한다. 그리고 이러한 진홍의 말에 사람이 아니라고 신경질적으로 대꾸하는 돌쇠의 마음 역시 모순

성을 내포한다. 그는 한사코 사람이 아니라고 강변하지만, 다시 말하면 사람을 떠나 온전한 예술의 세계로 초월하려고 하지만 실제 그의 작품에서는 항상 '무엇을 노리는 사람의 형상'이 어른거린다. 이것은 돌쇠가 진정한 예술을 추구하면서도 사람에 대한 집착을 일탈하지 못하는 인간적 한계를 보여주는 것이자, 인간이기 때문에 끝끝내 인간을 떠날 수 없는 인간의 본성을 나타내는 것이라고 할 수 있다. 그러니까 돌쇠가 스스로 사람이 아니라고 강변하지만 진홍이 볼 때는 사람에 대한 강한 집착이 그 내면에 도사리고 있다. 이처럼 이상과 실제의 괴리—아이러니 현상을 극복하지 못할 때 돌쇠는 산의 영역(초월적 공간)에도 속하지 못하고 마을의 영역(세속적 공간)에도 속하지 못하는 소외인(경계인)으로 전락할 수밖에 없다.

그러나 마을과 수리뫼, 세속성과 순수 예술, 또는 억압과 자유 어느 쪽도 완전히 선택하거나 버릴 수 없는 소외인의 삶은 현실적으로 존재하기 어려운 양식이므로, 이것은 결국 죽음으로 귀결될 수밖에 없는 원인으로 작용한다. 말하자면 사람이 그립기는 하지만 인간적 억압을 인정할 수 없기 때문에 마을로 되돌아갈 수가 없고, 그럼에도 불구하고 인간에 대한 그리움을 완전히 떨쳐 버리고 예술적 행위만을 통해 온전한 자유를 누리는 존재로 초월할 수도 없는 모순된/진퇴양난(딜레마)의 고통스런 결과를 해소하는 길이 바로 자결이라는 양식이다. 즉 사람이면서(억압적 현실 수용) 사람이 아니기를(억압적 현실 저항) 바라고, 사람이 아니기를 바라면서 사람이기를 향수하는 이런 모순된 상태로는 존재하기 어렵다는 것이 이 작품의 핵심이라고 할 수 있다. 이를테면 진정한 자유와 예술이란 과연 무엇인가에 대한 시극적 탐색(심오한 내면의식의 성찰)이 이 작품이 지향하는 궁극적 목표라 할 수 있는데, 결론적으로 사람 냄새가 없는 예술(자유)도 온전하지 못하고 반대로 사람 냄새가 너무 짙은 것도 온전한 것이 되지 못하는 그 중간 어디쯤에 진리가 있다는 것이 작자의 인식이라

판단된다. 이는 진홍이 돌쇠에게 "자네는 이제 무서운 자유의 벼랑 끝으로 자신을 몰아가고 있네."라고 일갈하면서, 완전한 자유를 추구하는 돌쇠의 위험성을 암시하는 대목을 통해서도 뒷받침된다.

이러한 진퇴양난의 형국은 돌쇠와 달례의 대화에서 재확인된다. 즉 달례가 돌쇠를 찾아와서 어디로든지 도망가서 함께 살자고 설득하는 장면에서 돌쇠의 대응태도를 통해 더욱 구체화된다.

> **돌쇠**: 너는 모른다.
> 마을에서 바라보면 산이 있지만
> 산에서 내다보면 슬픔뿐이다!
>
> 나는 분청사기를 구워야 해!
> **달례**: 구으세요.
> 내가 나무 해다 드릴게요.
> (...)
> 나도 갈게요, 네에, 어서요!
> **돌쇠**: 안돼! 사람이 있으면 안돼!
> 사람이 산에 오면 돌만도 못하다!
> **달례**: 내가 사람인가요, 어디?
> 이젠 종이에요. 당신 종이에요. 아기 종이에요.
> 나는 그걸 바라고 있어요.
> 바라다 뿐이에요? 간절히 바라요.
> (...)
> **돌쇠**: 나두 바라!
> 너보다 더 바라!
> 더욱더 바라!
> 하지만 안돼!
> 사람의 새끼에게는 산은, 죽음의 옆방이다. (4막4장, 92)

인용문에는 달례의 간절한 소망을 들어주지 못하는 돌쇠의 답답하고 복합적인 심정이 드러난다. 산과 마을은 대조적이면서 또 슬픔과 죽음의 공간으로 유사하기도 하다. 그러면서도 한편으로는 인간(달례)과 비인간(돌쇠)으로 대비하여 달례를 대우하면서 자신을 사람이 아니라고 부정한다. 산은 사람이 있을 곳이 아니라 '죽음의 옆방'이라고 강조한다. 그래서 달례를 따라나서지도 못하고 달례가 산에 남아 함께 생활하는 것도 수용할 수 없다. 그러니까 현실과 이상이 뒤섞여 심각한 혼란에 빠진다. 산에 머무는 것은 사람다운 사람이 아님을 증명하는 일이고, 그렇다고 사람들이 사는 마을로 내려갈 수도 없다. 그곳 역시 이미 그가 살 만한 터전이 아니라고 스스로 버리고 떠나온 곳이라 돌이킬 수 없는, '슬픔뿐'인 부정적인 공간이기 때문이다.

이러한 혼란을 해소할 수 있는 대안이 바로 절충적, 변증법적 결론이다. 즉 세속적 공간인 마을(인위, 차별, 억압, 악=사회)과 초월적 공간인 수리뫼(자연, 조화, 평등, 선=예술)의 중간 지점에 이상적 세계가 있고, 이것은 사람들이 갈등에서 화해의 관계로 거듭나는 과정에서 실현될 수 있다고 보는 것이다. 이는 작품의 대단원에 이르러 돌쇠가 "죽여라! 돌로 짓이겨라!", "사지를 찢어라!", "종놈의 새끼를 죽여라!"라고 소리치는 성난 군중들(마을사람들)을 피하지 못하고 자살하기 직전에 울분 속에 장황한 대사를 이어가면서 군중들에게 부탁하는 대사에서 구체적으로 제시된다.

> **돌쇠**: 눈물이 날 때,
> 울고 싶을 때,
> 그때 울지 말고 너희놈들 손바닥을 들여다봐라!
> 울기 보다는 그게 나을 게다.
> 그리고 너희 마을의 그 논바닥 모양 금이 간 그 손바닥에 눈물로 봇물을 채울 생각말고, 그 손바닥에 이웃의 손바닥을 얹어라!

돌쇠: 돌곰이 내 손바닥에 제 손바닥을 얹듯이, 자유가 처음으로 그
　　　손바닥을 내 손바닥에 얹듯이.
　　　손바닥에 손바닥을 얹으면 불이 날 게다! (4막5장, 100)

　작자의 이상적인 세계관은 자세히 설명할 필요도 없이 돌쇠가 마을사
람들을 향하여 '그 손바닥에 이웃의 손바닥을 얹어라!', '돌곰이 내 손바닥
에 제 손바닥을 얹듯이, 자유가 처음으로 그 손바닥을 내 손바닥에 얹듯
이.'라고 소리치는 대목에 직접 드러난다. 진정한 자유란 사람들이 손에
손을 맞잡고 서로 화해하고 조화로운 관계를 맺을 때 얻을 수 있다는 것
이다. 그러니까 이 작품에 투영된 작의는, 초월적 세계에 이상향이 있는
것이 아니라 마치 돌쇠가 마을을 떠나 수리뫼를 찾아갔을 때 우두머리격
인 돌곰이 순순히 손을 잡고 그를 받아들였던 것처럼 서로 믿고 이해하고
포용하는 사회가 되는 순간에 비로소 사람들은 참된 자유를 누릴 수 있음
을 강조하는 것이라 하겠다.

　물론 이런 사회가 온전히 실현되기란 근본적으로 불가능할지도 모른
다. 설령 어떤 문제가 해결된다고 해도 또 인간들의 끝없는 욕망에 의해
다른 문제가 발생하고 말기 때문이다. 이런 점에서 돌쇠가 막다른 골목에
서 한갓 천민 신분에 주제넘게 훈계를 하는 것에 대해 군중들이 비웃을
줄 알면서도 짐짓 연설하듯이 장황하게 제 할 말을 다한 뒤 자결하는 장
면으로 이 극의 막이 내리는 것은 암시하는 바가 크다. 이 극의 주인공인
돌쇠는 불평등한 사회체제를 인정할 수 없는 이른바 '문제적 인물'이고,
그의 행동은 사회적 불평등을 해소하고 이상 사회를 구현하기 위한 저항
적 의미를 띠고 있지만, 결과적으로 사회적 금기를 위반한 범죄인으로 몰
려 어쩔 수 없이 자결하여 비극적인 결말에 이름으로써 그의 이상은 다만
한갓 꿈에 지나지 않음을 드러낸다. 이는 인류가 지향하는 궁극적 이상인
온전한 자유를 쟁취하는 일의 불가능성을 나타내는 극적 기호인 동시에,

인간들에게는 더욱 그것에 대한 간절한 염원과 노력이 따라야 한다는 작가적 인식과 전망을 우회적으로 제시한 것이라고도 할 수 있다.

한편, 장호는 시극의 리듬에 대해 매우 중요하게 여겼다. 리듬에 관한 그의 관심과 지식이 글의 곳곳에서 발견된다. 원론적으로는 그리스 극시에 대한 이해에서부터 체험적으로는 자신의 창작 경험에 이르기까지 다양하다. 그가 시극의 리듬에 대해 얼마나 많이 고민을 했는지는 이 작품의 공연 프로그램에 밝혀 놓은 연출가(한재수)의 변을 통해서도 잘 드러난다.

> 문제의 초점은 시극이 가지는 템포다. 우리말이 가지는 템포의 감각은 타임206)이나 미터를 위해 어떤 방식이 거지반 없다는 것이다. 그러면 우리는 여기서 새로운 시도가 필요하게 된다. 그럼에도 우리는 그 시도를 이행하지 못했다. 그것은 극의 리듬과 인터미숀이 가지는 음악적 흐름에 여러 가지 입지조건으로 시도가 불가능하기 때문이다. 적어도 어떤 시스템을 가지고 1년에 가까운 연구기간과 실천의 모색이 필요하기 때문이다. 연극이 프로패슌이 되어있지 못한 우리나라에서는 이것은 커다란 비극이다.207)

여기에는 시극의 가능성과 어려움, 대본과 극적 실현의 괴리, 연극의 비전문성 문제 등의 복합적인 의미가 담겨 있다. 특히 템포, 즉 '음악적 흐름'이 주로 '라임이나 미터'를 통해 구현되는데, 우리말의 구조상 어려운 점이 있어 그것을 제대로 이행하지 못했다고 실토한 대목이 주목된다. 이에 대해 장호는 "객관적 관점에서야 여하튼, 내 시극 작품이 적어도 연출가 자신에게서만은 '분명히 대사 속에 타(라: 인용자)임이나 미터를 ― ― 그것도 한국어로 불가능하다는 점을 용기있게 실천시키고 성공시킨' 것으로 인식되었다면, 그 공연 프로그램에 밝혀 놓은 연출가의 변은 그대로

206) '타임'은 바로 뒤의 미터(meter, 音步)와 쌍을 이루므로 문맥상 韻을 지칭하는 '라임'(rhyme)의 오자이다.

207) 장호, 「시극운동의 전후」, 앞의 책, 109~110쪽. 재인용.

한국연극의 한계성을 스스로 드러낸 말로 받아드릴 수 밖에 없어진다."고
하여, 스스로 자부심을 갖는 반면 '한국연극'에 대해서는 부정적으로 평가
하였다. 특히 그는 배우의 자질에 대해 의문을 표시하였다.

> 주어진 말을 제 개성적인 목소리로 담아 실어낼 수 있는 기술, 말하
> 자면 *Art de Dire*가 바로 배우가 지녀야 할 첫째 요건이라는 사실을 이
> 땅 배우 몇사람이 과연 뼈저리게 알고 있는가 모를 일이다. 게다가 리
> 얼리스틱한 산문극 대사에만 몸이 베어 이미 태가 굳어버린 언어감각
> 에 대어놓고 시적표현을 요구하기란 참 어려운 노릇이요. 그만큼 또
> 연출가의 고충도 이해가 안갈 일은 아닌 것이다.208)

장호의 현실 파악에 따르면 우리나라에서 시극을 공연하기는 참으로
어려운 실정이다. 시극의 특성상 매우 중요한 '라임이나 미터'를 통해 운
문체를 구현해야 하는데 우리말의 구조로는 그것을 실현하기 어려울 뿐
만 아니라 어렵게 작품에 반영하더라도 그 특성을 제대로 이해하고 처리
할 수 있는 배우가 드물기 때문이다. '리얼리스틱한 산문극 대사에만 몸
이 베어 이미 태가 굳어버린 언어감각'이라고 비판하였듯이 당시에 시극
이 그만큼 낯선 양식이었으니 처음부터 큰 기대를 가지는 것은 무리일 수
밖에 없다.

이렇듯 가장 현안적인 문제로 대두된 시적 리듬의 구현과 관련하여, 사
실 이제는 널리 수용되듯이 우리말의 구조상 韻과 음수율에 대해서는 일
부 한계가 있다. 가령, 우리말의 종결어미가 대부분 '다'(평서문)나 '까'(의
문문)에 국한되어 특별히 의도하지 않더라도 저절로 각운이 이루어질 수
밖에 없다는 점, 그리고 낱말의 태반이 2~3어절로 이루어져 여기에 조사
나 어미 한 음절을 보태면 자연스럽게 3~4조의 음수율이 형성된다는 점

208) 위의 글, 110쪽.

에서 이것들은 음악적, 미적 효과를 의식한 의도적인 결과가 아니기 때문에 미학적 가치가 아주 희박하다. 물론 현실적으로 명백하게 운과 음수율을 고려하여 지은 작품들도 많이 있지만, 서양의 언어구조에 대비하면 상당히 불편하고 또 엄격하게 따지면 합리성이 적어 파격으로 처리해야 하는 경우도 많아 이의를 제기할 가능이 높아지는 것이다. 음수율의 불합리성을 극복하려는 대안으로 서양식 음보율을 리듬의 분석 단위로 적용하려는 노력은 바로 그 때문이다.

이러한 특성을 고려하면 <수리뫼>에 구현된 문체적 특성에서 눈여겨볼 만한 대목들이 많다. 전반적으로 운문체가 중심을 이루면서도 돌쇠를 설득하는 진홍의 대사는 산문체가 중심을 이루는데, 이는 대사 분량도 많거니와 설득조의 성격상 산문체의 리듬이 적합하다는 판단에 따른 것으로 보인다. 반면에 간결한 대사가 많을 뿐만 아니라 다음과 같은 장면들에는 운과 율을 동시에 고려한 사실이 매우 뚜렷하게 드러난다.

> ① 비야 비야, 단비야
> 영 너머 간 단비야
> 우리 마을로 오너라
> 곶감 하나 줄게 (2막1장, 35)

> ② **마을여자E**: (숨가빠 등장)
> 아이구머니 아이구머니
> 이 기우제를 다시 해요
> 다 틀렸소! 다 틀렸소!
> 비 오기는 다 틀렸소!
> 기우제 백 년 한들 비오긴
> 다 틀렸소! (2막2장·36)

③ **돌쇠**: 나두 바라!

　　　너보다 더 바라!

　　　더욱더 바라! (4막4장, 92)

④ **돌쇠**: 아아, 수리뫼가 이렇게 넓은 줄 몰랐구나!

　　　활개를 쳐야지, 아아……

　　　저어기 연기가 나는군……

　　　이제 알았다. 수리뫼의 뜻을!

　　　(외친다) 수리뫼야아!

　　　메아리 수리뫼야아! (무대 뒤에서 여럿이)

돌쇠: (다시) 수리뫼야아!

　　　메아리 수리뫼야아! (무대 뒤에서)

돌쇠: 아아! 스님의 말씀도 이제 알았다. 이제부터 내 자유는 시작

　　　될 게다!

소리: 돌쇠야아! (무대 뒤에서 혼자)

메아리: 돌쇠야아! (무대 뒤에서 여럿이)

소리: 돌쇠야아! (다시 혼자)

메아리: 돌쇠야아! (여럿이 다시)

돌쇠: 수리뫼가 날 부르는군.

소리: 내 품으로 오너라! (무대 뒤에서 혼자)

메아리: 내 품으로 오너라! (무대 뒤에서 여럿이)

소리: 억쇠가 기다린다! (다시 혼자)

메아리: 억쇠가 기다린다! (여럿이)

소리: 차쇠가 기다린다! (혼자)

메아리: 차쇠가 기다린다! (여럿이)

소리: 돌곰도 기다린다! (혼자)

메아리: 돌곰도 기다린다! (여럿이) (4막5장, 94~95)

　　인용한 장면에 드러나는 특성은 전체적으로 매우 간명한 대사로 이루
어졌다는 점이다. 대부분 3음보 이내로 구성되었고 반복과 나열이 빈번

하여 극의 흐름이 빠르게 진행된다. 그리고 특징별로 보면 ①의 노래와 ②의 대사에는 민요조의 전통 가락의 구조가 드러난다. ①의 앞부분에는 '비야(a)/비야(a)/단비야(b)//영(c)/너머 간(d)/단비야(b), 즉 aab/--b의 형태가, ②에는 '다 틀렸소!'(a)/다 틀렸소!(a)//비 오기는(b)/다 틀렸소!(a), 즉 aaba의 형태가 들어 있다. 시극에도 자주 드러나는 이 형태는 "민요에서부터 거의 전 장르에 두루 나타나는 형태"[209]이다. ③에는 '바라'를 각운으로 하여 앞에 소망의 강도를 높이는 말을 바꾸어가면서 의미가 점점 강화되도록 하였다. 그리고 ④에서는 소리와 메아리의 특성을 장면화하여 반복을 통해 간절한 마음이 표현되도록 배려하였다. 반복과 나열은 운율을 형성하여 리듬감과 강조하는 의미가 유기적인 관계를 맺도록 하는 효과적인 방법이다. 이러한 리듬의 특성은 다음과 같은 장호의 회고를 참고하면 그것이 창작과정에서 얼마나 치열한 고민을 거쳐 이루어진 것인지 알 수 있다.

> 그러나 한편 시의 전달에서 이런 음층의 조직과 달리 이미져리의 문제는 여전히 완고하게 나를 괴롭히고 있었다. 예를 들면 <수리뫼>의 주인공 돌쇠의 독벽(백: 인용자 주)이 그것이다.
> 　마을에서 쳐다보면 산이 있지만
> 　산에서 내려다보면 슬픔뿐이다.
> 　(...) 이 경우 작가가 노렸던 이미져리는 '산'을 '꿈'이나 '희망'으로 그리고 '마을'과 '슬픔'을 한가닥의 '현실적 고뇌'로 연결하는 일이었다. 말하자면 로버트 · 프로스트의 <눈나리는 저녁숲가에 서서>의 마지막 행, '잠들기 전에 가야 할 길이 있다'의 그 '잠'이 자연적 상징법으로 '죽음'을 뜻하듯이, 여기서도 '마을'과 '산'의 대칭에서 '산'이 곧 '마을에서 핍박받고 있는 자의 희망'으로 그렇게 자연적 상징이 되게 함이었으나, 대사처리에 있어 그도 실패하고 말았다. 이런 시의 해석에 있어 그런 함축을 목소리로 드러내고자 할 때, 첫째 억양의 놓임에

209) 김대행, 『한국시의 전통 연구』, 개문사, 1980, 86쪽.

서 우선 '마을' '산' 그리고 '슬픔'에 강음이 가야 할 것은 물론이고, 그 억양을 살리자면 자연히 음보도 거기 따라 처리되어야 했던 것이다.

한데 이것을

①마을에서/쳐다보면/산이/있지만

산에서/내다보면/슬픔/뿐이다.

라고 각행을 4음보로 처리하게 되면 억양은 물론 그런 함축도 떠오르지 않는다. 그것은 역시

②마을에서 쳐다보면/산이 있지만

산에서 내다보면/슬픔뿐이다.

라고 2음보로 떼어 읽음으로써 '산'이나 '슬픔'앞에 놓인 어군들을 약화시킬 필요가 있었던 것이다.

(...)

연극과 배우의 현실에 영합하는 쪽으로 기울면 시극은 시의 상태에서 멀어져가게 망정이다. 그것은 시의 포기를 의미한다. 그것은 아직도 극을 언어예술이 아니라고 보는 사람들이 많은데서 유래한다.[210]

다소 장황하지만 이미저리와 리듬과 의미, 그리고 시극 텍스트와 무대 공연 등에 관련된 장호의 섬세한 인식을 구체적으로 확인하기 위해 짐짓 좀 길게 인용하였다. 이 글을 통해 표현 의도와 창작의 실제, 언어 대본과 무대 실현 사이의 거리가 상당히 멀다는 것을 실감할 수 있다. 우선 시극의 특성을 살리려고 하면 대사 처리에 어려움이 따르는 점을 지적할 수 있다. 그것은 무엇보다도 작자가 의도하는 의미가 제대로 드러나려면 적절한 단어를 조합하여 문장을 구성해야 하는데 리듬을 고려하면 자연 자유롭지 못한 점이 발생한다. 특히 시적 차원에서 우리 호흡에 알맞은 리듬을 구사해야 하는데 그러기 위해서는 세심한 배려와 절제가 필요하다. 그러니까 충분한 의미를 전달하기 위해서는 낱말 선택에 자유로움이 필요한 반면에 적절한 리듬을 구현하기 위해서는 절제된 계산이 필요하여 서로

210) 장호, 「시극운동의 전후」, 앞의 책, 111~112쪽.

상충되는 점이 발생한다. 장호는 그 점을 심각하게 고민하였던 것이다.

전통적으로 보면 우리의 율격은 2~4음보[211]가 중심을 이룬다. 그중에도 시조나 가사처럼 4음보의 형태가 많다. 그만큼 4음보는 안정적인 리듬감으로 인식된다.[212] 그래서 ①은 전통적인 분절 형태를 취하여 4음보 단위로 분절한 것이다. 즉 주로 어절 단위를 호흡 마디로 분절한 경우이다. 그런데 장호는 그렇게 하면 자신이 의도하는 의미가 제대로 드러나지 않는다고 생각하여 ②와 같은 2음보로 대사를 처리해야 한다고 보았다. 즉 이 대사에서 핵심을 이루는 '산'과 '슬픔'이 적절히 대조되어 도드라지기 위해서는 이들 낱말 앞에서 분절되어야 잠시 休止 다음에 강세가 들어갈 수 있다는 것이다. 그렇지만 두 문장을 ②와 같은 분절 형태로 하면 매우 주관적인 것이기 때문에 일반화될 수가 없다. 이런 어려움이 따르는 것은 현재 우리말에는 서양처럼 聲調와 抑揚이 없기 때문이다. 그래서 서양식의 음성률을 구사할 수 없어 음보를 통해서 해결해야 하는데 예시 ②처럼 분절하는 것은 일반화될 수 없어 작자의 뜻이 제대로 전달되기 어렵다. 그는 이 문제를 해결할 수 있는 방법을 찾아내지 못하여 결국 대사 처리에 실패했음을 자인하고 말았던 것이다.

결론적으로 장호는 이 문제가 시극과 연극의 차이에 기인하는 것으로 보았다. 시극은 시적 질서와 극적 질서가 융합되어야 하는 만큼 어느 쪽으로 기울어지면 자연 다른 쪽의 특성은 희석되거나 약화될 수밖에 없다. 아리스토텔레스가 "비극의 효과는 공연이나 배우 없이도 산출될 수 있는 것"[213]이라 규정하고 措辭를 비극의 제4의 원리로 중시하여 언어예술 차

211) 우리의 운율에 대해서는 다양한 견해가 있다. 정병욱이 우리말의 구조상 음수율 (또는 자수율)의 불합리성을 지적한 것(『국문학산고』, 신구문화사, 1956)이 인정되면서 서구의 音步(foot) 개념을 수용하여 현재는 대체로 음보 단위로 율격을 분석하는 경향을 보인다. 그런데 서우석은 음보라는 용어는 적합지 않다고 하여 '박자'라는 말을 사용하였다. 서우석, 『詩와 리듬』, 문학과지성사, 1981, 15쪽.

212) 조동일, 『우리 문학과의 만남』, 홍성사, 1980, 201쪽.

원에서 접근한 극시와는 달리, 현대 연극은 대체로 공연을 전제로 하기 때문에 행동을 더 중요하게 취급하여 읽고(듣고) 사색하게 하는 정적인 차원보다는 보고(관람하고) 즐기는 역동적인 차원을 더 중시하는 방향으로 바뀌었다. 이렇게 무대 공연을 위주로 하면 어쩔 수 없이 시적인 미묘한 요소들은 표현하기 어렵다. 극장이라는 넓은 공간의 특성상 다중의 관객들에게 비슷한 관람 효과를 제공하기 위해서는 다소 과장된 행동과 듣기 수월한 대사 중심으로 구사할 수밖에 없기 때문이다.214) 그래서 공연의 특성을 고려하다 보면 '시의 상태에서 멀어지게' 되고, 언어예술로서의 詩性보다는 공연예술로서의 연극성에 치중하게 한다. 시인의 이름으로 시극을 지향하는 장호로서는 이 점에 대한 아쉬움을 표시했던 것이다. 그렇다고 시극이 공연을 전혀 도외시하고 텍스트 차원에만 머물러 있을 수 없다는 점에서 시극 창달에 힘써온 시인들은 숙명적으로 풀기 어려운 숙제를 안고 있는 셈이다. 이런 난제와 고충을 장호의 체험적 성찰과 회고를 통해서 엿볼 수 있다.

요컨대, '시극동인회'의 이름으로 유일하게 두 편의 작품을 무대에 올린 장호의 두 번째 무대 시극인 <수리뫼>는 극시를 연구한 그의 경험이 상당히 잘 반영되었다고 볼 수 있다. 이를테면 작품의 도입부와 종결부를 합창(코러스)으로 열고 닫도록 구성한 점, 대부분의 대사를 시적 분절에 입각하여 처리함으로써 시극 전체가 거의 시적 표현을 토대로 하였다는 점, 그리고 비유와 상징 등의 기법들을 동원하여 시적 구체성과 함축성이 풍부하게 드러나도록 하였다. 또한 희랍비극 <오이디푸스 왕>이나 셰

213) 아리스토텔레스, 앞의 책, 52쪽.
214) 이오네스코는 연극을 과장된 예술이라 규정하고, 다음과 같이 비판적으로 바라보았다. "연극에는 문학텍스트에서 나타나는 뉘앙스가 자취를 감추게 된다. 문학적인 미세한 것들이 연극에서는 소멸한다. 명암의 중간색들은 매우 밝은 조명하에서 어두워지거나 지워진다. 정교함이나 어슴프레한 빛이 가능성이 없어진다. 문제의 희곡들에서 표명된 것은 세련되지 못하고, 모든 것이 대략적으로 나타난다." 외젠느 이오네스코, 박형섭 역,『노트와 반노트』, 동문선, 1992, 48쪽.

익스피어의 <햄릿>의 도입부처럼 작품의 모티프를 모두 개막전 사건으로 처리한 뒤, 그 실상은 개막 이후에 천천히 드러나도록 구성하였고, 대립적인 인물과 배경을 통해 갈등을 고조시키는 등 극적인 완성도를 높이기 위해서도 상당히 노력한 흔적을 찾을 수 있다.

<바다가 없는 항구>가 무대 시극으로 처음 발표한 것이라서 시적 분위기에 비해 반전 같은 극성이 다소 미약하여 극적 긴장감이 밋밋하였다면, <수리뫼>는 그가 심혈을 기울인 만큼 작품의 크기나 구성 등에서 매우 진전된 것으로 평가된다. 그럼에도 불구하고 남다른 의지와 포부로 창작하여 무대에 올렸으나 기대만큼 성공을 거두지 못함으로써 역시 그에게 큰 좌절감을 안겨주었다는 점에서 시극의 활로가 얼마나 좁은지 다시 확인해주었다. 이것은 그가 시극을 시와 극을 아우르는 제3의 종합예술 양식으로 인식하면서도 그것을 시인의 입장에서 시의 연장선상에 있는 것으로 바라본 결과가 아닐까 하는 혐의도 있다. 시적 분위기를 강조하다 보면 아무래도 극적 구성은 성글 수도 있기 때문이다. 작품을 읽으면 노래와 합창, 많은 열거와 반복 등의 리듬과 비유와 상징 등의 시적 기법들이 편재하는 반면, 극적 전개는 다소 거친 느낌을 받는 것이 그 좋은 예라 하겠다.

장호 시극의 주제는 대체로 사회적 의미와 존재론적 의미가 융합된 지점에서 형성된다. <수리뫼> 역시 조선 초기를 시대배경으로 하여, 양반과 천민으로 구분된 신분사회의 불평등 구조로 인한 억압과 고통에서 해방되어 자유를 갈구하는 천민의 삶을 그려낸다. 이 작품도 이상과 현실의 괴리가 작품의 결말로 구성됨으로써 시대적 한계와 함께 인간들이 진정한 자유를 획득하는 일이 얼마나 어려운지 극적으로 보여준다. 역설적으로 말하자면 그 한계를 극복하기 위한 인간들의 노력이 영원히 지속되어야 하며, 더불어 예술인들의 사명감도 제기한 것으로 볼 수 있다. 인간적, 사회적 결핍이 완전히 해소되지 않는 한 인간들의 꿈꾸기는 지속될 것이

고, 그에 부응하여 예술가 또한 끊임없이 다양한 양식을 통해 인간들의 꿈을 작품으로 구체화해야 한다. 장호 시극도 이 점에 존재 근거가 있다. 그리고 이야기를 상실한 서정시나 인간 감정의 심도에 이르지 못하는 산문극으로는 현실적 요구에 부응하기 어렵다고 보아 시와 극을 융합한 제3의 예술 양식을 통해 그 실현 가능성을 찾아보려 한 것이라 하겠다.

(5) 전봉건의 시극 세계: 남성성 성찰과 비판

전봉건[215]은 60년대에 시극 작품을 발표한 시인 가운데 유일하게 '시극동인회'에 참여하지 않았다. 그는 처음 습작기에 소설을 썼으나 중학교를 졸업할 무렵 큰 병을 앓고 난 이후부터 소설을 쓸 기력이 아님을 느끼고 시로 바꾸었다고 한다. 그리고 그는 등단 후에 시를 발표하면서 시극을 쓰기 위한 준비도 하였다고 밝혔다. "내가 신문 같은 데서 청탁이 있을 때마다 이런 작품(연애시: 인용자 주)을 쓰게 된 데에는 이유가 있다. 나는 '상송'을 써야겠다고 생각했다. (지금도 그렇지만—) 詩劇을 쓸 수 있기 위해서는 먼저 극을 알고 그리고 '상송'을 쓸 줄 알아야겠다고 나는 생각했던 것이다."라고 밝힌 바에 따르면, 그는 시극을 쓰기 위해서는 극과 상송에 대한 지식이 필요함을 인식했다. 말하자면 시적 요소와 극적 요소를 아우를 수 있는 방법으로 두 양식에 대한 이해가 필요하다고 판단했던 모양이다. 그가 실제로는 상송에까지는 손을 못 대고 있지만, 연애시들이 "하여간 그만큼 소박하고 직정적인 '리듬'을 지니고 있다"라고 자평한 것

215) 전봉건(1928.10~1988.6)은 평남 안주 출생으로, 1950년 『文藝』로 등단하였다. 시집으로 《전쟁과 음악과 희망과》(3인 연대시집)·《사랑을 위한 되풀이》·《춘향연가》·《속의 바다》·《피리》·《북의 고향》·《돌》 등과 시선집 《꿈속의 뼈》·《새들에게》·《전봉건시선》·《사랑을 위한 되풀이》·《아지랭이 그리고 아픔》·《기다리기》 등이 있다. 자선집을 유난히 많이 낸 것은 작품을 지속적으로 수정한 데 기인하는 것으로 보인다. 한국시협상과 대한민국문학상을 수상했고, 『현대시학』을 창간하였다.

을 통해서 보면 샹송 이해는 시적 情調와 리듬을 구현하는 데 도움을 얻을 수 있다고 보았다는 점이 드러난다.216)

이렇게 그는 시극 창작에 대한 꿈을 실현하기 위해 나름대로 준비를 해 갔는데, 그 결실을 거두기 전에 시도한 것이 <사랑을 위한 되풀이>와 <춘향연가> 같은 장시였다. 장시는 길이를 길게 늘여 일반 서정시와는 다르고, 서사적 구성 체계를 지니지만 역동성이 부족하여 극은 아니다. 그리하여 시극의 느낌이 날 수 있지만, 또한 완전한 시극도 아닌 경계점에 머문 것이 바로 장시라 할 수 있다. 이런 과정을 거쳐 그의 시극 창작의 꿈이 약 7년 만에 이루어진다. 1968년 8월 『현대문학』에 발표한 <모래와 酸素>가 바로 그것이다. 이 작품 한 편밖에 쓰지 않았는지 현재까지 이 작품이 그의 유일한 시극으로 남아 있다.217)

<모래와 酸素>는 단막 시극으로 산문체로만 이루어졌다. 작품 전체가 산문체로 되어 있지만 비논리적인 대사나 반복 형태, 비유와 상징 등이 빈번하여 시적인 분위기가 짙다. 또 지문이 상당한 분량을 차지하여 등장인물들의 행동 상황을 극적으로 표현하기보다는 서술적으로 묘사하는 것도 詩性에 가까운 점이다. 사건전개 과정에서는 내면의식과 비논리적인 표현이 많아 부조리극과 표현주의극의 특성이 강하게 드러난다. 등장인물은 남녀 두 사람인데, 두 사람의 대화는 부분적으로 소통되기도 하지만 여자의 침묵이 많은 양을 차지하여 남자가 일방적으로 상황을 끌고 가는 형태를 취한다. 남자도 때로는 침묵하는데 여자는 남자의 말을 믿지 않거나 동의하지 않을 때 침묵으로 일관하는 반면, 남자는 불리할 때 침묵하여 그 질이 다르다. 이는 남자가 의도적으로 상황을 만든 반면, 여자는 그 내막을 알지 못한 채 일방적으로 끌려가고 있음을 나타낸다. 이런

216) 전봉건, 詩作 노오트 「고쳐 쓰기 위하여」, 故 朴寅煥 외, ≪韓國戰後問題詩集≫, 신구문화사, 1961, 403~405쪽 참조.
217) 전집 연보에는 이 작품이 빠져 있고 시극에 대한 언급도 전혀 없다.

기본적인 특성을 지닌 이 작품의 줄거리는 다음과 같다.

작은 섬에 고립된 남녀가 섬으로 밀려온 물건들을 놓고 대화하는 과정을 통해 두 사람이 현재의 상황에 이르게 된 연유와 정체성이 밝혀진다. 여자는 선장의 아내였고 남자는 선객이었는데 짙은 안개로 인해 '눈 먼 배'에 '다른 눈 먼 배'가 船腹을 들이받아 침몰하게 되었다. 두 사람은 기억이 상실된 상태에서 어떤 섬에 도달하였고, 난파선에서 밀려온 것으로 보이는 상자와 가방 속에 들어 있는 물건들을 통해 이전의 존재와 기억을 재생한다. 그 과정에서 여자는 자신을 확인하였으나 남자는 부정으로 일관하다가 여자의 집요한 추궁과 공격에 밀리면 궤변으로 모면하면서 자신이 욕망하는 방향으로 사태를 끌고 간다. 결국 남자는 성적 욕망에 불타는 사람이고, 그 욕망을 채우는 것이 남자의 최후 구원임이 밝혀진다.

이처럼 이 작품은 짙은 안개로 인해 배가 충돌한 것을 개막 전 사건으로 하여 개막 후에는 그 배에서 바다로 떨어져서 파도에 밀려 어느 섬에 이른 두 남녀를 중심으로 서서히 정체가 드러나도록 구성되었다. 그리하여 일종의 분석극적 기법이 사용되었는데, 그 과정에서 작자는 나름대로 목록화된 상징적 물건(오브제)을 상자에서 하나씩 꺼내면서 존재론적 탐구 방식으로 사건을 전개한다. 그래서 상징적 물건들을 중심으로 두 사람의 정체가 밝혀지는 과정을 분석하고 그 의미를 밝혀본다.

첫째, 여러 가지 작은 물건들이 담긴 '상자'와 '가방'이다. 이것은 알 수 없는 존재를 상징한다. 그 속에서 여러 가지 물건이 나오는 것은 존재가 살아가는 과정에서 겪는 다양한 사건들을 의미한다.

두 번째로 언급한 것은 '청진기'이다. 청진기는 환자 진단용 의료기기이므로 아픈 사람을 위해 필요한 도구이다. 남자는 이 청진기를 보고 '무용지물'이라고 한다. 문제는 그가 자신들이 환자가 아니라서 필요 없는 것이 아니라 사람이 아니기 때문에 쓸모없는 기구라고 한다는 점이다. 무슨 뜻일까? 남자의 대사는 이렇게 전개된다.

남자: (여전히 손가락질한 채로) 여기서, …… 네가 사람인가? 내가
　　　사람인가. (희죽 웃는다) 아니지. 다 아니다. (또 웃는다) 다 아닌
　　　데, 그게 왔어. 사람이 쓰는 <u>청진기</u>가 흘러들었어. 후후후…….
　　　그건 사람에게 필요한 것이지, 너나 내가 필요한 것은 못돼. 무
　　　용지물, 아무짝에도 못 쓰는 거야. 안 그래? 후후……. 그걸 보낸
　　　자는 어떤 놈일까? 아마 평생을 장난치기로 보내기루 작정한 놈
　　　이 분명하지. 그렇지 않고서야, 이런……이런. 장난을 칠 수가
　　　있겠어?……어때?

여자: …… (180)

　여기서 보듯이 남자의 대사에는 음흉한 속셈이 깔려 있다. 사람이 아니
기 때문에 청진기가 무용지물이라고 강조하는 것은 스스로 짐승 같은 놈
임을 자인하는 것이며, 여자도 자기 욕망대로 다루겠다는 의도를 나타내
는 것이다. 남자가 희죽거리며 웃거나 '후후후' 하며 쾌재를 부르는 행위
는 무엇인가 저만이 알고 있는, 또는 자신이 꾸미고 있는 계략을 생각하
면서 스스로 흡족해하는 모습을 보여주는 것이다. 이는 마지막에 가서 그
魔手가 현실로 드러나게 되므로 사전암시의 기능을 한다.

　한편으로는 남자가 청진기를 보낸 사람을 장난치는 것으로 생각하는
점도 해석의 여지가 있는 부분이다. 사실은 청진기를 보낸 사람이 장난을
치는 것이 아니라 자신이 장난을 치고 있기 때문이다. 이는 실제가 전도
된 상태이므로 아이러니의 형국이다. 그러므로 청진기는 비인간적인 병
적 징후를 보이는 남자가 진단을 받고 인간으로 돌아가야 한다는 의미를
상징한다.

　세 번째 물건은 '피임약'이다. 먼저 해당 장면의 대사를 인용하면 다음
과 같다.

남자: …… 알았건 몰랐건. 그런건……하긴 아무러나 마찬가지야.
　　　한달 전에도. …… 안그래?

여자: ……

남자: 이십일 전에도, 우리는……있었으니까.

여자: ……

남자: 이봐? 그렇지않나 말야? 열흘 전에도 있었다. 그렇지?

여자: ……

남자: 그렇지않나 말이야? 열흘 전에도, 닷새 전에도 있었어, 우린.
　　 이봐? 있었어! 있었지 않나! 우린 있었단 말이다! 사흘 전에도!
　　 아니다! 어제도 있었고, 바로 조금 전에도 있었어! 음? 안그러
　　 냐 말이다, 우린! 해는 꼭대기에 있었다. 하늘빛은 지금보다 더
　　 짙었어. 햇살도 지금보다 더 뜨거웠어. 손바닥에, 무릎에, 잔등
　　 에 들어붙는 모래가 델 것처럼 뜨거웠다! 바로 여기서! 그건 조
　　 금 전의 일이야! 우린 있었단 말이야!

여자: ……

남자: 하여튼 그놈은 기가막힌 놈이다. 엉뚱한 장난만 치고 있어.
　　 이런걸 보내다니. <u>피임약</u>을, 바다에 실어서.

여자: ……

파도소리

ー사이ー

남자: 하여튼, 우린 있었거든. (181~182)

　　피임약은 존재와 부재를 확인하는 상징물이다. 여자는 무관심과 침묵
으로 일관하고 남자 혼자 존재하고 있음을 반복한다. 그는 병에 명시된
보름이나 20일 전부터 먹으라는 안내문을 보고 이것도 '모래'와 마찬가지
로 쓸데없는 물건이라고 하며 우린 이미 있었음을 강조한다. 아무리 떠들
어도 여자의 반응이 없자 처음에는 '안 그래?'라고 여자의 동의를 구하다
가 나중에는 저 혼자 도취되어 횡설수설한다.

　　그렇다면 피임약을 놓고 남자가 흥분하는 까닭은 무엇일까? 피임약이
존재의 잉태 가능성을 인위적으로 사전에 원천 봉쇄하는 약물이라는 점
을 참고하면, 그는 이미 존재하고 있으므로 매우 다행스러워 기쁨을 주체

할 수 없다는 의미를 나타낸다. 그래서 남자는 '있었'음을 누누이 되뇌면서 존재함을 확인한다. 현재보다도 과거에 집착하는 것도 부재를 지속케 하는 피임약과 대조적인 존재임을 확인하는 태도이다. 한편으로는 이것 역시 뒤의 사건에 연결되어 사전암시의 기능을 한다. 즉 서로의 정체가 밝혀진 다음에 과거에 연연하는 여자를 궤변으로 설득하는 장면의 전 단계로 작용한다.

넷째는 '지푸라기'에 얽힌 상징적 의미이다. 남자가 상자에서 지푸라기 하나를 꺼내 들고 관심을 표시하지만 역시 여자는 전혀 관심을 보이지 않는다. 급하면 지푸라기라도 잡는다는 속담을 연상하면 이것은 구원에 대한 남자의 갈망을 암시한다. 이것도 마지막 장면에서 반강제로 여자를 정복하여—본능을 충족한 후, 남자가 오랫동안 상자 속을 뒤져서 찾아낸 '지푸라기'를 들고 상자(알 수 없는 존재)를 이리저리 재는 모습에 겹쳐진다. 지푸라기로 상자를 이리저리 재어보는 행위에는 그가 한 짓이 과연 옳은 일인지 아닌지, 또는 얼마나 근사치에 가까운 것인지 확인하는 행위라고도 볼 수 있다. 앞의 경우는 일말의 회의가 깔려 있다고 볼 때 인간다움에 대한 성찰이라고 볼 수 있는 반면, 뒤의 경우에는 짐승 같은 존재임을 확인케 하는 행위로 볼 수 있으므로 남자는 끝내 비인간적인 모습에서 벗어날 수 없는 비관적 결말을 보여주는 존재라 할 수 있다. 말하자면 그는 당위적 존재가 아니라 자연적 존재를 극복하지 못한다는 극적 기호로 읽힌다. 요컨대, 욕정에 사로잡힌 남자의 모습은 남성성의 현주소라고 할 수 있다. 그만큼 남자의 성적 본능은 억제하기 어려운 것이라고 하겠다.

다섯째, '수첩'에 관한 의미이다. 이것은 상실되었던 여자의 기억을 재생하게 하는 물건이다. 특히 여자에게 자신의 정체를 확인하는 계기를 마련해 주는 것이자 증명해 주는 기록물이다. 선장의 것으로 확인된 수첩에는 개막 전에 일어난 사고 경위가 밝혀진다. 여자는, 배가 짙은 안개로 다

른 배에 받쳐 침몰했다는 것,[218] 자신의 이름이 '미란'이고 선장의 아내였
다는 것, 그리고 배가 침몰되는 위기의 순간에 자신이 처했던 상황 등을
기억해낸다. 특히 기억이 되살아나면서 가장 먼저 떠오른 것이 배가 침몰
되는 순간인데, 이 대목에서 작품 전체에서 짤막한 대꾸 내지는 거의 침
묵으로 일관하던 그녀가 처음이자 마지막으로 가장 장황한 대사를 한다.
이 대사는 남녀가 어떻게 함께 섬에 이르게 되었는지 그 정황을 밝히는
중요한 기능을 한다.

> 여자: 파도와, 더는 견디지 못하는 배가 엉겨서 내지르는 사납고
> 세찬 숨결뿐이다. ……안개가 움직인다. 그리고 나는 또하나의
> 숨결을 들었다. ……그것은 한 사람의 남자와 한 사람의 여자
> 가, 아니, 한 마리의 암컷과 한 마리의 수컷이, 아니 두 마리의
> 물개가 엉겨서 내지르는 사납고 세찬 숨결이었다. 움직이는 안
> 개. ……이윽고 움직이는 안개를 뚫고 날카롭고 뜨거운 소리가
> 길게 들려왔다. 분명 암컷의 목줄기가 밀리고 뒤틀리는 소리다.
> 터진 암컷의 입으로 솟는 고함소리, 한숨소리……열 마리의 비
> 둘기와 열 마리의 개가 엉켜서 우는 울음소리다. ……안개가 빠
> 르게 움직인다. ……아직도 암컷의 소리는 빠르게 움직이는 안
> 개를 찌르고 있다. ……빠르게 움직이는 안개. 안개는 개이기
> 시작한 것이다. 해도 뜨겠지. 그렇다, 이제는 해가 떠오르는 것
> 이다. ……아! 개이는 안개. 나는 보았다. 깊숙이 기울어진 갑
> 판에 파도가 쏠리는 그곳에 엉켜있는 두 마리의 물개를. 안개

218) 다음 장면에 침몰하는 순간을 재생하는 여자와 그 순간의 나쁜 기억을 떠올리면
서 괴로워하는 남자의 모습이 드러난다.
> 여자: 하늘이 없다. 바다가 없다. 파도가 없다. 안개가 있을 뿐이다. 안개는 갑판
> 을 지우고, 마스트를 지우고, 선실과 선실 사이의 복도를 지웠다.
> 남자: (같은 자세로 더욱 세차게 허우적거린다) 으……으윽!……, 어? 아, 아아!
> 아,……아!…….
> 여자: 선실도 지웠다. 선실의 도어를 지우고, 사람을 지웠다. 안개는 사람도 지
> 웠다. (184)

와 파도에 절어 번들거리는 두 마리 물개의 다리와 배와 등어
리를. ……또 나는 보았다. 아직도 꿈틀거리는 등어리에 번져
나는 황금의 빛을. 드디어 해는 떠오르기 시작한 것이다. 그리
고 다시 나는 보았던 것이다. 번들거리는 등어리를 들어 일어
서는 한 마리의 물개를. 햇살이 아롱지는 그 암컷을. 한 사람의
여자를. ……(여기서 여자, 문득 말을 끊는다. 다음 순간 경악
에 휩싸인다. 남자를 본다) 내 아내.

남자: (여전히 얼굴만 여자에게 돌린 자세로 반응이 없다)

여자: (미친 듯이 손에 든 수첩과 남자를 번갈아본다)

남자: (같은 자세로) 뭐야?

여자: (떨린다) 다, 당신은! (186~187)

　장황한 여자의 대사에 담긴 중요한 정보를 정리하면 이렇다. ①짙은 안
개 속에 배가 충돌한다. ②그 순간에 남녀도 한 쌍의 물개처럼 엉켜 있
다. ③여자(암컷)는 목 줄기가 밀리고 뒤틀려 고함을 지르고 큰 한숨소리
를 낸다. ④열 마리의 비둘기와 열 마리의 개가 엉켜서 우는 울음소리다;
비둘기와 개가 여자와 남자를 대조하는 상징적 이미지인지, 여자의 마음
에 변화가 일어나는 복합적 감정을 암시하는 이미지인지 모호함(두 경우 다
일 수도 있음). ⑤안개가 걷히고 해가 뜬다(날씨의 변화, 위기가 지나고 상
황이 밝아짐). ⑥두 사람은 갑판 위에 엉킨 채 용케 살아남았다. ⑦등어리
에 번져나는 황금의 빛; 생존의 환희, 희망을 암시. ⑧여자는 짐승스런 모
습에서 제 모습으로 돌아온다(한 마리의 물개⇒암컷⇒여자). ⑨여자는
제 정신을 찾는 순간 크게 놀라면서 남편을 떠올린다. 이렇게 많은 의미
가 들어 있는데, 여기서 가장 중요한 것은 남자와 여자의 관계이다. 그들
은 배가 침몰할 때 포옹을 한 상태인 것으로 되어 있는데, 그 상태가 구체
적으로 어떻게 이루어졌는지 불분명하다. 즉 배가 침몰하는 과정에서 놀
라 얼떨결에 가까이 있는 사람들끼리 서로 껴안은 것인지, 남자의 강제적
인 추행인지, 아니면 사귀는 불륜관계인지 모호하다. ③과 ⑨의 표현에

따르면 추행을 당한 의미가 강한 것 같은데, 스스로 물개와 암컷이라 칭하면서 남자인 수컷 물개에 호응하는 말을 하는 것으로 보면 불륜관계라는 의미도 들어 있다.[219] 그런데 이 모호함은 사건이 전개되는 과정에서 조금씩 구체화되는 것에 의하면 극적 긴장을 유발하기 위한 의도적인 장치로 보인다.

> **여자**: 여기 있어요! 이것을 봐요! 이, ……이……, 수첩에 있어요! 내가, 내 이름이 있고, 당신도 있어요! 그때……그때……기울어진 갑판에서, 파도에 젖어서, 안개에 젖어서 당신은 날, 당신은 날……
> **남자**: 그리고 너는 나를.
> **여자**: 그, 그걸 본 눈도 있어요! 내 남편이에요! 내 남편은 영진호의 선장이에요! 이 수첩은 남편의 것이예요! 이 글씨는 남편의 것이에요! 틀림없어요! 이 검은 뚜껑의 수첩은 내 남편의 것이예요!
> **남자**: (여자에게 달겨든다) 닥쳐!
> (…)
> **여자**: (상자 뒤에 쓰러진 채 긴 비명) 아아아……! (188~189)

이 장면에는 수첩의 주인이 여자의 남편이라는 사실과 함께 또 하나의 중요한 정보가 노출된다. 즉 '기울어진 갑판에서, 파도에 젖어서, 안개에 젖어서 당신은 날, 당신은 날……'이라고 몰아치는 여자와 '그리고 너는 나를'이라고 하는 대사에 따르면 침몰 직전에 남자와 여자가 만났다는 의구심이 들게 한다. 또 그 장면을 여자의 남편이 지켜보았다고도 한다. 그런데 또 여자가 그 사실을 강하게 확인하려 들자 남자가 '닥쳐'라고 버럭

219) 자신들을 물개에 비유한 것은 두 가지 상반된 의미로 풀이할 수 있다. 하나는 본능대로 행동한다는 것이고, 다른 하나는 비인간적인 짐승 같은 모습을 암시한다. 앞의 경우는 사회적 윤리 관념에 얽매이지 않는다는 점에서 자유의 의미를, 뒤의 경우는 그것을 의식한다는 측면에서 비판적 성찰에 따라 자기를 비하하고 회화화하는 의미가 있다.

화를 내면서 강하게 제압해 여자의 말이 진심인 것처럼 생각되게도 한다.

여자가 침몰 직전의 사실을 기억해내고 남자에게 추궁해도 계속 모른 체 부정하다가 더 이상 견디지 못하자 남자는 과거는 무의미한 것이고 현재 같이 있는 상황만이 중요한 것이라고 궤변을 늘어놓는다. 그리하여 두 사람이 서로 쫓고 쫓기면서 극적 긴장이 심화된다. 여자가 수첩에 집착하면서 과거 사실을 더욱 분명히 확인하려고 하자 남자는 여전히 무시하면서 제 주장만 내세우며 설득하려든다. 결국 여자가 조금씩 넘어오는 것을 확인한 남자는 여자의 남편을 의식하면서 '그놈의 생각은 모래와 같은 것'=쓸모없음을 주장하며 두 마리의 '번들거리는 물개'를 강조한다. 즉 사회 윤리로부터 일탈하여 짐승처럼 본능에 사로잡힌다. 남자는 과거보다는 현재의 모습이 더 중요하다는 것을 계속 설득하고 주지시키며 여자의 마음을 흔들어댄다. 가령, 이것은 남자가 "이름은 없어. 이름은 없다. 그러나 훌륭하다. 갈매기도, 고래도, 물개도, 우리도. 이름은 없어. 있는 건 너와 내가 물개처럼 훌륭한 그 확실한 사실뿐"이라고 강조하는 대목에 잘 드러난다. 여기서 보듯 '번들거리다'는 '훌륭하다'와 동의어로 그들이 빠져드는 짐승스런 모습을 합리화하고 미화하는 것이다. 현재만이 분명한 현실임을 거듭 강조하는 남자의 궤변에 여자가 흔들리면서 상황이 반전됨에 따라 앞서 의구심이 들었던 장면, 침몰 직전 두 사람의 관계도 구체적으로 밝혀진다.

> **남자**: 안개는 걷히었어. 왜 걷히었을까? 왜 걷히었을까?(다시 여자
> 를 쫓기 시작한다) 몰라?……몰라?
> **여자**: (남자를 빨려들듯이 본다)
> **남자**: (속삭인다) 몰……라?
> **여자**: (천천히 끄덕인다)
> **남자**: (속삭인다)……그것도 모르는군. ……나도 모르지. 나도……

모르지……. 하여튼 안개는 걷히고……. 그리구 태양은 다시
떠올랐어.

여자: (다시 끄덕인다)

남자: (속삭인다) ……배는 깊숙이 기울어지고, 파도가 쏠리는 곳에
두 마리의 물개가 있었지.

여자: ……

남자: (속삭인다) 안개에 절고, 파도에 절어서 물개는 번들거렸어.…
…그렇지?

여자: …… (192~193)

이 장면엔 두 사람의 관계가 안개 걷히듯 명백하게 드러난다. 이에 따
르면 앞의 장면들의 상황은 여자의 기억이 완전히 돌아오지 않은 상태에
의한 것이었음을 알 수 있다. 배가 침몰하기 전에 두 사람은 '두 마리의 물
개', 즉 짐승 같은 존재로 만나고 있었던 것이다. "그래, 너는 이름이 있었
는지도 몰라. 너는 미란이고, 선장의 아내. 그런 일이 있었던 것인지도 모
른다. (…) 그리고 나도. 이름을 가진 일등선실의 선객이었는지 몰라."라고
하는 남자의 대사에 따르면 두 사람은 연인 관계로 짐작된다. 그래서 배
가 침몰하는 순간에도 서로 사랑을 나누었던 것이다. 그리고 선장이자 여
자의 남편이 그 장면을 지켜보았다. 그렇다면 배의 침몰은 짙은 안개 속
을 항해하는 선장이 제 임무를 제대로 수행하지 못한 탓일 수도 있다는
유추도 가능하다. 제 아내가 외간 남자와 만나는 장면을 목격하였으니 정
상적인 임무수행이 불가능했을 수도 있기 때문이다.

안개에 가려진 상황들이 밝혀지면서 남자는 더욱 강렬하게 짐승의 모
습으로 바뀌고 여자는 여전히 거의 침묵하면서 방어하는 듯 동조하는 듯
모호한 행동을 거듭한다.[220] 남자는 선장을 지목하여 청진기와 피임약을

[220] 여자의 목소리를 "찢어지는 듯 높고 날카로운 비명, 그러나 그것은 하이·소프라
노의 노래같이도 들린다."(195)고 표현한 부분에도 이중성이 드러난다.

보내고 평생 장난을 치기로 작정한 놈, 그 따위 아무짝에도 쓰지 못할 수첩을 보낸 사람이라면서 증오한다. 그는 끊임없이 여자에게 다가가기 위해 애를 쓰는데 선장을 강하게 매도하는 것도 그 욕망을 채우기 위한 수단이다. 이를테면 심리적으로 여자를 남편으로부터 분리시키기 위한 수작이라 할 수 있다.

> **남자**: (...) 소용없어! 소용없는 일이야! 그놈의 생각이 모래란 것을, 그놈의 머리엔 모래만 들어있다는 것을 증명해줄테다!……여기서는 두 마리의 물개만 산다는 것을 증명해줄테야!……여기엔 햇살이 있고 물어뜯기는 살이 있고. 여기엔 물어뜯긴 살에서 새는 피가 있고, 하늘이 있다.……그리고 여기엔 잇몸까지 피에 절은 이빨이 있고, 바다가 있어! ……알려줄테다! 증명해줄테다! 그놈에게! 그놈에게! 증명해줄테다! 그놈에게! 그놈에게 말이다! (194~195)

남자가 선장에 대해 강박관념을 갖는 것은 그가 '두 마리 물개'가 되어 원초적인 본능을 즐기려는 욕망을 실현하는 데 걸림돌이 되기 때문이다. 말하자면 선장의 아내인 여자를 가로채어 제 본능을 채우기 위해서는 여자의 마음을 확실하게 잡아야 하는데 '그놈'에게 그것을 증명하는 일이 바로 그것이다. 다음 장면에 의하면 남자의 강력한 증오가 효험을 발휘하는 것으로 설정된다. 즉 이 대사를 마지막으로 두 사람 사이의 대화 형태는 완전히 끝나고 장면 묘사의 지문과 목소리로만 들리도록 하였는데, 거의 성회로 상징되는 내용으로만 이루어진 것이 그것을 증명한다. 가령, "암석의 굴 구멍에서 여자가 나온다. 피로와 허탈이 배인 전신을 느리게 움직이며", "이때 암석의 구멍에서 남자가 나온다. 그의 전신에도 피로와 허탈이 배어있다."는 설명에 암시된 것처럼.

그런데 이 장면에서 성을 매개로 화합에 이른 남녀의 관계는 생각해볼

여지가 있다. 그것이 과연 진정한 인간관계라고 할 수 있을까? 물론 인간들이 사회 질서를 유지하기 위해 만들어낸 문화적, 윤리적인 차원에서 볼때, 그것은 긍정성과 부정성이 복합되어 있다. 즉 질서 유지를 위해 사회 문화적으로 길들여지게 하여 개인적 욕망을 절제하는 과정에서 자유를 억압당하는 것을 해소한다는 측면에서는 긍정적인 의미가 있는 반면, 다중이 함께 사는 사회에서 어지러워지기 쉬운 질서를 유지하고 안정과 평화를 구현하기 위해서는 어느 정도 개인적 욕망을 절제하고 사회적으로 설정한 윤리 도덕의 기준에 맞추어 살지 않으면 안 된다. 여기서 개인의 자유와 공동체적 이상에 괴리가 생기고 진퇴양난의 혼란이 발생한다. 지금까지 전개된 남녀의 관계는 이 가운데 개인적 자유를 추구하는 방향에서 접근한 것이라 할 수 있다. 그러니까 개인적인 차원에서는 일면 가치가 있다고 하겠다.

그러나 그것은 사회적, 문학적(예술적) 이상이라는 차원에서 따지면 결과는 완전히 달라진다. 만약 저마다 개인의 본능에 충실하여 자유를 추구하는 방향으로만 치닫는다면 인간들 사회는 하루아침에 파탄에 이르고 너나없이 함께 비극적 나락으로 추락할 것임은 명약관화하기 때문이다. 그러니까 일반적 상식에 어긋나는 지금까지의 사건 줄거리는 주제를 부각하려고 밑바탕을 마련하기 위한 극적 장치에 불과한 것이라 하겠다. 이런 해석은 성교 후에 "두 사람은 스치면서 서로 얼굴도 보지 않는다. 전혀 알지 못하는 타인이 스쳐가는 것이다."라는 무대지시문이 뒷받침한다. 두 사람이 서로 못 본 체 타인으로 돌아가는 것은, 남자의 경우 그 행위가 사랑이 전제되어 있지 않다는 것, 또는 성적으로 여자를 정복하여 욕망을 해소하였으니 더 이상 관심을 갖지 않음을 보여주는 것이다. 이에 비해 여자는 남자의 강압과 꾐에 넘어갔기 때문에 남자를 증오의 대상으로 부정한다.

다른 측면에서 두 사람이 전혀 모르는 사람처럼 돌변하여 분리되는 것은 서로 부적절한 관계를 시인하고 비판하는 의미도 내포한다. 여기서 '모래'의 의미에 아이러니가 깔려 있어 새로운 의미가 생성된다. 이를테면 남녀가 자신들을 비판의 대상으로 성찰하는 것은 도리어 그들이 모래와 같은 존재가 된다는 점을 암시한다. 그들은 잠시 친밀한 것 같았지만 그것은 겉모습이고 가식적인 것일 뿐 곧 낱낱이 분열되어 버리는, 진정한 결속 관계가 될 수 없는 한계를 지니고 있었던 것이다. 따라서 남자가 그토록 증오하면서 쓸모없는 존재라고 매도했던 여자의 남편이 모래가 아니라 실제로는 남자 자신이자 그의 농락에 넘어간 여자가 쓸모없는 모래인 셈이다.221)

또 한 가지는 두 사람의 분리는 각각 원점으로 회귀한다는 의미도 갖는다. 이는 "여자는 무대 밖으로 걸어 나가고, 남자는 먼저 앉았던 상자에 와서 앉는다."는 표현에서 암시된다. 즉 여자는 무대 밖으로 사라져 세상에서 완전히 소멸되는 반면, 남자는 다시 작품의 초입에 설정된 상황으로 돌아가므로 비슷한 행동을 되풀이하리라는 추측을 가능하게 한다. 이는 남자의 제어 불가능한 끝없는 욕망을 나타내는 것이라 할 수 있다. 이 점은 그 앞에 남자(내면의 목소리)가 물개로 전락한 자신들을 성찰하면서 "우리가 우리의 물개를 죽이고, 우리가 물개의 시체에서, 다시 살아나고, 우리의 시체에서 소생하는 길"(196)이 서로의 마음에 '하늘과 해와 바다'

221) 작품에 '모래'는 두 가지로 표현되었다. 여자와 남편을 분리하려는 의도로 남편을 '쓸모없는 존재'로 비하하며 비아냥거릴 때와, "바로 조금 전에도. (손가락으로 발밑을 가리키며) 여기서. 이 모래 위에서 이 모래 속에서 모래에 파묻혀서.……훌륭했지, 우리는. 우리는 훌륭했어."(191)라고 강조하는 남자의 대사에 나온다. 여기서 모래는 현재(시간)와 현장(공간)을 뜻하는 동시에 두 사람의 관계를 상징하는 의미도 함유한다. 즉 표면적으로는 결속된 것처럼 보이지만 실제로는 금방 분리될 수 있는 가능성이 내재된 불완전하고 불안정한 가식적인 관계라는 의미를 암시한다. 그러니까 내포된 의미로 보면 큰 차이가 없다.

를 묻는 일, 즉 자연의 순수성을 받아들이는 것뿐임을 인식하면서도 끝내 그에 대해 확신하지 못하고 번민에 휩싸여 고통스러워하던 모습의 연장선상에 있어 그 의미가 더욱 강조된다.[222] 실제 사회적으로도 성범죄가 주로 남자들에 의해 끊임없이 저질러지는 현실을 감안하면 이 제재의 진정성과 허구의 개연성이 높아지고, 작가의 작품적 담론의 설득력도 한층 강화된다고 하겠다.

이상에서 살펴본 <모래와 산소>는 특이한 요소가 많다. 우선 작자가 유일하게 '시극동인회' 소속이 아닌 시인이라는 점이다. 다른 시인들은 대개 '시극동인회' 활동을 하면서 시극 이론과 다른 동인들의 작품을 접하면서 시극에 대한 경험을 쌓은 반면, 전봉건은 그런 기록이 전혀 없고 다만 장시 같은 형식을 통해 시극과 유관한 작품을 창작한 경험만 있을 뿐이다. 작품의 성격도 60년대 작품들 가운데 가장 특이한 모습을 보여준다. 유일하게 산문체로만 이루어졌다는 점(반복과 열거 등을 통한 운문체적 요소가 내재되어 있음), 극 전체를 남자가 주도하고 여자는 말없이 따라가는 모습을 보여주고, 남자는 적극적(의도적)이고 수다스런 반면에 여자는 소극적이고 語訥하며 거의 침묵으로 일관한다는 점, 그래서 표면적으로는 대화의 형식을 취하고 있지만 실제는 거의 남자 혼자 독백하는 수준으로 대사가 흘러가면서 부조리극 양상을 보여준다는 점, 남자의 성적 본능에 내포한 공격성과 위험성에 대한 성찰을 근간으로 다룬 점 등에서 두드러진 차이를 보여준다.

이러한 특성을 고려하면 이 작품은 남녀 두 사람 중 남자가 주인공이고 여자는 주인공의 성격을 도드라지게 하기 위해 대조되는 보조인물의 의

222) "여기서 남자의 목소리가 터져나는 짐승의 비명같기도 하고 노래같기도 한 목소리로 길게 울린다."(196)는 지문에 반영되어 있다. 그는 본능(짐승, 타락, 부정적 존재)와 감성(노래, 순수, 긍정적 존재)의 갈림길에서 잠시 번민하였지만, 결과적으로는 이상적 존재로 거듭나지는 못한다.

미가 강하다. 사건이 대부분 남자를 중심으로 전개되고 남자의 성적 본능과 강력한 공격성을 성찰하거나 비판하는 것을 주제로 하기 때문이다. '모래와 酸素'라는 제목도 남자의 입장에서 풀이된다. '모래'는 사건 전개 과정에서 드러나듯이 '쓸모없는 것'을 상징한다. 그렇다면 '산소'는 무엇일까? 그것은 모래에 대비되는 것, 특히 남자에게 쓸모 있는 존재라는 의미를 갖는다. 그것도 생명을 이어가기 위해서 한 시도 없어서는 안 되는 절대적인 존재이다. 그러니까 남자의 입장에서 여자의 남편(독자/관객의 입장에서는 두 사람 모두)은 없어지면 좋을 쓸모없는 대상인 반면에 여자는 반드시 필요불가결한 욕정 해소의 대상인 셈이다.[223] 이런 남자의 검은 욕망[224]을 작품의 주제로 설정했기 때문에 시극임에도 불구하고 주제에 상응하는 산문체 형식을 주된 문체로 사용했던 것이다. 그 대신에 시적 요소는 문장 전개 과정에서 특히 흥분된 감정을 드러낼 때 반복과 열거 등을 통해 리듬이 형성되도록 하고, 비유나 상징 같은 기법들을 통해 시적 정서와 분위기가 조성되도록 하였다. 남자의 원초적 본능을 암시하고 자극하기 위해 빈번하게 파도소리를 음향효과로 연출한 것도 시극의 특성을 강화하는 데 기여한다.

6) 60년대 시극의 의의와 한계

우리 시극사에서 1960년대는 무엇보다도 시인들이 주축이 되어 시극 운동의 필요성을 인식하고 시의 전달 방법을 개선하려고 노력한 점을 성과로 꼽아야 한다. 그 선봉에 장호가 있었다. 그는 일찍이 1950년대 말부

223) 모래와 산소가 가시적/비가시적, 양적으로 더 많고/적다는 차이가 있으나 모두 무한히 많다는 점에서는 遍在性을 의미하기도 한다.
224) 시작과 끝을 남자가 '제기랄'이라는 말을 하도록 처리한 것도 남자의 욕구불만과 불량기가 변하지 않음을 암시하기 위한 것이라 할 수 있다.

터 시극에 관심을 갖기 시작하여 오랜 기간 이 땅에 자취를 감추었던 시극을 지면에 발표하여 대중들의 기억에서 사라진 시극이라는 양식을 다시 인식하게 만들었다. 그리고 그는 60년대에 들어서 시극도 극적 차원이라는 점을 적극 인식하여 대중적 전달 방법을 모색하면서 이른바 '라디오를 위한 시극'(방송 시극)을 여러 편 창작하여 전파를 통해 방송하였다. 그리하여 개별 독자로 접근하던 시극을 동시에 다중에게 전달하는 효과를 실현하였다. 말하자면 지금까지 문자에 갇힌 시의 차원을 넘어서기 위해 시극으로 확장한 의도를 본격적으로 구현하였던 것이다. 특히 전달 효과를 높이기 위해 창작 과정에서 시와 극을 조화하려고 노력한 것들은 우리 시극의 발전에 크게 기여했다.

또한 '시극동인회'를 결성하여 본격적으로 활동을 전개한 점도 큰 성과로 꼽아야 한다. 시인들을 중심으로 자신들의 전문적인 양식(시)이 있음에도 불구하고 낯선 분야에 도전하여 그 결과를 일구어낸 점은 높이 평가되어야 한다. '시극동인회'의 활동에 대해서는 다음과 같은 몇 가지 측면에서 획기적인 변화와 발전을 도모했다고 정리할 수 있다. 첫째는 활동이 거의 없이 이름뿐이던 '시극연구회'를 발전적으로 해체 재정립하고 더욱 다양한 분야의 예술인들을 규합하여 30여 명으로 이루어진 '시극동인회'를 탄생시켰다는 점이다. 그들이 시극을 새로운 차원의 종합예술이라고 주장한 성격과 취지에 맞게 구성원을 조합하여 협동 작업을 펼친 것은 새로운 것이다. 연극도 여러 분야가 협동 작업을 하는 점은 비슷하지만, 그들은 대체로 연극인들이 중심이라는 점에서 다르다. 둘째는 시극사상 최초로 작품을 무대에 올려 관객들에게 소개했다는 점이다. 그동안 읽는 차원에 머물러 있던 시극을 비로소 극적 차원으로 끌어올려 그들이 뜻한 대로 다중들에게 동시에 전파되는 효과를 실현하였다. 셋째는 시극에 대해 처음으로 이론적 접근을 시도했다는 점이다. 그들은 세미나를 열어 시극

이론을 발표하고 토론하면서 시극의 특성과 지향 방향을 가늠하려고 노력하였는데, 동인들 중에 최일수와 장호가 발표한 당대의 자료들은 현재도 우리 시극의 지향성을 구체적으로 이해할 수 있는 중요한 자료로 취급된다. 그만큼 그들은 가치 있는 작업을 했던 것이다. 넷째는 세미나에 돌아가면서 작품을 출품하고 합평회를 개최했다는 점이다. 이것 역시 기존의 다른 분야에서는 볼 수 없는 새로운 방식이었다. 창작은 개인 소관이지만 작품의 질적 향상을 위해서는 서로 정보를 교환할 필요가 있다는 인식 아래 진행된 그들의 작업이 성과를 거두었다는 것은 합평회에 출품된 작품의 일부를 제2회 공연 작품으로 선정한 기록을 통해 확인된다. 이렇게 그들은 시극의 이론뿐만 아니라 작품의 질적 향상을 위해서도 애를 썼다. 예술 분야는 이론도 중요하지만 무엇보다도 작품이 우선한다는 점에서 그들의 작품 합평회는 큰 의의를 지닌다.

이와 같은 '시극동인회'의 큰 성과에도 불구하고 한계도 간과할 수 없다. 가장 큰 문제점은 아무래도 대중들의 반응이 기대에 미치지 못했다는 점을 들 수 있다. 특히 공연의 성과가 미미하여 실망으로 귀결된 것을 가장 큰 한계로 지적해야 할 것이다. 그들의 강한 의지와 사명감이 결속력과 실천력을 보여주었지만 공연이 아쉬움을 남김으로써 회의가 싹트면서 동인회의 활동에도 지속성 위기가 닥쳤다. 구체적인 활동 여부는 밝혀지지 않았지만, 중간(1966년)에 '시인극장'이라는 극단이 창단되었다는 기록은 '시극동인회'의 활동이 중단되었음을 암시한다. 실제로 이 단체는 물론이거니와 '시극동인회'의 활동 기록은 더 이상 찾을 수 없는 점으로 미루어보아 해체된 것이라고 볼 수 있다. 그리고 1968년에 장호가 중심이 되어 '시극동인회'를 부활시키고 제3회 공연을 실행한 기록도 '시극동인회'의 잠정적인 중단이 사실임을 뒷받침한다. 장호의 시극 <수리뫼>를 무대에 올린 제3회 공연 역시 소기의 성과를 거두지 못하여 '시극동인회'

가 영원히 역사의 뒷면으로 사라지게 되는 빌미가 되었다. 장호가 물심양면으로 애를 써서 힘겹게 무대에 올린 <수리뫼> 공연은 결국 이상과 현실의 간극을 다시 확인하는 꼴이 되었다. 그 원인은 무엇보다도 시극이 대중들에게 낯선 양식이라는 점을 들어야 할 것이다. 당시의 공연평들을 참고하면 작품의 수준도 낮아 관객들의 관심을 끌 만한 요인이 적었다고 할 수 있다. 그렇다고 시인들의 시극에 대한 충만한 의욕과 의지, 새로운 양식을 도입하고 한국적으로 실험하려는 도전과 모험 정신을 통해 결과적으로 새로운 예술 분야의 명맥을 이어 다양화하는 데 기여한 그들의 노력마저 결코 헛된 것이라고 할 수는 없다.

한편, 이 시기에 발표된 시극 중에 확인된 작품은 방송 시극 2편과 무대 시극 10편 등 모두 12편이다. 그 가운데 장호의 <바다가 없는 항구>는 50년대에 이미 지면에 발표된 것이므로 이것을 제외하면 60년대에 처음 발표된 작품은 11편이다. 10년 동안에 11편이 발표되었으므로 연평균 겨우 1편 정도씩밖에 발표되지 않았다. 비록 작품 숫자는 매우 미미하지만, 초창기인 20년대의 8편보다는 늘어났고, 특히 30~50년대의 30년이라는 긴 세월 동안 통틀어 고작 2편밖에 발표되지 않은 상황에 비추어 보면 많은 발전과 성과를 거두었다. 뿐만 아니라 작품성 측면에서도 상당히 발전된 모습을 보여준다. 특히 초창기 시극에 비해 작품의 체계가 잘 갖추어졌다는 점이 두드러진다. 초창기 시극이 대체로 시적 분위기 쪽으로 기울어지고 관념적이어서 읽는 수준에서 벗어나지 못한 반면 이 시기의 작품들은 시와 극의 융합성이 한층 심화되었고, 또 실제로 공연이 이루어지기도 하여 극성이 상당히 강화되었다. 이 시기의 작품들이 지닌 특성을 집약하기 위해 핵심 요소를 대비하면 다음과 같다.

번호	작품	작자	문체	구조	배경-주제	기타
1	<잃어버린 얼굴>	시인	운문체	단막	1960년대, 서울-이산가족의 비애	
2	<사다리 위의 인형>	시인	운문체	1막5경	현대, 도시와 농촌-남녀의 성격 차이와 갈등	
3	<모란농장>	시인	운문체	단막	현대-실향민의 개척정신과 이산가족	
4	<고분>	시인	운문체	단막	현대, 산 속-도굴꾼의 자기성찰	
5	<얼굴>	시인	산문체	단막	현대, 서울-이산가족의 비애	
6	<그 입술에 파인 그늘>	시인	산문체	단막	전쟁 중의 어느 봄날, 산중 계곡-전쟁 지속과 비극적 역사의 되풀이	
7	<여자의 공원>	시인	운문체	1막4경	현대, 서울-중년 여성의 자기성찰	표현주의 기법 가미
8	<에덴, 그 후의 도시>	시인	운문체	1막6장	현대, 어느 도시-욕망의 그늘과 비극성	표현주의 기법 가미
9	<사냥꾼의 일기>	시인	복합	단막	현대, 두메산골-생명의 존엄성 인식과 순수성 회복	방송 시극, 표현주의 기법 원용
10	<수리뫼>	시인	운문체	4막14장	조선초엽, 수리뫼 기슭과 마을-신분차별 문제와 경계인의 비극성	장막 시극
11	<모래와 산소>	시인	산문체	단막	현대, 섬-남성성의 성찰	부조리극, 표현주의 기법 가미

이 표에서 보면 작자 유형은 모두 시인이다. 초창기에는 평론가와 극작가 등 다른 분야에서도 관심을 보였으나 이 시기의 기록에 남아 있는 작품들은 모두 시인이 창작한 것들뿐이다. '시극동인회'의 합평회 과정에서는 오학영 같은 극작가도 <시인의 혼>이라는 작품을 출품한 것으로 기록되어 있는데 폐기되었는지 현재 작품이 발견된 바는 없다. 문체는 11편 중 7편이 운문체 중심(무대지시문만 산문체)으로 이루어져 약 64%를 차지한다. 나머지 4편의 경우는 운문체와 산문체가 섞인 것(<사냥꾼의 일기>), 산문체 중심에 노래가 삽입된 형태(<얼굴>과 <그 입술에 파인 그늘>), 산문체로만 구성된 것 등으로 구별된다. 이에 따르면 다소 산문체 비율이 높기는 하지만 전체적으로 시극=운문체라는 인식이 강함을 알 수 있다. 분할단위에 따른 구조 유형은 아무런 표시가 없는 작품이 7편으로 태반이 단막극 형태를 취하였다. 나머지 4편은 단막 형태이되 장(경)을 나누어 중편에 가까운 분량을 갖춘 것이 3편이고, 장호의 <수리뫼>는 유일하게 4막14장으로 장막 형태이다. 4편 가운데 3편이 공연되어 공연을 고려한 경우 길이와 짜임새를 배려했음을 알 수 있다. 이 밖에 후반으로 가면서 표현주의 기법을 원용한 작품들이 주류를 이루어 시극과 표현주의가 밀접한 관련이 있음을 구체적으로 보여주는 점도 중요한 특성으로 지적할 수 있다.

시대 배경은 조선초엽으로 설정된 <수리뫼>를 제외하고는 모두 현대사회를 배경으로 삶의 애환을 다루어 현대사회에서 제기되는 문제점을 모티프로 삼았다. 주제는 한국전쟁과 그에 따른 후유증을 다룬 작품이 4편으로 가장 많다. 특히 이인석은 5편중에 3편(<잃어버린 얼굴>·<모란농장>·<얼굴>)을 이산가족이나 실향민 문제를 다뤄 전쟁의 상흔에 관심이 많았음을 알 수 있다. 나머지 작품들은 대부분 인간의 지나친 욕망에서 비롯되는 부조리 현상으로 인해 겪는 갈등을 중심으로 다루었다.

여기에는 황금만능주의 사상으로 인한 타락 현상이 곁들여져 있다. 그래서 남녀 성격 차이와 밀고 당기는 사랑을 표현한 <사다리 위의 인형>, 도굴꾼이 유물을 통해 자아를 성찰하고 개과천선하는 과정을 그린 <고분>, 전쟁의 부조리와 폐해를 통해 평화와 자유를 갈구하는 <그 입술에 파인 그늘>, 출세 지상주의에 함몰되어 불법으로 부를 축적하고 권력을 누리다가 발각되어 고난을 겪는 남자를 중심으로 그려낸 <에덴, 그 후의 도시> 등이 이에 해당한다. 그 밖에 <여자의 공원>은 <인형의 집>을 연상케 하듯이 가족을 위해 헌신하던 중년 여성의 존재론적 위기를 다루고 있으나 그 바탕에 늙음과 죽음에 대한 저항감이 깔려 있어 욕망 문제에 결부되고, <사냥꾼의 일기>는 짐승의 생명을 노리는 사냥에 대한 욕망과 집착을 버리지 못하는 것을 줄거리로 한다. 또 <모래와 산소>도 남성의 성적 본능의 공격성과 위험성 문제를 골격으로 사건이 전개되므로 결국 욕망이 갈등의 근원이 된다. 이렇게 보면 11편 모두가 인간의 지나친 욕망에 대한 성찰을 모티프로 하고 있다. 시의 특성이 순수를 지향하는 것[思無邪]임을 상기하면 시인들이 작품의 모티프를 지나친, 또는 헛된 욕망에서 이끌어온 것은 우연의 결과가 아니라고 하겠다.

물론 이들 작품 역시 비판적으로 바라보면 문제가 제기될 수 있다. 대부분 소품이어서 공연을 하더라도 단독 공연이 어렵다는 점, 시적 질서를 고려하면 극적 질서가 허약해져 정적으로 흐를 가능성이 커지고 지루해져 흥미가 줄어들게 되는데 이런 문제를 해결하기 위한 노력이 잘 보이지 않는다는 점을 지적할 수 있다. 장호가 리듬 문제를 놓고 고심한 경험을 토로하였으나, 그것이 생각보다는 쉽지 않다는 점만 확인하고 공연 실패의 절망감이 너무 컸던 탓에 더 이상의 진전을 보여주지는 못했다. 여기에 공연의 경우 시극에 대한 경험이 없는 연출가와 배우들의 문제까지 겹쳐 여러 가지 어려움이 따랐다. 이런 문제점들은 한 마디로 시극이라는 낯선

양식을 구현하는 과정에서 어쩔 수 없이 부수되는 것들이라 할 수 있다. 이것을 해결하기 위해서는 많은 도전과 실험이 따라야 하는데 그것도 쉽지 않다. 우선 작품 외적으로는 관심을 갖는 사람들이 많이 늘어나야 발전 가능성도 높아지는데, 낯설고 소외된 양식인 시극으로서는 기대하기 어렵다. 내적으로는 시적 질서와 극적 질서를 적절히 융합하여 시나 극으로 실현할 수 없는 가치를 살려내야 하는데, 이것 역시 말처럼 그리 쉽지 않다. 문제는 이 어려움이 상존한다는 점에서 시극의 운명은 늘 위태로운 상태에서 벗어나기 어렵다. 이와 같은 열악한 환경을 감안하면 고독하게 시극에 도전하고 실험한 시인들의 정신은 높이 평가되어야 마땅하다.

5. 시극 전개의 절정기(70년대), 시극 운동의 잠재화와 세대 교체기

1) 제1기 시극 운동의 여운과 종막

숱한 역사의 부침이 증명하듯이 인간들이 짓는 일 중에 영속되는 것은 거의 없다. 여러 사람들이 모여 함께 도모하는 일은 더욱 그렇고, 대중의 관심과 애정을 바탕으로 작동하는 종합예술의 실현은 더더욱 지속 가능성의 확률이 낮아지는 것이 상식이다. 이 땅에 시극 부흥을 위해 다양한 분야의 예술인들이 의기투합하여 최초로 조직적인 시극 운동을 펼친 것으로 기록되는 '시극동인회'의 운명도 그리 길지 않을 것임은 이미 예상된 일이기도 하다. 결국 이 단체는 동인회 내외의 여러 가지 한계에 부딪혀 10년도 다 채우지 못한 채 역사의 뒤안길로 사라져 버렸던 것이다.

그러나 이런저런 사유로 비록 단체는 해체될지언정 그 소속인 개개인

마저 모두 깨끗이 마음을 정리하기 어렵다는 점도 부정할 수 없는 이치이다. 그래서 남다른 열정을 쏟았던 두 사람의 시인은 시극에 대한 미련을 버리지 않는다. 그들이 바로 우리 시극사상 가장 많은 작품을 남긴 이인석과 장호이다. 이인석은 작품 창작으로, 장호는 이론 연구와 작품 창작과 공연 준비 등으로 동분서주하면서 시극의 가치를 구현하기 위해 적극 나섰던 만큼 쉽게 그 미련을 버릴 수 없었을 것임은 짐작하고도 남는다. 이 두 시인이야말로 우연히 관심을 갖고 시극 운동에 참여한 것이 아니라 사명감과 열정으로 시극 진흥을 위해 자신을 바쳤다고 해도 과언이 아니다. 그럼에도 불구하고 대세를 거스를 수 없어 조직적인 시극 운동이라는 공동의 꿈은 안으로 거둬들이기는 했지만 개인적 열정만은 포기할 수 없었던 것이다. 그리하여 그들은 스스로 작품을 창작하여 발표하는 일로 그 꿈의 한 자락을 이어간다.

1970년대의 시극 역사를 이어가는 선봉에는 역시 장호가 서 있었다. 1968년 10월에 발표된 전봉건의 시극 <모래와 산소>를 마지막으로 일찍 60년대가 저문 이후 약 1년 9개월이라는 시간이 흘렀고, 그가 물심양면으로 정성을 쏟았던 <수리뫼> 공연의 실패로 큰 상처를 입었던 시점으로부터는 만 2년이라는 세월이 흐른 뒤이다. 상처가 클수록 반작용으로 극복의지도 강하게 분출되기 마련이듯이 그래도 그는 한시도 시극에 대한 미련을 버리지 않았다. 시극에 대한 그의 신념이 얼마나 강렬하고 확고했는지, 그 반면에 그로 인한 좌절감은 또 얼마나 컸는지 그의 회고를 통해서 다시 한 번 확인해보면 이렇다.

아직도 21년전 그때 실패의 이유를 밝히지 않고 있는 것 자체가 그 일을 설욕하고자 하는, 남모르는 불덩이가 내게 여태 살아 있다는 증거인지 모른다. 누구는 무대를 가리켜 하루밤새에 모든 것을 잃을 수도 있는 도박에 비유했지만, 그때 호되게 당한 탓인지 나는 여태 시극을 쓸망정 무대를 생각 못하고 있다. 그러나 <수리뫼>의 주제가 예

술과 자유라 집어 말한다면, 그것은 그대로 내게 있어 내 생명 있을 때까지의 과제일 시 분명하고, 시극에 대한 야심 또한 그에서 벗어남이 없을 것이다.225)

앞장에서 인용했던 것을 다시 인용한 이 회고는 1968년 <수리뫼> 공연이 실패한 이후 1992년에 그 작품을 단행본으로 엮어내면서 회고한 글이니 무려 21년이라는 세월이 지난 뒤의 소감이다. 이 감회는 그렇게 많은 시간이 흐른 뒤에 새삼스럽게 책으로 출간하게 된 까닭을 알리는 동시에 아직도 시극에 대한 열정과 미련이 남아 있음을 스스로 확인하고 외부에 알리려는 의도로 이루어진 것이라 할 수 있다. 시극에 대한 장호의 사랑과 배신감으로 인한 번민이 얼마나 심했는지, 그리고 그가 공연을 생각지 않고 '작품만' 쓰게 된 이유가 잘 드러난다. 즉 공연이 도박이나 다름없음을 몸소 겪고 나서 받은 충격과 상처가 그를 시극 운동(공연)에 대해 더 이상 엄두를 내지 못하게 하였지만, 또 한편으로는 '예술과 자유'를 저버릴 수 없는 예술가로서의 숙명도 어찌할 수 없었다는 그 모순을 지양하는 방법이 곧 공연에 대한 미련을 버리고 작품만 창작하여 발표하는 일이었던 것이다.

이러한 진퇴양난의 번민을 극복하고 그가 1970년대에 들어 처음으로 발표한 작품이 바로 <땅 아래 소리 있어>라는 시극이다. 이 작품은 1970년 7월에 발간된 ≪단막희곡28인선≫에 발표된 것으로 그는 유일하게 시극 작가로 참여하였다. 그 이후 그는 다시 약 4년의 침묵 기간을 거쳐 1974년 5월에 <이파리무늬 오금바리>라는 시극을 『현대문학』에, 또 그 이듬해에는 <내일은 오늘 안에서 동튼다—화랑 김유신>)이라는 시극을 한국문화예술진흥원에서 기획 발간한 시리즈 가운데 '장시·시극·서사시' 세 편을 묶은 ≪민족문학대계·6≫을 통해 연이어 발표한다. 세

225) 장호, 「<수리뫼> 언저리」, 앞의 책, 103쪽.

작품 모두 무대 시극이지만 그 특성은 각각 다르다. <땅 아래 소리 있어>는 4·19혁명정신을 되새기고 기리는 내용으로 이루어진 단막 시극이고, <이파리무늬 오금바리>는 처음으로 '詠唱詩劇'이라는 이름을 붙여 무대에서 낭송하는 형태로 지은 것이며, <내일은 오늘 안에서 동튼다-화랑 김유신>은 5막 형식의 본격적인 역사 장막 시극으로 대형 작품이다. 이런 이력을 통해서 보듯이 장호는 '시극동인회'가 사실상 해체된 이후에도 침묵과 발표를 거듭하면서 시극에 대한 관심의 끈을 놓지 않았다.

한편, 장호와 함께 '시극동인회'의 일원으로 참여한 이인석은 이 시기에도 여전히 다작가다운 면모를 보여준다. 60년대에 5편을 발표한 그는 1963년 6월에 <얼굴>과 <古墳> 두 편을 동시에 문예지에 발표한 이후 약 8년 동안 침묵하다가 1970년 12월에 <굳어진 얼굴>을 발표하면서 시극을 잊지 않았음을 알린다. 이후 1974년 3월까지 약 3년 동안 <빼앗긴 봄>·<곧은 소리>·<罰> 등 이 시기에 그는 모두 4편의 시극을 문예지에 연속 발표하면서 여전히 건재함을 과시한다. 이들 4편의 작품은 새로운 경향을 보인다. <굳어진 얼굴>은 부부 사이의 불신을 모티프로 이루어졌고, 나머지 3편은 모두 시인의 시—각각 이상화의 <빼앗긴 들에도 봄은 오는가>, 김수영의 <폭포>, 김광섭의 <罰>을 모티프로 한 창작으로 60년대에 보이지 않던 새로운 방법을 취했다. 특히 기존의 시를 모티프로 한 세 편이 관심을 끄는데, 이것은 복합적인 의미를 유추할 수 있기 때문이다. 즉 긍정적으로 보면 새로운 시대를 맞이하여 변신을 시도한 결과로 평가할 수 있지만, 부정적인 측면에서는 남달리 여러 편을 발표하다 보니 시극으로 창작할 만한 제재를 새로 구하기 어려운 나머지 잘 알려진 작품을 통해 착상하여 창작의 수월성을 꾀한 것이 아닐까 하는 의문이 들기도 한다. 이 의문에 현실성을 강화하는 것이 바로 희곡 작품을 창작하는 방향으로 선회한다는 점이다.

이인석이 희곡 작품을 발표하기 시작한 시기는 1972년부터이다. 그는 <믿지 마라, 복이 있나니>라는 작품을 『현대문학』(1972년 8월호)에 발표하여 시극과 희곡을 함께 쓰고 있음을 보여준 이후 1974년 3월에 발표한 <벌>을 마지막으로 시극은 더 이상 발표하지 않고 완전히 희곡으로 돌아선다. 그 이후 그가 발표한 희곡으로 확인된 작품은 <중추절>[226]·<날개>[227]·<달밤>[228]·<곰>[229]·<邂逅>[230] 등 5편이다. 이렇게 이인석은 확인된 희곡 작품만 해도 6편에 이른다. 그리고 희곡도 시를 모티프로 하거나 서정적 무드를 강조한 작품이 절반이나 되어 시극 창작의 잔영이 비침을 알 수 있다. 이를 통해서 보면 그는 이 시기에 시극과 희곡의 갈림길에서 좀 흔들린 듯하다. 그때까지 남다른 열정으로 시극을 발표했지만 별다른 호응을 얻지 못했을 뿐만 아니라 그의 나이도 어느덧 50대 후반에서 60대로 넘어가는 시기이기도 하였다. 특히 1979년 7월 3일, 회갑을 겨우 넘긴 62세에 작고한 사실을 감안하면 이미 병약한 상태였던 것으로 보인다. 그럼에도 작고하기 1년 전까지 작품을 발표한 그의 의지와 노력은 대단한 것이라 하지 않을 수 없다.

장호는 이인석보다 두 달 늦은 1974년 5월에 발표한 장막시극 <내일은 오늘 안에서 동튼다—화랑 김유신>을 끝으로 더 이상 시극 작품은 발표하지 않는다. 그 이후 그는 1992년 <수리뫼>를 단행본으로 엮어낸 일을 제외하고는 시극에서 완전히 멀어져 작고할 때까지 여러 권의 시집만 상재한다. 그리하여 그는 시극에 대한 남은 열정을 다 불태우지 못한 채 고

226) 『현대문학』 1974년 11월호.
227) 『현대문학』 1975년 9월호.
228) 『현대문학』 1976년 11월호. 이 작품은 '한용운 시 <님의 침묵>에서 착상'했다고 명시되어 있다. 작가는 시극이라 술회했으나 확인 결과 '희곡'으로 발표되었다.
229) 『현대문학』 1978년 9월호.
230) 『월간문학』 1978년 9월호. 이 작품에는 '서정적 무드'라는 작품의 특성(연출 방향)이 명시되어 있다. 또한 이상화의 시 <빼앗긴 들에도 봄은 오는가>에서 착상한 희곡으로 '극단 상황'(중고교연극동아리)을 통해 1976년 3월 1~2일 이틀간 서울시민회관 별관에서 공연한 것이라고 부기해 놓았다.

회를 갓 넘긴 나이에 발병한 뇌졸중에서 회복하지 못하고 작고한다. 이로써 그는 참으로 큰 아쉬움 속에, 아니 한 많은 시극에 대한 사랑도 깨끗이 놓아 버리고 영면에 들어간다. 또한 그가 타계함으로써 한때 대단한 의욕으로 시극 운동을 펼친 '시극동인회'의 여운도 영영 종막을 고한다.

2) 신세대의 등장과 시극 양상의 다변화

'시극동인회'의 일원으로서 가장 오랜 시간 동안 시극과 동행해온 두 시인이 종막을 고하기 직전에 문정희231)가 등장한다. 1969년 『월간문학』을 통해 시로 등단한 문정희는 1974년 5월 『현대문학』에 <나비의 탄생>을 발표하면서 시극사상 홍윤숙에 이어 두 번째 여류시인으로서 시극인의 대열에 합류한다. 그녀는 시뿐만 아니라 문학의 다방면에 관심과 재능을 보여주는데, 이미 여고생 때 전국 여고생 문학 경연대회에서 희곡으로 당선될 만큼 조숙하기도 하였다. 다음의 회고문에는 시극과의 우연한 만남에서부터 작품이 탄생하는 준비 과정, 그리고 작품의 특성에 이르기까지 비교적 자세한 정보가 들어 있다.

> 내가 詩劇과 만난 것은 우연한 인연 때문이었다.
> 70년대 초, 대학을 졸업하고 부임한 여자고등학교에서 낡은 캐비넷을 하나 배정 받았는데 그 속에 바로 시극 극본집들을 발견한 것이 그 시초였다. 알고 보니 그것은 얼마 전 그 학교에서 타계한 시인 신동엽 선생의 것이었다. 나는 가슴이 뛰었다. 생전 한 번도 만나본 적은 없었지만 신동엽 선생은 내게 시극을 건네주고 간 거라는 생각이 들

231) 문정희(1947~)는 전라남도 보성에서 출생하여, 1969년 『월간문학』을 통해 등단했다. 시집 ≪찔레≫ · ≪새 떼≫ · ≪응≫ 등 10여 권과 장시(서사시) ≪아우내의 새≫, 창극 <구운몽> 등이 있다. 현대문학상 · 소월시문학상 · 정지용문학상 · 나지 나만 문학상(레바논) · 목월문학상 등을 수상했다. 현재 동국대학교 석좌교수, 한국시인협회 회장을 맡고 있다.

었다. 거기에는 신동엽 선생의 시극을 비롯해서 중요한 몇 시인의 시극들이 들어 있었다. 나는 그 시극들을 세심히 읽은 후 이런 생각을 했다. '아, 이런 시극이라면 나도 한 번 써보고 싶다.'

　기실 시극이라는 장르는 내게 완전히 생소한 것은 아니었다. 진명여고 시절 이화여대 주최 전국 여고생 문학 콩쿠르에서 <역류>라는 희곡을 써서 당선되기도 했던 것이다. 우선 시극에 대한 개념 정립을 위해 몇몇 이론서들을 탐독했다. 그리고는 소재를 우리의 설화와 민담 등에서 찾기로 하고 『삼국유사』와 『삼국사기』 등을 비롯해서 이곳저곳의 도서관과 서점을 뒤지며 자료를 찾았다.[232]

　인용문에 따르면 문정희가 시극을 만난 것은 우연이자 운명이라는 생각이 든다. 물론 前任 교사였던 신동엽이 쓰던 사물함을 물려받게 된 것이 결정적인 계기가 되었으니 우연이라 할 수도 있으나, 여고생 시절에 <역류>라는 희곡 작품으로 전국대회의 경연대회에 당당히 당선된 것을 통해서 보면 아주 우연이라고만 치부할 수 없다. 그런 재능과 관심을 가진 덕분에 시극 작품들이 얼른 눈에 띄었을 것이고, 또 관심을 갖고 읽어 보고 싶은 마음도 생겼을 뿐만 아니라, 세심하게 읽은 과정을 거쳐 '아, 이런 시극이라면 나도 한 번 써보고 싶다'는 자신감도 갖게 되었을 것이다. 그리하여 그 자신감이 직접 써보겠다는 의욕으로 발전하고 시극에 대한 이론 정립을 위한 구체적인 행동으로까지 진전될 수 있었다고 보기 때문이다.

　이 글에서 또 하나 주목되는 것은 우리의 설화와 민담 같은 자료들을 수집했다는 점이다. 아마도 시극 이론을 탐구하는 과정에서 얻은 정보와 관련이 있는 것으로 파악된다. 이는 고대 그리스 극시를 비롯하여 셰익스피어의 극시 등 많은 극시들의 제재가 그렇거니와 극시의 뿌리에서 재탄생한 현대 시극의 특성도 그 전통이 이어지는 것으로 보는 견해를 통해 뒷받침된다. 말하자면 시극은 신화나 아득한 역사적인 시대에 관한 제재

232) 문정희, ≪구운몽≫, 도서출판 둥지, 1994, '머리말'에서,

로 이루어져 온 것이라고 한 엘리엇의 관점[233] 같은 것을 접했을 것으로 보인다. 이 점은 <나비의 탄생>에 수용된 제재가 중국 설화를 바탕으로 한 것이라는 점이 입증한다. 이 작품의 출전에 대하여 작자가 다음과 같이 밝힌 대목에서 그 사실이 확인된다.

이 이야기는 원래 중국 이야기 책 『蓮理樹記』에 나오는 이야기로서 여인이 사랑하는 신랑의 무덤 앞에서 치성을 드리고 그 갈망의 극에서 무덤이 쪼개어져 함께 무덤으로 들어간다는 줄거리로 한국 중국 일본에 공통으로 전해져 내려오는 이야기였다.

그런데 재미있는 것은 유독 이 이야기가 우리나라에 와서 꼬리가 붙었는데 바로 여인이 무덤으로 들어가기 직전 하녀가 붙잡은 흰 옷자락이 흰 나비가 되었다는 부분이 바로 그것이었다."[234]

특히 이 작품이 시극으로서는 작자에게 처녀작이라는 점에서 시극 이론에 대한 탐구 과정에서 얻은 경험과 지식이 적극 활용되었을 가능성이 매우 높다. 그러니까 인간이 나비로 탈바꿈한다는 것, 즉 '나비의 탄생'이라는 이 작품의 제목이자 환생 모티프는 시극의 특성에 맞는 제재를 탐색하는 과정에서 얻은 것이다.[235] 이렇게 보면 이 작품은 중국의 설화가 한국적으로 변용된 것을 작자가 다시 시극으로 변용한 이중적 의미를 갖는

233) 그는 "시극은 그 주제를 어떤 신화에서 가져오든지, 그렇지 않으면 아주 멀리 떨어졌기 때문에 극중 인물들이 인간으로 인정을 받을 필요가 없고, 따라서 그들이 운문으로 말해도 인정을 받는, 그러한 아득한 역사적 시대에 관한 것이어야 한다고 지금까지 일반적으로 생각되어왔습니다."라고 했다. T. S. 엘리엇, 「시와 극」, 앞의 책, 195~196쪽.

234) 문정희, ≪구운몽≫, 위의 글.

235) 작자는 "미당도 이 설화를 모티브로 시를 쓰면서 <숙영이의 나비> '한 조각 찢긴 옷자락까지를 산사람의 힘으로 살게 하여 나비가 되어 날게 했다'고 감탄하였다."라고 언급하였다. 미당 시가 1961년에 발간된 『新羅抄』에 실려 있으므로 창작 선후 관계로 보면 <나비의 탄생>이 10여 년 늦다. 그렇다면 <숙영이의 나비>도 <나비의 탄생>의 착상에 도움을 주었을 가능성이 있다.

다. 이런 점에서 이 작품은 1920년대의 일부 작품들이 성서적 서사를 모티프로 활용한 것과는 차별화된다. 이를테면 더 많은 살이 붙고 현대적 의미가 강화되었다고 할 수 있다.

문예지를 통해 먼저 발표한 이 작품은 같은 해인 1974년 7월 4일부터 8일까지 4일간에 걸쳐 여인극장을 통해 명동예술극장에서 공연되었다.[236] 60년대에 공연된 <수리뫼> 이후 만 6년 만에 시극이 다시 무대에 오른 셈이다. 작자는 그 공연이 공감을 불러일으키고 성공적이었음을 "환상의 부분과 클라이맥스로 이끌고 가는 부분에서 진오기굿을 도입했던 것이 특징이었다. 그후 우리나라 여러 무대에 우리 무가와 굿이 올려졌고 굿과 연극의 만남에 대한 관심이 고조되기도 했다."[237]는 말을 통해 우회적으로 표현한다. 이에 따르면 <나비의 탄생>은 또 다른 특성을 지니고 있음을 알게 된다. 즉 중국 설화→한국적 변용→[시극+진오기굿]으로 연결되므로 분석하면 [설화+굿+시+극]의 구조를 갖는다. 이를테면 융·복합이라는 시극의 성격이 잘 구현된 작품이라 하겠다. 이렇게 <나비의 탄생>은 탄생 과정은 물론이고 그 결과도 주목되는 부분이 많다.[238]

문정희는 다음 해에 두 편의 작품, 즉 <날개를 가진 아내>(전4장)와 <봄의 章>을 각각 문예지[239]와 창작집[240]을 통해 발표한다. 이 가운데 앞의 작품은 설화를 현대적으로 변용하여 <나비의 탄생>과 비슷한 착상으로 이루어졌다. 제재 측면에서는 그렇지만 앞서 2장에서 밝혔듯이

236) 이 바로 직전인 1974년 3월 1~5일에 강용흘의 영문 극시 <궁정에서의 살인>을 이근삼이 번역하여 민예극단을 통해 예술극장에서 공연된 바 있으나 앞서 전제했듯이 우리 시극이라는 조건을 충족하지 못해 구체적인 언급은 유보한다.

237) 문정희, ≪구운몽≫, 앞의 글.

238) 이 작품은 공연 이후 ≪신한국문학전집·42≫(어문각, 1974.8)에 이어 문정희 시·시극집 ≪새 떼≫(민학사, 1975.10)에 다시 수록되었다. 그만큼 이 작품에 대한 작자의 애착심이 강했다.

239) 『현대문학』 1975년 3월호.

240) 문정희, ≪새 떼≫.

이 작품은 처음 발표할 당시 무대지시문을 통해 "이 이야기는 옛날부터 전해 내려오는 우리나라 동화에서 발췌한 것", "나는 이 연극이 현대극이기를 바란다.", "현대 어느 가정의 한 토막이거나 바로 우리 자신들의 모습이기를 바란다."[241]고 표명했을 뿐만 아니라 목차에도 '희곡'으로 명시되어 처음부터 시극을 목표로 창작한 작품이 아니라고 판단되어 본고에서는 구체적인 분석을 유보한다.[242] <봄의 章>은 ≪새 떼≫에 신작으로 처음 공개된 작품이다. 이 작품은 두 작품과는 달리 제재가 창작된 것이고 길이도 아주 짧은 소품으로 이루어졌다. 따라서 <봄의 장>을 제외한 두 편은 우리 설화를 현대적으로 변용한 특성을 갖는데, 특히 <나비의 탄생>은 우리 시극사적으로 새로운 장을 연 것으로 기록된다.

다음으로, 이승훈[243]은 1975년 2월에 <계단>을 『심상』에, 4월에는 <망나니의 봄>을 『현대문학』에 게재하여 두 달 터울로 연속 두 편을 발표한다. 문정희가 전래 설화를 시극에 수용하여 전통적인 시극 이론을 적극 의식했다면, 이승훈은 평생 모더니즘(후기에는 포스터모더니즘으로 나아갔음)에 주로 관심을 기울인 시인답게 시극에도 표현주의와 부조리

241) 『현대문학』 1975년 3월호, 245쪽.
242) 변용된 내용은 선녀가 우여곡절 끝에 다시 하늘로 올라가다가 추락하여 결국 꿈을 이루지 못한다는 점이다. 참고로 줄거리를 간략히 제시하면 다음과 같다. 선녀는 하늘로 올라가 제 본연의 모습(정체성)을 찾으려 애를 쓰다가 약초를 캐러 다니는 '한손'이라는 소년이 뱀에 물려 위기에 빠진 것을 구해준다. 한손이가 은혜를 갚으려 선녀의 날개옷을 찾아준다. 선녀는 나무꾼의 강력한 만류와 애원을 뿌리치고 승천을 시도한다. 한손이의 간절한 기대에도 불구하고 그의 우려대로 선녀는 날개옷이 너무 낡았을 뿐만 아니라 너무 오랫동안 날지 않아 나는 법도 잊어버려 오랜 꿈을 이루지 못한다. 그리하여 선녀의 찢어진 날개옷을 흔들며 나무꾼이 "하하하하, 도대체 우리에게 날개가 어디있어? 환상이었어! 환상이었어!"(254쪽)라고 외치며 막이 내리는 장면에 따르면 이 작품은 이상과 현실은 엄연히 다르다는 것을 보여준다고 할 수 있다.
243) 이승훈(1942~)은 강원도 춘천에서 출생하여 1963년 『현대문학』으로 등단했다. 시집으로 ≪사물A≫ 등 15권, 시론집 20여 권 등 50여 권의 저작물을 펴냈다. 현대문학상·한국시협상·시와시학상·임연수문학상·김삿갓문학상·백남학술상 등을 수상했다. 현재 한양대학교 명예교수이다.

극의 이념이 혼합된 실험적인 모습을 보여주어 대비된다. 이런 점에서 그는 전봉건의 시극 계열을 이으면서 우리 시극의 한 터전을 닦은 것으로 평가할 수 있다. 비슷한 시기에 지은 것으로 보이는 두 작품은 서로 상호 텍스트성을 갖는다. <계단>은 운문체 중심으로 청년과 노인의 인식을 대비하여 그리는데, 노인은 경험에 기대어 세상을 낙관적으로 바라보는 반면에 청년은 꿈의 무게에 눌려 오히려 무기력하게 비극적으로 전락한 다. 이에 비해 <망나니의 봄>은 산문체를 중심으로 소리I과 소리II가 겉으로는 대화를 나누는 것 같으나 실제로는 거의 독백이나 다름없는 말을 주고받으며 자기성찰을 통해 스스로를 단죄하여 망나니의 업보로부터 벗어나는 희극으로 그려졌다. 이렇게 두 작품은 부조리극과 표현주의적 幻影이나 내면의식을 바탕으로 한 점은 유사하나 대조적인 성격으로 이루어져 창작 과정에서 후자는 전자를 거울로 삼아 이루어졌다는 점이 뚜렷이 드러난다.

이 시기에 시극에 관심을 가진 시인으로 주목되는 또 한 사람은 박제천[244]이다. 그는 '합작 작업' 형태로 <새타니>와 <판각사의 노래> 두 편의 시극을 무대에 올려 시극으로서는 선례가 없는 공동 구성이라는 새로운 기록을 세웠기 때문이다.[245] <새타니>는 극작가 이언호와의 공동 구성으로 『월간문학』(1975년 3월호)에 게재한 뒤 공연되었고, <판각사의 노래>는 같은 이름의 연작시 48편[246]을 바탕으로 연출가 김창화가 시극으로 재구성하여 무

244) 박제천(1945~)은 서울에서 태어나 1965년 『현대문학』으로 등단하였다. 제1시집 《장자시》를 비롯하여 10여 권과 다수의 시선집, 시 이론서 및 <천태종 오페레타> 등이 있다. 현대문학상·한국시협상·녹원문학상·월탄문학상·윤동주문학상·동국문학상·공초문학상 등을 수상했다. 현재 문학아카데미 대표로 있다.

245) 소설로는 이상협과 조일제의 합작 <청춘>이 있다. 이 작품은 1914년 文秀星에 의해 상연되었다. 유민영, 『한국현대희곡사』, 앞의 책, 64쪽.

246) 이 작품은 박제천의 약력에 따르면 1976년 "문예진흥원 위촉 민족문학대계 수록용 장시"(《박제천시전집·1》, 533쪽. 권3의 연보에는 1975년으로 되어 엇갈림)로 집필하기 시작한 것인데 그의 제2시집 《心法》(연희, 1979)에 실려 있다.

대에 올렸다. 두 작품은 문정희의 <나비의 탄생> 계열로 우리 전통의식에 입각하여 이루어진 시극이다. 즉 <새타니>는 '志鬼說話'를 변용하여 구성한 것이고, <판각사의 노래>는 고려시대 팔만대장경의 경판을 만드는 과정을 제재로 불교사상을 다룬 작품이다. 이 작품들이 시극사적으로 주목되는 요소는 우선 혼자 작품을 기획하고 완성하던 관례를 깨고 공동 구성으로 이루어졌다는 점이다. 그동안 '시극동인회'에서 합평회를 통해 작품을 함께 감상하고 평가하면서 의견을 주고받는 형식은 있었으나 연극인들과 협동 작업을 통해 시극(대본)을 구성함으로써 이 방면에 새로운 길을 마련하였다. 이 공동 작업은 오늘날에는 흔한 일이지만 시극계로서는 처음 실현되었다. 이는 작품 창작에도 일종의 분업화가 이루어져 서로 잘 할 수 있는 분야를 맡아 책임짐으로써 창작의 효율성을 극대화할 수 있는 장점이 있다. 그리하여 이들은 서정(시)적인 표현력이 강한 시인의 장점과 극적 구성력이 우월한 연극인의 장점을 조합하여 시와 극의 융합체인 시극의 정체성을 확립할 수 있는 한 방법을 제시했다.

다음으로, 두 작품은 모두 시인과 연극인의 만남으로 완성한 시극을 공연으로 실현했다는 의의를 갖는다. 특히 <새타니>는 1973년 5월 28일부터 6월 5일까지 열흘간 공연되어 시극으로서는 새로운 기록을 만들었을 뿐만 아니라 4년 뒤인 1979년 7월 17일부터 23일까지 7일간 다시 무대에 올라 역시 시극으로서는 처음 있는 일이었다. 무대지시문에 '시와 극과 무용의 앙상블'이라고 명시하였듯 이 작품은 세 양식을 융합하고 역동성과 볼거리를 강화하여 관객의 관심을 끌어내는 데 성공한 셈이다. 이에 비해 1979년에 무대에 올린 <판각사의 노래>는 단발 공연에 그치고 만족스런 성과도 얻지 못한 것으로 알려져 대조를 이루지만, 나름대로 새로운 기법을 도입하여 불교사상을 바탕으로 구성한 최초의 시극이라는 점에서 의의를 갖는다. 이는 다음과 같은 평가를 통해 확인할 수 있다.

박제천의 두 번째 시집 《心法》에 실린 연작시 <팔만대장경의 노래> 46편을 연출가 김창화가 구성, 연출한 작품, 종래의 아리스토텔레스적 구성인 발단 전개 갈등 절정 대단원 등의 틀을 깨고 판각사와 동서남북을 상징하는 네 명의 장정의 절제된 시적 언어와 동작으로 禪의 세계를 표현한 작품이다. 시도나 열의에 비해 성과면에서 비록 만족스런 결과를 얻지 못했지만 기존의 연극과 달리 시에서 소재를 얻어 극화한 점이나, 파격적인 구성, 범패를 비롯한 전통음악의 삽입 그리고 늙은 판각사가 판각을 통해 체득하게 되는 禪의 과정 등은 다가오는 80년대의 새롭고 다양한 불교연극의 시도를 기다리는 의미있는 작업이 되었다.[247]

<판각사의 노래>를 개관한 위의 기사는 이 작품이 시극이라는 점을 인식하지 못한 채 주로 연극 측면에서 작성된 것으로 보인다. 그러니까 전통적인 구성 방법을 해체한 반아리스토텔레스적 연극으로 '절제된 시적 언어와 동작'을 보여준 작품이라고 서술한 부분은 사실 시극의 특성과 관계가 있으므로 특별히 강조할 사안은 아니다. 그럼에도 불구하고 기존의 시를 바탕으로 파격적 구성을 취하고, 전통음악을 삽입한 점, 그리고 80년대의 새로운 불교연극을 기대하게 하는 선행 작품으로서 의미 있는 작업이라고 평가한 부분은 주목된다. 공연에서 비교적 성공한 <새타니>와는 달리 이 작품이 성과가 미흡한 것으로 평가되는 것은 불교사상을 바탕으로 하여 원래 난해한데다가 순간성에 의존하는 공연예술로 다시 전이되어 더 어려워진 결과에 기인한 것으로 보인다.

이처럼 일반 연극의 차원에서 접근하면 비판적 요인이 많이 노출될 수 있지만, 연극이 아닌 굳이 시극 양식을 선택한 작자의 의도를 고려하면 작품의 의의는 크게 달라질 수 있다. 이 작품에 대해 비교적 깊이 분석한 김남석이 상반된 견해를 보인 것도 바로 시와 극의 중간점에 위치한 시극의 특성

247) 김미미, 「불교연극의 공연실태」, 『月刊 海印』 68호, 1987. 10.

을 깊이 이해한 결과이다. 즉 그는 "시극에 대한 열성적인 접근에도 불구하고, <판각사의 노래>는 극에 대한 前理解에서 약점을 드러냈다. 극은 최소한의 플롯을 요구한다. (...) 이 작품은 이러한 서사 구축에 지나치게 소홀했다."고 비판하면서도 "그러나 <판각사의 노래>는 우리 시극사에서 중요한 작품이다"라고 평가했는데, 그 이유로 그는 다음과 같은 점을 들었다.

> 아직 우리 시극은 세상의 관념적 요구에 대한 응답을 제시한 바 없다. 그런 측면에서 박제천의 시극 <판각사의 노래>는 기념비적 역할을 수행했다고 할 수 있다. 시극이라는 낯선 장치로, 세상의 부정과 싸우는 시인의 관념 세계(불교의 가르침에 의존)를 그리려고 시도했다는 점은 깊이 기억할 만한 지점이다.248)

김남석의 평가 척도는 주로 '시인의 관념 세계' 즉 '불교적 가르침'을 낯선 시극 양식으로 표현하려고 시도하였다는 점이다. 그러니까 첫 시도 자체가 기억될 만한 요인이라는 것이다. 불교적 가르침과 낯선 시극이라는 이 조합은 사실 거의 모험에 가깝다. 즉 심오한 사상은 독자들이 이해하기 쉬운 방향으로 풀어내는 것이 상식인데, 오히려 낯선 양식인 시극으로, 그것도 극보다는 시적 질서로 기울어져 형상화하였으니 아이러니한 양상을 보여준다. 그렇다면 여기에는 상식을 뛰어넘는 작의가 숨어 있다고 보아야 할 것이다. 그것은 바로 불립문자로 지칭되는 불교사상을 일상적 언어로 풀어내기에는 근본적인 한계가 따를 수 있기 때문이다. 즉 시적 초월과 함축성을 통해 일상적 해석으로 부족한 포괄적 의미를 담으려 했던 것이다. 이렇게 보면 지나치게 소홀히 다룬 서사적 구축이라는 비판적 요인은 많이 희석될 수 있을 것이다. 그것은 바로 소홀히 한 것이 아니라 의도된 필연적 결과이니까. 따라서 그 문제는 형식과 내용이 유기적으

248) 김남석, 「허공의 조각」, 앞의 책, 200~201쪽.

로 이루어졌다는 점에서 오히려 평가될 요인으로 작용할 수도 있다.

이상에서 보았듯이 새로운 세대는 이전 세대와는 다른 점이 많다. 전통적인 시극의 특성을 의식한 결과로 보이는 전통적인 제재를 선택하여 현대적 변용을 꾀한 작품이 주류를 이룬다는 점, 모두 두 편 이상씩 작품을 발표하여 단발성에 그치지 않았다는 점에서 차별화된다. 또한 박제천을 중심으로 극작가 이언호와 연출가 김창화가 공동 작업을 수행하여 시극의 공연 성격을 높이려 했다는 점도 새로운 시도로서 주목된다. 또 한 가지 이 시기의 특성으로 빼놓을 수 없는 것은 우리 시극사상 가장 많은 14편의 작품이 창작 발표되었다는 점이다. 그러니까 작품 발표 상황에서도 절정기에 해당한다. 게다가 문정희의 <나비의 탄생>에는 진오기굿을 삽입하고, 박제천의 <새타니>에는 무용을 가미한 것도 60년대 시극에서는 볼 수 없었던 새로운 시도이다. 이를 통해 역동성과 볼거리를 강화함으로써 극적 흥미를 돋운 점도 눈길을 끄는 대목이다. 그리하여 시와 극과 노래와 무용 등이 어우러진 시극 형태로 심화되어 이른바 종합예술성이 한층 높아지고 뮤지컬의 분위기를 연상할 수 있는 경지에까지 이렀다고 평가할 만하다.

이와 같이 1970년대에 시극에 대한 관심이 크게 고조되고 시극사적으로 큰 발전이 이루어졌다는 사실은 후반에 이르러 그동안 10여 년간이나 잠잠하던 시극 운동을 재인식하는 분위기가 조성된 것을 통해서도 입증된다. 즉 몇몇 시인들을 중심으로 '현대시를 위한 실험무대'라는 동인이 결성되고 활동에 들어간다. 그 첫 결실이 1970년 12월호 『한국문학』에 발표하고 공연된 정진규의 시극 <빛이여 빛이여>이다. 이로 하여 1970년대 말은 우리 시극사적으로 두 번째이자 마지막으로 조직적인 시극 운동이 전개되는 시발점이 된다. '현대시를 위한 실험무대'의 본격적인 활동은 1980년대 초반에 이루어지므로 구체적인 서술은 다음 시대에서 종합적으로 다룬다.

3) 개별 작자의 작품 세계

1970년대에 발표된 26건 가운데 재수록과 재공연 및 본고의 서술 범주에 들지 않는 것 등을 제외하면 이 시기에 처음 발표된 시극 작품은 14편이다. 이들을 중심으로 서지 사항과 공연 정보 등을 다시 정리하면 아래와 같다.

번호	작품	작자	발표 매체	발표 시기	출판사/극장
1	<땅 아래 소리 있어>	장호	≪단막희곡28인선≫	1970.7	성문각
2	<굳어진 얼굴>	이인석	『월간문학』 70.12월호	1970.12	월간문학사
3	<빼앗긴 봄>	이인석	『상황』 4호	1972.12	상황사
4	<곧은 소리>	이인석	『시문학』 2월호	1973.2	시문학사
5	<罰>	이인석	『월간문학』 3월호	1974.3	월간문학사
6	<나비의 탄생>	문정희	『현대문학』 243호	1974.5	현대문학사
7	<아파라무늬오금바리>	장호	『현대문학』 243호	1974.5	현대문학사
8	<계단>	이승훈	『심상』 75.2월호	1975.2	심상사
9	<새타니>	박제천·이언호	『월간문학』 75.3월호	1975.3	월간문학사
10	<망나니의 봄>	이승훈	『현대문학』 244호	1975.4	현대문학사
11	<봄의 章>	문정희	시집 ≪새 떼≫	1975.10	민학사
12	<내일은 오늘 안에서 동튼다-화랑 김유신>	장호	≪민족문학대계·6≫	1975.12	동화출판공사
13	<관각사의 노래>	박제천·김창화	극단 76단	1979	76소극장
14	<빛이여 빛이여>	정진규	『한국문학』 75호	1979.12	한국문학사

이 시기에 처음으로 발표된 작품 14편은 60년대보다 4편이 증가한 숫자이다. 14편중 공연된 작품은 <나비의 탄생>·<새타니>·<관각사의 노래>·<빛이여 빛이여> 등 4편이다. 공연 편수는 60년대의 5편보다 오히려 1편이 줄었고, 비율도 50%의 거의 절반에 가까운 28.6%에 머문다. 공연 비율이 저조한 원인은 시극의 공연에 대한 상처와 두려움을 갖

고 있는 장호와 공연에 대한 관심을 별로 보여주지 않은 이인석의 작품이
절반이나 차지하기 때문이다. 두 시인의 작품 7편을 제외하고 신세대의
작품만 대상으로 하면 7편중에 3편이 공연된 셈이어서 공연 비율(42.9%)
은 높아진다. 그러면 이제 14편의 작품에 대한 특성들을 살펴보기로 한다.

(1) 장호의 시극 세계: 애국심과 역사인식

장호는 1970년대 시극의 문을 여는 첫 작품으로 <땅 아래 소리 있어>
를 발표한다. 이 작품은 단막 시극인데 산문체 중심으로 전개되다가 후반
에서 운문체가 가미된다. 무대 배경은 1960년 4·19학생의거가 일어나
고 8년이 지난 뒤의 서울로 설정되었다. 이미 널리 알려진 역사적 사건을
제재와 배경으로 다룬 작품인 만큼 내용에서는 별로 새로운 점이 없다.
즉 학생들이 데모에 참가하여 희생한 대가가 우리 역사의 새로운 전기로
작용하였다는 내용이 거의 전부이다. 다만 주인공의 행위가 가문의 내력
이라는 점을 부각하여 조국애의 당위성을 강조하는 점이 다소 특이하다
고 할 수 있다. 줄거리는 이렇다.

데모 대열에 참가하여 희생된 학생들을 통해, 당시 데모에 참가할 수밖
에 없을 만큼 사회적 부조리(선거 부정, 부패)가 극심했기 때문에 불의에
항거한 학생운동에 정당성을 부여한다. 반면에 방관자들에게는 각성을
촉구한다. 특히 일제 강점기 때 독립만세운동에 참여하여 돌아가신 할아
버지와 독립운동을 하다가 옥사한 아버지에 이어 3대째 부정을 타도하는
데모 대열에 참가하여 싸우다가 희생된 욱이를 통해 구국의 혈통을 부각
한다. 그리하여 한 나라의 국민으로서 가져야 할 애국의 사명과 그 당위
성 및 지속성을 제기한다.

이 작품은 '가로수'의 독백으로 시작된다. 이것은 일종의 프롤로그로서
앞으로 전개될 핵심 내용을 제시하는 구실을 한다. 내용은 익히 아는 것

으로 이루어진 반면, 극적 기법들을 많이 동원한 것은 실험적인 의미를 갖는다. 우선 '가로수'를 해설자와 증언자 역할을 겸하도록 설정한 점이 특이하다. 해설자가 사물이라는 점은 우화적 성격을 강화하는 것으로 서사극의 기법과 밀접한 관련이 있다. 이를테면 이것은 서사극의 특성인 소외효과를 높이기 위한 수단이다. 이를 통해 관객은 극적 사건에 몰입하기보다는 우화 차원에서 객관적으로 바라보고 역사의식과 자기성찰의 심도를 드높일 수 있다. 이러한 기능을 수행하는 '가로수'는 해설자의 위치에서 두 개의 시점을 갖는다. 하나는 과거의 시점으로 돌아가서 4 · 19때 현장을 지켜본 입장에서 당시의 상황을 증언하는 것이고, 다른 하나는 8년 뒤인 현재의 시점에서 4 · 19혁명의 역사적 의미를 되짚는 역할을 한다. 그리하여 현재와 과거의 시점이 교차하면서 극이 전개된다. 서시 형태로 제시된 가로수의 기능을 보면 다음과 같다.

> **가로수**: 나는 보았다, 아름다운 젊은이들!
> 나는 알고 있다. 아름다운 이야기!
> 나는 보았다. 아름다운 나라!
> 나는 알고 있다. 아름다운 四월!
> 언제까지나 언제까지나
> 사라지지 않을 아름다운 이야기를
> 내가 본 것은,
> 내가 세종로에 서 있는
> 가로수이기 때문일까.
> 아니꼽고 치사하던 세종로 거리에서, 아니꼽고 치사하던
> 나, 세종로 가로수가 처음으로 기쁨과 자랑을 알게 된 것은
> 기쁨과 자랑에 찬 四월의 十九일,
> 피의 화요일!
> 먼지 낀 세종로에 피가 뿌려진 것은,
> 때문은 세종로를 피로 씻어낸 것은,

오늘부터 八년 전,
얼음에 갇혔던 북한산 골짜기에
四월의 태양이,
맑은 샘물 한 줄기를 흘러 내게 하듯이,
한강 기슭, 그 언 땅 밑에서,
거짓말 같은, 파란 새 순을 돋아 나게 하듯이,
四월의 태양은,
나, 가로수의 몸 안에서 파란 것을 뿜어 내듯,
젊은이의 가슴에서 붉은 피를 뿜어 내고,
조국의 때문은 얼굴을 씻어 주듯,
세종로 바닥을 젊은 피로 씻어 놓은
그날부터.

(…)
내가 이제 부끄러운 하늘을 알 듯,
(…)
꽃이 피면 열매를 약속하듯
조국의 앞날에 아침을 약속한 날,
四월 十九일,
욱이의 무덤 위에 금잔디가 피어나기 八년 전, 그날,
(444~445)

　　개막 직후 群舞를 곁들이며 시작되는 '가로수'의 독백에는 작자가 의도
하는, 작품의 궁극적 의미가 고스란히 들어 있다. 주인공 '욱이'가 4월 19
일 데모 대열에 가담했다가 희생을 당했다는 사실, 그것이 '조국의 앞날
에 아침을 약속'하는 계기가 되었다는 점, 그의 의로운 행동은 '언제까지
나 언제까지나/사라지지 않을 아름다운 이야기'로 길이 남을 것이라는 기
대와 확신, 그리고 그 대열에 동참하지 못한 자들이 느끼는 부끄러움 등
민족정신을 일깨운 특정 역사에 내재한 복합적인 성격을 짚어준다. 그러

니까 작품의 사건 전개는 여기서 제기한 내용들을 구체적으로 확인하는 과정이라 할 수 있다.

사건의 전개 과정은 크게 나누면 경찰의 발포로부터 시작하여 데모대와 경찰의 충돌, 혁명의 당위성을 부여하는 단절된 사회와 부조리 현상 제시, 데모대에 참가한 학생들의 희생 장면 등으로 이루어진다. 그 중에 학생들이 제 본분인 학업마저 포기하고 거리로 뛰어나올 수밖에 없는 당위성을 제시하는 장면은 다음과 같다.

> **규야**: 외로운 세상!
> **명이**: 앞집과 뒷집이 서로 대문 닫아 걸고 사는 세상!
> **경아**: 도둑이야, 소리를 질러도 창문 한번 열고 내다보지 않는 세상.
> **규야**: 소매치기와 그 현장을 목격하고도 못 본 체해야 하는 세상.
> **명이**: 나만 피해를 안 입으면, 그만이던 세상.
> **경아**: 네가 네 마음을 닫아 걸 듯이, 내 마음에 자물쇠를 물리던 세상
> **욱이**: 그리하여 네 외로운 마음과 내 외로운 마음의 골목길에……
> (…)
> **욱이**: 이 모든 부정과 불의가 횡행하는 세상 그리하여,
> **명이**: 젊음이 차라리 욕되었던 세월에,
> (…)
> **운전수**: (숨 가쁘게) 내 차 등쳐 먹던 경관이 저기 있다!
> **회사원**: 지폐 뭉치만 찔러 주면 세금도 저희 것이었지!
> **지게꾼**: 감투가 빽이었지!
> **운전수**: 부정 선거비가 75억이라면서!
> **회사원**: 아냐, 백억이래!
> **지게꾼**: 사전 투표가 4할이나 됐다던데!
> **운전수**: 반대하는 자는 소리도 없이, 없애 버리라는 비밀지령도 있
> 었대!
> **소리 다수**: (무대 뒤에서) 바리케이트를 부셔라!
> 뛰어 넘어라! 나가자! 나가자! (447~448)

인용문에는 두 가지 사회 현상이 제시된다. 앞의 장면은 젊은이들이 바라보고 인식하는 세태이다. 이웃사촌이라는 말이 사라진 삭막한 도시 풍경으로 인해 서로 단절되고 소외되어 외로움을 겪고 있다. 말하자면 도시화가 진행되면서 전통사회에서 이웃 간에 따뜻한 정을 나누며 살던 모습은 사라지고 이주민으로서 서로 낯선 사람들끼리 마음의 빗장을 걸어 잠그고 살아간다. 달리 말하면 개인주의가 심화되어 각박한 사회로 변했다는 것이다.

이러한 세태가 젊은이들에게 불안과 불만이 증폭되도록 하는 간접적인 원인이라면, 뒤의 장면은 지나친 개인주의의 여파로 인해 발생하는 사회적 병폐를 표현한 대목이다. 그러니까 증폭되던 불만에 기름을 부어 폭발하도록 만든 직접적인 원인으로 작용한 사회문제들이다. 세 사람의 대화 내용은 익히 아는 사실들이다. 4·19학생의거의 도화선이 된 부정부패에 관한 대표적인 사례들이다. 警官, 稅吏, 벼슬아치(감투), 정치판, 비밀 권력 등 이른바 국가의 祿을 먹는 공무원들의 하는 짓거리들이 비리의 온상처럼 얽혀 있다는 것이다. 이미 널리 알려진 행태들이라 길게 묘사하지 않고 간략한 대화로도 적나라하게 드러나게 했다.

사회의 부정과 불의가 극에 달하자 드디어 학생들이 거리로 뛰쳐나오게 되었고, 데모대를 저지하는 경찰의 발포가 이어지면서 걷잡을 수 없는 상황이 벌어진다. 이런 과정에서 '학생들이 눈사태처럼 무너지고' 학생들의 정의감에 더욱 불을 지른다. 그리하여 주인공 욱이도 죽음을 각오한다. 바깥세상이 점점 더 시끄러워지자 어머니는 욱이를 나가지 못하게 닦달한다. 욱이도 혼자만 빠질 수 없는 명분을 만들어 어머니를 설득한다. 즉 할아버지가 만세 부르다 돌아가신 일, 아버지가 독립운동하다 옥사한 일을 되새긴다. 욱이는 할아버지의 손자이자 아버지의 아들임을 강조하면서 어머니에게 염려하지 마시라고 안심을 시키고 집을 나가 세종로의 가로수 곁에서 총을 맞고 희생된다.

욱이의 죽음으로 극은 파국에 이른다. 다음 장면에서 신문의 희생자 명단을 통해 딸의 이름을 찾지 못한 인옥의 아버지를 묘사하여 인욱이와 대비한다. 이에 대해 가로수는 이렇게 논평, 해설한다. "방관자! 가로수만한 나만한 방관자도 따로 없겠는데…… 여대생 인옥이의 처신을 아버지는 노하셨다. '여자가 어떻게 그런 델?' 하고 말하는 사람이 있는데, 아버지는 '젊은이로서' '가야 했다' 하신다. (…) 해마다 四월이 오면 책장을 덮고 생각하라! 빨래를 놓고 생각하라!"라고. 즉 인옥이 아버지의 마음을 통해 정의를 지키는 일은 젊은이로서 마땅히 해야 할 도리이며, 남녀가 따로 있을 수 없음을 강조한다. 그리고 다시 가로수의 해설을 통해

언제까지나 언제까지나
사라지지 않을 아름다운 이야기를
내가 본 것은
八년 전 四월 十九일!

이라고 도입부에서 말했던 것을 되뇐 다음, 다시 욱이의 목소리로 주제를 강조하는 것으로 막을 내린다.

지금 나는 살아 있다, 내 조국과 함께!
지금 나는 젊어 있다, 내 형제와 함께!

　(…)
옳은 일 앞에 굽힐 줄 모르는
할아버지와 아버지의,
만세 소리와 독립 운동의
그 뜨거운 피가 바로
내 핏줄임을 나는
알게 된 것이다.

형제들이여!
내 피에 젖은 갈망을 풀어다오.
조국에 영광을!
내 피에 엉킨 소망을 갚아다오!
겨레에게 복지를! (455~456)

가로수의 논평과 욱이의 영혼의 소리를 통해서 직설적으로 드러나듯
이 이 작품은 불의에 저항하고 정의를 추구하는 일이 겨레의 가장 절실한
소망이라는 것, 그러기에 그 일은 대를 이어 영원히 이어가야 할 겨레의
사명이라는 점을 강조한다. 작자는 이렇듯 절실하고 강렬한 주제를 강조
하기 위해 대사와 행동을 통해 우회적으로 극화하는 방법을 피하고 짐짓
서사극 방법을 도입한 것으로 보인다. 이를테면 주제를 생경하게 드러냄
으로써 非劇的인 방향으로 기울어지는 문제점을 극적 기법으로 상쇄하고
자 했다고 하겠다. 어떻게 보면 작자는 4월 혁명으로 나라를 바로 세우려
했던 젊은이들의 아름다운 희생정신이 점점 잊혀가는 1970년대 전후의
혼란한 사회에 대한 안타까운 마음에서 이렇듯 강한 목소리를 내게 한 것
으로 볼 수 있다.

이 작품의 구성상 또 다른 특성으로 작품의 성격상 무대에서 직접 실현
하기 어려운 대형장면을 많이 설정해야 하는 난제를 해결하기 위해 음향
효과 등을 이용하여 간접적인 사건 전개 방법을 사용한 점도 관심을 끈
다. 무대에서 직접 실현하기 어려운 데모대와 경찰이 충돌하는 대형 장면
이나 총격 장면은 모두 음향효과로 처리하고, 아우성 소리를 통해 데모대
가 진격하는 모습을 관객들이 연상하도록 유도한 점은 은폐플롯 기법을
사용한 것이며, 일부 데모대의 모습을 대화 장면을 통해 전달하는 것은
'사신의 보고' 형식을 변용한 것이다. 또한 신문팔이 소년이 신문을 읽는
장면[249]은 '담장 넘어보기'의 형식을 변용한 것이다. 이런 방법들은 모두

간접적으로 사건 전개를 유도하는 은폐플롯에 해당한다. 대화와 소리 및 음향 등을 통해 치열하고 혼란한 데모 현장을 직접 무대에 표현하지 않고 그 장면을 관객에게 상상하도록 함으로써 사건 전개에 기여한다.

1970년대에 발표된 장호의 두 번째 작품인 <이파리무늬 오금바리>[250]는 온전한 시극의 형식을 취하지 않은 입체 낭송을 위한 형태로 '宋 建陽 窯 釉葉紋 銘'이라는 부제가 달려 있다. 고궁박물관의 어둑한 구석 흑단 진열장(黑檀 陳列欌)에 놓여 있는 손바닥만 한 크기의 그릇─잎사귀 무늬[葉脈]가 선명하게 드러나는 오금(烏金)바리를 보고, 이것이 만들어지는 과정을 상상하면서 시 형식으로 구성하여 낭송하게 만든 것이다. 전개 과정은 입체 낭송을 하도록 극적 요소를 도입하여 영창─합창─늙은이─산지소녀(山地少女)─영창─사나이─영창─사나이─합창─영창─합창─영창─사나이─영창─사나이─합창─영창─산지소녀─합창─늙은이─영창의 순서로 구성했으나 극적 체계의 요체인 대화체 형식은 거의 없다.

작자는 "이 바리 앞에 서는 지금으로부터/7백년 前生으로 거슬러올라라."라고 권하는데, 이는 오금바리를 만드는 기술이 南宋畵의 기법에 닿아 있다고 보는 것이다. 그 기술을 전수받은 늙은이가 그릇 속에 이파리 무늬를 넣은 것에 대해 작자는 늙은이의 욕망으로 본다. 이는 "지는 것은 질지라도/지금 질 수야 있나"라고 하는 늙은이의 말에 대비되는 산지소녀의 말을 통해서 드러난다.

山地少女
아니라나요.

249) **신문팔이 소년**: 신문요, 신문! 서울에서, 대구에서, 광주에서, 부산에서 야단났어요!"(453)
250) ≪장호시전집·1≫에 재수록 되었다.

겨울잠을 자고나야
싱그러운 잎사귀

시들 줄 모르는 꽃에
향기가 있을까,

골짜기가 얕은데
봉우리가 우람할까.

비바람 눈 서리에
익어가는 열매를,

편한 것만 찾다가는
빠지는 수렁.

날씨가 뭐 이래?

질 때 질 줄 모르는
늙은이 망녕
철없는 날씨라니. (13)

　늙은이와 산지소녀의 관점은 완전히 상반된다. 늙은이가 자신의 욕망을 그릇에 담아 표현하려고 했다면, 소녀는 자연의 이치에 역행하는 '늙은이의 망령'으로 본다. 살아 있는 자연은 겨울을 지나 싹이 돋아 싱그러워지고, 향기를 뿜고, 열매를 맺어 다시 소생할 수 있는 변화와 순환을 거듭하는 반면, 예술혼과 기술로 만들어진 그릇에 박혀 있는 선명한 이파리 무늬는 보기는 변화하지 않고 아름다울지 모르지만 갇혀 있는 것일 뿐이다. 소녀는 그것을 진정한 생명이 아니라 손쉽게 자신의 욕망을 표현하고 대리만족하는 가식적인 방법으로 보고 '편한 것만 찾다가는 빠지는 수렁'이라 단정한다. 이러한 소녀의 마음이 곧 작의의 핵심이라는 점은,

咏唱

(...)

龍舌蘭 아래 몸을 숨기어
來來 손짓하는 玉萍兒의
海峽같이 가녀린 허리에
돌개바람이 떨어진다
소용돌이가 휘말린다.
튕기는 飛沫 속에 가물거리는 바리,
눈앞에서
烏金바리가 침몰한다. (15)

라고 마무리하는 것을 통해 드러난다. 즉 작자는 아름다운 예술 작품에 끌려 그 연원으로 거슬러 올라가려는 환상을 떨쳐 버리고 눈앞에 있는 오금바리도 침몰시켜 부정하는 방향으로 처리한다. 이러한 결말을 통해 작자는 인위/무위, 예술/자연, 停滯的/역동적, 욕망/허심, 관념/실제, 오염/순수, 늙은이(구세대)/젊은이(신세대), 舶來/전통 등등 다양한 의미를 대비하면서 전자를 부정하고 후자를 긍정하는 인식을 함축적으로 표현한다.

다음, 장호의 생애에서 마지막 시극 작품인 <내일은 오늘 안에서 동튼다-화랑 김유신>은 민족문화의 창달과 선양이라는 특수 목적을 수행하기 위해 한국문화예술진흥원에서 기획하여 전 20권으로 발간한 ≪민족문학대계・6≫에 발표된 작품이다. 이 책에는 전통문화나 역사를 제재로 하여 창작한 장시・시극・희곡 등 세 양식의 작품들이 수록되어 있는데, 시극은 장호의 이 작품이 유일하다. 또한 우리 시극사상 역사적 서사를 직접 제재로 다룬 유일한 역사 시극이라는 의의를 지닌다. 다만, 공공기관에서 기획한 특수 목적에 부응하여 지은 것이라는 점에서 작품의 의의는 다소 줄어든다고 하겠다.

작품의 배경에 대해 작자는 무대지시문에 다음과 같이 제시해 놓았다. 즉 "삼국통일 전야에서부터 통일이 완수되는 날까지, 대개 6세기 말경에서부터 7세기에 걸쳐 삼국 중에서도 가장 후진이면서 국제간에서도 유독 고립되어 있던 신라가 꾸준히 성장하여 마침내 백제와 고구려를 병탄(倂呑)한 끝에 다시 당세(唐勢)를 몰아내고 끝내 한반도를 통일하는 과정과 그 고투의 한 세기"251)에 대한 내용이라고 설명했다. 이에 따르면 당시에 삼국 중에 가장 후진국이었던 신라가 한반도를 통일하는 과정을 그려냄으로써 약소국의 희망과 강인한 민족정신을 고양하려는 의도가 내재되어 있다. 역사극인 만큼 등장인물이 30여 명에 이를 정도로 시극사상 가장 방대한 장막 시극이다. 구조는 프롤로그에 해당하는 서막을 전제한 후 본문은 4막으로 되어 있다. 각 막은 다시 장 단위로 분할하였는데 1막만 2장이고 나머지 2~4막은 모두 3장으로 이루어졌다. 작품의 시작과 끝을 영창으로 시작했고, 중간에도 영창·和唱·합창·노래 등의 형식이 삽입되어 있다. 대사는 산문체 중심으로 이루어졌지만 노래류는 모두 운문체이고 일부 독백과 대사에도 간혹 운문체를 혼용했다.

이 작품의 구성 역시 장호의 극작 기법의 특성대로 서막을 통해 먼저 주제를 암시하는 방법으로 이루어졌다. 그 장면은 다음과 같다.

> 麗童: 시작이란 또 뭘까?
> 羅童: 시작이란? 시작이란 내일 아침 하는 일이지.
> 濟童: 참, 내일 아침에는 아기미륵이 온다며?
> 麗童: 아기미륵이 누군데?
> 羅童: 누구긴 누구야, 아침해지.
> 濟童: 아침해면 우리의 슬픔도 가시게 해주나?
> 麗童: 슬픔뿐일까, 밤도 몰아낼 텐데.

251) 장호, <내일은 오늘 안에서 동튼다―화랑 김유신>, 322쪽.

羅童: 우리 신라의 아픔도!

濟童: 우리 백제의 서러움도!

麗童: 우리 고구려의 슬픔도!

羅童: 그럼, 우리 셋은 이제 원수가 아니잖아?

濟童: 오늘은 백제 사람, 내일은 신라 사람, 그런 일도 없어지나?

麗童: 백제 사람도 신라 사람도 고구려 사람도 없어지고?

羅童: 모두 아침해 나라 사람이 되나?

濟童: 아기미륵이 아침해를 데불고 와서 말인가?

一同: 아기미륵이! 아침해를! (324)

　　서막에서 고구려·신라·백제의 앞날을 상징하는 세 아이들이 등장하여 나누는 대화 내용은 이 작품의 전개 방향과 주제를 암시한다. 삼국이 통일되어 원수 사이로 각 나라가 겪던 아픔과 서러움과 슬픔도 사라진다는 것, 이 평화로운 통일이 아기미륵에 의해 이루어진다는 것(신라 불교 사상의 융화정신 강조), 그리하여 '아침 해'로 상징되는 밝은 미래가 도래할 것이라는 점 등이 그것이다. 본 내용에서는 김유신을 중심으로 한 화랑도들이 의기를 투합하여 고구려와 백제를 물리치고 통일을 이룩하려 하는데, "군사를 일으켜 고구려에 세웠다는 그 당나라 아홉 도독부(都督府)도 마저 쓸어내"지 못한 한을 품은 채 막을 내린다. 이러한 결말은 진정하고 완전한 통일이 이루어지기란 요원하다는 것, 따라서 백성들이 온전히 자유와 행복을 누리는 시대도 도래하기 어렵다는 것을 암시한다. 이는 김유신의 독백을 통해 제시된다.

　　아, 어느날
　　칼을 썼고 시냇가에 말을 손질하는 날,
　　들판에 마소는 살찌며
　　백성들의 눈에 핏발 대신 푸른 하늘이 가 앉으리.

느티나무 잎새 사이로 햇빛은 새어들어
흙속에서 빛나는 한 알의 씨앗은,
붕붕대는 꿀벌들의 날개짓을 엿듣고,
하늘을 날으는 새는 사람의 가슴에 평화를 심어주리. (372)

유신의 독백 내용을 현대적으로 해석하면 인류 역사의 비극성을 나타
내는 것이기도 하다. 한때도 갈등과 다툼이 사라지지 않고 고통과 슬픔의
그늘에서 완전히 벗어나지 못한 지난 역사가 웅변으로 증명하듯이 인간
들의 꿈은 언제나 완벽한 자유와 평화를 갈구하지만, 현실은 또 항상 온
갖 굴레들에 얽매어 새처럼 훨훨 하늘을 날아다닐 수 없다. 이것이 바로
역사의 아이러니이다. 작자는 이런 역사적 아이러니를 다음과 같이 서막
에서 제시했던 아기미륵의 존재에 대해 회의하는 내용을 영창으로 읊게
하는 것으로 대변한다.

아기미륵은 달빛일까,
고요한 숲에 꽃비처럼 내려서는
잔가지 사이에 걸린 거미줄에
맑은 이슬을 맺게 할까.

아기미륵은 정말 밤일까,
동녘 하늘에서 서쪽 하늘 끝까지
하룻길 나그넷길에 시달린 해를
땅이불 속에 묻어 쉬게 했다가
내일 아침 일찌감치 세수를 시켜
동산 너머로 데불고 올까. (374)

이상에서 장호의 시극 6편을 모두 개관하였다. 이에 따르면 그의 시극
은 몇 가지 특성으로 구분할 수 있다. 먼저 형식적으로는 방송 시극, 무대

시극, 영창 시극 등 세 가지로 나뉜다. 이에 비해 제재와 주제는 크게 두 가지 계열로 나눌 수 있다. 제재 측면에서는 역사적이거나 전통적인 성격을 지닌 것 5편(<바다가 없는 항구>・<수리뫼>・<땅 아래 소리 있어>・<이파리무늬 오금바리>・<내일은 오늘 안에서 동튼다—화랑 김유신>)과 일반적인 것 1편(<사냥꾼의 일기>)으로 구별되고, 주제는 민족의식이나 애국심을 그린 작품 4편과 존재론적 성찰을 다룬 작품(<사냥꾼의 일기>・<수리뫼>)으로 구분된다. 세부적으로 나누면 조금씩 차이가 있으나 장호의 시극에는 대체로 역사의식과 애국심이 바탕에 깔려 있는 것으로 보아도 무리가 없다. 그런 만큼 그의 시극은 다소 무겁고 주제가 선명하게 드러나는 반면, 시적인 분위기나 극적 긴장감은 상대적으로 약화되어 있다고 하겠다. 리듬과 의미 전달 문제로 낱말의 선택과 조합[措辭] 차원에서 많은 고심을 하였다는 장호의 술회를 고려하면, 이것은 시적 표현의 절제를 통해 전달력을 높이려고 한 노력의 결과일 수 있다. 그러면서도 한편으로는 자신의 기대에 부응하는 시극다운 시극을 만들어내는 일이 얼마나 어려운지 실감하게 하는 요인이 되게도 한다.

(2) 이인석의 시극 세계: 비극적 존재인식과 공동체의식

이인석의 여섯 번째 시극이자 1970년대에 처음 발표한 <굳어진 얼굴>은 부부 사이의 갈등을 다룬 작품이다. 구조는 단막 형태이고 산문체 중심으로 서술된다. 앞을 못 보는 청맹과니인 남편이 아내의 부정을 의심하면서 아내와의 갈등을 겪는 내용으로 이루어진 이 작품의 줄거리는 다음과 같다.

남편은 앞을 못 보는 청맹과니로 결혼 후 시골로 내려와 살면서 줄곧 자기 세계에 빠져 아내가 이해하지 못하는 행동으로 일관한다. 그는 집 앞 연못 근처 바위에 앉아서 먼 하늘을 바라보며 마치 보이는 듯이 서정

적인 독백을 한다. 그 모습을 보는 아내는 '헛소리'를 한다고 비아냥거린
다. 그러던 남편은 딸 자영이가 진짜 자기 딸이 맞는지 의심한다. 아내는
속으로 당황한다. 아내는 서울에서 시골로 이사 온 다음 해 찾아온 남편
의 친구와 불륜을 저지른 뒤 공교롭게도 열 달 뒤에 자영이를 낳았다고
말하나 정확하게 누구의 딸인지는 모른다고 한다. 아내는 남편의 의심에
불안해하면서 자영이를 서울에 있는 남편의 친구를 찾아가라고 떠밀어
보낸다. 그런데 서울로 갔던 자영이가 가족과 함께 살겠다고 다시 돌아온
다. 남편은 자영이의 파란 옷 색깔, 턱 밑에 있는 조그마한 점까지 다 알고
있다고 한다. 그리고 남편은 "젖은 네 눈동자에서 진실을 읽을 수 있다.
또한 핏줄을 찾아온 본능의 힘"을 안다고 하여 자영이가 자신의 핏줄임을
인정하려 한다. 결국 남편은 전혀 볼 수 없는 것이 아니라 어느 정도는 앞
을 볼 수 있음이 밝혀지고, 아내와 자영은 놀란 채 얼이 빠진 상태에서 막
이 내린다.

　이 작품의 특성은 파국에 이르기까지 청맹과니로 설정된 남편이 정말
로 완전히 앞을 볼 수 없는지 의심이 드는 장면으로 이어진다는 점, 아내
의 부정을 의심하는 남편의 태도가 신체적 불구로 인한 콤플렉스에 의한
것인지 실제로 남편의 친구와 부정을 저질러 딸을 낳은 것인지 의문이 들
게 하는 방향으로 구성하여 끝까지 긴장을 유도한다는 점이다. 또한 결말
에서 두 가지 사실이 동시에 해결되는데, 그것 역시 진실인지 아닌지 분
명한 판단을 내릴 수 없게 하여 일종의 열린 극의 모습을 보여준다. 먼저
남편의 이중적인 모호한 모습은 다음처럼 표현된다.

　　　남편: 저 황홀한 신화의 모습…… 아니, 낭랑한 원시의 소리야.
　　　　(아내, 남편 곁으로 온다.)
　　　아내: 여보, 또 무슨 헛소리를 하고 앉은 거요?
　　　남편: 저 연못을 좀 보오. 찬란한 저 빛을!

아내: (연못을 보며) 못가에 뭐가 있다구 그러우? 물이 저렇게 질펀
　　하니 고여있을 뿐인데.
남편: 거기 머물러 있는 해를 보란 말이오. 다함 없는 저 빛들을!
아내: (기가 차서) 온, 참! (47)

　남편은 눈을 뜨고 있으나 앞을 보지 못하는 '청맹과니'로 설정되어 있
는데, 위의 장면을 통해서 보면 의심되는 점도 있다. 상상을 통해 짐짓 그
런 척 하는 것인지, 아내가 불신하는 것처럼 '헛소리'를 하는 것인지 분명
하지 않다. '또 무슨 헛소리'라는 아내의 대꾸로 보면 남편이 그런 행동을
자주 한다는 것을 알 수 있다. 남편의 이런 모습은 "난 앞을 못 보는 사람
이야. 눈을 뻔히 뜨고 있으면서 아무 것도 안 보이는 청맹과니야…… 하
지만! (반항하듯) 그러니까 보이는 거야! 눈이 성한 당신이 못 보는 걸, 난
볼 수 있다고 말이야! 그렇지? 당신에겐 안 보이지? 저, 소리를 지르고 있
는 빛깔들의 모습이 보이느냔 말야!"라고 항변하는 대목에서도 드러난다.
분명히 앞을 못 보는 사람이라고 말해놓고는 '빛깔들의 모습'을 본다고 하
니까 모순된다. 그런데 그것이 아내는 안 보일 것이라고 하는 말에서는
또 상상하는 것을 말하는 것으로 짐작할 수도 있다. 딸과의 대화 장면에
서도 드러낸다. 자신이 앞을 못 보게 된 다음에 만났지만 아내의 얼굴이
언제나 달라지고 있는 것을 알고 있다고 하자, 자영이가 "그건 마음속에
그려보시는 모습일 거예요. 정말 얼굴이 아니라요."라고 대답한다. 그러
자 남편은 이렇게 말한다.

남편: 마음속이라…… 하지만 <u>난 눈으로 본다, 이 두 눈으로,</u>
자영: 어머나, (51, 밑줄: 인용자. 이하 같음)

여기서 남편이 정말로 눈이 먼 것이 아님이 밝혀지는 것 같은데, 그 다

음에 이어지는 대사들에 따르면 다시 모호해진다. 그는 여덟 살 때의 기억을 다음과 같이 토로한다.

> **남편**: 달밤이었다. 그림자를 밟으며 층층대를 올라갔었지……. 꿈 나라처럼 먼 층층대…… 아무리 올라가도 아득하기만 한 층층 대였어. (52)

> **남편**: (…) 아무래두 난 층층대 위에 올라온것 같다…… 절망을 안겨 주는 층층대 위에……. 어쩌면 눈이 멀던 그날, 내 인생은 이미 끝났었는지두 모른다. 지금까지 버티고 견디어 온게 오히려 기 적이지……. 하지만…… 이대로는 끝날 수 없잖니? 어? 이대로 는! 흙! (두 손으로 얼굴을 감싸며 고개를 떨군다) (52~53)

두 눈으로 본다는 말과 눈이 멀던 그날이라는 표현은 분명히 모순된다. 그렇다면 이 모순은 무엇을 의미할까? 그것은 층층대가 상징하는 의미를 통해서 암시된다. 즉 층층대를 상승욕망을 상징하는 것으로 본다면, 아득하기만 한 층층대와 절망을 안겨주는 층층대라는 인식 속에 그 답이 들어 있다. 이를테면 이상과 현실의 괴리, 인간의 꿈이 실현되기 어렵다는 점을 남편은 일찍 알아버리고 마음에 상처를 쌓아갔다고 할 수 있다. 그는 지나치게 조숙하여 비관주의에 빠져 세상과 담을 쌓고 자기 세계에 갇히기 시작했던 것이다. 그래서 그는 보면서도 못 보는 체하고, 볼 수 없으면서도 보이는 체 하는 이중적인 태도로 일관하고 있다. 이런 이중적인 태도는 새에 비유하여 아내의 마음을 떠보는 장면에서도 드러난다.

> **남편**: 암놈은 새끼의 임자를 알 것 아냐? 어느 숫놈의 것인지
> **아내**: (뜨끔해서) 그, 그야 그렇겠죠.
> **남편**: 그 새끼는 알까? 어느 숫놈의 씨로 태어난 건지
> **아내**: (당황해서) 그, 그건 왜 묻죠?

남편: 그저…… 궁금해서

아내: (심사가 사나워서) 흥, 자영이 생각을 하구 그러시는구려. (48)

　　남편과 아내 모두 이중적인 태도를 취한다. 남편은 이미 아내를 의심하고 있는 상태에서 아내의 태도를 관찰하고, 아내는 뜨끔해하고 당황하는 것으로 보아 문제가 있음이 분명한데 얼버무리며 남편의 덫에 걸려들지 않는다. 그리하여 부부의 긴장과 갈등은 심화될 수밖에 없다. 특히 남편은 아내의 마음까지 훤히 들여다보듯이 앞날을 말하면서 아내를 긴장시킨다. 딸이 점점 예뻐진다 하고, 그 애는 자신의 곁을 떠날 것이고, 결국 자신은 세상에서 혼자 남게 된다는 사실을 알고 있다 하며, 아내가 얼마 전까지는 아름다웠는데 이제는 미워지고 추해졌다는 등 아내의 심사를 뒤집는 말을 해댄다. 아내도 더 이상 참지 못하고 악에 바친 말로 '병신이 못하는 소리가 없다'고 대꾸를 한다. 부부는 증오가 극에 달해 서로 상처를 주는 말만 골라서 가시 돋은 말로 상대방 마음을 찌른다. 이런 상황은, 드디어 남편은 모두가 자신을 떠나도 좋다고 각오하고, 아내는 의심의 대상인 딸 자영이를 남편의 친구에게 보내기로 결심하는 것으로 수습이 되어간다. 그런데 이 과정에서 다시 모호한 상황이 벌어지고 반전을 암시한다.

아내: 네가 찾아가면 놀랄 거다.

자영: (다가오며) 어머니! 정말 그분이 아버지예요?

아내: 그건……(말끝을 맺지 못한다)

남편: 어머닌 그렇게 믿구 계시느냐 말이예요.

아내: (뒤를 한번 돌아보고) 네게 말이다만, 그건 나두 모른다. 어느　　분이 진짜 네 아버지인지……

자영: 어머.

아내: 일이 하두 공교로웠으니까.

자영: 그렇담 어떻게 그분을 아버지루 보셔요?

아내: 하지만, 네가 가면 괄시는 못할거다. 그리구 나중에 내가 가
서 자세한 얘기를 그분한테 하마. (54)

　남편이 집요하게 따져들어 무슨 결판을 내지 않고는 견딜 수 없다고 생
각한 아내는 자영을 남편의 친구에게 보내는 것으로 남편과의 실랑이에
종지부를 찍으려 한다. 자영이가 그 사람의 딸이라는 것을 분명히 확인해
주는 행동이기 때문이다. 그러나 이때 자영이가 의문을 갖고 정말 아버지
가 맞느냐고 확인하자 그녀는 자신도 확신할 수 없는 일이라고 한 발 물
러선다. '공교로웠으니까'라는 말이 암시하듯이 미묘한 사정이 있었던 것
이다. 다음 장면의 화상 과정에 따르면 공교로움은 남편 친구가 다녀간
지 열 달 만에 자영이가 태어났기 때문이다. 그러니까 남편이 친구를 못
가게 잡는 바람에 며칠씩 같이 지내면서 실수를 저질렀던 것이다. 남편도
한편으로는 "그 친구도 당신도, 그리고 나도 모두가 너무 젊었었지. 실수
를 않기에는"이라고 하며 이해를 하려고 한다. 남편의 이 말과 공교롭다
는 말을 강조하는 아내의 말을 참작하면 아마도 아내는 그 당시 남편과
남편의 친구하고 비슷한 시기에 잠자리를 한 듯하다. 그래서 두 사람 중
누구의 딸인지 확신을 하지 못한다.
　이렇게 이 작품은 처음부터 끝까지 극적 아이러니로 이루어졌다. 이중
적이고 모호한 태도가 그렇고, 정체가 밝혀질 것 같이 전개되다가 다시
반전되면서 극적 호기심과 긴장을 유지한다. 이 구조는 파국에 이르러 다
시 반전하면서 끝내 분명한 결론을 보여주지 않아 열린 상태로 지속된다.
즉 남편의 친구이자 자영이의 아버지일지도 모르는 그 사람을 찾아갔던
자영이가 되돌아오는 것이 일차적인 반전이라면, 청맹과니로 설정되었지
만 그 정체성이 불분명한 상태에서 남편이 딸의 모습을 알고 있는 것처럼
표현한 것은 이차적인 반전이다. 다음 장면에서 그 점이 드러난다.

자영: (울먹이며) 전 여기서 살겠어요. 아버지랑 어머님 모시구요.
남편: (잠시 자영의 얼굴을 뚫어지게 본다) 알겠다……. 젖어있는
　　　네 검은 눈동자에서…… 진실을 읽을 수 있다. 또한 핏줄을 찾
　　　아온 본능의 힘을!
자영: (의아해서) 네?
남편: 자영아. (자영의 손을 잡아 당기며) 좀 더 가까이 오너라 (잠시
　　　자영의 얼굴을 살핀다) 헌데, 네 턱 아래…… 조그만 점이 있었
　　　구나.
자영: (놀라서) 어머, (59)

　이 장면에서는 분명히 남편의 눈이 멀지 않았다는 것이 드러난다. 그런
데 남편의 이 모습에 모녀가 경악을 금치 못하는 것을 본 남편이 다시,
"왜들 놀라지. 달라진건 없는데? 그렇지! 달라진건 아무것도 없지…….
(다시 연못을 향해 허공을 보며) 시작도 끝도 없는 내 인생엔 아무 변함두
없는 거야. ……. (힘없이) 아무 변함두…….."라고 하여 놀라움이 극에 다
다른다. 그리하여 모녀가 완전히 "얼이 빠져" 혼란한 상태에서 충격적인
음악과 더불어 막이 내린다. 이와 같이 반전에 반전을 거듭하는 마지막
장면에는 복합적인 의미가 깔려 있다.
　우선 무대지시문에 남편을 청맹과니로 명시한 것이 사실이므로 그의
태도는 가식적인 것일 수 있다. 다른 측면에서 청맹과니이기는 하지만 완
전히 눈이 멀지는 않고 희미하게나마 볼 수 있는 약시 정도라고 할 수도
있다. 이는 자영이의 손을 잡아당겨서 딸의 얼굴에 있는 점을 확인하는
행동에 암시된다. 어떤 경우더라도 문제는 남편의 입장에서는 아무것도
변한 것이 없다고 토로하는 점이 중요한 대목이다. 다시 원점으로 돌아가
는 의미를 갖기 때문이다. 이렇게 보면 자영이를 핏줄이 당겨서 돌아온
자신의 딸로 인정하는 태도도 모호하다. 이것을 다르게 읽으면 마치 김동
인의 <발가락이 닮았다>처럼 분명 제 딸이 아님을 알면서도 제 딸로 받

아들이려는 자기 위안의 심리적 방어기제가 발동하는 것으로 볼 수도 있다. 그 순간에 아내가 부정을 저질렀다는 의심도 청산할 수 있으므로 줄곧 위기를 겪어온 가정에 안정이 깃들 수도 있다는 점에서 남편의 변화는 중요한 의미를 갖는다. 그렇더라도 더 이상 층층대에 오를 수 없다는 절망감과 아내에 대한 의심과 긴장감으로 인해 이미 '굳어진 얼굴'이 바뀔 수 없는 운명이므로, 비극적인 존재인식에도 전혀 변화를 기대할 수 없다. 이것이 바로 비상의 욕망에서 벗어날 수 없는 존재의 숙명에 버금가는 또 하나의 피할 수 없는 운명인 셈이다.

이인석이 70년대에 발표한 두 번째 시극 <빼앗긴 봄>252)은 이상화의 시 <빼앗긴 들에도 봄은 오는가>에서 착상한 작품이다. 이인석은 이 작품을 시작으로 나머지 2편은 기존의 시를 텍스트로 이용하여 착상함으로써 앞의 여섯 작품과는 다른 창작 형태를 보여준다. 그 까닭을 구체적으로 알 수는 없지만, 여러 작품을 쓰다 보니 제재가 궁색해진 결과이거나 시극의 특성상 창작의 수월성을 고려한 결과일 수도 있다. 이미 시로 완성된 작품을 저본으로 하면 제재의 탐색과 주제의 설정 및 구성의 설계 과정이 많이 단축될 수 있기 때문이다. 그는 이 장점을 확실히 느꼈던지 이후에 발표한 희곡 작품에서도 이 방법을 채택하기도 하였다. 기존의 시를 착상의 원천으로 삼은 시극은 시의 일부분을 전제하고 무대 배경을 제시하는 방식을 취해 동일한 型(pattern)으로 이루어졌다. 이 작품에는 다음과 같은 10행이 인용되었다.

> 지금은 남의 땅
> 빼앗긴 들에도 봄은 오는가?
> 나는 온몸에 햇살을 받고

252) 이 작품은 『한양』 1972년 2월호에 발표된 이후, 같은 해 『狀況』 겨울호에 다시 수록되었다. 본고에서는 재수록 작품을 확보하여 이 자료를 텍스트로 사용한다.

푸른 하늘 푸른 들이 맞붙은 곳으로
가르마 같은 논길을 따라
꿈속을 가듯 걸어만 간다
입술을 다문 하늘아 들아
내 맘에는 혼자 온 것 같지 않구나
네가 끌었느냐 누가 부르더냐
답답워라 말을 해 다오
　　　　　　　－ <빼앗긴 들에도 봄은 오는가> 에서

　이 인용문은 원문을 정확하게 옮기지 않았다. 특히 행과 연의 분절이 정확하지 않다. 이로 보면 원전을 놓고 인용한 것이 아니라 기억에 의존하여 옮긴 것이 아닌지 의심이 든다. 어쨌든 인용 부분을 참조하면 시극에서 다루려고 하는 내용이나 의도가 무엇인지 짐작할 수 있다. 즉 빼앗긴 조국이라는 현실 인식, 조국 광복이라는 이상을 향해 매진한다는 것, 혼자 걸어가야 하는 고독한 길이지만 결코 혼자가 아니라는 공동체 의식, 그것이 조국을 빼앗긴 민족으로서 마땅히 해야 할 의무이자 사명감이라는 것, 그럼에도 불구하고 그 길이 쉽지 않아 답답하다는 것 등 광복을 염원하고 일제에 항거하는 독립운동가의 복잡한 심경이 드러난다. 말하자면 이것은 <빼앗긴 봄>에서 주인공 한용철이 갖고 있는 의지와 험난한 길을 나타내는 것이다.

　이 작품은 일정시대의 한 농촌을 배경으로 1막 2장 구조로 이루어져 있다. 즉 1장은 가을이고 2장은 봄으로 설정하여 조락에서 소생으로 바뀌는, 희망을 상징하도록 하였다. 1장의 무대 상황에 대해 "이 시극은 하나의 분위기를 기조로 한다. 그것은 억눌려 사는 사람들의 불안과 분노다./특히 주인공(한용철)은 독백과 대화의 내용에 따라 서정적이어야 하며, 격정적이어야 한다. 그리고 때로는 침묵으로써 분위기를 조성시킨다."라고 지시해 놓았다. 이로 보면 서정적, 격정적으로 상반된 감정을 보여주는 주인공의 처지가 무척 굴곡적임을 알 수 있다. 이는 문체의 특성을 통해서도 드

러난다. 즉 대화는 주로 산문체인 반면에 독백은 운문체로 시적 분절로 이루어졌다. 이러한 문체의 교차는 주인공이 행동할 때는 격정적인 감정을 보여주다가 자신을 성찰할 때에는 서정적이고 내성적인 독백 형식을 취한다는 것을 뜻한다. 먼저 이 작품의 줄거리를 간추리면 다음과 같다.

1막: 한용철은 서울에서 중학교 교사로 재직하다가 고모네 동네로 내려와 순이와 인연을 맺는다. 그는 희망의 새날이 다가올 것을 기대하며 생각과 행동의 일치를 중시하지만 하늘과 땅이 꽉 막혀 있는 현실을 안타까워한다. "대일본 제국을 전복하려고 음모를 꾸민 악지리(악질)"로 몰려 사상범으로 잡혀가면서 그의 정체가 구체적으로 드러난다. 잡혀가는 과정에서 그의 애국심과 기개가 대단하다는 사실도 밝혀진다.

2장: 마을 사람들이 일제의 수탈을 못 견뎌 북간도나 일본으로 떠나간다고 한다. 한용철은 가석방되어 출옥하고 순이와의 만남도 이루어진다. 그는 형무소에서 이름 모를 겨레의 덕택임을 시적으로 읊는다. 그리고 형무소에서 독립운동을 하다가 잡혀온 사람들로부터 애국심과 저항의지를 배웠다고 한다. 그는 서울도 빼앗긴 곳이라고 하면서 원래 우리의 땅이었던 북간도로 가겠다고 한다. 순이에게 사랑한다는 말을 못하고 떠나는 것을 이해해 달라고 하자, 순이도 남자의 갈 길은 큰 것이라며 오히려 격려한다. 용철은 순이와의 만남이 나라를 되찾는 날 기어코 오고야 말 것임을 확신한다. 즉 빼앗긴 봄이 돌아올 것이라고 기대한다.

줄거리를 통해 알 수 있듯이 이 작품은 이상화의 <빼앗긴 들에도 봄은 오는가>를 뼈대로 하여 구체적인 서사를 만들기 위해 조금 살을 붙인 정도이다. 독립운동에 뜻을 둔 청년이 사상범으로 잡혀가 감옥살이를 하는 과정에서 만난 애국자들을 통해 일본에게 강제로 빼앗긴 조국의 광복을 위해 많은 겨레가 동참하고 있다는 사실을 알고 본격적으로 강한 저항의지를 갖게 된다는 것, 그리하여 따뜻한 정을 나누던 순이와 이별을 고하고 광막한 대지인 북간도로 떠난다는 것 등 평범한 내용으로 전개된다.

그만큼 극적 반전이나 긴장도 약화되어 있다. 다만 주인공이 소극적이고 무기력한 모습에서 적극적이고 행동적인 성격으로 변화되는 과정이 눈길을 끄는데, 그 장면들은 다음과 같다.

① **한용철**: 순이! 생각만 한다는 게 무슨 소용이지? 행동으로 옮기지 못하는 생각이 무슨 소용이냔 말야.

　순이: 네?

　한용철: (격해서) 하지만 어떻게 행동하라는거지? 사면 팔방이…… 아니, 하늘과 땅이 꽉 막혔는데 어떻게 할 수 있느냐 말야……. 쇠사슬로 숨도 못 쉬게 얽어매 놓았는데 어떻게 움직일 수 있느냐 말야! (154)

② **한용철**: 사상범들과 함께 지냈습니다. 그분들은 불길같은…… 그렇습니다. 높고 큰 뜻을 마치 불길처럼 간직하고 있었죠. 투쟁경력도 많았구요. ……저같은 무력한 인텔리는 참으로 부끄러웠습니다.

　고모: 독립운동을 하는 사람들이냐?

　한용철: 그렇습니다. 그런데 오히려 그 분들이 부끄러워하더군요. 동지들을 생각하고는…… (165)

③ **순이**: 형무소 생활이 선생님을…….

　한용철: 그들은 나를 잡아 가두었지만 그것은 항거의 정신을 더욱 부채질했을 뿐이야. 과거엔 주어진 운명을 저주하며, 손발이 묶여 아무 일두 할 수 없는 자신의 무력을 한탄하기만 했었어. 그러나 지금은 달라…….

　순이: 어떻게 달라진 거죠?

　한용철: 순이! 난 우리의 절박한 현실에 오히려 보람을 느끼고 있는 거야. 두 팔을 벌려 마치 애인처럼 끌어안을 작정이지!

　순이: 너무나……

　한용철: 부닥쳐 오는 고난과 시련이 크면 클수록 우리가 감당해야 할 사명도 그만큼 무겁고 보람있는 일이니까. 생각만 하고

있을 것이 아니라 행동해야 한다는 결심을 더욱 굳게 했어.
그리고 그 길을 깨달은 거야, 행동할 수 있는 길을! (169)

①은 1장의 도입부에서 보여준 한용철의 모습이다. 생각은 있지만 행동으로 옮길 수 없는 답답한 현실을 한탄하면서 일본의 강력한 힘을 탓할 뿐이다. ②와 ③은 한용철이 변화되는 계기를 감옥 체험에서 얻었음을 보여주는 장면이다. ②에서는 뜨거운 애국심을 가진 사람들이 오히려 겸손한 마음을 갖고 있음을 목격하고 무기력한 지식인으로서 수치심을 느끼게 된 경험이, ③에서는 소극적인 모습에서 완전히 탈피하고 도리어 자아가 지나치게 팽창되어 다소 과장된 모습을 보여주기도 한다. '난 우리의 절박한 현실에 오히려 보람을 느끼고 있는 거야.'라고 하는 말에서 그 점이 드러난다. 물론 이런 자만심에 가까운 그의 발언은 사명감에 불타는 마음을 강조하기 위한 것이다. 이렇게 그의 성격은 감옥 체험을 통해 백팔십도 달라져, 이제 생각을 행동으로 옮기기 위해 북간도행을 선택한다.

그런데 마지막 걸림돌이 하나 남아 있다. 바로 순이를 두고 떠나야 한다는 점이다. 물론 순이도 큰 장애가 될 수는 없다. 이미 자신의 마음을 전달하여 순이도 어느 정도 눈치를 채고 있겠지만, 그래도 마음에 미동마저 없을 수는 없다. 그는 솔직하게 자신의 마음을 전달한다. "미안해, 순이…… 순이와 헤어지지 않을 수 있다면 얼마나 좋을까…… 하지만 나는 가야 해. 너무나 가혹하고 험난한 길로 떠나야만 하는 거야.", "사랑한다는 말 한 마디 못하고 떠나는 나를 용서해 줘요. 순이!"라고 사과하는 말에 순이도 아쉬운 마음을 접고 흔쾌히 壯途를 빌어준다. 그리하여 두 사람의 마음이 일치되고 희망의 미래를 예약하면서 파국에 이른다.

한용철: 순이! 믿어줘. 나라를 되찾는 그날을…… 그날은 기어코 오고야 말 테니까……. 지금은 빼앗긴 봄! 그러니 우리의 봄은 오고야 말아! 우리들의 봄은…….

순이: 네, 믿겠어요. 멀리서 선생님의 빛나는 자취만을 지켜보며 기
다리겠어요. 언제까지나……(목이 메인다.)

두 사람의 이별 장면이 극적 긴장이 거의 없이 밋밋하게 이루어진 것은
보기에 따라 다른 생각을 할 수 있다. 단순하게 말하면 아직 사랑을 고백
하지 않은 상태이므로 담담하게 헤어질 수 있는 사이로 볼 수 있다. 하지
만 이것은 너무 싱거운 결말이다. 그렇다면 좀 더 심각한 의미를 부여하
기 위한 구성으로 보아야 한다. 말하자면 나라를 위한 큰 일 앞에 남녀의
사사로운 정은 상대적으로 가벼워질 수밖에 없다는 점을 강조하기 위한
것이라 할 수 있다. 더욱이 가을 지나고 겨울이 가면 어김없이 봄은 돌아
오는 자연의 섭리처럼, 조국의 광복도 '기어코 오고야 말테니까' 희망에
부풀어 기다릴 일만 남아 있는데 사랑에 집착하여 남자의 앞길을 가로막
을 수는 없는 것이다.

청춘남녀가 합심하고 행복한 미래를 약속하는 마지막 장면만 보면 이
작품은 마치 한 편의 희극(comedy)을 연상케 한다. 분명 행복한 결말이라
고 보기 어려운데 그렇게 느껴지니까. 무슨 뜻이냐 하면, 두 사람의 미래
가 행복한 결말로 이어지기를 바라는 마음은 바로 조국의 광복을 확정하
고 약속하는 일이기 때문에 비극이 아닌 희극의 형태로 끝난 것이라 할
수도 있다. 비록 그 과정은 다소 진부하게 전개되었지만 애국심이라는 뜨
거운 주제를 구현하고 강조하는 데는 일정한 의미를 부여할 수 있겠다.
작품을 재수록하면서 제목 위에 '新抗日文學'이라고 명시한 것도 항일정
신을 되새겨 뜨거운 겨레의 마음을 결집하려는 의도라 할 수 있다.

이인석의 세 번째 시극 <곧은 소리>는 2장으로 구성된 단막극으로,
문체는 산문체 중심에 운문을 가미한 형태이다. 작자는 허두에 "이 작품
은 고 김수영의 시 <폭포>에서 착상한 것임"을 밝히고 다음의 구절을
인용한다.

瀑布는 곧은 소리를 내며 떨어진다
곧은 소리는 소리이다
곧은 소리는
곧은 소리를 부른다

<div align="right">- <폭포>에서</div>

김수영의 시 <폭포>에 형상화된 폭포 이미지는 성실성·각성·진실·절개·겸손 등을 상징하는데, 이 시극에서는 비슷한 의미로 바른 소리·진실·섭리·순리·直諫 등으로 의미가 더 넓어진다. 등장인물의 배열, 즉 시인(30세)·임금(50세)·왕비(40세)·신하(40세)·무사 A, B 등에서 보듯 시인을 주인공으로 하여 헛된 욕망과 권세에 눈이 먼 임금과 그의 눈을 뜨게 하기 위해 애를 쓰는 시인의 갈등이 사건의 핵심을 이룬다. 줄거리는 다음과 같다.

임금이 아첨하는 신하의 말만 듣고 무소불위의 권세를 떨치다가 순리대로 곧게 살아야 한다는 시인의 권유를 듣지 않고 '곧은 소리'를 내는 자는 참형에 처하라는 명령을 내린다. 임금이 변함이 없자 시인의 유령(환상 얼굴)이 나타나 재차 임금을 자각하도록 권하나, 임금은 역시 만민을 다스리는 임금의 권력을 내세우며 "거역하는 자에겐 죽음이 있을 뿐"임을 강조한다. 결국 백성들의 반란이 일어나고 그 틈에 신하의 칼에 찔려 임금은 비참한 최후를 맞는다.

먼저 1장에서는 임금의 황당한 모습을 풍자하는 것으로 시작된다. 임금이 폭포의 도도한 물줄기에 대하여 "짐의 앞에서 어찌하여 두려워하는 기색이 없단 말이냐? 보아라! 저 폭포는 짐을 어려워하는 몸가짐이 아니로다!", "고얀 일이로다!"라고 하면서 당장 곧 멈추게 하라고 명령한다. 어이없는 임금의 명령에 대해 시인이 비판을 하자 임금과 시인은 실랑이를 벌인다.

임금: 무엄하구나! 너는 짐의 권세를 부정하려는 것이냐?

시인: 권세란 순리를 따를 때 지켜지는 것, 역행을 한다면 오히려 해로운 흉기가 될 것이옵니다.

임금: 당치도 않는 말을 하는구나. 이 나라의 만물이 짐을 위해 있는 것이고, 만물이 짐의 뜻을 받들어야 하거늘! 어찌 따로 순리가 있을 수 있단 말이냐! 설사 있다 하더라도, 순리가 짐의 뜻을 좇아야 하는 법이니라.

시인: 해가 동해에서 뜨듯이, 봄에 꽃이 피고 여름에 숲이 무성하듯이, 삼라만상은 순리대로 움직여나가는 것이오. 물이 높은 데서 얕은 곳으로 흐르는 것 역시 순리이거늘, 어찌하여 막으려 하시옵니까?

임금: 네 말대로라면 무궁무진한 짐의 권세도 반병신을 면치 못하는구나. 짐더러 어리석은 백성들이나 다스리고 앉았으란 말이냐?

시인: 순리를 어긴다면 백성들도 오래 다스리지 못할 것이옵니다. (109)

왕비: 그러면 시인이란 무엇이오?

시인: 예지로써 능히 앞날을 내다보는 사람이오.

임금: 예지라?

시인: 거짓 세상에서 곧은 소리를 내는 사람이오.

왕비: (되뇌인다) 곧은 소리---

시인: 또한 백성들의 가슴에 진리를 불어넣는 사람이오.

임금: 예지니, 곧은 소리니, 진리니--- 모두가 낯선 말들이로구나! (110)

앞의 장면은 시인이 임금의 무지를 깨우치게 하기 위해 설득하는 부분이다. 시인은 권세만 믿고 순리에 역행하는 임금에게 참된 권세는 자연의 섭리처럼 순리에 따를 때 지켜질 수 있다고 간언을 한다. 시인의 말에 화가 난 임금은 오히려 더 오만해져 어리석은 백성들이나 다스리는 일을 하지 않겠다고 역정을 낸다. 그러자 시인은 '순리를 어긴다면 백성들도 오래 다스리지 못할 것이옵니다.'라고 하여, 백성을 잘 다스리는 것이 순리

에 따르는 것이며, 그렇지 않으면 임금의 자리도 위태로울 것이라고 예단한다. 이는 임금의 비극적인 말로를 예고하는 것으로 극적 기법으로 보면 일종의 사전암시의 기능을 한다.

뒤의 장면은 왕비와 시인의 대화를 통해 시인의 존재 의미와 사명을 제시하는 부분이다. 즉 시인은 예지를 갖고 거짓 세상에서 백성들의 가슴에 진리를 불어넣어 이상적 존재로 거듭나게 하는 구실을 하는 존재라고 한다. 임금이 시인의 말을 모두 낯선 말이라고 느끼듯이 그의 말에는 무지한 임금을 일깨우려는 의도도 들어 있다. 그러나 역시 임금은 시인의 말을 전혀 알아듣지 못하고 여전히 무지한 채 순리에 어긋나는 명령을 내린다. 즉 시인을 곧은 소리를 한 죄명으로 잡아가라 명령하고 이제부터는 곧은 소리를 하는 사람은 참형에 처한다고 엄명을 내린다.

2장은 무지에서 벗어나지 못하는 임금이 그 대가를 치르는, 비극적으로 전락하는 내용으로 전개된다. 임금이 신하에게 민심 돌아가는 사정을 묻자 신하가 "만백성이 태평성세를 찬양하고 있사옵니다"라고 거짓말로 아첨을 하자, 임금은 더욱 자아도취에 빠져 酒宴을 펼쳐 취흥을 돋운다. 그때 시인(환상 인물)이 나타나 임금의 어리석음을 비판하면서 "죽음의 그림자는/지금 그대에게 다가오고 있다"고 질타하고 사라진다. 드디어 시인의 말대로 백성들이 임금을 몰아내야 한다고 궁성을 둘러싸고 시위를 벌인다. 위기의 상황에서 근위병도 도망을 가거나 더러는 백성들 편에 서고 임금은 고립무원의 존재로 전락한다. 뒤늦게 사태의 심각성을 눈치 챈 임금이 신하를 다그친다.

임금: 너는 어찌하여 짐을 기만하였느냐!
신하: 성상을 기만하다닙쇼. 어찌 그러한 천벌을 받을 일을 하겠아옵니까, 예.
임금: 태평성세를 찬양하는 백성들이 어째서 저러느냔 말이다!

신하: 예, 그것은…… 다름이 아니오라 어명을 받들었을 뿐이옵니
다, 예.

임금: (아연해서) 무엇이? 짐이 시킨 일이라고? 백성들로 하여금 짐
을 몰아내게 하는 것이 짐이 시킨 일이라고?

신하: 곧은 소리를 하는 자는 불문곡직하고 참형에 처하신다고, 예.

임금: (벌떡 일어나, 두 주먹을 떨며) 이놈! 네가 이 지경을 만들고서
도 그런 수작을 하느냐? (117)

임금이 대로하며 신하에게 "네 놈의 목부터 쳐야겠다!"고 하자 왕비가
그를 만류하며 "곧은 소리에 귀를 기울여야 했아옵니다."라고 하면서 불
길한 징조가 나타나고 있다고 알린 시인의 말을 들었어야 했으며 참된 신
하는 바로 그 시인이었다고 일깨워준다. 그래도 임금은 믿을 수 없다고
하며 "어리석은 백성들이 잘못 생각하고 있는 것"이라고 하며 여전히 착
각에 빠져 있다. 급기야 성난 백성들이 왕궁에 불을 질러 위급한 상황이
벌어지자 도망을 가는 임금을 신하가 칼로 친다. 무사들이 "신하가 임금
을 죽이다니, 이럴 수가……"라고 하며 잠시 당황하다가 신하가 "너는 이
포악무도한 임금을 따라 죽을 셈이냐?"고 다그치자 곧 잘 했다고 하며
"이제야 마음 놓고 살 수 있게 됐군."이라고 환호한다. 그리고 왕비의 독
백을 통해 왕과 시인이 대조되면서 주제가 드러난다.

> **왕비**: (임금의 시체를 어루만지며) 불쌍하고 외로운 사람…이분에
> 게는 아무도 없었구나…… 다만 혼자였어……. 임금이라는 허
> 망한 권세 때문에…… 무참하게 목숨을 잃어야 했던 불쌍하고
> 외로운 사람이었어……. 억울하게 죽은 그 시인이 얼마나 보람
> 있고 행복했던가…… 백성들과 숨결을 함께 하던 사람…… 폭
> 포처럼 곧은 소리를 내던 사람……

임금의 행태를 비판하고 시인의 존재를 긍정하는 왕비의 독백은, '허망

한 권세'에 집착하면 백성들로부터 고립되어 외로움을 낳지만 '폭포처럼 곧은 소리'는 백성들과 숨결을 함께 하는 보람과 행복을 낳는다는 상반된 의미로 작자의 의도를 반영한 것이다. 단순하게 생각하면 이런 표면적인 의미로 읽기 쉽지만, 좀 더 심층에 이르면 순리에 역행하는 임금과는 달리 진리를 추구하며 순리에 따르려는 시인도 죽음이라는 최대의 비극을 맞이하여 일말의 비극성을 내포한다는 점도 간과할 수 없다. 임금의 죽음은 시인의 말을 이해하지 못하고 불신하여 그의 말대로 실행하지 못한 죗값을 치른 것이지만, 시인의 죽음은 임금의 말을 거역한 것이기 때문에 본질은 다를지언정 표면적인 이유는 유사하다. 여기서 바로 아이러니가 발생한다. 말하자면 역리와 순리의 가치가 구별되지 않는 것이 바로 거짓 세상의 특성이라는 점을 암시한다. 즉 부조리한 세상을 비판하고 있는 것이다. 이러한 아이러니 구조는 아첨하는 신하의 등에 업혀 불의의 권세를 누리다가 자신을 비판하는 시인을 참형한다는 말이 결국 자신을 죽이는 벌칙으로 돌아오는 상황에서도 드러난다.

요컨대, 이 작품은 권세에 눈이 멀어 독단적인 아집에 빠져 있는 어리석은 임금을 풍자적으로 희화한다는 점에서 일종의 블랙코미디나 부조리극의 유형에 들 수 있다. 또한 권선징악의 구조에 초점을 맞추면 일종의 멜로드라마의 성격도 지니고 있다. 특히 씁쓸한 웃음을 자아내게 하는 임금의 황당한 모습을 그렸다는 점에서 시극으로서는 회귀한 희비극 양식의 실험적 의미를 갖는 작품이라 하겠다.

이인석의 70년대의 마지막이자 시극으로서도 마지막 작품인 <罰>은 "金珖燮氏의 詩 <罰>에서 着想한 것"이다. 제재와 주제는 <빼앗긴 봄>과 같은 계열의 감옥 체험을 통한 항일정신과 애국심이다. 이 작품도 역시 시를 일부 인용하는 것으로 시작되는데, 인용된 <벌>의 내용은 이렇다.

나는 二千二百二十三번
罪人의 옷을 걸치고
가슴에 패를 차고
이름 높은 西大門 형무소
제三동 六十二호실
북편 獨房에 홀로 앉아
'네가 金珖燮이냐'고
혼자말로 물어보았다

— <罰>에서

이 시는 내용에 '김광섭'이라는 이름을 직접 표현한 것으로 보면 자전적인 제재로 이루어졌다. 인용 부분은 일제강점기에 민족운동을 하다가 투옥되어 감방에서 자신을 돌아보는 것을 표현한 대목이다. 문체는 산문체와 운문체가 혼용되었다. 앞쪽부터 절반가량은 산문체로 시작하여 뒤에 가서는 운문체가 중심을 이룬다. 작품의 대부분이 형사에게 취조를 당하는 과정으로 이루어졌는데, 앞부분에서는 형사의 대사가 많고 김광섭의 대사는 상대적으로 적은데 이것은 산문체로 처리되었다. 반면에 뒤쪽으로 가면서 김광섭의 독백과 자기성찰적인 대사가 많은데 이것들은 운문체로 처리되었다. 그러니까 산문적 의미와 운문적 특성에 따라 문체가 달라진다. 日政末期를 배경으로 구성된 단막 시극이다. 등장인물은 金珖燮·夫人·日人刑事·巡查 네 사람이다. 줄거리는 이렇다.

학생들을 선동했다고 사상범으로 체포된 김광섭이 일본 형사의 취조를 받는다. 그는 형사의 협박과 억압에 굴복하지 않는다. 나중에는 형사의 회유책에 넘어간 부인의 설득에도 아랑곳하지 않고 오히려 부인에게 상심하지 말고 기다리라고 당부한다. 그는 반드시 조국이 해방이 될 것이라는 희망을 갖고 절대로 일제에 투항하지 않겠다는 굳은 신념을 보여준다.

줄거리를 통해서 드러나듯이 이 작품은 사상범으로 체포된 김광섭이

일본형사에게 취조를 받는 과정에서 당당하게 자기주장을 펼치는 것이 중심 사건으로 이루어져 있다. 강압과 조소 등 갖은 방법을 동원하여 김 광섭의 의지를 꺾고 굴복시키려는 일본형사에게 그는 애국심은 조선민족으로서 저버릴 수 없는 사명감임을 강조하면서 민족적 자존심을 지키려 애를 쓴다. 그는 "나는 교육자로서 진실을 말했을 뿐이오. 학생들에게 거짓말을 할 수는 없다고 말했소!", "그렇소! (단호하게) 우리 조선사람이 일본사람으로 변신할 수는 없다고 말했소!"라고 하며 당연한 말을 했다고 주장하거나, "죽고 싶은가"라고 협박하는 형사의 말을 받아 "모든 생명은 귀중하고 아름다운 것"이라고 우회적으로 생명의 존엄성 운운하며 오히려 여유를 보여주기도 한다. 그는 처음에는 '통할 리가 없'는 일본형사의 취조에 일일이 대답하기보다는 침묵하는 방법을 더 많이 사용하다가 민족을 모욕하며 비아냥거리는 언사에는 참지 못한다.

> **형사**: 조선사람은 술이나 마시고, 연애나 하고, 운동경기나 하는 것
> 이 제일이야. 되지 못하게 무슨 사상운동을 했소까! 안 그래?
> 홋홋홋
> **김광섭**: 음? 술이나 마시고 연애나 해라?
> **형사**: 나도 조선 기생 아주 좋아하지 홋홋홋, 그리고 사실 말이지
> 조선사람들 축구 잘해. 농구에도 소질이 있고, 홋홋홋.
> **김광섭**: (혼잣말) 지독한 모욕이군. (179)

> **형사**: 다 알고 있어. 조선 '인텔리'들이 무슨 생각을 하고 있는지. 너
> 희놈들은 일본이 어서 망하기를 바라고 있을 테지만 어림도 없
> 는 일이다. 대일본 제국은 하늘이 돕는 나라야. 아침 해가 떠오
> 르듯이 한창 번창하는 나라란 말이다! 망해 없어진 조선과 같
> 은 줄 아느냐.
> **김광섭**: 나라는 망해도 민족은 멸하지 않는 것이오. 어째서 없어졌
> 다 하오.

형사: 무슨 소리냐! 조선민족은 이미 일본민족에게 흡수되어 동화
　　　되어 버렸다! 이 세상 천지, 어디에 조선민족이 있단 말이냐!
김광섭: 민족정신이 살아 있는 한, 흡수될 수도 동화될 수도 없는
　　　일이오.
형사: (화가 나서 벌떡 일어나며, 몽둥이로 책상을 후려갈긴다) 곤
　　　칙쇼? 아직도 민족정신이얏! (씨근대며) 그 따위 되지 못한 수
　　　작! 또한번 말해봐라?
김광섭: 나는 진실을 말하고 있을 뿐이오.
형사: 무엇이? 그것이 진실이라?
김광섭: 하늘을 하늘이라 하고 땅을 땅이라 하듯이 너무나 엄연한
　　　움직일 수 없는 진실을 말한 것 뿐이오 (180)

　　무슨 말을 하든 이미 정해진 길로 갈 것이라는 판단으로 형사의 강압에
일일이 대꾸하지 않던 김광섭이 민족적 자존심을 건드리는 대목에서는
참지 않고 강하게 반발한다. 그는 '망해 없어진 조선'이라고 하는 형사에
게 '나라는 망해도 민족은 멸하지 않는 것'이기 때문에 '민족정신이 살아
있는 한, 흡수될 수도 동화될 수도 없는 일'이라고, 그것이 진실이라고 항
변하며 강한 민족정신을 일깨운다. 말로 당할 수 없자 형사는 드디어 폭
력적 방법을 사용하여 김광섭의 의기를 꺾으려 한다. 형사의 폭압에 잠시
기절했던 김광섭은 깨어난 뒤 한국인 순사와 대화를 나눈다. 한국인 순사
도 속마음은 한국 편임을 드러낸다. 그러자 김광섭은 한결 마음이 누그러
져 속마음을 털어놓기 시작한다.
　　순사가 그에게 애국자라고 치켜세우자 그는 진짜 애국자는 따로 있다
고 하면서 "눈보라치는 광막한 벌판을/붉은 피로 물들이고 있겠지/조국의
이름 아래 목숨을 던진/그 수많은 독립투사들…/조국이란 생명인가, 사랑
인가/그보다 더한 그 무엇인가/그들은 이국땅에서/이슬처럼 사라져갈"
것을 생각하면 "갇힌 몸이 되어/산송장처럼/한낱 더러운 목숨을 부지하고
있는"(183) 자신이 부끄럽다고 한다. 그래도 "학생들은 우리의 희망/이 겨

레의 새싹⋯/올바르게 가르치려고 했을 뿐"이라고 하며 작은 위안을 삼는
다. 이후 김광섭은 '하나밖에 없는 소중한 생명'을 아껴야 한다고 걱정하
는 부인을 안심시키기 위해 반 독백조로 장황하게 자신의 생각을 털어놓
는다. 그는 어떤 억압으로도 "내 가슴 안에 소용돌이치는/이 불타는 정신
까지는/가두지도/억누르지도 못할 것"이고, "그것은 생명의 불길/짓밟아
도/싹트고야 마는/생명의 새싹⋯/또한 불멸의 의지/아름다운 행동⋯/그것
이 바로/우리를 오늘에 있게 한 것"이라고 강조한다. 그리고 우리 민족이
이 땅에 터전을 잡은 아득한 옛날부터 오늘에 이르기까지 면면이 이어져
온 것은 바로 '피의 대가'이자 '간절한 기원과 땀의 흔적'이며 '승리와 창조
의 기록'이라고 하며, 또한 우리가 다음 세대에 물려줄 '가장 소중한 유
산'(185~186)이기도 하다고 역설한다.

한편, 부인이 일본형사가 잘 일러 마음을 돌리게 하면 남편이 감옥에
가지 않아도 된다고 회유한 사실을 털어놓자, "안 될 말!" "그것은 바로 내
나라를 강점하고 있는 침략자들에게 충성을 다 하라는 뜻이오. 나더러 왜
놈의 앞잡이가 되란 말이오."라고 반문한다. 양심상 진실을 외면하고 뻔
뻔스럽게 그런 보신책을 쓸 수 없고 "조선사람으로 살다가/조선사람으로
죽겠소"라고 더욱 단단한 결심을 내보이며 반드시 해방될 날이 올 것이라
고 부인을 설득한다.

> 김광섭: 상심하지 마오
> 결코 절망해서는 안 되오
> 민족은 죽지 않는 것
> 조국은 반드시 해방될 것이오
> 그날을 기다려주오
> 지금은 어둠속⋯
> 그러나 어둠은 걷히고
> 새날이 오고야 말 것이오

우리가 오늘날 살고 있다는 것은
원수에게 구원을 바라는
눈물과 애소 때문이 아니오
굴복하지 않은 한
항거를 계속하는 한
조국은 반드시 해방될 것이오
그날 비로소
우리는 인간일 수 있을 것이오
절망하지 말고
부디 그날을 기다려 주오 (187)

　김광섭의 의지를 드러내는 마지막 장면이다. 민족은 불멸하므로 어둠
이 걷히고 새날이 오듯이 조국 해방도 반드시 온다는 것, 그 믿음이 항거
를 계속하게 하는 원동력이며, 또 그로 하여 조국 해방은 더 앞당겨질 수
있다는 것, 그때에야 비로소 인간임을 증명할 수 있다는 것 등 그는 어둠
에 묻힌 조국 해방을 위한 민족의 일원으로서 마땅히 해야 할 사명감을 다
시 확인한다. 여기서 조국이 해방되는 '그날 비로소 우리는 인간일 수 있
을 것'라는 언표가 주목된다. 이 말에는 죄책감이 내포되어 있기 때문이다.
다시 말하면 조국이 어둠에 묻힌 것은 우리 민족이 제 사명을 다하지 못한
탓이라고 스스로 성찰한다. 자신도 우리 민족의 일원으로서 그 죄로부터
자유롭지 못하여 지금 '罰'을 받고 있다는 것이다. 그렇다면 죄를 씻고 우
리 민족이 떳떳한 인간으로 되돌아올 수 있는 길은 어떤 시련을 겪더라도
굴복하지 않고 원수에 대항하여 싸우는 일이며, 또 그 불굴의 용기는 반드
시 조국이 해방될 것이라는 낙관적 인식과 불가분의 관계를 맺는다. 자신
이 끝까지 항거할 것이라 의지를 다지며 부인에게 절망하지 말고 기다리
라고 설득하는 것은 그것이 바로 한 민족의 일원이자 인간으로서의 도리
를 다하는 것이라는 믿음에서 우러나오는 것이라 할 수 있다.

이상에서 70년대까지 이인석의 작품 9편을 모두 살펴보았다. 이를 통해 드러난 몇 가지 특성을 간추리면 다음과 같다. 그의 작품은 기본적으로 다양한 제재와 주제로 이루어졌지만, 그 자신 실향민의 한 사람으로서 60년대에는 6・25전란의 후유증에 관심을 많이 가진 반면에 70년대에는 항일정신을 되돌아보는 작품이 주류를 이룬다. 그리고 60년대에는 자신의 체험이 바탕이 되었다면 70년대에는 기존의 시에서 착상하여 구성의 수월성을 도모했다는 점에서 차이를 보여준다. 제목으로 보면 9편중 3편에 '얼굴'이란 말이 들어간 점도 눈에 띈다. 그는 사람의 표정, 특히 겉 다르고 속 다른 인간 심리에 관심이 많았던 것이 아닌가 생각된다. 플롯의 특성은 주로 단일 구성에 단막극 형식을 취했는데, <사다리 위의 인형>은 단막이지만 5경으로 구성되어 마치 영상 드라마처럼 세 개의 서사 층위가 斷續的으로 교차하여 전개되는 복합적 구성 형태를 보여준다. 문체는 운문체 중심으로 쓰다가 다섯 번째 작품인 <얼굴>부터 산문체 비율이 높아지기 시작한다. 비중으로 따지면 운문체 중심 4편, 산문체 중심 2편, 혼용 1편 등으로 구분된다. 시적 특성으로는 서정적이고 내성적인 긴 독백 형식에 나열 형태가 많은 것을 지적할 수 있다. 이 밖에 남녀의 성별에 따른 존재론적 차이를 부각하는 작품, 건전한 사상을 선양하는 주제를 다룬 것이 주류를 이루고, 극적 아이러니 형식을 통한 반전과 긴장감을 유도하는 점도 이인석 시극의 특성으로 지적할 만하다. 다만, 70년대 작품들은 이미 알려진 다른 시인의 시에서 착상하여 애국심을 역설하는 작품이 주류를 이루어 신선미와 긴장감이 떨어지는 단점도 있다. 이것은 주제와 형식에 따른 불가피한 결과라고 할 수 있지만, 회갑을 전후한 연령대에 지어진 것임을 감안하면 나이로 인한 감각과 긴장감의 저하에 기인한다고도 볼 수 있다.

(3) 문정희의 시극 세계: 설화의 현대적 변용과 자아 추구

문정희는 여류시인 중에서는 시극에 대해 가장 뜨거운 관심을 보여 3편을 발표하였다. 처음 발표할 당시와는 달리 단행본에 재수록하면서 시극으로 분류한 작품 두 편, 즉 희곡으로 발표한 <날개를 가진 아내>와 창극으로 발표한 <구운몽>까지 포함하면 시극 유형은 5편에 이른다. 다만 이 두 편은 본고에서 설정한 서술 범주에서 벗어나 유보하기로 하였으므로 발표 당시의 기준으로 하면 시극은 3편이 된다. 그 중에 1974년 『현대문학』 5월호에 발표된 <나비의 탄생>[253]은 문정희의 첫 시극 작품이다. 이 작품은 작자가 시극에 관심을 가진 이후 본격적으로 공부하여 지은 것으로 전래 설화를 현대적으로 변용한 시극이다. 즉 요절한 총각의 원혼을 달래는 것을 모티프로 하여 현실과 이상 사이의 갈등을 변증법적으로 초월하는 여인의 모습을 통해 전통적 사회인식을 현대적으로 재해석하였다. 구조는 단막 3경이고, 산문체 중심에 운문체를 약간 가미하여 혼용되었다. 줄거리는 다음과 같다.

제1경: 한 마을에 총각으로 죽은 청년이 몽달귀신이 되어 마을에 재앙을 내린다. 마을의 안녕을 위해 가난한 집 여인을 재물을 주고 희생 제물로 삼아 3년간 무덤에서 치성을 드리도록 한다.

제2경: 여인은 공동체의 소망을 대신 해결해주는 사회적 자아(의식)와 여성으로서의 성적 본능에 이끌리는 개인적 자기(무의식) 사이에서 심각하게 갈등한다. 여인에게 보란 듯이 몸종인 계집과 사내가 남을 의식하지 않고 진하게 성희를 나눈다. 계집의 소리(논평)는 여인의 처지를 안쓰럽게 여기며 '열녀비'보다는 산 사람과의 뜨거운 사랑이 더 중요하다고 한다. 여인의 마음이 본능 쪽으로 기울어질 조짐을 보인다.

253) 1994년도 판 『새 떼』(64~77쪽)에서는 1막-2경-3경으로 표시한 분할 단위를 1막-2막-3막으로 통일하여 체계를 바로 잡았고, 등장인물 소개를 간략히 줄였으며, 대사도 일부 분절한 것들을 산문 형식으로 이어붙이는 등의 변화가 있다.

제3경: 여인이 다시 소명의식을 갖는다. 계집과의 대화를 통해 제 판단이 옳은지 확인하려 하며 괴로워한다. 계집이 흔들리는 여인의 마음을 의식하고 시간과 운명을 강조하며 옛 이야기를 통해 설득한다. 여인은 환각 속에서 계집을 죽은 신랑으로 착각하고 뜨거운 속마음을 털어놓는다. '어울리지 않는 옷'을 벗겨달라고 애원한다. 여인의 간절함에 무덤이 열리고 여인이 무덤 속으로 사라진다. 계집이 잡은 치마꼬리가 흰나비로 탄생한다.

줄거리를 통해서 드러나듯이 이 작품은 설화를 바탕으로 구성되었음에도 색다른 사건을 보여준다. 특히 한이 있는 귀신은 원혼이 되어 저승으로 가지 못하고 이승에 재앙을 내려 한을 풀려고 한다는 민담을 수용한 점, 전래의 영혼결혼식을 변형하여 죽은 영혼과 산 사람을 맺어주는 점, 이를 통해 이승과 저승(삶과 죽음)이 하나라는 불교적 의미가 바탕에 드리워지게 한 점, 소극적으로 표현하는 여성의 성적 본능을 적극적으로 노출시키는 점 등에서 전통의 변용과 현대적 해석이 교차한다. 이런 것들을 작자는 '이상과 현실'이라는 두 개의 대립적 가치로 집약하여 갈등 국면으로 형성하고 풀어간다. 이는 도입부에서부터 제기된다.

 ① **가마꾼A**: 오, 갸륵한 아씨! 가난한 부모를 위해서 죽은 총각과
 결혼을 하다니.
 (...)
 가마꾼A: 맞았어
 그 싱그러운 아씨의 눈빛이 이제 이 마을을 편하게 해줄 거야.
 눈 못 감고 죽은 총각귀신이 나타나 연일 마을엔 비도
 오지 않고 궂은 일만 생겼는데,
 가마꾼B: 몽달귀신 생긴 뒤부턴 병든 처녀도 많았었지.

 ② **가마꾼A**: 그런데 나는 이상하게 가슴이 흔들리네. 꼭 무슨 큰일
 이 이제부터 정말 생겨날 것같은 불안으로 말야.

가마꾼B: 나도 실은 그래.

　　　　 기실 결혼이란 건 두 사람의 이성이 한지붕 아래 살며,

　　　 살을 섞는다는 것을 공인하는 게 아니겠나.

가마꾼A: 그래, 결국은 하나였던 전생의 짝을 만나 서로 부르는 소

　　　 리에 답하고 제 색깔을 갖추어 열매를 맺고 사는 것이지.

가마꾼B: 그것이 저 하늘처럼 엄연하고 무서운 자연의 이치 아

　　　 니야!

가마꾼A: 그런데, 너무나 가난했었어. 하늘의 이치를 거역할만

　　　 큼 너무나 가난했었지.

가마꾼B: 그래도 나는 겁이 나네.

　　　　 강물을 산으로 흐르게 할 수는 없지 않는가.

가마꾼A: 무서운 일이야.

　　　　 바로 저 무덤이지? (47-48)

인용된 장면은 도입부에서 가마꾼들이 여인을 가마에 태우고 죽은 총
각 무덤 근처에 이르러 나누는 대사이다. 이 장면은 기법과 의미상 두 가
지 구실로 구분된다. 하나(①)는 개막전 사건으로서 여인의 운명이 기구
하게 전개되는 실마리(원천 모티프)를 보여주는 기능을 한다. 다른 하나
(②)는 개막 후에 기구한 운명 앞에서 여인의 갈등이 심화되는 단초를 제
공하는 것으로, 이것은 구성상 사건이 상승행동으로 진입하게 하는 자극
적 계기[254]와 전개 방향을 예고하는 사전암시의 기능을 수행한다.

먼저 개막전 사건에 해당하는 ①은 다음과 같은 내용이다. 즉 마을에서
한 총각이 죽었고, 그는 願望 때문에 저승으로 가지 못하고 몽달귀신이
되어 이승을 떠돌며 생시에 이루지 못한 소원을 풀기 위해 마을 사람들을
괴롭히거나(병든 처녀) 천재지변(가뭄)을 일으켜 자신을 표현한다는 것
(민담, 설화), 마을에서 재앙을 해소하고 안녕에 들기 위해 가난한 집 처녀

254) 구스타프 프라이탁, 임수택·김광요 역, 『드라마의 기법』, 청록출판사, 1992,
108쪽.

를 사서 영혼결혼식 같은 의례를 대신 치른다는 것(이 작품에서는 영혼결혼식을 올리는 굿판 대신 살아 있는 여인을 희생양으로 삼아 극적 긴장감을 극대화한다), 희생 제물로 바쳐진 여인은 부모에게 효녀 노릇을 한다는 점 등이다. 여인이 가마를 타고 죽은 총각의 무덤으로 가는 것은 바로 이와 같은 개막전 사건으로 인해 생긴 결과이다. 이 내용이 가마꾼들의 대사를 통해 밝혀지므로, 이 장면은 은폐된 플롯을 독자(관객)에게 전달하는 일종의 '사신의 보고' 기법에 해당한다. 즉 여인(아씨)이 현재의 상황에 이르는 과정을 요약적으로 제시한 것이다.

②는 개막 이후 본격적으로 전개될 사건의 핵심, 즉 여인에게 갈등이 일어날 조짐을 암시하는 장면이다. 그 조짐은 '나는 이상하게 가슴이 흔들리네. 꼭 무슨 큰일이 이제부터 정말 생겨날 것 같은 불안으로 말야.'라고 말하는 가마꾼A의 대사를 통해 암시된 다음 그 이유가 조금씩 밝혀진다. 이를테면 살아 있는 남녀가 결혼하는 일반적인 혼례 제도, 즉 '저 하늘처럼 엄연하고 무서운 자연의 이치'를 어겼기 때문이다. 산 사람과 죽은 사람의 영혼을 맺어주는 그 의례가 몽달귀신의 원혼을 달래주고 마을의 재앙은 물리칠 수 있을지 모르지만, '무서운 자연의 이치'를 어겼으므로 그에 대한 또 다른 재앙이 내릴 수도 있다는 것이다. 그럼에도 불구하고 자연의 이치를 어길 수밖에 없는 것은 '하늘의 이치를 거역할 만큼 너무나 가난'하기 때문이다. 말하자면 자연의 이치를 거역하는 것도 무섭지만, 극심한 가난에 시달리는 현실은 더 무섭다는 것을 나타낸다. 이러한 아이러니 구조는 무엇보다도 절실한 현실 문제부터 먼저 해결할 수밖에 없는, 현실 우선의 원칙에 따르는 것이 산 사람들의 존재 행태라는 것을 보여준다. 그러면서도 다시 '강물을 산으로 흐르게 할 수는 없지 않는가.'라고 반문하여 자연의 이치가 얼마나 준엄한 것인지 재확인한다. 따라서 가마꾼들의 대화는 쉽사리 풀기 어려운 두 개의 가치관 사이에서 일단 현

실 원칙을 선택한 마을사람들의 집단행위는 앞으로 심각한 문제가 일어날 것임을 예고하는 구실을 한다.

마을의 안위를 위해 자연의 이치를 어기는 마을사람들의 逆理는 무엇보다도 죽은 사람을 위해 산 사람에게 고통을 준다는 점에서 심각한 문제를 야기한다. 생명의 존엄성을 부정하는 것도 그렇거니와 비록 3년이라는 시한을 두기는 했지만 산 사람을 제물로 바치는 것은 '희생양'으로 변화된 행태에도 맞지 않고, 집단을 위해 개인을 억압하는 것도 현대적으로 보면 문제가 있다. 이는 가마꾼들의 대사와 논평을 통해서 먼저 제시된다.

'소리'의 형식으로 표현되는 내용에 따르면 죽은 청년은 빈 벌판에서 짐승처럼 울부짖으며 잠들지 못한다. 그는 "뼈는 녹아서 대지의 일부가 되었고, 마지막 소리도 가두었는데/어둠 속에서도/거울처럼 눈떠있는 살[肉]을 보아라./승냥이가 운다./승냥이가 운다. (승냥이 울음소리)/빈 벌판을 승냥이 되어/내 푸른 불꽃이 울고 있다."고 부르짖으며 "꽃 한 송이로/내 거울 속에 바람대신/살게 해다오"라고 애원한다. 여기서 보면 몽달귀신의 소망은 '짐승'에서 '꽃'으로 다시 태어나게 해달라는 것인데, 꽃이 될 수 없는 까닭이 살=짐승=승냥이=푸른 불꽃이 같은 계열로 표현된 것을 통해서 보면 그의 원한은 육체적인 것, 성적 욕망과 관련이 있다. 이는

> **가마꾼B**: (무덤을 향해 큰 소리로)
> 도련님, 아니 서방님, 이제 눈을 감으셔요.
> **가마꾼A**: 강건너 예쁜 새아씨가 서방님께 시집왔어요. 총각 면치못하고 죽은 서방님의 원을 풀어주려고요. (49)

라고 하는 대사에서 드러난다. '총각 면치 못하고 죽은 서방님의 원'은 외형적으로는 결혼하지 못하고 죽은 것이지만 내면적으로는 여성과의 교접을 하지 못하고 숫총각으로 죽은 한과 같은 의미이다. 이것은 죽어서도

해소가 되지 않고 한으로 남을 만큼 무서운 본능이라는 것이다. 몽달귀신이 된 총각의 그 성적 본능을 해소하여 원한을 풀어주기 위해 여인이 희생 제물로 바쳐지고 있는 것이다. 그런데 한편으로는 그 儀式을 통해서라도 마을의 안녕이 회복되기를 갈망하는 사회적 의미를 이해할 수 있지만 (마을사람들의 뜻대로 의식을 수행하고 있지만), 여인의 처지를 생각하면 그래도 온전히 이해하고 동의하기는 어려운 일이다.

> **가마꾼A**: (하늘을 보며)
> 　천둥아 처라, 하늘을 둘로 쪼개버려라. 바람들은 더욱 미쳐라.
> 　죽은 나무에 매달린 꽃을 돌풍아 흔들어서 고향으로 가게 하라.
> 　저 멀고도 그윽한 제 고향으로 가게 하라.
> **가마꾼B**: 아니 자네는…… 허긴 나도 뭐가 뭔지 모르겠네.
> 　장미같이 싱싱한 새처녀를 저 주검앞에 데려갈 용기가 안 나는
> 군. (49)

'죽은 나무(청년의 주검)에 매달린 꽃(새처녀＝여인)'으로 대조되듯이 부재와 존재의 결혼은 현실적으로 이해할 수 없는 맺음이다. 죽은 사람의 소원(결혼과 욕정 해소)을 풀어주기 위해 산 사람의 본능을 억압하는 것도 불합리한 행태이다. 문제의 심각성은 바로 여기서 발생한다. 사회의 이상에 갇혀 처음 겪는 "무모한 기다림, 기댈 곳 없는 저녁노을", 즉 무의미한 기다림으로 소멸되어간다는 존재의 위기감이 여인의 마음에 자리를 잡으면서 갈등의 바람이 일기 시작한다. 말하자면 사회적 자아의 건너편에 무의식이라는 본능이 꿈틀거리며 눈을 뜬다. 중매쟁이인 '매파'가 여인의 마음을 대변한다. 매파는 가마꾼들이 '미친 해탈자, 허무주의자'로 부르듯이 현실 가치로는 부정적인 존재이나, 중매쟁이의 "옷을 벗으면 본래의 얼굴"인 "지금 네 속에서 뜨거운 혀를 널름거리고 있는 본능"을 상징

한다. 그리하여 여인은 사회적 이상을 실현하는 도중에 본능의 유혹에 시달리며 자아가 분열되기 시작한다.

> 여인: 나를 유혹하지 말아요.
> 매파: 넌 지금 자신을 속이고 있는 거야. 네몸은 어디다 두고 껍데기로 말하고 있어. 탈을 벗고나면 후줄근한 땀과 허무뿐인걸. 지금은 밤이야. 내 앞에서 모든것이 경건해지는 시간이란 말야. 열녀나 효심(孝心) 따위로 본성을 숨기는 건 교활해. 그건 잿빛이야!
> 여인: 아니예요. 순수한 의지의 승리예요.
> 매파: (……) 나는 네가 뒤집어쓴 선(善)에 못지 않게 야성을 사랑하고 있어. 나는 생명을 사랑하고 있단 말야. 아냐. 나는 생명이야. (51)

이렇듯 여인은 사회적 이상(효심)을 선택했지만 그것이 진정한 본심인가 가식적인 것인가 회의의 싹이 돋으면서 본능 쪽으로 빠져들려는 유혹을 물리치려고 노력한다. 심지어 그것을 선과 악으로 양분하여 사회적으로 규정된 이상적 가치에 순응하려고 애를 쓴다. 그러니까 여인이 선택한 길은 실제로 확정적이지 않고 아직도 갈림길에 서 있는 셈이다. 마음 속 갈등은 갈수록 점점 더 깊어진다. 무의식은 그녀에게 "아름다움을 보지 못하는 진짜 장님"이라 비판하고, 또 "거울 속에서 잃어버린 노랫소리가 다시 들릴지도 모르니까. 자! 네 자신의 몰골을 한번 똑똑히 들여다" 보라고 한다. 자기 정체성이 무엇인지 분명히 성찰하고 확인하라고 강력한 힘을 발동한다.

무의식의 집요한 공격을 이기지 못하고 결국 여인은 "오, 야생이여/내 가슴 가장 순수한 샘에서 솟아나는 말씀이여./신의 손길로도 다스리지 못하는 원시림이여", "슬픈 생명의 비늘을 털지 못하는 외로운 뱀 한 마리 살고 있습니다. 하늘이여, 나를 만나게 해주세요. 이생과 전생을 한 줄기로

흐르는 강물을 보여주세요."라고 토로한다. '신의 손길로도 다스리지 못하는 원시림', 또는 '슬픈 생명의 비늘을 털지 못하는 외로운 뱀 한 마리'라는 표현이 억제할 수 없는 성적 본능을 뜻한다면, '이생과 전생을 한 줄기로 흐르는 강물을 보여' 달라고 기원하는 것은 마음과 몸의 일치, 즉 정체성을 깊이 의식하고 있음을 나타낸다. 이런 여인의 흔들림에 결정적으로 방향을 정해주는 것이 무덤 곁에서 계집(몸종)과 사내가 격렬한 性戱를 나누고, 여인에게 짐짓 들으라는 듯이 "바로 이거예요 꽃내음! 풋콩 비린 내음!/ 아, 아니예요. 파도예요./아, 아니예요. 폭풍우예요. 열녀비 따윈 싫어요. 싫어요. 나는 이 폭풍우를 가질래요. 어지러워요"라고 중얼거리는 계집의 소리이다. 그리하여 여인은 탈을 벗어던지는 구실을 찾아낸다.

> **여인**: 너무 커요. (목메인 발악)
> 내겐 이 옷이 너무 크단 말이에요.
> 아무래도 너무 크단 말이에요. (53)

여기서 옷은 진정한 자기의 모습에 대립하는 사회적 이상에 관련된 굴레들을 의미한다. 즉 겉치레·탈(가면)·체면·효심·물질·집단 사회적 이상·이성(의식) 등속을 나타낸다. 그것이 자신에게 맞지 않다는 것은 사회적 이상을 실현하는 일이 너무 거추장스럽고 부담스럽다는 것이자, 가면으로 본능이나 진심을 숨기고(속이고) 타율적으로 사회적 기준에 맞추어 남을 위해 사는 길을 걷지 않겠다는 다짐이기도 하다. 개인적 본능(무의식)의 명령에 따라 자유롭게 살겠다는 것이다.

그러나 여인은 마음먹은 것을 실제로 행동에 옮기지는 못한다. 이상과 현실의 괴리는 여전히 지속된다. 그만큼 현실의 벽이 높다는 것이고, 사회적 이상(압력)을 의식하지 않을 수 없음을 나타낸다. "은실아, 오늘이 며칠이냐? 어디선가 나를 부르는 소리가 들리는 것 같구나."라는 말에 여

인의 심정이 드러난다. 즉 자기 소명을 의식하는 방향으로 기울어진다. 여인의 마음이 흔들리자 다시 계집(은실)이 설득한다. 밝음보다는 "캄캄한 밤 속에 오히려 가슴을 쪼개내는 섬광"="생명처럼 열렬하고 신비한 빛깔"="아름다움 중의 가장 아름다움. 우리들의 행복을 만들어내는 신비하고 비밀스런 불꽃"이 있다고 하며, 온몸으로 '시간'에 뛰어들면 그 "번뜩이는 섬광을 갖게 될지도" 모른다고 말한다. '캄캄한 밤'이 본능적인 것을 상징한다면 '시간'은 자연의 섭리를 의미한다. 그러니까 마음이 움직이는 대로, 시간의 흐름에 맡기면 번쩍이는 빛을 만날 수 있다는 것이다. 바꾸어 말하면 순리에 맡기라는 것이다. 이 말에 여인의 마음이 다시 바뀔 조짐을 보인다.

> 계집: 아씨, 너무 괴로워 마셔요.
> 여인: 내가 죽어 저 산이 되고, 내 뼈와 살과 그리운 생각들이 녹아서 이슬을 타고 하늘로 올라가, 서러운 구름 되어 세상 여기저기를 떠다니다가 어느날 소나기 따라 다시 지상에 내려올 때 서방님 무덤으로 떨어질란다.
> 계집: 육신으로 만나지 못한 두 혼. 우리 눈에 보이지 않는 끈 같은 걸로 지금도 길게길게 이어져 있을 거예요.
> 여인: 끈? 그래 끈이 있다면 뱀같이 무지하고 징그럽고, 무서운 끈이겠지.
> 계집: 어쩌면 그건 아무것도 아닐지도 몰라요. 보이지 않는 끈과 보이는 끈으로 얽혀있는 우리들의 육신은 아무것도 아닌 한낱 결과에 불과할지도 몰라요.
> 여인: 아무것도 아니라기엔 너무 엄연해 (54)

계집의 말이 여인에게 죽음을 의식하는 방향으로 반응하도록 했다. 삶과 죽음의 괴리를 넘어서려는 의지로 볼 수 있다. 현재 상태로서는 죽은 청년의 영혼과 온전한 만남이 이루어질 수 없기 때문에 죽은 뒤에 소나기

를 타고 '서방님' 무덤에 떨어져 정상적인 만남을 실현하겠다는 것이다. 여인의 생각에는 절충적인 의미가 들어 있다. 현실적으로 불가능한 일을 가능한 상태로 바꾸어 보려는 것이다. 그것이 바로 순환하는 자연의 이치(시간)에 기대는 것이다. 다시 말하면 살아서 '캄캄한 밤'의 행복을 누리고 죽으면 그때 서방님에게 가면 두 가지 모두 실현될 수 있음을 생각한다.

이런 여인의 생각을 계집은 마땅하지 않게 여긴다. 계집은 다시 눈에 보이지 않으면서 길게 이어진 끈을 예로 들어 인간에게는 질긴 인연으로 인한 운명 같은 것이 있을 것이라고 우회적으로 설명한다. 운명으로 받아들일 수밖에 없다는 계집의 생각과는 달리 여인은 그것을 '뱀같이 무지하고 징그럽고, 무서운 끈'이라고 생각하여 떨쳐 버려야 할 부정적인 대상으로 규정한다. 즉 계집은 '끈'을 길고 질기며 끈끈한 의미로 의식했는데, 여인은 그것을 뱀으로 연상하여 남성성·성적 본능·관능·유혹 등의 의미로 읽어 아이러니 현상을 보여준다.[255] 계집은 피할 수 없는 운명(본질)으로 받아들이라 하는데 여인은 오히려 피해야 할 대상(현상)으로 받아들이자 계집은 다시 '보이지 않는 끈과 보이는 끈으로 얽혀 있는 우리들의 육신은 아무것도 아닌 한낱 결과에 불과할지도 몰라요'라고 하며 여인의 엉뚱한 생각을 일깨운다. 그래도 여인은 엄연한 현실을 무시할 수 없다고 반응한다.

계집은 다시 원숭이와 여우와 토끼가 부처님을 찾아가 제자가 되게 해 달라고 간청하자 모두 제자로 받아들였다는 옛 이야기를 들려주며 너무 고민하지 말고 모든 것을 받아들이라고 설득한다. 이에 대해 여인은 "나는 밤의 문턱 하나도 쉽사리 넘지 못하는 인간이야. 꽃을 보면 뜨거워지

255) 이 아이러니는 여인보다 몸종인 계집이 더 지혜롭다는 점에서 역전현상으로 연결된다. 또한 이것은 이해당사자(주체)가 한 가지에 집착하는 반면, 타자인 제삼자는 사건을 넓게 관찰하여 더 지혜로운 대안을 마련할 수 있다는 삶의 이치를 암시하기도 한다.

고 바람이 불면 가슴이 설레는 인간일 뿐이야. 결국은 눈 깜짝할 사이라고 하는 이 시공을 서투른 날개로 퍼득거리는 가련한 새일 뿐이야"라고 인간적, 존재론적 한계를 호소하면서 '가련한 새', 즉 현실에 얽매여 비상의 꿈에 시달리면서도 실현할 수는 없는 비극적 존재임을 강조한다. 다시 계집은 먹을 것을 구해오라는 부처님의 말에 토끼는 자신을 바치는 이른바 '殺身布施'하는 방법을 선택했다는 이야기를 하면서 "혼신을 다해 두드리면 창은 열리고, 그 섬광은 나타나고 말 거예요"라고 여인의 마음을 움직이게 하려 한다. 이 말에 감복하여 여인은 갑자기 환각을 일으켜 계집의 품에 안긴다.

> **여인**: 여보! 눈으로만 절 부르지 마시구 뭐라 말 좀 하셔요. 외로웠다는 말, 그리웠다는 말, 밤이 몹시도 추웠다는 말, 그리고 이젠, 헤어지지 말고 꼭 함께 살자는 말, 그런 말 좀 하셔요. 세상 사람들이 쓰다쓰다 내버린 그런 말로 절 좀 불러주셔요.
> (신랑의 가슴을 더욱 파고들며)
> 자, 이 옷을 벗겨주셔요. 이토록 큰 옷은 어울리지 않아요. 어서 이 옷을 벗기시어서, 큰 사람들에게 줘버려요.
> 머리에 모자가 어울리고, 훈장을 사랑하는 그런 사람들에게 줘버려요. 이 옷을 벗겨주세요. 이토록 옷은 제게 어울리지 않아요.
> 여보! 육신으로 절 좀 불러주셔요. 이렇게 보고 계시지만 말구요. (55)

환각 상태를 보여주는 이 장면은 여인의 무의식을 형상화한 것이다. 즉 그녀의 본능(본심)을 보여준다. 여기서도 복잡한 심중이 드러난다. 그녀가 환각 속에 안긴 계집은 죽은 청년일 수도 있고, 육체적 사랑을 갈구하는 마음 속 신랑일 수도 있다. 어떤 경우든 그녀는 육체적 사랑을 원한다.

·이것은 '큰 옷'으로 상징되는 세속적 굴레로부터 벗어나고 싶은 욕망의 다른 표현이다. 세속적 굴레란 사람들이 좋아하는 감투(모자)와 명예(훈장) 같은 것들이다. 이에 따르면 그녀는 살아도 살아 있는 것이 아닌 고통스러운 인내를 통해 사회적 칭송인 효녀가 되기보다는 세속인으로서 개인적 자유와 쾌락을 추구한다. 신랑에게 '육신으로 절 좀 불러' 달라고 하는 애원을 통해 알 수 있다. 그녀는 '세상 사람들이 쓰고 쓰다 내버린 그런 말'과 같은 흔하디흔한 아주 세속적인 사랑을 원하되, 감투나 명예 같은 것—세속적인 가치는 싫어하여 '세속'에 대한 이중적 척도를 갖고 있음이 드러난다. 이런 존재론적 괴리로 인한 아이러니가 무희들의 입을 통해 제시된다.

> 무희A: (독창)/벌레들은 불에 타 죽음도 모르고 불속으로 뛰어들지요.
> 무희B: (독창)/물고기는 위험도 모르고 낚시끝의 먹이를 물지요.
> 무희C: (독창)/우리들도 마찬가지!/육체의 그물을 벗지 못하고 피흘리며 그 속에 쓰러지지요.
> 무희A: (독창)/오! 야생이여. 그 무서운 불꽃이여. 신의 손길로도 다스리지 못하는 원시림이여. 영원히 계속되는 신과의 아픈 싸움이여.
> 무희B: (독창)/오히려 영혼을 치유하는 육체 속의 육체여. 숨어있는 아름다운 배암이여.
>
> 여인: (독창)/아, 아, 우리들의 어둠을 걷어내는 건 바로 저 풀숲 속에 숨죽이고 누워있는 뱀이었어요.(55~56)

위의 장면은 생명체의 본능과 그 한계를 보여주는 동시에 그럼에도 불구하고 본능 추구로부터 자유롭지 못한 존재의 운명적 아이러니를 제시한다. 살기 위해 본능적으로 불빛을 향해 돌진하지만 결과적으로는 죽음에

뛰어든 꼴이 되어 버린 벌레들의 비극적 운명, 삶을 영위하기 위해 본능적으로 먹이를 좇다가 결과적으로는 죽음을 좇은 모양이 되어 버린 물고기의 숙명처럼 인간도 하등의 다를 바 없는 존재이다. 그렇기 때문에 지향적 본능은 죽음이라는 극단적 비극성을 함유한다. 그럼에도 죽을 줄도 모르고 불빛과 먹이 같은 것을 맹목적으로 추구하는 까닭은 그것이 원초적인 본능이기 때문이다. 다시 말하면 인간도 육체라는 그물에서 벗어날 수 없고, 본능은 분별과 판단 이전의 문제이며, 신의 손길로도 다스릴 수 없는 근원적인 것, 그래서 신과의 아픈 싸움, 즉 존재의 비밀을 알기 위해 고통스러운 탐색을 그만 둘 수가 없다. 이것은 해결할 수 없는 인간의 영원한 고뇌이자 고통이며 숙제이다. 이처럼 인간이라는 존재는 숙명적으로 아이러니와 딜레마에서 벗어날 수가 없다. 이 점을 작자는 무희B와 여인의 대사를 통해 다시 확인한다. 그들이 피를 흘릴 수밖에 없는 무서운 위험성이 내포되어 있음을 간과하고 육체 속에 숨은 아름다운 뱀이 '우리들의 어둠을 걷어내는', 인간의 고통을 구원해 줄 수 있는 주체라고 하는 것은, 인간들이 징그럽고 아름다운 뱀을 무서워하면서 지향하고 지향하면서 무서워한다는 兩價値 인식을 주제로 한 미당의 시 <花蛇>와 같은 맥락이다.

이렇듯 여인은 끝끝내 육체・본능・성적 욕망 등에 대한 이끌림을 단절하지 못한다. 작자가 작품의 도입부에서부터 줄곧 사회적 이상과 개인적 본능(자유) 사이에서 갈등을 겪는 상황으로 이어지도록 사건을 전개한 것은, 그만큼 그 문제가 인간에게 중요한 사안임을 제기하는 것이다. 또 한편으로 이것은 시대가 바뀌어 현대에는 인간들이 지향하는 가치관이 공동체보다는 개인을, 마음보다는 몸을, 이성보다는 감성을, 정신보다는 물질을, 문화보다는 문명을 더 중시하는 방향으로 옮겨가고 있음을 강조하는 것이기도 하다.

그러나 여인의 갈등과 저항은 더 이상 이어지지 않는다. 즉 마지막 장

면에서 반전되어 지금까지 전개된 여인의 반전통적이고 반사회적인 태도를 일거에 지워버린다. 즉 환각 속에서 계집을 서방으로 인식하고 애무하다가 "신랑의 모습이 꿈결인양 사라"지고 서방님의 무덤이 갈라지자 여인이 그 무덤 속으로 사라짐으로써, 그녀는 결국 사회적 이상을 완전히 거역할 수 없는 현실적 존재의 한계에 굴복한다. 그리고 여인의 옷자락을 잡았던 계집이,

> **계집**: 아씨! 아씨이!
>
> (...)
>
> 아씨의 옷자락이 흰 나비가 됐어요. 보셔요. (...)
>
> 이걸 보셔요. 이걸 보셔요.
>
> 오, 흰나비가 탄생했어요!
>
> 새로운 세계를 알리는 신비한 음악, 무대 가득히 밀려나온다. (77)

라고 놀라는 장면으로 막이 내려 이 작품의 원천 모티프인 중국 설화와 한국적으로 변용한 미당의 시에 중첩된다.

이렇듯 이 작품은 계승과 변용이 교차되면서 전통적 가치와 현대적 가치를 적절히 반영한다. 즉 여인의 갈등을 통해 대립적 가치 중에 무엇이 더 소중한 것인지 극적으로 토론하고 탐구하면서 가치관이 변한 현대의 특성을 보여주는 한편, 그럼에도 불구하고 끝끝내 변할 수 없는 사회적 가치와 이상도 있음을 암시하여 상반된 두 개의 가치를 절충한다. 이를테면 여인이 끊임없이 갈등하면서도 본능을 추구하다가 마지막에 이르러서는 몽달귀신의 원혼을 풀어주는 길을 운명으로 받아들인다는 점에서 그렇다. 환각 속에서 남편을 만난 다음 여인이 무덤 속으로 들어가는 길을 선택한 것은 가족의 가난을 구제하고 사회적 약속도 이행하여 모든 갈등을 해소할 뿐만 아니라 그 이상의 역사적 의미까지 부가한다. 개인과 가

족과 마을 공동체의 한을 다 풀어 주었으므로 그녀가 결국 이승도 저승도 아닌 제3의 존재로 초월한 '흰나비'로 탄생하여 새로운 길이 열리도록 하였기 때문이다. 다시 말하면 그녀의 행동은 아름다운 미담으로 사람들에게 길이 찬양되어 역사적으로 영원히 잊히지 않게 된다. 이렇게 보면 우리나라에 들어와서 첨가된 흰나비는 중국 설화에 내포된 열녀 관념을 문학적으로 형상화한 의미를 갖는다고 하겠다.

이상의 분석에서 드러나듯 <나비의 탄생>은 원천 재료에 상당한 살이 붙었다. 즉 현대적으로 재해석하여 변용한 요소가 많다. 구체적으로 말하면 원 텍스트는 혼약한 남녀의 애절한 사랑을 바탕으로 하였으나, 이 작품은 사회적 계약에 의해 청년 사후에 부부의 연을 맺고 여성의 성적 본능을 부각하여 갈등이 더욱 심화되도록 했다. 특히 전통적으로 성에 관해 능동적이고 적극적인 남성에 비해 수동적이고 소극적인 여성상이 주류를 이루는 것을 고려하면 이 작품에서 보여주는 여인의 모습은 새로운 여성상이다. 말하자면 적극적으로 자아를 드러내는 현대 여성의 한 측면을 보여준다고 할 수 있다. 이에 따르면 중국 설화를 먼저 원용한 미당의 시는 오히려 원전에 가깝다. 이 점을 확인하기 위해 참고로 미당의 시를 잠시 감상하면 다음과 같다.

먼저 죽은 愛人 양산이의 무덤 앞에 숙영이가 오자, 무덤은 두 쪽으로 갈라져 입을 열었다. 숙영이가 그래 그리로 뛰어드는 걸 옆에 있던 家族이 그리 못하게 치마 끝을 잡으니, 그건 찢어져 손에 잠깐 남았다가, 이내 나비로 변했다—는 우리 옛 이야기가 있다.

그 나비는 아직도 살아서 있다.
숙영이와 양산이가 날 받아 놓고
양산이가 먼저 그만 이승을 뜨자
숙영이가 뒤따라서 쫓아가는 서슬에

생긴 나빈 아직도 살아서 있다.
숙영이의 사랑 앞에 열린 무덤 위,
숙영이의 옷끝을 잡던 食口 옆,
붙잡히어 찢어진 치마 끝에서
난 나비는 아직도 살아서 있다.

 – 서정주, <숙영이의 나비> 전문256)

 서정주 시에서는 혼인 날짜를 받아놓은 상태에서 신랑 될 남자인 양산이의 급사로 인해 숙영이가 무덤을 찾아가자, 무덤이 열리고 숙영이가 들어가려 하는 것으로 그려져 있다. 그 순간 가족이 치마를 잡고 만류하자 치마 끝이 찢어져 나비가 되었는데 그 나비는 아직도 살아 있다는 것이다. 이런 서사로 재해석된 미당의 시는 애절한 사랑은 누구도 막을 수 없다는 것, 또 진정한 사랑의 미담은 영원하다는 것, 그리하여 후대에 늘 귀감으로 작용할 수 있다는 의미를 함축하고 있다. 흰나비 이미지는 문학성과 극적 반전의 의미를 강화하고 여인을 정절·열애·열녀의 의미에서 순수·비상 등의 의미로까지 확장하는 효과를 낸다고 할 수 있다.

 이에 비해 문정희의 <나비의 탄생>에 설정된 남녀의 관계는 개인 차원의 애정이 아니라 사회적 의미로 엮여 있다. 첫째, 우선 남자의 가족에게는 저승으로 가지 못하고 떠도는 총각귀신의 원혼을 달래고, 이를 통해 사회적으로는 질병과 가뭄 등을 해소하여 안정되게 하려는 목적이 있다. 둘째, 여인 쪽에서 보면 자신의 희생을 통해 가난한 가족을 구원하는 의미가 있다. 이런 사회적 의미를 수행하기 위해 희생을 자처한 여인은 막상 현장에 이르러 심각한 심리적 갈등을 겪는다. 사회적 의미를 수행한다는 자신의 의미가 너무 버겁다는 것(옷이 너무 크다는 것: 사회적, 외면적 가치), 그리고 반대편의 극단에 억누를 수 없는 성적 본능(개인적, 내면적

256) 서정주, 제3시집 ≪新羅抄≫, 정음사, 1961.

가치)을 발산하려는 욕망이 자리를 잡고 있다. 이런 대립된 가치관에 의한 갈등을 통해 작자는 전래 설화를 현대적으로 해석하여 새로운 의미를 부여하였다. 설화에서 시와 시극으로 확장된 세 유형의 차이를 간략히 도식으로 나타내면 그 관계가 확연히 드러난다.

텍스트	중심 모티프	변용된 요소
중국 『蓮理樹記』	남편 사망, 무덤 앞에서 여인 치성드림, 무덤이 열려 들어감	-
<숙영이의 나비>	약혼 상태, 남자 사망, 여인의 정절, 무덤 열림, 殉命, 치마 끝의 나비 환생	약혼 상태, 가족의 만류-생사 구별, 여인의 실행-열녀 탄생, 옷자락이 나비로 환생-가치 부여
<나비의 탄생>	남남 관계, 총각으로 죽음, 몽달귀신으로 이승에 해를 입혀 원혼을 풀려 함, 이를 해소하려고 남자의 집과 여인의 집이 계약 관계, 여인을 희생 제물로 바침, 여인이 가족적(사회적) 이상과 개인적 본능 사이에서 갈등, 계속 성적 본능으로 기울어지다가 마지막에 무덤으로 들어감, 치맛자락이 나비로 환생	남자와 여자 남남 관계, 몽달귀신의 원혼과 解冤이라는 설화 가미, 해원 굿 도입, 사회적 이상과 개인적 본능의 대립 갈등, 상반된 가치의 절충

위 표를 통해서 알 수 있듯이 중국 설화를 한국적으로 변용한 미당의 시와 문정희의 시극도 뼈대와 주제는 중국 설화와 거의 비슷하다. 다만 양식이 전이됨으로써 서정적 양식과 시극적 양식에 합당한 방향으로 재해석하고 재구성되었다. 미당 시는 반복되는 리듬을 통해 숙영이의 정절이 강조되고, 이것을 나비 이미지로 형상화하여 함축함으로써 의미가 확장되도록 하였다. 이에 비해 문정희의 시극은 시적 분위기와 극적 분위기를 융합하는 효과를 내기 위해 상당한 변용과 확장이 이루어졌다. 우선

시적 질서를 구현하기 위한 장치로서 중요한 대목에서 행을 분절하여 강조하고 독백과 소리를 통한 내면의식의 장면화 및 비유와 상징적 이미지로 의미가 확장되도록 하였다. 그리고 극적 질서를 구현하기 위한 장치로는 무엇보다도 갈등과 극적 반전을 심화하기 위해 사회적 이념과 개인적 본능을 대조하고 여인의 심리적 갈등에 초점을 맞추었다는 점을 들 수 있다. 이것은 전통과 현대의 여인상을 대조하기 위한 장치이기도 하여 변화된 현대 여성의 한 모습을 극적으로 형상화한 의미를 갖는다. 그리고 치열한 갈등 끝에 결국 여인이 원전에 준하는 전통적 여인상으로 회귀토록 하여 개인적 본능이나 자유보다는 사회와 집단의 이상을 위해 개인의 욕망은 절제되는 것이 마땅하다는 작의를 드러낸다. 이 밖에도 무희를 동원하여 굿을 현대적으로 변용하고 볼거리를 제공한 점도 극적 질서의 한 요소로서 작품을 역동적으로 형상화하는 데 기여토록 하였다. 이렇듯 <나비의 탄생>은 시극으로서 매우 세련된 작품성을 보여준다. 그리고 원천 제재를 다른 양식으로 다양하게 변용하는 것(one souse multi use)을 중요한 가치로 취급하는 현대문화의 한 전형을 이미 70년대에 실체적으로 보여주었다는 점도 중요한 의의로 평가되어야 한다.

문정희의 두 번째 시극 <봄의 章>은 불과 4쪽 남짓한 매우 짧은 掌篇 시극으로 산문체 형식으로 이루어졌다. 전개 과정은 주인공인 "그로테스크한 분위기의 20대의 사나이"가 세 여인과 대화를 나누는 것으로 설정되어 있다. "약간 절름거리며 등장한다"고 지문에 제시되었듯이 사나이는 인생의 청춘기(봄)에 불완전한 존재로서 미래에 대한 불안한 마음으로 갈피를 잡지 못하여 정체성을 탐색한다. 그러니까 이 작품은 자기성찰의 내성적 독백으로 이루어진 모노드라마와 같은 것이다. 사나이의 정신적 상황은 도입부에서 다음과 같이 그려져 있다.

사나이: 아, 봄이 왔구나. 서러운 거리에 봄이 왔구나. 밤새도록 검은
　　　　수의를 걸치고, 검은 그림자 내리더니 봄이 사방에 널렸구나.
　　　　나는 봄의 제단(祭壇)에 놓인 한 마리의 짐승.
　　　　누가, 봄을 희망의 계절이라 노래했느냐?
　　　　봄은 넉자 넉치의 절망이다. 어지럽고 노오란 절망이다. 살
　　　　베이어 선혈 흘러 내릴 때, 눈부시고 나른한 쾌미(快味).
　　　　봄은 구멍이다.
　　　　사방으로 횡횡 뚫린 무서움이다.
　　　　당신의 부재(不在)를 확인했을 때 당신의 실재(實在)가 더
　　　　욱 크게 파여 오는 오, 봄은 아무래도 푸른 상처이다.
　　　　우리들의 옷이다. 타성이다. 방향(方向)이다. (93~94)

위에서 보듯이 사나이는 설렘과 불안감, 희망과 절망이 교차하는 복잡
한 마음으로 부재의식을 갖고 실재를 찾으려는 청춘기의 시련에 들어 있
다. 이것을 '우리들'의 옷이자 타성이며 방향이라고 하여 어쩔 수 없는 한
때의 흔들림으로 규정한다. 이러한 번민 속에서 사나이는 극장에서 자기
찾기를 시작한다. 즉 자신의 인생이 한 편의 연극처럼 펼쳐질 것을 생각
하면서 막 끝난 연극을 본 관객에게 연극이 재미가 있었는지, 슬픈지 궁
금하여 묻는다. 관객들은 아무도 대답하지 않는다. 자신의 미래를 누구도
알 수 없기 때문이다. 그리하여 외부로 향하던 자기 찾기의 노력은 내면
으로 파고든다. 더욱 치열하게 자기성찰을 시작한다.

사나이는 자기성찰 과정에서 세 여인을 만난다. 여인은 사나이가 성찰
을 통해 만나는 세 개의 자아의 모습을 나타낸다. 첫째 여인은 갈등을 의
식하지 못하던 어린 시절의 모습이다. 사나이는 "날개가 비에 젖어 휘도
록 허공을 날아다"니던 그 순간이 한바탕 '소나기'처럼 지나갔다고 느낀
다. 그 후 사나이는 자아에 대한 궁금증이 더 커져 "이 연극을 나도 한 번
본다!"고 결심한다. 즉 더 깊이 자기 내면으로 파고든다. 오원짜리 주화

한 잎을 허공에 던졌다 받았다 하며 재화와의 인연을 얘기하고 그것이 "권태와 무력감 쌓인 나를 반가움 속으로 몰아넣어" 주기는 했지만 너무 보잘것없다고 생각하면서 작은 가치로 가장 큰 인연을 만들고 싶은 욕망을 내보인다. 그리고 전화를 걸어 "나보다 나를 더욱 사랑하는 사람 누구일까? 그 사람이 누구일까?"라고 궁금해 한다.

둘째 여인(유령①)은 "20여 년 동안 하루도 빠짐없이 함께 살아" 온 기다림이라는 존재의식이다. 이것을 사나이는 "결국 죽음을 몰고 오는 환영에 불과"해서 "우리들을 지치게 만들고 결국은 늙게 만들고, 당신은 죽음이 올 때라야 비로소 우리를 놓아 주는 그 징그러운 환영"이라고 비판하며 부정한다.

셋째 여인(유령②)은 자신의 '그림자', 즉 '모조품'을 나타낸다. 사나이는 현실적 자아를 "칠흑 같은 당신의 어두움, 말 못하는 벙어리", 아픈 것을 아프다고 말하지 못하는 소극적인 모습(콤플렉스)으로 규정한다. 그래서 사나이는 절규한다. "오, 그림자, 그렇지만 지쳤어, 이젠 지쳤어. 형용사가 필요한 사랑엔 인젠 지쳤어. 불안하여 자꾸만 갖다 꿰맨 그런 모조품에 나는 지쳤어. 너 그림자라구, 나를 구해줘", 아픈 것을 아프다고 말할 수 있는 "나의 뼈를 되찾게 해주세요"라고. 즉 사나이는 소극적인 자아에서 적극적인 자기로 거듭나기를 갈망한다.

그러나 자아(의식＝현실적 자아)와 자기(무의식＝진정한 자아)가 분리된 채 각각 쓰러지고, 사나이의 모조품에 지나지 않는 그림자 유령이 "좀 더 좀 더, 빛깔을……" 하면서 막이 내려 사나이의 갈망은 해소되지 않는다. 즉 갈등이 지속되어 열린 극의 형태로 극이 끝난다. 이는 사나이로 형상화된 인간 존재란 끊임없이 자기의 본래 모습을 추구하지만 끝끝내 자아실현이라는 이상적인 궁극에는 이르지 못한다는 비극적 숙명을 암시하는 것이라 할 수 있다. 이렇듯 이 작품은 불완전한 존재의 분열된 자의식

을 시극화한 것인데, 이를 위해 세 여인을 통해 사나이의 의식을 반영하여 장면화한 것이므로 실제로는 사나이 한 사람의 독백으로 이루어진 것이나 다름없다.

<나비의 탄생>이 한 여인의 사회적 자아와 개인적 자아 사이의 갈등에 초점을 맞추어져 결국 사회적 자아를 선택하는 방향으로 종결되어 전통적 가치관과 극적 구성으로 이루어졌다면, <봄의 장>은 사나이의 내면적 갈등을 중심으로 자아분열이 해소되지 않은 채 파국에 이르러 차이를 보인다. 즉 성적으로는 여성/남성, 존재론적으로는 사회적 자아/개인적 자아, 극적 결말은 폐쇄적/개방적 등의 차이로 인해 욕망의 크기도 다른 모습을 보여준다. 반면에 유령, 발레 몸짓의 그림자가 등장하여 환상의 춤을 추는 것, 내면의식의 표현 등의 표현주의 기법을 도입한 것은 유사하다.257)

(4) 이승훈의 시극 세계: 미성숙한 청년의 비관주의와 시적 자아의 반영

이승훈은 두 편의 시극을 발표하였다. 1975년 『심상』 2월호에 발표한 <階段>은 그의 첫 번째 작품으로 표현주의와 부조리의 요소가 융합된 시극이다. 표현주의 기법은 청년의 내면의식을 '소리'로 표현한 부분이고, 부조리극적 요소는 우선 Ⅰ~Ⅴ의 5단계로 분할하였으나 일반 극의 구성 단계와는 관계가 멀고 청년의 모순된 인식과 말, 이상 행동, 그리고 청년과 노인이 대화 형식을 취하고 있으나 대화라기보다는 독백에 가까운 형태에서 드러난다. 구조는 이원화되어 Ⅰ~Ⅲ은 청년과 노인의 대립 갈등으로, 나머지 Ⅳ~Ⅴ는 청년과 소리(내면적 갈등, 의식/무의식)로 대립된다. 문체는 운문체 위주로 이루어져 거의 시적 표현에 버금간다. 전체 장면은 캄캄한 벌판을 배경으로 전개된다. 줄거리는 어둠이 가득한 거리를

257) 작자는 작품 끝에 "이 연극은 옴니버스 드라마로서 여기에 발표된 것은 그 첫 장에 해당함."이라고 부기하여, 유사한 주제를 연작으로 계속 발표할 계획임을 밝혔으나 후속 작품은 확인되지 않았다.

내다보며 청년이 비관적인 인식으로 자폐아처럼 방안에 갇혀 꿈의 계단을 오르려 하나 희망을 갖지 못한 채 자살하고 마는 것으로 이루어져 있다. 이 상황을 작자는 도입부의 지문에서 공중에 '흔들리며 매달려 있는 새'를 통해 암시한다. 즉 비상을 꿈꾸지만 비상할 수 없는 존재의 한계를 표현한다. 따라서 비극의 유형에 든다.

작품은 6개월째 혼자서 밤을 새우고 있다는 청년의 횡설수설하는 독백으로 시작된다. 독백의 끝부분에 번민하는 청년의 정황이 암시된다. 즉 "거리에서는 다방에 들어가 테레비를 보았어요/동양 미들급 챔피언 방어전……도전자 나까무라!/도전자 나까무라! 도전자 나까무라!/그러나 별들이 없는 얼음길을 걸어 돌아오는 밤에 사실 나는 어느 거리에선가 번쩍이는 해를 훔쳐 왔어요/저 안개 속에 떠 있던 해, 대낮의 어둠 속에 警笛을 울리면서/붉은 말들이 질주하고 있었죠 아닙니다 거짓의 말이죠 허지만 밤에는 햇볕이 있어야 해요"라고 중얼거린다. 이 독백의 핵심인 '도전자', '별들이 없는 얼음길을 걸어 돌아오는 밤', '번쩍이는 해를 훔쳐 왔다'는 것, '대낮의 어둠', '밤에는 햇볕이 있어야' 한다는 것 등등을 통해서 청년의 어둠이라는 비극적인 현실인식과 밝음을 지향하는 도전의식이 중첩되어 있음을 알 수 있다. 청년의 독백 이후에 등장하는 노인 역시 "불빛 하나 없는 벌판에 사람이 살다니"라고 하여 처음에는 청년처럼 비극적인 현실인식을 보여주다가 곧 이어 대립적인 인식으로 바뀐다.

청년: 최초의 불꽃이던 해는
　　　산산히 부서져 어둠이 되고
　　　저렇게 얼어붙은 벌판이 되었소
노인: 눈은 내리면 녹고
　　　바람은 불면 잠든다
　　　싸움 다음엔 화해가 있고
　　　화해 다음엔 커다란 적막이 있을 뿐 (62)

위와 같이 청년과 노인의 인식에 차이가 드러난다. 청년은 절망적인 현실을 통해 미래를 비관적으로 바라보는 반면, 경험이 풍부한 노인은 변화하는 자연처럼 인간사도 싸움과 화해가 맞물려 있음을 성찰한다. 그러면서도 노인은 "허지만 기억은 죽음마저 아름답게 변화시키는 것"이라고 하여 과거 지향적인 의식을 보여준다. 자신을 한 마리 가냘픈 새로 인식하는 청년은 "꿈 속에서 꿈 때문에 꿈에 의하여/지탱되는 새…… 그 단면을 영감은 기억하실 수 있나요?/새는 해 때문에 해에 의하여/죽기도 하죠, 꿈 때문에 죽는 겁니다"라고 꿈이 새처럼 존재를 비상하게 하지만, 그 비상이 추락으로 전락하여 결국 죽음에 이른다고 본다. 대상의 이중성, 즉 아이러니한 생각은 "사람들은 많은데 사람들이 보이지 않는군/햇볕들이 시체를 싣고 가는군/아아 햇볕들이 밀고 가는 저 영구차 행렬"이라는 인식으로 구체화되면서 청년은 더욱 비관적, 염세주의적 인식으로 치닫는다.

이러한 청년의 모습을 안타까워하는 노인은 그가 바로 자신의 아들이고, "벌써 몇 개월째 저렇게 이층 방에서 거리를 향하여 목을 내밀고 있을 뿐"이라는 사실을 독자(관객)에게 토로한다. 그리고 재미있는 광경이라고 하면서 아들이 이상한 행동을 하는 까닭, 이 작품의 제목인 '계단'의 의미에 대해 다음처럼 암시한다.

> 노인: (...)
> 　아마도 녀석은 예기치 않은 계단의 탄생을 기다리나보죠. 큰 일이죠. 계단들은 모두 타죽고, 병들어 죽고, 굶주려 죽었는데……
> 　(청년을 보며)
> 　얘야! 아직도 보이니? 그 계단이……아직도 죽은 햇볕속에 그 계단이 떨고 있단 말이냐? 눈부신 계단, 아마도 음악으로 만들어진 그 계단…… (63)

노인은 아들이 계단의 환상에 빠져 있는 것으로 본다. 계단이 상승, 비상, 출세, 지향, 이상향으로 다가서는 길 등을 상징하는 것으로 보면, 노인은 절망적 현실에서 사실상 그런 꿈은 상실된 것으로 판단한다. 그래서 노인은 아들이 '예기치 않은 계단의 탄생' 같은 우연한 기회를 엿보고 있는 것이 아닐까 짐작한다. 아들의 환상에 자리를 잡고 있는 계단은 '눈부신 계단'이면서 '음악으로 만들어진 그 계단'이므로 현실적으로 유혹에 빠지는 대상이면서 실재하지 않는 낭만적인 것이라는 모순적 형상이다.

이러한 모순적 현실인식이 청년을 완전히 혼란에 빠뜨려 "거리는 거리를 위한 것이며/거리를 위한 것은 거리를 위한 것이 아니며/거리는 아침에도 대낮에도/거리를 감싸주지 않는다/버얼써 우리는 거리를 버린지 오래다/형님을 위하여 거리가/이제는 형님을 사라지게 한 거리/아버지가 걷던 거리는/아버지를 마르게 하는 거리/누가 나처럼 六개월이나 이렇게/거리를 굽어보며 서 있는가/寂廖한 땅, 땅의 평화가 흘리던 피……"라고 온통 비관적인 의식으로 바꾸어놓는다. 그래서 그는 점점 무기력해져서 "나는 지금 계단을 오르는 중이다/그러나 발목에는 끈이 매달려 있다"고 생각하는데 사실은 "발목에 끈이 매어 있지 않으나 끈에 매어 있는 것 같은 자세"를 취한다. 이상향으로 가는 계단의 중간쯤에서 더 이상 앞으로 나아갈 수 없다고 판단하는 순간 그는 계단의 의미를 성찰한다.

> 소리: 나는 지금 계단
> 혼들리는 하얀 계단이다
> 아직도 나 때문에 존재하는 인간은
> 아마도 가슴이 검게 타버린 인간
> 날아가는 밤을 보아라 저렇게
> 소유하고도 소유하지 않으며
> 빼앗기고도 빼앗기지 않은
> 인간들의 모습을 보아라

바람의 가슴이 안는
이 눈부신 계단
여기 저기서 태어난 아이들
비극적인 天口······ (65)

여기서 계단의 의미가 더욱 분명하게 드러난다. 그것은 '흔들리는 하얀 계단'으로 쉽게 오를 수 없지만 순수한 것으로 지향하고 싶은 대상이며, 그리하여 상승 발전만을 삶의 의미로 집착하는 인간의 가슴을 검게 타버리게 만든다. 이것은 소유하고도 소유하지 않은 것처럼 헛된 욕망에 사로잡혀 있거나 빼앗기고도 빼앗기지 않았다고 생각하는 무지한 인간으로 인한 결과라는 것이다. 이런 불완전한 인간을 유혹하는 '눈부신 계단'은 결국 '비극의 천구', 즉 비극의 나라로 들어가는 입구일 따름이다. 여기에 이르면 더 이상 계단에 오를 이유가 없어진다. 비극으로 가는 길인 줄 알면서도 계단에 서 있는 것은 더욱 어리석은 짓이기 때문이다. 더 이상 갈 곳이 없는 절망적 인식은 그를 염세주의자로 이끌어간다.

청년: 나는 절망의 습지에서 운다
이제 나는 동물이나 식물
이제 나는 비로소 나를 볼 수 있게 된다
이제 나는 사는 것이다 죽음은
죽음을 삶으로써 빛나는 것 허나
아! 견딜 수 없는 나······ (66)

청년은 더 이상 갈 곳 없는 절망적 인식에 다다라 죽음으로써 삶을 도모하려는 극단적 반전을 꾀한다. 그는 절망이 상승 욕구를 어쩌지 못하는 인간의 욕망에서 비롯된 것임을 자각한 나머지 스스로 인간이기를 포기하고 동식물의 존재를 지향한다. 그것이 '비로소 나를 볼 수 있'는 기회이고 사는 길이라고 판단한다. 그는 '죽음은 죽음을 삶으로써 빛나는 것', 즉

죽음은 삶과 대비되는 것이기에 삶으로써 죽음도 의미가 있는 것임을 알지만 '견딜 수 없는 나'의 절망적 상황이 죽음의 길을 선택할 수밖에 없다고 토로한다. 그리고 그는 총을 머리에 쏘아 자신을 인간에서 지우고 동식물로 환생하는 절차를 밟는다.

이러한 청년의 비극적 말로는 소승불교의 이른바 灰身滅智의 의례를 치르는 것과 일맥상통한다. 말하자면 그의 최종 행위는 욕망의 근원인 육체를 불태워 지혜의 싹을 잘라 버린 셈이다. 동식물로 重生의 길을 걷기로 하는 대목에서 인간의 욕망에 대한 강한 비판의식이 함축되어 있다. 작자는 청년의 극단적인 자학행위를 이렇게 결론짓는다. "아아 그러나 가슴을 상처낼 수 있는 자, 그래서 계단에서 自殺할 수 있는 자, 하늘나라의 精髓, 죽은 밤의 새를 기억하세요 그러한 밤의 노출을 사랑하세요 해가 없는 밤의……"라고. 즉 상승 욕망을 버리는 것이 자연의 섭리 곧 '하늘나라의 정수'에 이르는 길이라고 한다.

청년의 죽음이 동물과 식물로 환생하는 것이자 밝은 낮보다는 '해가 없는 밤'으로 가는 것이라는 표현에 암시되듯이, 그것은 원초적인 세계이자 분별없는 공평한 세계이며, 무의식의 세계요 카오스의 세계로 되돌아가서 새로운 탄생을 가능하게 하는 재생의 원점에 해당한다. 이렇게 보면 이 작품의 극단적인 반전은 지금까지 인류가 걸어온 욕망과 인위의 역사를 송두리째 부정하고 무위자연의 순수한 길을 향해 새로 출발해야 한다는 작자의 비관주의와 맞닿아 있다. 그만큼 현대 인류가 위기에 직면해 있다는 것을 의미한다.

이승훈의 두 번째 시극 <망나니의 봄>은 1975년『현대문학』4월호에 발표되었다. 전체가 산문체로 되어 있으나 극적 상황보다는 독백, 자아와 세계에 대한 성찰, 모순어법, 비논리적 표현 등 주로 시적 정서를 표현하여 일반 극과의 차별성이 심화되어 있다. 작자는 무대지시문을 통해 다음과 같이 이 작품의 특성을 전제한다.

이 시는 두 망나니의 독백에 의하여 진행된다. 무대의 변화나 효과 및 사건도 그들의 동작과 말에 의하여 암시된다. 상황의 변화에 따라 두 망나니는 다른 목소리로 말해야 한다. 두 망나니의 말하는 순서는 임의이나 소리1은 행위자의 입장을, 소리2는 해설자의 입장을 어느 정도 지킨다. 무대에는 아무것도 없다. 마이크 두 개만 있으면 된다. 幕은 사용되지 않는다. 따라서 이 作品은 극 내지 방송극으로 援用될 수 있다. (247)

시극으로 명시된 작품이지만 작자는 서두 지문에서 아예 '詩'로 지칭했다. 그런 만큼 시적 질서 쪽에서 접근하여 극적 질서는 매우 약화되어 있다. 그래서 '극 내지 방송극으로 원용될' 수 있는 원천 재료의 성격을 가지므로 극이나 방송극 대본으로 사용하기 위해서는 적절한 각색이 선행되어야 한다고 언급해두었다. 이렇게 이 작품은 시극으로서는 가장 낮은 단계의 수준에 머물러 있는 것으로 평가할 수 있다.

구성은 막을 설정하지 않고 앞 작품처럼 Ⅰ~Ⅴ단계로 분할하여 전개하였다. 대사는 소리1과 소리2가 서로 주고받는 형식을 취하여 대화 형식을 보여주지만, 소리1이 행위자의 입장이고 소리2가 해설자의 입장이라고 지시한 작자의 의도에 따르면 진정한 대화 형태는 아니고 독백과 해설, 또는 행위자의 내면의식을 반영한 것으로 볼 수 있다. 주인공인 '소리1'의 정체가 무엇인지 명확하게 제시되어 있지 않으나 전체 맥락으로 파악할 때 '시인'의 의식과 삶의 행태를 그린 것으로 보인다. 줄거리는 다음과 같다.

죄수의 刑 집행을 담당하는 망나니가 자기의 모순점을 성찰하고 잡놈의 길인 망나니짓을 벗어나 새로운 삶의 길을 찾아 도망간다. 강릉에서 파도와 해를 통해 부활한다.(Ⅰ) 그러나 다시 새 길을 찾아 강변에 도착한 그는 자연에서 낙원을 인식하지만 역시 온전한 존재로 거듭나지는 못한다. 반죽음 상태에서 반은 이, 반은 사람의 형상에서 새까만 꿈의 먹물을 통해 환상할 수 있는 존재(시인)로 다시 태어나 "보이지 않는 형식의 사랑"(진

실)을 추구하며 "한밤에도 햇볕을 쓰고 나올 수 있다"고 자부한다.(II) 그는 한밤에 햇볕에 대해 쓴 이야기 10가지를 말한다. 바닷가에서 늙은이가 된 소리1을 갈매기가 데려가는 것, ABC가 나를 삼켜 목소리 세 개를 얻었다는 것, 1973년 겨울밤에 자신으로 하여 상처를 입는다는 것, 춘천에서 여관으로 가려다 황폐한 언덕에서 포기한 것, 30세까지의 상처를 연결하여 憧憬으로 바꾸자 비가 내리고 상처가 목을 조른다는 것, 지붕 위의 구름이 돌이라는 것, 달리는 공기에 의해 절단되고 구름이 된다는 것, 벽에서 얼굴이 나타난 이야기와 개가 되어 가고 계단을 내려감으로써 불멸의 시간 속에 태어나는 절망의 구름 이야기, 어두운 마당에서 개로부터 우리 형님 같다는 조롱을 들으며 개와 포옹하는 것, 토마스 만의 소설을 읽고 온갖 신경성 질환을 앓는 사람들 중에 귓병을 앓는 사람이 마음에 들었다는 이야기 등이 그것이다.(III) 그는 자고 울고 먹고 또 잔다. 멍청한 봄날을 기다리지 않으려고 기다린다. 봄날 저녁 우는 누이, 앓는 아버지를 목격하고, 어머니의 부재를 인식한다. 그리하여 어머니를 찾아 절름거리며 떠난다. "어머니 계신 나라=비오지 않는 나라, 바람 불지 않는 나라"(낙원 암시)로 갔지만 가지 않았다고 한다. 이를 통해 어려운 희망을 배우고, 폭파된 꿈의 근육을 씹으며 오만하게 살려고 노력했으나 실패하였음을 나타낸다.(IV) 결국 망나니는 제 꿈을 실현하지 못하고 문제는 밖에 있는 것이 아니라 제 안에 있음을 깨닫는다. 그리고 지금까지 해온 말들이 모두 거짓이고 말장난이었다는 것을 실토하면서 말하는 방법을 모르는 사람들을 이제 사랑할 수 있을까라고 반문하는 것으로 종결된다.(V)

줄거리를 통해서 알 수 있듯이 이 작품은 스스로 "정신의 흐린 나라에 사는 잡놈"(249)으로 인식하는 망나니가 맑은 정신을 가진 이상적 존재로 거듭나는 길을 찾아 자아실현의 경지에 이르려고 노력하는 과정을 그린다. 그의 역정은 참으로 적나라하게 전개되지만 인생이라는 길이 그렇듯 궁극적 목적지에는 도달하지 못한다. 다만, "난 배웠다. 타인들이 아니고

결국 난 내가 무서웠다는" 것, "그 먼 장소에 幼兒처럼 있었다."는 것을 어렴풋이 깨닫는 효과가 있기는 했지만, 그 역시 완전한 것은 아니다. 이것은 다음과 같은 장면으로 종결되는 것을 통해서 확인된다.

> 소리1: 난 말장난을 사랑했다. 난 얼음을 사랑했다. 난 거짓말을 사랑했다.
> 소리2: 넌 거짓말을 사랑했다. 넌 쉬 녹는 것들을 사랑했다. 너는 형편없는 것들을 사랑했다.
> 소리1: 그래, 난 거짓말을 사랑했다. 말장난을 해서는 안되는 나라에서 말장난을 했다. 난 일해야하는 대낮에는 잤다.
> 소리2: 넌 나에게 얼음을 주면서 결코 녹지 않는다고 말했다.
> 소리1: 난 행복하지 않으면서 너에게 행복하다고 말했다.
> (…)
> 소리2: 넌 말했다. 이제 이땅은 달라질거야.
> 소리1: 난 말했다. 이제 남은 건 기다리는 일뿐이야.
> 소리2: 넌 말했다. 망나니를 모르면서 망나니의 말을 말했다.
> 소리1: 난 말했다. 망나니를 모르면서 그러나 스스로의 목을 치는 망나니에 대해서 말했다.
> 소리2: 하하 우린 너무 떠들었다. 우린 어떻게 말해야 하는지 모르는 놈들을 이제 사랑할 수 있을까? (256)

사건 전개 과정에서 다양한 경험을 통해 망나니가 제 허물을 벗으려고 노력하지만 결코 벗지는 못한다. 그것은 그가 하는 말이 세속적으로 보면 모두 말장난이고 거짓말이기 때문이다. 심지어 그는 말장난을 해서는 안되는 나라에서도 말장난을 하고 일을 하는 대낮에도 잠을 자는, 일상적 순리에 역행하며 망나니처럼 살고 있다. 그러니 망나니를 모르면서 스스로의 목을 치는 망나니에 대해서 말하는 것도 말장난에 불과하다. 이런 사정을 고려할 때 '우린 어떻게 말해야 하는지 모르는 놈들을 이제 사랑

할 수 있을까?'라고 반문하는 것은 어떤 의미로 받아들여야 할까? 이것은 자기 혁신의 불가능성과 밀접한 관련이 있다. 이것은 '어떻게 말해야 하는지 모르는 놈들', 즉 말하는 방법조차 제대로 모르는 무식한 사람들을 타인이자 자기 자신이기도 한 것으로 본다면, 그런 존재로부터 벗어나려고 온갖 노력을 다했으나 모두 허사라는 사실만 분명하게 알았을 뿐이므로 그래도 자신을 그대로 사랑해야 하는지 망설이는 것이라 할 수 있다. 달리 말하면 그것은 자아에 대한 비판적 입장에서 긍정적 입장으로 돌아서야 한다는 것을 암시한다.

결론적으로, 이 작품은 끊임없이 변신을 거듭하는 고뇌에 찬 시인이라는 존재와 그 한계를 성찰한, 일종의 메타적인 성격을 갖는 것으로 볼 수 있다. 시가 표면적으로는 거짓말처럼 이치에 닿지 않는 점이 있지만 심층적으로는 오히려 진리의 세계에 더 가까이 다가갈 수 있는 길과 통한다는 사실을 알면 망나니의 거짓말이나 말장난은 바로 시적 표현에 상응한다. 그렇다면 망나니의 행태를 이해할 수 있다. 시인들이 거짓말 같은 참말로 진실의 세계에 도달하기 위해 치열하게 노력을 해도 세상은 여전히 어둠 속에 들어 있기 때문에 시인들은 또 끊임없이 거짓말이나 말장난 같은 시를 쓰지 않을 수 없는 운명에 처할 수밖에 없다.

이와 같은 세계와 시인의 관계는 관점에 따라 상반된 의미로 읽을 수 있다. 하나는 이상세계를 꿈꾸는 현실로 보면 악순환의 관계로 놓인다는 점이다. 세계가 전혀 개선될 기미를 보이지 않으므로 시인들의 노력은 더욱 치열해져야 하고, 반대로 시인들이 이상세계를 꿈꾸는 만큼 어둔 세계는 또 시인들에게 더 큰 고통으로 다가오기 때문이다. 다른 하나는 시인의 입장에서 세계의 어둠이 걷히지 않는다는 사실은 시인으로서 자아실현, 즉 창작 욕구를 자극하여 세계와 시인은 일종의 선순환 관계를 형성한다는 점이다. 물론 세계가 천지개벽을 하여 시인들의 존재가 무의미하게 되는 것이 가장 이상적이지만 그것은 요원한, 아니 불가능한 일이라는

점에서 거짓말과 말장난을 일삼는 시인의 존재도 사라지지 않을 것이다. 그래서 어머니의 나라, 즉 포용과 온기로 넘치는 세계로 아무리 달려가도 가지 않는 것이나 마찬가지라는 역설적 인식이 지식인으로서 시인의 무력감을 나타내기도 하지만, 그래도 그 일에 변함이 없다는 것은 시인이란 존재의 가치가 여전하다는 것을 의미한다. 이것이 곧 '망나니의 봄'이라는 희극적 의미를 띤 제목을 붙인 까닭이라 하겠다.

(5) 박제천의 시극 세계: 욕망의 성찰과 허심 지향

박제천은 두 편의 시극에 공동으로 이름을 올려놓았다. 시극사상 유례가 없는 공동 작업으로 시극을 완성했는데, 그의 시가 바탕 역할을 하였다. 그 중 첫 작품인 <새타니>는 '시와 극'이라는 이름 아래 극작가 이언호와 '合作' 형태로 발표하였다.[258] 이 작품은 장 구분이 없는 단막시극으로 이루어졌고, 문체는 산문체(대사)와 운문체(새타니가 읊는 시)가 혼용되어 있다. 등장인물은 사내 1·사내 2·새타니("詩를 코러스로 朗誦하는 제3의 人物들"[259])이다. 사내 1은 설화에 나오는 志鬼의 비극적인 모습에 가깝고 사내 2는 지귀를 각성케 하는 비판적이고 지혜로운 존재이며, 새타니는 무속신앙에 나오는 '새를 탄다'는 의미가 있는 靈媒者이자 두 사내가 도달해야 할 이상적 경지이기도 하다. 등장인물 구성에서 드러나듯이 작품의 내용은 '志鬼'를 현대적으로 변용한 것이다. 특히 설화 속의 '지귀'라는 존재에 대한 비판적 인식을 토대로 한 정체성 성찰이 플롯의 중심을 이룬다. 이 작품의 원천 모티프인 지귀에 얽힌 내용은 다음과 같다.

258) 1979년의 공연 대본에는 "이언호 작, 박제천 시, 이강렬 연출"로 명시되었고, ≪박제천 시전집≫ 제3권에는 "시극/박제천·이언호"(411쪽)로 표시되었다. 본고의 텍스트는 이 전집에 재수록된 것을 사용한다. 원본과 거의 같지만 부분적으로 손질한 흔적이 있으므로 이것을 결정판으로 삼는다.
259) 위의 책, 412쪽.

'지귀': 신라 선덕여왕 때 사람. 지귀는 선덕여왕을 사모하여 얼굴이 야위었다. 어느날 선덕여왕이 절에 가서 향을 피우고 지귀를 불렀다. 지귀는 탑 아래에 와서 왕을 모시고 있다가 갑자기 잠이 들었다. 왕은 가락지를 벗어서 지귀의 가슴 위에 놓고 궁중으로 돌아갔다. 지귀는 잠이 깨어 답답해서 한참 동안 기절했다가 심중에서 불이 나와서 탑을 태웠다.[260]

이 서사에서 보면 지귀라는 사내는 문제적 인물이다. 사내가 자신의 처지를 알지 못하고 선덕여왕을 사모한 것, 즉 지나친 욕망에 사로잡혀 있는 것이 바로 갈등의 핵심이자 문제의 실마리가 된다. 플롯은 이 문제를 풀기 위해 두 사내를 대조적으로 설정하여 갈등을 겪게 하고 존재의 참된 모습에 이르는 길을 제시한다. 두 사내의 성격은 다음과 같이 대조된다.

- 사내 1: 관념적, 낭만적, 지나친 욕망 추구(불안), 감성, 순진, 무지, 소극적, 의존적, 확신, 고집, 기다림, 시간에 대한 강박증(시계 집착) 등
- 사내 2: 실제적, 현실적, 안정적, 이성, 지혜, 적극적, 주체적, 여유(개구지다), 불신, 양보, 자율적, 시간에 대한 무관심(시계 무시) 등

위와 같이 두 사람은 매우 대조적인 모습을 띤다. 그리하여 사사건건 대립하고 논쟁을 펼친다. 사내 1은 자신이 기다리는 '그'가 와 있다고 믿는 반면에 사내 2는 자고 있었는데 그것을 어떻게 아느냐고 따지고, 또 사내 1은 "보이냐 안 보이냐가 문제"라고 하는데 사내 2는 "보이고 안 보이고는 문제가 아니야. 와 있느냐 아니냐를 묻는 게 아니야."라고 서로 대립 각을 세운다. 그러다 사내 2가 "와 있다구 해두지"라고 귀찮다는 듯 양보했다가 다시 사내 1의 강요에 "그렇군 와 있군"이라고 승복하기도 한다. 여기서 일단 두 사람의 성격적 차이가 분명히 드러난다. 사내 1은 '그'에 대해 확고한 신념을 갖고 고집을 꺾지 않지만 사내 2는 집착하지 않고 사

260) 一然, 이민수 역, 『삼국유사』 권4, 「二惠同塵」, 을유문화사, 1992, 314쪽.

내 1의 고집을 받아들인다. 이렇게 사내 1과 2는 매우 다른 성격을 지녔는데, 플롯은 사내 1의 성격적 결함이 그가 비극적 인물로 전락한 근원임을 차례로 제기한다. 이제 그 과정을 따라가 보기로 한다.

① **사내 1**: 아니야. 난 기다리지 않았어.
　사내 2: 거짓말 마. 넌 엄두를 못 냈던 거야. 그게 네 입버릇 아니었어? 넌 이 순간을 기다리며 번민했어. 감히 네가 여왕을 사모하고 그리워했어. 그러니 가서 얘기해. 기다렸다고 해. 넌 이미 천년도 기다렸잖아. 그리워했고 사모해서 몸부림쳐 번민하고 사모해서 사랑해서 천년 동안이나 고뇌 속에서 헤매었어. 가서 얘길 해. 그렇게 해. 사모해서 그리웠고 기다렸다고.
　사내 1: 내가……? 그 얘길 내가 직접 어떻게 해. 난 감히 할 수가 없을 것 같아. 이봐 네가 내대신 좀 해 줘. 내 얘길 좀 해줘.
　사내 2: 네가 못하는 것을 나도 할 수 없다는 걸 잘 알면서 그래 (안타까이) 사실은 나도 해주고 싶지만 할 수가 없잖아.
　사내 1: 그렇군 할 수 없군.

② **사내 1**: 지귀? 그게 누구야?
　사내 2: 이런, 넌 지금 지귀야. 여왕을 사모하고 사모하다 불이 되어 죽어버린 지귀란 말이야. 넌 지금 여왕을 기다리다 겨우 만나는 지귀란 말이야.
　사내 1: 그렇구나. 내가 지귀로구나. 그럼 여왕은? (사이) 그럼 여왕은 바로 너로구나. (갑자기 사내 2 앞에 무릎을 꿇어 엎드린다) 여왕 폐하 먼길을 몸소 행차하시느라 수고하셨습니다.
　사내 2: 수고는 안 했어. (이상 417~418)

①에서는 사내 1이 기다리는 '그'라는 존재가 여왕이라는 사실이 밝혀진다. 그리고 사내 1이 오매불망 사모하는 여왕을 만나지 못하고 비극적인 존재로 전락하게 되는 원인이 드러난다. 그는 간절히 기다리면서도 결

정적인 순간에는 정작 적극적으로 행동하지 못하는 소심하고 부끄럼을 많이 타는 성격을 지니고 있다. 그래서 사내 2에게 대신 얘기를 좀 해달라고 부탁하지만 사내 2도 그의 욕망을 충족해줄 수는 없다. 남의 인생을 대신 살아줄 수 없기 때문이다. 사내 2의 설득에 금방 수긍하는 것은 바로 그것이 삶의 이치인 까닭일 것이다.

②에서는 사내 1이 비극적 인물로 전락하는 또 다른 결함이 드러난다. 그는 자신이 누구인지도 모르는 무지한 존재이다. 달리 말하면 여왕을 그리워하는 그의 욕망이 너무나 순진하고 막연한 꿈에서 비롯된 것임을 알 수 있다. 이에 비해 사내 2는 상황을 파악할 줄 알고 사내 1을 깨우치게 하는 지혜를 가진 사람이다. 이런 점에서 사내 2는 사내 1이 꿈꾸는 여왕의 모습에 버금가는 존재이기도 하다. 그리하여 사내 2는 여왕의 위치에서 사내 1이 각성할 수 있는 계기를 마련해준다.

③ **사내 2**: 자리가 너무 낮아 내가 그대를 올려다보고 있어야 되잖아.
　　사내 1: 그러실 줄 알았습니다. 그래서 제가 자리가 불편하시지 않느냐고 여쭈어본 것입니다. (사이) 저도 늘 그 자리가 낮다고 짜증을 냈었죠. 늘 올려다보고 사는 데 짜증을 냈었죠. 그래서 전 때로 아무에게나 덤벼들었죠. 신경질을 피우고 사납게 굴었죠. 늘 묶여 있는 개처럼 말입니다. 허지만 간단하게 높일 수가 있었는데 그걸 생각지 못했던 거였죠. 그놈의 울화통 터지는 소리 때문에 생각을 못해 낸 거죠.
　　사내 2: 생각을 못해 낸 게 아니라 깨닫지 못했던 것이야.
　　사내 1: 아닙니다. 생각을 못했던 거예요. 허지만 간단히 높일 수가 있습니다. 잠깐만. (스툴을 돌려 높게 만들어 놓은 후) 어때요? 훨씬 높아지셨지요. 이제 마음에 드십니까?
　　사내 2: 너무 높아졌어.
　　사내 1: 죄송합니다. 잠깐만 (다시 낮게 한 후) 어때요?
　　사내 2: 이번엔 너무 낮아!
　　- 반복하다가 힘이 들어 실의에 빠져 그 자리에 주저앉는다.

④ **사내 2**: 그렇게 빨리 포기한다?

　사내 1: 아니야! (벌떡 일어난다) 보셨죠? 안 되는 건 끝까지 안 됩니다. (사이) 내가 지귀였을 때 내가 여왕을 사모하다 불이 되어 죽은 지귀였을 때 상사병으로 내 몸 전체가 불이 되어 활활 붙어 죽은 지귀가 되었을 때 우리는 저승에서 다시 만나리라 생각했었습니다. 그런데 그런 제 생각이 오산이었죠. 여왕과 나는 바람이 구름되고 구름이 비가 되어 다시 바람을 만들듯이 늘 다르기만 했죠. 저승에도 이승처럼 구별이 있었죠. 내 자리는 높고 여왕 자리는 낮았지만 분명한 것은 의자가 달랐던 것뿐이죠. 우리는 늘 일인용 의자를 차지할 뿐이죠. 둘이 앉을 이인용 의자는 딴 사람들에게만 돌아가요. 그래서 저는 이승으로 돌아와 이 땅에서 여왕을 만나기로 했는데 여기서도 역시 잘 안 되는군요. 잘 안 돼요. (실망한 듯 어깨를 떨어뜨리고 사내 2의 주위를 천천히 돈다.)

　사내 2: 소용없어. (사이) 소용없대도. 벌써 여왕은 가버렸어.

　(420~421)

　두 장면은 순진하고 무지하던 사내 1이 자신을 파악하면서 성숙한 존재로 상당히 다가간 모습을 보여준다. ③에서는 사내 1이 여왕을 그리워하고 기다리는 이유와 그 한계가 드러난다. 즉 자신이 처한 자리가 낮다고 생각하는 불만이 상승 욕구를 부추겼던 것이다. 그렇다면 그의 갈망 대상인 여왕은 높은 자리에 오르고 싶은 꿈의 다른 이름이다. 그런데 문제는 그 자리에 오르는 것이 '간단히 높일 수가 있'는 의자처럼 쉽다고 착각하는 점에 있다. 즉 자신의 주제와 한계를 모르고 실상을 정확하게 깨닫지 못하기 때문에 그는 너무 높거나 낮은 자리를 오락가락하면서 악순환에 들어 제풀에 지치고 마는 것이다.

　이러한 연장선상에 ④의 상황이 놓인다. ③에 드러나는 사내 1의 존재론적 한계가 현실 차원에서 헛된 욕망과 무지라고 한다면, 여기서는 잘못

된 고집으로 인해 이승과 저승을 오락가락하면서 비극적 존재로서 악순환의 고리를 벗어나지 못한다는 것이다. 잘못된 것을 깨닫고 그것을 반복하지 않을 때 갈등과 고통이 해소될 수 있는데, '그렇게 빨리 포기한다?'라고 사내 2가 의문을 품듯이 평범한 사내로서 그 경지에 든다는 것은 기대하기 어려운 일이다. 더욱 안타까운 일은 안 되는 건 끝까지 안 된다는 것을 알고, 인연이 따로 있다는 것을 분별할 수 있는 지혜가 있음에도 상대적 박탈감을 견디지 못하고 헛된 욕망에 매달리고 있는 점이다. 생사를 거듭해도 엇갈린 운명으로 인한 악순환의 고리를 끊어 버리지 못하는 까닭은 바로 그 때문이다. 그래서 '현실 불만→높은 자리 갈망→실현 불가능성 인식→신경질적인 행동 자행→갈망 분출'의 구조가 생사를 거듭해도 풀리지 않는다. 이와 같은 사내 1의 모순적 행태가 바로 헛된 욕망만 크고 능력은 부족한 요령부득의 미숙한 인간의 운명이라는 것을 의미한다. 불교적으로 보면 그는 이른바 '貪・塵・癡'에서 벗어나지 못하는 전형적인 인물이다.

⑤ 사내 1: 어떻게? 알다시피 그날 난 말이야 불과 이삼십 분의 낮잠으로 여왕을 만나지 못했어. 그래서 지금까지 천년이 되도록 잠을 안 자고 기다렸어. 이제 사실 잠이 네게도 필요도 없지만 벌써 이게 몇 번째야. 더구나, 더구나 말이야 따뜻한 말 한마디 던지기는커녕 밤낮 다음에는 다음에는 잘해 봐. 뭐를 어떻게 잘해 보란 말이야. 의자가 높다, 낮다? 의자를 가지고 다니지 그래?

사내 2: 그렇게 떠들어 보았자 소용없어. 모두 헛소리야. 그러지 말고 이제부터 연습이나 해 봐. 연습 없이 무엇이 되겠어? 자, 나는 여왕이다. 날 여왕이라 생각하고 해봐. (머리를 흔들어본 후) 지나치게 신경쓸 필요 없어. 그냥 한번 해보는 거야 그냥……

ⓒ 사내 2: 그게 소위 여왕에게 하겠다던 얘기들이야. 넌 여왕을 사
모하고 그리워하면 그뿐이야. 그를 원망해도 안 되고 그
를 미워해도 안 되는 거야. 넌 지금 지귀야.

사내 1: 아니야, 난 그를 원망해. 그를 미워해. 그를 죽이고 싶도록
증오하고 있어. 난 지귀야. 난 천년을 기다렸어. 그뿐인가
난 천년 전 당당한 청년이었어. (사이) 그런데 그런 어느 날
그녀를 한번 본 다음, 나는 말이야, 나는 병든 개처럼 밥도
먹지 못하고 잠도 자지 못했어. 그리고 빼빼 말라 들어갔
어. 귀신이 되어버렸어. 그런데 여왕은, 여왕은 어쨌는지
알아! 내게 만나자고 했었던 말이야. 그 무렵 그녀가 만나
자고 했을 때 나는 겨우 내 마음의 불을 가라앉힐 수가 있
었는데… 그런데 그녀가 만나자고 하는 바람에 꺼졌던 것
이 다시 붙었어. 여왕은 나를 조롱했어. 그녀가 나를 조롱
했단 말이야. (사내 2를 붙잡고 흥분한다.)

사내 2: 이것 놔! 내 말 잘 들어. 넌 지금 뭔가 잘못 생각하고 있는
거야. 여왕은 한 번도 온 적이 없어.

사내 1: 아니야 난 만났어. 틀림없이 만나자고 했어. 그런데 천
년 전 여왕이 날 만나자는 건 도대체 내가 어떤 바보인가
를 구경하자는 거였어. 구경! 구경! 저 때문에 미쳐가는 나
를 회귀한 동물처럼 감상하자는… 그래도 난 좋아.

사내 2: 그게 아닐 거야. 그녀도 은근히 네 마음에 감동된 거야.

(422~423)

ⓔ는 사내 1의 또 다른 결함으로 긴장하지 않는 나태한 행동이 비극의
원인임을 보여준다. 여왕을 만날 수 있는 기회가 왔음에도 정작 그 순간
에는 '낮잠'을 자느라고 기회를 놓쳐 버린 것은 나태한 행위에 대한 형벌
의 의미가 있다. 그리고 한 순간의 실수가 돌이킬 수 없는 엄청난 결과를
초래하였다는 것은 한 순간도 긴장을 늦추지 않고 치열하게 살아야 한다
는 삶의 이치를 나타내는 것이기도 하다. 이런 점에서 사내 1이 벗어나지

못하는 악순환의 고리는 인간의 숙명이자 삶의 실체이기도 하다. 현실에 안주하지 않고 더 나은 위치에 올라서고자 하는 욕망은 자신을 발전시키는 원동력이 되기 때문이다. 그러니까 설령 애초의 목표에 이르렀다고 하더라도 또 다른 꿈이 발동하므로 여왕은 영원히 오지 않고 만날 수도 없다. 그래서 자아실현의 시간은 계속 늦추어지고 실패를 거듭하면서도 또 '다음에는 다음에는' 하며 마치 도박을 하듯이 다음에는 잘할 수 있고 잘될 것 같은 기대를 포기하지 않게 된다.

그러나 사내 2의 생각은 전혀 다르다. 그는 '그렇게 떠들어 보았자 소용 없어. 모두 헛소리'라는 것을 알고, 기대하거나 말하는 것보다는 실제의 '연습'이 더 중요하다며 '연습 없이 무엇이 되겠어?'라고 강조한다. 뿐만 아니라 그는 여왕이 따로 있지도 않다고 생각한다. 그에게 그냥 편하게 자신을 여왕이라고 한번 생각해 보라고 권유하듯 사내 1이 오직 여왕에게만 집착하는 반면에 그는 열린 사고와 자유로운 관념과 융통성을 갖고 있다. 사내 2는 그것이 더 현실적이라고 믿는다. 이를테면 "난 네가 좋아. 네가 여왕을 좋아하듯 난 너를 좋아해. (사이) 너는 기다리지만 나는 만나고 있어. 이봐. 만나기 전에 기다림을 되풀이할 수는 없어. 이럴 수도 저럴 수도 없을 때에는 현상유지가 제일이듯이 나는 이 상태가 좋아."라고 하는 대사에서 그런 가치관이 드러난다. 확인할 수도 없고 실현 가능성도 없는 허상에 집착하는 것보다는, 이럴 수도 저럴 수도 없는 상황에서는 '현상유지'가 제일 좋다는 것이다. 그래서 사내 1에게 헛된 기다림으로 천년을 허비하는 것보다 확실한 현재에 관심을 가지라 한다.

이러한 차이가 ⑥과 같은 결과로 이어진다. 사내 1은 여왕에게만 집착하기 때문에 천 년을 기다리는 외곬수가 되기를 자초하고, 또 그런 기약도 없고 끝도 없는 기다림을 감내하기 어렵기 때문에 선망과 그리움의 대상이던 여왕을 도리어 '원망'하고 '죽이고 싶도록 증오'하는 존재로 바꾸어 버린다. 더욱 한 번 실수가 돌이킬 수 없는 화로 돌아온 것을 아는 지귀

이기 때문에 다시 실수를 저지르지 않기 위해 병든 개처럼 밥도 먹지 못하고 잠도 자지 못하여 삐삐 말라 들어가서 귀신이 되어 버린 처지라고 생각하면 여왕이 한없이 밉고 원망스러울 수밖에 없다. 여기서 사랑(빛)과 미움(그림자)은 동전의 양면과 같은 것이라는 심리적 특성이 그에게 드러난다. 이는 거북(검=신)의 현현을 기다리다가 나타나지 않으면 구워 먹겠다는 백성들의 마음을 노래한 <龜旨歌>를 연상케 한다. 절박한 상황에서 신의 구원을 간절히 기대하다가 소망을 들어주지 않는다면 증오하고 협박하고 저주하겠다는 태도로 돌변하는, 상반된 마음을 한 몸에 간직한 모습이 바로 인간이다. 인간은 신이 모든 사람들을 상대로 일일이 응답하지 않는 구경꾼(침묵하는 님, 숨은 신)과 같은 존재라는 사실을 알지만 '그래도 난 좋아'라고 사모하는(구원의 손길을 바라는) 마음을 온전히 떨쳐 버리지 못한다. 헛된 소망이 미움의 싹이 되는 줄 익히 알고 있으면서도 그 짓을 청산하지 못하는 것이 인간의 한계이다. 그렇기 때문에 또한 인간은 숙명적으로 영원히 그 허물을 벗기 위한 몸부림에서도 자유로울 수가 없다. 말하자면 이율배반적이고 모순적인 존재가 바로 인간의 보편적인 모습인 셈이다.

이렇듯 이 작품은 인간의 모순된 두 얼굴을 두 사내의 대립 갈등을 통해 성찰하고 참다운 모습을 깨닫게 하는 방향으로 전개된다. 그런데 지금까지 본 대로 사내 1로 형상된 무지와 허물이 여간 두껍지 않아 깨달음의 길은 요원하다. 그것은 "욕망이란 무시하고 억제할수록 빠져나온단 말이야 외부로"라고 하는 사내 2의 대사에 반영된 바, 끈질기고 뿌리 깊은 욕망의 속성에 기인한다. 또한 그것은 인간을 눈멀게 하고 집착하게 한다. 그래서 사내 2의 역할도 끝이 날 수가 없다. 그는 더욱 치열하게 사내 1을 깨달음의 길로 인도하기 위해 노력한다.

사내 2: (계속 돌리며) 정말 모른단 말인가. 이것이 돌아가는 이치를!

사내 1: (주저앉으며) 몰라! 모른단 말이야. 그가 누군지조차 몰라. 그가 누구지? 그가 누구야, 알고 있지? 그렇지. (사내 2는 선반 돌리는 것을 멈추고 천천히 다가가 손가락질을 한다.)

사내 2: 그란 없어. 네가… 네가…. 바로 그 아냐? 네가 바로 그란 말이야.

사내 1: 내가?

사내 2: 그래. (425)

사내 2는 선반을 돌리며 돌아가는 것을 순환하는 자연의 이치라 하고, 그와 나가 분별되는 것이 아니라 물아일체임을 강조한다. 그래도 사내 1은 여전히 아집에 빠져 자신을 지귀라 우기며 지귀가 아니면 살 의미가 없다고 고집을 꺾지 않는다. 그러자 사내 2는 "지귀는 전설상의 인물"(427)임을 일깨우며 현실을 직시하라고 강조한다. 그는 늘어져 있는 사슴 풍선에 공기를 불어넣어 일어서게 하는 행위처럼 사내 1에게 생명력을 불어넣으려고 갖은 애를 다 쓴다. 즉 "우린 지귀야 지귀야. 아니 그들이야."(427)라고 자신이 구원 받아야 할 대상인 동시에 구원의 주체이기도 하다는 사실을 알라고 한다. 즉 갈망 대상이 자신의 밖에 있는 여왕 같은 것으로 착각하지 말고 "너에게 생명이 있잖아. 그 속에는 고뇌가 있고 번민이 있잖아. 그걸 지켜. 사랑을 하고 증오하고 그리고 온갖 욕망을 만들"라고 설득한다. 그래도 사내 1은 꿈쩍도 하지 않고 "난 정반대의 생각을 하고 있어. 삶의 의욕, 흥, 의욕? 욕망? 이제 내게 남은 일은 조용한 자리를 찾아가는 것이야. 여왕이 네게로 올 수 있는 자리 말이야"라고 하면서 여전히 자기 세계에 빠져 있음을 드러낸다. 따라서 그의 자아 추구도 지속된다.

사내 1: 난 뭐지? 넌 누구고? 난 어디에 있는 거지? 어디서 왔지? 어디로 가야 하지?

사내 2: 넌 이제야 깨닫는구나. 너는 넌 바로 그였어야 해.

사내 1: 그라니? 누구 지귀?

사내 2: 새타니.

사내 1: 새타니란 뭐지?

사내 2: 그건 바로 너야. 아니 우리야. 과거와 미래를 한눈에 볼 수 있는 깨달음을 가진 이후의 우리, 우린 새타니어야 해.

사내 1: 아니야 난 지귀여야 해. 난 여왕을 사모하다 불이 되어버린 지귀여야 해. 그리고 여왕을 만나야 해.

사내 2: 늦었어. 이건 자신이 더 잘 알 텐데. 기다릴 수야 있겠지. 그러나 영원히 만날 수는 없지. 또 만나서는 안 돼. (435)

위의 장면은 파국 근처에서 사내 1이 자신의 정체성에 대한 궁금증을 강하게 가져 변화의 기미를 보이면서도 한편으로는 여왕에 대한 미련도 버리지 못하는 과도기적 혼란상을 보여주는 대목이다. 반면에 사내 2는 스스로 의문을 제기하는 것을 보고 깨달음의 입구에 가까워오고 있다고 믿으며 더 구체적인 답을 제시한다. '과거와 미래를 한눈에 볼 수 있는 깨달음을 가진 이후의 우리, 우린 새타니어야 해'라고. 여기서 이 작품의 제목인 '새타니'의 정체가 확연히 드러난다. 그는 과거와 미래, 즉 세상의 모든 것을 한눈에 꿰뚫어볼 수 있는 초인간적인 능력을 가진 존재이다. 이 대목에 이르러 비로소 이 작품에 등장하는 세 층위의 인물의 위상이 분명히 밝혀진다. 사내 1이 지극히 평범한 세속적인 인간(중생)이라면, 사내 2는 그의 불완전한 그를 깨달음의 경지로 인도하기 위해 애를 쓰는 인물(보살)이다. 그리고 새타니는 초인간적인 존재로서 사내 2의 위에 존재한다. 그는 새처럼 비상하면서 두 사람의 모습을 모두 관찰하고 평가할 수 있는 존재이다. 그가 알 듯 모를 듯한 말을 시적으로 읊은 까닭이 여기서

밝혀진다. 그러니까 초인간적 위치에서 인간의 행태를 개관하는 말이니 인간적 입장에서는 잘 알아들 수가 없는 것이다.

이 장면에서 또 하나 주목할 것은 '늦었어. 이건 자신이 더 잘 알 텐데. 기다릴 수야 있겠지. 그러나 영원히 만날 수는 없지. 또 만나서는 안 돼'라고 말하는 사내 2의 인식이다. 이 말에는 의미심장한 의미가 복합되어 있다. 첫째는 여왕을 기다리기 위해 지귀로 남아 있기를 고집하는 사내 1의 꿈이 이미 때를 놓친 것이므로 무의미하다는 것이고, 둘째는 기다리는 것은 자유이지만 여왕을 영원히 만날 수는 없기 때문에 기다리는 것 역시 무의미하다는 것이며, 셋째는 설령 만날 수 있는 기회가 오더라도 만나서는 안 된다는 것이다. 무슨 뜻이냐 하면 인간의 꿈은 결코 실현되지 않는다는 것, 만약 꿈이 실현된다면 삶의 의미가 축소되는 것이기도 하므로 만남이 성사되면 안 된다. 꿈이나 꾸면서 막연하게 기다리기만 하면 이루어질 리가 없기 때문이다. 따라서 인생은 하루하루 삶을 성실하게 영위해 가는 과정이 문제이지 결과가 궁극적 목표는 아니라고 보고 있는 것이다. 인생을 과정 중심으로 바라보는 것은 인위적인 '사람의 힘'을 부정하고 '자연의 힘'에 맡길 것을 강조하는 대목에서도 분명히 확인된다.

새타니 그 열하나

풀리지 않는 의문이 있다면
두어라. 사람의 힘으로 하기보다
물이 돌에 스미고 죽은 나무에 꽃이 피고
갑자기 하늘에서 떨어져 내린 낙엽 하나를
바람이 다시 허공에 돌려 보내듯
자연의 힘에 의지할 것이다.
지금 시간 그대들이 바라보는 무대에서
그대들이 바라보는 눈초리에

그대들의 호기심이 가득 차 있다면
다만 한낱 말의 희롱이겠는가.
이윽고 막이 내려서
그대들의 정신을 수습하고
그러다 갑자기 빠진 것을 생각하면서도
무엇인가 이미 빠트린 것이 있다면
이 또한 말의 희롱이겠는가.
새타니,
우리의 미묘한 깨달음이여,
늘 우리와 함께 있어라. (436)

　작품의 종결 부분인 이 인용문에서 작의가 확연히 드러난다. 인간 세상의 '풀리지 않는 의문'을 문제로 제기하고, 그 엉킨 실타래를 푸는 열쇠를 궁구한 끝에 결국 '자연의 힘'에 의지해야 한다는 깨달음을 통해 그 실마리를 풀 수 있다는 극적 결론에 도달하고 있다. 주지하듯이 '자연의 힘'은 싹이 트고 꽃을 피워 열매를 맺는 과정과 이것의 무한 반복, 즉 순환하는 이치를 말한다. 이것은 오직 순리에 따라 운행될 뿐 분에 넘치는 욕심을 부리거나 억지를 쓰지 않는다.

　이와 같은 자연의 섭리에 비추어보면 지귀의 욕심과 고집은 그야말로 전혀 자연스럽지 않은 과욕이고 집착이며 터무니없는 짓일 따름이다. 자아도 모르고 대상도 모르는 아주 순진하고 무지한 인간이다. 평범한 인간으로서 여왕을 사모하는 것, 중요한 시간을 모르고 태연히 낮잠을 자다가 천재일우의 기회를 놓치는 것, 천 년이라는 장구한 세월 동안 여왕을 기다리고도 모자라 계속 지귀로 남겠다는 것 등 실로 이해하기 어려운 모순점이 한두 가지가 아니다. 이것이 속된 인간의 어쩔 수 없는 허물이요 한계라면 그것을 뛰어넘을 수 있는 길은 과연 무엇일까? 그것이 바로 새타니 같은 존재라는 것이다. 과거와 미래를 한눈에 꿰뚫어볼 수 있는 힘이

있고, 너와 나를 분별하지 않고 우리로 받아들일 수는 融和의 마음을 갖는 것, 지나친 욕심을 버리고 무위의 길을 걷는 것, 그리고 무엇보다 중요한 것은 말의 희롱을 넘어서기 위해 관념에 빠져 기다리는 것보다 실천수행을 우선하는 일이다. 이것이 바로 이 작품에 형상화된 '지귀설화'의 현대적 변용이자 재해석된 의미라 할 수 있다. '지귀설화'가 일면 아름다움에 대한 선망, 더 나은 존재로 초월하려는 의지, 지조, 기다림의 미학 등의 의미로 받아들일 수 있는 여지가 있음에도 불구하고 현실적 관점에서 지귀의 태도는 지나치게 아집에 사로잡혀 단순하고 미련하며 경직된 인간의 한 전형으로 비판될 소지가 다분하다. 이 작품은 그런 어리석은 인간을 질타하고 깨우치게 하려는 작의를 담고 있다고 하겠다.

박제천의 두 번째 시극 <판각사의 노래>261)는 합작의 의미를 지닌 점에서는 <새타니>와 유사하지만, 구성 과정에서는 차이가 있다. 즉 <새타니>는 구성하는 과정에서 합작하였지만, 이 작품은 박제천의 연작시 <板刻師의 노래-八萬大藏經詩 46篇>262)을 바탕으로 김창화가 시극으로 재구성한 것이므로 시에서 시극으로 변용되는 과정에 時差가 있다. 또한 작품의 형태로 보면 단막 시극으로 산문체와 운문체를 혼용한 점에서는 <새타니>와 유사한 반면, 시작과 끝에 해설자를 개입하여 작품의 배경과 주요 내용을 해설하게 한 점, 서사성이 매우 희박해 극적 체계라기보다는 시적 구성에 가깝다는 점, 한 문장을 여러 사람이 분절하여 읊도록 조각을 냈다는 점, 불교사상이 외면화되었다는 점 등은 사뭇 다르다. 그리하여 이 작품은 행위보다는 언어 중심으로 구성함으로써 석가세존을 찬양하고 불성 자각을 통해 국난을 극복하려고 팔만대장경을 제작하게 된 수행 의도를 구조적으로 반영하려 한 것으로 보인다. 이에 이 작품에 대해서는 사건 전개 과정보다는 두드러진 특성 몇 가지를 집약하여 서술한다.

261) 텍스트는 앞과 같은 ≪박제천 시전집≫ 제3권에 재수록된 것을 사용한다.
262) 박제천 시집, ≪心法≫(1979), ≪박제천 시전집≫ 제1권, 354~401쪽.

첫째, 작품의 배경이다. "때는 1237년 고려 고종, 강화도 앞바다에는 제주도나 거제도에서 베어져 올라온 아름드리 자작나무들이 바닷물에 흠뻑 절여지고 말려지고 있었으니, 이것들은 모두 부처님의 말씀을 새기기 위한 자연의 공양이었다."(452)라는 해설을 통해 드러나듯이, 기본 배경은 역사적 사실에 의거한다. 즉 팔만대장경을 제작한 경위를 바탕에 깔고 그 의미를 시극으로 형상화했다.

둘째, 대사 처리를 대장경 제작 과정을 연상할 수 있도록 시적 분절로 구조화했다는 점이다. 가령, 다음 대사를 통해서 보면 그 점이 확연히 드러난다.

　　－둘
　　북소리 두번

　　동 방: 기다리는 자의 빛 기다리는 자의 어둠이
　　판각사: 바로 기다림이다
　　남 방: 기다림 속에 한 바다가 보이고
　　북 방: 기다림 속에 한 세계가 문을 연다 (453)

인용문의 대사에서 등장인물의 이름을 지우면 네 개의 행은 두 개의 문장이 각각 한 번씩 분절된 것처럼 읽힌다. 여러 장면에서 이런 분절 형태의 대사 처리가 드러나는 것은 분명히 어떤 의미를 짓기 위한 구조적 장치로 해석할 수 있다. 이를테면 대장경이 한 자 한 자 이루어지는 것과 같은 것이 아닐까. 하나의 문장을 의미나 이미지, 또는 리듬에 상응하도록 분절하는 것과 나무를 쪼개 경판을 만들고 글자를 하나씩 새겨[彫刻] 넣는 것은 일맥상통한다. 다시 말하면 쪼개서 조각[破片]을 만든 경판과 조각한 글자들을 조합하면 부처님을 찬양하는 큰 뜻이 완성되듯이 분절된 행들을 모으면 표현 의도가 가지런해진다. 또한 이런 대사 처리 행태는

거국적인 대업을 완수하기 위해서는 많은 사람들의 협력과 조화가 필요하다는 의미를 나타내기도 한다. 판각사와 동서남북에서 올라온 장정들이 하나의 목표를 위해 일치단결할 때 목표에 도달하는 과정도 수월하고 완성도 빨라질 수 있기 때문이다.

셋째, 서사적 성격을 약화하여 시적 자질을 강화한 점이다. 이는 먼저 팔만대장경을 만든 까닭이 관념적인 의미가 강하다는 것과 관련이 있는 것으로 보인다. 불심을 통해 국가 안위를 도모하려 한 것은 실제로 부국강병을 이룩하여 외적의 침략야욕을 무찌르는 것과 대조되는 점에서 그렇다. 그리고 <둥글고 밝은 빛>이라는 찬불가로 개막이 되듯이 작품 전편에 흐르는 불교의식은 서사적 외면화보다는 시적 초월이나 함축성과 더 밀접한 관계를 맺는다는 점에서 시성을 강화한 까닭을 수긍할 수 있다. 말하자면 구성의 미숙성 문제를 따질 것이 아니라 먼저 형식과 내용이 유기적으로 잘 조화되어 있음을 간파할 필요가 있다.

> **판각사**: 목어 한마리 빈 하늘을 채운다
> **장정들**: 흘러가는 흰구름 빈 삶을 채운다
> **남 방**: (일어서며) 탑 하나 제 뒤의 산을 불러들이고
> **판각사**: 이 땅의 소리란 소리는 죄다 빈 삶을 채운다
> **장정들**: (돌면서) 강물 제 앞의 빛을 모운다 (452)

위의 대사들은 서사적, 산문적, 일상적 체계를 초월한다. 시적 함축으로 인한 모호성이 전체를 감싸고 있어 내적 의미에 이르기 위해서는 상당한 상상력과 해석적 지혜가 필요하다. 술어가 채우고 불러들이고 모으는 것으로 되어 있어 모두 수행 과정이나 목표를 연상케 한다. 첫 행부터 차례대로 핵심을 나름대로 유추해 보면 목어=구도의 길, 흰 구름=자유 추구, 탑=산=궁극[神聖]의 세계 염원, 소리=예술(아름다움) 추구, 강물=

역사－빛＝깨달음 지향 등의 의미가 떠오른다. 여기서 또 하나 눈여겨 볼 것은 리듬 체계이다. 운과 율로 나누어 보면, 먼저 율은 4마디[음보]로 분절되어 안정감을 주도록 구성되었다. 즉 '목어/한 마리/빈 하늘을/채운다'와 같은 구조로 분석할 수 있다. 그리고 韻을 형성하는 자질이 잘 드러나도록 해당 부분만 따로 떼어내면 다음과 같다.

~ 채운다
~ 채운다
~ 불러들이고
~ 채운다
~ 모은다

이렇게 보면 운이 상당히 치밀하게 조직되어 있음이 뚜렷이 드러난다. 첫째, 3행을 돌쩌귀로 하여 앞뒤 2행이 '~운다'라는 각운으로 이루어져 있다. 즉 불러들여서 채우(모우)는 일을 열고 닫듯이 반복한다는 의미를 함축한다. 이 구조는 전체를 통일하고 조화하는 대신 지루한 느낌을 주기도 하는 안정적인 형태가 아니라, 가운데 변화를 주어 기대와 배반이라는 역동적인 살아 있는 리듬이 되도록 하였다. 율이 4음보의 안정성을 띠므로 운은 변화를 꾀하여 조화를 이루게 하였다. 또 채운다(a)-채운다(a)-불러들이고(b)-채운다(a), 즉 전통적으로 많이 사용한 aaba의 구조를 확장한 aabaa'의 형태를 만든 것도 세심한 운율 의식을 보여주는 요소이다. 평상심에서 깨달음의 과정으로 나아가는 것이 변화를 주조로 한다면, 모두가 그 길로 들어 수행함으로써 일상화되기를 바라는 마음을 리듬을 통해서도 구현하고 있음을 알 수 있다. 리듬이 근본적으로 반복과 강조의 의미를 갖고 의미를 암송하고 내면화하는 데 크게 기여한다는 점에서 일일이 다 지적하기 어려울 정도로 이 작품에 다양하게 형성된 리듬들(율격, 두

운, 각운 등)은 큰 의미를 지닌다. 불경의 특성과도 불가분의 관계를 맺고 있음은 물론이다. 이것은 대장경이 완성되는 과정을 집약적으로 보여주는 장면의 반복과 열거 형태를 통해서 절정을 이룬다.

장　정: 대장경 오천오백팔십이만오천칠백팔십네자
판각사: 배례를 하고
장　정: 대장경 오천오백팔십이만오천칠백팔십네자
판각사: 글씨를 쓰고
장　정: 대장경 오천오백팔십이만오천칠백팔십네자
판각사: 불공을 올리고
장　정: 대장경 오천오백팔십이만오천칠백팔십네자
판각사: 교정을 보고
장　정: 대장경 오천오백팔십이만오천칠백팔십네자
판각사: 글씨를 새기고
장　정: 대장경 오천오백팔십이만오천칠백팔십네자
판각사: 소리 내어 읽고 (459)

판각사: 그래 그렇게 씌어 있지?
　　　(…)
　　　어느 누구도 바다 위에 절을 짓지 못한다
　　　어느 누구도 가슴 속에 절 한 채 지어놓고 살지는 못한다
　　　어느 누구도 손바닥만한 탑 하나 세우지 못하고 죽는다
　　　감히 말할 수 있다면
　　　팔만대장경 글자 한 자마다 부처님 앉은 자리이거늘
　　　그 누구라고 절한 다음에 바라보지 않을 수 있겠는가?
　　　(판각사 목탁을 집어들며) 그 이름을 이르면
장정들: (목탁소리에 맞추어 한사람씩 번갈아가면서)
　　　등관보살이며 부등관보살이며 등부등관보살이며 정자재왕
　　　보살이며 법자재왕보살이며 상거수보살이며 상하수보살이
　　　며 상찰보살이며 회근보살이며 회왕보살이며 변음보살이며

허공장보살이며 집보거보살이며 보용보살이며 보견보살이
며 보승보살이며 천왕보살이며 괴마보살이며 권덕보살이며
자재왕보살이며 공덕상업보살이며 사자후보살이며 뇌음보
살이며 산상격음보살이며 향상보살이며 백향상보살이며 상
정진보살이며 불휴식보살이며 묘생보살이며 <u>화엄보살이며</u>
<u>관세음보살이며 득대세보살이며 법망보살이며</u> ~~화엄보살이~~
~~며 관세음보살이며 득대세보살이며 법망보살이며~~263) 보장
보살이며 무승보살이며 엄토보살이며 금계보살이며 주계보
살이며 미륵보살이며 문수사리법왕자보살이며 (461~462,
밑줄 및 삭제 표시: 인용자)

　인용한 두 대목을 통해서 확연히 드러나듯이 이 작품에서 리듬은 매우
중요한 의미를 띠는 만큼 분명한 의도와 섬세한 배열로 이루어졌다. 많은
보살들이 저마다 부처님의 말씀을 속속들이 이해하고 찬양하고 전파하기
를 일삼아야 나라는 물론이거니와 개인의 삶에도 큰 변화가 이루어질 수
있다. 짙은 리듬은 이런 겨레의 간절한 염원을 반영하는 것이라 할 수 있
다. 그리고 이 염원이 보람의 결실로 돌아올 때 앞부분에서 제시했던 소
망과 맹세, 즉

　　—셋
　　징소리 세번

　　판각사: 한마당의 꿈이 나를 기다리고 있다
　　　　　　삶의 허물을 벗고 이 눈을 가린 어둠을 뛰어넘어야 한다
　　　　　　가야 할 모든 길은 다 버려야 한다 (453)

263) 연구자가 삭제 표시한 네 개의 보살 이름은 앞의 밑줄 그은 네 개의 보살이 중복
　　된 것이다. 원작자인 박제천 시인에게 확인한 결과 입력 과정의 오류라고 한다.
　　참고로 밝히면 이 대목의 원시는 ≪心法≫ 중 <판각사의 노래 그 서른하나>이
　　다. ≪박제천 시전집≫ 제1권, 385쪽 참조.

는 그 목표에 도달할 수 있을지도 모른다.

그러나 그토록 절실히 원하고 치열하게 수행을 하더라도 현실은 늘 우리의 뜻과는 다른 길로 달려가기 마련이다. 모두가 합심하여 대장경을 만들어 '삶의 허물을 벗고' '한마당의 꿈'이 이루어지기를 염원하였지만, 여전히 "나무들 사이 군데 군데 안개가 앉아 있다/한 나라의 소용돌이가 이 안개에 사로잡혀 있다"고 되뇌는 장정들의 대사는 바로 이상과 현실의 괴리를 메울 수 없다는 비극적 현실인식을 보여주는 것이다. 그러니까 "난 바다를 헤매는 삶의 불길 한 덩이 어느 날 한 송이 연꽃을 피어 다시 돌아오리"라는 기대 아래 그 간극을 좁히는 일을 저버릴 수가 없다.

이렇듯 현실적 가치가 매우 부족할 수밖에 없는 것이 관념으로 도모하는 일의 한계라고 한다면, 역설적으로는 현실적 효용성이 적기 때문에 도리어 예술적으로 빛나는 가치를 발휘할 수도 있다. 마무리로 등장하는 해설자는 이러한 역전 현상에 대해 "판목에 일정한 줄칸을 치고 새겨넣은 수천수만의 글자들은 아름답고 정밀하고 생동하는 조각 예술품이었으며, (...) 팔만대장경은 우리 민족의 뛰어난 지혜와 재능, 민족 독자의 정신을 구현한 우리 나라와 민족의 큰 자랑입니다."라고 친절하게 알려준다. 이것도 일종의 아이러니이다. 일상적 논리로는 도달하기 어려운 삶의 진리를 심오한 종교사상과 함축적인 시적 표현으로 접근해오다가 생경한 산문적이고 직설적인 표현으로 마무리한 것은 독자(관객)의 기대에서 빗나가기 때문이다.

이러한 아이러니에는 어떤 의미가 있을까? 먼저 해설자를 설정한 서사 기법을 통해 소외효과를 실현함으로써 독자가 객관적 입장에서 작품을 일정한 거리를 두고 바라보고 성찰하면서 자기 주체의식을 가질 수 있게 한다는 점을 지적할 수 있다. 말하자면 거국적인 큰 일의 의미를 재인식할 수 있는 계기를 마련할 수 있다. 다음으로는 인간의 삶이든 소망이든

가치가 높아질수록 기대하는 방향으로 실현될 가능성은 오히려 낮아진다는 이치에 대해 분명히 인식할 수 있도록 한다는 점이다. 그리하여 작자는 대장경을 만든 선인들의 기대와 실망, 보람과 허무라는 상반된 가치를 더욱 분명히 이해하고 시대가 변해도 여전히 생생한 교훈으로 실감할 수 있도록 한다.

4) 1970년대 시극의 의의와 한계

이 시기를 개관하면 한 마디로 아쉬움과 기대가 교차하는 전환기라고 규정할 수 있다. 전반기는 시극사적으로 획기적인 의미를 가진 '시극동인회'의 존재는 물론이거니와 마지막 남은 동인들의 개별 활동마저 완전히 역사의 뒤안길로 사라진 시기이고, 후반기는 그들의 뒤를 이어 새로운 세대가 등장하여 우리 시극의 흐름을 발전적으로 이어간 시기이기도 하기 때문이다. 이렇게 역사적으로는 언제나 명멸이 교차하기 마련이고, 성과와 한계 또한 교차할 수밖에 없는 것이 사람의 하는 일이다.

우선 이 시기의 성과로 우리의 시극사상 지금까지 가장 뜨거운 사명감과 실천의지를 보여준 장호와 이인석이 70년대 중반에 이르기까지도 시극의 길을 닦으려고 노력했다는 점을 꼽지 않을 수 없다. 예술계 전반으로 확대되어 '시극동인회'에 참여한 인원이 기록된 숫자만 33명에 이르고 그 중에 작품을 창작하고 합평회에 참석한 시인도 꽤 많지만 대부분 한두 편 실험적으로 작품을 쓰고 말았다는 사실을 감안하면, 동인회의 운명이 다하고 시대가 바뀌든 말든 개의치 않고 작품 창작의 의지를 꺾지 않으며 자기 세계를 구축하기 위해 노력한 그들의 공적은 결코 가벼이 취급될 일이 아니다. 김윤식이 문학사 기술 과정에서 서술 대상을 선택하는 하나의 기준으로 지속성을 견지하여 자기 세계를 이룩한 점을 가장 중요하게 여

긴 것도 바로 그 때문일 것이다. 그는 자기 내적 열정으로 성실성과 지속성을 지킨 문인을 가장 '참된 별'로 규정하였는데,[264] 시극사적으로 보면 두 사람이야말로 성실성과 자기 내적 열정을 가지고 시극 진흥에 몰두한 '참된 별'로 규정될 만한 시극인이었다. 그들의 남다른 사명감과 끈기가 새로운 세대에게 시극에 대한 관심을 불러일으켜 가늘게나마 그 흐름을 이어가게 하는 데 큰 역할을 했던 것이다. 뿐만 아니라 작품의 실험적 차원에서도 일정한 의의를 지적해야 한다. 여러 모로 어려운 환경에도 불구하고 나름대로 시극의 활로를 개척하고 확장하려는 의지를 갖고 영창 시극, 역사 시극 등으로 그 폭을 넓힌 장호의 노력, 그리고 처음으로 기존의 시를 직접 모티프로 활용하여 시극으로 확장함으로써 시극에서도 양식 전이의 길을 튼 이인석의 실험의식은 기억될 만한 의의 있는 사례들이라 하겠다.

'시극동인회'의 여운마저 사라진 상황에서 그 뒤를 이어 등장한 새로운 세대들 역시 우리 시극의 존재 범위를 넓힌 주인공으로 기록되어 마땅하다. 문정희는 홍윤숙에 이어 여류 시인으로서 시극에 많은 관심을 갖고 창작에 열의를 보여주었다. 특히 전통적인 제재를 현대적인 시극 양식으로 변용하여 20년대 기독교와 관련된 일부 작품에 시도했던 방법을 다시 이어간 점은 나름대로 의의가 있다. 그리고 이승훈은 모더니즘 시 형식에 관심이 많은 시인의 입장에서 시극에도 표현주의와 부조리극의 이념이

264) 김윤식은 "한 문인이 자기의 세계를 구축한다는 것은 지속적으로 작품 행위를 감행해야 한다는 전제를 승인할 때 비로소 성립된다. 이 지속성은 문학을 일시적 생활 방편으로 보지 않고 하나의 천직으로 받아들일 때 마침내 달성될 수 있는 것"이라 하고, "개중에는 妖星처럼 잠깐 빛나다가 사라진 별도 있고, 늘 희미한 빛으로 보이는 별도 있고, 점점 빛의 강도를 더해가는 별도 있다. 모두가 별은 별이로되 그중에서도 가장 아름다운 별은 지속적으로, 그리고 점점 커 가는 별이 아닐 수 없다. 자기 속에서 빛을 발하는 별만이 참된 별일 것이다."라고 하여, 참된 문인을 선별하는 하나의 조건으로 지속성과 자발성을 중요하게 여겼다. 김윤식, 『한국현대문학사』, 일지사, 1988, 2~3쪽.

혼합된 실험의식을 보여주어 우리 시극의 한 터전을 닦았다. 또한 박제천은 시인이 혼자 작품을 창작하던 선례를 깨고 연극인들과 협동 작업을 통해 시극을 구성함으로써 새로운 길을 마련하였다. 이를 통해 각자 잘 할 수 있는 분야를 맡아 표현력이 강한 시인의 장점과 구성력이 우월한 연극인의 장점을 조합하여 시와 극의 융합체인 시극의 정체성을 확보할 수 있는 한 방법을 제시하였다는 의의를 지닌다.

또 하나, 이 시기에 공연된 작품 세 편 중에 문정희의 <나비의 탄생>과 박제천·이언호의 공동작 <새타니>는 몇 가지 시극사적 의미를 갖는 점이 있다. 먼저 구성 형식에서 전대에 볼 수 없는 굿이나 무용을 도입하여 시극의 공연 성격을 강화하고 더욱 역동적인 볼거리를 제공하여 극적 흥미를 북돋우어 시극도 공연에 성공할 수 있는 가능성을 엿보게 했다는 점이다. 이를테면 적극적으로 해석하여 음악극(뮤지컬)의 씨를 엿보게 하였다. 이 점이 주효한 것인지는 모르지만 두 작품은 비교적 큰 관심을 끌었다. <나비의 탄생>은 연극과 굿의 만남이 화제가 되어 같은 유형의 작품을 탄생시키는 시발점이 되었다. 그리고 <새타니>는 초연 때 열흘이나 공연하여 시극사상 가장 긴 기간 동안 공연한 기록을 세웠을 뿐만 아니라 재공연한 기록까지 작성하여 작품성을 인정받기도 하였다.

마지막으로 덧붙일 것은 이 시기에 시극을 창작한 시인들은 모두 두 편 이상씩 발표하였다는 점이다. 앞서 이미 지적한 대로 구세대인 장호와 이인석은 각각 3편과 4편을 발표하여 마지막 열정을 다 쏟았고, 신세대들은 모두 2편씩 시극을 발표하였다. 초창기부터 60년대까지 1편만 발표하여 단발에 그친 시인들이 적지 않았는데 이 시기에는 그런 시인들이 전혀 없다는 점도 한 특징이다. 말하자면 이들의 시극 사랑은 단발적인 호기심 차원에 그치는 것이 아니라 스스로 지속 가능성을 점검해본 의미를 갖는다는 점에서 일정한 의의를 부여할 만하다.

그러나 이들의 작업 역시 전 세대와 같은 한계로부터 자유롭지 못하였다는 아쉬움이 남는다. 시극이라는 낯선 양식의 특성상 대부분 대중적 관심을 끌지 못하고 소기의 성과도 거두었다고 볼 수 없기 때문이다. 이 점은 처음부터 그래왔고 앞으로도 그럴 가능성이 다분하여 늘 지적될 부분이라는 점에서 더 안타깝다. 한편으로는 그런 태생적 한계와 열악한 환경에도 불구하고 비록 숫자로는 아주 적으나마 시극에 관심을 갖는 시인들이 지속적으로 나타나서 가늘게라도 그 명맥을 이어간다는 것은 기적처럼 참 놀라운 일이라 하겠다.

6. 시극 운동 재인식기(80년대), 시의 대중화 노력과 공연의 절정기

1980년대의 시극 양상은 두 개의 경향으로 구분된다. 하나는 1970년대 말에 탄생한 제2의 조직적인 시극 운동인 '현대시를 위한 실험무대'가 본격적으로 활동을 펼쳤다는 점이고, 다른 하나는 그 외에 개별적으로 소수의 시인들이 시극 작품을 발표하였다는 점이다. 이렇게 크게 시극 동인 활동과 개별 활동으로 나눌 수 있지만 시극사적 비중으로 보면 동인 활동이 훨씬 더 의미가 깊다. 그만큼 1980년대의 시극 양상은 중반까지 지속된 '현대시를 위한 실험무대'의 활동상이 두드러진 반면에 개별 활동은 1970년대에 이어 그 열정을 지속한 문정희와 새로 등장한 하종오를 제외하면 이렇다 할 작품도 발표되지 않는다. 이에 본 장에서는 '현대시를 위한 실험무대'의 활동 양상을 집중적으로 조명하고 개별 활동에 대해서는 작품 중심으로 그 특성을 개관한다.

1) 제2의 시극 운동 동인회의 탄생과 활동 양상

(1) '현대시를 위한 실험무대'의 탄생 배경과 출범 과정

60년대의 '시극동인회'가 사실상 완전히 막을 내린 1968년 말을 기점으로 하면 10년 남짓 지난 뒤인 1970년대 말에 다시 동인회 성격의 시극 운동이 구체적으로 펼쳐졌다. 그것이 바로 '현대시를 위한 실험무대'라는 동인회이다. 이 단체는 60년대에 범예술계 차원에서 다양한 예술인들로 규합된 대규모의 '시극동인회'와는 달리 8명의 시인과 한 개의 극단이 연대함으로써 상당히 축소된 형태이다. 즉 시인들은 시극 대본을 창작하거나 시낭송에 참여하고 극단 '민예극장'에서 연출과 공연을 맡는 형태로 이루어졌다. 이 동인회의 결성 배경이나 탄생 동기에 대해서는 현재 구체적으로 밝혀진 것이 없다. 당시 동인회에 참여한 몇몇 시인들에게 문의해보았으나 그들도 40년 가까이 지난 일에 대해 구체적으로 기억하지 못했다.

다만 1980년 5월, '현대시를 위한 실험무대'의 활동이 이루어지고 있는 것을 계기로 『한국연극』에서 '시극이란 무엇인가'라는 제목으로 특집을 마련하면서 '편집부'가 전제한 글 중에 "시인협회와 극단 '민예극장'의 만남으로부터 구체적인 방향설정을 꾀하기 시작했고, 이미 두 번의 발표공연에서 뜻밖의 좋은 반응을 얻어 내기에 이르렀다./이를 계기로 해서 우리에게 아직은 생소하고 낯선 시극의 정체를 분석하고 연구하기 위한 논단을 준비해 보았다."265)고 하였는데, 여기에서 두 가지 정보를 얻을 수 있다. 하나는 '시인협회'(한국시인협회)와 '민예극장'의 만남으로 시작되었다는 점이고, 다른 하나는 '두 번의 발표 공연에서 뜻밖의 좋은 반응을 얻어'냈다는 점이다. 이 특집에서도 이 정도의 정보뿐이고 구체적인 결성 배경을 찾을 수는 없다.

265) 『한국연극』, 1980년 5월호, 61쪽.

이런 가운데 외부 환경의 변화에 연결된 연극계의 노력으로 접근한 유민영의 견해가 주목된다. 즉 "유신체제의 붕괴로 해빙을 맞았다고 생각한 연극인들은 새 시대를 여는 예술창조를 구상했고 그리하여 몇 가지 신선한 작업들로 사람들의 눈에 띄기 시작했다. 그 중 한 가지가 마당극 붐이고 다른 한 가지는 시극(詩劇)운동이었다"[266]는 언급에서 드러나듯이, 그는 시극 운동이 일어나게 된 일차적인 요인[遠因]으로 1979년 10월 26일에 일어난 박정희 대통령 시해 사건으로 인한 유신체제의 붕괴를 들었고, 이차적 요인[近因]으로는 그에 따라 억압적인 정치구조에서 벗어나기 시작한 문화예술계의 자유로운 활동과 변신 의지를 꼽았다. 그리하여 70년대 연극이 점차 다양해지게 되는데, 시극 운동이 탄생하는 계기도 그런 정치 사회적인 변동과 관계를 맺는다는 것이 그의 관점이다.

이러한 유민영의 관점은 일면 타당성이 있다고 하겠으나 '현대시를 위한 실험무대'라는 시극 운동의 성격을 온전히 극적 차원에서만 접근한 점에 대해서는 동의하기 어려운 점이 있다. 왜냐하면 동인의 주축이 시인들이었고, 그들이 대본을 썼으며, 주요 목적이 극적 차원보다는 독자들로부터 점점 소외되어 가는 시의 위기를 타개하기 위한 자구책과 밀접한 관련이 있기 때문이다. 그러니까 극적 체계는 소통 경로의 확장을 위한 시적 확장의 일환이었다고 할 수 있다. 따라서 '현대시를 위한 실험무대'의 탄생 배경을 구체적으로 밝히기 위해서는 좀 더 넓은 안목을 가질 필요가 있는데, 본고에서는 시단과 극계의 흐름을 동시에 성찰해 보고자 한다.

첫째, 시적 차원에서 먼저 고려해 볼 수 있는 것은 70년대 정치적 저항 운동과 연결되어 큰 물결이 일기 시작한 민중문학이 한 영향을 준 것으로 볼 수 있다. 다시 말하면 60년대부터 심화되기 시작한 난해시 경향이 민중문학과는 매우 대조적이라는 측면에서 독자에게 외면당하는 난해시에

266) 유민영, 『우리시대 연극운동사』, 앞의 책, 403쪽.

대한 시인들의 성찰과 반성을 촉발시켰던 것이다. 민중문학은 그 생리상 전달력과 현실 참여의 확률을 높이기 위한 수단으로 누구나 쉽게 읽고 이해할 수 있는 방향으로 문학적 경향이 기울어져 독자들을 적극적으로 겨냥하는 반면, 난해시는 언어시・예술시・고급시・귀족시 등의 의미를 띠는 만큼 어떤 측면에서 시인 개인의 자족감을 채우는 점이 있기 때문에 민중문학의 역방으로 흘러가는 경향이 있다. 이런 대조적인 성격을 상기할 때 '현대시를 위한 실험무대'가 참여의식을 불러일으키는 민중문학과는 다른 차원, 즉 예술적 차원에서 시의 확산을 도모하는 방법을 모색한 까닭을 이해할 수 있다.

둘째, 극적 차원에서 생각해 볼 수 있는 것은 두 가지 정도이다. 하나는 동인 조직과 활동 양상이 시인 박제천과 연극인 이언호・김창화의 만남으로 공연된 <새타니>(재공연됨)와 <판각사의 노래>의 형태와 유사하다는 점에서 선례가 자극이 되었을 수도 있다. 두 작품은 우선 협동 작업의 결실을 보여주었을 뿐만 아니라 시극과 일반 극의 변별점을 더욱 분명히 인식하게 해주는 계기가 되었기 때문이다. 다른 하나는 허규의 역할이다. 그는 1970년대 말엽부터 이진순의 바통을 이어받아 창극 진흥에 관여하기 시작하였다. 당시 허규는 40대 중반의 나이로 '창극에 새로운 미학을 불어넣기' 위해 전통예술을 현대적으로 계승하는 방안을 모색하였다. 이를 위해 그는 "전래되어오는 판소리 사설들을 다시 재구성하여 창극으로 극본화시키는 방안과 한국고전소설, 설화, 신화, 민화 등을 새롭게 창작하여 창극으로 극본화시키는 두 가지 방안이 고려될 수 있을 것"[267] 등 극본 구성에 대해 두 가지 방안을 제시하였다. 그는 창극 발전을 위해서는 극본 구성이 가장 중요한 문제라고 보아 그것을 전통에 대한 재인식과

267) 허규, 「창극 정립의 방향」, 『극장예술』 1979. 7. 유민영, 『우리시대 연극운동사』, 앞의 책, 435~436쪽 재인용.

현대적 변용에서 찾았다. 말하자면 '창극 = 우리 전통'의 재현과 재인식이라는 등식을 깊이 고려하였다. 그리고 이것을 무대에 올릴 때 주의사항으로 내세운 점에 대해 유민영은 다섯 가지로 집약하였다. 즉 그는 "첫째 노래와 무용과 극이 잘 조화되는 무대, 둘째 조명은 밝고 건강한 분위기를 주며, 셋째 장치, 분장, 의상, 소품 등은 설명적이 아니고 표징적으로 하고, 넷째 의상은 가능한 한 화려하고 세련되어야 할 것이며, 다섯째 일상성과 감상주의에서 탈피하여 높은 예술성을 지닐 수 있도록 연출해야 한다"268)는 점을 강조했다는 것이다. 창극 공연에 대한 허규의 인식과 구상 내용을 참조하면 이것은 박제천의 작품 경향은 물론이거니와 시극의 특성과 유합되는 점이 많다. 특히 전통적 자료를 바탕으로 한 재창조, 노래와 무용과 극의 조화, 무대 배경과 부차적 요소들의 표징화, 예술성 담지 등에 대한 것들이 그렇다. 이런 점에서 70년대 말에 허규가 연극인으로서 기꺼이 시인들과 손을 잡고 시극 운동에 적극 참여하게 된 것은 매우 자연스런 결과라고 하겠다.

위와 같은 문단과 극계의 배경 아래 60년대 시인들의 의식과 허규의 전기적 행보가 맞아떨어져 '현대시를 위한 실험무대'가 탄생했다고 볼 수 있다. 동인회의 결성과 활동에는 동인에 참여한 시인인 이건청의 증언에 따르면 '문학세계사'라는 출판사를 운영하는 김종해 시인이 큰 역할을 하였다. 그는 시극 운동을 펼치는 데 물심양면으로 이바지하였다. 그는 동인 중에 유일하게 출판사를 운영하여 어느 정도 재정적인 뒷받침을 할 수 있는 여건이 되었기 때문이다. 그래서 '현대시를 위한 실험무대'의 공연에 김종해의 '문학세계사'와 허규가 이끄는 극단 '민예극장'이 공동 주최하는 형식을 취했던 것이다. 참여 동인들의 면면과 공연 선언문, 활동상 등을 참조하면 '시극동인회'와는 상당히 다른 점을 확인할 수 있다. 그 중에도

268) 위의 책, 436쪽.

가장 먼저 지적해야 할 것은 시극의 정체성에 대한 문제이다. 즉 60년대의 동인들, 특히 최일수와 장호가 누누이 강조하였듯이 그들은 시극을 시도 아니고 극도 아닌 시와 극의 완전한 융합체로서의 제3의 양식으로 보았으나, 이들은 이미 이름을 통해서도 분명히 드러나는 바, 난해시로 인하여 독자들에게 소외되어 가는 '현대시'의 활로를 개척하기 위한 자구책의 일환으로서 극적으로 확장된 시를 무대에 올려 실험하는 방법에 착안했던 것이다. 그러니까 시극에 대한 인식과 접근 태도에서 '시극동인회'와는 다소 차이를 보여준다.[269]

시사적으로 보면 이른바 60년대 시인들 중에는 언어 실험을 통한 난해시의 창작에 관심을 가진 시인들이 적지 않다. 그들은 특히 언어 예술로서의 시를 극한까지 밀고 나가려 하였다. 이로 인한 결과는 자명해진다. 장점으로 본다면 시적 함축성을 극대화하고 완성도를 드높여 예술성을 충만케 하며 독자의 상상력을 강하게 자극함으로써 시의 고급화, 또는 시다운 시라는 평가를 받을 가능성이 높아질 수 있다. 반면에 시가 점점 어려워져 시에 대한 소양이 풍부하지 않은 일반 독자들에게는 싫증을 느끼게 하여 오히려 시로부터 멀어지게 하는 역효과가 날 수 있다. 예술이 창작자의 전유물만은 아니라는 점에서 시가 독자에게 소외되는 현상은 시인들에게 큰 고민거리가 되지 않을 수 없다. 여기서 바로 시의 활로를 개척하려는 목표가 설정된다. 즉 난해시로 인해 독자의 폭이 좁아지는 현상을 역전시키는 방향에서 시를 대중화할 수 있는 길을 찾게 된다. 이를테면 작품(시)과 독자가 문자 매체를 통해 1:1의 단독 만남으로 이루어지는

269) 굳이 차이를 따지자면, "시극운동이 현대시 자체의 문제와 무관할 때 그것은 무의미합니다. 거기다가 그것이 여전히 연극의 표현기능과 어울릴 생각을 하지 않을 때는 더구나 무의미합니다."(장호, 「시극운동의 문제점」, 앞의 책, 68쪽.)라고 한 장호의 시각에서 보듯이, '시극동인회'가 시와 극을 아우르면서도 극 쪽에 약간 무게를 두었다면 '현대시를 위한 실험무대'는 시의 방향으로 무게의 중심이 조금 더 기울어진다고 할 수 있다.

기존의 소통 회로를 작품(시극)과 관객이 1:多로 만나는 대중적 차원으로 바꾸어 보자는 취지를 갖게 된 것이다.

이상과 같은 고민과 그것을 극복할 수 있는 방안의 일환으로 모색된 '현대시를 위한 실험무대'가 탄생한 것은 1979년 가을이고, 그 실체가 공연을 통해 구체적으로 드러난 시기는 12월이다. 동인들의 면면을 보면 60년대에 등단한 시인들—강우식·김종해·김후란·이건청·이근배·이탄·정진규·허영자(가나다순) 등 8명이 주축이 되었다. 이들이 동인회를 결성하고 시극 운동을 펼치게 된 배경은 공연을 위한 홍보 자료를 통해서 구체적으로 확인할 수 있다.

> 독자로부터 소외되고, 고립된 현대시를 대중화하고, 시가 갖는 숙명적인 언어공간으로부터 새로운 무대공간으로의 확충을 위해 시도되는 '현대시를 위한 실험무대' 제4회 공연이 아래와 같이 펼쳐집니다. 모든 예술의 원형질이요, 원액으로 불려지는 시 자체가 지닌 난해성을 시인 스스로가 극복하고, 단절되어 가는 시와 독자와의 거리를 좁히려는 의도에서 공연되는 이 행사는, 각 예술 장르의 폐쇄적이고 배타적인 성향을 시인과 연극인 등 동호 예술인 상호의 협동과 총합으로써 현대예술의 새로운 표현 영역을 개척하고 확충시키려는 노력에서 시도되고 있습니다.[270]

인용문에 따르면, 그들의 실행 목표는 현대시의 대중화를 통한 시와 독자의 거리 좁히기, 시가 갖는 숙명적인 언어공간으로부터 새로운 무대공간으로의 확충, 시의 기본 생리이자 현대시의 난해성 극복, 각 예술 분야의 단절성을 극복하고 상호 교류와 협력 도모, 현대예술의 새로운 예술 양식의 개척과 확충 등으로 요약할 수 있다. 그러니까 그들의 기본 목표가 현대시의 편협성을 극복하여 대중들의 관심을 유도할 수 있는 방법을

270) 제4회 공연 보도 자료에서. 김형필, 「시와 시극」, 『현대시와 상징』, 문학예술사, 1982, 45쪽. 재인용.

강구하는 것이라면, 그 지향성은 시적(문자) 차원에서 출발하여 새로운 예술(행동) 영역으로 확장하는 일이었다.

이러한 취지와 목표를 갖고 출범한 '현대시를 위한 실험무대'는 '시인들이 꾸미는 환상의 무대', '80년대를 향한 시와 연극의 포옹'이라는 선언문 아래 정진규[271] 작, 허규 연출의 <빛이여 빛이여>를 1979년 말에 민예소극장 무대에 올리며 첫발을 내디뎠다. 이 작품이 표면적으로 현대시의 난해성을 제재로 삼은 것도 바로 그들의 고민을 극적으로 보여주기 위한 것이라고 할 수 있는데, 공연 정보를 참고하면 실험무대의 특성이 잘 드러난다.

> 기획 : 홍기삼 · 송영 · 이영규
> 주최 : 극단 민예극장 · 문학세계사
> 후원 : 한국시인협회 · 문학사상사
> 장소 : 민예소극장
> 프로그램 : 시극 <빛이여 빛이여>
> 시낭독 : 김후란 · 강우식 · 허영자 · 이탄 · 이근배 · 이건청 · 김종해
> 초청 시인 : 신경림 · 조정권[272]

위의 정보에 따르면 시극 한 편을 공연하기 위해 극단은 물론이고 출판사, 시인단체, 문예지 등 여러 기관의 지원을 받았다. 프로그램은 시극과

271) 정진규(1939~　)는 경기도 안성 출생으로, 1960년 『동아일보』 신춘문예를 통해 시로 등단하였다. 현대시 동인. 시집으로 ≪마른 수수깡의 平和≫ · ≪有限의 빗장≫ · ≪들판의 비인 집이로다≫ · ≪매달려 있음의 세상≫ · ≪비어 있음의 충만을 위하여≫ · ≪연필로 쓰기≫ · ≪뼈에 대하여≫ · ≪따뜻한 상징≫ · ≪별들의 바탕은 어둠이 마땅하다≫ · ≪몸詩≫ · ≪알詩≫ · ≪도둑이　다녀가셨다≫ · ≪껍질≫ · ≪우리나라엔 풀밭이 많다≫ · ≪공기는 내 사랑≫ · ≪律呂集 · 사물들의 큰언니≫ · ≪무작정≫ 등이 있고, 한국시협상 · 현대사학작품상 · 월탄문학상 · 공초문학상 · 불교문학상 · 이상시문학상 · 만해대상 · 김삿갓문학상 · 대한민국문화훈장　등을 수상했다. 한국시인협회 회장, 현대시학 주간을 역임하였다.
272) 한국문화예술진흥원, 「연극대본 FULL-TEXT DB」 ID NO.00412.

시낭송으로 이원화되었는데 회원 중 1명이 시극을 쓰고 나머지는 시낭송에 참여했으며, 일반 시인도 2명을 초청하여 시낭송에 참여케 하여 시인을 다양화하고 관객의 관심을 끌어들이려고 노력하였다. 시 낭독에 참여한 시인이 9명으로 다소 많기는 하지만 주된 '프로그램'을 시극 공연으로 표시한 만큼 이 동인회가 추구한 활동 목표는 어디까지나 시극 운동이었다고 할 수 있다. 그런데 유민영은 첫 공연을 평가하면서 "1979년 말에 시작한 시낭독회 성격의 시극운동은 소속의 문화지망생들과 대학생들에게나마 호기심을 불러일으킴으로써 시의 대중화에 조금은 기여할 수 있으리라는 생각을 심어주었다."[273]고 하여, 그들의 활동 영역을 '시낭독회 성격의 시극운동'이라고 다소 낮은 단계의 수준으로 보았다.

(2) 동인회의 활동 양상

새로운 양식으로서의 시극에 대한 관심이라기보다는 시적 차원에서 그 활로를 좀 더 넓혀보려는 의도가 짙은 '현대시를 위한 실험무대'는 그 성격대로 공연하는 것을 전제로 출발하였다. 그래서 대본[274]을 당시 동인으로 참여한 이근배가 운영하던 월간 『한국문학』에 게재하기는 했지만 그것은 부차적인 것일 뿐이고, 근본 목표는 무대 상연을 통해 시에 대한 관심을 대중적 차원에서 크게 불러일으키는 새로운 실험을 해보자는 것이었다. 이런 취지 아래 결성된 '현대시를 위한 실험무대'는 정진규 작 <빛이여 빛이여>에서 이탄 작 <꽃섬>까지 총 여섯 편을 무대에 올렸다. 이들 6편에 대한 공연 정보는 다음과 같다.

273) 유민영, 『우리시대 연극운동사』, 앞의 책, 404쪽.
274) 대본은 공연 전이나 후에 『한국문학』에 게재되었다. 본고에서는 이것을 텍스트로 사용한다.

작자/연출가	작품 명칭(회)	공연 기간	공연 장소
정진규/허규	<빛이여 빛이여>(1회)[279]	1979.12.14~20	민예소극장
강우식[275]/허규	<벌거숭이의 방문>(2회)	1980.3.18~24	민예소극장
이근배/손진책	<처음부터 하나가 아니었던 두 개의 섬>(3회)	1980.9.17~21	민예소극장
김후란[276]/허규	<비단끈의 노래>(4회)	1981.1.28~2.2	민예소극장
이건청[277]/강영걸	<폐항의 밤>(5회)	1981.9.24~30	민예소극장
이탄[278]/정현	<꽃섬>(6회)	1984.10.23~28	민예소극장

275) 강우식(1941~)은 강원도 주문진 출생으로, 1966년 『현대문학』을 통해 시로 등단
하였다. 시집으로 ≪고려의 눈보라≫·≪꽃을 꺾기 시작하면서≫·≪물의 혼≫·
≪雪戀集≫·≪어머니의 물감상자≫·≪바보산수≫·≪바보 산수 가을 봄≫·
≪종이학≫·≪살아가는 슬픔≫·≪노인일기≫·≪마추픽추≫·≪사행시초 2≫
등이 있고, 현대문학상·한국시협상·성균문학상·월탄문학상·김만중문학상 등
을 수상했다. 성균관대학교 교수를 역임하였다.

276) 김후란(본명 金炯德; 1934~)은 서울 출생으로, 1960년 『현대문학』을 통해 시로
등단하였다. 青眉 동인. 시집으로 ≪粧刀와 薔薇≫·≪音階≫·≪어떤 波濤≫·
≪눈의 나라 시민이 되어≫·≪숲이 이야기를 시작하는 이 시각에≫·≪서울의
새벽≫·≪憂愁의 바람≫·≪시인의 가슴에 심은 나무는≫·≪따뜻한 가족≫·
≪새벽, 창을 열다≫·≪비밀의 숲≫ 등이 있고, 현대문학상·월탄문학상·한국
문학상·펜문학상·효령대상·비추미여성대상·님시인상·한국시협상·국민
훈장모란장·문화예술은관문화훈장 등을 수상했다. 언론인·한국여성개발원장·
생명의숲 국민운동 이사장·한국문학관협회장 등을 역임했다. 현재 대한민국예
술원 회원이며 '문학의집·서울'의 이사장을 맡고 있다.

277) 이건청(1942~)은 경기도 이천 출생으로, 1967년 『한국일보』 신춘문예와 1970
년 『현대문학』을 통해 시로 등단하였다. 시집으로 ≪이건청시집≫·≪목마른
자는 잠들고≫·≪망초꽃 하나≫·≪하이에나≫·≪코뿔소를 위하여≫·≪석
탄 형성에 관한 관찰 기록≫·≪푸른 말들에 관한 기억≫·≪소금창고에서 날아
가는 노고지리≫·≪반구대 암각화 앞에서≫·≪굴참나무 숲에서≫ 등이 있고,
현대문학상·한국시협상·녹원문학상·현대불교문학상·목월문학상 등을 수
상했다. 한양대학교 교수·한국시인협회 회장을 역임했다. 현재 한양대 명예교
수로 목월문학포럼 회장을 맡고 있다.

278) 이탄(본명 金炯弼: 1940.10~2010.7)은 대전 출생으로, 1964년 『동아일보』 신춘
문예에 시로 등단했다. 시집으로 ≪바람 불다≫·≪소등≫·≪줄 풀기≫·≪옮
겨 앉지 않는 새≫·≪대장간 앞을 지나며≫·≪미루나무는 그냥 그대로지만≫·
≪철마의 꿈≫·≪당신은 꽃≫·≪윤동주의 빛≫ 등이 있고, 월탄문학상·한국
시협상·동서문학상·기독교문화대상·공초문학상 등을 수상했다. 한국외국어

이 자료를 바탕으로 '현대시를 위한 실험무대'의 활동 양상을 분석하면 다음과 같다. 첫째, 공연을 통해 본격적인 활동을 전개한 시기는 1979년 12월부터 1984년 10월까지 햇수로 6년 정도 된다. 그런데 이 기간 중에 1982년 봄부터 1984년 봄까지 2년 반 동안 잠정적으로 공연이 중단되었기 때문에 이 공백기를 제외하면 실제 활동 기간은 4년이 채 안 된다. 공연 주기에 대해서는 정진규가 앞으로도 계속해서 3개월에 1회씩 이 운동은 전개되어질 것[280]이라 했고, 유민영도 "3개월에 한 번씩 갖기로 하고"[281]라고 기록하여 연간 4회를 실시하는 것으로 되어 있으나 실제로는 2회에 그쳤다. 즉 실제 기록상 공연이 정상적으로 이루어진 것으로 보이는 1980~1981년 두 해를 기준으로 하면, 매년 정기적으로 봄과 가을에 걸쳐 두 번 공연하여 애초부터 춘추 2회 공연을 목표로 계획된 것이 아닐까 추정된다. 둘째, 공연된 작품은 모두 6편이다. 대본 창작은 강우식·김종해·김후란·이건청·이근배·이탄·정진규·허영자(가나다순) 등 8명의 동인 가운데 정진규·강우식·이근배·김후란·이건청·이탄(발표순) 등 6명의 시인이 맡았다. 연출은 극단 '민예극장' 대표였던 허규가 6편의 절반인 3편을 맡았고, 나머지 3편은 손진책·강영걸·정현 등이 각각 1편씩 참여하였다. 공연은 모두 '민예극장'의 전용극장인 신촌역 근처에 있는 '민예소극장'에서 실행하였다. 셋째, 공연 내용은 앞서 첫 작품 <빛이여 빛이여>의 대본에서 인용한 바대로 시극 공연과 시낭송으로 크게 이원화된다. 시낭송은 대본을 쓴 시인을 제외한 나머지 시인들과 초청 시인으로 구분된다. 시낭송 순서를 넣은 점이 '시극동인회'의 공연과 차별화된다. '시극동인회'에서는 시극 이외의 프로그램도 '연출 있는 시'

　　　대학교 교수를 역임하였다.
279) 앞으로 작품을 지칭할 때에는 작자의 이름으로 대신 나타낸다.
280) 정진규, 「시극의 본질과 그 현장」, 앞의 책, 69쪽.
281) 유민영, 『우리시대 연극운동사』, 앞의 책, 403쪽.

(입체낭독 같은 형태)나 '무용시'처럼 모두 공연 성격을 부여하여 역동적인 형태로 무대에 올린 반면, 여기서는 개별 시인들이 담백하게 시만 낭송하는 형태를 취하였다. 이를 통해 관객들에게 극적 형태로 확장하여 공연한 시와 원래 그대로의 순수한 시 형태를 함께 감상하며 비교 체험을 할 수 있게 하였다.

'현대시를 위한 실험무대'의 공연은 점차 관객들의 관심을 불러일으켰다. 두 번째 시극인 <벌거숭이의 방문>의 공연을 마친 다음 당시 동인으로 참여한 시인이었던 허영자는 시와 연극의 만남에 대하여 "시극은 시에 행동성을 불어넣음으로써 한정된 시의 기능과 공감대를 넓히고 깊게 하는 데서 그 의미를 찾을 수 있다"고 했고, 이건청은 "현대시의 난해성을 극복하고 시가 지닌 초월의 위대성을 많은 사람들에게 베풀었다"고 했다. 또 정진규는 "활자로서의 시가 아니라 소리의 울림과 리듬을 통해 하나의 상승된 시적 공간을 마련해주었다"고 의미를 부여하였다.[282] 관객들의 관심이 늘어나는 현상에 고무된 동인들은 무대를 더욱 다채롭게 꾸미려고 노력하면서 대중적 기호를 충족할 수 있는 길을 모색하였다. 이에 대해 유민영은 다음과 같이 구체적으로 증언하였다.

> 네 번째 공연에서는 경음악을 도입하여 젊은 여성들을 매료시켰던 것이다. 제목도 '시의 팝송화'라 붙였고 실제로 젊은 작곡가 김현(金顯)이 몇몇 시에 곡을 붙여 기타로 연주하기도 했다. 따라서 객석의 젊은 여성들은 눈물을 흘리기도 하고, 눈을 감은 채 시낭독에 귀를 기울이기도 하고, 카세트에 녹음을 하거나 메모를 하는가 하면 즉석에서 시인에게 시작 동기를 묻는 등 시종 진지한 자세로 참여, 시의 대중화에 새로운 가능성을 엿보게 한 것이다.[283]

282) 참여 시인들의 자평은 유민영의 글에서 재인용. 405쪽.
283) 유민영, 『우리시대 연극운동사』, 앞의 책, 405쪽 참조.

'현대시를 위한 실험무대'의 네 번째 공연이라면 1981. 1. 28 ~ 2. 2일 사이에 공연된 김후란의 <비단끈의 노래>를 지칭한다. 그런데 여기에 언급된 내용에 대해서는 좀 주의를 기울일 필요가 있다. 왜냐하면 관객들이 크게 반응하고 감동한 대상은 시극이 아니라 시와 음악의 만남 또는 그 융합 형태이기 때문이다. 말하자면 관객들은 공연의 주연 격인 시극보다는 부차적인 시낭송이나 노래로 불리는 시에 더 큰 관심을 가졌던 것이다. 이것은 '시의 대중화에 새로운 가능성을 엿보게 한 것'으로서는 결과적으로 시극 동인회의 목적을 수행하는 결실을 얻게 한 셈이지만, 당초의 계획인 시의 확장 양식으로서의 시극을 통한 새로운 경험의 무대 실현과 전달이라는 취지에서는 상당한 거리가 있다. 그렇다면 관객들의 큰 반응과는 달리 시인들이나 연극인들의 입장에서는 크게 환영할 만한 결과는 아니다. 결국 이 현상은 '현대시를 위한 실험무대'의 앞날이 밝지 않음을 예감하게 하는 한 징조가 되었다고 볼 수 있다.

(3) 공연된 작품들에 대한 비교 분석[284]

시극이 시와 극의 융합 양식임을 고려하여 본론에서 크게 세 단계의 과정을 밟는다. 즉 형식적 특성으로서 시적 자질과 극적 자질로 구분하여 접근한 다음 제재와 주제를 따로 살펴본다. 그리고 시적 자질은 다시 리듬과 시정신으로 나누고, 극적 자질은 무대 형성·등장인물·플롯(구조, 갈등) 등을 주된 분석 대상으로 삼는다. 이들 요소들을 중심으로 6편의 작품 특성을 비교 분석한다.

284) '현대시를 위한 실험무대' 동인들의 작품에 대해서는 비교 분석하는 방법으로 접근한다. 이를 통해 전체와 개별성이 대비되어 그 특성이 더 잘 드러날 것으로 판단한 결과이다.

① 시적 질서

㉠ 문체적 특성

엘리엇은 시극에서 "운문이 다만 형식화나 부가적 장식이 아니고 극을 강화하는 것"[285]이라고 주장하였다. 즉 운문 형식이 시극의 본질적 요소이자 극적 특성을 심화하는 가능도 한다는 것이다.[286] 이에 비추어보면 우리 시극에 사용된 문체의 특성은 엘리엇의 견해에 역행하는 흐름을 보여준다. 즉 시극 출현 초기인 1920년대에는 모두 운문체로 되었으나 60년대에 와서는 산문체 경향이 많이 나타나기 시작했고, 80년대에는 역전되어 산문체가 더 우세한 양상을 보인다. 가령, '현대시를 위한 실험무대'에서 공연된 작품 6편에 대한 문체의 특성을 개괄하면 그 점을 알 수 있다.

문체의 특성 비교

구분	운문/산문의 비중	운문적 자질(리듬)
정진규	산문 중심(앞뒤 시 삽입)	반복(이하 공통점), 열거
강우식	운문(시 포함)/산문(지문)	대사 시적 분절(강), 운(약)
이근배	산문 중심(노래, 시 삽입)	반복, 열거
김후란	운문(강)/산문(약), 시 삽입	대사 일부 시적 분절(강)
이건청	운문(중)/산문(중), 시 삽입	대사 일부 시적 분절(중)
이탄	산문 중심(노래 삽입)	대사 극소량 시적 분절

285) T. S. Eliot, 「시와 극」, 위의 책, 192쪽.
286) 영국에서는 근대 연극(자연주의 극, 상업 연극)이 몰락하는 원인 중의 하나로 산문화를 꼽기도 했다. 그래서 예이츠 같은 시인들은 연극에서 '시적 대사'를 몰아내는 것을 반대하기도 했다. 또 셰익스피어 연극의 본질을 깊이 연구한 학자들은 "셰익스피어 극을 자연주의적 무대에 올려놓은 19세기말의 연출 방식이 관객의 주의를 언어로부터 분산시키고 극적 지속성을 파괴하고 있다는 사실을 분명히 알 수 있었다."고 한다. S. W. Dawson, 천승걸 역, 『극과 극적 요소』, 서울대출판부, 1984, 15쪽.

이 표에 따르면 6편 모두 시나 노래가 수용되었다는 공통점을 지닌다. 이에 의하면 시인들이 시극과 운문체의 상관성을 인식하고 있고 또 고대 극시의 코러스 기능과 같은 것을 노래로 대체하여 표현하려고 한 것으로 파악된다. 그리고 산문체와 운문체의 유형으로 구분하면 완전한 운문이나 산문으로만 이루어진 작품은 한 편도 없고 작품마다 차이가 있기는 하지만 모두 운문과 산문이 섞여 있는 형태인데 전체적으로 보면 대체로 운문체보다는 산문체의 비율이 상대적으로 높아 산문체를 선호한 경향이 뚜렷하게 드러난다.[287] 각 작품을 운문체를 기준으로 그 비중에 따라 서열화하면 다음과 같이 나타낼 수 있다.

운문체: 강우식 > 김후란 > 이건청 ≒ 이탄 < 정진규 < 이근배 :**산문체**

표현 강도로 보면 강우식의 <벌거숭이의 방문>이 운문체의 비중(약 90% 이상)이 가장 높고, 이근배의 작품은 가장 낮은 것(약 5% 미만)으로 파악된다.[288] 이건청 작품이 반반 정도로 두 형식이 비슷한 비중을 차지한다면 이탄·정진규·이근배의 작품은 산문체 중심에 시나 노래를 삽입한 형태라 극적 대사에서는 운문체가 거의 사용되지 않았다. 이렇듯 6편 가운데 강우식 작품을 제외하면 적어도 절반 이상은 산문체 대사에 의존하고 있는데, 첫 공연 작품을 쓴 정진규가 나중에 자신의 작품에 대한 평가에서 "우선 시극이 필수적으로 지녀야만 하는 리듬의 배려에 있어 소

287) 두 문체의 비중은 표현된 문장의 숫자를 기계적으로 일일이 계산한 것은 아니고 작품의 길이에 대비해서 운문체/산문체의 비중을 어림짐작한 것이다.

288) 김남석은 "시극의 언어가 운율 있는 언어를 포기한다면 시극의 차이가 부각될 수 있을까. 이미 시극의 형식이 어느 정도 공인되고 있는 상태에서, 새로운 연극 언어를 찾는 작업의 일환이라는 이유만으로 산문 언어를 시극의 대사로 인정하기 어렵다. 그러한 측면에서 이근배의 시극은 '과연 시극인가'라는 우려에 대한 분명한 해답을 제시하지 못하고 있다."고 부정적인 견해를 나타냈다. 김남석, 「다시, 시극이란 무엇인가」, 앞의 글, 257쪽.

홀했던 점이 크게 눈에 뜨였다."289)고 반성한 것을 볼 때 시극의 문체적 특성의 중요성을 인지하고는 있었으나 실제 작품으로는 제대로 구현하지 못한 것으로 보인다.

'현대시를 위한 실험무대'에서 공연된 작품들의 산문체 경향은 엘리엇의 견해에 입각하면 시극으로서 적잖은 결함이 될 수도 있다. 엘리엇은 시극에서 운문체의 중요성에 대해, "현대 시극은 모름지기 운문으로 표현하고자 하는 모든 국면과 성격과 감정을 나타내야 한다. 가령 우리가 어느 국면을 나타내고자 하는데 그것을 운문으로 표현하지 못한다면 그것은 곧 우리의 운문의 형식이 아직 탄력성을 갖지 못한 데서 온 결과에 지나지 않는 것이요, 그런 경우에 부닥칠 때 우리는 운문을 발전시키든가 그렇지 못하면 그러한 장면을 생략하는 길밖에는 도리가 없다."290)고 주장할 정도로 그것을 결정적인 요소로 보았기 때문이다. 물론 엘리엇의 주장이 반드시 지켜야 할 철칙은 아니고, 또 현대시의 흐름상 산문시의 경향도 적지 않지만(특히 정진규의 경우) 시에서 리듬이 기본 요소라면 시극에서 운문체 역시 하나의 중요한 요건이 된다는 점에서 문제점으로 지적될 수 있다.

또 한 가지 지적할 것은 운문체와 산문체가 섞인 경우에 대한 문제점이다. 한 작품에서 대조적인 두 문체가 교차될 때에는 그에 상응한 효과를 기대할 수 있어야 극적 논리에 타당성을 얻을 수 있는데, '현대시를 위한 실험무대'의 작품들에서는 그 대조적 성격이 뚜렷하게 드러나지 않는다. 굳이 의미화하자면 감정이 격해지는 순간에 일상적인 대화 형식에서 시적 분위기로 전환될 때 운문체를 사용한 것으로 보이기는 한다. 가령,

289) 정진규, 「시극의 본질과 그 현장」, 앞의 책, 71쪽.
290) 여석기, 앞의 글, 90~91쪽.

남자C: (술잔을 들고 일어나 뒤뚱거리며 창가로 다가간다. 감격에
넘친 표정)
　내 드디어 이곳에 왔노라.
　꿈이 있고 행복이 있고
　아름다운 무지개가 여기 피어오르도다.
　감긴 눈이 뜨이고 막힌 귀가 열리는도다.
　순수의 나라로다 구원이 여기 있도다.[291]

에서 그 점이 드러난다. 아마도 이런 점이 뚜렷하고 다양하게 구현되었다
면 두 문체의 교차성이 좀 더 극적인 효과를 거두었을 것으로 본다. 이 점
은 서구 중세 극에서 극적 효과를 노리고 분명한 차별성에 입각하여 사용
된 것에 대비될 만하다. 즉 그 당시에는 희극적인 장면이라든가 하층계급
의 회화 같은 경우 산문을 사용하는 것이 보편적인 상투수단의 하나였기
때문이다. 엘리엇은 현대 시극에서는 그 당시와는 달리 여러 가지 측면에
서 의식적인 현대의 관객에게는 운문을 의식하게 함으로써 오히려 극 본
래의 것에 대한 관심을 산란시키는 우려가 많다고 하여 운문과 산문의 혼
성은 되도록 배제해야 한다고 주장했다. 그리하여 산문이건 운문이건 극
대사의 스타일과 리듬은 의식되어서는 안 된다고 주장했다.[292] 왜냐하면
산문체에서 운문체로, 운문체에서 산문체로 변화될 때 관객들은 긴장하
여 극의 핵심을 놓칠 우려가 있기 때문이라는 것이다.

한편, 운문체로 이루어진 부분을 시적 리듬인 운율 관점에서 접근하면
외형률로 파악할 만한 자질은 극히 적다. 그 대신 현대시의 일반적 경향
이 그대로 적용되어 주로 자유시 형식의 내재율 형태를 보여준다. 즉 대
부분 자유시 형식으로 행을 분절하는 형태를 취하여 외형률 같은 운율적
자질을 보여주는 작품은 없다. 물론 외형적으로 드러나는 운율은 없다고

291) 정진규, <빛이여 빛이여>, 『한국문학』 1979년 12월호, 160쪽.
292) 여석기, 앞의 글, 90쪽.

하더라도 시극도 부분적이든 전체적이든 시적 본질에 입각하므로 그 나름의 리듬은 기본적 요소로 수용할 수밖에 없는데, 비록 산문체 중심으로 이루어진 작품이라 하더라도 반복이나 열거와 같은 문장 배열에 의해 시적 리듬을 고려한 흔적이 뚜렷이 드러난다. 가령, 정진규의 작품을 예로 든다면 다음과 같다.

> **남자C**: <u>모르겠어. 모르겠어.</u> 어두움이 또다시 나의 온몸을 휩싸고 있어. <u>아무 것도 들리지 않아. 아무 것도 보이지 않아.</u> 별빛은 어디에 <u>있고</u>, 파도 <u>소리는</u> 물새들의 지저귐 <u>소리는</u> 어디에 있어. <u>우리들의 영원은 어디에 있어.</u> 찾고 또 찾아가 보아도 우리들의 끝은 벼랑, 벼랑이야. <u>아슬아슬하게</u> 매달려 있어.
>
> **여인D**: 오, 나의 가여운 순례자. 무엇으로 당신의 아픔을 치료해 드릴까요. 아직 나의 <u>가슴</u>은 따뜻해요. <u>이 가슴으로 오세요. 이리로 오세요.</u> 그리고 이 한 잔의 술을 <u>드세요.</u> 이럴 때는 술이 약이죠. 도피가 아니랍니다. 술은 <u>영혼의</u> 불꽃! 당신의 가난한 영혼에 점화하는 하나의 힘! 그 힘을 드리죠. <u>여기 있어요. 여기 있어요.</u> 자아—.293)

위의 대사에서 드러나듯이 산문체로 이루어졌지만, 대사를 읊어 보면 리듬감이 강하게 드러난다. 우선 전체적으로 문장이 짧고 호흡이 빨라 분절을 하지 않았어도 마치 분절한 것과 같은 효과를 낸다. 막막한 현실인식을 토로하는 남자의 절박한 심정과 그것을 달래려는 여인의 안타까운 마음이 빠른 호흡으로 호응을 한다. 특히 밑줄 친 부분들에 드러나듯이 반복과 변주를 통해서 그 정황이 외면화되고 강조된다. 이런 유형은 청각적 호흡뿐만 아니라 시각적인 韻까지도 함께 어우러져 리듬(형식)과 의미의 관계를 유기적으로 맺어주고 심화하는 기능을 한다. 이를테면, '모르

293) 정진규, <빛이여 빛이여>, 앞의 책, 162쪽 (밑줄: 인용자).

겠어./모르겠어.', '벼랑,/벼랑', '여기 있어요./여기 있어요.'와 같은 단순 반
복 형태를 기본으로 하여,

> 아무 것도 들리지 않아.
> 아무 것도 보이지 않아.

와 같이 동일한 문장 구조에 핵심어 하나만 바꾸어 對句가 되게 변주하는
가 하면,

> 별빛은 어디에 있고,
> 파도 소리는 (어디에 있고,)[294]
> 물새들의 지저귐 소리는 어디에 있어.
> 우리들의 영원은 어디에 있어.

에서 보이는 것처럼 반복과 생략, 시각적 이미지에서 청각적 이미지로의
변주, 그리고 현실 감각에서 미래의식으로의 확대 등의 다양한 방법을 활
용하면서 현존의 비극적인 세계인식이 짙게 스며들도록 배려하였다. 물
론 이것은 정진규 시극의 한 특수한 예이기는 하지만, 외형적으로는 산문
체이더라도 문장 구성에 따라서는 운문 형식에 못지않은 효과를 얻을 수
도 있음을 보여준다.

ⓒ 표현적 특성

시극의 특질을 나타내는 것으로서 일차로 형식적 측면에서 운문체를
든다면, 시정신에 입각한 시적 형상화도 중요한 요소로 취급된다. 특히
산문체 중심으로 이루어진 시극에서는 더욱 이 문제가 절실하게 대두될

294) 생략된 것으로 짐작할 수 있는 말을 인용자가 임의로 채워 넣은 것을 의미함.

수밖에 없다. 만약 일반 대사마저 일상적 언어 형태로 처리하면 그야말로 산문극과의 차별성은 거의 드러날 수 없기 때문이다.

그런데 시극에서 표현된 시적 기법은 일반 시의 경우와는 큰 차이를 보인다. 시나 노래의 형태를 직접 삽입한 것이 아니고 대사를 통해서 구현된 경우에는 아무래도 일상적 회화성이 많이 가미될 수밖에 없기 때문이다. 이런 점을 감안하여 '현대시를 위한 실험무대'에서 공연된 작품들을 개관하면 상징 기법이 가장 많이 사용된 것으로 파악된다. 이 점에서 1920년대의 작품에 주로 상징적 언어에 의존한 표현이 두드러진 것에 비교될 수 있다.[295] 시극에서 상징이 가장 유용하게 사용되는 기법임을 알 수 있다. "시극이 정서를 제공하기 위해서는 상징체계를 선명히 갖추어야 할 것"[296]이라는 견해를 통해서도 뒷받침되듯, 시극에서 상징 기법은 일일이 예를 들 필요를 느끼지 않을 정도로 많이 구사되었다. 본문에서 찾기 이전에 이미 제목들에서 모두 상징성을 띤 어휘들을 사용하고 있다. 예컨대, 정진규의 '빛'(구원), 강우식의 '벌거숭이'(무욕), 이근배의 '섬'(단절된 관계, 외로움), 김후란의 '비단끈'(아름다운 인연), 이탄의 '꽃섬'(이상향) 등이 그렇다. 말하자면 이들은 모두 제목을 통해서도 시극적 성격을 암시하려 했던 것으로 보인다.

상징과 함께 비유 역시 많이 사용되었다. 비유는 일반 시에서 가장 많이 사용되는 기법인 만큼 시극에서도 즐겨 사용한 기법 중의 하나이다. 가령, 정진규의 '내 영혼의 숲에 내리는 별빛'(비유와 상징),[297] 강우식의 '미친개처럼 산녘을 헤매고',[298] 이근배의 '내가 그 암커미처럼 당신을 파먹고 있었는지도 모르죠.',[299] 김후란의 '미인이라기보단 도라지꽃 같은

295) 임승빈, 「1920년대 시극 연구」, 앞의 논문, 158쪽.
296) 김형필, 「시와 극」, 앞의 책, 51쪽.
297) 정진규, <빛이여 빛이여>, 앞의 책, 157쪽.
298) 강우식, <벌거숭이의 방문>, 『한국문학』 1980년 4월호 149쪽.
299) 이근배, <처음부터 하나가 아니었던 두 개의 섬>, 『한국문학』 1980년 10월호,

청초함을 지녔지',300) 이건청의 '그러나 이 너른 항구를 메운 막대한 양의 모래를 파낸다는 건 어린애 장난 같은 일일 뿐이었습니다.',301) 이탄의 '참 낙타 본 일 있어요? 꼭 병신처럼 생긴 이런 거 말예요.'302) 등에서 비유가 사용되었는데, 여기서 보듯이 주로 대화 과정에 표현된 것이어서 일상적 차원을 크게 벗어나지는 못하였다. 이런 형태는 의미 전달의 구체성에는 도움을 줄 수 있지만 시적 표현에서 참신한 효과를 거두기는 어렵다. 이 점이 바로 시와 시극의 차이일 수도 있다.

이런 점에서 시극에서 시정신은 산문체나 기법보다는 운문체 형식을 지닌 대사에서 더 잘 드러난다고 해야 한다. 산문체는 그 성격상 일상적 대화의 범주에서 크게 벗어나기 어렵다는 점에서, 또 시적 기법 역시 무대에서 육성으로 발화되기 때문에 관객을 위해서는 지나치게 높은 차원으로 초월되기 어렵다. 이에 비교적 여유롭게 구사되어야 할 운문체에서 시정신이나 시적 분위기를 낼 수 있는 표현이 가능한데 다음과 같은 대사에서 잘 드러난다.

> 달달: 막힌 여자로군.
> 구멍이 많은 게 여자인데
> 왜 막혀 있나.
> 내 길에는 막힌 것은
> 딱 질색이야.
> 흐르는 물은 제 갈길 따라
> 맺힘이 없고
> 한 줄기 연기마저
> 넓은 하늘 어딘가에는
> 제대로 소멸하는 길이 있거늘

195쪽.
300) 김후란, <비단끈의 노래>, 『한국문학』 1981년 1월호, 156쪽.
301) 이건청, <폐항의 밤>, 『한국문학』 1981년 9월호, 213쪽.
302) 이탄, <꽃섬>, 『한국문학』 1984년 9월호, 211쪽.

막힌 곳에 와서
길을 뚫자니
죽어서도 썩지 못할
생살이야, 생살이야.303)

여자: 바람 속에 뜬 새는
갈 곳을 잃어
불어오는 바람에
몸을 맡긴다.
바람 속에 뜬 새는
바람에 실려
나래를 쉰다.
바람 위에 실려서
작은 육신 먼 바다의 열려진
품안으로 온다.304)

자유시 형태의 분절로 이루어진 위의 대사들은 시적 분위기를 상당히 띠고 있다. 그러면서도 '달달'의 대사는 상대방을 향한 대화의 형식이 가미되어 있는데 비해 '여자'의 대사는 어떤 상황을 감성적으로 표현한 차이를 갖는다. 이것을 시극 차원에서 분석한다면 앞의 것은 시적인 동시에 극적인 성향을 갖는다면 뒤의 것은 시적 성향이 더 강한 것으로 평가할 수 있다. 극적 대사의 한 기능이 극의 진행에 기여하는 것임을 감안하면 상대방의 반응을 유도하는 의미가 내포된 앞의 유형이 더 효과적인 표현이라고 하겠다. 이런 기준을 적용하면 운문체 대사를 많이 구사한 세 작품 가운데 대부분의 대사를 시적 분절로 처리한 강우식의 경우가 시극의 특성을 가장 많이 지닌 반면, 김후란의 경우에는 시적 분절로 이루어지기는 했어도 산문성이 더 강한 것으로 파악된다.

303) 강우식, <벌거숭의 방문>, 앞의 책, 153쪽.
304) 이건청, <폐항의 밤>, 앞의 책, 218쪽.

② 극적 질서

㉠ 등장인물의 설정

극적 특성을 가장 잘 나타내는 것은 여러 가지가 있다. 아리스토텔레스는 비극을 형성하기 위해 필요한 요소로 플롯·성격·措辭·사상·場景·노래 등 6가지를 들었는데,[305] 본고에서는 극의 특성과 가장 밀접한 플롯과 성격(등장인물)을 통해서 각 작품의 특성을 비교해 보기로 한다. 措辭는 문체와 시적 표현에서 부분적으로 다루었고, 사상은 뒤에서 제재와 주제에 관련되어 있으며, 장경은 모두 단막극으로서 무대를 단순하게 처리했기 때문에 플롯과 함께 다룰 것이다. 그리고 음악은 이건청의 경우에 다소 활용성이 높지만 대체로 특이성을 보이지 않는다는 점에서 생략한다.

먼저, 등장인물 설정에 관해서 알아보기로 하는데, 개막 전 지문으로 제시한 내용을 통해서 각 작품의 차이를 대비하여 나타내면 다음과 같다.

등장인물의 유형과 성격 부여 특성 비교

구분	등장인물 수와 유형	등장인물의 명칭	성격 부여 양상
정진규	4명, 익명(유형성)	남자 A·B·C·여인 D	남녀만 구분
강우식	3명, 개별성	달달·부득·낭자	구도자, 근원적인 진실 등의 구체적인 성격 제시
이근배	2명, 익명(유형성)	남·녀	남녀 구분 및 연령 제시
김후란	3명, 개별성+유형성	현박사·김인애·간호사	직업, 관계, 인물 특성 제시
이건청	3명, 익명(유형성)	남자 A·B·여자	남녀 구분, 연령 제시
이탄	4명, 익명(유형성)	남자 A·B·여자 (2)	남녀 구분, 직업·연령·특성 제시

등장인물의 숫자는 모두 단막극 형태를 고려하여 가장 많은 경우가 4명

305) 아리스토텔레스, 천병희 역, 『시학』, 문예출판사, 1992, 49쪽.

이고 2명 1편, 3명 3편으로 3명이 과반을 차지한다. 등장인물이 적다는 것은 사건의 얽힘(인물간의 갈등 양상)이 적고 단일 구성임을 나타낸다. 그리고 등장인물의 명칭은 6편 중 4편에서 유형적 인물의 형식을 취했고, 강우식과 김후란의 작품에서는 개별적인 이름을 통해 성격을 제시하였다. 유형적 인물로 설정된 4편은 남녀의 성별만 구분한 것(정진규), 연령도 제시한 것(이근배, 이건청), 직업과 성격 특성까지 제시한 것(이탄)으로 차별성을 지닌다. 이처럼 6편 중 절반 이상인 4편에서 등장인물의 명칭을 기호화하여 익명으로 처리한 것이 특징인데, 이는 유형적인 인물을 통해 당대 사회의 보편적 정황을 나타내려는 의도에 기인된 것으로 보인다.

ⓛ 플롯의 구조와 갈등의 심화 양상

아리스토텔레스가 극(비극)의 6요소 가운데 가장 중요한 것으로 사건의 결합, 즉 플롯을 꼽았듯이[306] 전통적 관점에서 플롯은 극의 가장 중요한 요소이다. 또한 "플롯의 표현은 갈등의 표현과 일치한다."[307]거나 "드라마의 플롯은 다양한 요인들의 상호경쟁 상태에 의존한다. 이 점 때문에 대부분 드라마의 핵심부라고 할 수 있는 갈등에 대한 관심이 생겨난다."[308]고 하는 견해에서 보듯이 갈등은 플롯의 핵심 요소로 취급된다. 따라서 극에서 갈등 양상의 심도에 따라 플롯의 특성을 살필 수 있을 뿐만 아니라 극적 긴장감도 대개는 이에 따라 결정된다고 보아도 과언이 아니다.

한편, 갈등의 유형은 개인의 내적 갈등, 등장인물이나 외부 세계 사이에 일어나는 외적 갈등으로 대별된다. 그리고 그것은 등장인물의 욕망이나 지향점이 근원이 되어 그 충족 여부에 따라 심도가 결정된다. 즉 욕망 충족의 불가능성이나 충족 과정에 개입되는 장애 요인의 힘의 크기에 비

306) 위의 책, 51쪽.
307) 질 질라르 외, 윤학노 옮김, 『연극이란 무엇인가』, 고려원, 1991, 179쪽.
308) 베른하르트 아스무트, 송전 역, 『드라마 분석론』, 한남대출판부, 1986, 207쪽.

례한다. 이와 같은 플롯의 특성을 고려하여 각 작품의 무대 설정 상황과 플롯의 구조 및 인물간의 갈등과 반전 양상을 대비하면 다음과 같다.

무대 설정과 플롯의 특성 비교

구분	무대 설정	플롯의 구조	인물간의 갈등, 반전
정진규	없음	단막극, 4장(서장 포함)	중강, 중
강우식	있음	단막극(장 구분 없음)	강, 강
이근배	있음	단막극, 2장	약, 중약
김후란	있음	단막극, 3장	중, 중
이건청	없음	단막극, 3장	중, 중약
이탄	없음	단막극, 3장	중, 중약

먼저, 지문을 통한 무대 설정의 유무는 반반이다. 대개 단막극 형태이기 때문에 "무대: 깊은 산속 두 개의 암자(암자는 조명으로 처리한다.)"(강우식)와 같이 무대를 매우 단순하게 처리하거나 별다른 지시문이 없어도 연출 과정에서 간단하게 처리할 수 있는 수준으로 설정되어 있다. 무대 설정이 간단함은 극적 사건 전개가 단일구성으로 이루어졌음을 나타낸다.

다음, 플롯의 구조는 모두 단막극의 형태로 이루어져 있다. 강우식의 경우만 유일하게 비교적 장편임에도 불구하고 장 구분을 제시하지 않았고(사건 전개 과정에서는 등장인물의 관계와 장소의 변화가 이루어짐) 나머지는 2~4장의 형식으로 중간에 암전을 통해 장을 구분하고 있다. 장 구분은 장소의 변화나 사건 전개에 변화를 나타내는 구실을 한다.

한편, 사건 전개의 핵심인 갈등 양상은 모두 단막극인 만큼 심화 정도도 대체로 보통 수준으로 파악된다. 그런 가운데 강우식의 경우 작품의 길이가 가장 길다는 특성만큼 갈등 양상도 비교적 긴장감을 유발할 정도로 심화된 양상을 보이는 반면, 이근배의 작품은 서로 고립된 아내와 남편이 각각 혼자 등장하여 과거를 회상하거나 현재 심정을 독백 형식으로

토로하기 때문에 실제 무대에서는 갈등관계가 드러나지 않아 표면적으로는 가장 약한 형태로 되어 있다.309) 이를 좀 더 구체적으로 살피기 위해 인물과의 갈등 관계를 요약적으로 제시하면 다음과 같다.

- 정진규: 현대시의 난해성, 서구 지향 ↔ 전통 지향, 서구 지향인 A의 패배와 재생(반전 요소)으로 구원 가능성 열림.
- 강우식: 대승적 구도 ↔ 소승적 구도, 두 가지 태도를 교차하여 경험을 공유하도록 하고(반전) 참된 구도의 태도를 인식케 함(반전).
- 이근배: 바람난 남편의 가출 ↔ 남편을 기다리는 아내의 독백을 통해 자아 성찰, 각각 혼자 무대에 등장해서 내면적 갈등을 토로하도록 구성, 등장인물 사이의 갈등상은 무대 위에서 표면화되지 않음, 세상에 영원한 것은 없다는 남편의 비관적 염세적 인식이 죽음을 지향하는 것으로 암시됨(반전).
- 김후란: 수술 도중 사망한 여인 때문에 의사로서 양심의 가책을 느끼며 죄의식에 시달리고 약혼자와도 이별을 결심하는 의사의 내적 갈등, 의사 ↔ 약혼자, 만남과 결별로 반전됨.
- 이건청: 피폐한 도시에서 실업자의 출구 갈망, 비관적 사회와의 갈등, 같은 회사에 동일한 인물이 구직자로 등장하여 순환적(떠돎) 의미 유발(극적 아이러니 및 반전)
- 이탄: 가난으로 가족(아내, 아이)을 잃고 방황하는 외판원의 내적 갈등과 사회적 갈등, 이상향 갈망, 실성한 여인의 두 가지 태도(반전 및 극적 아이러니).

이를 통해서 보면 플롯 구성에서 갈등 양상이 대체로 보통 수준에 머물고 있으며 반전 양상도 비교적 느슨한 편이다. 그러니까 극적 체계를 무난하게 갖추고는 있지만 극적 긴장감을 유발하기에는 부족한 점이 없지

309) 김형필(이탄)은 이 작품에 대해 "비록 한 시간대의 짧은 시극이라 할지라도 '행동의 묘사'나 '극적인 조화'가 희박한 파격적인 것이었다."라고 평가했다. 김형필, 「시와 시극」, 앞의 책, 47쪽.

않다. 플롯의 핵심은 갈등에 있고 갈등의 심화 정도에 따라 극적 긴장(서스펜스)의 강도도 결정되며, 또 극적 긴장이 극에 대한 관객의 관심과 호기심을 유발한다는 점을 감안하면 다소 느슨한 극적 갈등과 반전이 그들의 작품을 평이하게 만든 근본 요인이라 할 수 있다. 결과적으로, '현대시를 위한 실험무대' 동인들의 시극들은 플롯의 역동성이 다소 약해 연극성보다는 시적 성향이 상대적으로 좀 더 강하다고 할 수 있는데, 이 점이 바로 "명색만 시극운동이라 해놓고, 시낭독회로 나아갔기 때문에 우선 주최 측인 극단 '민예극장'이 점차 소극성을 보이게 되었던 것"[310]이라는 유민영의 비판을 초래했다고 볼 수 있다. 물론 유민영의 비판에도 지나친 측면이 있다. 분명 공연 내용이 시극과 시낭송으로 이원화되었음에도 불구하고 시극 공연을 무시하고 전체를 '시낭독회'로 격하한 것은 편견이거나 잘못된 기억에 의존한 것이 아닌가 생각된다.

③ 제재와 주제의 특성

엘리엇은 「시와 극」 말미에서 결론적으로 예술의 기능과 시극 양식의 존재 이유를 다음과 같이 설파했다. 즉 예술이 다양한 통로와 매체로 인생의 한 단면을 그려내어 감상자에게 삶의 질서를 성찰하고 인식하도록 하는 계기를 마련해주는 것이라면, 그 예술의 한 양식인 시극은 눈에 보이지 않는 삶의 심층—독특한 감정의 영역을 포착하여 집중적으로 드러내는 데 그 장점이 있다고 한다. 이것은 오직 시극만이 표현할 수 있는 영역이라는 점에서 독보적인 가치를 지닌다는 것이다.[311]
또한 그는 시극이 제 자리를 회복하려면 산문극과 공공연한 경쟁에 들어가야 한다고 했다. 그러기 위해서는 관객들과 동시대인 현대 인물들이

310) 유민영, 『우리시대의 연극운동사』, 앞의 책, 405쪽.
311) T. S. Eliot, 「시와 극」, 앞의 책, 209쪽.

말하는 시를 들려주어야 한다고 하면서 그는 "우리의 경험을 잘 살릴 수 있는 다음 세대의 극작가들은 관중들이 시를 듣고 있다고 의식하는 바로 그 순간에, '우리들도 시로써 말할 수 있다'고 그들의 입에서 스스로 말이 나오게까지 만들 수 있기를 희망하는 바입니다."[312]라고 요청하였다. 말하자면 초기의 시극관, 즉 역사적 신화적인 제재와 합창 및 無韻詩로 이루어져야 한다는 주장을 바꾸어 당대의 관객과 함께 호흡하는 현실 생활을 그려낼 때 산문극과 공공연한 경쟁을 벌일 수 있다고 보았다. 이런 점에서 '현대시를 위한 실험무대'에서 다룬 제재들도 엘리엇의 기대에 부응한다. 먼저 제재와 주제의 특성을 제시하면 다음과 같다.

시대 배경과 제재 및 주제의 특성 비교

구분	시대 배경, 제재	주제
정진규	현대, 현대시의 난해성	현대의 속물성 비판과 구원 문제
강우식	고대, 불교 설화	구도의 태도와 진정한 보살행의 실천 탐색
이근배	현대, 파경 부부	가출한 남편과 그를 기다리는 아내의 자기성찰
김후란	현대, 병원과 바닷가	수술 중 사망한 환자로 인한 양심의 가책
이건청	현대, 폐항(사회 상징)	피폐한 현실에서 구원 가능성 탐색
이탄	현대, 항구의 주막	가난으로 인한 가족 상실과 이상향 갈망

강우식의 경우를 제외한 5편이 모두 현대사회를 제재로 다루었다는 점에서 엘리엇이 기대한 현대 시극의 지향점에 상당히 근접한 의의가 있다. 강우식의 작품은 『삼국유사』 권제3 「탑상(塔像)」제4 '南白月二聖, 努肹夫得, 怛怛朴朴'에 관한 설화를 원용하여 현대적으로 변용하였다. 즉 전체 내용은 원전과 거의 유사하지만, 지향점이 서로 다른 '달달'(출가한 구도자로 '근원적인 진실'을 상징하는 인물)과 '부득'(출가한 구도자로 '현실적 진실'을 상징하는 인물)이 구도의 태도를 교차적으로 경험케 하고 결

312) 위의 글, 200~201쪽.

과적으로 어느 것도 만족하지 못한다는 경험담을 토로하게 하는 대목에서 변화되었다. 이를 통해 작자는 구도의 어려움과 세상에 완벽한 것은 없다는 주제를 드러낸다. 이 점에서 고대 설화의 내용이 현대적으로 변용된 의의를 지닐 수 있다.[313]

한편, 제재가 주로 현대물인 만큼 주제 역시 현대사회에서 일상인들이 겪을 만한 것들이 주류를 이룬다. 정진규의 경우, 현대시의 문제점에 대한 토론으로부터 시작하지만 결국 "오늘의 모든 이들은 저마다 가면을 쓰고 돌아앉아 있어. 단절되어 있어. 어두움의 세상이야."[314]라고 외치는 대사에 드러나듯 현대사회의 어둠과 단절된 인간관계에 대한 성찰을 통해 이를 극복하고 "사랑과 평화의 따뜻한 손을 서로 내어잡"아 "우리들의 막힌 입이 열리고 가슴이 열리는 기쁨"[315]을 맞이할 수 있는 세상이 도래하기를 갈망하는 내용을 극화했다. 강우식의 경우는 고대 설화를 바탕으로 하여 구도의 과정과 태도를 극적으로 탐색한 뒤 결말에서 주인공들이 관객을 향하여 "달달: 여러분 우리 두 사람의 길에/부득: 어느 것을 선택하시는지는/다 여러분의 타고난 업인 것 같습니다"[316]라고 말하게 함으로써 작자는 예나 지금이나 변함없이 삶의 태도는 선택의 문제이기보다는 천성이나 운명에 의해 결정되는 것이 진실임을 드러낸다. 이근배의 경우는 부부 사이의 갈등으로 가출한 남편과 그를 기다리는 아내가 서로 자신의 잘잘못을 성찰하여 독백하는 과정을 중심으로 전개한 뒤 결국 남편이 "사람은 어디 가나 혼자뿐이라는 것을" 깨닫고 "사람도 죽고 나면 고통은

313) 작자는 현대와의 관련성을 나타내기 위해 부분적으로 현대적 어투와 광고 구절 및 이효석 소설 <메밀꽃 필 무렵>의 한 장면을 연상케 하는 것―'줄줄이 사탕', '강원도 평창군 일대의/메밀밭에 달뜨듯'등과 같은 표현을 가미했으나 지엽적이고 미미하여 오히려 극 전체의 흐름을 깨는 느낌을 준다.
314) 정진규, <빛이여 빛이여>, 앞의 책, 161쪽.
315) 위의 작품, 166쪽.
316) 강우식, <벌거숭이의 방문>, 앞의 책, 166쪽.

다 씻어지고 맑디맑은 빛깔의 꽃처럼 평화를 맞을까"[317]라고 반문하여 현실에서는 자기 이상대로 살기가 불가능하다는 비관적 결론에 이르는 것으로 종결된다. 또한 김후란의 경우, 의사가 수술이 잘못되어 여인을 죽음에 이르게 한 사건에 대한 양심적 압박감을 이기지 못하고 갈등하다가 약혼자와 헤어지기로 결정한 뒤에 "버림받은 쓸쓸한 사람들 곁으로. 화려한 도시의 높은자리 음표와는 정반대의, 어딘가 낮게 몸을 굽혀 겸허하게 사는 사람들 곁으로. 그런 곳에서라면 내 지난날 오만했던 실수도 용서를 받고/내 하찮은 의술 바쳐 헌신할 보람도 있을 듯하오"[318]라고 하는 장면에 따르면 작자는 현대인의 오만함을 성찰하고 낮은 곳에 임하는 것이 참된 삶임을 표현하려 했음을 알 수 있다. 이건청은 현대사회의 정황을 폐항이나 불임으로 상징하고 취업의 어려움에 대해 전개하면서 "그러나 나는 믿습니다. 굳게 닫힌 마음과 마음의 유리창을 말끔히 닦아내고, 저 폐항의 배들을 바라볼 때 당신의 허탈함도 가실 수 있으리라는 걸"[319] 제시하여 전망 부재의 현실을 극복하기 위한 노력을 강조한다. 끝으로, 이탄의 경우에는 가난으로 인해 가정이 파탄된 두 남자의 방황을 통해 가정의 소중함을 일깨우면서 이상향으로서 <홍길동전>의 '율도'에 비견되는 '꽃섬'을 지향 대상으로 설정하였다. "꽃섬에는 새들도 새처럼 나네/꽃섬에는 꽃들도 꽃처럼 피네"[320]라는 노래를 통해 볼 때, 작자는 사람다운 삶과 자아실현이 불가능한 현대사회를 표현하려 한 것으로 보인다.

이상에서 보면 제재와 주제는 조금씩 다르더라도 결국 모두 현대사회의 어두운 정황을 성찰하고 구원 가능성을 탐색하며 이상향을 추구하는 것을 표현하려 했다는 점에서는 거의 대동소이함을 알 수 있다. 그리고

317) 이근배, <처음부터 하나가 아니었던 두 개의 섬>, 앞의 책, 200쪽.
318) 김후란, <비단끈의 노래>, 앞의 책, 166쪽.
319) 이건청, <폐항의 밤>, 앞의 책, 222쪽.
320) 이탄, <꽃섬>, 앞의 책, 224쪽.

등장인물 사이의 치열한 갈등 양상보다는 내적 갈등과 현대사회의 비극성을 성찰하고 구원의 길을 모색하는 장면이 더 많다. 이와 같은 특성은 예술(시극)을 통해 삶의 질서를 성찰하고 인식하게 하는 것이라는 엘리엇의 견해에 상당히 근접하여 결과적으로 시극의 본령이 대체로 잘 구현되었음을 나타낸다.

다만, 정진규의 경우 현대 난해시에 대한 문제로부터 사건 전개의 실마리를 풀어간다는 점, 강우식의 경우에는 고대 불교설화를 바탕으로 현대적 의미까지 융합될 수 있도록 변용했다는 점은 다소 색다른 점으로 지적되겠으나, 대체로 흔히 접할 만한 제재와 주제를 극화하여 신선미가 다소 부족한 것으로 평가할 수 있다. 여기에 운문의 효과가 미약하고 플롯에서 갈등의 심도가 얕아 시극성이 약화됨으로써 관객의 극적 긴장감이나 호기심을 지속적으로 자극하기에는 다소 역부족이었던 것으로 판단된다.

(4) '현대시를 위한 실험무대'의 종막과 성과

'현대시를 위한 실험무대'는 우리 시극사에서 조직적인 시극 운동을 펼친 단 두 개의 단체 가운데 두 번째이자 마지막이 되는 동인회다. 1980년대 초반, 민예소극장에서 이루어진 공연을 통해 시극이 한때 관객들의 뜨거운 관심을 끌어내기도 했지만 그것도 그리 오래 가지 못하고 흐지부지 중단되어 '시극동인회'의 전철을 밟았다. 2년 동안 5회의 공연을 마친 이후 1982년 봄부터 1984년 봄까지 5회 정도 공연해야 할 기간 동안 공백기를 가졌다는 것은, 그 내막이 자세히 알려지지는 않았으나, 이때 이미 대중적 관심도가 현저히 떨어지기 시작했음을 암시한다고 볼 수 있는데, <꽃섬> 공연은 결국 그들의 결심을 굳히게 한 것으로 보인다. 유민영은 당시 상황을 다음과 같이 정리하였다.

이러한 시극운동도 2년도 못 가서 결국 흐지부지되고 말았는데 그 것은 두 말할 것도 없이 연극무대를 발판으로 하면서도 연극보다 문 학, 그것도 순전히 시의 운동으로 나아갔기 때문이다. 적어도 극장공 간을 발판으로 삼을 경우에 문학보다는 연극쪽으로 기울어져야 시극 운동도 가능해지는 것이다. 명색만 시극운동이라 해놓고, 시낭독회로 나아갔기 때문에 우선 주최측인 극단 '민예극장'이 점차 소극성을 보 이게 되었던 것이다. 물론 흐지부지된 요인 중에는 극단대표인 허규 가 '민예극장'을 떠나 국립극장장으로 옮긴 데에도 있는 듯하다. 이러 한 시극운동도 사실은 연극인들쪽에서 보면 연극의 다양화에 앞서 침 체국면을 벗어나 보려는 시도였기도 하다. 소극장을 중심으로 한 연 극의 저변확대가 70, 80년대 과제 중의 하나였기 때문이다.321)

위의 내용은 이탄 작품이 공연되기 이전의 상황에 대해 언급한 것인데, 그는 시극 운동이 지속되지 못한 원인을 크게 두 가지로 규정하고 연극적 측면에서의 의의를 평가하였다. 먼저 시극 운동이 흐지부지된 원인으로 시인들의 시극에 대한 인식 부족과 민예극장 대표인 허규가 국립극장장 으로 옮긴 사정을 꼽았다. 여기서 주목되는 것은 시극을 '순전히 시의 운 동'으로 전개했기 때문이라는 지적이다. 앞서 논의했듯 시극은 시와 극의 완전한 융합이 이루어질 때, "시인 동시에 극적"이고 "시적이고 극적인 동시에 그 이상의 어떤 것"322)으로 승화될 수 있는데 당시 시인들이나 연 출가들은 시극의 진면목을 구현하여 관객에게 보여주는 데는 다소 미흡

321) 유민영, 『우리시대 연극운동사』, 앞의 책, 405쪽.
322) 엘리엇은 이에 대한 적절한 예로써 「햄릿」의 한 장면을 들었다. 예시의 끝부분인 '호레이쇼우'의 대답은 다음과 같다.
　　나도 그런 소리를 들었고 어느 정도 믿기도 하네
　　그러나 저기를 보게. 아침 해가 붉은 도포를 입고
　　저기서 높은 동산위 이슬을 밟으며
　　걸어오시네. 이제는 우리들도 망을 파하세
　　(T. S. Eliot, 「시와 극」, 앞의 책, 189~190쪽.)

했던 것으로 보인다. 특히 작품을 참고하면 시적 형상화는 물론이고 극적 차원에서도 구성이 느슨하고 참신함이 부족한 것으로 볼 때 시극의 정체성을 명확하게 인식하지 못한 것으로 파악된다.

동인들의 노력이 없었던 것은 아니다. 지속적으로 관객의 호기심과 흥미를 유발하기 위해 시의 대중화라는 목표에 걸맞은 방법을 강구하였지만 다양한 방법도 필연적으로 한계에 부딪힐 수밖에 없었다. 특히 흥미를 유발하기 위해 가미한 부수적인 요소들이 공연의 본질인 시극과는 오히려 멀어지는 요인을 갖고 있다는 점이 큰 문제점으로 인식될 수 있기 때문이다. 말하자면 공연 내용은 부차적인 것보다는 근본인 시극의 작품성이 뒷받침되어야 지속 가능성을 확보할 수 있는데, 앞서 분석을 통해서 보았듯이 시극이라 해서 특별한 관심을 끌 만한 요소가 부족했다. 일반극과 차별화될 만한 요소가 없는데다가 시극의 특성을 담보하기 위해 시적 분위기를 내는 데 관심을 기울이다 보니 결과적으로 모호한 상태가 되고 말았던 것이다. 특히 거의 특색 없는 제재와 주제, 그리고 극의 생명인 플롯의 갈등과 반전 등이 느슨하게 이루어져 관객에게 극적 긴장감을 자극하지 못한 것이 가장 아쉬운 점이다. 그리하여 그들의 활동은 "아무튼 앞으로 쓰여지고 공연될 작품들은 이같은 자성의 과정을 거치는 동안 실험무대가 아닌 완전히 독립된 장르로서의 시극으로 정립하게 될 것이라는 기대를 지녀 본다."323)고 피력한 정진규의 말대로 그야말로 '실험무대' 차원에 그쳐 '하나의 독립된 장르로서 시극을 정립'하는 위치까지는 도달하지 못했던 것이다.

물론 이런 결과가 곧 '현대시를 위한 실험무대'의 실패를 의미하거나 무의미한 것으로 볼 수는 없다. 예술적 실험이 바로 완성된 형태로 정착되기 어렵다는 점에서 그들의 실험과 시도는 그 자체로 값진 노력이라 보

323) 정진규, 「시극의 현장과 본질」, 앞의 책, 73쪽.

아야 한다. 비록 5년도 다 채우지 못한 채 막을 내리기는 했지만, '현대시를 위한 실험무대'는 한때 그 가능성을 확인하기도 한 것처럼 일부 시인들이나마 현대시의 위기를 극복해 보려는 절실한 노력을 통해 시의 대중적 확장 가능성을 실험하고 어느 정도 성과를 거두었다는 점, 시와 극의 융합 방법을 실체적으로 경험했다는 점 등은 소중한 결실로 인정되어야 한다. 또한 극적 차원에서도 소극장 운동의 가능성과 연극의 다양화 및 인접 예술과의 연계 가능성을 확인했다는 점에서 일정한 의의를 갖는다고 하겠다. 결론적으로, '현대시를 위한 실험무대'가 그 지속성과는 별개로 문자 매체로 전달되는 시의 개인적이고 정적인 차원을 무대를 통한 역동적이고 대중적인 차원으로 승화하고 확산하는 데 기여한 공적은 시극사적으로 길이 남을 것이라고 전망된다.

2) 동인 활동 이외의 개별 작품들의 특성

'현대시를 위한 실험무대'라는 동인 활동으로부터 막이 열린 1980년대의 시극 발표 상황은 시극 운동을 통해 공연된 작품을 제외하고 개별 작자로 보면 70년대에 비해 크게 축소된 양상을 보인다. 재발표까지 모두 합쳐도 10건에 불과할 정도이다. 특히 후반기에는 문정희와 하종오 두 시인만이 시극을 발표하여 작자의 수에서는 현저히 줄어들었다. 이 시기에 개별적으로 작품 활동을 한 시인들의 면면을 살펴보면 이렇다. 전반기에는 70년대에 이어 계속 시극에 대한 열의를 보여준 문정희를 비롯하여 '현대시를 위한 실험무대'의 동인으로 참여한 시인 가운데 유일하게 후속 작품을 발표한 강우식, 그리고 새로 등장한 신세훈 등 세 사람이 각각 1편씩 작품을 발표하였다. 그리고 후반기에는 하종오 혼자서 세 편을 발표하여 시극의 맥을 이었다. 이들의 작품 발표 연표를 다시 정리하면 다음과 같다.

번호	작품	작자	발표 매체	발표 시기	출판사/극장
1	<都彌>	문정희	『현대문학』 6월호	1980.6	현대문학사
2	<체온 이야기>	신세훈	『희곡문학』 창간호	1982.2	희곡문학사
3	<듯入날出>	강우식	≪벌거숭이 방문≫	1983.9	문장사
4	<도미>	문정희	극단 가교	1986.7.5~25	쌀롱, 떼아뜨르秋
5	<눈먼 도미>	문정희	극단 가교	1986.11.29~12.12	문예회관소극장
6	<어미와 참꽃>	하종오	『월간중앙』 4월호	1988.4	중앙일보사
7	<어미와 참꽃>	하종오	극단 마당세실	1988.4.2~30	마당세실극장
8	<어미와 참꽃>	하종오	≪어미와 참꽃≫	1989.5	도서출판 황토
9	<서울의 끝>	하종오	≪어미와 참꽃≫	1989.5	도서출판 황토
10	<집 없다 부엉>	하종오	≪어미와 참꽃≫	1989.5	도서출판 황토

위 표에서 보듯이 동인 활동 이외로 발표된 작품은 6편이고, 공연과 재발표 등을 합하면 모두 10차례의 발표 행위가 있었다. 공연된 작품 두 편 가운데 문정희의 <도미>는 문예지에 처음 발표된 이후 6년이 지난 뒤에 공연된 다음 재공연 때에는 '눈먼 도미'로 제목을 변경하여 특이한 기록을 보여준다. 하종오의 <어미와 참꽃>은 종합 월간지에 발표된 뒤에 공연과 재수록 등을 통해 역시 3차례 발표되었다.

(1) 문정희의 시극 세계: 모순된 존재와 비극성 성찰

문정희는 ≪새 떼≫ 후기에서 "제3부에는 시극 3편을 모았습니다. 시극에 빠지기 시작한 것은 최근의 일이지만 시극이란 참으로 매력있는 장르입니다./이 狂氣가 시들지 않는 한 시극도 계속 쓸 것입니다."(1975. 가을)라고 다짐했는데, 1980년 6월 『현대문학』에 <도미>를 발표하여 그 약속을 지켰다. 이 작품은 『삼국사기』 권 제48, 「列傳」 제8 '도미' 설화를 시극으로 재창작한 것이다. 작자가 무대지시문을 통해 시대배경을 '백제시대'로 제시하고 다시 "(시대에 구애받을 필요 없음)"이라고 명시하였듯이, 이 작품은 고전의 현대적 변용이자 인간 존재의 본성, 또는 原型에 관해 성찰하고 표현한 시극이다.

작품의 구조는 2막5장으로 짜여 시극으로서는 비교적 장편에 가깝고, 사건 전개상 시간은 현재-과거-현재로 수미상관 형태로 구성되었다. 문체는 산문체 중심으로 표현하되, 합창(노래)을 삽입하여 장면과 장면의 연결, 압축 기능, 앞으로 일어날 사건에 대한 징조를 암시하는 기능을 하도록 했다. 등장인물은 주인공 도미를 비롯하여 그의 아내 아랑, 아랑을 탐하는 개루왕, 그 밖에 시녀와 보초병들 등으로 구성되었다. 줄거리는 다음과 같다.

제1막 제1장: 눈먼 도미와 남루한 아랑이 서로 모르는 상태로 만나는 장면에서 아랑이 "오, 십년이 지나도 이십년이 지나도 삼십년이 지나도 썩지 않는 恨이여"라고 독백하여 아내를 잃은 한을 삭이지 못한다. 그 다음, 극은 도미에게 영원히 풀리지 않는 한이 맺히는 과정을 보여주는 과거로 돌아가서 도미와 아랑의 결혼 장면으로부터 다시 시작한다. 마을사람들이 두 사람의 결혼을 축복하는 한편, 개루왕이 아랑의 미모에 반하는 모습을 통해 갈등과 비극의 근원이 암시된다.

제2막 제1장: 개루왕이 아랑의 미모에 빠져 도미를 부러워하면서 한편으로는 죽이고 싶도록 밉다고 증오한다. 개루왕의 심중을 알아챈 시녀가, 도미에게 혼자 감당하기는 어려운 일인 궁중 뜰에 큰 누각을 지으라고 명을 내리면 그 약속을 지키지 못할 것이므로 그때 아랑을 차지하면 된다는 묘책을 낸다. 왕의 무소불위를 재확인하면서 가능성을 암시한다.

제2장: 누각 공사에 열중하는 도미에게 시녀가 아랑이 부정한 사람이라고 거짓말을 하며 부부 사이에 이간질을 한다. 왕이 아랑을 원한다는 명을 내릴 거라 하며 포기하기를 종용한다. 두 사람은 확고한 믿음에 변함이 없음을 굳게 약속하지만 도미가 누각 쌓는 일에 한계를 느끼면서 왕과 아랑 사이에서 실랑이를 벌인다. 개루왕은 아랑의 의사에 따를 것을 약속한다.

제3장: 시녀가 아랑에게 거듭 종용해도 아랑은 기다릴 것이라 확신하면서 차라리 죽었으면 죽었지 시녀의 말을 따르지 않겠다고 한다. 그러다가 도미의 마음이 흔들리는 기미를 보이기 시작하자, 개루왕은 도리어 아랑을 당장 그의 집으로 돌려보내라 한다.

제4장: 개루왕이 아랑의 집으로 행차하여 아랑의 마음을 확인하려 한다. 아랑은 도미를 사랑하는 마음에 변함이 없음을 확인하며, 채금과 자신이 옷을 바꿔 입는 계책으로 위기를 모면한다. 왕은 속은 채 채금하고 사랑을 나눈다. 도미도 채금을 아랑이라 착각한 나머지 아랑과의 아름다운 관계를 영원히 눈 속에 간직하겠다며 자기 눈을 찔러 눈알을 뽑는다. 그때 아랑이 왕을 속인 사실이 탄로가 나고 개루왕이 아랑을 꾸짖자 도미는 눈을 개루왕에게 바친다. 그것을 본 개루왕은 자기 눈을 멀게 한 아랑을 백제 땅에서 쫓아내라 하고 시녀를 찔러 죽인 후 자신도 높은 담장에 둘러싸여 눈이 멀었음을 인정하며 가슴을 찌르고 쓰러진다. 그리고 첫 장면으로 돌아가서 막이 내린다.

줄거리를 통해서 보듯이 이 작품은 비극 양식으로 분류할 수 있다. 무엇보다 주요 등장인물들이 모두 비극적 존재로 파국에 이른다는 점에서 그렇다. 주인공인 도미는 자기 눈을 찔러 눈이 멀고 그 아내인 아랑도 백제 땅에서 쫓겨나 낭인이 되어 떠돌아다니는 신세로 전락하며, 극중 인물들을 모두 비참한 존재로 몰락하게 만드는 원흉인 개루왕도 결국 자신을 스스로 단죄하여 자결하는 것으로 마감한다. 그리고 이들이 비극적 존재로 전락하는 가장 큰 원인인 비극적 결함이 개루왕의 탐욕과 고집이라는 점, 그의 자결이 일반 백성인 도미보다도 못난 자아 인식과 발견에 따른 것이라는 점도 비극적 요건을 충족시킨다. 또 한 가지 비극적 결함인 고집에 관련하여 주목되는 것은 도미 부부의 신의와 신념이다. 즉 부정적인 의미를 띤 개루왕의 탐욕과 고집이 비극의 근원적인 요인이라면, 긍정적인 의미를 갖는 도미 부부의 금슬과 신의도 자신들을 비극적 존재로 전락

케 하는 결정적 요인으로 작용한다. 다시 말하면 개루왕의 거대한 권력에 굽히지 않는 도미 부부의 끈끈한 정과 믿음도 일종의 고집 같은 의미가 되어 비극적 결함의 기능을 한다. 이런 점에서 이 작품의 비극성은 인간의 존재론적 아이러니와 모순 및 부조리에 기인한 결과이자, 인간적 한계를 보여주는 극적 장치라고 할 수 있다. 이렇게 이 작품은 개루왕의 탐욕과 권력 남용에서 비롯된 비극의 씨앗이 궁중 도목수인 도미 부부에게로까지 옮겨져 갈등을 겪다가 함께 파국을 맞는데, 이 점에 대해 좀 더 구체적으로 살펴본다.

앞서 비극의 씨앗이 개루왕의 탐욕과 고집이라고 하였는데, 그에게 그런 마음의 분란과 갈등을 일으키게 하는 것은 부조리하기는 하지만 아랑의 미모이자 '천하의 요조숙녀'를 아내로 맞이한 도미의 행운이라고 볼 수도 있다. 이는 그들의 흥겨운 잔치마당에 개루왕이 행차하여 나누는 대화를 통해서 알 수 있다.

> **개루**: 나의 백성들이여, 어찌 그리 흥겨운가. 외로운 왕도 같이 흥
> 겹고 싶구나. 누구의 경사인가? 무슨 경사인가?
> [마을사람들 합창]
> 경사지요, 경사
> 도미와 아랑이 부부되었소
> 천하의 요조숙녀 아랑이
> 늠름하고 기걸찬 사내 도미의 아내 되었소.
> **개루**: 도미라면 나도 알고 있지. 궁중 도목수 아닌가.
> **마을사람들**: 왜 아니겠습니까?
> **개루**: 오, 그거 잘 됐군. 그들에게 나도 축복의 상을 주리다.
> **마을사람들**: 대왕의 성총 하늘로 넘치나이다. 대왕의 자비, 대왕의
> 사랑. 대왕만세. 개루대왕 만세.
> (...)
> **개루**: 내 백성이 즐거워야 임금도 즐겁고 내 백성이 행복해야 임금

도 행복한 것. 이리 가까이 오라. 그대들의 행복한 모습을 가까
이 보리라.

도미: 미급한 도미, 대왕의 은혜입어 아름다운 처녀를 아낙으로 맞
아 그 과분함에 몸둘 바를 모르겠습니다.

아랑: 대왕의 칭송 익히 들어 동경하던 바 이제 뵈오니 더욱 행복하
오이다.

개루: 저런, 그대는 정말 천하 미인이로다. 이 나라에 그대같은 미
인이 있었다니 참으로 놀랍도다.

아랑: 과분하신 칭찬, 부끄러워 몸둘 바 없아옵니다.

개루: 과찬이 아니로다. 이리 좀더 가까이, 가까이. 아니, 그만 물러
가라. 그대에게 비단과 황옥을 보내리라. (245~246)

위 장면에서 보면 개루왕의 심경에 변화가 일어나는 과정이 잘 드러난
다. 첫째는 개루왕이 궁금해 할 정도로 흥겨운 잔치마당이 벌어졌다는
점, 둘째는 흥겨운 잔치마당에 대조되는 '외로운 왕'이라는 소외의식, 셋
째는 잔치마당에 동참하여 백성들에게 '축복의 상'을 주고 격려하려는 마
음, 넷째는 백성들과 한 마음임을 확인하고 가까이 만나려 하는 것, 다섯
째는 아랑이 '천하 미인'임을 알고 감탄하는 것, 여섯째는 본능에 이끌리
다 자제하고 상을 내리는 것 등이 바로 그것이다. 이에 따르면 개루왕은
처음에는 순수한 마음으로 잔치마당에 행차하였다. 마을사람들의 합창이
나 백성과 하나라는 그의 표현에 따르면 서로 소통하며 자비로운 임금임
을 보여준다. 다만, 화근이라면 '외로운 왕'이라는 단절감에 젖어 있다는
점이다. 여기에 '천하 미인'인 아랑의 미모가 기름을 붓는 꼴이 된 셈이다.
그래서 왕도 처음에는 제 본분을 잊고 자칫 남성성의 발동에 이끌려 갈
듯 하다가 이내 냉정을 되찾는다. 사실 이것은 겉으로만 태연한 척 하는
것일 뿐 그의 마음이 흔들리고 있다는 표시이다. 즉 갈등의 사전암시와
같은 기능을 한다. 호사다마라고 하듯이 도미의 행복한 결혼식은 불행으
로 들어가는 단초가 되는 극적 아이러니이자 반전의 실마리가 되는 것이

다. 아랑의 미모에 반한 개루왕이 불면증에 시달리면서 심각한 갈등에 빠지기 시작하기 때문이다.

> 개루: 누가 나의 잠을 빼앗아갔나. (…) 저 달처럼 고혹적인 그대. 그
> 대가 내 잠을 빼앗아갔네. 그대는 내 백성의 아내. 그대에게 끌
> 려서 잠 못 이루는 왕을 어이할꺼나. 이 무겁고 크기만한 왕관
> 을 어이할꺼나. 아니, 이 나라의 왕은 무엇이나 할 수 있고, 이
> 나라의 것은 어느것 하나 왕의 소유가 아닌 게 없을진대, 한갓
> 계집 때문에 하늘같은 심기를 괴롭히다니…… 뺏자. 아니, 당
> 연히 내것이니 내가 갖는 게지. 아, 그러나 (…) 왕은 만백성의
> 어버이. 아, 그러나 왕도 한낱 인간, 한낱 사내, 도미가 부럽구
> 나. 아니 죽이고 싶도록 밉구나. (246)

위 대사에는 '고혹적인' 아랑에게 반한 개루왕의 복잡한 심리가 적나라하게 드러난다. '그대는 내 백성의 아내'라는 사실과 자신은 '만백성의 어버이'라는 현실을 인정하지 않을 수 없는 윤리적이고 사회적인 양심의 소리, 무소불위의 권력과 무력감, 소유욕과 비판의식, 본능과 이성, 개인(인간, 사내)과 직책(왕, 사회적 자아) 등 온갖 상념에 사로잡혀 갈등한다. 그러다가 끝내 제 뜻을 실현하지 못하고 도미에 대한 부러운 마음을 갖는 것으로 한 걸음 물러나면서 극단적인 증오심에 빠져든다. 말하자면 아랑을 쟁취하는 방향으로 갈 가능성을 암시한다. 그럼에도 불구하고 이 장면에서 개루왕이 무소불위의 권력을 갖고 있음을 강조하면서도 그것을 결단력 있게 쉽게 행사하지 못한다는 점에서 또 다른 인간적 면모, 즉 일말의 양심의 소리가 작동하고 있음을 알 수 있다. 이는 개루왕의 괴로운 마음을 눈치 챈 시녀가 아랑을 강탈하는 계략, 즉 도미에게 짧은 시일 안에 누각을 지으라 하고 만약 누각을 완성하지 못할 경우 아랑을 왕비로 맞아들이겠다는 약속을 한 후에 도미가 한계에 이르렀을 즈음 나누는 대화에서도 드러난다.

도미: 대왕께서 저의 모든 것을 빼앗아가신다 해도 제 눈에 선명한
　　 그 모습을 지우시지는 못할 것이옵니다.

개루: 무례하게도 나의 가슴을 찌르는구나. 스스로 내 앞으로 걸어
　　 오도록 하지. 두고보라. 그대 앞에 왕비의 관을 쓰고 나타나는
　　 그 모습을.

도미: 대왕은 그의 외모를 원하시고 저는 그의 내면을 지키고 있겠
　　 습니다.

개루: 외모는 내면을 담고 있는 그릇이야.

도미: 그릇이 바뀐다고 그 안에 담긴 것이 변할 리 없습니다. 나무
　　 로 만든 기둥은 모양이 바뀌어도 끝내는 나무입니다. 쇠나 돌
　　 이 되지 않습니다.

개루: 그대가 원하는 것이 무엇인가. 감히 왕비가 되려는 여인을 탐
　　 하는 건 아니겠지?

도미: 누각을 완성시키게 해주시옵소서.

개루: 그것뿐인가.

도미: 그 다음은 아랑의 의사에 따르게 하시옵소서.

개루: 그대와 나는 사람이 바뀌었구나. 번번이 내 앞에 서서 가는구
　　 나. 누각을 고집해 짓겠다는 심사는 무엇인가?

도미: 제게 선명하게 보이는 영상을 바라보기 위해서입니다. (254)

　　도미와 개루왕이 나누는 대화의 요점은 아내를 지키려는 강한 의지와
어떻게든 그의 아내를 앗으려는 의지의 대립인 것처럼 보이지만, 사실 그
보다 더 중요한 것은 개루왕이 스스로 양심의 가책을 느끼고 있는 점이
다. 윤리적으로 이미 지고 들어가기 때문에 논리적으로도 밀릴 수밖에 없
다. 너무 짧은 기간에 누각을 지으라는 명령이 부당하므로 누각을 완성할
수 있는 기회를 달라고 간절하게 호소하면서도 한편으로는 의연한 자세
로 대응하는 도미에 비하면 개루왕은 오히려 강탈 의지의 이면에 초조함
과 불안함이 깔려 있을 뿐만 아니라 '무례하게도 나의 가슴을 찌르는구
나.', '그대와 나는 사람이 바뀌었구나. 번번이 내 앞에 서서 가는구나.'라

고 하여 도미의 의지와 논리에 감복하는 모습을 보여준다. 즉 왕의 위엄 보다는 스스로 약한 마음을 내보인다. 개루왕의 약한 마음을 결정적으로 흔들어 놓는 것은 도미의 자해 행위이다.

> 도미: 아, 아랑! (괴로워한다) 아랑, 저 소리는 분명히 아랑의 소리야. 아니야. 그럴 리가 없다. (사이. 방안에서는 웃음소리 계속되고) 아아, 내 그대를 내 눈 안에 영원히 깨끗하게 넣어두리라. (도미, 몸부림친다) 에잇, (도미 두 손가락으로 스스로의 눈을 쑤신다. 쓰러지면서) 하, 선명한 무지개가 보이는구나. 눈이 어두움에 마음이 더욱 밝아지는구나. (258)

이 장면은 앞서 도미가 약속된 시간에 누각을 완성할 수 없을 것이라는 위기를 느끼며 '대왕께서 저의 모든 것을 빼앗아 가신다 해도 제 눈에 선명한 그 모습을 지우시지는 못할 것이옵니다.'라고 항변한 도미가 비록 몸을 빼앗길망정 마음은 빼앗기지 않겠다는 신념을 증명하는 모습이다. 사실은 개루왕이 아랑의 방책에 넘어가 아랑 대신 시중을 드는 아랑의 몸종 채금과 사랑을 나누는 장면인데 도미는 아내로 착각하고 자신의 눈을 멀게 한다. 자신의 눈을 멀게 하여 부당한 권력에 농락당하는 아내의 모습을 보지 않음으로써 '그대를 내 눈 안에 영원히 깨끗하게 넣어 두'겠다는 것이다. 자신의 눈을 찔러 마음속에서라도 순결한 아내의 모습을 간직하겠다는 도미의 애절한 마음은 결과적으로 부조리한 개루왕에게 마음의 눈을 뜨게 하는 위력을 발휘하여 극적 반전을 일으킨다.

> 도미: 대왕께 제 두 눈을 바치나이다. (다시 쓰러진다)
> 개루: (도미의 손을 잡으며) 아, 몹쓸사람. 내 가슴에다 드디어 못을 박는구나. 여봐라, 게 아무도 없느냐. 이 자를 당장 내 눈 밖으로 끌어내라. (대왕, 광란한다)

시녀: 대왕, 고정하시옵소서.

개루: 보라. 하하하, 이 찬란한 무지개를 보라. 자, 보검을 가져오라.

시녀: 대왕마마. (검을 바친다)

개루: 오, 하늘이여, 그의 두 눈이 내 손에 쥐어져있습니다. 내 선량
　　한 백성의 눈이…… 여봐라, 저 계집을 멀리 쫓아버려라. 짐의
　　눈과 총명을 흐리게 한 저 계집이 다시는 우리 백제땅에 얼씬
　　못하도록 멀리 쫓아 버려라.

　　호위병사, 아랑을 부축해나간다. 개루왕, 그들의 나감을 확인하
고 검으로 시녀를 찌른다.

시녀: (쓰러지며) 대왕, 감사하오, 이 은혜.

개루: 무지개 누각이 보이나?

시녀: 네, 차츰 보입니다. 선명하게.

개루: 참 좋은가?

시녀: 오색이 영롱합니다. 무지개가 떴습니다.

개루: 그렇겠지. 궁중에 둘러싸인 저 높은 담장도 헐어야 될 때가
　　왔군.

　　개루왕, 자신의 가슴을 찌르고 쓰러진다. (259)

　　개루왕은 도미의 처절한 모습을 충격적으로 받아들여 차마 볼 수 없어
한다. 도미의 뜨거운 아내 사랑 마음에 굴복하고 만 셈이다. 다시 말하면
사회적이고 윤리적인 양심의 가책이 개인적 탐욕과 고집을 꺾고 개루왕
에게 반성과 회개를 하도록 만들었다. 이 결과는 그가 아랑의 미모에 눈
이 멀어 무소불위의 권력을 휘두르면서도 한편으로는 항상 일말의 양심
의 가책을 느끼고 있었음을 증명하는 일이기도 하다. 그러니까 그의 탐욕
이 권력의 남용으로 이어져 사회적으로 비판받고 심판받아야 할 죄업임
을 스스로 인정한 것이다. 작품에서는 사회의 심판 이전에 스스로 목숨을
끊어 모든 것을 잃어버리게 하는 작가적 형벌을 가함으로써 어떤 거대한
힘이라도 양심의 가책만은 피할 수 없는 인간적 본성을 보여준다.

그런데 이러한 극적 줄기와 의미는 이 시극이 원천 자료의 현대적 변용이라는 점을 감안하여 접근하면 더 복합적인 의미로 확장된다. 시극은 원천 자료인 설화를 바탕으로 현대적인 변용을 꾀하였기 때문에 상호텍스트성 차원에서 유사한 측면이 있는가 하면, 일정한 거리를 갖게 하는 이질성을 갖기도 한다. 따라서 이 거리가 변용된 시극의 요체라 할 수 있는데, 이를 가늠하기 위해서는 원전과 창작의도를 함께 고려하는 것이 필요한데 먼저 원전과 변용된 작품의 차이를 살펴보기로 한다.

도미는 백제인이었다. 비록 벽촌의 소시민이지만 자못 의리를 알며 그 아내는 아름답고도 절행이 있어, 당시 사람들의 칭찬을 받았다. 개루왕(蓋婁王)이 듣고 도미(都彌)를 불러 말하기를 "무릇 부인의 덕은 정결(貞潔)이 제일이지만, 만일 어둡고 사람이 없는 곳에서 좋은 말로 꾀면 마음을 움직이지 않을 사람이 드물 것이다" 하니, 대답하기를 "사람의 정은 헤아릴 수 없습니다. 그러나 신의 아내 같은 사람은 죽더라도 마음을 고치지 않을 것입니다" 하였다. 왕이 이를 시험하려고 일이 있다 하여 도미를 머물러 두고, 근신(近臣) 한 사람에게 왕의 의복과 말·종자(從者)를 빌려주어 밤에 그 집에 가게 했는데, 먼저 사람을 시켜 왕이 온다고 알리었다. 왕이 와서 그 부인에게 이르기를 "내가 오래 전부터 너의 아름다움을 듣고 도미와 장기내기를 하여 이기었다. 내일은 너를 데려다 궁인(宮人)을 삼을 것이니, 지금부터 네 몸은 나의 소유이다"고 하면서 난행(亂行)하려 하였다. 부인이 말하기를 "국왕에겐 망령된 말이 없습니다. 내가 감히 순종하지 않겠습니까. 청컨대 대왕께서는 먼저 방으로 들어가소서. 내가 옷을 고쳐 입고 들어가겠습니다" 하고 물러와 한 비자(婢子)를 단장시켜 들어가 수청을 들게 하였다. 후에 왕이 속은 것을 알고 크게 노하여 도미를 죄어 얽어 두 눈동자를 빼고 사람을 시켜 끌어내어 작은 배에 싣고 물 위에 띄워 보냈다. 그리고 그 부인을 끌어들이어 강제로 상관하려 하였는데, 부인이 "지금 남편을 잃어버렸으니 단독일신으로 혼자 살아갈 수 없게 되었습니다. 더구나 대왕을 모시게 되었으니 어찌 감히 어김이 있겠습니까. 그러나 지금은 월경(月經)으로 온 몸이 더러우니 다른 날 깨끗이

목욕하고 오겠습니다" 하니, 왕이 믿고 허락하였다. 부인은 그만 도망하여 강 어귀에 이르렀으나 건너갈 수가 없어 하늘을 부르며 통곡하는 중 홀연히 한 척의 배가 물결을 따라 오는 것을 보았다. 그 배를 타고 천성도(泉城島)에 이르러 그 남편을 만났는데 아직 죽지 아니하였다. 풀뿌리를 캐어 먹으며 드디어 함께 배를 타고 고구려 산산(蒜山) 아래에 이르니, 고구려 사람들이 불쌍히 여기며 의식(衣食)을 주어 구차스럽게 살면서 객지에서 일생을 마쳤다.[324]

위와 같은 원전을 참조하여, 핵심 모티프를 중심으로 두 텍스트 사이의 동질성과 이질성을 집약하면 다음과 같다.

동질성, 또는 유사성	변용된 요소, 또는 이질성
• 개루왕: 탐욕(남성적 욕망), 왕권 남용, 도미 부인(아랑)을 강탈하려 함 • 도미 부부: 아랑의 미모, 부부의 금슬과 믿음, 왕의 불의에 저항하여 아랑이 몸종을 변장하여 왕에게 들여보냄, 아랑의 지혜와 책략으로 왕의 강탈을 모면하고 정조를 지킴, 아랑이 발각되어 추방당함, 부부가 비극적인 존재로 재회함 • 공통점: 부정적이든(왕) 긍정적이든(도미 부부) 제 의지와 신념을 꺾지 않음(고집)	• 개루왕: 탐욕과 폭군 이미지→양심의 가책을 의식하는 존재, 인간적 면모가 갈등과 자멸의 원인이 됨 • 도미의 신분: 벽촌의 소시민→궁궐의 목수 • 왕이 도미의 아내를 강탈하기 위해 도모한 술책: 장기내기→궁궐 짓는 숙제 • 왕이 아랑을 강탈하려는 장면: 2회 중 월경을 핑계로 삼아 회피하는 꾀를 삭제하여 1회로 줄임 • 도미의 눈멂: 왕이 도미의 눈동자를 빼고 추방함→도미가 스스로 눈을 찔러 멀게 함 • 왕의 최후: 도미 부부 중심으로 마무리됨→왕의 각성과 자결로 결자해지의 의미 부여함 • 고집이 두 계층의 비극적 결함으로 작용함

324) 김부식, 이병도 역주, 『삼국사기』(하), 을유문화사, 1983, 385쪽.

이처럼 두 텍스트는 동질성과 이질성을 공유한다. 여기서 관심의 대상이 되는 것은 이질성으로 인한 두 텍스트의 거리이다. 이것이 바로 고전 설화를 현대적으로 변용한 의미와 가치, 즉 현재도 여전히 살아 있는 이야기로서 현대인들에게도 관심의 대상이 될 수 있는 요소이기 때문이다. 이와 관련하여 작자는 이 작품의 창작 의도를 다음같이 밝혀 놓았다.

> 백제의 이름난 목수 '도미'를 예술가의 상징으로 설정하고, 개루왕이 그의 눈을 뽑는 것을 캄캄한 자유의 박탈로 묘사했다. 당시 유신 이래의 절대권력 하에서 나는 실망한 사람처럼 속으로 가슴을 치고 있었다. 그래서 극중 도미의 눈을 왕이 뽑는 장면은 도미 스스로가 제 눈을 제 스스로 찌르게 했고 비극적인 현실을 실명(失明)으로 저항하므로서 내 나름으로 시대에 대한 시니컬한 비판과 조소를 시도해 보았던 것이다. 나는 그때 '우리들의 조명 아래 모여든 따뜻한 심장에 입을 맞추고 외로운 어깨를 끌어안고 한 시대의 불꽃을 함께 바라보고 싶었다.'[325]

원천 자료와 그것을 현대 시극으로 변용하여 창작한 작자의 의도를 통해 상호텍스트성을 가늠할 수 있다. 현대적 변용 과정을 통해 이 작품은 존재론적·사회적·미적인 차원 등 크게 세 가지 측면에서 확장되어 구체성과 현대성을 획득한다. 먼저 존재론적 측면에서 작자가 왕의 성격에 인간적 면모를 부여한 점이다. 원전에는 탐욕과 폭군적 요소만 표현되었으나 시극에는 그에 대립되는 요소로서 인자한 왕의 모습과 도미 부인을 탐하는 불의에 대해 일말의 양심의 가책을 느끼는 모습이 첨가되었다. 이것은 인간의 양면성을 보여주어 설득력을 높이는 동시에 개루왕이 자기 성찰을 통해 회개하고 자살로 자신을 징벌하는 사건에 개연성을 부여하는 요인으로 작용하기도 한다. 다음으로, 사회적 측면에서 보면 원전은 왕권을 이용한 권력의 부조리를 제외하면 남성적 탐욕(본능)에만 초점이

325) 문정희, ≪구운몽≫, 앞의 책, '작가의 말'에서.

맞추어져 있으나 시극에는 당대의 시대상을 반영하여 절대 권력의 부조리함이 암시된다는 점이 다르다. 특히 도미의 눈이 머는 장면을 왕의 폭력에서 자해로 바꾼 것에 대해 작자가 '維新 이래의 절대권력'과 관련된다고 토로한 점을 감안하면, 그렇게 바뀐 표현의 이면에는 절대 권력의 무소불위에 굴복할 수밖에 없는 비참한 현실을 폭로하는 것이자 비판하는 의미가 들어 있다. 그리고 미학적으로는 도미의 직업을 목수로 구체화하고 예술가의 의미를 암시함으로써 타락한 일상세계를 초월하는 순수성을 표상하고, 왕이 '장기내기'를 통해 도미의 아내를 강탈하려는 의도를 합리화하려고 도모한 원전의 계략을 혼자서는 도저히 완성할 수 없는 궁궐 짓기라는 큰 공사를 숙제로 부여하는 형태로 바꾸어 극적 흥미와 긴장감을 높이고 사건의 논리성을 강화한 점을 들 수 있다.

이상과 같이 <도미>는 원전이든 변용된 시극이든 절대 권력과 약자(소시민, 신하)의 대립 갈등을 바탕으로 이루어졌다. 결과적으로는 개루왕이 아랑을 범하지 못한 채 회개하고 자결하면서 파국에 이르러 표면적 의미로 보면 왕의 부조리에 항거하는 도미의 승리처럼 보이지만, 심층적으로는 결코 행복한 결말이 될 수 없는 점도 간과할 수 없다. 죽음으로 최후를 맞이하는 개루왕보다 좀 나은 것이 있다면 그들 부부가 살아 있는 점인데, 그것은 살아도 산 것이 아닌 것이나 마찬가지라는 점에서 비극성을 내포한다. 즉 도미의 삶도 돌이킬 수 없는 상태의 만신창이가 되었을 뿐만 아니라 부부가 헤어져 영원히 풀 수 없는 한을 간직한 채 떠돌다가 다 늙어서야 뒤늦게 만나지만 서로 알아보지도 못하는 형국에서 심각한 문제가 드리워져 있다. 이 정황에 이르면 도미의 행위에 대한 가치 판단에 혼란이 일어난다. 개루왕이 사회적 이상과 개인적 욕망 사이에서 갈등하다가 어느 쪽도 제대로 실현하지 못한 채 비극적인 생을 마감한 것처럼, 도미 부부의 저항은 그 반대 상황이기는 하지만 역시 비극적 존재로

전락하여 비애감을 자아낸다. 물론 작품의 이상으로 보면 개루왕이 스스로 자신을 징벌하는 장면을 통해 자기 허물에 대한 반성과 회개라는 의미를 나타내어 사회적 의미를 보여주지만, 개인의 존엄성과 안위로 보면 도미 부부의 고집 역시 심한 자괴감과 무상감을 떨쳐 버리기 어렵다. 이것이 바로 모순적이고 부조리한 존재의 진면목이며, 이 작품이 추구하는 진의가 아닐까 생각된다. 이런 점에서 주인공인 도미가 자기 뜻을 굽히지 않겠다는 징표로 스스로 눈을 찔러 세상과 단절되는 장면에 초점을 맞추어 그 의미를 해석한 다음과 같은 언급은 일면 타당성이 있으면서도 되짚어볼 여지가 있다.

> 도미의 눈이 멀고 왕과 시녀가 죽게 되는 결말은 원래 설화보다 더 비극적일지 모르나 도미의 '눈멂'을 통해 모두가 '광명'을 얻게 된다는 점에서는 한결 숭고하고 장엄한 비장미를 갖는다. 도미는 눈이 먼 가운데도 오색찬란한 무지개를 볼 수 있으며 그러한 도미를 통해 시녀와 개루왕도 사악한 마음을 씻고 무지개를 연상하며 죽어간다. 스스로 눈알을 뽑은 후 보다 밝은 마음과 맑은 머리를 갖게 되는 것은 이미 외디푸스 왕의 '눈멂'으로부터 전해내려오는 모티프이다. 여기서 '열녀설화'의 모태와 서양 고전의 가장 원형적인 이미지가 조화롭게 결합된다.326)

위의 언급에서 동서양의 '눈멂' 모티프라는 원형적 이미지의 만남과 작품의 주제인 사회적 의미를 헤아리는 점에서는 합치되는 점이 있지만, 눈을 찌르는 주체의 계기와 그 결과가 다른 점에서는 두 작품은 상당한 거리가 있다. 이를테면 오이디푸스 왕의 경우에는 눈을 뜨고도 선악을 분별하지 못한 죄책감에서 자신을 스스로 징벌하는 의미로 육체적 눈을 멀게 하여 윤리적인 마음의 눈을 뜨는 반면에, 도미는 자신의 잘못에 대한 징

326) 김미도, 「'한국적 연극'을 창조하는 큰 미덕—문정희의 시극세계」, 문정희, ≪구운몽≫, 앞의 책, 145~146쪽.

벌의 의미(굳이 죄가 있다면 미모의 아내를 얻은 것이겠지만)가 아니라 마음으로나마 아내를 지키고 자신의 뜻을 굽히지 않으려는(구원하려는) 목적으로 자해를 하였기 때문에 그 의미가 전혀 다르다. 결과적으로는 개루왕을 깨우쳐 자결하도록 만들어 그의 탐욕과 폭력도 종식시키는 사회적 의미가 있지만, 궁극적으로는 도미가 영원히 풀지 못할 한을 품고 있음은 물론이거니와 아랑을 만나도 서로 알아보지 못하는 안타까운 모습으로 사는 점에서는 희생적 의미가 부가되어 두 작품의 심층적 의미는 분명히 갈라진다. 말하자면 이 작품에는 그만큼 더 복합적이고 미묘한 존재론적 탐색 의미가 투영되어 있다고 하겠다.

(2) 신세훈의 시극 세계: 분단의 비극과 통일 염원

신세훈[327])의 <체온 이야기>[328])는 같은 제목으로 발표된 장시를 시극으로 개작한 작품이다. 이 작품은 시극이라는 이름으로 발표되기는 했지만 형태가 사건 전개 과정에서 서사성이 매우 희박하여 여느 시극과는 사뭇 다르다. 작자는 두 작품에 대해 아예 "산문 장시 <체온 이야기>와 시극 <체온 이야기>는 1란성 남녀 쌍둥이"[329])라고 명명하였는데, 그만큼 두 작품은 양식만 다를 뿐 본질은 거의 같다. 이 점을 구체적으로 이해하기 위해서는 그 배경을 좀 살필 필요가 있다. 작자의 회고에 따르면 장시 <체온 이야기>는 등단하던 해인 1962년에 창작되었다. 이것을 10년쯤 뒤인 1971년 『현대문학』 3월호에 발표했는데, 이때 Y라는 문학평론가로

327) 신세훈(1941~)은 경상북도 의성 출생으로, 1962년 『조선일보』 신춘문예를 통해 시로 등단하였다. 시집으로 ≪비에뜨·남 葉書≫·≪조선의 天平線≫·≪꼭두각시의 춤≫·≪뿌리들의 하늘≫(장시집) 등이 있고, 시문학상·한국자유시인상·예총 문화예술상 문학 부문 본상 등을 수상하였다. 한국문인협회 이사장을 역임하였다.
328) 텍스트는 신세훈 시극·장시집 ≪체온 이야기≫(도서출판 천산, 1998)를 사용한다.
329) 위의 책, 4쪽. 이하 작자의 술회 내용은 이것을 참조.

부터 '시도 아니다'라는 혹평을 들었다고 한다. 이에 대한 반응으로 작자는 "연극을 모르는 평론가니까, 내 시가 시로 보이지 않았겠지"라고 일축해 버렸다고 한다. 두 사람의 다른 입장을 고려하면 이 작품은 장시라는 이름으로 발표되었지만 형태로 보면 극에 가까웠던 것이다. 신세훈은 평소에 '시를 쓰기 위해 연극영화과를 지망했다' 하고, '시와 연극은 조상이 같다'는 생각을 갖고 있다고 술회할 만큼 시와 극은 밀접한 관련이 있는 것으로 보았다. 이런 작품 외적 배경을 지닌 장시 <체온 이야기>는 시극으로 개작되는 과정에도 또 다른 배경이 숨어 있다.

> 그 뒤 나는 시도 아니라는 이 산문 장시 <체온 이야기>를 시극으로 개작해 『희곡문학』 창간호에 실었다. 마침 극작가 金興雨 형이 이 작품에 대한 일화를 알고는, 장시 <체온 이야기>를 시극으로 고쳐 자기가 만드는 잡지에 발표하는 게 어떻겠느냐는 권유를 해왔기 때문에 이 장시를 어느 날 밤 느닷없이 시극으로 개작하게 된 것이다.[330]

인용문을 통해 두 작품의 상관성이 더 구체적으로 드러난다. 극작가 김흥우가 시극으로 고쳐 보라고 권유한 뜻도 그렇거니와 작자가 개작 과정에 대해 '장시를 어느 날 밤 느닷없이 시극으로 개작하게 된 것'이라고 가볍게 처리했다고 하는 말에도 두 작품의 유사성을 증명하는 의미가 내포되어 있다. 말하자면 산문 장시인 <체온 이야기>에는 극적인 요소가 다분한 반면, 시극 <체온 이야기>는 시적인 차원에서 크게 달라진 것이 없는 셈이다. 그렇다면 '일란성 남녀 쌍둥이' 즉 樣式만 다를 뿐 거의 동일한 형태를 지닌 두 작품의 거리는 얼마나 될까? 참고로 첫 머리 부분만 대비해 보면 다음과 같다.

330) 위의 책, 5쪽.

1.

사나이로 땅위에 떨어져 한 번도 노크할 수 없었던 예쁜 꽃유리방의 닫힌 꽃잎. 사나이는 흰유방의 익은 포도꼭지를 만지듯, 조심스레 문고리를 잡고 눈꺼풀을 닫으며 꽃방문을 연다.

꽃유리방안은 첫신행 떠나는 꽃가마 안의 새새댁 울렁이는 속가슴빛. 방안 공기는 새파란 물결을 일으키며 불탄다. 곧 뜨거운 기운이 사나이의 온몸에 번진다. 지체없이 계집은 스스로 사나이의 몸의 일부분을 자기의 몸속으로 빨아들인다.

사나이의 몸에 더운 물을 준다. 사나이의 몸에서는 김이 무럭무럭 오른다. 그리고 사나이는 뜨거운 계집의 몸속으로 빨려든다. 불타는 자기의 몸속으로 호스 물을 쭉쭉 뿌린다.

잠시 간에 계집의 불은 죽는다. 한겨울 빙판위에 발가벗고 얼어죽은 계집. 사나이는 온몸을 남김없이 떤다. 부르르 떠는 벌거숭이 몸위에 희디흰 겨울얘기로 눈가루가 차운히 내린다. 사나이와 계집의 불타버린 신음소리가 내린다.

– 산문 장시 <체온 이야기> 1장 (9)

제1장(모든 장 구별도 형식적이므로 연출가에게 맡김.)

소리·男: (무대에 불이 켜지면 사나이가 두 다리를 쩍 벌리고 누워 서서히 꿈틀거리기 시작한다. 무용-男)
　사나이로 땅위에 떨어져 한 번도 노크할 수 없었던 예쁜 꽃유리방의 닫힌 꽃잎. 사나이는 흰유방의 익은 포도꼭지를 만지듯, 조심스레 문고리를 잡고 눈꺼풀을 닫으며 꽃방문을 연다.

코러스: (계집, 무대 중앙에 무용 자세로 사나이의 얼굴을 머리채로 덮어 싸고 엎드려 있다가 서서히 비꼬며 일어나 사나이의 꿈 틀거리는 춤에 어우러진다. 무용-男·女)
　꽃유리방안은 첫신행 떠나는 꽃가마 안의 새새댁 울렁이는 속 가슴빛. 방안 공기는 새파란 물결을 일으키며 불탄다. 곧 뜨거운 기운이 사나이의 온몸에 번진다. 지체없이 계집은 스스로 사나이의 몸의 일부분을 자기의 몸속으로 빨아들인다.

소리・女: (무용-남・녀 계속. 소리・女의 위치는 어디라도.)

　　사나이의 몸에 더운 물을 준다. 사나이의 몸에서는 김이 무럭
무럭 오른다. 그리고 사나이는 뜨거운 계집의 몸속으로 빨려든
다. 불타는 자기의 몸속으로 호스 물을 쭉쭉 뿌린다.

코러스: (무용-男・女 계속)

　　잠시 간에 계집의 불은 죽는다. 한겨울 빙판위에 발가벗고 얼
어죽은 계집. 사나이는 온몸을 남김없이 떤다. 부르르 떠는 벌거
숭이 몸위에 희디흰 겨울얘기로 눈가루가 차운히 내린다. 사나
이와 계집의 불타버린 신음소리가 내린다.

　　(장막음으로 암전─아니면 2장으로 넘어가도 좋다.)

　　　　　　　　　　　　　─ 시극 <체온 이야기> 제1장 (43)

　두 작품의 앞부분을 대조한 결과 본 내용(대사)은 똑같다. 그대로 복사
해서 붙인 것처럼 글자 하나 달라진 것이 없다. 다만 양식상의 전이를 위
해 시극에서는 등장인물을 설정하고 무대지시문을 통해 일부 무대 설정
에 관한 정보만 덧붙였다. 소리나 코러스로 처리한 부분이 아닌 남녀가
서로 대화하는 부분도 원본 시의 내용에 따라 분배하였을 뿐 마찬가지이
다. 가령, 산문 장시의 7장 끝부분 "계집은 늘 양접시안의 비릿한 생선이
되는 가운데, 만나고, 사랑하고, 헤어지고, 세계를 울리며 운다. 운다. 운
다. 운다."(24)를 시극 장면으로는 다음과 같이 처리하였다.

　男: 계집은 늘 양접시안의 비릿한 생선이 되는 가운데,
　女: 만나고,
　男: 사랑하고,
　女: 헤어지고,
　코러스: 세계를 울리며,
　女: 운다.
　男: 운다.
　女: 운다.
　男: 운다. (70)

위와 같이 산문 형식의 줄글로 된 원문의 시를 분절하여 배역으로 할당하였을 뿐이다. 다만 여기서는 코러스로 처리한 부분 '세계를 울리며' 다음에 원문에 없는 쉼표를 첨가한 것이 달라져 있다. 이것을 있는 그대로 평가하여 어떤 효과를 내기 위해 의도적으로 첨가한 것으로 본다면 문장을 분할하는 과정과 관계가 있는 것으로 보인다. 즉 원문에서 표현한 '세계를 울리며 운다.'는 주체가 같고 이어지는 문장이기 때문에 쉼표를 넣지 않았는데, 이것을 나누어 중간에 코러스를 설정함으로써 대사 주체가 달라졌기 때문에 쉼표를 넣어 구분한 것으로 해석할 수 있다.

이와 같이 두 작품은 사실상 핵심은 전혀 바뀌지 않고 양식 전이에 따른 부차적인 부분만 살짝 변화가 일어났을 뿐이다. 그래서 이 작품은 엄밀히 따지면 개작의 의미도 약할 뿐만 아니라 과연 시극으로서 정당한 평가를 받을 수 있는가 하는 문제도 내재되어 있기는 하다. 그렇더라도 개작 과정을 거쳐 시극으로 발표한 점을 고려하여 그 특성을 간략히 정리해본다.

극적 분할은 원문과 똑같이 10장으로 이루어졌고, 막의 개념을 무시하였다. 처음부터 막이 올라가 있는 상태에서 시작하여 끝에도 막을 내리지 않는다고 하였는데, 이는 분단 상태가 지속되고 있음을 암시하기 위한 것이다. 문체도 산문체 중심으로 볼 수 있으나 원문에 산문으로 된 표현을 등장인물들이 짧게 분할하여 말하도록 하여 시적 분절에 의한 운문체와 같은 효과를 내는 경우가 많아 역시 모호한 형태이다. 등장인물은 남·녀·남녀의 내면의 소리·코러스 등으로 이루어져 시극 양식을 고려한 배역을 설정하였다. 작자는 이 배역들이 갖추어야 할 특별한 모습을 비롯해서 작품 연출에 관한 조언, 플롯의 특성과 주제 등에 이르기까지 친절하게 설명해 놓았다.

등장 인물

男 (나이 관계 없음. 성인이면 됨. 몸의 왼편은 붉은 옷, 오른편은
　　푸른 옷으로 된 의상 차림. 얼굴은 오른편이 붉고, 왼편이 푸른 남
　　자. 손도 왼손은 푸르고, 오른손은 붉다. 옷을 벗더라도 반 쪽은
　　푸르고, 반 쪽은 붉은 사나이.)
女 (의상·얼굴·손·몸의 빛깔이 사나이와는 정 반대인 계집. 나
　　머지는 모두 같다.)
소리·男 (막뒤나 무대·관객석에서 시 대사를 뽑음. 할 사람이 없
　　　　으면 녹음 효과로 처리하거나, 남녀가 각각 1인 2역으로 처
　　　　리할 수도 있으나, 매우 힘들 것임.)
소리·女 (위와 같음.)
男·女 코러스 (미성년·성년 관계 없이 남녀 2명 이상 5명 이내. 5
　　　　　　명일 경우 1명은 지휘자가 되어 움직이면 더욱 좋다. 코
　　　　　　러스를 무용가가 활용하는 방법도 있을 것이다.)

때·우리 민족이 통일될 때까지는 언제든지 어느 때라도 어울림.
곳·어디서나 민족 분단된 비극이 표현된 곳이면 무방함. (43)

　이 밖에 무대지시문으로 제시된 것 중에 "이 시극은 줄거리 얘기가 없
는 대신, 주제 의식이 강한 작품이므로 그때 그때 소재의 표현에 있어 모
든 종합적이고 전통적인 방법을 다 사용해서 표현할 필요가 있다."는 것,
"무용과 노래 등이 따로 이 시극에 지정되어 있지 않더라도, 연출가가 하
고 싶은 대로 많이 응용해 주면 더욱 좋다(막은 처음부터 열려 있다. 끝이
나도 내리지 않는다. 서로 반대색인 흑백이나 적청을 주제로 한 무대 장
치속에서, 아직도 이 시극적 상황은 끝이 나지 않았기 때문에!)."(44)라고
설명한 것 등이 주목되는 부분이다.
　작자가 친절하게 제시해 놓은 것을 통해서 알 수 있듯이 이 작품은 극

적 질서보다는 시적 질서에 의존하면서 주로 주제를 강조하는 방향으로 이루어졌다. 그래서 사건 전개 과정에서 뚜렷한 줄거리를 잡을 수가 없다. 처음부터 끝까지 두 남녀의 성애를 연상케 하는 관능적인 대사와 소리 및 코러스가 불규칙하게 펼쳐진다. 예컨대, 남녀의 사랑, 南男北女, 분단과 휴전선, 과거의 역사, 만남과 헤어짐 등에 대한 이야기들을 편집적인 방법으로 이어붙인 형태이다. 이 내용들은 이미 무대지시문을 통해서 직접 노출된다. 즉 개인은 물론이고 남녀 사이도 모두 민족 분단이라는 대립과 갈등을 나태는 모습을 보여주도록 설정한 것이 바로 그것이다. 그리고 작자가 주제를 강조하기 위해 서사적 질서를 무시하고 '몽타주' 기법으로 이야기를 편집한 형태로 구성한 것은 역설적으로 통일과 자유를 추구하는 것으로 집약되는 주제를 구조적으로 표현한 것이라고도 볼 수 있다. 다시 말하면 남북 분단과 같은 대립과 갈등을 넘어서 통일과 자유를 회복해야 한다는 의미를 남녀의 혼란한 몸짓을 통해 보여주려 했다고 하겠다. 가령, 다음 장면을 통해서 보면 이 작품의 특성과 추구 의미가 잘 드러난다.

코러스: 사나이의, 뭇짐승들의 계집아.
女: 욕을 퍼붓지 말라.
男: 서로 건너가고 오다가,
女: 서로 건너가고 오지 못하는 이유뿐이다.
소리·女: 물새만 자유롭게 오고 가지만.
코러스: 서로 건너가고 오지 못하는 이유뿐이다. 물새만은 자유스
　　　　럽게 오고 가지만.
男: 아침이 밝아온다.
女: 안밝아올 수가 없다.
男: 철조망에 꽃이 피고,
女: 여기 저기서 총소리가 들리는 동안은.
코러스: 밤연기 어린 계집의 침실.
코러스·女: 침실의 벽거울안에서는 흡사,

코러스·男: '여자의 하반신은 남자의 상반신과 같다'던 이 상(李 箱)이가,

코러스·女: 한 키큰 사나이와 상반신을 꺾고,

코러스·男: 한 키큰 계집과 하반신을 꺾고,

코러스: 왜 히히덕거리다가, 히히덕거리다가,

男: 곧 울어버린다.

女: 왜 울어버릴까?

男: 계집은 사나이의 눈물의 뜻을 모른다.

女: 왜 모를까?

男: 아니 왜 몰라야 할까?

코러스: 백성들은 말하라. 웃는 것도 울기 위한 것이라고 백성들은 말하라.

코러스·男: 어하웅, 어하웅, 어화넘차 어하웅.

코러스: 모르는 이유만으로 계집은 사나이앞에 발가벗고 웃어준다.

女: 알몸으로 웃어주는 그만큼 사나이는 화해하고 울어라.

코러스·女: 어하웅, 어하웅, 어화넘차 어하웅! (56~58)

위의 장면을 보면 일관된 흐름을 보여주는 서사가 없는 반면, 어떤 이미지들을 연상할 수는 있다. 비이성적인 짐승 같은 남자, 힘의 논리가 지배하는 사회, 남북 분단으로 인한 단절, 새들 같은 비상과 자유 염원, 순환하는 자연을 통해 통일에 대한 낙관적 전망 암시, 그러나 현실은 여전히 분쟁적인 상황, 이상의 시와 같은 초현실주의적이고 모순적인 관계, 감정의 기복, 울음이 웃음이고 웃음이 울음이라는 역설과 혼돈, 무지와 순수의 등가관계, 모순과 아이러니 등등 이른바 의식의 흐름이나 다다이즘 기법으로 불가해하고 모순된 현실을 그려낸다. 이는 결국 남녀 관계도 분단 현실처럼 도무지 이해할 수 없다는 것, 거꾸로 분단 상황도 異性의 남녀 관계처럼 화해하기 어렵다는 것, 따라서 세계는 논리적으로 설명할 수 없는 것들로 이루어져 있음을 보여주는 것이라고 할 수 있다. 그렇다면 여

기에는 상위개념으로서의 인생 無常이라는 허무의식이 바탕에 깔려 있다. 이 작품에서 시적 기법의 요체인 일탈, 무의미(non-sense), 역설과 아이러니 등의 이미지에 의존하는 비논리적 표현이 많은 것도 바로 그와 관련이 있다.

(3) 강우식의 시극 세계: 타락한 사회 풍자와 비관적 미래

강우식은 '현대시를 위한 실험무대'에 참여한 시인 가운데 유일하게 시극에 대한 관심을 이어나가 두 편의 작품을 발표하였다. 그 중에 <벌거숭이의 방문>이 고전 설화를 바탕으로 하여 현대적 변용을 꾀한 작품인 반면에 <들入날出>은 창조적 제제인 화류계 여성의 비극적인 삶을 통해 현대 사회의 타락과 부조리를 중의적으로 다룬 시극이다. 구조는 단막극 형식이고 사건의 전개는 시간적으로 현재→과거→현재로 순환하도록 짜여 있다. 문체는 운문체 중심에 산문체가 약간 가미되었다. 등장인물은 낙태 수술을 받는 여자를 주인공으로 하여 의사·간호사·남자(여자의 옛 애인) 등 세 사람으로 구성되어 있다.

줄거리는 다음과 같다. 낙태 수술을 받으러 병원에 찾아온 화류계 여인이 수술을 하기 위해 옷을 벗고 침대에 누워 의사와 실랑이를 벌인다. 마취 직후 여자가 몽롱한 상태에서 첫 남자와의 만남과 헤어지는 과정을 회상한다. 이를 통해 성격과 가치관의 차이로 인한 사랑의 실패가 매춘부로 들어가는 출발점이 된다는 점을 암시한다. 그리고 수술을 마친 다음 옷을 입는다. 이 과정에서 성적 표현들과 매춘부의 슬픈 존재인식, 그리고 타락한 사회가 중첩된다.

'들入날出'이라는 제목이 암시하듯이 남녀의 性愛가 작품의 모티프이다. 특히 남성의 공격적인 성적 본능이 여성을 비극적인 상황으로 몰아넣는 근원이 된다는 점이 부각된다. 이를 통해 작자는 남성의 성적 본능과 타락한 사회의 연관성, 기구한 삶을 사는 여성의 아이러니한 태도 등을

제시하고 비판하는 한편, 존재론적으로 모순된 인간의 본질을 우회적으로 보여주기도 한다. 이렇듯 이 작품은 중의적인 것이 특징인데 이는 도입부에서부터 제시된다.

> **여자**: 이제 벌리는 일도 지겨워요.
> 　　　 남자들은 어떻게 되어서
> 　　　 여자하면
> 　　　 벌리는 것으로 생각하나요.
> 　　　 (...)
> **여자**: 닫고 싶어요. 나의 모든 것을
> 　　　 닫아두고 싶어요.
> 　　　 텅빈 가을 들녘에 있는
> 　　　 헛간 하나. 바람이 불 때마다
> 　　　 덜컹이는 문짝 하나.
> 　　　 외롭게 외롭게 흔들리는
> 　　　 이 몸의 문을 닫고 싶어요.
> 　　　 이 몸의 소리들을
> 　　　 밀폐하고 싶어요.
> 　　　 누가 여자를 악기라고 했나요.
> 　　　 소리를 죽이고 싶어요.
> 　　　 울음을 삼키듯 소리도 죽이고 싶어요.
> 　　　 닫고 싶어요. 닫아걸고 싶어요.
> **의사**: 자아 마음을 세우지 말고 좀더 벌려 보세요.
> 　　　 빛이 들어가야
> 　　　 깊은 어둠을 들여다 보죠.
> **여자**: 썩었어요.
> 　　　 서울은 이 땅의 중심이지만
> 　　　 나의 중심은
> 　　　 서울의 청계천보다
> 　　　 더 썩었어요.

의사: 빛이 들어갈 수 없는
　　어둠, 서울의 요도,
　　청계천 복개 공사를 하니
　　교통의 중심지가 되지 않았나요.
여자: 중심지라고요.
　　이제는 정말이지 남자들이 지나가는
　　도로 같은 것은 되고 싶지 않아요.
　　자기들이 파괴하고
　　자기들이 복구하고
　　그런 여자가 되고 싶잖아요.
의사: 하, 이 여자 정말 고집이 대단하군. 여자의 살집을 긁어내는
　　일, 나도 이제는 신물이 난단 말이요.
　　그 냄새, 그 깊은 늪,
　　늪속에서 엉겨 있는
　　핏덩이⋯⋯핏덩이들⋯⋯ (53~55)

　여자는 남자들의 못된 습관에 강박관념을 가질 정도로 증오하면서 남성의 성적 도구로 전락하는 자아를 일탈하고 싶어 한다. 의사 역시 본연의 일인 아이를 받는 일보다 긁는 시술(낙태)이 자꾸 늘어가는 현상에 대해 자조한다. 유산을 시킬 수밖에 없는 매춘부의 기구한 인생과 신생아를 받는 신성한 일보다는 낙태 수술을 더 많이 하는 의사의 고뇌하는 모습으로 시작된 극은 여자가 마취에 드는 순간 여자의 첫 번째 남자가 등장하여 여자가 주었다는 장문의 편지를 관객에게 읽으면서 여자의 과거가 드러난다. 편지에는 "단지/아무것도 닿지 않았던/죽음과 적막과 더위, 열병/그리고/꿈틀거리는 본능들루 채워진/밀림이 그립습니다./(⋯)/세상 모든 것들을/열병처럼 사랑하구 싶어합니다./열차, 버스, 찻집, 술집, 거리/밤에 낮에/어디서나 누구하고나/사랑을 하고 싶어합니다."라고 한 것처럼 원초적인 사랑에 목마른 여자의 간절한 마음이 담겨 있다. 여자는 이 편지를 시작으로 비극적 삶

의 길로 들어서는 것을 자초한다. 그 과정을 따라가 보면 이렇다.

시인과 독자와의 만남 같은 행사에서 처음 만난다. 남자는 '집에는 여우 같은 마누라와 토끼 같은 자식들이 있는' 유부남이고 여자는 독신이다. 여자가 계속 엽서 같은 것을 보내며 남자를 유혹한다. 두 사람은 불륜관계를 맺는다. 5년의 세월이 흐른 뒤, 가정을 가진 남자는 "나는 오늘 아니 내일부터 그 때를 씻어내야 될까보아. 더 짙은 감정과 인연의 줄이 될 일들을 끊어야 될까보아"라고 하여 점점 깊이 빠져들어 가는 자신에 대해 일말의 두려움을 느끼기 시작하면서 헤어질 각오를 한다. 그러자 여자도 되돌아본다. 두 사람은 '수없는 만남과 헤어짐의 물굽이에서' '춤추며 왔지'만 '완전한 그림이 될 수 없었'기 때문에 늘 '허공에 떠 있는' 것을 느끼고, '감정의 때'를 덧칠하는 것밖에 되지 않음을 자각한다. 그러면서도 두 사람 사이에는 인식의 차이가 있다.

> **남자**: 옛날에는 하늘 天하면 남자는
> 하늘이 되고
> 따 地하면 여자는 땅이 되고
> 들 入하면 들어오고
> 날 出하면 나갔지.
> **여자**: 지금도 순리는 마찬가지에요.
> 점보제트기는 결코 새끼를
> 낳을 수 없어요.
> 종마들은 단종을 하고서도
> 종마가 될 수 없음을 잊고 밤마다
> 종마의 꿈을 꾸어요.
> **남자**: 정관수술을 하면 어떻게 될까.
> **여자**: 남자인 체하는 남자의 이웃이 되겠죠. 수안보 온천이나 백암
> 온천 같은 데 가서 한쪽 바지를 걷어 올리고 유부녀들 앞을 지
> 나가며 이 사람은 당신의 자궁 속에 씨를 절대 넣을 자격증을

보유하고 있음. 가지세요. 가지세요. 막 가져주세요 하며 오르
락 내리락, 오락가락, 개었다, 흐렸다 살겠죠, 사는 것을 터득
하겠죠.

남자: 정말이지 옛날에는 꿈에도 안 생각해 본 일이었어.

여자: 옛날이 있었어요.

　　　인간들도 비닐 하우스 속에서 성장하고 있어요.

　　　아니 공해의 하늘을 덮고 살고 있어요.

남자: 수술을 하면 어떻게 될까.

여자: 씨 없는 수박이 되어서 가정의 입맛에, 사회의 입맛에, 국가
　　　의 입맛에 공헌하겠죠.

남자: 공헌 같은 것은 생각해 본 적이 없어.

여자: 사랑은 생각해 본 적이 있나요.

남자: 사랑, 그것도 없어.

여자: 목숨은요.

남자: 목숨, 그것은 내것이니까.

여자: 그럼 됐어요. 목숨을 위해서 수술하세요. (72~73)

　남자는 시대가 변하여 여자의 힘이 강해졌다고 느끼는데, 여자는 지금
도 마찬가지라 인식한다. 특히 남자의 성적 욕망에는 변함이 없다고 믿는
다. 아니, 오히려 더욱 타락해간다고 본다. 그것은 '인간들도 비닐하우스
속에서 성장하고 있'다고 하듯이 세월과 함께 변화하기 때문에 남자들의
성적 본능은 시간을 초월하는 것이라고 확신한다. 그래서 남자는 임신의
두려움에 정관수술을 생각해보면 어떨까라고 대안을 제시해 보지만 그것
도 '씨 없는 수박이 되어서 가정의 입맛에, 사회의 입맛에, 국가의 입맛에
공헌하겠죠.'라고 조소하는 것처럼 여자는 남자들을 이기적이라고 생각한
다. 진정한 사랑이 전제되지 않은 채 욕망만 소비하고 해소하려는 것을 목
숨같이 생각하는 것이 바로 남자라는 동물이라고 여자는 굳게 믿고 있다.

　이런 남자가 인연을 끊고 돌아섰는데도 여자는 그에 대한 미련을 버리

지 못하여 상처를 받는다. 긴 독백의 마지막 부분, 즉 "사랑은/어느날 아침 내가 눈을 떴을 때/텅 빈 가을 하늘만 남기고//눈물도 없이, 이별도 없이/안녕이라는 말도 없이/떠나가고 (…)//어디서 내마음의 눈물방울처럼/투욱 툭 떨어지던/가을열매 소리만/내 마음 적막강산을 덮는다.//아―나는/사랑이 어떻게 왔다 가는지/모르는 그런 여자로/이 가을에 남아/검은 스카프를 두르면서/남아 있어요. 남아 있어요."라고 하는 대목에 서서히 드러나듯이 그녀는 배신감과 당혹감에 혼자 아파한다. 스스로 '집에는 여우 같은 마누라와 토끼 같은 자식들이 있는' 사람이라고 말했듯이 남자의 사랑은 처음부터 기만적이었고 허울뿐이었다. 이는 두 사람이 헤어지는 장면에서 결정적으로 드러난다.

> **남자**: 갈까.
> **여자**: 어디 말이에요.
> **남자**: 갈까.
> **여자**: 가요.
> **남자**: 갈까.
> **여자**: 가요.
> **남자**: 갈까.
> **여자**: 어디루요.
> **남자**: 가요하려, 아니 요가하려.
> **여자**: 요가하려…
> **남자**: 그래 요가하려…
> **여자**: 가요에요 요가에요
> 가요든 요가든 가요. (77~78)

헤어지는 순간에서도 말장난으로 어영부영 때워 버리듯이 남자는 끝까지 여자를 농락하고 여자는 남자의 진심을 알아채지 못한 채 혼란에 빠져 있다. 남자는 인연을 끊고 돌아서겠다는 뜻을 갖고 있는데, 여자는 어

쟀든 함께 가는 것이라 생각하고 어디든 따라가겠다고 착각한다. 이렇듯 두 사람은 처음부터 끝까지 다른 마음으로 만나고 헤어지게 된다. 여자는 절실한 심정으로 사랑을 갈구한 반면, 남자는 쾌락의 대상으로 한때 즐기다가 마는 가식적인 사랑으로 일관하였던 것이다. 이러한 어긋난 관계가 여자에게 깊은 상처를 주었고, 그것이 그녀를 막된 삶의 수렁으로 빠지게 한 원인이었음을 작품은 암시한다.

위의 장면을 끝으로 여자는 마취에서 깨어나기 시작한다. 비몽사몽 속에서 여자는 신세타령을 한다. 그녀는 남자의 성적 노리개로 전락하여 국적을 가리지 않고 남자를 섭렵한 기구한 삶에 대하여 치를 떨며 적나라하게 '헛소리'친다. 그런 중에도 비록 매춘부일지언정 일말의 순정과 꿈만은 간직하고 있다고 한다. 간절한 마음으로 독백한다.

> 여자: (...)/남자들은 다 칸트 속에서 나를 존경해요. 콧노래를 불러요. 무슨 얘기를 해도 그래그래 해요. 그런데 나갈 때는 코를 풀어요. 그것도 문밖에다 풀지 않고 문 안에다 풀고 가요. 헤이 캄온 유, 하유 필링 유. 자다가도 민나도로보데스 해요. 찝찝해요. 찝찝해요. 영자가시집갔어요. 시집가기전날밤도다른남자들을받았어요. 한남자가대가리가너무컸어요. 바꿔달라고해서 다른남자를받았어요. 안돼요안돼요절대로안돼요. 영희가말했어요. 젖소만큼큰젖을가진영희가잠결에도말했어요. 여자에게 도아낄것이하나쯤있어야한다구영희가말했어요. 유방만큼은시집가서남편거하겠다고아끼고아꼈어요. 남자가뭐예요. 그들은 여자의영혼도긁어낼수있다는건가요. 겨울이오면눈이올테죠. 면사포도못쓰는팔자라면눈온들판을결혼식장삼아사랑하는남자와걷고파요. 아―걷고파요. (80)

인용 부분은 여자의 복잡한 마음을 보여준다. 우선 띄어쓰기를 달리한 부분이 주목되는데, 두 가지 문체는 현실과 이상을 구분하는 의미를 갖는

다. 즉 띄어쓰기를 한 것이 매춘부의 현실을 나타낸 것이라면 띄어쓰기를 무시한 부분은 그런 현실을 부정하고 초월하고 싶어 하는 꿈을 나타낸다. 이 괴리와 갈등은 남자에 대한 인식을 통해서도 드러난다. 즉 여자에게 남자는 이중성을 지닌 존재로 인식된다. 남자라는 족속이 여자를 매춘부로 전락하게 만들었음에도 불구하고 여자는 그런 남자와의 진정한 사랑을 그리워하기 때문이다. 여기에는 많은 의미가 내포되어 있다. 어떻든 남자를 통해서 사랑을 나눌 수밖에 없다는 것, 잘못된 사랑을 수정하고 진실한 사랑을 하고 싶다는 것, 몸은 비록 화류계 여자일망정 영혼만은 팔지 않고 순정을 지킨다는 것 등등.

결론적으로, 작자는 이 작품을 통해 두 가지 문제를 제기한다. 하나는 남녀에 대한 인식이다. 즉 남자에 대해서는 비판적으로, 여자에게는 피해자라는 마음에서 측은지심으로 접근한다. 이를테면 남성의 성적 본능과 야만성과 무책임을 비판하는 반면, 남자에 의해 기구한 운명으로 전락하는 여자의 감성과 순진성에 대해서는 연민의 정을 갖는다. 그런데 문제는 두 존재가 대립적이면서도 궁극적으로는 적대관계로만 놓일 수 없기 때문에 모순과 갈등으로부터 완전히 벗어날 수 없다는 점이다. 남자라는 존재가 '여자의 영혼도 긁어낼 수 있다'는 것을 알면서도 여자는 그런 남자를 사랑하여 결혼하고 싶어 하는 것으로 마무리한 대목은 바로 그런 이율배반적 의미를 나타내기 위한 것이다. 이것은 마치 점점 타락해서 혐오스런 사회이지만 그 사회로부터 완전히 단절되기 어려운 현대인들의 난처한 입장과 같은 것이라 할 수 있다. 이렇듯 인간이란 항상 모순된 현실에 노출될 수밖에 없다는 것이다.

다른 하나는 사회에 대한 비관적 전망이다. 이 작품에 등장하는 세 부류—여자·남자·의사로 명명했듯이 이들은 전형성을 띤다—는 모두 정상인들이 아니라는 공통점을 지닌다. 여자는 감성에 이끌린 사랑에 빠졌

다가 매춘부로 전락하여 낙태를 거듭하고, 남자는 가정이 있으면서 불륜을 저지르고 무책임하게 돌아서서 여자에게 깊은 상처를 주며, 의사는 불법인 낙태 수술을 자행하면서 생명의 존엄성을 망각한다. 모두가 문제적 인물인 만큼 이들로 이루어진 사회 역시 문제적일 수밖에 없다. 그러니 가장 많은 사람들이 모여 사는 이 땅의 중심 서울은 가장 타락한 중심이기도 한 것이다. 이렇게 하여 인간과 사회는 악순환을 거듭하면서 썩은 물처럼 흘러간다. 여자의 중심을 썩게 만든 남자들이 그곳으로부터 벗어나지 못하고, 여자 역시 몸서리를 치면서도 그 짓을 청산하지 못한 채 수술 후 아무렇지도 않은 듯 다시 일상(집)으로 돌아가는 마지막 대목에서 사회가 맑은 방향으로 흘러갈 가능성이 없음을 암시한다. 따라서 모두가 염원하는 맑은 세상은 사회 구성원 모두의 각성과 개과천선을 통과하지 않고는 불가능하다는 것이 바로 작의의 요체라 할 수 있다.

(4) 하종오의 시극 세계: 갈등적 현실과 이념의 허상

하종오[331]는 <어미와 참꽃>을 필두로 <서울의 끝>과 <집없다 부엉> 등 세 편의 시극을 발표하였다. 그는 이 세 작품을 묶어 시극집으로 내면서 시극을 시도하게 된 동기를 크게 두 가지로 밝혀 놓았다. 하나는 시의 형식적 실험으로서 "굿시에서 스스로 못마땅해 했던 제한성을 부수고자 했던 시도"이고, 다른 하나는 시극에 대한 성찰에 관련된 것으로서 "우리 시에서 시극의 실험이 없었던 바 아니지만 거의 대다수가 황당한 주제로 일관되었거나 복고적인 줄거리였던 바, 내가 살고 있는 지금의 이

331) 하종오(1954~)는 경상북도 의성 출생으로, 1975년『현대문학』을 통해 시로 등단하였다. 시집으로 ≪벼는 벼끼리 피는 피끼리≫·≪사월에서 오월로≫·≪꽃들은 우리를 봐서 핀다≫·≪젖은 새 한 마리≫·≪정≫·≪서울의 문명≫·≪님≫·≪무언가 찾아올 적엔≫·≪반대쪽 천국≫·≪지옥처럼 낯선≫·≪국경없는 공장≫·≪입국자들≫·≪제국≫ 등이 있다.

야기를 쓰고 싶었던 것"이라는 점이다. 이에 따르면 그가 창작한 시극은 시의 형식과 제재의 확장을 꾀하려는 의도에서 이루어진 것이다.

그런데 그의 의도 가운데 시에 굿의 형식을 도입하면서 느낀 제한성을 극적 양식을 융합하는 방식으로 극복하려 한 의지에 대해서는 수긍할 수 있지만, 시극에 관련된 견해는 자료들을 제대로 찾아보지 않아서 생긴 편견으로 동의할 수 없다. 특히 '대다수가 황당한 주제로 일관되었거나 복고적인 줄거리'였다는 판단은 시극의 정체성을 오해한 것이거나 극히 일부의 작품만 참조한 결과로 보인다. 서구 시극의 탄생 과정에서 보았듯이, 시극은 사실주의극의 맹점을 극복하기 위해 시도된 것이므로 그가 비판한 요소가 오히려 본질적인 것이다. 다시 말하면 시극의 경우 현상보다는 영원하고 내밀한 삶의 진리에 도달하려는 목표에 따라 주로 전통적인 제재를 수용하는 경우가 많기 때문이다.

어떻든 우리의 시극 전통에 대해 부정적인 견해를 가진 하종오는 고심 끝에 나름대로 대안을 찾아내는데 그것이 창극을 참고하는 일이었다. 그는 "이 시극들을 쓰면서 가장 어려웠던 점은 아직까지 모범이 될 수 있는 시극의 전형이 없어 공부하기가 어려웠던 것인데, 염무웅 선생님의 조언을 받아들여 창극에서 부분적인 장점을 취해 보았다."332)고 하였다. 더 이상의 진전된 서술이 없어 '부분적인 장점'이 무엇인지는 명확하게 알 수 없으나 작품을 참고하면 그것은 아마도 '唱' 즉 음악성과 밀접한 관련이 있는 것으로 보인다. 그가 스스로 '운문 무대극'이라고 밝혀 놓은 점이나, 작품들에 구사된 대사가 주로 4음보 이내로 이루어진 점을 고려할 때 그런 결론에 이를 수 있다. 이 같은 하종오 시극의 특성은 <어미와 참꽃>에서 가장 잘 드러난다. 그는 이 작품을 소개하는 짤막한 '작가의 말'에서 "엄격히 말해 이 작품은 정서적 감동효과를 목표로 한 서정 시극이다. 의

332) 하종오 시극집 ≪어미와 참꽃≫ '책 앞에', 도서출판 황토, 1989, 6쪽.

도적으로 서사성을 배제하고, 운문이 가진 영혼의 소리, 마음의 소리로 썼다."333)고 밝혔는데, 이 대목을 통해 그 점이 구체적으로 확인된다.

이상과 같은 하종오의 시극관이 가장 잘 구현된 첫 작품 <어미와 참꽃>은 광주민주항쟁에 희생된 아들을 그리워하는 어머니의 절절한 마음을 그린 시극으로 1988년『월간중앙』4월호에 싣는 동시에 4월 2일부터 30일까지 거의 한 달가량 마당 세실극장의 무대에 올리기도 하였다.334) 작품의 구조는 5장으로 분할된 단막극이고, 문체는 지문을 제외한 모든 대사가 운문체로 이루어져 시적 리듬이 매우 강하며, 서사성이 약하다고 했듯이 등장인물도 '어미'(어머니) 한 사람을 중심으로 죽은 아들과 시민 등의 말들을 '소리'로 나타내어 관념화했다. 줄거리는 광주민중항쟁 때 희생된 아들을 잃은 어머니의 무한한 자식 사랑을 바탕으로 심리적 변화를 보여주는 것으로 되어 있다. 즉 아들의 억울한 죽음을 생각하며 분노하는 어머니, 아들이 데모에 참가하게 되는 과정, 아들이 불순분자로 몰리는 것에 대한 안타까운 심정과 두려움, 억울한 마음 토로, 아들의 죽음을 받아들이는 어머니의 아들에 대한 무조건적 사랑 등으로 이루어졌다. 이것을 장 단위로 좀 더 구체적으로 요약하면 다음과 같다.

제1장: 상여소리를 통해 죽은 자식을 그리워하는 마음 유발─아들의 성장 과정 회상. "높은 자리 바랬더니/이것이 웬 벼락이요"라는, 기대와는 전혀 다른 결과로 이어진 것에 대한 한탄

제2장: 아들은 데모에 참여하겠다고 하고 어미는 아들을 적극적으로 설득함, 아들이 집을 나간 뒤 열흘이 넘도록 소식이 없음

333) 위의 책, 11쪽.
334) 작자 주: 황루시, 김호태 공동 연출. 최루시아 주연. "이 원고에서 꿈에 아들을 만나보는 장면이, 공연에서는 굿시 <오월굿> 중 '넋풀이' '고풀이'를 삽입하여 어미가 아들을 청배하여 공수를 듣는 것으로 처리되었다. 또 소리로 된 대사는 거의 대다수가 인물이 설정되어 무대에 등장하였는데, 사물패와 코러스가 그 역할을 분담하였다." 하종오, 앞의 책, 44쪽.

제3장: 거리의 어지러운 흔적과 시신들 사이에서 어머니는 시체를 뒤지지만 아들을 찾지 못함. 어머니가 저항 의식을 갖고 분노를 표출함.

제4장: 아들의 죽음을 받아들이며 다소 안정이 깃든 상태에서도 어머니는 아들을 데모꾼=난동자=불순분자로 취급하는 사회의 차가운 눈초리에 대해 강박관념을 가짐. 원통한 마음에 통곡하며 그리움에 젖다가 정말 그럴까 의심을 해보기도 함. 결국 진달래꽃처럼 다시 필 것을 소망하면서 체념함.

제5장: 산천 비탈 밭머리에서 상여소리를 들으며 어머니는 아들에 대한 그리움에 젖음. 진달래꽃(참꽃) 가지를 덮고 누웠다가 잠이 듦. 꿈에 아들이 나타나 "몸을 찾지 말고 제 뜻을 찾으세요"라고 하는 아들의 위로에 어머니가 꿈에서 깨어 "참말 정녕 참꽃되어/이 강산에 피었느냐"며 아들의 죽음을 받아들이려 한다. (상여소리가 매장하는 달구소리로 바뀜) 어머니는 아들이 데모꾼이 아니었음을 강변하며 아들에 대한 지극한 사랑의 마음을 나타냄.

이 개요를 통해서 보듯이 작품의 내용은 광주민중항쟁에 뛰어들었다가 목숨을 잃은 아들의 정황을 개막전 사건으로 전제하여, 개막 이후에는 죽은 아들에 대한 어머니의 회상과 애통한 마음을 중심으로 전개된다. 데모에 참가한 아들이 죽은 상태로 시작되는 극에서 어머니의 마음은 차츰 변해 가는데, 그것이 잘 드러나는 몇 장면을 통해 그 모습을 집약하면 다음과 같다. 먼저 데모대에 참여하겠다는 아들을 애타게 만류하면서 대립 갈등하는 장면이다.

> **소리**: (더욱 간절하고 뜨겁게)//아니어요, 어머니. 아니어요, 어머니/ 제 가슴은 지금 뛰고 제 머리는 뜨거워요./오늘 못 참으면 참 세상 없어요./제가 가야 할 길 찾아 이제사 가는 거예요.//
>
> **어미**: (차분해져서)//이 홀어미 너를 바라 입때껏 살아왔다./너 죽으면 나 못 산다. 너 없으면 나 죽는다./가지 마라, 얘야. 제발 가지 마라.//

소리: (애원하듯)//그런 말씀 말아요./제 말을 들어봐요./제가 살고 남이 죽으면 저도 죽는 세월이고요,/남 죽어 못다 이룬 것 제가 죽어 이뤄진다면/좋은 세월 앞당기는 데 한 목숨을 바쳐야지요./염려 놓고 걱정 놓으세요. 저는 죽지 않아요.//

어미: (설득하려는 듯이 한 걸음 나서며)//괜찮다, 얘야. 괜찮다, 얘야./네 목숨은 내 목숨, 네 몸이 내 몸인데/내가 아니 부끄러운데 네가 부끄러울 게 뭐 있냐.//

소리: (흥분하여)//그래도 가야 돼요. 그래도 가야 돼요./저 아우성치는 거리가 저를 부르고 있어요./어머니가 주신 세월 이젠 제 세월로 바꿔야 해요.//

어미: (단호하게)//못 간다. 가지 마라. 못 간다. 가지 마라.//

소리: (단호하게)//가겠어요. 놔줘요. 가겠어요. 놔줘요. (23~24)

이 장면은 회상의 성격을 지닌 것으로, 데모대에 참여하려는 아들과 그 것을 만류하는 어머니가 갈등하는 대목이다. 아들은 '좋은 세월 앞당기는 데 한 목숨 바쳐야지요'라고 시대적 사명감으로 무장하여 대의명분을 따르려는 굳은 각오를 보이는 반면, 어머니는 홀로 키워온 아들이 혹시라도 잘 못될까 노심초사하며 어떻게든 아들의 마음을 돌려보려고 설득하면서 단호하게 가로막아 보기도 한다. '네 목숨은 내 목숨, 네 몸이 내 몸인데', '너 죽으면 나 못 산다. 너 없으면 나 죽는다.'라고 강조하는 대사에서 알 수 있 듯이 어머니에게 아들은 한 몸이나 마찬가지이니, 그 아들이 죽음을 무릅 쓰고 위험한 불길 속으로 뛰어드는 모습을 차마 보고만 있을 수가 없다.

그러나 아들은 끝내 어머니의 만류를 뿌리치고 데모대에 합류하였다. 단호한 어머니의 만류에 비례하여 아들의 결심은 더 단호하기 때문이다. 그러니까 모자의 갈등에서 어머니의 논리보다 아들의 논리가 승리한 셈 이다. 다시 말하면 아들은 혈육보다는 이념이, 가족이라는 좁은 울타리 안의 평안보다는 위험하더라도 사회적 이상이 우선하는 대의명분이라는 가치관을 신봉하고 있음을 보여준다. 또한 이 장면은 자식 이기는 부모

없다는 내리사랑의 전통적 가치관을 보여주는 것이기도 한다. 이렇게 하여 집을 나간 아들은 어머니의 우려대로 결국 희생이 되고, 어머니는 지극한 슬픔과 증오심에 치를 떤다.

　아들의 죽음이 확인되고 보상에 관한 얘기를 들은 어머니는 돈으로 목숨을 계산하려는 관리들을 힐난한다. '군인 보면 소름 돋고/관리 보면 눈 뒤집히오.'라고 하여 억울하고 분한 마음이 고조되어 저항심으로 전이된다. 이념을 모르던 순수한 시민이 아들을 상실한 극단적인 절망 앞에서 마음이 바뀌어가는 것이다. 그러니까 아들과 대립되던 어머니가 아들의 희생을 목격하면서 아들의 편에 서서 군관에 대립적인 입장을 갖게 된다. 한편으로 어머니는 당시의 냉담한 사회적 반응을 의식하면서 아들을 변호하기도 한다.

> **어미**: (미무룩한 표정으로 서서 혼자말로 중얼거리듯)/그리 마오, 그리 마오./곁눈질 손가락질 함부로 그리 마오./내 아들이 무얼 잘못 했소?/ 제 생각에 제 몸짓했을 뿐이라오.
>
> **소리**: 당신 아들 데모꾼이오./당신 아들 남의 것 짓밟고 부순 난동자라오./
>
> **어미**: (어깨를 축 늘어뜨리고 고개를 흔들며)/아니오, 아니오./내 아들은 꽃잎 하나 따지 못하고/티끌 하나 손대지 못하오.
>
> **소리**: 당신 아들 주먹질했소./당신 아들 돌팔매질했소.
>
> **어미**: (고개를 번쩍 쳐들어 화를 내며)/그 말 못 믿겠소. 정녕 못 믿겠소./내 아들은 다 함께 모여 한솥밥 먹고/한곳에 모여 잘 살길 원했다오.
>
> **소리**: 당신 아들 불순분자요./당신 아들 폭도요.
>
> **어미**: (황급히 두 손을 내저으며)/가당찮소. 그건 가당찮소./내 아들은 낙엽 보고도 울고/저무는 노을 앞에서도 서러워했었다오.
>
> (...)
>
> **어미**: (갑자기 돌아서 주저앉으며)/애고 아이고 내 새끼야./풀 뜯는

양같이 순하던 내 새끼야./네가 없으니 누명 쓰기도 더 복장
터지고/네가 간 곳 모르니 변명하기에도 더 억장 무너진다.
(30~32)

이 장면은 아들이 불순분자요 폭도로 몰리는 것에 대한 어머니의 안타
까운 마음을 드러낸 부분이다. 주지하듯이 나중에 광주민주항쟁이라는
역사적 자리매김이 이루어지기 전인 당시에는 군부에 의해 그들을 불순
분자이자 폭도로 규정되었는데, 이 장면은 아들의 희생이 그런 억울한 누
명을 뒤집어 쓴 것에 대한 어머니의 항변이다. '가당찮소. 그건 가당찮소./
내 아들은 낙엽 보고도 울고/저무는 노을 앞에서도 서러워했었다오.', '애
고 아이고 내 새끼야./풀 뜯는 양같이 순하던 내 새끼야.'라고 토로하듯이
자기 아들은 감성적이고 순수하고 착하여 불순분자나 폭도가 될 만한 성
격을 지니지 않았음을 강조한다. 그렇지만 사회의 싸늘한 분위기는 그런
자신의 아들을 이해할 까닭이 없는데다가, 간절히 찾아내고 싶은 그 아들
의 행방조차도 모르는 상황이어서 어머니는 더욱 속상하고 안타깝다.

그러나 그래도 시간은 모든 것을 변하게 만든다. 어머니의 마음도 계속
뜨거운 분노와 차가운 변호와 애절한 그리움으로만 이어질 수 없다. 어머
니는 오매불망 애타게 찾는 아들을 꿈에서 만난다.

소리: (...)/ 어머니/이젠 제 몸뚱이를 찾지 말고 제 뜻을 찾으세요./
어머니를 위하여 큰 인물이 되진 못했지만/오월이 오면 저를
위해 모든 사람들이 울잖아요./누가 절 보고 산천을 짓밟는
잡놈이라 하던가요./누가 절 보고 어머니를 버린 잡놈이라 하
던가요.//(먼데 뻐꾸기 울음)//죽어서 저는 오월이 되어/세상
에 가득하니/큰 산등성이에 핀 참꽃을 보시거든/저라 여기시
어/어머니, 가지가지 꺾어서 얼굴 덮고 주무세요.//(잠시 뒤척
이는 어미. 사이)//이젠 밭고랑을 매다가 먼 하늘 보면 한숨

짓지 마세요./이 산 저 산 산골짝이 저를 찾아다니지 마세요./ 저녁에는 따뜻한 진지를 지어 드시고/제가 읽던 책들을 바라 보며/제 모습을 떠올리고 안심하세요. 네? 어머니./천갈래 만 갈래 찢긴 마음도 가라앉히시고/이 세상에서 가장 편한 잠을 주무세요. //(사이)// 저는 다시는 죽지 않을 거예요./거듭 죽지 는 않을께요.//(사이)//어머니 잘 계세요./친구들이 모여 있는 산골짝으로 가봐야겠어요. (38~39)

꿈에서 만나 듣는 아들의 소리는 어머니로 하여금 아들의 죽음을 받아 들이도록 만드는 의미를 갖는다. 다시 말하면 어머니가 아들의 주검을 찾 지는 못했지만 그 죽음을 인정하고 아들과의 이별을 현실로 받아들이려 는 과정을 나타낸다. 이제 어머니는 아들에게 사회의 차가운 시선과 지탄 과는 상관없이 큰 뜻을 실현한 인물로 거듭나서 다시는 죽지 않을 것이라 는 의미를 부여한다. 즉 아들의 희생이 고귀한 것임을 생각하면서 스스로 절망과 슬픔의 늪에서 빠져나와 안정을 취하려는 시도이다. 말하자면 그 녀는 죽은 사람은 죽었을지라도 산 사람은 또 살기 위한 자기 방도를 찾 아야 하는 삶의 이치를 생각하면서 아들의 굴레에서 벗어나려고 자기 암 시에 젖는 셈이다.

그러나 그것 또한 말처럼 쉽지 않을 것임은 불을 보듯 분명하다. 부모 자식 사이의 인연이 마음먹는다고 끊어질 것이 아님도 예견할 수 있다. 어머니가 꿈에서 깨어 현실로 돌아와서 사회를 향하여 소리를 치는 다음 장면에는 그런 자식에 대한 절대적인 사랑의 정이 절실하게 드러난다.

어미: 여보시오 노친네들/참꽃 같던 내 아들/몸 좋고 말 잘하고/글 좋았던 내 아들/이제 와서 들으니/데모꾼이 웬말이오.// (점점 더 크게 떠오르는 붉은 달. 어미는 고개를 흔들며, 호미를 찾 아들고, 꽃잎이 다 떨어진 진달래 가지들을 광주리에 담아 옆

에 낀다)//아니오 아니오./좋은 시절 이내 오면/고생살이 끝난
다며/나를 보고 씩 웃으며/밤낮없이 책 읽고/친구들과 너나들
이하던/내 아들이 어째서/데모꾼이란 말이오?//(여전히 떠 있
는 붉은 달 하나. 어둠 속에 어미는 보이지 않게 객석 사이를
빠져 퇴장한다)//새끼새끼 내 새끼,/데모꾼이래도 나는 좋아./
선동자라도 나는 좋고/불순분자라도 나는 좋아./보상금도 싫
고 위로금도 싫소/위령탑은 내사 더욱 싫소./산 너머 있다면/
기어서 넘어가고/강 건너 있다면/헤엄쳐 갈라오. (43~44)

　이 장면은 어머니의 마음이 변화되어온 앞의 과정을 종합적으로 보여
준다. 극적으로는 최종적인 반전을 보여주는 장면이자 자식에 대한 애끓
는 모정을 다시 강조하는 대목이기도 하다. 내용으로 보면 크게 세 단계
로 구분된다. 첫째는 착한 아들이 데모꾼으로 몰리는 것에 대한 항변이
다. 이것은 무대 위에서 일어나는 모습으로 처리하였듯이 어머니가 남을
의식하면서 드러내는 현실적 태도이다. 둘째는 무대 밖의 보이지 않는 곳
에서는 어떤 상황이든 무조건적이고 절대적으로 아들을 사랑하고 좋아하
는 모성 본능을 암시한다. 그리고 셋째는 사회적인 대가나 보상으로 아들
의 목숨을 대신할 수 없다는 점과 어떤 상황에서라도 아들을 꼭 만나고
싶은 어머니의 간절한 소망을 보여준다. 달이 눈에 보이든 보이지 않든
'여전히 떠 있는 붉은 달 하나'처럼, 또는 해마다 다시 피어나는 '참꽃'(진
달래)처럼 아들은 어머니에게 엄연하고도 영원한 존재임을 암시한다. 요
컨대, 이 작품은 현상적으로는 마음이 이리저리 변할 수 있지만 본질적으
로는 아들에 대한 사랑만은 조금도 변할 수 없는, 절대적인 모성을 시극
적으로 보여주려 했다고 집약할 수 있다.

　한편, 시극집 ≪어미와 참꽃≫을 통해 발표한 다른 두 편의 시극 <서
울의 끝>과 <집 없다 부엉> 역시 이념의 문제를 시극 양식으로 다룬 작
품이다. 다만 <어미와 참꽃>이 이념 문제 이전의 모성 본능에 초점이 맞

취져 있다면, 뒤의 두 작품은 현실 속에서 갈등과 분란을 일으키는 이념의 허위와 무상을 다루어 비판적 입장을 갖는 점에서 차이를 보여준다. 이에 대해 스스로 "대통령 선거 전에 나는 본의 아니게 특정인의 지지 서명 문인이 되고 말았다. 이 작품은 이미 늦었지만 그것에 대한 나름대로의 입장을 밝혀 기록하는 것이기도 하며, 지역감정이 왜 생겨났는가 하는 원인을 대통령 선거 전후를 배경으로 해서 밝혀보고자 했다. 정권적 혹은 정치적 이데올로기의 산물이 그것이라는 해답을 얻어낼 수 있었다."(<서울의 끝>에 대한 작의), "자기의 사회적 의지대로 살려고 했으나, 이념 싸움의 틈바구니에서 무참히 짓밟히고 죽음을 앞둔 나이가 된, 상반된 인생을 살아온 한 노인과 노파를 통해, 이데올로기란 역사란 무엇인가를 적고 싶었다./이 땅에서 목숨을 부지하며 살아가는 극중의 두 인물과 같은 노인네들의 삶과 생명을 제대로 볼 줄 아는 것이 뒤에 사는 사람들의 역사적 임무의 하나라는 생각을 한다."(<집 없다 부엉>의 작의)라고 스스로 밝혀 놓았듯이, 작자는 우리 사회에서 가장 뜨거운 문제로 대두되는 현안 문제의 하나인 이념을 작품의 핵심으로 다루었다. 두 작품의 특성을 간략하게 정리하면 다음과 같다.

먼저, <서울의 끝>은 단막극 형태로, 장 구분도 하지 않고 암전을 통해 약식으로 주요 장면을 분할한다. 시적 분할이 철저하게 이루어져 있는 운문체로 리듬감이 강하게 드러난다. 제재는 대통령선거 때 드러난 '지역감정' 문제로, 고향이 다른 두 사람의 청소부들의 애향심을 끌어왔다. 등장인물은 청소원 이씨·임씨·강원댁·이씨 아들·임씨 부인 등이다. 줄거리는 이렇다.

호남(이씨로 암시됨)과 영남(임씨)이 고향인 두 청소부가 선거용 벽보를 보면서 기왕이면 고향분이 대통령에 당선되었으면 하는 마음을 가지면서 옥신각신 실랑이를 벌인다. 이씨는 고생을 많이 한 자기 지역 사람

이 당선되기를 바라는 반면, 임씨는 그래서 혹시 당선된 뒤 보복을 당하면 어쩔까 걱정한다. 이에 비해 식당을 운영하는 강원댁은 누가 되든 상관없다는 식으로 중립 입장에서 정치인보다 오히려 임씨와 이씨가 지역감정을 만들었다고 비판한다. 온갖 흑색선전과 유언비어가 횡행하는 가운데 임씨쪽 사람이 당선된다. 이로 인해 이씨는 토라지고 그것을 본 강원댁은 조소하면서 "누가 되든 상관없소"라고 무관심한 반응을 보인다. 선거가 끝난 후 벽보를 뜯어내면서 두 사람은 세상에 대한 불만을 화풀이하거나 서로 다른 입장으로 언쟁을 하면서도 조금씩 화해하는 마음을 갖기 시작한다. 그런 가운데 이씨의 아들은 운동권 학생으로 도피 중이어서 아버지를 걱정하게 하고, 임씨는 갑자기 교통사고를 당해 이씨 혼자 일하는 것이 미안해 부인을 대신 내보낸다. 이것을 안 이씨는 언쟁할 때 모진 말을 한 것을 후회하면서 신세 한탄과 나라의 장래를 걱정한다.

이와 같이 이 작품은 80년대 대선을 제재로 하여 '지역감정'(지역 차별정서) 문제를 다루었다. 작자는 이를 통해 당대 우리 사회의 선거풍토, 영호남의 지역갈등, 애향심, 운동권 학생, 타향살이의 고충, 인간애 등 서민들의 애환을 적나라하게 엮어냈다. 특히 '청소부'를 주인공으로 내세워 애향심을 바탕으로 한 지역 갈등의 양상을 그려냄으로써 지위고하를 막론하고 우리나라 사람들에게 지역 차별 정서가 얼마나 넓고 깊게 자리 잡고 있는지 그 실상을 강조하려고 한 것이 주목된다. 몇몇 장면을 통해 이 작품에 노정된 주요 특성을 살펴보면 다음과 같다.

① 이씨: 가고지고 가고지고/고향땅에 가고지고/어매야 아배야/서울살이 나 못 살겠다./허구헌 세상길/골라잡을 길 바이없고/가는 데로 가는 길이/고향길이 될 것을./내사 몰라 내사 몰라/길바닥에 눕고 싶은 것을./어매 찾아 아배 찾아/울던 시절로 가야겠다./살고지고 살고지고/고향땅에 살고지고./땅은 땅은 뉘 땅인데/내 땅은 없는고./어매야 내게도/높은

공부 시켜주지./아배야 그랬으면/높은 자리 잡고 살아/고
향땅 없어도/아무데나 다리 뻗지. (52)

② **임씨**: 고향 사람이라면? 아하 그 사람/그 사람 고생 많이 했지만/
그 사람 들어서고 나며는/사회가 혼란해지지 않을까.
이씨: 혼란혼란 하지 말게./그 선생님 훌륭한 분/참혹한 꼴 당해
봤으니/우리 같은 못난 놈들/억하심정 더 잘 알지.
임씨: 그러니까 걱정이지./이웃집 새처녀도/내 정지에 들여서/세
워봐야 안다 했네./당한 대로 되돌려준다면/어쩔 텐가 걱
정이네. (54~55)

③ **강원댁**: 안 될 걸 아는 양반들이/경상도 사람 전라도 사람/편 가르
는 게 우습소./이씨네 고향 사람/임씨네 고향 가서/대접일
랑 못 받았소./임씨네 고향 사람/이씨네 고향 가서/대접일
랑 못 받았소./웬놈의 세상이길래/편싸움이 다 벌어지나.
이씨: 임씨가 좋아하는/그 사람이 그리 만들었소.
임씨: 이씨가 좋아하는/그 사람이 그리 만들었소.
강원댁: 그만들 하시구려./내가 보기에는/이 후보도 아니고/저
후보도 아니고/다른 후보가 그리합디다만,/지금 내가
보니깐/이씨가 그리 만들고 있고/임씨가 그리 만들고
있소./일가 싸움은 개싸움이라. 나도 덩더쿵 너도 덩더
쿵/그 짓 그만하시오. (60~61)

④ **이씨**: 여태 안 물었다만/무슨 사고 쳤느냐?
아들: 사고쳤다 하시다니/얼토당토 않아요./나는 할 일 했을 뿐/
부끄러워 마세요./아버진 길거리/쓰레기 치시지만/아버지
아들은/옳지 못한 것들을/청소하려 했어요.(77~78)

⑤ **이씨**: 내 친구는 병원 가고/내 아들은 감옥 갔네./청소부가 병신
되면/어떻게 일을 하고/대학생이 감옥 가면/어떻게 공부
하노./경상도땅 전라도땅/우리한텐 한 뼘도 없고/갈 수 없

는 땅인데/나누기는 뉘가 나눴노./에라 넨장맞을 서울살
이./이 길 가도 고생길/저 길 가도 고생길/꿈길도 새벽에/
눈 떠 보면 사라지고/그 어느 길바닥에도/쓰레기 투성이
네./어디로 갈꺼나./이 빗자루로 쓸어가는/우리 가는 길끝
에/어떤 나라 세워질꺼나./평등과 평화/자유민주 속에서/
사람을 사람으로/살려내는 나라/그 나라로 우리가/가야만
하는 것을. (94~95)

　①에는 이씨의 신세타령이 뼈저리게 드러난다. 가난과 한 많은 '서울살
이'로 인한 향수와 귀향의지가 절절히 묻어난다. 그의 상대적 박탈감과
울분이 얼마나 사무치는지는 '높은 공부 시켜주지' 않은 부모를 원망하는
쪽으로 귀결되는 것을 통해서 여실히 드러난다. 타관객지 서울로 흘러들
어 밑바닥 삶을 사는 근원이 부모 때문이라는 것, 그런 고향이더라도 되
돌아가고 싶은 간절한 마음으로 가득 차 있다는 것은 힘겹고 고통스러운
서울살이의 실상을 짐작하게 한다. 그러나 그에게 더 큰 고통은 그럼에도
불구하고 서울에서 벗어날 수 없는 현실에 처해 있는 것일 터이다. ②에
서는 두 사람이 모두 기왕이면 고향분이 되기를 바라는 애향심을 갖고 있
는데, 임씨의 경우는 이씨의 고향 사람이 많은 고생을 한 것은 인정하면
서도 만약 그 사람이 당선되면 '당한 대로 되돌려' 주어 '사회가 혼란해지
지 않을까' '걱정'을 한다는 점에서 이씨와는 다른 생각을 갖고 있다. 대통
령후보가 누구라고 구체적으로 밝히지는 않았지만 당대에 그 사람이 누
구인지는 쉽게 짐작할 수 있다. ③에서는 '강원댁'을 통해 영·호남 사람
들이 편을 갈라 싸우는 것에 대한 비판, 지역 갈등의 원인이 대통령후보
들에 있는 것이 아니라 그 지역민들에게 있다는 것 등이 드러난다. 식당
주인을 제3지역인 강원도 사람으로 설정한 것은 영·호남인들의 편싸움
을 객관적으로 바라보고 비판하기 위한 것이자, 갈등에 대한 심판과 조정
자로서의 역할을 하도록 하기 위한 장치라 할 수 있다. ④에서는 운동권

학생과 아버지의 현실인식의 차이를 보여준다.

끝으로, ⑤는 파국의 종막 직전 장면으로 이씨의 신세타령과 소망을 보여준다. 동료 청소부인 임씨 부인에게 임씨의 갑작스런 사고 소식을 들은 이씨가 그동안 임씨와 언쟁한 것에 대해 미안해하고 후회한 후[335] 독백하는 장면이다. 그는 친구와 아들에 대한 걱정, 영·호남으로 나뉘어 갈등하는 세태, 고생스런 서울 살이, 희망 없이 방황하는 신세 등의 현실을 성찰한 다음, 나라의 장래에 대한 소망—'평등과 평화/자유민주 속에서/사람을 사람으로/살려내는 나라/그 나라로 우리가/가야만 하는 것'을 피력하는 것으로 말을 맺어, 개인적 시련을 넘어 국민적 소망을 피력하며 마무리한다. 이를 통해 애향심의 끝에 애국심이 자리를 잡고 있으며, 나라가 잘 되어야 결국 개인의 꿈과 행복도 찾아올 수 있음을 작자는 강조한다. '서울'이 우리나라의 중추라는 점에서 '서울의 끝'이란 가장 고통스럽게 삶을 영위하는 하층민들이 평등과 평화와 자유민주주의 속에서 사람답게 살아갈 수 있게 되는 바로 그 날이자 그 공간을 의미한다. 그러니까 현재의 비극적인 서울 상황에서 벗어나는 길, 그것은 우리 모두의 희망이라는 것이다.

하종오의 세 번째 시극 <집 없다 부엉> 역시 1980년대를 배경으로 하여 이념 갈등을 바탕으로 이루어진 작품이다. <서울의 끝>처럼 막과 장 구분이 없고, 대사는 시적 분절로 되어 있으며, 무대지시문은 산문체로 표현하였다. 등장인물은 "김씨—60대 노인/최씨—60대 노파/신씨—60대

335) 임씨가 교통사고를 당한 것을 계기로 두 사람은 갈등에서 화해 관계로 급변한다. 이는 임씨 부인이 남편 대신 일터에 나와 "그이가 나가랬어요./이씨 아저씨 혼자서/구역을 다 쓸기엔/힘이 든다면서요."(91~92)라고 한 말을 들은 것이 직접 계기가 된다. 이씨는 청소를 마친 후 병원에 들러 진심을 밝히며 친구의 마음을 달랜다. "아이고 내 친구야./이런 변괴 어디 있나./자네한테 한 말이/그리도 맺히던가/자네를 무시해서/자네를 얕잡아서/그리 한 말 아니건만/싫구나 싫구나/정치가들이 싫구나./(…)"(92~93)

노파, 정신이상자" 세 사람이다. 김씨는 좌익 활동을 하다가 붙잡혀 30년 간 감옥생활을 겪었고, 최씨는 우익 경찰관인 남편을 잃은 후 과부로 갖은 고생을 겪었으며, 신씨는 대조적인 처지인 두 사람과는 무관하지만 가끔 '소리' 형태로 무대 뒤에서 비슷한 말을 노래로 읊는다. '노래 소리'의 내용은 개막 직후에 먼저 무대에 등장하여 부른 노래 "(처량한 목소리로)/내 살 곳 어됬나 부엉/자식이 날 버렸다. 부엉/영감태기 죽었다 부엉/양식 없고 집없다 부엉/내 신세 눈물난다 부엉"(99)의 일부를 두세 구절씩 반복한다. 신씨는 정신이상자로 설정되었지만 같은 내용의 노래를 반복한다는 점에서 작품 주제와 밀접한 관련이 있는 내용을 강조하고 각인시키는 구실을 하여 아이러니의 형태를 띤다.

작품의 줄거리는 좌익에 가담했던 김씨와 좌익 세력에 대항하다 희생된 경찰관의 아내였던 최씨가 경험담을 나누는 내용으로 전개된다. 김씨는 좌익공작원으로 해방군 노릇을 하며 해방세상을 만들려고 했으나 의도와는 다른 길로 몰려 활동하다가 토벌대에 잡혀 삼십 년 감옥살이를 하였음을 토로한다. 그의 억울한 심정은 "그런데 저쪽 그들은 나를 부추겼고/이쪽 그들은 나를 잡아가두었다./난 주의자가 아니야./아니야, 난…난…"(119)라는 말에 드러난다. 그럼에도 그는 여전히 평등한 나라를 만들기 위한 행동이었다고 주장하며 자신의 소신이 큰 뜻을 품은 것임을 강조한다. 이에 비해 최씨는 해방된 이듬해 빨갱이들이 사방에서 폭동을 일으켜 경상도 일대가 아수라장이 되던 때 토벌대로 참여한 남편(경찰)이 희생된 뒤 기구한 신세로 전락하였음을 한탄한다. 그녀는 미군 장교에게 끌려가 혼혈아(튀기)를 낳고 살다가, 그가 6·25동란 때 미국으로 들어가 버린 뒤 소식이 없자 양공주 노릇을 하면서 몸을 팔아 생명을 연명하였으며, 그 와중에 미국 병사를 증오하여 살해한 죄로 감옥에도 다녀왔고 아들마저 행방불명이 되어 혼자가 되었다. 두 노인은 이념으로 다른 길을 걸어왔지만

결국 두 사람이 똑같이 궁핍한 노년으로 전락하여 수용소에서 힘겨운 삶을 살아가는 신세가 되어 있다. 이렇듯 이 작품은 두 노인을 통해 이념의 허상과 역사적 의미를 되짚어 보게 한다. 그러면서도 작자는 작품의 결말에서 세 노인의 처지를 다음과 같이 처리하여 이념에 대한 미묘한 차이를 암시한다.

> 김씨: (손으로 먼데를 가리키며 최씨를 위로하는 몸짓으로)봐요./저기 저 산 위로 환히 떠오르는 해./저 해는 혼자 떠오르지 않았소. 수수십년 수수백년/이 땅에서 살아온 사람들이 떠올렸소./이 땅에 살아온 사람들에게/무엇이 순결하게 지켜질 무엇이 있었소?/더렵혀지고, 짓밟히고, 뭉개지고, 찢어졌지만/그래도 제 목숨 지켜 살아왔소./임자도 그렇고 나고 그렇고/스스로 원하지 않았건만/빨갱이로 양공주로 만들어졌소./그게 대수요?/뜨거운 해 밑에서 이 땅과 마찬가지로/거룩해집시다.
>
> 최씨: 거룩해져요?
>
> 김씨: 이 세상에는 이름 난 사람만이 떳떳할 순 없소./제 생각대로/제 목숨대로 죽는 날까지 살아가는 사람을/그 뭐라 하지요? 역사!/바로 그 역사의 흙 아니겠소?
>
> 최씨: 영감이나 내가 역사의 흙이라고요?/우리는 그 흙 위에 집 지을 능력을 뺏겼어요./우리에겐 돌아갈 집조차 없어요./그런데 역사의 흙이라고요?/(침묵하는 김씨, 잠시 후 고개를 떨구고 퇴장한다. 최씨도 따라 나간다. 신씨가 노래를 부르며 들어왔다가 주위를 돌아보고 퇴장한다. 밝은 낮. 텅빈 무대 밖에서 신씨의 노래소리가 들려온다)
>
> 소리: 내 살 곳 어딨나 부엉/자식이 날 버렸다 부엉/영감태기 죽었다 부엉/양식없고 집없다 부엉/내 신세 눈물난다 부엉/얼마나 살까 부엉/그만 죽고 싶다 부엉/오래 살고 싶다 부엉 (131~133)

마지막 장면에서 세 사람의 심리가 다르게 드러난다. 먼저 김씨는 여전

히 이상에 젖어 지난날을 긍정적으로 생각하고 있는 반면, 최씨는 이념의 갈등에 희생되어 박탈된 삶을 살아온 과거와 현재를 고통스럽게 받아들인다. 그래서 김씨가 개인을 '역사' 속의 일원으로 바라보라고 하면서 최씨의 억울해하는 마음을 위로하려 하자, 그녀는 '우리에겐 돌아갈 집조차 없'는 사실을 강조하며 냉소적으로 대응한다. 남편을 잃고 너무도 가난하고 고통스럽게 살아온 자신에게 '역사'라는 이름이 무슨 의미가 있는가? 아니, '역사'라는 거대 서사에 치여 개인의 존재가 견딜 수 없는 나락으로 추락해 역사의 피해자가 된 꼴이니 그 '역사'를 인정할 수가 없는 것이다. 그러니까 김씨의 역사의식에 대한 최씨의 부정과 조소는 끝까지 김씨의 이념을 이해하거나 동조할 수 없음을 나타낸다. 이러한 입장을 가진 최씨의 반문에 김씨가 더 이상 아무 말도 못하고 '고개를 떨구고 퇴장한다'고 표현한 것은 최씨의 개인의식에 무게를 두고자 한 작자의 의도를 암시하는 것이다. 다시 말하면 역사를 우선시하는 김씨의 이상적 관념보다는 개인의 삶을 더 소중하게 여기는 최씨의 현실관이 더 절실한 것임을 강조하는 것이라 할 수 있다.

이러한 작자의 인식을 뒷받침하는 것이 작품의 마지막 대사의 '소리' 내용이다. 자식에게 버림받았고, 남편은 죽었으며, 집도 양식도 없는 처지로서 더 산다는 것이 욕된 것이니 '그만 죽고 싶다'는 생각이 절실할 수밖에 없다. 극단적으로 결핍된 상황에서 살고 싶은 의지마저 상실한 것이 최씨가 처한 현재의 정황이라면, 또 한편으로는 '오래 살고 싶다'는 소망도 마음속에 자리를 잡고 있다. 이것이 '정신이상자'로 설정된 신씨의 '소리'라는 점에서 의식 없이 오락가락하는 말로 볼 수도 있으나, 사건 전개 과정에서 주로 최씨의 절박한 심정을 대변하는 의미로 개입된 점을 상기하면 최씨의 심중에 잠재된 상반된 의식으로 보아야 한다. 이념 갈등에 희생되어 뜻하지 않은 비극으로 점철된 삶을 어서 마감하고 싶은 생각이 간절

할 수 있지만, 반면에 오래 살아서 억울한 일생을 보상 받고 싶은 바람도 있을 수 있기 때문이다. 그래서 최씨의 마음이 이러지도 못하고 저러지도 못하는 진퇴양난의 형국에서 정신이상자처럼 흔들리고 있는 것이다.

이상에서 보았듯이 하종오가 발표한 세 편의 시극 작품은 모두 역사적 의미를 담고 있는 현실 문제를 주요 제재로 하여 그 바탕에 이념 문제가 깔려 있다는 공통점을 지닌다. <어미와 참꽃>은 광주민중항쟁으로 인한 갈등과 모성을, <서울의 끝>은 대선과 지역 갈등을, 그리고 <집 없다 부엉>은 좌우익의 이념 갈등과 비극성을 기저로 사건이 전개된다. 이렇게 보면 제재 차원에서는 큰 차이를 보이지만, 갈등 국면과 이념에 대한 관점은 조금씩 차이를 보여준다. 첫 작품에서는 현실의 모든 이념을 초월하는 '모성' 본능을 다루어 영원한 자식 사랑을 보여주었다면, 둘째 작품에서는 당선지상주의에 빠져 있는 정치인들에 의해 지역 차별 정서가 생겨나는 것으로 생각하기 쉽지만 사실은 후보자와 동향인 사람들의 애향심이 조장하는 것이라는 점을 부각하고, 결국엔 서로 화해하고 화합하는 것을 결말로 내세움으로써 역시 이념보다는 이웃의 정이 우선한다는 것을 보여준다. 그리고 <집 없다 부엉>에서는 좌우익의 이념 갈등의 폐해를 다루어 이념의 무상성이 강조된다. 특히 마지막 작품에서 다룬 내용, 즉 우익이든 좌익이든 그들이 추구하는 이념의 이상대로 현실이 이루어지지 않은 노년의 궁핍한 삶을 통해 이념의 갈등과 대립 투쟁은 결국 모든 것을 상실하는 최악의 결과를 초래할 뿐이라고 극적 결론을 내린 것이 주목된다. 이념 갈등은 현실적으로 아무런 도움도 되지 않는 허망한 싸움일 뿐이라는 이 주제는 이념에 대한 작자의 관점을 종합적으로 보여주는 것이다. 이런 점에서 이 작품은 "이데올로기란 역사란 무엇인가를 적고 싶었다."고 하면서 "이 땅에서 목숨을 부지하며 살아가는 극중의 두 인물과 같은 노인네들의 삶과 생명을 제대로 볼 줄 아는 것이 뒤에 사는

사람들의 역사적 임무의 하나라는 생각을 한다."고 전제한 작가의 의지와
의도를 적절히 실현한 작품으로 평가할 수 있다.

3) 80년대 시극의 의의와 한계

1970년대 말 '현대시를 위한 실험무대'가 탄생하면서 막이 열린 80년
대의 시극계는 상당한 활기를 보여주었다. 이 땅에서 처음으로 시극 운동
을 조직적으로 펼친 60년대의 '시극동인회'가 역사의 뒤안길에 묻힌 채
10여 년이라는 시간이 흐르면서 세간에 기억마저 흐려질 즈음 탄생한 '현
대시를 위한 실험무대'는 시극 운동의 새로운 전기를 마련하는 계기가 되
기에 충분하였다. 비록 '시극동인회'와는 달리 시인과 연극인들의 만남으
로서 동인의 숫자가 적고 활동 영역도 좁은 편이기는 했지만 결성 취지와
목표가 새로운 차원이었다는 점, 또 모든 작품을 지면과 공연으로 동시에
발표하면서 공연 중심으로 이루어졌다는 점에서 시극사적으로 변별성을
지니는 의미 있는 동인회로 규정될 수 있다. 즉 출발의 계기가 현대시의
위기를 극복할 수 있는 길을 모색하는 차원에서 시와 독자의 거리를 좁히
고자 했다는 측면에서 전혀 새로운 시도였다는 점이다. 현대시의 진화 방
향 중의 하나가 난해시라면 이는 전문 독자들에게는 지적 호기심을 충족
할 수 있을지는 모르지만 일반 대중 독자들에게는 오히려 시에 대한 혐오
감을 가질 만한 요소로 작용할 수 있다. 도대체 이해하기조차 어려운 난해
한 표현을 통해 감동하기는 힘들다는 점에서 많은 독자들이 시에서 멀어
지는 현상은 당연한 것이다. 이러한 분위기에서 지면을 통해 문자 형태로
갇혀 있는 시의 전달 체계를 동적인 무대화로 전환하여 개별 독자를 관객
개념으로 바꾸고 동시에 다중에게 시적 체험을 전파하고자 했던 그들의
노력은 60년대의 '시극동인회'의 목표와는 상당히 다른 것으로 평가될 수

있다. 이러한 취지와 목적이 어느 정도 적중하여 초기에는 상당한 관심을 끌었고, 또 이에 고무되어 지속 가능성을 확보하기 위해 내용의 다양화를 꾀하는 노력을 기울이기도 하였다.

그러나 '현대시를 위한 동인회'도 결국엔 대중적으로 낯선 양식이라는 시극의 한계를 온전히 뛰어넘지는 못하였다. 특히 이들의 지향점인 현대시의 대중적 위기를 극복하고자 한 목표를 달성하기에는 많은 어려움이 따랐다. 시와 극의 변별성에 익숙한 관객들에게 시의 위기를 극복하려는 수단이 극적인 체계에 입각한 표현 형태라는 점에서 더욱 낯설 수밖에 없었다. 시극 운동을 펼친 당사자들로 보면 시극은 시이면서 극이고 극이면서 시인 그 접점을 지향하지만, 사실 일반 대중들의 관점으로 보면 시도 아니고 극도 아닌 어중간한 형태이어서 뭐가 뭔지 잘 모를 수 있는 상태였던 것이다. 그래서 처음에는 호기심으로 관심을 가진 관객들이 호응을 하였지만 지속적으로 그들의 관심을 붙들어 두기에는 역부족이었던 셈이다.

돌이켜 보면 시의 위기를 타개하려는 노력이 시적 정체성 범주를 벗어난 극적 차원으로의 확장이었다는 점에서 그것은 결과적으로 비시적인 방법론이었고 이는 바로 시의 독자에게는 회의적인 입장을 취하게 한 동인이 된 것이라 볼 수 있다. 단순히 시와 시극의 대비만으로도 쉽게 이해할 수 있듯이 두 양상은 전혀 다른 차원이라 볼 수 있다. 시극은 시보다는 오히려 극에 훨씬 더 가깝고, 또 시극은 연극보다는 표현이나 극적 체계가 많이 다르기 때문에 일반 관객의 입장에서는 이해와 흥미가 떨어질 수밖에 없다. 이런 요인들로 인해 '현대시를 위한 실험무대' 역시 5년을 넘지 못하고 역사의 뒤안길로 자취를 감추고 말았던 것이다.

'현대시를 위한 실험무대'의 활동이 멈춘 이후 80년대 후반기의 시극 양상은 문정희의 활약을 제외하면 상당히 미미한 편이다. 어떻게 보면 '현대시를 위한 실험무대'를 끝으로 우리 시극계는 서서히 하강 길을 걷는

다고 해도 과언이 아니다. 그것은 여러 가지 진단이 가능하겠지만 아무래도 경제발전과 자본주의의 팽창과 심화 등에 힘입은 대중문화의 발달과 확산이 가장 큰 원인이라고 볼 수 있다. 대중문화의 팽창은 필연적으로 순수 예술에 대한 침체를 야기하게 되어 있다. 자본주의 논리를 추종하는 대중문화란 그 속성상 흥미위주로 흘러가기 때문에 순수예술은 아무래도 경쟁에서 뒤처질 수밖에 없다. 가령, 영화와 방송드라마를 통해 쏟아져 나오는 멜로물들에 길들여진 관객들이 깊은 사색을 요구하는 시극의 정체성에 빠져들기는 매우 어렵다고 할 수 있다.

　그런데 이러한 사회 환경에도 불구하고 시극에 지속적으로 관심을 가졌던 문정희의 열정은 남다른 것으로 높이 평가할 만하다. '광기'라고 표현할 정도로 시극에 큰 매력을 느낀 그녀의 80년대 역작 <도미>는『삼국사기』에 실린 '도미' 설화를 시극 양식으로 재창작한 것으로, 시극의 정통성을 견지한 우수한 작품이다. 고전을 현대적으로 변용하여 인간 존재의 原型을 천착한 것은 물론이거니와, 특히 작품의 섬세한 구성과 표현에 함축된 심층적 의미에 도달하기 위해 많은 사색과 고민을 요구하도록 짜놓은 것은 시극다운 모습을 지니게 하는 데 크게 기여한 것으로 높이 평가될 수 있다. 다만 이러한 장점을 지닌 심오한 작품이 있음에도 불구하고 80년대 후반기에는 하종오만 유일하게 시극을 발표하는 데 그침으로써 양적으로 우리 시극이 황혼기로 접어드는 징후가 짙게 드리워지기 시작하여 아쉬움이 남는다.

7. 시극 창작의 침체기(90년대), 창작의 하강과 연구의 상승

1) 대중문화 시대의 도래와 시극계의 위기

1990년대는 우리 사회가 전반적으로 큰 변화를 가져온 시기이다. 우선 정치적으로 1987년 이른바 '6 · 29선언' 이후 노태우 정권이 들어서면서 민주화가 가속되었다. 이에 따라 사회 전반에 자유와 자율의 바람이 점점 강하게 불어왔다. 과학적으로는 전자문명의 총아로 등장한 컴퓨터의 보급률이 높아져 일반화되는 과정에서 정보화가 이루어지기 시작하고, 이에 힘입어 영상문화도 급속도로 발달하였다. 이러한 사회 변동은 대중문화에 대한 인식에도 크게 영향을 미쳐 대중문화에 새로운 의미와 가치를 부여하게 된다. 특히 지금까지는 주로 고급문화에 대비되는 부정적인 의미로 인식되던 것이 완전히 뒤바뀌게 된다는 점에서 획기적인 변화가 이루어진다.

> 1990년대의 대중 문화 연구자들은 다른 양상과 문화 논의를 펼친다. 대중 문화는 사회의 적이라는 혐의를 걷어 내고 '자세히 들여다볼 만한' 가치가 있는 것으로 시선을 정리했다. 이른바 신세대 문화론 등에서 시작된 '대중 문화 자세히 들여다보기'는 대중 문화에 대한 담론이 쏟아져 나오는 데 큰 기여를 하였다. (...) 1980년대 '지배 문화론'을 논하던 학자들도, '소비 문화론'을 펴던 학자들도 조금씩 자세를 바꾸고 대중 문화를 바라보기 시작했다. 1980년대 말 젊은 소비층에 의한 대중 소비를 비관적이며 자조적인 관점에서 벗어나 90년대 들어 국제화 혹은 세계화 등과 맞물린 신세대 문화의 진취적인 성향, 혹은 그 안에 담긴 많은 사회적 의미들에 대한 새로운 평가들이 쏟아졌다.
> 아울러 지금까지 소비를 생산의 끝이라고 바라보던 시각에서 탈피하여 소비를 새로운 생산, 즉 의미의 생산으로 보려는 노력들이 등장했다. 물론 이러한 논의는 1980년대 이후 서구에서 등장하는 후기 구

조주의나 포스트모더니즘 등의 문화론 혹은 인식론에 도움을 받은 바가 크다. 고급 문화／대중 문화, 물질／문화, 소비／생산, 텍스트／독해 등의 경계 파괴에 많은 성찰을 주었던 새로운 사조들에 힘입어 소비에 대한 분석을 새롭게 하는 노력들이 쏟아져 나왔다.[336)

　지난날의 궁핍상을 알지 못하고 1970~80년대의 경제 발전의 결실을 누리기 시작하는 신세대들이 사회의 전면에 부상하고, 국제화와 세계화의 물결이 거세지며, 절약보다는 소비가 미덕인 풍요로운 시대가 열리는가 하면, 후기 구조주의나 포스트모더니즘 같은 새로운 사조가 밀려들면서 이제 대중문화에 대한 인식도 크게 바뀌어 대중문화＝저급문화라는 기존의 등식도 깨어져 버린다. 그리하여 고급문화로 지칭되던 기존의 문화예술 양식들이 대중들로부터 소외되면서 위상이 점점 낮아져 하향곡선을 그리는 반면 대중의 기호를 충족해 줄 수 있는 양식들이 급격하게 세력을 확장해 갔다.

　대중문화의 급격한 팽창 현상을 연극계로 폭을 좁히면 오늘날 음악극 (musical)이 연극 공연장을 거의 지배하다시피 하게 된 기현상도 바로 이 시점부터 서서히 뿌리를 내리기 시작했다고 볼 수 있다. 사실 80년대 말만 하더라도 우리나라 음악극은 형편없는 수준이었던 것으로 파악된다. 이는 88년의 서울국제올림픽 개막에 즈음하여 개최된 '서울국제연극제'에 대한 유민영의 평가를 통해 잘 드러난다.

　전체적으로 외국 참가작들이 자기 나라의 민족성과 생활을 고도의 예술로 승화시켜 하나의 국민 예술로서 높은 가치를 지니고 있음을 보여준 데 비해 우리 참가작들은 너무나 미숙했다. 우선 신작의 경우만 하더라도 <팔곡병풍>(國立劇場)・<젖섬>(星座)・<술래잡기>(作業)・<즐거운 한국인>(市立歌舞團)・<아리랑, 아리랑>(88예술단) 등에서 볼

336) 원용진, 『대중문화의 패러다임』, 한나래, 2005, 23쪽.

수 있는 바와 같이 희곡·연출·연기·무대기술 등 모든 분야가 너무 낙후되었음이 극명하게 드러난다. 극작가와 연출가는 인생과 사회를 통찰하는 철학적 깊이가 부족했고, 시대감각 또한 둔감했으며, 배우들은 기초가 안 돼 있음이 확연하게 드러났다. 무대미술가·조명가·의상가 등도 인적 자원의 빈곤이라는 점에서는 마찬가지였다. 선진국의 무대예술이 우리 자신의 취약점을 투명하게 바라볼 수 있게끔 시범을 보여주고 간 셈이 되었다. 특히 우리의 참가작들의 상당수가 뮤지컬이었는데 이들의 문제점이 심각하게 드러났다. 노래와 춤을 출 수 있는 배우가 없는 것은 말할 것도 없고, 뮤지컬을 아는 극작가도 없었으며, 가장 중요한 뮤지컬 작곡자가 없었던 것이 큰 문제이었다. 이러한 상태에서 나오는 뮤지컬이라는 것은 예술적이지 못한 쇼에 가까운 것일 수밖에 없었다. (...) 그러나 외국 작품들을 보면서 우리 연극인들은 많이 반성을 하면서 배운 점이 많았다. 즉 국제연극제가 외국과의 문화교류가 얼마나 중요한가도 일깨워 주었으며 연극인들로 하여금 거듭 태어나도록 자극을 주기도 했다.[337]

위에서 보듯이 88년 서울국제올림픽 개최 기념으로 열린 국제연극제에 참여한 우리나라 연극 작품의 수준은 아주 보잘 것이 없었다. 특히 이때 음악극이 많이 출품되었는데 '예술적이지 못한 쇼에 가까운 것일 수밖에 없었다'는 혹평에서 적나라하게 드러나듯이 당시의 수준은 오늘날과는 극단적으로 대조되는 형편이었다. 유민영은 이와 같은 부끄러운 극단적인 대조가 오히려 큰 교훈을 주고 연극인들에게 자기성찰과 경각심을 불어넣어 결과적으로 우리 연극계에 일대 혁신을 도모하는 계기가 되었다고 보았다. 그래서 그는 우리 연극계로 보면 "1988년의 연극은 현대연극사에 있어서 대전환점(大轉換點)이 될 가능성도 없지 않은 것"[338]으로 보기도 하였다.

337) 유민영, 『우리시대 연극운동사』, 앞의 책, 453~454쪽.
338) 위의 책, 455쪽.

위와 같은 1980년대 말의 열악한 상황이 1990년대에 접어들어 문민정부의 정착, 사회 안정, 경제적 도약, 국제화 등 전반적으로 새로운 사회로 변화되면서 대중문화의 물결도 거세지기 시작하였다. 이에 따라 대중문화산업이 증대하고 대중문화를 소비하고 즐기는 계층의 욕구대로 대중문화는 어디에나 있으며 우리의 문화가 되었다는 주장에 대해 쉽게 반박하기 어렵게 되었다.[339] 출발기의 형편없던 음악극이 대대적으로 득세하는 배경은 바로 대중문화의 발달에 기인한 바가 크다. 역동적이고 화려하고 흥미로운 음악극의 특성은 영상문화에 길들여진 새로운 세대들을 자극하기에 거의 부족한 점이 없다고 할 수 있다. 그리하여 젊은이들의 호기심을 자극하고 충족하면서 서로 선순환의 관계를 맺으며 음악극의 인기는 날로 높아져 오늘날에는 온통 음악극이 연극계의 중심을 차지하는 듯한 기현상을 보여준다.

그런데 문제는 이렇듯 공전의 인기를 끌면서 날로 번창하는 음악극에 반비례하여 시극은 거의 자취를 감추다시피 할 정도로 급격하게 퇴조하는 현상을 보여준다는 점이다. 이는 시극의 특성상 대중문화와 연계되기 어려운 점이 있기 때문이다. 다시 말하면 대중문화가 상상하고 사색하기보다는 순간적으로 보고 즐기는 영상문화의 속성을 지녀[340] 젊은 세대들을 끌어들일 만한 요인들이 많은 반면, 시극은 깊은 사색과 성찰을 요구하는 시적 요소들을 많이 함유하고 있어 대중들의 사랑을 받기 어려운 점이 다분하다는 점에서 그렇다. 그러니까 60~70년대를 거쳐 80년대 중반까지 대중들의 관심과 상관없이 일부 시인들의 열정에 의해 시극 작품이 비교적 긴 공백기를 갖지 않고 촘촘하게 발표되어 왔는데, 80년대 후반을

339) 원용진, 앞의 책, 25~26쪽.
340) 영상문화는 그 속성상 생각하고 고민할 겨를이 없다. 그 순간에 수많은 장면이 빠르게 지나가기 때문이다. 또한 삶이 점점 각박해지고 머리 아픈 일이 많아지는 시대에 심각하게 고민하면서 보아야 하는 작품에 대해 좋아할 까닭이 없다.

지나 90년대에 대중문화 시대가 열리면서 시극 작품의 발표가 급격히 줄어들어 시극 단절이라는 큰 위기에 직면하게 되는 것은 바로 그런 시대적 특성과 밀접한 관계가 있다. 이제는 대중들의 호응 없이 예술인들의 열정만으로 예술이 이루어지기는 무척 어려운 시대가 된 것이다.

이와 같은 대중문화시대의 도래가 비대중적인 것들에게 무차별적으로 타격을 가하기 시작하여 넓게는 인문학에서부터 좁게는 시와 연극 등에 이르기까지 이른바 '위기'라는 말이 꼬리처럼 따라붙게 된다. 그중에도 시극은 시와 연극보다 더 순수한 측면이 있고 예나 지금이나 대중적 인지도가 가장 낮은 양식이기 때문에 그 위기가 한층 더 심각하게 닥쳐올 수밖에 없다. 이는 90년대를 통틀어도 신작으로 발표된 시극이 단 3편에 그치는 점이 단적으로 증명한다. 60년대의 장호나 이인석과 같이 한 작자가 여러 편의 작품을 지속적으로 발표한 사례가 워낙 드물기도 하지만, 80년대에 열정을 보인 일부 시인들마저 90년대로 들어오면서 더 이상 관심을 보이지 않아 작품 편수가 더욱 줄어들고 말았다. 시극의 침체 현상은 80년대 후반을 기점으로 점점 심화되는데, 오늘날 날이 갈수록 대중문화가 급속도로 팽창하고 그에 영향을 받아 음악극의 위세도 동반 상승하는 현실을 고려할 때 현대 시극이 단절의 위기에서 쉽게 벗어나기는 상당히 어려울 것으로 전망된다.

2) 시극의 맥을 잇는 소중한 작품들

비록 1990년대에 발표된 신작은 희소하지만 시극이라는 이름을 달고 각종 매체나 공연을 통해 발표된 사례는 꽤 많은 편이어서 모두 17건으로 집계되었다. 이 가운데는 일본의 후쿠오카와 동경에서 두 차례 공연된 <바보 각시>가 포함되어 있으므로, 국내에서 발표된 시극만을 계상하면 15건으로 줄어든다. 그 전체 목록을 집약하면 다음과 같다.

번호	작품	작자	매체/극단	출판사/공연장	발표 시기
1	<수리뫼>	장호	≪수리뫼≫	인문당	1992.3
2	<바보 각시>	이윤택	연희단거리패	부산 문화회관	1993.8
3	<바보 각시>	이윤택	연희단거리패	일본 후쿠오카	1993.9
4	<바보 각시>	이윤택	연희단거리패	일본 동경	1993.9
5	<바보 각시>	이윤택	연희단거리패	산울림 소극장	1993.10~11
6	<나비의 탄생>	문정희	≪구운몽≫	도서출판 둥지	1994.1
7	<都彌>	문정희	≪구운몽≫	도서출판 둥지	1994.1
8	<일어서는 돌>	진동규	≪일어서는 돌≫	신아출판사	1994.10
9	<채온 이야기>	신세훈	≪채온 이야기≫	도서출판 천산	1998.11
10	<바보 각시>	이윤택	연희단거리패	가마골 소극장	1998.12~1999.1
11	<바보 각시>	이윤택	연희단거리패	가마골 소극장	1999.3
12	<바보 각시>	이윤택	연희단거리패	예술극장 소극장	1999.4~5
13	<바보 각시>	이윤택	연희단거리패	예술극장 소극장	1999.9
14	<오월의 신부>	황지우	『실천문학』가을호	실천문학사	1999.9
15	<바보 각시>	이윤택	연희단거리패	거창국제연극제	1999.10
16	<바보 각시>	이윤택	연희단거리패	서울연극제	1999.10
17	<바보 각시>	이윤택	연희단거리패	구로공단 가산문화센타	1999.12

위 표에 두드러지게 드러나듯이 90년대의 가장 큰 특징은 이윤택의 <바보 각시>가 한국 시극계를 휩쓸었다는 점이다. 전체 17건 중에 <바보 각시>가 11건을 차지하고 있으니 그 바람의 세기가 짐작된다. 이윤택의 <바보 각시>가 시극사상 유례없이 많은 재공연을 기록한 까닭에는 무엇보다도 작품성이 뛰어나기 때문이라고 하겠지만, 이윤택이 창작과 연출을 겸했다는 점과 더불어 '연희단거리패'라는 극단을 갖고 있었다는 점도 크게 작용했다고 볼 수 있다. 중요한 분야를 이윤택이 모두 관장하고 책임짐으로써 기존의 공동 작업같이 각각 다른 분야의 사람들이 모여 손발을 맞추어야 하는 번거로움을 겪지 않고 한 단체에서 공연 전체를 맡아서 일관되게 수행할 수 있다는 것은 여간 편리한 것이 아니기 때문이다.

한편, <바보 각시>를 제외한 나머지 작품들도 신작보다는 재발표가

대부분을 차지한다. 장호의 <수리뫼>는 60년대에 공연되었던 것을 단행본으로 출간된 것이고, 문정희의 <나비의 탄생>과 <도미>는 80년대에 공연된 작품인데 이 시기에 단행본에 재수록된 것이다. 그리고 신세훈의 <체온 이야기>도 시로 발표된 것을 시극으로 각색하여 문예지에 수록되었던 것을 단행본으로 엮어낸 것이다. 그리하여 이 시기에 새로 발표된 시극은 <바보 각시>·<일어서는 돌>·<오월의 신부> 등 3편뿐이고 나머지는 모두 재수록 되었거나 공연과 재공연 형식으로 이루어진 것들이다. 이렇게 보면 <바보 각시>는 90년대 시극 전체를 대표한다고 보아도 무리가 없다. 한국을 넘어 일본까지 진출하여 두 차례 공연이 이루어진 것도 보기 드문 사례이거니와 공연과 재공연을 합쳐 10차례나 공연이 이루어진 것은 그만큼 관객의 호응을 크게 받았다는 증거이기도 하다.

그런데 <바보 각시>가 90년대에 독보적으로 시극계를 풍미했다는 점은 역설적으로 그 밖의 다른 작품들의 발표가 회소하고 대중들의 관심도 받지 못했음을 의미하므로 이윤택과 시극계는 서로 회비가 엇갈리는 형국이다. 이를테면 90년대에는 시극 발표 현상이 급격히 줄어들게 됨으로써 연극계와는 대조된다는 점을 간과할 수 없다. 앞서 잠시 언급한 대로 연극계의 90년대는 발전적인 측면에서 대전환기를 맞이한 반면, 시극계는 열기가 현저히 식어 겨우 명맥만을 이어가는 형태로 전락하여 부정적인 측면에서 대전환기에 접어들기 시작한 시기라고 할 수 있다. 이렇듯 10년 동안 새로운 시극 작품이 단 3편밖에 발표되지 않은 90년대의 시극계는 신작 발표 측면에서는 거의 고사 직전에 이르렀다고 할 수 있다. 이렇게 흉작인 가운데도 대중적인 인기로 보면 단연 으뜸 자리에 앉을 만한 <바보 각시>와 2000년대에 가서 인기 대열에 오르게 되는 <오월의 신부> 같은 작품이 이 시기에 발표되었다는 점이 하나의 위안거리라고 하겠다. 이제 90년대에 신작으로 발표된 3편에 대해 좀 더 구체적으로 살펴보기로 한다.

(1) 이윤택의 시극 세계: 타락한 도시 비판과 신화의 현대적 재현

이윤택341)의 <바보 각시>는 1990년대뿐만 아니라 우리 시극사상 유례를 찾아볼 수 없는 수작이라 할 수 있다. 특히 앞서 지적하였듯이 공연 측면에서 시극은 성공할 수 없다는 불명예와 선입관을 일거에 깨뜨린 기념비적인 작품이다. 이에 공연 차원에서 이 작품이 대중적 인기를 누렸다는 것을 가늠해 보기 위해 공연 기록에 대해서 좀 더 구체적으로 소개한다.

> 1993년 8월, 부산 문화회관 첫 공연
> 1993년 9월 7일, 일본 후쿠오카 유니버시아드 프레문화축전 공연
> 1993년 9월 10일~12일 일본, 동경 알리스페스티벌 참가
> 1993년 10월 13일~11월 14일, 산울림 소극장, 초청공연
> 1998년 12월 17일~1999년 1월 17일 가마골 소극장
> 1999년 3월, 가마골 소극장, 앙코르 공연
> 1999년 4월 18일~5월 3일, 한국문화예술진흥원 예술극장 소극장
> 1999년 9월 2일~15일, 한국문화예술진흥원 예술극장 소극장
> 1999년 10월, 거창국제연극제 초청공연
> 1999년 12월, 구로공단 가산문화센터

341) 이윤택(1952~)은 부산에서 출생하여 1979년『현대시학』을 통해 시인으로 등단한 후, 1986년 부산에 극단 '연희단거리패'와 '가마골소극장'을 만들면서 본격적인 연극 활동을 시작하였다. 그는 연극계에서 주로 활약하면서 시, 평론, 시나리오, TV드라마, 신문 칼럼을 쓰는 문학가이자 뮤지컬, 무용, 축제극, 이벤트 연출 등 다방면에서 활동하는 전방위 예술가로서 '문화게릴라'라는 별칭으로 불린다. 시집으로는 ≪시민≫·≪춤꾼 이야기≫·≪막연한 기대와 몽상에 대한 반역≫·≪밥의 사랑≫ 등이 있고, 대표 연극 작품으로는 <시민K>·<오구-죽음의 형식>·<길 떠나는 가족>·<홍동지는 살어있다>·<문제적 인간, 연산>·<햄릿>·<느낌, 극락 같은>·<어머니>·<바보 각시-사랑의 형식>·<시골선비 조남명> 등이 있다. 동아연극상에서 1991년 <청부>와 1995년 <비닐하우스>로 연출상, 1995년 <문제적 인간, 연산>으로 희곡상을 받았고, 백상예술대상에서 1995년 <문제적 인간, 연산>이 대상을, 2000년 <느낌, 극락 같은>으로 연출상을, 1989년과 1998년에 최우수예술가상을, 2001년에 <시골선비 조남명>으로 연출상을, 2002년에는 대한민국문화예술상 연극 부문을 수상하였다.

위의 기록에서 보듯이, 이 작품은 93년 8월에 부산 문화회관에서 처음 무대에 오른 이후 그 다음 달에 바로 일본의 후쿠오카 유니버시아드 프레 문화축전에 초청되었고, 이어서 동경 알리스페스티벌에 참가하여 이틀간 공연이 이루어졌다. 그리고 후반기에 이르러 다시 각광을 받아 여러 차례 공연되었다. 그 후에 2000년대에 4차례, 2010년에 2차례 등 계속 재공연이 거듭되어 시극사상 전례가 없는 기록을 세우고 있다. 그리하여 이 작품은 시극도 작품과 공연 수준 여하에 따라서는 대중적 인기를 크게 누릴 수 있음을 실체적으로 보여준 훌륭한 본보기가 된다고 하겠다.

이러한 <바보 각시>의 기본 체계는 다음과 같다. 구성은 3경으로 이루어진 단막시극이며, 설정된 시간으로 보면 현재−과거−현재로 수미상관식으로 이루어져 있다. 문체는 산문체 중심인데 노래와 독백의 경우 일부 운문체 형식을 취했다. 등장인물은 각시·맹인가수·걸식소년 미카엘(맹인가수와 걸식소년은 한 인물로 표현될 수 있다.)·취객·파출소장·실직청년·밤처녀·소외자(뒤에 종말론 교주가 됨)·우국청년·앵벌이·춤추는 꼭두·노래하는 꼭두 등으로 비교적 많은 편이다.

줄거리는 이렇다. 개막전 사건으로서 죽은 각시를 맹인가수와 걸식소년이 그리워하는 것으로부터 시작되어 본 무대는 각시가 죽게 되는 과정을 그린다. 서울의 변두리에서 신흥도시로 형성되는 신도림역 근처에서 각시가 포장마차 장사를 한다. 포장마차 주변에는 사회의 온갖 밑바닥 군상들이 모여들어 소외되고 좌절되어 비극적인 자신의 처지를 한탄하거나 비정상적인 행동을 하고 때로는 서로 엉켜 다투기도 한다. 그들의 틈바구니에서 각시는 취객·파출소장·실직청년 등으로 암시되는 사람들에게 자신의 몸을 유린당하고 아버지가 누구인지 확실하지 않은 아이를 갖게 된다. 임신한 각시는 파출소장·취객·실직청년 등에게 하소연한다. 그러나 그녀를 범한 사람들은 서로 책임을 미루며 자신은 아니라고 잡아뗀

다. 각시는 세상에 절망하여 포장마차에 목을 매어 자살을 하고 만다. 각시를 범한 사람들은 책임 모면을 위해 각시를 지하철역 근처에 묻는다. 현재 시간으로 다시 돌아오고 맹인가수와 걸식소년이 각시와 아기의 모습인 '母子像'을 포장마차 위에 앉힌다. 포장마차는 흰 돛배로 바뀌고 그 위에 소복한 각시와 살아 눈뜨고 있는 미륵이 그녀의 품에 안겨 있다. 맹인가수가 앞장을 서고 걸식소년 미카엘이 끌고 가는 돛배를 보고 탈을 쓴 인간들이 비로소 모두 탈을 벗고 죄의 허울을 벗는다. 앵벌이 소년도 자신의 탈을 가져가 달라고 호소하자 각시가 '내 그대의 죄도 씻어가리라'고 말은 하지만 끝내 각시의 손길은 앵벌이의 탈을 받아주지 못하고 앵벌이는 절망한다.

줄거리를 통해서 보듯이 이 작품의 뼈대는 절망적인 현실 상황과 구원을 갈구하면서도 결국엔 그것이 실현되기 어렵다는 것을 강조하는 것으로 짜여 있다. 이것은 3경으로 분할한 소제목인 '아름다운 사람을 기다리며'(1경), '전망이 없는 시대의 탈놀음'(2경), '누구도 새로운 희망을 받아들이지 않는다'(3경)라는 표현을 통해서 이미 제시되어 있다. 다시 말하면 이 작품을 통해 드러나는 작자의 현실관은, 사람들은 절망적인 현실을 구원해줄 수 있는 아름다운 사람을 기다리지만, 그것은 전망 없는 시대로 인해 한갓 탈놀이에 불과할 뿐 실제로는 누구도 새로운 희망을 받아들일 수 없는 극한 상황에 처해 있다는 것이다. 이런 점을 부각하기 위해 신흥도시로 형성되는 신도림역을 무대 배경으로 설정하여 실감을 더하게 하였다. 驛이란 온갖 다양한 사람들이 드나드는 입구로서 가기도 하고 오기도 하는 이중성을 지닌다. 이것은 신도림역이 서울 중심에서는 벗어나 있지만 주변의 위성도시보다는 가까우므로 경계지역이라는 사실과도 상통하고, 관념적으로는 절망과 희망의 교차점이라는 의미로도 작용한다. 이러한 신도림역의 이중성은 절망적 현실을 고발하는 표면적 의미(실재)와 희망적 미래를 소망하는 내면적 의미(환상)와 상통한다.

이 작품의 특성은 사건이 인과관계에 의해 논리적으로 전개되기보다는 온갖 부조리한 상황들이 조합되어 파편적, 또는 조각보식으로 구성되었다. 그래서 등장인물의 등급으로 따지면 각시가 주인공이지만 작품의 상황을 주도하는 인물들은 오히려 부패하고 부조리한 밑바닥 인생들이다. 이들이 신도림역 주변에서 온갖 비리와 추태를 부리며 타락의 도가니를 만들어낸다. 말하자면 타락 현장을 실체적이고도 적나라하게 표현하고 고발하기 위해 작자는 작품 전개 과정에 짐짓 주인공보다는 타락상을 집중적으로 다룬 것이라 할 수 있다. 그리하여 인물 유형으로 보면 ①각시, ②맹인가수·걸식소년 미카엘, ③취객·파출소장·실직청년·밤처녀·소외자(종말론 교주)·우국청년·앵벌이, ④춤추는 꼭두·노래하는 꼭두 등으로 4분되지만, 성격상 긍정적 인물군 ①~②와 부정적 인물군 ③~④로 2원화할 수 있다. 이들 인물들의 실체를 집약하면 다음과 같다.

주인공인 각시는 善行하는 대표적인 인물이자 밑바닥에서 헤매는 중생들을 구원하는 사람이다. 확장하면 비극적인 현대를 구원할 수 있는 길과 방향을 제시하는 존재이다. 그녀는 "세상이 아무리 험하다 하더라도, 인간은 세상 속에 살 섞고 살아야 한다 하길래, 내 산중 시냇물처럼 흘러 흘러 낮은 곳으로 내려"(90) 와서 타인을 이해하고 배려하는 것을 몸소 실천하여 보여주는 인물이다. 그녀는 처음에는 '안개 속 세상'을 빤히 내다보면서 조심스럽게 세상을 두드린다. 그녀가 처음으로 입을 열고 발설한 대사는 다음과 같이 일반인들이 알아들을 수 없는 말이다.

 ① 각시: 나누나
 나누
 나노노나
 나나나나나나 누누

 (...) (70)

② **걸식소년**: 어디서 왔니?

　각시: 　(밤하늘을 가리키며) 나누나―(저―기)

　걸식소년: (위를 쳐다보며) 저기 어디?

　각시: 　나누―(하늘 아래 첫 동네)

　맹인가수: 하늘 아래 첫 동네?

　　　너는 여기 와선 안 돼. 여긴 아직 네가 살 곳이 못돼.

　각시: 　나노노나―나나나나 누―(난 여기서 살거야.)

　맹인가수: 여기는 지금 맥이 풀려 있어. 중심이 없는 세상이야.

　각시: 　느나나는 노너노노 너노너너 누너 너누누너 노녀(난
　　　그냥 여기서 살거야. 아이를 낳겠어. 내 아이는 그냥 천
　　　성대로 클거야. 난 아이에게 희망을 걸어.) (82)

　①의 장면에서 작자가 무대지시문을 통해 "각시, 안개 속의 세상에 앉아 '정든 땅 언덕'을 노래한다."고 한 것에 따르면 각시가 내는 뜻 없는 소리는 허밍(humming)처럼 흥얼거리는 것으로 볼 수 있다. 그런데 뒤의 다른 장면에 나오는 ②에서 맹인가수 부자와 나누는 대화 과정에서도 비슷한 형태의 알아들을 수 없는 말(작자의 번역을 통해 관객은 이해할 수 있게 하였음)로 중얼거리는 것을 보면 어떤 의미를 암시하기 위한 대사 형태라고 볼 수 있다. 첫째는 순수성과 관련이 있다. '하늘 아래 첫 동네'에서 내려왔다고 하는 것으로 보면 그녀는 타락한 세속과 소통할 수 없는 외계인 같은 존재이다. '정든 땅 언덕'이라는 유행가가 향수를 주제로 한 노래임을 고려하면 그녀는 현실에 적응하지 못하고 고향을 그리워하는 것으로도 해석할 수 있다. 또한 부적응 측면에서 보면 그것은 실어증 같은 것을 나타내는 행태로도 읽을 수 있다.

　그러나 또 한편으로는 각시가 맹인가수의 지적에도 불구하고 굳이 여기서 살며 아이를 낳고 그 아이에게 희망을 걸겠다고 하는 대목에서는 그녀의 결연한 의지가 드러난다. 각시가 미래에 태어날 아이(새로운 세대)

에게 희망을 건다는 것은 현실은 불가능하다는 것을 암시하는 것이자, 그녀가 타락한 인간들과 뒤섞이며 몸을 허락하는[살품施] 동기가 되기도 한다. 희망을 걸 아이를 잉태하기 위해서는 필요하기 때문이다. 그런데 그녀의 임신이 스스로 목숨을 끊게 되는 원인이 된다는 점에서 꿈과 현실은 다른 아이러니를 보여준다. 각시가 아이의 아빠를 찾으려 하자 그녀를 범한 사람들이 모두 책임을 전가해 버리기 때문이다. 그러나 각시의 절망과 자결은 새로운 존재로 재생하는 단초로 작용하고 이를 통해 불쌍하기 짝이 없는 중생들에게 대오 각성하는 계기를 마련하고 구원의 길로 인도한다는 점에서 다시 아이러니가 발생하여 애초의 꿈이 실현되는 모습을 보여준다. 여기서 한 가지 앵벌이 소년에게만은 끝내 구원의 손길이 미치지 못하는 것으로 표현된 것이 주목된다. 이는 빌어먹는 행각을 통해서는 결코 구원의 길이 열리지 않을 것임을 암시하기 위한 작가적 관점이라 할 수 있다.

제2군은 맹인가수와 걸식소년 미카엘이라는 父子지간이다. 무대지시문에 "맹인가수와 걸식소년은 한 인물로 표현될 수 있다."고 명시하였듯이 같은 역할을 맡고 있는데, 각시 편에 서 있는 인물로 죽은 각시를 기다리며 세상이 온정과 배려로 넘치는 좋은 방향으로 변하기를 염원하는 정보들을 부자간의 대화나 노래(독백)를 통해 드러낸다. 특히 맹인가수는 노래를 하는 예술인으로서 육체적 눈은 멀었지만 정신적 눈은 뜨고 있는 견자의 의미를 갖고 있다. 육체적인 식별안은 없지만 정신적으로는 예지적 안목을 가진 자이다.

제3군은 취객·파출소장·실직청년·밤처녀·소외자(종말론 교주)·우국청년·앵벌이 등으로 배역 이름을 통해서 이미 성격이 설정되어 있는 바, 모두 정상적인 사회인들이 아니다. 작자는 이들을 통해 당시의 혼란하고 비극적인 사회상을 대변한다. 가령, 몇몇 인물들의 행태를 집약하

면 당대의 현실 상황을 엿볼 수 있다. '취객'은 나약한 지식인이자 비겁한 소시민으로서 세상과의 싸움에 패하고 알코올에 의존하며 도피적인 삶을 산다. 80년 5월에 대한 부채의식을 갖고 있으면서 '밤처녀'를 추행하는 짐승 같은 짓도 서슴지 않는다. '실직청년'은 한때 권투 영웅이었던 홍수환이 평범한 삶을 사는 모습을 목격하고 인생무상을 느끼면서 지난날의 영웅을 잊지 않으려 한다. '우국청년'은 시대착오적인 정신의 소유자로 가치관을 상실한 인간들을 깨우치게 하려는 운동에 열중하는 문제적 인물이다. 시대와의 불화관계를 극복하지 못하고 자살한다. 즉 세상을 제대로 읽지 못하는 미성숙한, 그러니까 고지식한 순수청년이다. '소외자'는 예수를 믿는 사람인데 교주로 바뀌어 '개판 오분 전의 세상에 심판의 불이 무차별 융단폭격을 내릴 것'이라는 종말론을 펼치다가 자살로 삶을 마감하는 인물이다. 이렇듯 제3군의 인물들은 모두 사회에 적응하지 못하는 문제의 인물들이다. 이들은 정상적이지 않은 세상을 대변하는 인물인 동시에 이런 부류들로 인해 사회는 더욱 비극적으로 추락한다는 의미를 나타내기도 한다. 이 부류들과 신분상으로는 변별되는 '파출소장'이 있는데, 뇌물을 받고 교주를 풀어주고 각시를 범하기도 하는 등 내면적으로는 문제의 인물들과 다를 바가 없다. 따라서 그는 타락한 공무원 사회를 대변하는 인물이라고 할 수 있다.

제4군은 춤추는 꼭두·노래하는 꼭두이다. 이들 배역은 신도림역 주변에 들끓는 문제의 인물들이 환각상태에서 한바탕 노래하고 춤출 때 돈을 받고 노래를 불러주는 역할이다. '꼭두'로 설정하였듯이 인간이지만 인간답지 못한 꼭두각시처럼 돈을 받고 노래를 불러주는 기계적인 역할에 머물러 있다. 즉 인간성을 상실하고 돈의 노예가 되어 버린 현대인의 한 초상을 상징한다.

이상과 같은 역할 분할을 통해서 보면 이 작품에 형상된 4개의 인물군

은 크게 두 계열로 압축된다. 즉 인간적 면모를 지닌 순수한 존재(1~2군)와 비인간적인 타락한 군상들(3~4군)로 대별된다. 여기서 3~4군의 인물들이 정체성을 상실하고 미래에 대한 희망도 없이 순간적이고 소모적인 삶을 사는 현대 도시의 밑바닥 인생들의 총합이라면, 1~2군은 그들에 의해 타락한 세계와 인간을 구원해 줄 수 있는 존재들이다. 특히 각시는 하늘 아래 첫 동네에서 내려온, 세속에 물들지 않은 순수한 존재로서 배려와 포용이라는 따뜻함을 간직한 인물이다. 그리고 맹인가수는 현실을 성찰하고 미래를 가늠하는 영적 인물이다. 그는 타락한 현실을 치유하고 희망찬 미래로 갈 수 있는 길이 각시와 같은 존재가 재림하는 데 있음을 내다본다.

그런데 여기서 주의할 것은 각시의 죽음이 현실이라면 그녀의 재림은 환상이라는 점이다. 순수성을 상징하는 각시가 피폐한 인간들을 구원하는 현실적 행위로서 식욕과 성욕을 충족해주는 구실을 하기 위해 타락한 도시의 한복판으로 내려왔으나 현실적으로는 아무런 효과를 얻지 못한다. 결국 그녀가 절망감을 이기지 못하고 자살하는 것은 구원 가능성을 부정하는 의미를 암시한다. 이 과정이 극의 몸체에 해당하는 것임을 감안하면 이것이 바로 작자의 현실관이라고 할 수 있다. 다시 말하면 이 작품이 지닌 일차적인 의미로서 작자는 비극적인 현실인식에 입각해서 타락한 현실을 고발한 셈이다. 이에 비해 각시의 죽음이 단순한 죽음으로 끝나지 않고 아기(미륵)를 품에 안고 환생하여 타락한 인간들을 대오 각성케 하도록 한 것은 '새로운 신화'가 재생될 수 있다는 낙관적 미래관에 입각한 것이다. 각시의 삶이 현세뿐만 아니라 미래의 등불이 된다는 점에서 그녀는 희생양의 기능을 하는 셈이다. 이와 같은 각시의 역할은 환상 장면으로 막을 내리는 결말을 통해서 드러난다.

각시의 음성: 지금 열차가 도착하고 있습니다. 승객 여러분은 위험하오니 안전선 밖으로 한 걸음 물러나 주시기 바랍니다.

탈을 쓴 인간들, 뒷골이 서늘해지면 신도림역전에 흰 돛이 뜬다.
새벽 안개 속을 헤치며 나오는 돛배.
그 돛배는 각시가 끌고 오던 포장마차며
그 돛배엔 여전히 등불이 켜져 있다.
맹인가수가 앞장을 서고
걸식소년 미카엘이 마차를 끄는 흰 돛배는 이제 또다른 고해의
세상을 향해 새로운 항해를 시작하는 것이다.
그 돛 아래
소복의 각시가 앉았고 각시의 품 속에 살아 눈뜨고 있는 미륵.
탈을 쓴 인간들은 그제서야 눈물을 흘리며 자신들의 탈을 벗어
각시의 돛배 위로 던진다.
모두 탈을 벗고 죄의 허울을 벗는다.
앵벌이 소년이 필사적으로 가면서 자신의 탈을 가져가 달라고
뒤따른다. 나의 죄도 씻어달라고 필사적으로 기는 앵벌이 소년에게
각시의 눈길이 닿고
각시의 손길이 천천히 열린다.
내 그대의 죄도 씻어가리라.
그러나 각시의 손길은
앵벌이의 탈을 끝내 받아주지 못한다.
앵벌이의 절망적인 모습
지워진다. (96~97)

　　파국 장면에 의하면 각시의 죽음과 환생이 '새로운 신화'를 만드는 희생양으로 작용하는 것임을 알 수 있다. 표면적으로는 각시가 아이의 아빠를 찾다가 서로 미루는 꼴을 보고 절망하여 자결하는 모습을 보여주지만, 그녀의 한 많은 죽음이 아기 미륵을 안고 환생하는 것으로 귀결되어 '탈을 쓴 인간들'이 '눈물을 흘리며' '모두 탈을 벗고 죄의 허울을 벗'을 수 있는 계기로 작용한다는 점에서 심층적으로는 세상을 구원하는 희생양의 기능을 한다. 그러니까 작자가 그리는 '새로운 신화'란 욕망에 사로잡혀

인간적 정체성을 상실한 채 짐승처럼 살아가는 타락한 현대 도시인들이 소복을 입은 각시와 아기 미륵 같은 순수한 존재로 거듭나는 과정을 통해서 실현될 수 있다는 것이다. 그리고 마지막에 '앵벌이의 탈을 끝내 받아 주지 못한다.'고 처리하여 순수한 존재로서 성실한 인간성을 가진 자만이 구원될 가능성이 있음을 암시한다.

이 작품의 특징은 '살보시 설화'와 실제 사건이 창작 배경에 중첩되어 있다는 점과 작자가 이 모티프에 유합할 수 있는 기존의 시를 사용하여 재창조했다는 점이다. 살보시 설화란 정체를 알 수 없는 한 여인이 마을에 흘러 들어와서 소외 받는 사내들에게 자신의 몸을 나누어 주다가 추방되었는데 이 여인이 현실에 환생한 부처였다는 내용의 설화이다. 작자는 이 설화를 실제 신도림 역전에서 포장마차를 운영하던 한 여인이 암매장되었다는 사건에 대입하였다. 이를 통해 과거와 현재를 통합하여 절망하고 방황하는 현대인들에게 신화적 상상력을 불러일으키고 구원의 길을 암시하려 하였다. 또한 이 모티프를 구체화하는 과정에서 기존의 시 11편을 이용하였다고 한다.342) 이렇게 보면 이 작품은 설화와 실제 사건을 바탕으로 하여 이것이 시극 양식으로 형상화되는 과정에서 시적 표현이라는 옷을 입고 탄생하였음을 알 수 있다. 그리하여 시극의 중요한 형식인 운문체가 중심이 되어 있지는 않지만 빈번하게 사용한 상징적 이미저리들에 의해서 시적 분위기가 잘 구현되어 있다고 하겠다.

(2) 진동규의 시극 세계: 백제 혼에 대한 그리움과 정신적 원형 탐색

진동규343)의 <일어서는 돌>은 단행본으로 펴낸 창작 시극집이다. 작

342) 김남석, 「11편의 시로 조합된 연극」, 『문학과창작』 2005년 봄호, 221쪽. 김남석은 이윤택에게 "11편의 시를 가지고 <바보 각시>를 만들었다"는 말을 듣고 그에 입각하여 작품의 기반이 되는 시를 찾아서 연계적으로 살폈다.
343) 진동규(1945~)는 전라북도 고창에서 출생하여 1978년 『시와의식』을 통해 시인으로 등단하였다. 시집으로 ≪꿈에 쫓기며≫·≪민들레야 민들레야≫·≪아무

자는 이 작품의 창작 동기에 대해 고구려와 신라의 문화가 비교적 잘 보존된 것과는 달리 백제 문화는 "깡그리 부서진데다가 대를 거치면서까지 정치적으로 외면당해온"[344] 것에 대한 작자의 안타까운 마음에서 비롯된 것이라고 밝혔다. 그리하여 그는 백제 문화의 원형을 찾다가 운주사에서 확인하게 되었는데, 그것을 "현세에서 미륵을 보고자 했던 백제 말의, 아니 부여국의 미륵 신앙, 그 아픈 믿음이 어찌 그림자라도 남기지 않았을 것인가, 돌에라도 무쇠에라도 새겨졌으리라, 나는 그 그림자를 확실하게 보았던 것이다. 영구산 운주사의 천불 천탑! 그것은 내 기쁨이고 희열이 었던 것이다."[345]라고 서문에 적어 놓았다. 그러니까 이 작품은 백제 문화 의 한 원형을 운주사의 천불 천탑이 이루어지는 과정에서 찾아내려고 한 시극[346]인 셈이다.

등장인물은 왕녀(의자왕의 사랑을 받았던 마마님), 연 좌평(백제 난민 을 이끌고 주류성에 합류하려 했으나 실패하고 영구산에 머물며 천탑 천 불사를 이루어내는 백제 미륵신앙의 수호자), 만신(연 좌평을 그림자처럼 따르는 만신 무녀), 경비대장, 여인, 경비병, 병사 등으로 이루어졌다. 문 체는 제1장 도입부의 자막 해설과 무대지시문을 제외하고는 모두 시적 분절에 의한 운문체 형식을 취했다. 작품 배경은 풍왕(의자왕의 아들) 2년 (서기 662년경) 백제의 마지막 항쟁 시기로 백제 난민들이 천탑 천불사의 현장인 영구산(운주사)으로 되어 있다. 작품의 구성은 7장으로 분할되었

렁지도 않게 맑은 날≫ 등이 있고, 후광문학상을 수상했다. 한국문인협회 전주지 부장을 역임하였다.

344) 진동규, '독자를 위하여', 시극 ≪일어서는 돌≫, 신아출판사, 1994.

345) 위와 같음.

346) 이 작품의 해설을 쓴 김종은 이 작품의 형식에 관하여 "시인이 작품의 길이나 구 성에 있어서 장시의 방식을 취하지 않고 시극 형식으로 대신한 것은 작품 속에 등 장하는 대사, 즉 대화나 독백, 방백 등을 모두 극화시킴으로써 시의 묘미도 읽히 고 소설의 구성으로 된 작품의 진행도 객관화시킨다는 나름의 전략이 숨어 있을 것이다."(김종, 「역사의 地理와 영혼의 지리」, 위의 책, 131쪽)라고 하였다.

다.347) 각 장에는 소제목을 달아서 핵심 의미를 미리 짐작하도록 해놓았
다. 각 장의 제목과 요지를 정리하면 다음과 같다.

장	제목	주요 내용
1	하늘과 땅은 처음부터 하나	불사를 일으켜 새 출발 의지 다짐
2	돌과 함께 있을 뿐	천 불 천 탑을 만들기 시작
3	타거라 불	유민들이 백제 패망을 놓고 말다툼, 모든 분열을 불로 녹이고 돌도 佛로 재생되어 감(돌이 살아남)
4	아침 노을	용화 세상(미륵 세상) 열망
5	밤	용화 세상이 열리기 전야
6	천탑 천불의 땅	유민들의 다양한 모습이 천 불 천 탑으로 이루어져 돌이 일어섬
7	이것으로 다 이룬 것	연 좌평 입적, 와불이 됨, 인간이 곧 탑이고 불임을 보여줌

전개 과정을 통해서 드러나듯이 작품의 줄거리는 연 좌평이라는 장군
이 나당연합군에 패하여 망한 백제를 재건하려는 꿈을 간직하고 미륵신
앙을 통해 용화 세상을 현실에서 실현하기 위해 백제 난민들을 이끌고 영
구산(현 운주사가 있는 곳)에 천 불과 천 탑을 건조한다는 내용으로 짜여
있다. 이렇게 단출하게 줄거리를 간추릴 수 있는 것처럼 사건 전개과정도
극적 서사가 약화된 반면 시적 감수성이 짙게 베어난다. 그래서 표현주의
적 요소348)가 강하고 부분적으로 서사극 형식도 가미되었다. 가령, 다음
과 같은 장면과 표현들을 통해서 그 점이 잘 드러난다.

347) 이 작품에서 '장'(章의 개념으로 쓰인 듯)은 일반적으로 극 이론에서 사용하는 幕의
하위 단위인 '場'의 개념이 아니라 막의 의미를 갖는다. 이는 각 장의 끝에 무대지
시문과 함께 "막이 내린다."고 표시한 것을 통해 드러난다. 그렇다면 작자는 희곡
론에서 사용하는 분할 단위를 따르지 않았다고 할 수 있는데, 극 이론에는 단막·
3막·5막 극 등의 분류가 있을 뿐 7막 형태의 극은 존재하지 않는 점을 감안하면
이 시극의 분할 단위는 극작가보다는 시인적 발상에서 비롯된 것이라 할 수 있다.
348) 내면 의식을 표현하는 대사 구성뿐만 아니라 가끔 '소리'로 설정된 대사들도 표현
주의극 기법에 해당한다.

① 징, 어둠 속에서 조용하고 단조로운 북소리.

　빗소리 들린다

　빗소리 계속된다

　빗소리 조금씩 강해진다

　빗소리 뚝 그쳤다가 다시 시작된다

　조용하고 단조로운 북소리 들린다

　가느다란 불빛이 비친다

　희미한 물체가 보인다

　움직이지 않는다, 바위 덩어리다

　연 좌평: (왼쪽 언덕 위에서 등장, 언덕을 내려오는 대로 푸른 빛이
　　　　따른다.)

　　　　　빗방울은 약해 보이지만

　　　　　산을 가리고 말지

　　　　　빗줄기 속에서

　　　　　산이 깊어가는구나

　　　　　깊어가는 산 속으로

　　　　　하늘이 빨려 드는구나

　　　　　저 산이 저 우레를 들이키는 거지

　　　　　꿈틀거리며 일어서는 것을 보아라

　　　　　그렇지, 일어서는 게야

　　　　　하늘과 땅은

　　　　　처음부터 하나였으니까

　　　　　땅과 하늘이 따로하지 않았지

　　　　　한번도 따로하지 않았어

　　　　　지금 그걸 보여 주고 있어

　　　　　불사를 이루는 것도

　　　　　하늘과 땅 사이

　　　　　거기 불이 또 있게 하는 거야

　　　　　불이 하늘이고 땅인 것을---

　　　　　우리 뜻이 거기 모이면

　　　　　어디 미륵이 따로 있는가 (14~15)

② <u>(화면 가득히 흰옷의 무리들이 모여든다)</u>(밑줄: 인용자)
　　도도한 강물이다
　　불바다를 건너 온 춤
　　저리도 아늑하게 흐르는구나
　　어미의 뼈를 밟고
　　제 자식의 빛나는 눈
　　초롱한 눈망울을 짓밟고 온
　　저승 하늘을 건너 온 걸음이구나

　　<u>(화면의 무리들과 너울대는 불꽃 O.L)</u>
　　환장을 해야 할 걸음걸이
　　저리도 다소곳이
　　석종 앞에 모여드는구나
　　이 영구산 봉우리가
　　푸른 파도를 가르고
　　솟구쳐 오를 때인들
　　저토록 엄숙할까
　　여리고 여린 저 육신들이
　　너울대는 불
　　(...) (34~35)

①은 극의 도입부로 비 오는 배경 아래 연 좌평이 무대에 등장하기 직전에 독백을 하는 장면이다. 앞의 장면은 무대 배경을 설명한 부분인데 시적 분절을 통해 긴장감이 고조되도록 설정하였다. 뒤의 장면에서는 연 좌평의 의지와 佛事를 이루려고 하는 진정한 의미가 암시되어 있다. 즉 불사를 이루는 것은 하늘과 땅이 하나라는 것을 증명하는 동시에 완성된 불사인 물질적 현상보다도 그 과정에서 유민들의 뜻을 하나로 모을 수 있기 때문이라는 것이다. 그러니까 패전으로 인해 흩어진 민심을 다시 수습하여 백제를 재건할 수 있는 힘을 얻으려는 데 진정한 의미가 있다. '우리

뜻이 거기 모이면/어디 미륵이 따로 있는가'라는 대목에 그가 불사(천 불 천 탑 축조)를 役事하려는 목적이 드러난다. 따라서 이 장면은 작품의 뼈대를 사전에 암시하는 역할도 한다.

②의 밑줄 친 부분은 연 좌평을 그림자처럼 따르는 巫女 만신의 대사 중에 삽입된 장면이다. 여기서 화면을 통해 흰옷의 무리들이 춤을 추는 모습을 비추거나 거기에 '너울대는 불꽃'이 중첩(O.L)되는 장면은 非劇的인 요소로서 이른바 서사극적인 방법이다.349) 영상 화면을 통해 무대 위에서 실현하기 어려운 점을 대체하거나 보완하여 전달 효과를 높이는 한편, 공연 과정에서는 서사극의 한 특성인 소외효과를 일으켜 관객들로 하여금 무대를 객관적으로 바라보고 성찰할 수 있도록 유도하기도 한다.

<일어서는 돌>은 처음부터 끝까지 하늘의 조화—비, 천둥, 번개 등—가 무대 배경을 이룬다. 이 자연 현상은 패망하여 도탄에 빠진 백제 유민들이 새로운 세상, 즉 용화 세상(또는 미륵 세상)이 실현되기를 염원하는 것과 밀접한 관련이 있다. 말하자면 새로운 세상이 열리기 위한 자연의 조화인 셈이다. 그리고 이 시극을 끌고 가는 중심 제재가 돌과 비인데, 이것은 현상적으로는 대조적이지만 의미는 동일하다. 즉 비는 하늘에서 땅으로 하강하고, 돌은 땅에서 하늘로 향하지만 모두 하늘과 땅을 이어주는 기능을 한다. 그리고 연 좌평을 따르는 무당350) 만신은 인간으로서 비와 돌의 기능을 하는 존재이다. 백제 유민들이 합심하여 돌을 갈아 맥이 뛰고 일어서게 하는 노역자들이라면 만신은 끊임없는 주술과 巫舞를 통해 그들에게 신명을 불어넣어 천 불 천 탑을 이루게 하는 데 큰 역할을 한다. 그러므로 만신은 패망하여 갈라진 백제의 하늘과 땅을 하나로 이으려는 연 좌평의 궁극적인 꿈을 실현토록 하는 보조자의 역할을 충실히 해낸 셈이다.

349) 도입부에서 자막으로 해설을 비추는 것으로 시작한 것도 서사극 유형을 원용한 것이다.

350) '巫'라는 한자를 해체적으로 접근하면, 무당은 인간들(人人)을 하늘(위의 一)과 땅(아래의 一)을 이어주는 기둥(丨)의 역할을 하는 존재이다.

(3) 황지우의 시극 세계: 광주민중항쟁을 통한 인간 본성 성찰과 예술화

황지우[351]의 <오월의 신부>는 지면에 발표될 당시 작자가 작품의 본문에 들어가기에 앞서 제시한 '일러두기'에서 "뮤지컬을 염두에 두고 시작한 이 드라마를 나는 詩劇의 형식으로 완결된 텍스트로서 여기에 발표하고자 한다."[352]고 일부러 밝혀 놓은 것처럼, 집필 시작과 결과가 달라졌다. 뮤지컬에서 시극 양식으로 형식이 바뀌었다는 것은 무엇보다도 대사 처리가 크게 달라졌음을 나타낸다. 만약 애초의 계획대로 이 작품이 뮤지컬로 마무리되었다면 대부분의 대사를 노래로 처리해야 했기 때문에 주로 가사 형태로 다듬어야 했을 텐데, 시극으로 낙착됨으로써 대사가 훨씬 길어지고 운문적 자질도 줄어들게 되었다. 그만큼 산문적 대사가 많이 늘어난 셈이다. 이렇게 처음에 뮤지컬로 계획했다가 시극으로 전이된 까닭이 무엇인지 밝히지 않았지만, 짐작컨대 전언과 극적 서사를 좀 더 구체적으로 강화하고자 한 의도가 아니었을까 한다. 원고 분량을 '770매'(구체적으로 명시하지 않았으나 당대의 관습상 200자 원고지 기준)로 명시하였듯이 극형식으로서는 작품의 길이가 상당히 긴데, 이 점을 고려하면 작자가 하고 싶은 말이 많았다는 것을 알 수 있다. 그러니까 뮤지컬 가사로서는 다 소화하기 어렵고, 설령 어느 정도 수용한다 하더라도 그러면 작곡에 대한 부담이 너무 커지기 때문에 고민을 하지 않을 수 없다. 이런 점을 유추할 때 이 작품이 중간에 시극 양식으로 바뀐 까닭은 우연일 수도 있고 필연적인 것일 수도 있다.

351) 황지우(1952~)는 전라남도 해남 출생으로, 1980년『중앙일보』신춘문예에 입선한 후『문학과지성』에 <대답없는 날들을 위하여> 등을 발표하면서 시인으로 등단하였다. 시집으로 《새들도 세상을 뜨는구나》·《겨울-나무로부터 봄-나무에로》·《나는 너다》·《게 눈 속의 연꽃》·《저물면서 빛나는 바다》·《어느 날 흐린 주점에 앉아 있을 거다》 등이 있고, 김수영문학상·현대문학상·소월시문학상 등을 수상하였다. 한국종합예술학교 총장을 역임하였다.

352) 황지우, <오월의 신부>,『실천문학』1999 가을, 344쪽.

<오월의 신부>의 배경은 "1980년 5월 15일부터 27일까지, 그리고 20년 뒤의 광주"로 되어 있다. 문체는 운문체와 산문체가 복합되어 있는데 경중을 따지면 운문체 유형이 좀 더 우세한 것으로 파악된다. 운문체는 다시 두 계열로 뚜렷이 구분된다. 앞부분에서는 비교적 짧은 분절이 이루어진 반면, 뒤로 가면 상대적으로 분절된 행의 길이가 긴 것이 많고 산문체도 많아진다. 상황 설명이나 설득하는 내용들 중에 산문체가 많은 것을 통해서 보면 문체의 선택은 내용과 밀접한 관련이 있는 것으로 보인다.

등장인물은 대작인 만큼 많은 편이다. 장요한·오민정·김현식 등 개별 인물만 11명이고 그 밖에 건달들·작부들·시민들 등 많은 보조인물들이 등장한다. 구성은 프롤로그(서곡)-제1부-제2부-제3부-에필로그 등 5부로 되어 있다. 본문에 해당하는 3개의 부(막의 개념)는 23개의 신(scene)으로 이루어져 작품 전체는 총 25개의 장면으로 구성되었다. 장면 표시를 마치 영상물처럼 #SCENE 1~23으로 처리하였고 각 부와 SCENE마다 소제목을 붙였는데, 부의 제목은 내용 중심이고(제1부; 핏자국을 지나간 나비, 제2부; 징헌 사랑, 제3부; 바람의 탑), SCENE에는 시간과 공간적 배경을 지시하고 그 아래 내용 중심의 제목을 붙였다. 그 형태는 다음과 같이 되어 있다.

제1부; 핏자국을 지나간 나비

#SCENE 1.
서울역 앞, 5월 15일;

귀향의 노래 (349)

줄거리를 집약적으로 정리하면 이렇다. 광주민중항쟁이 끝나고 20년

이 지난 뒤, 그 시절을 회상하는 것으로 막이 열린다. 서울역에서 계엄해제를 요구하는 데모 장면으로 시작하여 광주로 넘어가 시민항쟁 과정의 처참한 장면들이 그려진다. 그리고 에필로그에서 다시 20년 뒤 장신부와 상무대 삼공삼 헌병대 허인호의 대화로 막을 내린다.

이 작품에 대해 작자는 '작가와의 만남' 대담에서 "이번 연극이 추상적으로 연출되기를 바랐습니다. 이전까지 문학이나 영화가 보여줬던 사실적 재현은 되도록 피하고 싶었기 때문이죠. 그림자극이나 인형극 같은 연극 외적 장치를 많이 차용하려고 했던 것도 그 이유입니다."[353]라고 토로하여 추상성을 강조하였지만, 내용은 거의 다큐멘터리 수준이라 해도 과언이 아닐 정도로 광주민중항쟁의 실상을 상당히 적나라하게 묘사했다. 특히 작품 중간 중간에 당시의 참혹한 사진을 삽입하여 사실성을 높이도록 구성한 것만 보더라도 작자의 의도가 매우 뚜렷하게 드러난다. 참고로 동화상이나 스틸로 보여주도록 지시한(또는 비디오 아트, 아니면 이 장면 전체를 인형극으로 축소시켜서 보여줄 수도 있을 것) 그림들(전체 14개) 가운데 1~6번에 대한 설명(사진은 생략)을 예시하면 다음과 같다.

> [그림 1] 학생 시민들 시위대는 금남로 4가에서 공수부대와 대치중
> 이다.
> [그림 2] 공수괴물들; 버스에서 젊은 승객들을 끌고 내려와 길바닥
> 에서 두들겨 패 죽이고.
> [그림 3] 항의하는 연도의 시민들을 끌어내 곤봉과 발로 두들겨 죽
> 이고, 결혼식장에 갔다가 나온 부부를 피투성이로 만들어 끌
> 고 가고.
> [그림 4, 5, 6] 탱크와 장갑차 옆에 도열한 공수괴물들. (밑줄: 인용자)

353) 최갑수, 「재앙을 맞이한 인간의 실존적 고뇌 그린 시극—<오월의 신부> 펴낸 황
 지우씨」, 『출판저널』 281, 대한출판문화협회, 2000, 25쪽.

그림 설명 과정에서 '공수부대원'을 '공수괴물들'이라고 지칭하였듯이 작자는 학생+시민 시위대와 제압하는 공수부대원들을 철저히 선/악의 대립관계로 접근하여 작품을 구성하였다. 이렇게 실상 사진을 작품에 삽입한 것이라든지 공권력을 시위대의 편에서 증오심 섞인 언어로 표현한 것 등은 작자의 의도와는 상관없이 당시의 광주 민심과 참혹상을 그대로 대변하려 했다고 할 수 있다. 물론 시극으로 구성된 만큼 감성적이고 추상적이며 비유적으로 표현된 부분들이 적지 않음은 부인할 수 없다. 가령, 다음 장면들에 상반된 분위기가 잘 드러난다.

① **장신부**: 오오오오, 하느님 보셨습니까?
　　　　　하느님, 하느님, 제가 보았나이다!
　　　　　어찌하여 이것을 제 눈에 보여주십니까?
　　　　　저의 은그릇에 담긴 거룩한 포도주는 부족한 것이니이까?
　　　　　주여, 이 비릿한, 치떨리는 피를 어느 그릇에 담게 하시려
　　　　　이러시나이까? 아아, 이 민족. 이 백성에게 어떤 비정한
　　　　　은총을 예비하셨길래, 이러시나이까? 주여, 보소서!
　　　　　끌려가는 히브리 노예들에게도 이러하진 않았으니
　　　　　대낮에 발가벗겨져 끌려가는 나의 백성,
　　　　　이는 더 이상 사람이 아니라 가죽 벗긴 짐승이었나이다.
　　　　　사랑의 주님, 어제, 오늘 "사제가 뭐 하고 있냐?"는
　　　　　시민들의 빗발치는 전화를 받고서야 이 길을 나왔습니다.
　　　용서하소서.
　　　　　1980년 5월 오늘 우리는 사람이 아니라 짐승이었다, 말하겠습니다.
　　　　　은총의 주님, 고난받은 이 민족, 지금까지 받은 것만으로도 넘치나이다.
　　　　　도대체 왜, 얼마나 더, 원치 않는 입술에 이 쓴 잔을 부으시나이까?
　　　　　오 주여, 필요하시면 미물인 저를 번제의 연기 속에 넣으소서!

그러나 이 민족 이 백성만은 이제 놓아주소서! 아, 지금 부
글부글 끓고 있는,
소리지르는 지옥으로 내려가나이다. (381~382)

② **오민정**: 대검으로 태양을 도려내간 그 세상의 하늘!
금남로에 무너져내린 하늘!
아, 천장의 모든 불을 꺼버린 그 하늘!
여기는 광주, 빛의 도시, 태양도시!
해, 방, 광, 주, 해, 방, 광, 주!
어머니 뱃속처럼 고요한 세상, 텅 빈 처음.
사람이 밴 태극, 사람한테 나온 태양.
올리세, 올려드리세!
내 형제 뽑힌 눈, 올리세, 올려드리세!
코러스: 하늘을 달아라, 새 하늘을 달아!
내 누이 수줍은 꽃망울, 별 달아라, 새 별 달아!
금남로에 떨어진 연등, 달을 올려라! (411~412)

①은 장신부가 '참상'을 목격하고 "경악과 절망과 공포에 찬 표정"으로
"그리스 제사장처럼 하늘을 향해 탄원한다."(무대지시문)는 대사 내용이
다. 장신부의 독백은 대부분 차마 눈뜨고 볼 수 없는 충격적인 상황을 목
격하고 극한의 놀라움을 감추지 못하는 마음을 나타내어 직설적인 표현
으로 이루어졌지만 '저의 은그릇에 담긴 거룩한 포도주는 부족한 것이니
이까?'라고 하느님께 반문하는 대목 같은 곳에는 부분적으로 자기성찰의
회오를 우회적으로 표현하기도 하였다. 이러한 상반성은 ②에 더 확연히
드러난다. '내 형제 뽑힌 눈'은 직설적인 표현이지만, '대검으로 태양을 도
려내간 그 세상의 하늘!'처럼 다소 중화된 비유가 중심을 이룬다. 이렇게
거의 대조적인 표현이 작품 곳곳에 드러나지만, 아무래도 시민군과 계엄
군의 충돌로 인한 많은 참상들을 표현하기 위해서는 어쩔 수 없이 격한
표현들이 나올 수밖에 없었을 것으로 보인다.

그러나 그럼에도 불구하고 이 작품이 시극으로 이루어진 것임을 고려하면 과격하고 직설적인 표현보다는 감성적이고 비유적이며 상징적인 표현들이 차지하는 몫도 매우 중요하다. 이는 "인간의 본성의 밑바닥을 탐사해 보고 싶었습니다. 인간 깊숙이 미시경을 대보고 싶었던 거죠. '내가 저 자리에 서 있었다면 나는 과연 어떻게 했을 것인가?'라는, 인간 내면에 대한 좀 더 근원적인 물음을 던지려고 했습니다."354)라고 토로한 작자의 창작 의도뿐만 아니라, 이 작품을 처음 무대에 올린 공연 기획팀 '이다'측에서 "이 작품은 광주의 상황이 인간이면 언제 어디서나 닥칠 수 있는 운명과도 같은 개연성을 가지고 '나라면 어떻게 했을까'라는 물음을 던지고 있다. 아울러 이유도 모른 채 영원히 결별할 수밖에 없었던 그들의 개인사를 무대 위로 불러내어 그 영령들을 위로하고 우리 기억들을 불러내 보편적 예술로 승화시키고 있다"355)고 설명한 바와 같이 표면적 제재는 역사적 사건이지만, 그 본질은 인간의 보편적 진리와 예술적 형상화라는 목적을 구현할 수 있는 중요한 부분이기 때문이다.356)

　　요컨대, 황지우의 시극 <오월의 신부>는 특수한 역사적 사건을 제재로 하면서도 그 너머를 상상하고 도달하려는 의도로 이루어져 있다. 현장

354) 최갑수, 앞의 글.
355) 문학과지성사(주) '출판사서평'에서 재인용(인터넷).
356) 이런 점에서 2000년대에 재공연을 주도한 이윤택이 연출 의도로 "소시민들의 저항정신을 다양한 연극성으로 표현하면서, 한국 현대 사회극의 한 전형을 탐색한다."는 것을 밝히고, "2005년 올해로 5·18 광주항쟁은 25주기를 맞이합니다./한국현대사에서 오랜 군부문화시대를 종식시키고 민주사회로 전환시키는 결정적 역할을 한 5·18 광주항쟁은 지금 2005년 오늘 어떤 의미를 지니는가?/25년이 지난 지금 우리는 5월 광주를 어떤 시각으로 보고 있는가?/여기에 대한 나름의 연극적 제시를 하고자 하는 것이 이번 공연의 기획의도입니다. /5·18 광주항쟁은 더 이상 우리의 역사적 사건일 수만은 없습니다./저항과 고난의 역사적 의미를 뛰어넘어 창조적 상상력으로 재평가하고 영원불멸의 예술 작품으로 승화시켜야 할 단계인 것입니다."라고 단언한 부분은 <오월의 신부>가 시극으로서 자리해야 할 방향을 그대로 짚어낸 것이라 할 수 있다.

의 사실성에 대한 문제는 지금까지 다양한 통로를 통해서 잘 알려져 있을 뿐만 아니라 그것을 직접 제시하고 고발하는 것은 예술의 몫도 아님을 감안하면, 광주민중항쟁이 발발한 지 20년이 지난 뒤에 새삼 그 사건의 아픈 장면들을 들추어내기보다는 그런 참상과 비극이 역사적으로 되풀이되지 않기를 소망하는 의미에서 인간의 밑바닥에 깔려 있는 근원적 물음을 예술적으로 형상화하여 보편성과 영원성을 확보하려고 노력한 작자의 예술 의지가 더 주목되는 부분이다. <오월의 신부>를 끌고 가는 장신부의 자책감이 우리가 어떤 모습으로 역사의 현장에 서야 할 것인가를 깊이 성찰하게 하는 것이라면, 이것은 바로 神父와 같은 신성한 역할의 끝에 열리는 새로운 세계-新婦를 만나게 유도하는 예술의 한 역할이라 할 수 있다.

4) 줄어드는 창작과 늘어나는 연구

시극이라는 이름으로 전통을 잇는 작품들은 1980년대 후반을 기점으로 하여 점점 줄어드는 추세이다. 이는 사회의 변화에 영향을 받은 문화 변동과 깊이 얽혀 있기 때문에 어쩔 수 없는 상황이다. 사실 지금까지 시극사를 검토해왔듯이 우리 문화예술의 역사에서 시극은 한 번도 시나 연극 같은 성황을 누린 적이 없다. 가장 성황을 이룬 해인 1975년에만 5편의 시극이 발표되었고 대부분 한두 편인데, 그나마 1편도 없는 해가 90여 년 중에 60년을 상회할 정도이니 어떻게 보면 지금까지 연명되어온 자체가 기적 같은 일인지도 모른다. 그런 중에도 이런 기적 같은 일을 이룬 시인들이 시대마다 고비마다 나타났다는 점이 또한 신기하다고 해야 할 것이다.

어쨌든 시극사적 의미로 종합하면, 시극에 관심을 가진 일부 시인들에게는 문자 매체로 소통되는 정적인 시에 비해 무대에서 역동적인 모습으로 표현되고 전달되는 시극이 더 매력 있는 양식으로 인식되지만, 여타의

사람들에게 시극은 언제나 분명하게 인식되지 않는 낯선 양식이고 관심을 갖고 빠져들 만한 특별한 빛깔을 갖지 못한 것으로 규정할 수 있다. 이런 판단은 예술에 대해 어느 정도의 상식을 갖추었을 만한 필자들이 공연을 통해 대중들에게 상당한 관심과 인기를 끈 시극 작품을 언급한 글들을 참조하면 실감할 수 있다. 가령, 2000년대에 이윤택의 <바보 각시>와 함께 큰 인기를 끈 것으로 기록된 황지우의 <오월의 신부>를 예로 들어 보기로 한다.357)

이 작품에 대해 작자는 『실천문학』에 처음 게재할 때 뮤지컬을 염두에 두고 쓰기 시작하였지만 결국 시극으로 완결된 텍스트를 발표하게 되었다고 하였고, 지면에도 '시극'이라고 분명히 밝혀 놓았다. 그런데 문학과지성사에서 <오월의 신부>를 단행본으로 엮어낸 ≪오월의 신부≫를 홍보하는 인터넷 '책소개'란의 개요에는 "시인 황지우가 쓴 최초의 희곡. 우리 시대는 광주의 그날을 어떻게 기억하고 있는가. 임동확의 <매장시편>, 고정희의 <초혼제>가 서정 영역에서, 임철우의 <봄날>이 서사 영역에서 그 기억과 반성의 몫을 하고 있었다면 <오월의 신부>는 극 영역에서의 가장 치열한 반성의 형식으로 광주의 그날을 증언할 것이다."라고 서술하였다. 이 소개문에 따르면 <오월의 신부>가 '시극'이라는 독특한 양식임을 알 수 있는 표현은 전혀 없고, 단지 '희곡'으로서 서정과 서사와 극이라는 전통적 양식론에 입각하여 '극 영역'으로 분류하였을 뿐이다.

또한 한 신문의 기자는 <오월의 신부>에 대해 "황지우 시인의 대서사시 <오월의 신부>를 원작으로 한 연극 오월의 신부가 지난 3일 마산 공연

357) "전남대학교가 5·18 25주년을 기념으로 광주·마산 mbc와 공동 제작한 '오월의 신부'는 지난달 19일 광주 공연을 시작으로 서울, 부산, 마산 등 전국 4개 도시에서 공연하여 총 8차례의 공연에 총 1만 600명이 관람한 것으로 집계됐다."(『호남매일』 2005. 6. 7.)는 보도에 따르면, 이 작품은 4개 도시에서 1만 명 이상의 관객을 동원하였다. 이는 회당 평균 약 1,257명이 관람했다는 것이니 시극으로서는 보기 드물게 상당한 인기를 끈 셈이다.

을 끝으로 성황리에 막을 내렸다."358)라고 기사를 작성하여 여기서는 더 큰 오류가 드러난다. 시인이 '시극'이라고 분명히 밝혀서 발표한 <오월의 신부>를 '대서사시'라고 지칭한 것은 양식 개념보다는 작품성을 가늠하는 비유법으로 이해할 수 있으나, 앞뒤를 연결해 읽으면 <오월의 신부>는 대서사시로 이루어진 원작을 희곡으로 각색한 의미가 된다. 그러니까 이 기사를 작성한 기자는 시극에 대한 인식을 전혀 갖지 않은 셈이다.

그런데 주지하듯이 시극은 서정 영역도 아니고 극 영역도 아니며 서사 시는 더욱 아니다. 앞서 누누이 언급한 것처럼 시극은 서정적 양식(시)과 극적 양식(희곡, 연극)이라는 이질적인 두 양식을 아우른 제3의 예술 양 식이다. 이 점을 분명히 인지해야 작품에 대한 바른 이해와 접근이 이루 어질 수 있음에도 불구하고 처음부터 양식상의 특성을 무관심하게 지나 치거나 무시한 채 희곡과 연극으로 이해하면 <오월의 신부>는 일반적 인 연극 차원에서 단순히 그 의미 분석에만 치중할 수밖에 없다. 단행 본 ≪오월의 신부≫에 대한 해설인 「신부(神父)에서 신부(新婦)로 가는 길」에 필자가 '시극' 양식의 특성을 인지했거나 독자가 이해할 만한 언급 이 없는 것도 바로 그런 시극에 대한 분명한 인식을 갖지 못한 결과라 할 수 있다. 그렇게 되면 '뮤지컬'을 염두에 두고 쓰기 시작하다가 사정이 여의치 않아 시극으로 전환하게 되었다고 굳이 밝힌 작자의 의도가 무색해지고 만 다. 그의 말에는 음악극과 시극의 유사성과 차이를 동시에 암시하는 한편 희곡(연극)과는 일정한 거리가 있다는 의미가 내포되어 있기 때문이다.

이렇듯 우리는 예나 오늘날이나 시극에 관련해서는 작가의 양식 인식 과 作意는 물론이거니와 시극으로서의 작품의 특성도 거의 인식되지 않 는 것이 일반적인 현실이다. 이러한 풍토이니 시극이 대중화되거나 일반 화되는 날이 오기는 기대하기가 무척 어려울 수밖에 없다. 이런 현실을 고

358) 위의 글(밑줄: 인용자).

려하면 우리 시극이 시와 희곡(연극)에 비교할 수 없을 정도로 초창기부터 늘 소외 양식으로 뒷전에 밀려나서 근근이 명맥을 이어오는 것은 어쩌면 당연한 결과라 할 수 있다. 그만큼 새로운 양식에 대한 대중들의 낯가리기가 극심하다고 할까, 아니면 더 이상 새로운 양식이 필요 없을 만큼 기존의 양식들이 완벽한 체계를 확립하고 있다고 할까, 아니면 시극 자체가 대중들의 마음을 끌어당길 만한 요인을 갖지 못한 것이라 할까, 그도 아니면 워낙 대중친화적인 음악극이 위세를 떨치기 때문일까? 하여튼 일부 시인들의 애호심과는 달리 대중들에게는 낯설면서도 변별성을 가질 만한 양식으로 인식되지 못하는 것이 우리 시극의 현주소이며, 이 현상은 대중문화가 팽창하면 할수록 더욱 심화될 것이라는 점도 쉽게 예상할 수 있다.

그러나 90년대에 들어 시극 창작과 발표가 감소하는 현실과는 달리 본격적인 연구는 오히려 조금씩 활기를 띠어 대조적인 현상을 보여준다. 서론의 연구사에서 이미 개관한 바와 같이 시극 분야에 대해서는 단편적인 평설 중심으로 전개되어 오던 상황이 1986년 강형철의 「신동엽 연구─그 입술에 파인 그늘 중심으로」라는 작품론격인 학술논문이 처음 학계에 제출된 뒤 1988년에는 시극에 대한 양식론적인 성격의 석사학위논문인 이현원의 「1920년대 극시·시극 연구」가 나오면서 시극에 대한 연구의 폭이 넓어지기 시작한다. 이어서 90년대에 들어 시극에 관한 연구가 좀 더 폭이 넓어지게 된다. 현재까지 확인된 논문은 다음과 같은 4편이다.

90년대 시극 연구의 새로운 장을 연 민병욱의 「한국 근대 시극 <인류의 여로>에 대하여」(1993)는 오천석의 시극 <인류의 여로>에 대해 분석한 작품론이다. 이 논문은 근대 시극의 장르론적 특성을 규정하고 그 바탕 위에서 <인류의 여로>의 구조와 의미 구조를 탐구함으로써 시극 연구로서는 진일보한 보람을 가질 만하다. 다만, 우리나라 최초의 시극인 박종화의 <'죽음'보다 아프다>에 대해 "죽음보다 아픈 정신적 사랑을 노래한 멜로드라마 변형 구조"[359]에 지나지 않는다고 격하한 점, 이미 다른

연구자에 의해 지적되었듯이 무대지시문에 제시된 등장인물의 명단을 본문에 넣어 텍스트 형식으로 분석하여 오류를 범한 점은 문제점으로 지적될 수 있다.

허형만·김성진 공동 논문인 「한국 시극 연구」(1995.12)는 시극에 대한 정의와 특성을 서술한 다음 한국 시극사의 특성을 아주 간략히 개괄하고 20년대에 운문을 활용한 텍스트들을 분석하였다.[360] 단편 논문에서 서술 범위를 지나치게 넓게 잡아 너무 개략적인 데다가 시극에 대한 정의와 범주에 대한 논의도 문제가 드러나기는 하지만, 처음으로 우리 시극사의 줄기를 가늠해 보려고 시도한 점과 더불어 20년대의 시극 작품들에 대해서 분석 소개한 점[361]은 새로운 연구 관점으로 기록될 수 있다.

박정호의 「극시 형성 및 장형화에 대한 일고찰」(1997)은 극시의 형성 배경에 대해 관심을 갖고 간략하게나마 거론했다는 점에서 시극 연구에 새로운 장을 연 것으로 평가할 수 있다. 서술 내용의 질적인 측면에서 보면, "문학사적 전통과 실험의식을 바탕으로 새로운 문학사적 전통을 수립해 가던 시기에 시와 극의 장르교섭이 이루어졌으며 극시가 쓰여지고 시극이 시도되었다"[362]는 서술을 통해 알 수 있듯이 구체성이 너무 부족하다. 뿐만 아니라 공연 여부에 따라 극시와 시극을 구분하는 기존 방식을 적용하여 '시극'이란 명칭을 사용한 작품도 극시로 지칭한 점, 극시를 "전래적 장시의 문화적 토대 위에서 서구 극시와 중국의 장시의 영향을 입어 전

359) 민병욱, 앞의 논문, 215쪽.
360) 허영만·김성진, 앞의 논문, 1~25쪽.
361) 이 논문에서 거론된 작품들 중에 본고의 관점에서는 시극의 범주에 넣기 어려운 것이 있다. 그 중 본고의 관점에 유합되는 작품들은 강우식의 <벌거숭이의 방문>, 문정회의 <나비의 탄생>, 홍윤숙의 <여자의 공원>·<에덴, 그 후의 도시>, 장호의 <이파리무늬 오금바리>, 박종화의 <'죽음'보다 아프다>{텍스트를 확인하지 않았는지 "시극이라는 명칭을 달고 있지"(19쪽) 않은 것으로 서술함}, 오천석의 <인류의 여로>, 유도순의 <세 죽음> 등이다.
362) 박정호, 앞의 논문, 274쪽.

통 지향성(tradition orientation)과 근대 지향성(modernity orientation)의 강력한 스펙트럼이 생성하면서 새로운 시가 양식으로 자리잡게 되었다."363) 는 주장에 드러나는 중국 장시의 영향설이나 극시를 '새로운 시가 양식'으로 보는 점 등도 온당한 견해로 보기는 어렵다는 점에서 부분적으로 문제가 있다. 물론 이런 일부 문제점들은 시극 연구가 일천한 탓이기 때문에 어느 정도 감안해서 접근할 필요가 있다.

끝으로, 90년대 시극 연구의 문을 닫는 역할을 하는 김홍우의 「장호의 시극 운동」(1999)은 최초로 학회지를 통해 발표한 무게 있는 논문으로서 우리나라 시극 발전에 가장 중추적인 역할을 했다고 해도 과언이 아닌 장호의 시극사적 업적들을 종합 정리한 글로서 주목된다. 특히 김홍우는 여러 측면에서 장호를 잘 아는 연구자로서 비교적 꼼꼼하게 장호의 활동 편력과 작품에 대해 살폈다. 그는 동국대학교 연극영화과에 재직하면서 국어교육학과에 근무한 장호와 인연을 맺기도 하여 장호를 잘 알고 설명할 수 있는 장점을 갖고 있는 분이라는 점에서 그의 경험이 반영된 이 글은 實證 차원의 자료적 가치도 높은 편이다.

이렇듯 1990년대의 시극 연구는 비록 편수는 적지만 완전히 불모지였던 시극 연구 분야로 보면 획기적인 발전 단계로 접어든 성과를 보여준다. 이것이 발판이 되었기 때문에 2000년대에 이르러 무게 있는 박사학위 논문이 나오고, 문예지를 통해 주요 시극에 대한 평설과 재수록을 기획 연재하여 시극에 대한 대중적 관심을 불러일으키는 기회도 생길 수 있게 된 것이다. 이렇게 보면 1990년대의 연구사는 우리나라 시극이 학술적 가치가 있음은 물론이고 대중적 관심을 불러일으킬 만한 양식임을 구체적으로 확인해주는 밑바탕이 되었다고 할 수 있다.

363) 위의 논문, 297쪽.

제4장

결 론

1. 한국 시극 작품들의 기본 특성

지금까지 본고에서 설정한 한국 시극의 조건 범주에 드는 작품들 49편 전체에 대하여 그 특성을 살펴보았다. 49편의 작품들은 시극사적으로 여러 가지 측면에서 경중이 있다. 그럼에도 이것들을 모두 다룬 까닭은 우리 시극 자산이 워낙 적을 뿐만 아니라 아직도 전혀 알려지지 않은 작품들이 태반을 차지하고 있는 점을 먼저 고려하였다. 그리하여 일단 전체를 개관하여 학계에 소개하고 후속 연구들이 더 개진된 다음에 합당한 평가가 이루어지기를 기대하기로 하였다. 그런 가운데도 나름대로 시극사적 맥락에서 작품의 경중을 따지고 서술의 심도와 부피를 조정하려는 노력을 기울이기는 했으나 예술 작품을 객관적으로 저울질하는 것은 애초에 거의 불가능한 일이기 때문에 어쩔 수 없이 자의적인 부분들이 개입될 수밖에 없다. 다만, 심리적인 평가 부분을 제외한 몇몇 분야는 공식적인 분석과 통계가 가능하다. 먼저 이것을 중심으로 본고에서 다룬 49편의 작품 특성을 집약하면 다음과 같다.

시극 작품 전체의 주요 특성 개관

번호	작품 이름	작자 유형	발표 지면	공연 여부	제재 유형	문체 유형	구조 (분할)	인물 유형
1	<'죽음'보다 아프다>	시인	문예지	X	창작	운	1막5장	개별
2	<인류의 여로>	시인	문예지	X	창작	운	1막	전형
3	<세 죽음>	시인	문예지	X	전래	운	2막	개별

4	<독사>(극시)	평론가	문예지	X	전래	운	1막	개별
5	<처녀의 한>	극작가	일간지	X	창작	산	1막2경	전형
6	<임은 가더이다>	극작가	일간지	X	창작	산	1막2경	전형
7	<황혼의 초적>	시인	창작집	X	창작	운	1막	전형
8	<금정산의 반월야>	시인	창작집	X	창작	운	2막	전형
9	<어머니와 딸>	시인	문예지	X	창작	산	3막	개별
10	<바다가 없는 항구>	시인	문예지	방송,O	창작	운	3막	개별
11	<잃어버린 얼굴>	시인	문예지	X	창작	운	1막	개별
12	<사다리 위의 인형>	시인	문예지	O	창작	운	1막5경	개별
13	<모란농장>	시인	문예지	X	창작	운	1막	개별
14	<고분>	시인	문예지	X	창작	운	1막	개별
15	<얼굴>	시인	문예지	X	창작	산	1막	개별
16	<그 입술에 파인 그늘>	시인	창작집	O	창작	산	1막	전형
17	<여자의 공원>	시인	문예지	O	창작	운	1막4경	전형
18	<사냥군의 일기>	시인	문예지	방송	창작	운+산	1막	전형
18	<에덴, 그 후의 도시>	시인	기타	X	창작	운	1막6장	전형
20	<수리뫼>	시인	창작집	O	창작	운	4막14장	개별
21	<모래와 산소>	시인	문예지	X	창작	산	1막	전형
22	<땅 아래 소리 있어>	시인	기타	X	창작	산+(운)	1막	개별
23	<굳어진 얼굴>	시인	문예지	X	창작	산	1막	전형
24	<빼앗긴 봄>	시인	문예지	X	창작	산+(운)	1막2장	개별
25	<곧은 소리>	시인	문예지	X	창작	산+(운)	1막2장	전형
26	<벌>	시인	문예지	X	창작	산+운	1막	개별
27	<나비의 탄생>	시인	문예지	O	전래	산+운	3막	전형
28	<이파리무늬 오금바리>	시인	기타	X	창작	운	1막	전형
29	<내일은 오늘 안에서	시인	문예지	X	전래	산+(운)	5막11장	개별
-	동튼다-화랑 김유신>	-	-	-	-	-	-	
30	<계단>	시인	문예지	X	창작	운	1막4장	전형
31	<새타니>	시인·극작가	문예지	O	전래	산	1막	전형
32	<망나니의 봄>	시인	문예지	X	창작	산	1막5장	전형
33	<봄의 장>	시인	창작집	X	창작	산+(운)	1막	전형
34	<관각사의 노래>	시인·극작가	창작집	O	전래	운	1막	전형
35	<빛이여 빛이여>	시인	문예지	O	창작	산	1막4장	전형
36	<벌거숭이의 방문>	시인	문예지	O	전래	운	1막	개별
37	<도미>	시인	문예지	O	전래	산+(운)	2막5장	개별
38	<처음부터 하나가 아	시인	문예지	O	창작	산	1막	전형
-	니었던 두 개의 섬>	-	-	-	-	-	-	

39	<비단끈의 노래>	시인	문예지	O	창작	운+(산)	1막3장	개별
40	<폐항의 밤>	시인	문예지	O	창작	운+(산)	1막3장	전형
41	<체온 이야기>	시인	문예지	X	창작	산	1막10장	전형
42	<들入날出>	시인	창작집	X	창작	운	1막	전형
43	<꽃섬>	시인	문예지	O	창작	산	1막3장	전형
44	<어미와 참꽃>	시인	종합지	O	창작	운	1막4장	전형
45	<서울의 끝>	시인	창작집	X	창작	운	1막	전형
46	<집 없다 부엉>	시인	창작집	X	창작	운	1막	전형
47	<바보 각시>	시인	문예지	O	창작	산	1막3경	전형
48	<일어서는 돌>	시인	창작집	X	창작	운	7장(막)	개별
49	<오월의 신부>	시인	문예지	O	창작	운+(산)	3부(25장)	개별

이 표를 중심으로 1920년대부터 1990년대까지 우리나라에서 창작 발표된 시극의 기본 특성을 종합해 보기로 한다.

첫째, 작자 유형으로 따지면 시인이 창작한 작품이 44편(91.8%)으로 절대 다수를 차지한다. 그 밖에 극작가가 2편(4.3%), 평론가 1편, 시인·극작가 공동작 2편 등으로 집계된다. 시인이 단독으로 창작한 작품에 극작가와 공동으로 구성한 시인의 작품 2편을 더하면 시인이 창작한 작품이 무려 93.9%에 이르러 시극은 대부분 시인들이 창작한 것으로 나타난다. 이러한 현상은 서구와 일치하는 것으로서(셰익스피어나 엘리엇도 시인이다) 시극이 시의 연장선상에 있는 것이자, 시의 확장 개념으로 이루어진 것임을 의미한다고 하겠다.

둘째, 발표 지면별로 나누면 문예지에 발표된 작품이 36편(73.0%)이고, 창작집 9편(18.4%), 일간지 2편, 공동 창작집 2편, 종합잡지 1편 등으로 분류된다. 시극이 가장 많이 발표된 문예지는 성격상 월간지·계간지·동인지 등으로 분류되는데, 동인지로부터 시작한 초기를 거쳐 60년대부터 80년대까지는 월간지가 주류를 이루고 그 이후 90년대의 계간지에 발표된 1편을 끝으로 문예지에서 시극이 발표된 사례를 찾을 수 없다.

셋째, 공연 여부로 따지면 18편이 공연되어 36.7%의 비율을 차지한다.

나머지 31편(63.3%)은 공연되지 않은 채 문헌을 통해서 발표되었고, 방송 매체로 2편(중복 1)이 방송되었다. 장호의 방송 시극 2편 중 <바다가 없는 항구>는 유일하게 문예지·방송·무대 공연 등 세 가지 매체로 발표되었다.

넷째, 제재 유형으로 보면 순수 창작 작품이 41편(83.7%), 기존 자료를 이용한 작품이 8편(16.3%)이다. 이로 보면 순수 창작 작품이 절대 다수를 차지하고, 기존에 알려진 제재(역사, 민담, 설화 등)를 재구성하거나 현대적으로 변용한 작품은 20%에도 못 미치는 수준이다. 이에 따르면 우리나라 시극의 경우는 서구와는 달리 주로 시인의 경험을 반영하여 현대적인 제재로 창작한 것으로 나타난다.

다섯째, 문체 유형은 운문체(운) 중심(90% 이상 운문)으로 된 작품이 23편(46.9%)으로 과반에 채 미치지 못하고, 산문체(산) 중심(90% 이상)은 14편(28.6%), 운문체와 산문체가 복합된 작품이 12편[비율상 5:5 정도인 경우: 3편, 운문체가 다소 강세인 경우{운+(산)}: 3편, 산문체가 다소 강세인 경우{산+(운)}: 6편]으로 24.5%를 차지한다. 이에 따르면 우리나라의 시극 창작자들은 시극의 문체가 운문 중심이라는 일반론을 분명히 인식하지 못한 것으로 파악된다. 다시 말하면 엘리엇이 강조하였듯이 극시의 전통을 물려받은 시극은 운문체와 불가분의 관계에 놓임을 심각하게 고려하지 않았다고 할 수 있다.

여섯째, 플롯의 구조(분할 형태) 유형으로 보면 단막극 형태가 40편으로 81.6%를 차지하여 대부분의 작자가 단막극 형태의 단일구성을 선호한 것으로 나타난다. 단막극 가운데 場(또는 景)을 구분한 작품은 17편을 차지한다. 이 밖에 2막극 2편, 3막극 4편(부로 표시한 것 1편 포함), 4막극 1편, 5막극 1편, 7막극(장으로 구분했으나 실제는 막의 개념임) 1편 등이다.

일곱째, 인물의 성격 유형은 크게 전형적 인물과 개별적 인물로 구분할

때, 전형적 인물의 유형이 29편(59.2%)으로 과반을 상회하고 개별적 인물 유형은 20편으로 40.8%를 차지한다. 전형적 인물 유형 가운데도 남/녀를 주인공으로 설정한 경우가 가장 비율이 높아 사건 전개상 남녀 갈등이 상당한 비중을 차지한다.

위와 같은 분석을 통해서 보면 우리나라에서 전개된 시극의 일반적인 특성은 다음과 같이 규정할 수 있다. 작자 계층은 주로 시인들이고, 문체는 운문체 유형이 다소 강세를 보이지만 작자들이 시극=운문체라는 인식을 가졌다고 판단할 만큼 뚜렷한 수치를 보여주지는 못한다. 구성은 단막극 형태의 단일구성이 우세하여 공연보다는 서재극 형식을 많이 취했다. 등장인물은 전형적 인물을 등장시켜 인간들이 지닌 보편적 문제를 다룬 것들이 더 많은 것으로 파악된다. 그리하여 종합적으로 우리나라 시극은 극성(공연)보다는 시성이 다소 강세를 보이는 것으로 평가된다. 특히 시인들이 시적 정조와 표현—이미지·비유·상징·반어·역설 등을 많이 고려함으로써 역동성보다는 사색적인 색채가 짙다. 이것은 공연 비중이 낮은 것과도 관계가 있다. 특히 시극사적으로 초창기에 해당하는 작품들은 거의 공연 대본 성격보다는 텍스트적 성격을 지닌다. 이러한 특성은, 그 당시에 신파극에서 신극으로 이행하는 과도기라 하더라도 신극이 많이 공연되고 있었음을 고려할 때, 그 당시 시극 창작자들이 창작 과정에서 공연을 별로 염두에 두지 않았음을 나타내는 것이라 할 수 있다.

2. 영속되어야 할 한국 시극의 역사

우리 시극이 걸어온 90여 년의 발자취를 더듬어볼 때 도전과 시련이라는 굴곡현상을 겪으면서도 끝끝내 살아남은 것은 고비마다 시극에 대해

남다른 관심과 열정을 가진 시인이 있었기 때문이다. 특히 예술 양식도 생명체처럼 환경과 향수 계층의 취향에 따라 생멸하는 것임을 감안하면 시와 극의 완전 융합을 지향하는 제3의 예술 양식, 거꾸로 말하면 시도 극도 아닌 모호한 시극이 대중의 무관심 속에서도 소멸되지 않고 살아남은 것은 그만큼 끈질긴 생명력과 생존 가치가 있음을 증명하는 일이기도 하다. 따라서 시극은 일정한 의의와 가치를 지닌 한 양식으로 규정되어야 마땅하다.

시극사적으로 보면 우리나라 시극 작품의 발표는 1923년 한 문학 청년의 문학적 탐색과 실험 의식에서 출발하여 우여곡절을 겪으면서도 60~70년대를 거치며 정착된 뒤 80년대에 정점을 이루고 그 이후 현재까지 점점 하향 곡선을 그리고 있다. 이 현상은 아무래도 90년대에 접어들어 대중문화가 팽창하는 것에 큰 영향을 받은 결과라고 할 수 있다. 특히 시극의 침체 현상은 음악극(musical)의 대중적 번창과 밀접한 관련이 있다고 봐야 한다. 더없이 화려하고 역동적이며 흥미진진한 음악극에 대비하면 시극은 상대적으로 조용하고 사색적이어서 지루함을 면치 못한다. 사회변동에 따라 나타나는 이러한 대비 현상은 어떤 정책이나 힘으로도 해결할 수 없는 것이기 때문에 어쩔 수 없이 받아들일 수밖에 없다.

그러나 그럼에도 불구하고 우리는 90여 년간 그 명맥을 이어 오늘에 이른 시극이라는 한 예술 양식을 부정할 수는 없다. 정체성으로 따지면 시와 극을 융합한 시극이 대중들에게 낯설고 모호할 수는 있지만, 시극에 관심을 가진 창작자의 입장에서 보면 시나 극으로는 실현할 수 없는 새로운 양식으로서의 묘미가 있기 때문에 굳이 시도 아니고 극도 아닌 그 융합 양식에 관심을 기울였으니 그 존재 의의를 결코 무시할 수 없다. 그런 맛을 다른 양식으로는 낼 수 없다고 생각하는 시인들이 굳이 그 여린 끈을 잡고 이어가려고 노력해온 것이다. 가령, 계간 『문학과창작』 시낭송 행사에서 매 분기마다 소품 형식으로 공연하고, 대본을 잡지에 실어 그

명맥을 유지하는 데 기여한 시인 노명순[1] 같은 분이 있었고, 최근에는 김경주 시인이 시극에 깊은 관심을 갖고 작품을 발표하고 있다.

1세기 가까이 시극이 때로는 실험적으로, 때로는 미약하게, 때로는 역동적인 운동 형태로 그 명맥을 이어온다는 점은 시극이라는 양식에 대해 새삼스럽게 인식할 필요가 있음을 증명하는 것이다. 이를테면 시와 연극과 시극은 분명히 다른 변별성을 지니는, 시극만이 지닌 장점이 있음을 생각하게 한다. 다시 말하면 시나 일반 연극이 할 수 없는 그만의 존재 의의를 갖는다는 점을 분명히 인식케 한다. 그 중요한 것을 하나씩만 꼽는다면, 현대시의 한계 중의 하나인 대중성과 소통의 문제점, 현대 산문 연극의 한계 중의 하나인 영혼을 울리는 서정성의 미흡함 같은 것을 들 수 있지 않을까 한다.

물론 시극 역시 시도 아니고 극도 아닌 양식상의 모호성으로 하여 그 태생적 한계를 지님으로써, 시극이 시나 극보다 한 차원 높은 장점을 지녔다는 엘리엇의 견해와는 관계없이 역사적으로 항상 지속 가능성 측면에서 위기를 겪어온 것이 사실이다. 그럼에도 불구하고 굳이 이 양식을 고집하는 시인(작자)들이 늘 존재해왔다는 점에서 결코 이 분야를 역사 속의 한 유물이나 추억으로 묻어둘 수는 없다고 하겠다. 더욱이 오늘날 융·복합이나 통섭의 중요성을 강조하는 사회 문화적 경향을 감안할 때 태생적으로 융·복합의 변증법적 유전자를 지닌 시극의 본질은 분명히 재인식될 필요가 있다. 이 점은 바로 시극의 지속 가능성을 담보하는 중요한 자질이라고 할 수 있다.

그런데 우리 시극사의 흐름에 비추어볼 때 앞으로도 시극계가 다시 큰

1) 노명순은 불의의 사고로 작고하기(2010) 직전까지 몇몇 시단 행사에서 소품 형식이나마 줄곧 시극 공연을 하며 고군분투했다.(노명순 시집, ≪햇빛 미사≫, 문학아카데미, 2011, 115쪽. '노명순 시인 창작활동' 중 '시극 공연' 자료 참조). 노명순을 이어받아 현재도 이영식 시인 등이 시극이라는 이름으로 시단 행사에서 종종 공연하는 것을 볼 때 그 의미나 의의가 완전히 퇴색된 것은 아니다.

활기를 띨 것이라 예상하기는 어렵다. 그럼에도 불구하고 우리는 또한 시극이 완전히 멸절되리라는 비극적인 결말에 이를 것이라는 전망도 하고 싶지 않다. 어느 누군가에 의해, 또 어떻게든 명맥을 이어갈 것을 확신한다. 그렇다고 근근이 명맥이나 이어가기를 바라지는 않는다. 그런 행태로서는 대책 없이 대중사회로 치닫는 현실에서는 더 이상 연명하기 어렵기 때문이다. 볼거리와 들을거리 등 인간의 감각을 무한대로 자극하면서 흥미진진하고 역동적으로 펼쳐지는 음악극이 대중예술의 중심에서 관객을 사로잡아 한 해에 무려 2500편(재공연 포함)이나 공연될 정도로 극계를 휩쓰는 오늘날[2] 수없는 시련을 겪어온 구태의연한 시극의 모습으로서는 그에 대응할 기력이 없음은 자명하다. 그러므로 좀 더 생명력 넘치는 시극으로서 대중의 마음을 끌어들일 활로를 모색하지 않으면 시극은 여전히 가망 없는 양식으로서 특정한 시인들의 전유물에서 벗어나기 어렵다.

그렇다면 그 대안은 무엇일까? 가장 손쉬운 것은 경험적 교훈이다. 우리 시극사를 뒤지면 대체로 실패 요인으로서 시극다운 시극을 구현하지 못한 점을 드는데, 이 점을 귀담아들을 필요가 있다. 가령, ①"우리말이 가지는 운이나 뉘앙스가 시극하기에 적합지 않다"(『서울신문』 1963. 10. 23), ②"우선 시극이 필수적으로 지녀야만 하는 리듬의 배려에 있어 소홀했던 점이 크게 눈에 뜨였다."(정진규), ③"리얼리스틱한 산문극 대사에만 몸이 베어 이미 태가 굳어버린 언어감각에 대어놓고 시적 표현을 요구하기란 참 어려운 노릇", "그 실패의 원인을 한 마디로 해서 대사처리와 배우의 움직임, 그 의상, 장치 등 눈에 보이는 것들과의 불필요한 알력"(장호) 등에서 보면 시극의 언어와 표현 문제가 가장 중요한 문제로 대두된다. ①에서는 언어에 대한 근본 문제로서 우리말의 운율적 자질이 부족한 점, ②에서는 시극의 필수 요건인 리듬의 배려를, ③에서는 종합적으로

2) 『조선일보』 2014. 8. 14.

시극의 언어에서부터 배우와 무대 전달 과정 등을 문제로 제기한다. 이처럼 모두 시극의 중요한 특성으로서 운문성을 공통적으로 인식한다. 즉 시극의 존립 근거가 시극다운 모습(정체성)을 견지하여 일반 산문극과 차별화하는 방향에 놓인다는 것이다. 다시 말하면 물량적으로 화려한 무대와는 거리가 먼 시극의 본질을 충실히 구현하는 일이다. 어차피 시극이 대중예술과 경쟁할 수 없고 경쟁해서도 안 되는 양식이라면, 그 역으로 예술성을 경시하는 풍조에 대항하여 차별화하는 길을 모색할 필요가 있다.

이런 점에서 최근 10여 년간 고독하게 시극 운동에 몰두한다는 김경주가 "시극은 멸종하면 안 된다."고 강조한 글이 눈길을 끈다. 그는 시극이 존속해야 할 까닭을 잃어버린 모성 되살리기, 모국어(자장가 같은 것)에 대한 애정, 침묵의 질을 표현하는 극운동 등에서 찾는다. 그리고 "스토리와 속도의 위장에 질식되어가는 극의 흐름"과는 달리 시극은 "인간의 무의식으로 들어가는 라임"이자 "모성의 언어를 찾아가는 리듬"이기 때문에 "우리 언어의 속살이 살아있는 극도 있어야 한다."[3]고 강조한다. 이처럼 관객의 인기에 영합하여 너무나 상업적이고 대중적인 흥미위주로 흘러가는 대중예술[4]의 홍수에서 일정한 거리를 두고 조용히 침잠하면서도 내적 성찰을 통해 강렬한 정서적 반응을 유도하는 예술성 높은 시극과 같은 양식도 존재할 가치가 충분히 있다. 사회가 나날이 복잡다단해지고 사

3) 김경주, 「시극론」, 『한국일보』 2014. 5. 10.
4) 최근 인기를 끌고 있는 창작 음악극 <아리랑>의 예술감독인 박명성이 한 신문의 대담에서 토로한 내용엔 요즘 우리 연극과 음악극 분야가 어떻게 흘러가고 있는지 그 문제점이 단적으로 드러난다. 그는 "연극판은 그래도 엉덩이 붙이고 앉아 있으면 동무고 선배고 동지다. 뮤지컬판은 아예 같이 앉으려고 하지 않고, 갈수록 이기적이 돼간다. 돈벌이가 되는 줄 알고 몰려드는 일부 투자자들 때문에 예술이 아니라 수단으로 전락해 가는 게 아닌가 걱정된다. 연극은 틀에만 안주해 미래 지향적이지 않아 안타깝다."고 하면서 돈의 행방에 따라 흔들리는 일부 배우들에 대해 "예술가이기 전에 인간이 돼야 하는데"라고 아쉬움을 나타냈다. 『조선일보』, 「Why?」, 2015. 22~23(토요일특집).

람들의 취향도 더욱 다양해지듯이 세상에 다양한 예술 양식과 작품들이 존재할 때 독자(관객)들 앞에 차려진 예술 밥상은 더 풍성한 진수성찬이 될 수 있다. 특히 무엇이든 융합하여 시너지 효과를 내려는 창의성을 요구하는 오늘날에 시나 산문 희곡(극)으로는 구현할 수 없는, 그 중간점에서 두 양식의 장점을 아우르는 시극의 존재 가치에 대한 새로운 인식이 필요하다.

일찍이 T. S. 엘리엇은, 시극은 도달할 가망이 없는 이상이지만 그 점이 오히려 흥미를 돋운다고 갈파하였다. 왜냐하면 그것은 도달할 가망이 있는 어느 한계 너머까지 더욱 실험하고 탐구하도록 우리에게 한 자극을 주기 때문이라는 것이다. T. S. 엘리엇은 <햄릿> 같은 작품을 이상으로 보았는데, 주지하듯이 셰익스피어의 많은 작품들은 시대를 초월하여 영원히 살아 있는 고전이다. "지금까지 어떤 시인도 그만큼 자주 읽히고, 인용되며, 번역되고, 공연되며, 영화화되고, 작곡되고, 연구된 적은 없었다. 더구나 확실히 놀라운 일은 그가 원래 읽지도 못하고 쓰지도 못하는 당시의 관객들을 위하여 드라마(극시: 인용자 주)를 썼다는 사실이다. 이런 의미에서 셰익스피어는 경계가 없다. 그는 고급문화이자 대중문화다."[5] 이렇듯 셰익스피어의 극시들은 어떤 형태로든 확장되고 재창조될 수 있는 조건을 갖춘 인류 역사상 최대의 걸작이다. 그토록 그의 작품들은 예술적 토대가 거의 완벽하게 구축되어 있음을 확실하게 증명한다고 볼 수 있다. 융합이란 단순하게 서로 다른 것들이 모여 1+1의 의미로 확장되는 것이 아니라 근본에서 완벽하게 어우러져 시너지 효과를 낼 수 있는 것을 의미한다면, 시극이란 근본적으로 시성이 충만하면서 극적으로 완성도가 극대화된 상태를 의미한다고 볼 수 있는데, 셰익스피어 작품들이 바로 그런

5) 김만수, 「문화콘텐츠, 셰익스피어로부터 배우다」, 『문화콘텐츠 유형론』, 글누림, 2006, 258쪽.

이상이 완벽하게 구현된 결과물이라는 점에 대해 누구도 부인할 수 없을 것이다. 우리 시극인들이 강조한 바도 바로 그것이다. 그들은 시극이 단순하게 시의 극화나 극의 시화가 아니라 그것들을 따로 분리할 수 없는 상태 즉, T. S. 엘리엇의 견해로 말하면 두 요소가 상호 심화·확장·강화 된 경지인 '시극의 극치'를 이상으로 삼고 외로운 작업을 마다하지 않았다.

그런데 문제는 우리는 물론이거니와 세계의 예술사가 증명하듯이 셰익스피어를 제외하고는 '시극의 극치'와 같은 위치에 도달하기란 거의 불가능하다는 점이다. 특히 우리 시극사를 개괄하면 시인들의 이상에 비해 작품의 완성도는 상당히 낮은 것이 사실인데, 그것은 바로 극시의 뿌리에 닿아 있는 현대 시극이라는 양식을 온전히 구현하기가 어렵다는 점을 의미하기도 한다. 달리 말하면 시극의 특성이자 정체성이라 할 수 있는 융합성의 문제를 제대로 이해하고 실현한 작자가 드물다는 뜻으로 받아들일 수도 있다.[6]

이런 점에서 우리는 다시 T. S. 엘리엇의 시극에 대한 애착심을 모범으로 삼을 필요가 있다. 그는 스스로 꿈꾸는 시극의 극치라는 경지에 도달하기 위해 앞선 작품의 결함을 수정하면서 작품을 계속 실험하고 창작하였다. 우리 시극계도 엘리엇 같은 열정으로 지속 가능성을 믿고 일신과 혁신을 거듭하면서 끊임없이 창작에 몰두하는 작자가 나타날 때 결코 도달할 수 없는 그 이상에 조금씩 다가갈 수도 있다. 자본주의적 교환가치에 밀려 인간의 마음속 깊은 곳을 울리는 순수 예술이 설 자리를 잃어가는 넓이만큼 우리 미래도 가망이 없는 방향으로 점점 떠밀려 간다는 끔찍한 비극성을 예상하면, 시극에 대한 기대치는 더욱 높아질 수밖에 없다.

6) '현대시를 위한 실험무대'를 예로 들어보면, 동인 이름에서 알 수 있듯이 이 동인들이 펼친 시극 운동의 목표가 '현대시'를 위한 것이라는 점에서 처음부터 다소 문제점을 안고 출발한 것으로 파악된다. 그러므로 한때 다소 인기를 누렸음에도 불구하고 그 존속 기간이 짧았던 것은 시극 운동의 목표 설정이 불완전한 점도 한 요인으로 작용했다고 할 수 있다.

참고문헌

1. 기본 자료

강용흘, <궁정에서의 살인>(극시), 『문학사상』 1974년 1월호.

강우식, ≪강우식 시전집≫, 고요아침, 2007.

강우식, <들入날出>(시극), ≪벌거숭이의 방문≫, 문장, 1983.

강우식, <벌거숭이의 방문>(시극), 『한국문학』 1980년 4월호.

김경주, ≪내가 가장 아름다울 때 내 곁엔 사랑하는 이가 없었다≫(시극), 열림원, 2015.

김용범, ≪오페라 리브레토≫(가극), 문학마을사, 2002.

김장호, ≪파충류의 합창≫(시집), 시작사, 1957. 12.

김후란, <비단끈의 노래>(시극), 『한국문학』 1981년 1월호.

노명순, ≪햇빛 미사≫(시집), 문학아카데미, 2011.

노자영, <금정산의 반월야>(시극), ≪표박의 비탄≫, 창문당서점, 1929.

노자영, <황혼의 초적>(시극), ≪표박의 비탄≫, 창문당서점, 1929.

마춘서, <임은 가더이다>(시극), 『매일신보』 1927. 1. 23, 25, 26, 27.

마춘서, <처녀의 한>(시극), 『매일신보』 1927. 1. 3, 5.

문정희, ≪구운몽≫(창극, 시극집), 도서출판 둥지, 1994.

문정희, ≪새 떼≫(시집), 민학사, 1975.

문정희, <나비의 탄생>(시극), 『현대문학』 1974년 5월호.

문정희, <날개를 가진 아내>(희곡), 『현대문학』 1975년 3월호.

문정희, <도미>(시극), 『현대문학』 1980년 6월호.

박아지, <어머니와 딸>(시극), 『조선문학』 1~3, 1937. 1~3.

박인환 외, ≪한국전후문제시집≫, 신구문화사, 1961.

박재식, ≪하얀 산울림≫(시극), 미문출판사, 1988.

박제천, ≪박제천시전집≫, 문학아카데미, 2005.

박제천·김창화, <판각사의 노래>(시극), ≪박제천시전집 3≫, 문학아카데미, 2005.

박제천·이언호, <새타니>(시와 극), 『월간문학』 1975년 3월호.

박종화, <'죽음'보다 아프다>(시극), 『백조』 3호, 1923. 9.

서정주, ≪신라초≫(시집), 정음사, 1961.

신고송, <鐵鎖는 끊어졌다>(誦劇), 『예술』 1호, 1946.

신동엽, <그 입술에 파인 그늘>(시극), ≪신동엽전집≫, 창작과비평사, 2006.

신세훈, <체온 이야기>(시극), ≪체온 이야기≫, 천산, 1998.

오천석, <인류의 여로>(시극), 『조선문단』 8호, 1925. 5.

유도순, <세 죽음>(시극), 『조선문단』 16~17호, 1926. 5~6.

이건청, <폐항의 밤>(시극), 『한국문학』 1981년 9월호.

이근배, <처음부터 하나가 아니었던 두 개의 섬>(시극), 『한국문학』 1980년 10월호.

이승훈, <계단>(시극), 『심상』 1975년 1월호.

이승훈, <망나니의 봄>(시극), 『현대문학』 1975년 4월호.

이윤택, <바보 각시>(시극), 서연호·김남석 공편, ≪이윤택 공연대본전집·3≫, 연극과인간, 2006.

이인석, <고분>(시극), 『자유문학』 1963년 6월호.

이인석, <곧은 소리>(시극), 『시문학』 1973년 2월호.

이인석, <굳어진 얼굴>(시극), 『월간문학』 1970년 12월호.

이인석, <달밤>(희곡), 『현대문학』 1976년 11월호.

이인석, <모란농장>(시극), 『신사조』 1962년 9월호.

이인석, <罰>(시극), 『월간문학』 1974년 3월호.

이인석, <빼앗긴 봄>(시극), 『한양』 1972년 2월호. 『상황』 1972년 겨울호(재수록).

이인석, <사다리 위의 인형>(시극), 『현대문학』 1961년 6월호.

이인석, <얼굴>(시극),『신사조』1963년 6월호.

이인석, <잃어버린 얼굴>(시극)『자유문학』, 1960년 8월호.

이인석, <해후>(희곡),『월간문학』1978년 9월호.

이탄, <꽃섬>(시극),『한국문학』1984년 9월호.

이헌, <독사>(극시),『학지광』1926. 5.

장호, ≪수리뫼≫(시극), 인문당, 1992.

장호, ≪장호 시전집≫, 베틀·북, 2000.

장호, <내일은 오늘 안에서 동튼다–화랑 김유신>(시극), 한국문화예술진흥
　　　원 편, ≪민족문학대계·6≫, 동화출판공사, 1975.

장호, <땅 아래 소리 있어>(시극), 하유상 편, ≪단막희곡28인선≫, 성문각,
　　　1970. 7.

장호, <바다가 없는 항구>(시극),『현대시』2집(한국시인협회 기관지), 정음
　　　사, 1958. 8.

장호, <사냥꾼의 일기>(라디오를 위한 시극), 김장호,『학교연극』, 동국대학
　　　교 출판부, 1983.

장호, <이파리무늬 오금바리>(咏唱시극)『현대문학』1974. 5월호.

전봉건, <모래와 산소>(시극),『현대문학』1968년 10월호.

정진규, <빛이여 빛이여>(시극),『한국문학』1979년 12월호.

주인석, <새들도 세상을 뜨는구나>(희곡),『통일밥』, 제3문학사, 1990.

진동규, ≪일어서는 돌≫(시극), 신아출판사, 1994.

최인훈, ≪최인훈 전집≫, 문학과지성사, 2011.

하종오, ≪어미와 참깨≫(시극), 황토, 1989.

한국문화예술진흥원,「연극대본 FULL-TEXT DB 개발 연구」, 1995. 6.

한국문화예술진흥원,「연극대본 FULL-TEXT DB 개발 연구」(2), 1996. 8.

홍윤기, <애나벨 리이>(시극),『시문학』1972년 7월호.

홍윤숙, ≪라벤다의 향기≫(수필집), 혜화당, 1994.

홍윤숙, ≪홍윤숙작품집≫, 서울문학포럼, 2002.

홍윤숙, <에덴, 그 후의 도시>(시극), ≪현대한국신작전집·5≫, 을유문화사, 1967.

홍윤숙, <여자의 공원>(시극), 『현대문학』 1966년 4월호.

홍윤숙, 한국대표시인 101인선집 ≪홍윤숙≫, 문학사상사, 2004.

황지우, <오월의 신부>(시극), 『실천문학』 1999년 가을호.

福田正夫, 吳天園 역, <哀樂兒>, 『靈臺』 1924년 8~10월호.

소포클레스·아이스퀼로스, 천병희 옮김, ≪오이디푸스왕·안티고네≫, 문예
　　　출판사, 1983.

윌리엄 셰익스피어, 여석기 옮김, ≪햄릿≫, 문예출판사, 2006.

2. 논문

강철수, 「1960년대 한국 현대 시극 연구－신동엽, 홍윤숙, 장호를 중심으로」,
　　　한양대학교 대학원 국어국문학과 박사학위논문, 2010.

강형철, 「신동엽 연구－그 입술에 파인 그늘 중심으로」, 『숭실어문』 3권, 숭실
　　　어문학회, 1986.

곽홍란, 「한국 현대 시극의 형성과 전개양상에 관한 연구－1920~1960년대
　　　를 중심으로」, 영남대학교 대학원 국어국문학과 박사학위논문, 2007.

김동현, 「신동엽 시극 <그 입술에 파인 그늘>의 이데올로기」, 『한국문학논
　　　총』 제55집, 한국문학회, 2010. 8. 『한국 현대 시극의 세계』, 국학자료
　　　원, 2013.(재수록)

김부영, 「T. S. Eliot의 시극에 나타난 구원의 양상에 관한 연구」, 한양대학교
　　　대학원 영어영문학과 박사학위논문, 1990.

김성민, 「T. S. Eliot의 시극과 연극이론」, 『Athenaeum』 Vol.4, 단국대학교 영
　　　어영문학회, 1988.

김한철, 「T. S. Eliot의 극이론과 시극의 특징에 관한 연구」, 『장안논총』 9, 장
　　　안대학교, 1989. 2.

김흥우, 「장호의 시극 운동」, 『연극교육연구』 제4집, 한국교육연극학회, 1999.

민병욱, 「한국 근대 시극 <인류의 여로>에 대하여」, 『문화전통논집』, 창간 호, 경성대향토문화연구소, 1993. 8.

박정호, 「극시 형성 및 장형화에 대한 일고찰」, 『한국어문학연구』 8, 한국외대 어문학연구회, 1997.2.

여석기, 「엘리옷의 시극론」, 『문리논집』 1집, 고려대학교 문리과대학. 1955. 12.

이상호, 「장호 시극 연구」, 『한국문예비평연구』 39집, 한국현대문예비평학회, 2012. 12.

이상호, 「장호의 시극 진흥 활동에 관한 연구」, 『한국문예창작』 제26집, 한국 문예창작학회, 2012. 12.

이상호, 「한국 시극의 발생과 초창기 작품 연구」, 『한국언어문화』 제54집, 한 국언어문화학회, 2014. 8.

이상호, 「'현대시를 위한 실험무대' 연구」, 『한국언어문화』 제51집, 한국언어 문화학회, 2013. 8.

이현원, 「'시와 극' 장르 작품에 대한 고찰−박제천·이언호의 <새타니> 분 석을 중심으로」, 『한국어문연구』 제16집, 한국어문연구회, 2005.

이현원, 「1920년대 극시·시극 연구」, 계명대학교 대학원 국어국문학과 석사 학위논문, 1988.

이현원, 「시의 극화와 영상화에 대한 고찰−현대시의 극화 양상과 특성 및 영상 화 모색을 중심으로」, 『한국어문연구』 제15집, 한국어문연구회, 2004.

이현원, 「신동엽의 오페레타 <석가탑>에 나타난 시의 주제와 표현양식에 대 한 연구」, 『한국학논집』, 계명대학교 한국학연구원, 2009.

이현원, 「한국현대시극연구」, 계명대학교 대학원 국어국문학과 박사학위논 문, 2000.

이혜경, 「현대 시극에 관한 연구−시극의 부활과 T. S. Eliot의 시극세계」, 『예 술논총』 3, 국민대학교, 2001. 2.

임승빈, 「1920년대 시극 연구」, 『한국극예술연구』 16집, 한국극예술학회, 2002.

임승빈, 「시극 <그 입술에 파인 그늘> 연구」, 『비교한국학』 Vol.17, No.2, 국

　　제비교한국학회, 2009.

임승빈, 「시극 <수리뫼> 연구」, 『한국극예술연구』 20집, 한국극예술학회, 2004.

전대웅, 「T. S. Eliot의 시극」, 『효대논문집』 제36집, 효성대학교, 1988.

최형승, 「시극에서의 운문과 산문의 조화－T. S. Eliot의 시극을 중심으로」,
　　『동아영어영문학』 1, 동아대학교, 1985. 2.

허형만·김성진, 「한국 시극 연구」, 『목포대학교논문집』 16-2, 목포대학교,
　　1995. 12.

3. 비평·평설·단평·기타

김경주, 「시극론」, 『한국일보』 2014. 5. 10.

김광림, 장호 작 <바다가 없는 항구> 공연평, 『서울신문』 1963. 10. 23.

김남석, 「11편의 시로 조합된 연극」, 『문학과창작』 2005년 봄호.

김남석, 「교화를 위한 언어들」, 『문학과창작』 2007년 여름호.

김남석, 「그늘의 의미」, 『문학과창작』 2008년 봄호.

김남석, 「기다림의 시학」, 『문학과창작』 2000년 12월호.

김남석, 「나비의 절규」, 『문학과창작』 2004년 여름호.

김남석, 「낭만적 사랑의 분절화」, 『문학과창작』 2006년 봄호.

김남석, 「다시, 시극이란 무엇인가」, 『문학과창작』 2004년 가을호.

김남석, 「메시아 의식과 사회주의 사상의 결합」, 『문학과창작』 2009년 가을호.

김남석, 「미처 피지 못한 상징의 언어」, 『문학과창작』 2003년 10월호.

김남석, 「바람과 소리의 폐원」, 『문학과창작』 2004년 봄호.

김남석, 「사랑의 실랑이」, 『문학과창작』 2007년 봄호.

김남석, 「상징화된 인간들 1」, 『문학과창작』 2007년 가을호.

김남석, 「상징화된 인간들 2」, 『문학과창작』 2007년 겨울호.

김남석, 「性과 각성의 경계에서」, 『문학과창작』 2003년 9월호.

김남석, 「시의 모티프와 극의 서사화」, 『문학과창작』 2006년 여름호.

김남석, 「애상의 정감 위에서」, 『문학과창작』 2008년 가을호.

김남석, 「역사적 놀이로서의 연극」, 『문학과창작』 2006년 겨울호.

김남석, 「인생의 비유와 폐쇄적 세계관」, 『문학과창작』 2005년 가을호.

김남석, 「허공의 조각」, 『문학과창작』 2005년 여름호.

김남석, 「희생양을 찾는 성난 목소리」, 『문학과창작』 2003년 11월호.

김미도, 「'한국적 연극'을 창조하는 큰 미덕-문정희의 시극세계」, 문정희 시극
 집 ≪구운몽≫, 도서출판 둥지, 1994.

김미미, 「불교연극의 공연실태」, 『月刊 海印』 68호, 1987. 10.

김용범, 「시가 활자 밖으로 일탈하고자 하는 노력」, 『오페라 리브레토』, 문학
 마을사, 2002.

김종문, 「T. S. 엘리어트의 시극」, 『심상』 1975년 1월호.

김형필, 「시와 시극」, 『현대시와 상징』, 문예출판사, 1982.

김홍우, 「장호의 시세계」, 『문예운동』 2008년 봄호.

박영희, 「초창기의 문단측면사」, 『현대문학』, 1959년 10월호.

박제천, 「영혼을 감복시키는 새 개념의 서사극시」, 김용범, 『오페라 리브레토』,
 문학마을사, 2002.

박종화, 「백조시대 회고」, 『문예』 3호, 1959. 10.

서항석, 「조선 연극의 거러온 길」, 『조광』, 1940. 2.

양명문, 「극시 소고」, 『국어국문학』, 서울문리사범대학 국어국문학회, 1960. 3.

양주동, 「시란 엇더한것인가」, 『금성』, 1924. 1.

유민영, 「연극 다양화의 가능성」, 『문학사상』 1986년 2월호.

이탄, 「시 · 시극 · 드라마」, 『심상』 1981년 11월호.

이광수, 「문학이란 何오」, 『매일신보』, 1916. 11. 17.

이근삼, 「그리스 시극의 구성과 그 특징」, 주우현 외 옮김, 『희랍 비극 1』, 현
 암사, 1994.

이상일, 「시극 불모지에서의 몸부림」, 『문학사상』 1972년 2월호.

이상일, 「극시인의 탄생」, ≪최인훈 전집 · 10≫, 문학과지성사, 2011.

이상호, 「자기 구원의 갈망에서 끌어올리는 생명수, 또는 독자의 아픈 영혼을 위

　　　무하는 뜨거운 시정신-홍윤숙 대담」,『시로 여는 세상』2002년 가을호.

이상호,「한국 시극이 걸어온 길과 나아갈 길」,『시와사상』2015년 여름호.

이영걸,「시극의 가능성과 전망」,『한국연극』1980년 5월호.

이운곡,「연극과 관객에 潮하야」,『사해공론』, 1937. 1.

이윤택,「시와 예술의 만남-시와 연극의 만남」,『시와시학』, 1991년 겨울호.

이인석,「나의 인생 나의 문학」,『월간문학』1978년 1월호.

이인석,「서사시의 소재」,『심상』1975년 1월호.

이인석,「알지 못할 힘-나의 시단 진출기」,『자유문학』1960년 11월호.

이현원,「한국 현대시극의 흐름과 경향」,『시와사상』2015 여름호.

임화,「신극론」,『청색지』제3집, 1938. 11.

장호,「시극 운동 전후」,『심상』1980년 2월호.

장호,「시극 운동의 문제점」,『한국연극』1980년 5월호.

장호,「시극 운동의 필연성-창작 시극에 착수하면서」상・중・하,『조선일보
　　　』1957. 8. 2, 3, 5.

장호,「시극운동의 좌표」,『심상』1981년 11월호.

장호,「시극의 가능성-상상력의 확충으로서」,『심상』1975년 1월호.

장호,「시극의 개념과 방법」,『평화신문』, 1959. 4. 10~11.

장호,「시와 극은 어디서 만나는가」,『월간문학』1980년 7월호.

장호,「시와 시적인 것의 구별」,『심상』1974년 12월호.

장호,「연극의 문제와 시극의 방향」,『서울신문』, 1967. 11. 16.

장호,「시극의 가능성」,『연극학보』, 동국대학교 연극영상학부, 1967.

정의홍,「장시와 극시의 가능성」,『시문학』1974년 6월호.

정진규,「시극에 있어서의 포에지와 드라마」,『심상』1981년 11월호.

정진규,「시극의 본질과 그 현장」, 월간『한국연극』1980년 5월호.

주영섭,「시, 연극, 영화」,『幕』3호, 1939. 6.

최광열,「극문학과 무대-희곡・시극 및 무대창조를 위하여」,『자유문학』
　　　1960년 1월호.

최규홍, 「언어의 극예술적 지위」, 『幕』1호, 1936. 12.

최일수, 「시극과 씨네포엠−새로운 문학예술의 상황」, 『조선일보』, 1961. 3. 24.

최일수, 「시극과 종합적 영상(上)−시극운동의 필요성을 주장하면서」, 『자유문학』 1958년 4월호.

최일수, 「시극의 가능성−내재율의 시각적 구조」, 『사상계』 1966년 5월호.

최일수, 「시극의 현대적 의의−종합적 이미지의 형상」, 『현대문학』 1972년 3월호.

최일수, 「현대시극과 종합예술」, 『현대문학』 1960년 1, 3∼9월호.

한흑구, 「미국문단의근황−작가들의동태기타 (二)」'2. T. S. 엘리옷의극시, 『조선중앙일보』 1936. 5. 27.

홍난파, 「가극이약이」, 『개벽』 1923. 1.

홍윤숙, 「내가 쓰고 싶은 소재」, 『심상』 1975년 1월호.

4. 단행본

고승길 편역, 『현대연극의 이론』, 대광문화사, 1991.

권기호, 『시론』, 학문사, 1983.

김경옥, 『연극개론』, 서문당, 1990.

김광규, 『퀸터 아이히 연구』, 문학과지성사, 1989.

김대행, 『한국시의 전통 연구』, 개문사, 1980.

김덕환, 『희곡문예학』, 정연사, 1967.

김동현, 『한국 현대 시극의 세계』, 국학자료원, 2013.

김만수, 『문화콘텐츠 유형론』, 글누림, 2006.

김미혜, 『대본 분석』, 연극과인간, 2012.

김수남, 『총체예술개론』, 월인, 2011.

김용락, 『현대희곡론』, 한신문화사, 1988.

김용수, 『연극이론의 탐구』, 서강대학교 출판부, 2012.

김용직, 『한국근대시사』, 새문사, 1983.

김우탁, 『영미회곡개론』, 성균관대학교 출판부, 1986.

김우탁, 『한국전통연극과 그 고유무대』, 성균관대학교 출판부, 1986.

김윤식, 『한국현대문학사』, 일지사, 1988.

김윤식, 『한국현대문학사』, 서울대학교 출판부, 1993.

김윤식·김현, 『한국문학사』, 민음사, 1973.

김일영, 『한국회곡입문』, 도서출판 느티나무, 1996.

김장호, 『학교연극』, 동국대학교 출판부, 1983.

김장호, 『한국시의 전통과 그 변혁』, 정음문화사, 1984.

김장호, 『희랍 비극론』, 동국대학교 출판부, 1988, 1993.

김재화, 『T. S. 엘리엇 시극론』, 도서출판 동인, 2010.

김종대, 『독일 회곡이론사』, 문학과지성사, 1990.

김형필, 『현대시와 상징』, 문예출판사, 1982.

김홍우, 『회곡문학론』, 유림사, 1981.

민병욱, 『한국근대회곡연구』, 민지원, 1995.

민병욱, 『한국근대회곡론』, 부산대학교 출판부, 1997.

민병욱, 『현대회곡론』, 삼영사, 1997.

민족문학사연구소 회곡분과 편, 『1970년대 회곡 연구 1』, 연극과인간, 2008.

백철, 『신문학사조사』, 신구문화사, 1980.

백현미, 『한국창극사연구』, 태학사, 1997.

서연호, 『한국근대회곡사』, 고려대학교 출판부, 1994.

서연호, 『한국근대회곡사연구』, 고려대학교 민족문화연구소, 1984.

서연호, 『한국연극론』, 대광문화사, 1988.

서연호, 『한국연극사』, 연극과인간, 2004.

신동엽, 『신동엽전집』, 창작과비평사, 2006.

신현숙, 『희곡의 구조』, 문학과 지성사, 1990.

양승국, 『한국 신연극 연구』, 연극과인간, 2001.

양승국, 『한국 근대 연극 비평사 연구』, 서울대학교 출판부, 2012.

양승국,『한국현대희곡론』, 연극과인간, 2013.

여석기,『동서연극의 비교연구』, 고려대학교 출판부, 1987.

오학영,『희곡론』, 고려원, 1988.

유민영,『우리시대의 연극운동사』, 단국대학교 출판부, 1996.

유민영,『한국근대연극사』, 단국대학교 출판부, 1997.

유민영,『한국현대희곡사』, 기린원, 1991.

윤병로,『박종화의 삶과 문학』, 서울신문사, 1993.

이근삼,『연극개론』, 문학사상사, 1991.

이두현,『한국신극사연구』, 서울대학교 출판부, 1986.

이두현,『한국연극사』, 민중서관, 1973.

이부영,『분석심리학』, 일조각, 1987.

이상섭,『아리스토텔레스의『시학』연구』, 문학과지성사, 2002.

이상호,『희곡원론』, 도서출판 둥지, 1993.

정병욱,『국문학산고』, 신구문화사, 1956.

정진수,『연극과 뮤지컬의 연출』, 연극과인간, 2010.

정한모,『한국 현대시문학사』, 일지사, 1978.

조동일,『우리 문학과의 만남』, 홍성사, 1980.

조동일·김흥규,『판소리의 이해』, 창작과비평사, 1979.

조연현,『한국현대문학사』, 성문각, 1980.

최일수,『현실의 문학』, 형설출판사, 1976.

최재서,『셰익스피어예술론』, 을유문화사, 1963.

한국근·현대연극100년사편찬위원회,『한국근·현대연극100년사』, 집문당, 2009.

한국T.S.엘리엇학회 편,『T.S.엘리엇 시극』, 도서출판 동인, 2009.

한노단,『희곡론』, 정음사, 1973.

한재수,『낱말없는 경전』, 고글, 2007.

陳白鹿·董健 主編, 한상덕 역,『중국현대희극사』, 한국문화사, 1996.

사사끼 겐이찌, 이기우 옮김, 『예술작품의 철학』, 도서출판 신아, 1987.

아리스토텔레스, 천병희 역, 『시학』, 문예출판사, 1992.

A. 하우저, 백낙청 · 염무웅 공역, 『문학과 예술의 사회사-근대편 · 현대편』,
　　　창작과비평사, 1974.

안느 위베르스펠드, 신현숙 옮김, 『연극기호학』, 문학과지성사, 1991.

바나드 휴이트, 정진수 옮김, 『현대연극의 사조』, 기린원, 1991.

베른하르트 아스무트, 송전 역, 『드라마 분석론』, 한남대학교 출판부, 1986.

외젠느 이오네스코, 박형섭 역, 『노트와 반노트』, 동문선, 1992.

Elizabeth Dipple, 문우상 역, 『플롯』, 서울대학교 출판부, 1984.

G. B. Tennyson, 오인철 역, 『희곡원론』, 학연사, 1988.

G. Freytag, 임수택 · 김광요 역, 『드라마의 기법』, 청록출판사, 1992.

장자크 루빈, 김애런 역, 『연극이론의 역사』, 폴리미디어, 1993.

질 지라르 외, 윤학노 옮김, 『연극이란 무엇인가』, 고려원, 1991.

S. W. Dawson, 천승걸 역, 『극과 극적 요소』, 서울대학교 출판부, 1984.

J. 호이징하, 권영빈 옮김, 『놀이하는 인간』, 기린원, 1989.

J. L. 스타이안, 윤광진 역, 『표현주의 연극과 서사극』, 현암사, 1988.

칼 야스퍼스, 황문수 역, 『비극론·인간론』, 범우사, 1990.

마가렛 크로이든, 송혜숙 역, 『현대연극개론』, 한마당, 1984.

마틴 에슬린, 원재길 역, 『드라머의 해부』, 청하, 1987.

미셸 리우르, 김찬자 역주, 『프랑스 희곡사』, 신아사, 1992.

레이조스 에그리, 김선 옮김, 『희곡작법』, 청하, 1991.

리스크, 유진월 역, 『드라마분석』, 시인사, 1987.

Manfred Brauneck, 김미혜 · 이경미 역, 『20세기 연극』, 연극과인간, 2004.

M. S. 베렁거, 이재명 옮김, 『연극 이해의 길』, 평민사, 1992.

M. 마렌 그리제바하, 장영태 옮김, 『문학연구의 방법론』, 홍성사, 1983.

니체, 곽복록 역, 『비극의 탄생』, 범우사, 1989.

N. 프라이, 임철규 역, 『비평의 해부』, 한길사, 1982.

Oscar G. Brockett, 김윤철 역, 『연극개론』, 한신문화사, 1991.

피터 브룩, 김선 옮김, 『빈 공간』, 청하, 1991.

Peter Szondy, 송동준 역, 『현대 드라마의 이론』, 탐구당, 1983.

폴 헤르나디, 김준오 옮김, 『장르론』, 문장, 1983.

로베르 뻐냐르, 박혜경 역, 『연출사』, 탐구당, 1987.

로만 인가르덴, 이동승 역, 『문학예술작품』, 민음사, 1985.

수잔 K. 랭거, 이승훈 역, 『예술이란 무엇인가』, 고려원, 1982.

S. W. Dawson, 천승걸 역, 『극과 극적 요소』, 서울대학교 출판부, 1984.

테오도르 생크, 김문환 옮김, 『연극미학』, 서광사, 1990.

테오도르 생크, 남선호 옮김, 『현대연극의 이론과 실제』, 청하, 1991.

T. S. 엘리어트, 이창배 역, 『T. S. Eliot 전집』, 민음사, 1995.

이창배 역, 『T.S.엘리올문학론』, 정연사, 1970.

최창호 역, 『엘리어트문학론』, 서문당, 1979.

V. 클로츠, 송윤섭 역, 『현대희곡론』, 탑출판사, 1981.

볼프강 카이저, 김윤보 역, 『언어예술작품론』, 대방출판사, 1982.

W. H. 허드슨, *An Introduction to the study of Literature*, 김용호 역, 『문학원
　　　론』, 대문사, 1958.

D. E. Jones, *The Plays of T. S. Eliot*, Toronto: Univ. of Toronto Press, 1960.

E. G. Craig, *The Art of the Theatre, in The Theory of the Modern Stage*, E. Bently,
　　　eds., Penguin books, 1978.

G. Leeming, *Poetic Drama*, Hampshire: Macmillan Publishers, 1989.

T. S. Eliot, *The Use of Poetry and the Use of Criticism*, London: Faber and Faber
　　　Limited, 1964.

색 인

1. 작자

<ㄱ>

강용흘 67

강우식 22, 24, 76, 441, 445, 449, 454, 456, 459, 460, 462, 463, 468, 491

김경주 565

김종해 441, 445

김창화 23, 24, 340, 343, 438

김춘수 67, 68

김후란 441, 445, 454, 456, 457, 460, 463

<ㄴ>

노자영 22, 23, 76, 82, 83, 110, 168

<ㅁ>

마춘서 23, 76, 83, 105, 118, 128

문정희 22, 24, 66, 69, 76, 334, 335, 340, 382, 398, 399, 400, 434, 468, 469, 525

<ㅂ>

박아지 22, 24, 134, 136, 148, 150, 151

박재식 69

박제천 23, 24, 76, 340, 341, 342, 412, 425, 426, 434

박종화 18, 22, 23, 48, 51, 82, 83, 84, 91

<ㅅ>

신동엽 22, 24, 184, 187, 188, 192, 232, 248, 253

신세훈 468, 483, 484

<ㅇ>

오천석 22, 23, 51, 82, 83, 90, 127

오학영 187, 327

유도순 23, 83, 97

이건청 441, 445, 449, 458, 460, 464

이광수 46

이근배 23, 24, 441, 443, 445, 449, 454, 458, 459, 460, 463

이승훈 22, 24, 76, 339, 403, 408

이언호 23, 24, 340, 343, 434, 438

이윤택 23, 66, 525, 526, 549

이인석 22, 24, 67, 76, 154, 187, 188, 192, 202, 230, 231, 328, 330, 333, 334, 359, 365, 371, 376, 433

2. 작품

이상호(李尙鎬)

- 경북 상주 출생. 한양대학교 국어국문학과와 동 대학원 및 동국대학교 대학원 국어국문학과 박사과정 졸업(문학박사). 1982년 월간『심상』신인상으로 시단 등단.
- 시집: ≪금환식≫, ≪그림자도 버리고≫, ≪시간의 자궁 속≫, ≪그리운 아버지≫, ≪웅덩이를 파다≫, ≪아니에요 아버지≫, ≪휘발성≫.
- 저서:『한국 현대시의 의식 분석적 연구』,『자아추구의 시학』,『디지털문화시대를 이끄는 시적 상상력』,『우리 현대시의 현실인식 탐구』,『따뜻한 상상력과 성찰의 시학』,『희곡원론』,『전환기의 한국 근대희곡 연구』. 공저:『북한의 현대문학I』,『북한의 문화정보I,II』,『청소년 애송시 선집』(전3권)
- 수상: 대한민국문학상, 편운문학상, 한국시문학상, 문화관광부장관 표창(2001), 문화체육관광부장관 표창(2013)
- 역임: 한국시인협회 사무국장, 감사, 기획위원장, 계간『시로 여는 세상』주간, 한국언어문화학회 회장, 한양대학교 ERICA캠퍼스 학술정보관장
- 현재: 한국현대문예비평학회 부회장, 한국시인협회 이사, 목월문학포럼 총무이사, 한양대학교 ERICA캠퍼스 문화산업대학원장 겸 국제문화대학장. 한국언어문학과 교수

한국 시극사 연구

초판 1쇄 인쇄일	2016년 3월 10일
초판 1쇄 발행일	2016년 3월 11일

지은이	이상호
펴낸이	정진이
편집장	김효은
편집/디자인	김진솔 우정민 김정주 박재원
마케팅	정찬용 정구형
영업관리	한선희 이선건 최재영
책임편집	김진솔
인쇄처	으뜸사
펴낸곳	국학자료원 새미(주)
	등록일 2005 03 15 제25100−2005−000008호
	서울특별시 강동구 성안로 13 (성내동, 현영빌딩 2층)
	Tel 442−4623 Fax 6499−3082
	www.kookhak.co.kr
	kookhak2001@hanmail.net

ISBN	979-11-86478-83-7 *93600
가격	42,000원